戏海拾贝

戴平戏剧评论选

2012——2021

戴平 著

上海交通大学出版社
SHANGHAI JIAO TONG UNIVERSITY PRESS

内容提要

　　本书是作者第二本戏剧评论集，收录了作者近十年来所撰写的部分戏剧评论文章。这些文章主要发表在上海、北京等各大主流媒体和戏剧专业杂志上，计170余篇，涉及话剧、儿童剧、滑稽戏、广播剧和京、昆、越、沪、淮、粤、晋、秦腔、黄梅、评弹等戏曲、曲艺剧种。这些剧评大都从戏剧美学的高度，对戏的剧本、导演、表演、布景、灯光、音乐、人物造型等方面，做了综合的或有重点的透视和评价。文章有作者自己独到的见解，充分肯定了作品的艺术成就，并指出其不足，有热情的表扬鼓励，也有诚恳的批评建议。作者把它们比为在戏剧的大海中捡拾到的若干多姿多彩的贝壳，并做了认真的鉴赏和精细的打磨。

图书在版编目（CIP）数据

戏海拾贝：戴平戏剧评论选：2012—2021/戴平
著 . —上海：上海交通大学出版社，2022.9
ISBN 978-7-313-27038-2

Ⅰ.①戏… Ⅱ.①戴… Ⅲ.①戏剧评论—中国—文集
Ⅳ.①J805.2-53

中国版本图书馆CIP数据核字（2022）第117041号

戏海拾贝　戴平戏剧评论选（2012—2021）
XIHAISHIBEI　DAIPING XIJU PINGLUNXUAN（2012—2021）

著　　者：戴　平
出版发行：上海交通大学出版社　　　　　　　地　　址：上海市番禺路951号
邮政编码：200030　　　　　　　　　　　　　电　　话：021-64071208
印　　制：上海万卷印刷股份有限公司　　　　经　　销：全国新华书店
开　　本：710mm×1000mm　1/16　　　　　　印　　张：37.5
字　　数：751千字　　　　　　　　　　　　插　　页：8
版　　次：2022年9月第1版　　　　　　　　 印　　次：2022年9月第1次印刷
书　　号：ISBN 978-7-313-27038-2
定　　价：88.00元

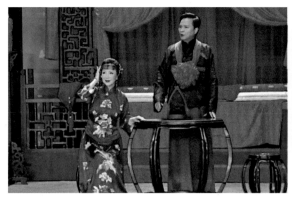 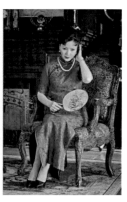

沪剧《家·瑞珏》剧照　茅善玉饰瑞珏,钱思剑饰觉新　　沪剧《雷雨》剧照
茅善玉饰繁漪

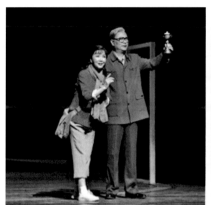 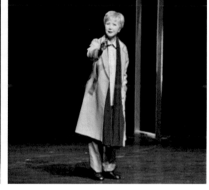

沪剧《敦煌女儿》剧照　茅善玉饰樊锦诗

沪剧电影《敦煌女儿》剧照　茅善玉饰樊锦诗

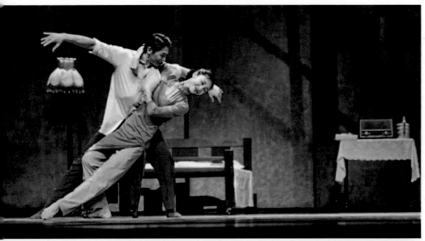

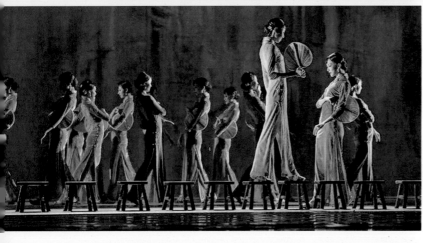

舞剧《永不消逝的电波》
剧照　王佳俊饰李侠，朱
洁静饰兰芬

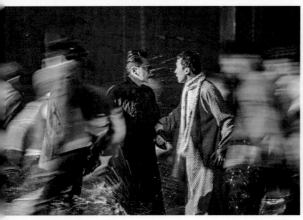

话剧《浪潮》剧照

越剧《早春二月》剧照　　　　越剧《祥林嫂》剧照　　　　越剧《玉卿嫂》剧照
方亚芬饰文嫂　　　　　　　方亚芬饰祥林嫂　　　　　　方亚芬饰玉卿嫂

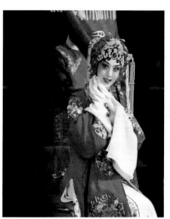
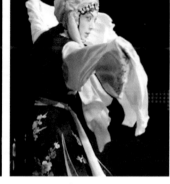

京剧《锁麟囊》剧照　史依弘饰薛湘灵

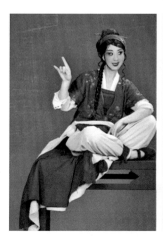
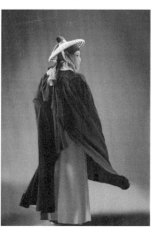
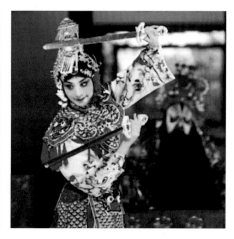

京剧《新龙门客栈》剧照　史依弘饰金镶玉、邱莫言

京剧《霸王别姬》剧照
史依弘饰虞姬，尚长荣饰项羽

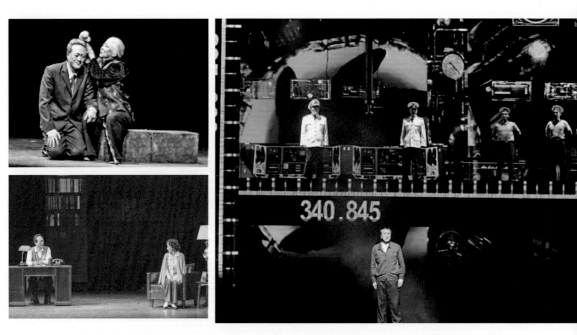

话剧《深海》剧照　鞠月斌饰黄旭华,杨春荣饰李世英,杨艺徽饰母亲

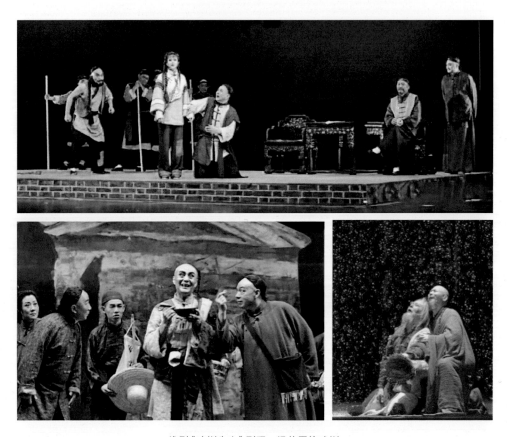

淮剧《武训先生》剧照　梁伟平饰武训

话剧《前哨》剧照

越剧《山海情深》剧照　方亚芬饰应花

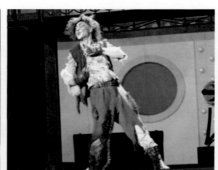
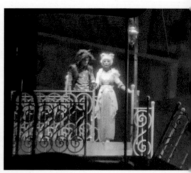

儿童剧《泰坦尼克号》剧照

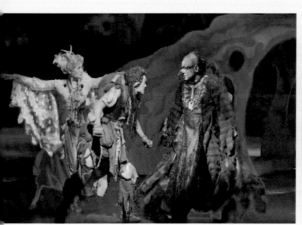
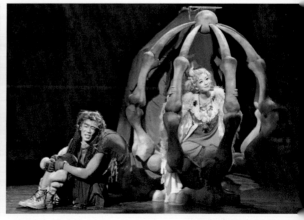

儿童剧《巴黎圣母院》剧照

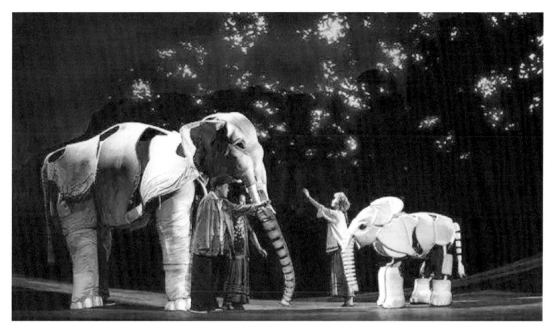

木偶剧《最后一头战象》剧照

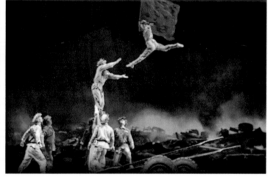

杂技剧《战上海》剧照

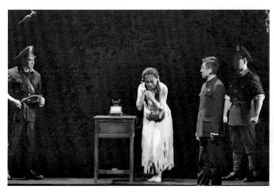
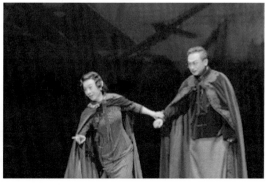

京剧《换人间》剧照　傅希如饰方孟敖,董洪松饰谢培东,高红梅饰程小云,鲁肃饰方步亭,杨扬饰谢木兰

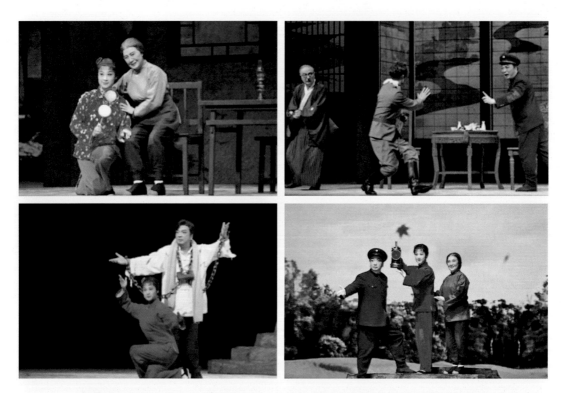

昆剧《自有后来人》剧照　吴双饰李玉和，罗晨雪饰李铁梅，张静娴饰李奶奶，蔡正仁饰鸠山

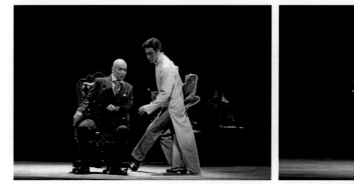
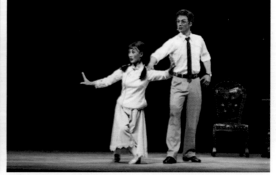

京剧《红色特工》剧照　蓝天饰李剑飞，董洪松饰江溢海

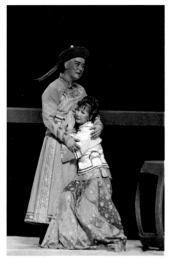
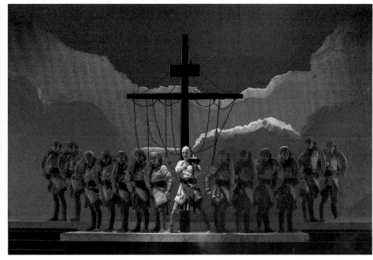

沪剧《邓世昌》剧照　朱俭饰邓世昌,茅善玉饰何如真

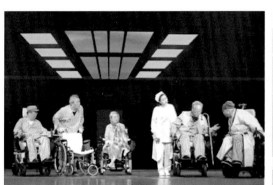

话剧《生命行歌》剧照　刘子枫饰陈阿公

话剧《国家的孩子》剧照　　　　　　　　　　沪剧《51把钥匙》剧照　王勤饰严华

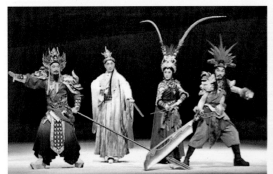

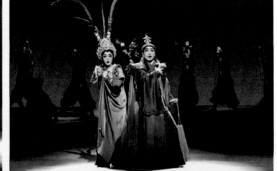

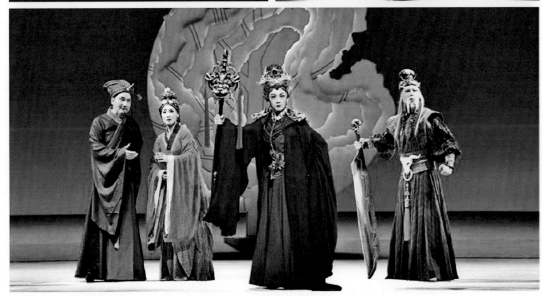

粤剧《谯国夫人》剧照　曾小敏饰冼英

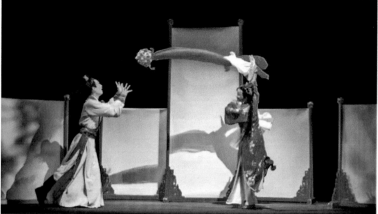

小剧场黄梅戏《薛郎归》剧照
郑玉兰饰王宝钏,虞文兵饰薛平贵

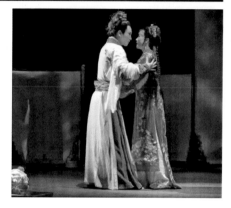

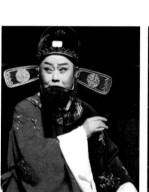

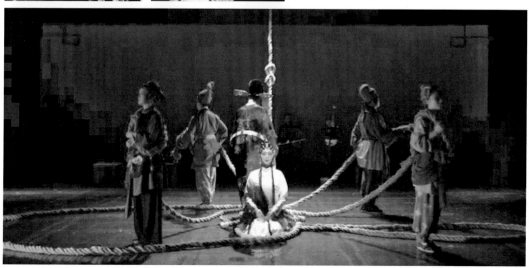

小剧场黄梅戏《玉天仙》剧照　夏圆圆饰玉天仙,黄新德饰朱买臣

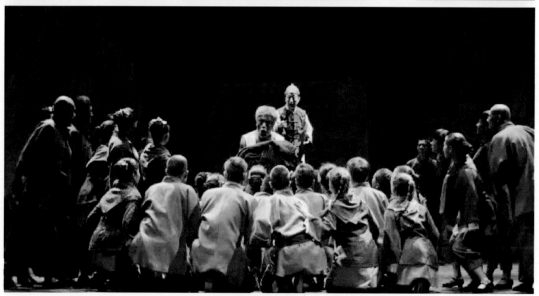

秦腔《狗儿爷涅槃》剧照　李小雄饰狗儿爷

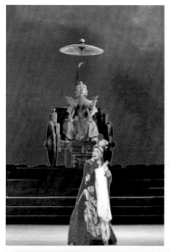
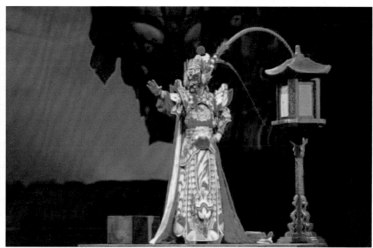
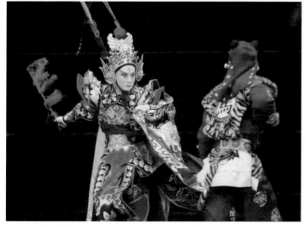

京剧《大面》剧照　翁国生饰兰陵王

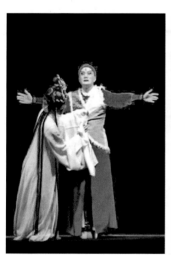
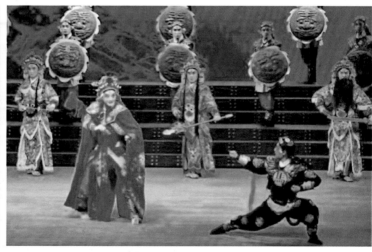

京剧《飞虎将军》剧照　翁国生饰李存孝

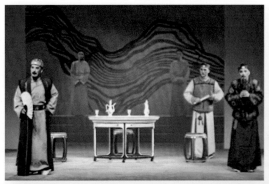
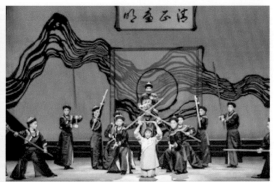
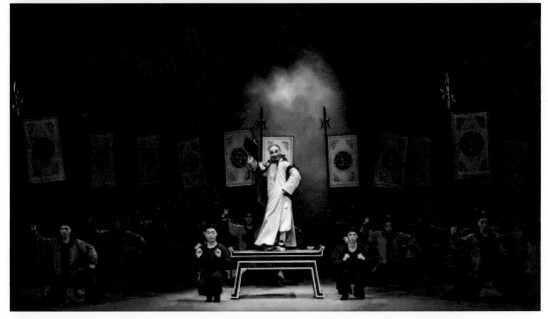

绍剧《绍兴师爷》剧照 章立新饰骆涛,章金刚饰莫太山,应林锋饰乾隆

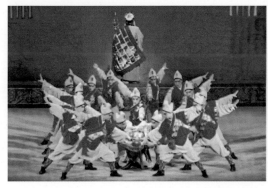
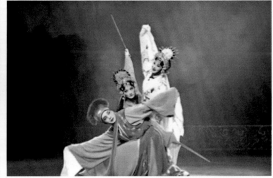

婺剧《白蛇传·断桥》剧照 楼胜饰许仙,杨霞云饰小春,巫文玲饰白素贞

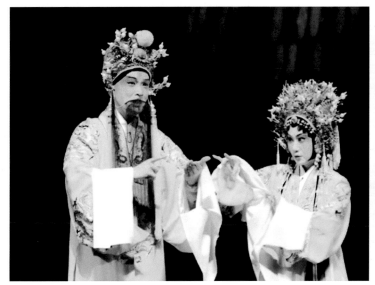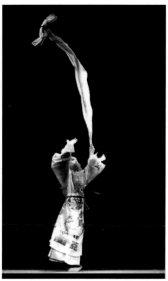

昆剧《景阳钟》剧照　黎安饰崇祯,余彬饰周皇后

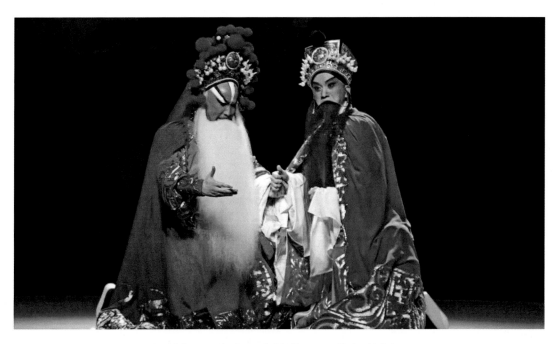

京剧《春秋二胥》剧照　董洪松饰伍子胥,傅希如饰申包胥

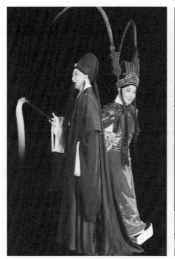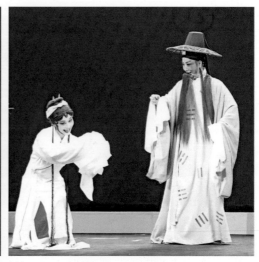

晋剧《庄周试妻》剧照　谢涛饰庄周、真假楚王孙,郑芳芳饰田氏

沪剧《陈毅在上海》剧照　孙徐春饰陈毅,王明达饰陈望道,茅善玉饰张茜

自　序

　　我常说，世界上最开心的工作之一，莫过于看戏和谈戏。我自2003年从上海戏剧学院的领导岗位退下后，至今已有18年，正式退休也有11年了。这些年来，我先后担任了上海白玉兰戏剧表演艺术奖、上海文化发展基金会、上海国际儿童戏剧节和上海演出行业协会等的评委，在2020年疫情之前，每年平均要看戏一百台左右。每天赶来赶去看戏、谈戏、写剧评，成为我的生活的主要内容。我看戏专心致志，全神贯注，从来不走神，也不看到一半开溜。看罢戏，还要参加各种样式的研讨会、评审会，提出意见，分析点评，肯定成绩，指出不足，有时还要在后台写出急就章式的书面评审意见，甚至连夜"抢稿"，赶写剧评。看戏、谈戏、评戏，有机会和院团长、艺术家们交流探讨，切磋技艺；开研讨会时，还能听到其他专家的高见，对自己也大有帮助，真是一份难得的美差。

　　上海是一个"海"，海纳百川，其中有一"川"，便是上演各种好戏。上海每年都要举办国际艺术节，白玉兰表演艺术奖评选，全国各地乃至世界各国的好戏轮番来上海展演、"打擂台"。2020年秋，疫情稍有遏制，广东省话剧院来沪演出的《深海》，便是一台编剧、导演、表演、舞美、作曲都很出色的歌颂研制核潜艇科学家的英雄主义话剧，演出后，专家座谈会上好评如潮。广西壮族自治区戏剧院创演的彩调剧《新刘三姐》，在传承"刘三姐文化"的基础上，以崭新的主题和演绎方式，展现了新时代壮乡的新青年新风貌，做到了对民族传统文化的创造性转化和创新性发展。全国各地和国外来上海演出的好戏，不但让我们大饱眼福，也对我们深有启发。扎根在上海的剧种很多，戏曲有京昆越沪淮，淮剧虽然是名列第五，被称"淮老五"，但"淮老五"照样会不时冒出好戏。2017年，由梁伟平主演的《武训先生》，为求乞办义学的武训正名，名动全国，开始有争议，人民日报发表王蒙的文章予以肯定，梁伟平也获得文华大奖，令许多人大吃一惊。话剧、歌剧、舞剧、音乐剧，不时多有佳作问世。儿童剧有中福会的庇荫，得天独厚，剧场里坐满了爱看戏的小观众和家长，不断从剧场里爆发出稚嫩的欢笑声。上海还有本地的"土特产"滑稽戏和评弹，既好笑，又好听。民营剧团和国营院团相比，虽然坐落在"西厢"，但"西厢"也占了半边天。这里也是一片姹紫嫣红。上海演出行业协会被人戏称为"上海第二个文化局"。上海民营剧团现有两三百个，一年的演出场次

超过一万场。有的剧团一年要演300多场戏，大大超过了国营院团。民营剧团有许多名演员举旗和加盟，徐俊和曾经的张军、孙徐春，便是代表人物，实力不可小觑。上海演出行业协会新点子多，每年都举行上海民营剧团展演，越演越红火，总体演出水平是一年高过一年。写家庭医生的戏，上海勤苑沪剧团的原创沪剧《51把钥匙》是第一部。这出戏被上海市委宣传部列为重大文艺创作项目，在上海市民营剧团当年展演中荣获优秀奖榜首，被专家赞为"冒出来的一匹黑马"。上海民营剧团演出的音乐剧《犹太人在上海》，因其思想性、艺术性和观赏性俱佳，被选为上海国际艺术节开幕大戏。上海几乎天天有好戏可看，我是眼福不浅。有时还要到外地去看戏、评戏，大都是新创作的好戏，得以先睹为快。

　　于是，我常常连轴转，赶场子看戏，最多的时候，一天要看三场戏，看得不亦乐乎。九棵树剧场，名字蛮好听，可惜地点在奉贤，汽车开过去，一个多小时。但是，我舍不得放弃一台好戏。我的外孙女舒尔小时候也称我是"看戏外婆"。看了那么多好戏，套用一种时髦的语言，叫作大有"获得感"，获得了丰富的、美妙的精神享受。有意思的是，我看戏，剧团领导还要当面对我说："感谢您在百忙之中抽空来看戏。"真是不好意思，请我坐了好位置，看了好戏，还要感谢我，令我受宠若惊。

　　看戏之后，照例要参加各种研讨会、座谈会。我仔细倾听各位专家的发言，那是一种不付学费的听课，一种最好不过的进修。10多年来，多听多想，再上升到理论，学了不少东西，使我受益匪浅。我的戏曲专业知识大多来自看戏评戏。京昆越沪淮，唱腔各不同，各种唱腔可以用来塑造不同的人物，也可以抒发同一人物的不同感情。西皮和二黄，是京剧的两大声腔。西皮跳进音程多，二黄则整体音区偏低。用西皮的地方，不能用二黄来代替。老一辈戏曲艺术家创造了纷呈的流派。越剧和沪剧，流派各有几十种。袁派和傅派，虽然都是越剧旦角，委婉动听，但各自特色分明，学会分辨并不难。袁派唱腔韵味醇厚、质朴含蓄、细腻缠绵，傅派唱腔华丽明媚、高亢迂回、跌宕婉转。听袁派传人方亚芬唱"三嫂"（祥林嫂、玉卿嫂和文嫂），同是命运悲惨的寡妇，却有不同的韵味，真是一种极美的艺术享受。参加各种研讨会，可以吸收多种艺术营养，提高自己的欣赏水平。

　　看戏，对于我从事的教学工作来说，也是相得益彰的。因为我每学期都要在学院里开几次戏剧美学讲座，或给研究生、进修班上两个月的课。由于我平时看了大量演出，积累了第一手的丰富材料。站到讲坛上，开讲时可以信手拈来，——举例，向学生介绍最新上演的好戏，介绍我的看戏心得，介绍国内外舞台演出潮流的最新动态，分析剧本的得失、艺术家们的表演和舞美的创新。我发现，在讲课中不断插入这些新鲜内容，学生最爱听。学生们说，听我的课，不是炒冷饭，而是吃了一盆花色蛋炒饭，每年每月听课都不一样。我也一直认为，给学生上美学课，不应背讲义，讲课不能从概念到概念。戏剧美学的生命力在活的戏剧之中。戏剧美学的讲授，一定要结合过去和当前的

戏剧创作和舞台演出的实例,这样的讲课,才是"为有源头活水来"。因此,我坚持到剧场中去看戏,开掘了美学教学的一潭活水。

看戏、谈戏,有时还要评戏。写剧评,必须要有新的见解,不能人云亦云。德国戏剧理论家莱辛在18世纪六七十年代出版过一本《汉堡剧评》,这是他继《拉奥孔》之后,又一部重要美学理论著作。这是莱辛对汉堡民族剧院的演出实践进行批评和探讨的成果,也是对德国戏剧美学的成功论述。莱辛主张戏剧应忠实地反映丰富多彩的生活,提倡写普通市民故事,认为市民的命运比帝王将相的命运更激动人心,更易引起人们的同情。他要求艺术忠实于现实,人物刻画要有个性,合乎自然的逻辑,而不欢迎那种古典主义戏剧所崇尚的矫揉造作、故弄玄虚的人物。同时,作者还要求在描绘客观世界时必须分清主次,抓住本质。《汉堡剧评》在欧洲美学发展史上占有重要一席。好的剧评也可以成为一部美学著作,这是莱辛对我的重要启发。我也要努力按照莱辛的指点去写作剧评。

写剧评,有时也有风险。比如淮剧《武训先生》,我在《解放日报》发表过《漫长的卑微中透出不朽的崇高》,这篇文章曾引起争议,编辑也有压力。在《武训先生》的研讨会上,我发言的题目是:"无限风光在险峰",梁伟平颇为感慨,请书法家写了这7个字的条幅挂在家中。直到一年多以后,《人民日报》上发表了王蒙、季国平的肯定文章,大家才松了一口气。我力图对当代上演的优秀的戏剧作品以美学观点进行研究,由于这些年戏看得多,又交了一些戏剧艺术家好朋友,对于戏剧尤其是戏曲的门道能看懂了,评论便比过去深入了些许。这样的写作实践,又有助于进一步提高自己的美学理论水平。因此,这10多年来,我坚持在各种报纸杂志上写作剧评,努力做到每篇剧评都能有新观点,有新的角度,或在题目和语言中有点新意,以便吸引读者去看。通过一篇剧评的写作,点燃戏剧创作和戏剧呈现的火花。

2012年,《聆听戏剧行进的足音》出版,收集了我多年来在媒体上发表的剧评。集子出版后,俞洛生先生问我,曾经为他导演的小剧场话剧《留守女士》写过的一篇评论,怎么没有收进去?因为当年还没有电子版,所以遗漏了好几篇剧评,这回都补充收了进去。这本《戏海拾贝》,则是我的第二本戏剧评论集。敝帚自珍,集纳了8年来发表的170多篇剧评。还有一篇文章,是在1981年到北大进修美学前写的第一篇戏剧美学论文——《论丑角之美》,这次也一并补入。

时光倏忽,我已成为耄耋老人。今后,只要身体和精神允许,我还会看戏、评戏,因为这是我最钟爱的事业。感恩上苍让我与美妙的戏剧结缘,感谢戏剧陪伴我终生。这本《戏海拾贝》估计是我这辈子的最后一本集子了,诚挚希望得到方家的指正。

戴 平

2021年6月

目　录

一、旧中出新，新而有根 / 1

　　旧中出新，新而有根——评京剧《大唐贵妃》/ 2

　　情与义、爱与恨的博弈——评京剧《春秋二胥》/ 9

　　自励、自信和自由——评《大唐贵妃》中史依弘的表演 / 12

　　艺高人胆大，胆大艺更高——关注"史依弘现象" / 14

　　独领风骚史依弘——评京剧《新龙门客栈》/ 17

　　在敌人心脏里腥风血雨地战斗

　　　　——评现代京剧《红色特工》/ 20

　　戴副眼镜看京戏——看3D全景声京剧电影《霸王别姬》/ 23

　　当代戏曲界碑式作品的电影展示

　　　　——评3D全景声京剧电影《曹操与杨修》/ 25

　　从《贞观盛事》到《廉吏于成龙》/ 28

　　重看尚言版京剧《曹操与杨修》/ 31

　　死学而后活用——评历史京剧《贞观盛事》青春版 / 34

　　南派京剧武生一绝

　　　　——评翁国生主演新编历史京剧《飞虎将军》/ 37

　　仁者归来兮——欣赏京剧《大面》/ 40

二、景阳钟声震剧坛 / 43

　　从寂寞到闹热——贺上海昆剧团40岁生日 / 44

　　景阳钟声震剧坛 / 48

　　身临其境地"看戏"——欣赏昆剧电影《景阳钟》/ 52

　　戏曲电影拍成后，别放在仓库里 / 55

　　瞻仰昆曲先祖的朝圣之旅——评昆剧《浣纱记传奇》/ 58

　　别出新意解"红楼"——品昆剧《红楼别梦》/ 61

　　一张桌子四条腿——评现代昆剧《自有后来人》/ 64

七步吟又谱新曲——昆剧《川上吟》印象 / 67

超越时空的生死情怀——评原创昆曲《春江花月夜》/ 69

看昆曲演员练功 / 72

穿中装听昆曲 / 75

戏曲演员是否都要大学本科毕业？ / 78

论昆曲可持续性发展的关键：人才接续 / 81

培养昆曲人才的对策 / 86

好演员是舞台上演出来的 / 89

一个甲子的辉煌 / 92

似有形，却无痕——读沈斌《品兰探幽——昆剧导演之路》/ 95

论丑角之美 / 98

三、一样的悲怆，不一样的情愫 / 119

一样的悲怆，不一样的情愫——赞方亚芬唱"三嫂" / 120

唱不尽的玉卿嫂——欣赏越剧电影《玉卿嫂》/ 125

光明颂——看当代越剧《燃灯者》/ 127

看越剧电影《西厢记》，为何台下响起掌声？ / 130

情深义重，唯美清纯——欣赏越剧《双飞翼》/ 132

不写爱情故事，一样好看动人——评越歌剧《山海情深》/ 135

道观中的爱情轻喜剧——看越剧《玉簪记》/ 137

王文娟：永远的"林妹妹" / 140

从诸暨走来的贾宝玉 / 143

戏剧界的一位"挑山女人" / 147

对布莱希特戏剧观的一次致敬——试评新概念越剧《江南好人》/ 152

他是一位敢于"犯规"的导演 / 155

诗化的《柳永》/ 160

弱女不服命，伤痛自己抚——评新编越剧《风雪渔樵记》/ 162

期待上海越剧再出新的"六大经典" / 165

十年琢得玉成器——喜看越剧第十代演员登台 / 170

喜看越剧男演员后继有人 / 175

男小生在越剧舞台上并不寂寞——评越剧《铜雀台》/ 178

看越剧、评越剧、写越剧——评《李惠康戏剧评论创作与剧作选》/ 181

袁雪芬四改《祥林嫂》成精品 / 185

论越剧的守正创新 / 189

宅在家里的日子 / 201

喜听斯人曲,欣闻范派传 / 203

四、八年磨一戏 / 207

四十年琢玉成大器 / 208

《敦煌女儿》本是上海女儿——评原创大型沪剧《敦煌女儿》/ 212

八年磨一戏——回望《敦煌女儿》创作历程 / 215

人在文库在,待尔凯旋归——评大型沪剧《一号机密》/ 219

上海屋檐下的悲情与暖流 / 222

解派艺术非寻常——纪念解洪元先生百岁诞辰 / 225

家长里短都有戏——看沪剧《小巷总理》/ 228

向崇高的精神境界攀岩的苦痛——看沪剧《邓世昌》/ 230

努力打造沪剧史上的高峰之作——再看沪剧《邓世昌》/ 232

小小钥匙重千斤——评沪剧《51把钥匙》/ 236

一曲《紫竹调》,唤起多少情?——欢迎第三届上海(浦东)沪剧艺术节 / 239

一台充满青春气息的好戏——评沪剧《回望》/ 242

不忘战争是为了和平——上海纪念抗日战争暨世界反法西斯战争胜利

70周年戏剧演出述评 / 245

漕宝路七号桥的一段悲壮历史——评沪剧现代戏《飞越七号桥》/ 250

上海人民心中永远的丰碑——评原创大型沪剧《陈毅在上海》/ 253

地铁里的大爱——评广播剧《五号线上的马拉松》/ 255

五、漫长的卑微中透出不朽的崇高 / 261

漫长的卑微中透出不朽的崇高——评梁伟平成功主演《武训先生》/ 262

寒夜中透出的一缕春光——评人文新淮剧《半纸春光》/ 265

淮剧的"春天"到了 / 268

《大洪流》演活了小人物 / 272

淮剧筱派旦腔之美 / 274

一幅画惹出的祸——漫议小剧场淮剧《画的画》/ 276

圣手弄胡琴,旧曲翻新声——欣赏程少樑"淮音"演出 / 279

六、姚慕双,世无双 / 283

姚慕双,世无双 / 284

听姚勇儿讲上海史 / 287

为中国滑稽戏诞生110周年"做生日"——漫评中国滑稽戏展演 / 290

笑点不断,唱段不多——评滑稽戏《皇帝勿急急太监》/ 293

滑稽界的一块"活化石"——周艺凯 / 295

龚仁龙的肉里嚎 / 297

一台观众大笑二百余次的滑稽戏——评滑稽戏《以心攻毒》/ 300

80后的"马天明"——评滑稽戏《今天他休息》/ 302

"冷面滑稽"的艺术魅力——评滑稽戏《一念之差》/ 304

活生生的口述历史——评滑稽戏《上海的声音》/ 307

滑稽戏的一个新"宝宝"——评《舌尖上的诱惑》/ 309

俗中见雅　笑中含悲——评滑稽戏《GPT不正常》/ 311

传统滑稽戏的现代拓展——评贺岁喜剧《四大才子》/ 314

用好戏把滑稽戏观众重新请回剧场 / 316

《汤团王》,张文龙的眼睛 / 319

讲好"民国女神"的故事——评新创中篇评弹《林徽因》/ 322

七、《深海》中的深情 / 325

《深海》中的深情——评话剧《深海》/ 326

《等待戈多》中国首演在上海 / 329

陈明正点燃了中国探索性话剧的火把——评话剧《黑骏马》/ 331

重温斯坦尼,致敬契诃夫——欣赏话剧《万尼亚舅舅》/ 334

大爱也有声——看话剧《国家的孩子》/ 336

不虚南谪八千里,赢得江山都姓韩——看话剧《韩文公》/ 338

有情之人做无情之事——评原创历史剧《大清相国》/ 341

中国话剧的高地——欣赏北京人艺的七台演出 / 344

一幅古画背后的历史故事——评话剧《富春山居图》/ 347

历史留给后人,更多的是沉思——看大型历史话剧《大明四臣相》/ 350

一台学院派色彩浓重的好戏——欣赏《护士日记》/ 353

喜怒哀乐众生相——评话剧《盛夕楼》/ 355

让生命有尊严地逝去——评话剧《生命行歌》/ 358

正能量的梦幻诗——评诗化话剧《漫长的告白》/ 361

此美唯独上海有——看话剧《永远的尹雪艳》/ 363

淡淡的,却充满了温情——看话剧《桃姐》/ 366

若即若离　不即不离——观小剧场话剧《留守女士》/ 369

患难相助是双向的——看实景音乐话剧《苏州河北》/ 371

在每一台戏里寻找"创新的珍珠" / 373

美醉了,《朱鹮》! / 376

红色经典的非常传承——评芭蕾舞剧《闪闪的红星》/ 379

每个家庭都值得一看的音乐剧——评《妈妈再爱我一次》/ 382

先喝了苦水,又喝到了甜水——再评音乐剧《妈妈再爱我一次》/ 384

流星一闪即逝,但留下了永恒光芒——评话剧《浪潮》/ 388

不能忘却云间五颗闪亮的启明星——评话剧《前哨》修改后的二轮演出 / 393

八、各地好戏 / 397

婺剧为何连中三元? / 398

一出真善美结合的好戏——评粤剧《谯国夫人》/ 401

李白不虚长安行——评新编秦腔历史剧《李白长安行》/ 404

生活永远在逻辑之外——看黄梅戏《徽州往事》印象 / 407

新不离宗,古不陈腐——谈黄梅戏在新时期的再起 / 409

古树四百年,繁花开满枝——欣赏温州市瓯剧艺术研究院三台大戏 / 413

用现代人目光看崔氏——评小剧场黄梅戏《玉天仙》/ 416

明智的转型——评小剧场黄梅戏《薛郎归》/ 418

覆水难收心可收 / 420

小人物的机智和温情——欣赏绍剧《绍兴师爷》/ 422

大义铸大美——欣赏上党梆子现代戏《太行娘亲》/ 424

小丫杠起了大旗——评扬剧《花旦当家》和龚莉莉的表演 / 427

一曲知民情、纾民怨的慷慨悲歌——评大型秦腔现代剧《狗儿爷涅槃》/ 430

长袖善舞说《行路》/ 435

《女吊》的复活——欣赏绍兴目连戏《女吊》/ 437

一夜还原八百年 / 440

诗是心里燃烧起来的火焰——欣赏《行板如歌》朗诵晚会 / 442

英雄不问出处——看央视诗词大会比赛有感 / 445

大美,白茹云! / 447

这个孔夫子很幽默可爱——评相声集《子曰》/ 449

曾小敏,南国飞来的靓丽"头雁"
　　——评广东粤剧院来沪献演的三场文艺盛宴 / 451

晋剧皇冠上的一颗璀璨明珠——赞新编晋剧《庄周试妻》/ 457

九、儿童剧这朵花 / 461

儿童剧这束花应是五颜六色的 / 462

从《马兰花》到《巴黎圣母院》 / 465

让孩子们记住雨果的名字——欣赏儿童剧《巴黎圣母院》 / 471

大难之下没有天敌 / 473

在舞台上树立一代宗师形象 / 476

用儿童的眼光诠释、演绎经典名著 / 478

苔花如米小,也学牡丹开——观中国福利会儿童艺术剧院系列绘本剧有感 / 486

每个孩子都是天使 / 488

小星星,亮晶晶——评广播剧《满天都是小星星》 / 490

孝与爱的泪水——评儿童音乐剧《田梦儿》 / 493

十、这里也是一片姹紫嫣红 / 495

这里也是一片姹紫嫣红——《百花枝头》序 / 496

船小好调头 / 509

有作为才能有地位 / 513

民营剧团敲响了2020年上海剧场演出的开场锣鼓 / 516

十一、艺文"万花筒" / 519

《城市节日》序 / 520

非常人做成非常事——《破冰之旅——上海大剧院的建造与经营》序 / 524

在宣纸上展示另一种舞台人生——《粉墨梨园——张忠安戏画集》序 / 526

女导演也是半边天——《她的舞台——中国戏剧女导演创作研究》序 / 529

《阿楠说戏3》序 / 532

世界,也可以这样表现 / 535

《无终的对话——胡项城作品展》前言 / 537

一部简约系统的艺术史工具书——评《中华艺术史年表》 / 540

一个艺文"万花筒"——评《文化审美研究的海派情怀》 / 543

耐得寂寞方能大有作为——在胡妙胜教授研讨会上的发言 / 545

顾春芳有幸,北大也有幸——读《戏剧学导论》 / 548

倡导教育戏剧——读《教育戏剧的探索与实践》 / 551

读懂樊锦诗——读顾春芳新著《我心归处是敦煌》 / 553

沪剧第一史——评《沪剧与海派文化》 / 556

三位护花使者 / 560

十二、往事追忆 / 563

上戏之父——怀念上海戏剧学院老院长熊佛西 / 564

听陈茂林忆熊佛老 / 570

上戏之魂——朱端钧先生诞生 110 年纪念 / 573

陈钧德教授,你在哪里? / 580

泪洒遗墨 / 583

后记 / 586

一

旧中出新，
新而有根

旧中出新，新而有根

——评京剧《大唐贵妃》

说起盛世，不得不提到大唐；说起美人，不得不提到杨玉环；说起爱情，不得不提到《长恨歌》。现在，上海京剧院推出新版京剧《大唐贵妃》，把三者有机地糅合在一起，成就一部好戏。

《大唐贵妃》取材于梅兰芳先生在20世纪20年代出演的名剧《太真外传》，同时参考白居易《长恨歌》、白朴《梧桐雨》、洪昇《长生殿》等名篇名作，由著名剧作家翁思再编剧。《大唐贵妃》最早公演在2001年的第三届上海国际艺术节的开幕式，由梅葆玖、张学津领衔主演，引起轰动，海内外戏迷纷至沓来，致使3 000元一张最高票价的戏票，也是一票难求。

如今，18年后，《大唐贵妃》在上海与观众再度相见。习近平总书记在十九大报告中提出，要"推动中华优秀传统文化创造性转化、创新性发展"。《大唐贵妃》便是中华优秀传统文化的一部新的代表作。过了18年，这部作品在第21届国际艺术节被"破例"重新推出，是对这一中华传统文化"创造性转化、创新性发展"成果的再次肯定。

一

《大唐贵妃》的艺术特色，可用8个字来概括：旧中出新，新而有根。

旧中出新，指的是《大唐贵妃》在继承传统京剧的基础上，融合现代舞台艺术理念，将皮黄唱腔结合当代青年的审美情趣做了创造性转化，主题曲《梨花颂》广为传颂；新而有根，指的是舞台表演保持写意性、虚拟性、程式化的艺术原则，对梅兰芳当年的经典原作抱有敬畏之心，护之、翼之，十分小心，不做伤筋动骨的改动，保护其古典美的内核。

《大唐贵妃》是京剧梅派艺术当代的一台新标识作品。它是梅葆玖先生一生艺术追求的缩影。《大唐贵妃》从将近一百年前的《太真外传》脱胎而来，拉开了时空差距，但其唱做念舞，仍然没有离开梅派艺术的本质。梅葆玖先生研究音乐与京剧艺术的关系，花了20多年的工夫，致力于梅派唱腔的革新。梅葆玖和《大唐贵妃》主创者翁思

再、郭小男、杨乃林等人的最大的贡献，就在于为《太真外传》穿上了一套度身定制的华美而合身的旧款新装，提升其人文内涵，用了许多舞台艺术的创新手法，将古典作品用现代艺术包装起来，使梅兰芳先生呕心沥血所创造出来的经典之作，过了百余年之后，有了新的活力。

新版《大唐贵妃》的执行导演朱伟刚在听取各方面意见后，决定坚持贯彻梅兰芳先生提出的"移步而不换形"主张，把原版舞台上的歌剧倾向引回京剧本体。

所谓"移步而不换形"，根据著名的戏曲理论家吴小如先生的解释："'移步'，是指我国一切戏曲艺术形式的进步和发展；所谓'形'，则是指我国民族戏曲艺术特色以及它的传统表现手段。""移步而不换形"的"形"字，实际上指的我国民族戏曲艺术的"神"和"宗"，亦即是戏曲艺术的内在的规律性。"移步"是革新；"移步而不换形"，就是形变神不变，万变不离其宗。

总体来说，新版《大唐贵妃》的"移步而不换形"，做到了以下三点：一是坚持改革，二是强调渐进，三是保持传统。

新版《大唐贵妃》，取消了第一版在舞台上庞大的合唱队，这不是保守和倒退，而是创新和发展；不是泥古，而是尊古。这是为了更加突出京剧艺术的表演特征，便于上海京剧院到各地去演出，便于其他剧团搬演。伴唱依然存在，只是置于乐池。伴舞的阵容虽然有缩减，但不减其艺术风格和神韵。《贵妃醉酒》的音乐旋律依旧保留，但原唱段则被新的内容置换，听起来更为顺畅。

在舞美方面，这次排演强调了刚柔相济，浓烈而不失雅致，新鲜而引人入胜。灯光放弃了铺排和肆意的渲染，不去过多地抢戏，而是在色彩准确的同时，与表演节奏的呼应。多媒体应用，不是用来烘托气氛，而是台词语汇的延展，为京剧的本体服务，动静结合、虚实相生，使戏曲艺术写意、灵动、多变、程式化的艺术特色展示得更充分，让观众有新的视觉体验。服装设计则在传统服饰的基础上，融合盛唐服饰、发饰等元素，更显出盛唐的华彩。舞美的诸种手段，都按照李渔的"主行客随之妙"规律办事。这一切，都是旧中出新，新而有根的体现。

京剧，离不开器乐的伴奏。传统京剧的伴奏乐器原来只有京胡和月琴。梅兰芳先生加了一件京二胡。这是京剧伴奏的革新，音色听起来变得柔和。现在，《大唐贵妃》的伴奏又加进了交响乐，与京胡、京二胡和月琴水乳交融，使单纯的京剧旋律增加了宽度和厚度，有立体感，更有利于表达人物思想感情的抑扬顿挫。在杨玉环被逐出皇宫那一场戏，古琴铮铮，悲凉凄惨，贴切地渲染了杨玉环当时的心情和难以言状的痛苦。新版《大唐贵妃》，以经典艺术珍品不可移易之"旧"，融当代艺术创造性发展之"新"。

由此联想到著名学者王元化先生在1995年接受高级记者翁思再访问时曾说过："我想说的是京剧改革，还是应当遵循梅兰芳先生的'移步而不换形'这原则为好，虽然梅先生生前遭浅人、妄人的责备，但真理是在他这一边的。"王元化先生说得很对。

随着时间长河的磨洗，把该留下来的东西都留下来了。如今《大唐贵妃》的新版，再次证明了演出团队站在梅兰芳先生"移步而不换形"这一边，是正确的。

二

　　翁思再是一位能编、能演、能唱的京剧行家。早在31年前，他在任《新民晚报》文艺记者时，曾参加过上海电视台组织全市京剧票友比赛，过关斩将，以一段声情并茂的西皮《珠帘寨》，获得全市京剧票友比赛的第二名。由他来担任这出戏的编剧，可谓是选对了人。他既能唱，又能写，一身而二任，在把握传承和创新的关系上，自有其独特的优势。新闻记者有第二职业，华丽转身写戏，第一次便获得了成功。《大唐贵妃》编演过程，表现出翁思再先生在京剧艺术和文学、新闻诸方面的才情和积累。

　　《大唐贵妃》在审美接受度上，显然已经超出了对传统京剧演绎方式的认知范畴。其用意就是对传统的演绎方式加以区别，对当下识别京剧的演剧观念加以调整。但是，这次新版的《大唐贵妃》，编、导、演对创作的态度非常谨慎，做了一些增删，在突出杨贵妃和唐明皇爱情主线的同时，加强了对"安史之乱"的历史背景的着墨，增强了武戏的戏份，使全剧更具可看性；梅兰芳《太真外传》中的"翠盘舞"，则予以保留；音乐方面还引入了昆腔，悠悠的昆腔汩汩流出，更好地诠释这出具有传奇剧色彩、兼容了史诗剧气质的梅派京剧。

　　唐玄宗是开元之治的开创者，又是安史之乱的责任者。在家国动荡背景下，唐玄宗和杨玉环邂逅相逢，合演了一曲荡气回肠的爱恋悲歌。这里，借用一句时髦话，他们的爱情是有思想基础的。在皇家的教坊里，唐天子是鼓王，掌总纲。杨贵妃擅音律，善歌舞。艺术上的志同道合，构筑成坚固的爱情地基。"三千宠爱在一身"，不光是杨玉环的脸蛋和身材长得漂亮。天子和妃子，身份和地位的悬殊，并不会影响李、杨爱情的升温。艺术成为一根红线，牵连了一段历史的姻缘。贵妃诞辰，欢宴骊宫，翠盘起舞，赢得君王播鼓助兴，两人更加浓情蜜意。

　　这出戏的主脑确立，便是爱情是关乎人类永恒主题的价值，使之更加纯粹地接通现代意义关于天性与自由的生命奔赴，从而超越世俗层面的剧情认同。第三场《梨园》，着重描写李、杨之间共通音律曲韵的艺术天赋，奠定二人感情的呼应和生命意义的不可或缺的过程。"缓歌慢舞凝丝竹，尽日君王看不足。"这种互为知音的关系本质，构成他们情感支撑的核心。这也使得李、杨之间的爱情超越了一般意义上的男女关系的定位，以及宫廷、皇家地位的层面评说。这种互为知音的关系，也让《长恨歌》这段传诵千百年的佳话，成为舞台上活生生的表演，增益了《大唐贵妃》延绵不绝的人文含义。

　　编剧在塑造杨贵妃形象方面，在叙说长生殿的盟誓和马嵬坡的难分难舍时，突出

了杨贵妃的纯洁、无辜和对爱情的忠贞。对唐明皇的塑造，则在描写了她对杨玉环的真情外，刻画了这个人物性格上的复杂性。喜新厌旧，唐明皇也未能免俗，但难得的是，他一旦离开了杨贵妃，日子大不好过，见人生恨，对景伤怀。安禄山的叛变，陈元礼清君侧，杀了杨国忠，御林军又包围了馆驿，扬言"不杀杨贵妃决不护驾"，更使唐明皇陷入了进退维谷的境地。在六军不发的重压下，杨贵妃主动挺身而出请死，将戏剧冲突达到了高峰。何去何从？杨贵妃唱道："但愿得梨树下安葬，到天上我也要献舞恩皇。"在她步步走向梨花深处赴死的时候，人物的脱俗超越的高尚境界，将原本悲伤凄惨的挽歌，升华成为生命与情感的无疆大爱。

经过导演的精心设计，在《马嵬坡》这场戏里，杨贵妃和唐明皇有一段动人的对唱，开启了梅派艺术的崭新意境。杨玉环唱："这白绫权当是万岁御赏，马嵬坡就是我长眠之乡。纵然是凄风苦雨常相伴，待君王回銮日赐我檀香。人生自古谁无死，实可叹与君王，相见恨晚，知音难觅。今日里我与你有难同当……"唐明皇接着唱："一见白绫七魄茫，难道说顷刻间天各一方？李隆基枉为男子汉，堂堂天子，不如平头百姓郎。"这段对唱，唱出了君王与妃子内心的无比痛楚，此生只为一人去，道他君王情也痴，唱得荡气回肠、无比感人。

京剧是一门唯美的艺术。梅葆玖先生曾这样诠释他父亲的演唱："在表现人物的喜怒哀乐时，其深邃的表现力总是和唱腔艺术中高度的音乐性分不开的。他的唱始终不脱离艺术所应该给予人们的美的享受。唯其美，就能更深地激动观众的心弦，使观众产生共鸣。"梅兰芳说过："在舞台上，处处要顾及美的条件。""要在吻合剧情的主要原则，紧紧地掌握'美'的条件。"梅派艺术更注重讲究戏曲的程式美。

史依弘演杨贵妃，行腔做念，便是处处地掌握了"美"的条件，同时亦凸显了史依弘个人的艺术风格，展现其多才多艺。她的扮相雍容华贵，她的音色优美醇厚，行腔典雅大气。她的身材好，体态美，腰腿功夫扎实，是一位文武兼备的全才艺术家。她的演唱中既有古典审美情趣，兼有现代声乐概念，既有戏曲演员的千回百转，兼有西方歌剧中优秀女高音的特色。她表现芙蓉出浴的娇羞，婀娜曼妙的身姿，她的多情、细腻、悔恨、痛苦、凄美，感情充沛而丰富，眼神经常是清亮而有力，无一不深深地打动了剧场里的观众。

李军饰演唐明皇，扮相俊逸，雍容儒雅。他和史依弘的搭档，可谓是《大唐贵妃》里的双飞翼。李军的表演细致流畅，演唱感情饱满。他的唱腔在全面继承杨派老生的基础上，又钻研其他流派的特点，嗓音清亮圆润，听了很过瘾。

梅派艺术的又一方面的特点是身段和舞蹈。新版《大唐贵妃》的舞蹈是一大亮点。著名舞蹈家黄豆豆担任该剧编舞，全场舞蹈风格大气唯美，同时也注入了唐朝宫廷乐舞与龟兹、胡旋、西亚、犍陀罗等舞蹈风格对话共舞的元素，以突显满台生辉的大唐气象。

三

这里特别要提到的是,剧作家翁思再写了一段脍炙人口的主题歌:《梨花颂》,足以使诗人白居易从地下惊醒:"梨花开,春带雨。梨花落,春入泥。此生只为一人去,道他君王情也痴。情也痴。天生丽质难自弃,天生丽质难自弃。长恨一曲千古迷,长恨一曲千古思。"中央音乐学院的作曲家杨乃林为之谱曲。如泣如诉的旋律,悠扬动人的唱腔,令人听后难以忘怀。一曲《梨花颂》,背后是一片开花的梨树,梨花盛开的画面,开合出具有史诗般意蕴的心灵互动。这一曲纯洁深情的颂歌,是那样的动听,那样地传情,于是不约而同地走进了千家万户。

梨花开在"梨园"。"梨园"乃是戏曲艺人的所在之地。据历史记载,梨树种植始于初唐。"千树万树梨花开"的诗句,出自唐代著名诗人岑参的《白雪歌送武判官归京》。唐玄宗本人素喜音乐,公元741年在教坊挑选好乐工数百人,在一个名叫梨园的地方,对乐工做专门训练。《旧唐书·音乐志》载:"玄宗又于听政之暇,教太常乐工子弟三百人为丝竹之戏……号为皇帝弟子,又云梨园弟子,以置院近于禁苑之梨园。"《新唐书·礼乐志》也载:"玄宗既知音律,又酷爱法曲。选坐部伎子弟三百教于梨园,声有误者,帝必觉而正之,号'皇帝梨园弟子'。宫女数百,亦为梨园弟子,居宜春北院。梨园法部,更置小部音声三十余人。"宫廷戏班改名梨园,李龟年等一众人员都成为梨园弟子。唐玄宗成为梨园的总导演、总监制人。从此,"梨园"也成为戏曲和戏曲艺人的代名词。

春天来了,梨花开了。千树万树,梨苑飘香,如云似雪。一片洁白,见证了李、杨这段无比动人的爱情。

作曲家杨乃林先生有感于此,创作了清幽缠绵的《梨花颂》,由翁思再作词。杨乃林创造性地运用了西方作曲法和借鉴了样板戏作曲的宝贵经验,在主题歌《梨花颂》的唱腔设计中,以京剧四平调为主调,加入了交响乐伴奏,个人主唱与合唱相辅相成,委婉与大气相结合。京剧声乐和西洋美声声乐理论结合后产生的音乐美学效果,是无与伦比的。其旋律之优美,唱词之动人,令观众听后余味无穷。

《梨花颂》是《大唐贵妃》的点睛之笔。《梨花颂》帮助《大唐贵妃》上了一个新台阶。著名导演郭小男指出:"《梨花颂》既保持了京剧意蕴、梅派韵律的优美,又融入现代性音乐朗朗上口的艺术风格,加深了观众对戏剧主题、人物情感的独特感受。它的成功无疑是京剧音乐艺术的创新典范,并为传统京剧音乐发展提供了全新的思路。"这首主题曲,贯穿于全剧的始终,它的旋律在剧中反复出现。如果说,小提琴《梁祝》协奏曲第一次用西洋音乐描述了梁山伯、祝英台二人的爱情故事,迈出了交响音乐民族化的开创性第一步,成为"外来形式民族化,民族音乐现代化"的开山之作,那么,我以为,《梨花颂》则是紧随其后,将李、杨的爱情变成又一曲"民族音乐现代化"的

颂歌。它是继交响乐伴奏《智取威虎山》后又一界碑式的作品。《梨花颂》的音乐经典性和经典的现代性，将以非物质义化遗产的形式，永远载入梅派艺术和京剧艺术的史册。

《梨花颂》是《长恨歌》的浓缩，是可以吟唱的《长恨歌》。白居易应当感谢翁思再和杨乃林。"梨花颂"甫一出世，立即在广大戏迷中传唱。不久后，它顺利"出圈"，从戏迷的圈内走到歌曲爱好者的圈外，成为一首"京歌"，成为春晚的名曲，成为彩铃、广场舞的伴奏，成为流行歌手竞相改编的乐曲，家喻户晓，引爆了二次传播。这也是为《大唐贵妃》的编演者所始料不及的。

《梨花颂》正是《大唐贵妃》"旧中出新，新而有根"创作理念的生动实践。

梨花淡白，象征着爱情的纯洁；梨花飘飞，象征着分离的寂寞；梨花飘落，又象征

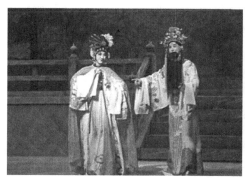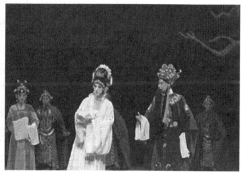

京剧《大唐贵妃》剧照　史依弘饰杨玉环、李军饰唐明皇

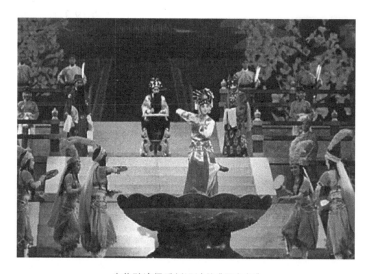

史依弘演绎重新设计的《翠盘舞》

着凄凉的结局。一剧终了，舞台上又响起哀怨深沉的《梨花颂》："天生丽质难自弃，长恨一曲千古迷，长恨一曲千古思……"《大唐贵妃》在《梨花颂》的旋律中徐徐落幕。曲已终，情不了。

<div align="center">四</div>

《大唐贵妃》18年前面世，一飞冲天，好评如潮；15年过去，在梅葆玖先生的指导下再度公演，进一步获得观众的认可；又过了3年，上海京剧院的编、导、演对《大唐贵妃》做了精细的加工琢磨，更多地回归京剧本体，以盛唐气象呈现当代传统戏曲人的文化自信，打造出一部京剧的经典之作。

新版《大唐贵妃》移步不换形，今朝更好看。简而精、情更浓。它既是京剧梅派艺术的出色传承，也是梅派艺术的出新之作。《大唐贵妃》开启了一个梅派艺术现代意义的境界，它或成为上海京剧院一部新的出色的保留剧目，成为当代人制造的京剧艺术门类的"文化化石"。

《大唐贵妃》将成为上海文化艺术一部传世之作，一部梅派艺术在新时期的代表作。它是高雅的，也是能普及的。《大唐贵妃》带领观众进入一个美轮美奂的艺术世界。观众走进上海大剧院后会发现，京剧原来是这样好听，也这样好看。老戏迷爱看，青年观众也喜欢看。可以预言，剧场里的黑发观众，将越来越多。这进而证明：理想的观众就在生活的周围，京剧寻找观众的理想并非是一种奢望和苛求。

我们要把《大唐贵妃》推向中国和全世界。

<div align="right">刊于2019年10月28日《文汇报》</div>

情与义、爱与恨的博弈

——评京剧《春秋二胥》

春秋楚国有二胥,一名申包胥,一名伍子胥。二胥的故事,传了几千年。他们从相知相惜到反目决裂,形成一个老话题:仇恨与宽恕。上海京剧院今夏再度上演由编剧冯钢修改的新编历史京剧《春秋二胥》,成为不少观众疫情防控阶段性胜利后看的第一出京戏。

《春秋二胥》取材于司马迁的《史记·伍子胥列传》,讲述了伍子胥与好友申包胥从惺惺相惜到分道扬镳的故事。伍子胥本是受楚廷重用的忠良之后,因其父伍奢直言谏君,遭楚平王满门抄斩,他在挚友申包胥的帮助下,逃亡吴国并踏上了复仇之路。申包胥因放走伍子胥而获罪入死牢19年,却在伍子胥率吴军大败楚国之际,选择挺身而出誓死捍卫国家。楚国被破城之后,伍子胥为报仇雪恨不惜祸国殃民,申包胥因而与其割席断交,决然离去。

伍子胥一家惨遭楚平王诛杀的悲剧,在苍凉幽怨的埙和排箫声中开场。据悉这两种乐器有着极为悠久的历史,在汉墓和敦煌壁画里都有出现。此番剧中运用这些古老乐器,凄凉的音乐将2 500年前楚国的历史背景和伍子胥家族老小300余人的悲惨命运,渲染到了极致。

1 000多年后的李白,在《酬裴侍御对雨感时见赠》一诗中曾记述此事:"楚邦有壮士,鄢郢翻扫荡。申包哭秦庭,泣血将安仰。鞭尸辱已及,堂上罗宿莽。颇似今之人,蟊贼陷忠谠。"在李白看来,历史与现实似有某种相通之处,其中的哲理值得后人反复地考究。在传统戏曲剧目中,表现伍子胥的故事,多数是同情这位复仇英雄的。

伍子胥和申包胥,本是楚国一对金兰知己、生死故交,却因为人生理念的差异:一个执着于为家族报仇雪恨,不惜掘坟鞭尸,灭国殃民;一个搁置个人委屈磨难,以卫国保民为己任,他们最终站在了彼此的对立面。《春秋二胥》的难得之处,就在着重刻画了申包胥与伍子胥的人格碰撞纠葛,以史实为骨架,展示情和义、爱与恨的博弈,探讨复杂的人性悲剧,具有更深刻的内涵和反思。

面对仇恨,是以其人之道,还治其人之身,选择不顾一切地复仇,走向极端;还是在胜利之后冷静处置,舍小取大,选择宽恕?编剧冯钢说:"这不是一道单纯评判孰对孰错的是非题,世事不止黑白,进退如何抉择,是非考问人心。我想通过这部戏呼唤大家学会放下,用爱来解决一切困扰、不平与仇恨。"该剧正是上海京剧院一班年轻人以独

特的舞台语汇，来探讨这个哲学叩问。《春秋二胥》复演成功，再次证明新编历史剧的"新"，首先在于视角之新，思索角度之新，对题材的寓意有新的感受和深的开掘。这出新编历史剧彰显了具有久远价值的人性之美，是有生命力的。

修改后，第一主角由原来的伍子胥转为申包胥。这是一个非常重要的转变，也是一个非常高明的转变，将这部历史剧立意，提到了一个新的高度。编剧用当代的眼光重新审视这一历史事件，对伍子胥这个人物做了适当的颠覆和丰富，做了有深意的探索。进而启迪观众：即使经历了极度的灾难与痛苦，人性中的善良、柔软和仁爱，对祖国的忠诚，依然不应当随意抛却。

《春秋二胥》是一出以老生、花脸为主的唱功戏。老生适于塑造申包胥的理性和仁厚，花脸更能充分表现伍子胥的暴烈和冲动。在表演上，老生与花脸的争雄，角色的差异之美，极具艺术感染力。"二胥"的表演，用心用情，全力投入，有激情，有实力，更富有感染力。著名余派老生、国家一级演员傅希如饰申包胥，着重刻画了人物的正直大度、爱国爱民的高尚品格。他对伍子胥从相敬、相惜、相助到劝诫其过激的复仇情绪直至坚决地反对他走火入魔的复仇行为。通过有层次的、韵味醇厚的演唱不断递进，将申包胥这一大义凛然的文弱书生的爱国情怀、正义精神，以及对伍子胥的既珍惜又讲原则的兄弟关系，直至毅然决裂，演绎得入情入理，感人至深。申包胥深明大义、泣血苦劝伍子胥，作为一个胜利者应有博大的胸怀，放下仇恨，表现宽容和大度。伍子胥却因"怨毒至深，执迷不悟，甘伤大节，一意孤行"，结果走向反面，成为楚国的罪人。二胥之分道扬镳，发人深思。

《春秋二胥》中对伍子胥的刻画和描写，跳出了旧臼，别开了新生面。它区别于《文昭关》《长亭会》等传统戏里那个令人同情的、有勇有谋的悲剧英雄，从一个正义的复仇者，一步一步落入了只想复仇而不顾大义的深渊。但是，伍子胥执着于复仇解恨，也不乏内心的纠结挣扎和灵魂的撕裂，这一点，在戏里同样得到了鲜明而深刻的描写，给观者极大的震撼。

老生与花脸，各有千秋。得到尚长荣亲授的青年演员董洪松饰伍子胥，这一形象在传统剧目中均以老生行当扮演，此剧演出改以净行花脸担当，这也是《春秋二胥》在艺术上的一个大胆创造。在戏中，第二场和第四场，表现两人19年后重逢及决裂的西皮《眼前人》和反二黄《忆往昔》轮唱，将重逢时的悲喜交集和决裂时的痛彻心扉，娓娓道来，字字句句，以情带声，动人心魄。除了旋律动听外，唱腔尤其注重与人物情感的贴合。为伍子胥打造大段抒情唱腔，把成套反二黄用于花脸行当，这在以往也是罕见的。在整个二度创作过程中，导演王青巧妙布局，戏剧节奏紧凑，冲突一环扣一环，高潮迭起，疏密有致，唱段酣畅淋漓。此次演出，从演员的上下场、演区安排，到抄斩伍门和吴兵攻城等群戏场面，都做了精益求精的重新处理。青年演员们倾心表演，唱念做打，跌扑翻滚，无一失误。

没有宽恕就没有未来。诚然,宽恕并不是无原则无底线的。在楚平王已死,新王代父请罪,率领母后与满朝文武跪迎伍子胥回国,为伍门平反昭雪,宗庙祭奠冤魂等一系列拨乱反正举措落实后,胜利者若依然坚持冤冤相报,以暴易暴,纵情宣泄,甚至不惜涂炭生灵,就由正义异化为邪恶,从英雄变成了魔鬼,不可能换来仇恨重压下的灵魂解脱。正如在戏的最后,孑然独立的伍子胥凄然吟唱:"欲了却难了!欲了却难了!只觉得空空荡荡,孤孤单单,丧魂落魄神尽销……"伍子胥放下佩剑,颓然坐在舞台中央,大幕徐徐落下,给观众留下了耐人寻味的思索。《春秋二胥》对伍子胥心灵矛盾的挖掘,已达到了相当的深度,希望再下一点功夫,把伍子胥恣意报复后表面上的淋漓痛快和实际上的内心煎熬,进一步表述出来。

此外,楚王母后在戏末突然拔出短剑刺杀伍子胥的举动,也值得推敲。因为她不是费贞娥,在当时的处境,似乎也不可能这样出手。她忍辱负重19年,把一切希望寄予儿子身上,面对伍子胥的疯狂复仇,国破家亡。为掩护儿子逃亡,日后谋求复国,坦然自尽是她唯一的选择。

《春秋二胥》从2014年上演至今已有6年,经过不断打磨,艺术品质有了新的提升。诚如京昆艺术咨询委员会主任马博敏指出:"这部剧的戏剧冲突在伍子胥,但精神闪光点在申包胥。修改后的版本,第一主角由原来的伍子胥转为申包胥,这是非常好的转变,也是这部剧立意的根本。"她建议,既然作为第一主角,申包胥的角色定位仍需好好地开掘。目前的形象塑造与主角定位尚有距离,缺乏充分的情感展现,"申包胥是否能在舞台上立起来,关乎全剧的品格和内涵"。我深以为然。

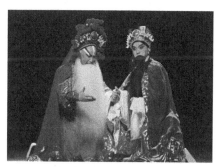

京剧《春秋二胥》剧照
董洪松饰伍子胥(左)、傅希如饰申包胥(右)

戏曲就是一半戏、一半曲。音乐方面,该剧认真地遵循了京剧传统,唱腔布局比较合理。上海京剧院保留了自己的交响乐团,在京剧音乐革新方面做出了"旧中有新,新不离本"的有益尝试。在舞美呈现上,这次演出也做了重大修改,以白色为主的环形天幕,利用黑色弧形景片将其分割为倒穹顶形,隐喻着伍、申二人友情的最终破裂;舞台半空悬挂着一片光色随剧情变化的云朵,成为伍子胥"血亲复仇"心理的外化。天幕上郢都城楼的影像和漳河淹城浪涛的多媒体投影,伍门被抄杀的血色红光,都为全剧的气氛起到烘托作用。

《春秋二胥》这次深度修改,取得了可喜的成功,它有望成为上海京剧院一台新的优秀的保留剧目。

刊于2020年9月14日《文艺报》

自励、自信和自由

——评《大唐贵妃》中史依弘的表演

梅兰芳在1917年以一部《太真外传》中杨玉环的美妙形象和演唱,当选为四大名旦之首;时隔102年,史依弘再演京剧《大唐贵妃》,确立了她在上海京剧界大青衣之首的地位。没有机会看梅兰芳演出的观众,如今看史依弘演的杨贵妃,可以充分领略到梅派艺术之美。

多年来,我一直关注史依弘在表演艺术上的成长进步、探索追求,深深为她的自励、自信和逐渐达到自由的境界所感动。

《大唐贵妃》是一部"移步而不换形"的梅派新作品,佐证了梅派艺术本身所蕴含的包容性、可能性、研发性和创新性。翁思再的《大唐贵妃》剧本创作,从一开始便在《长恨歌》《长生殿》等文学文献中深耕寻觅,在文学性、情感性和审美接受度上,显然已超出了传统京剧的演绎方式。

18年前《大唐贵妃》首演,由梅葆玖和李胜素、史依弘三位梅派传人共同饰演杨贵妃。史依弘参演了前三场。这回由她一人演到底,演绎了杨贵妃从绚烂至极到凄楚毁灭的传奇人生。她的表演沉稳、自信、优雅、唯美,把自己化身为杨玉环,达到了高度的审美层次。她不但在造型、行腔、做念各方面努力学习梅兰芳,同时也凸显了个人的艺术风格。她的扮相雍容华贵,行腔优美醇厚,嗓音宽亮动听,台风端庄大气,身段、造型、表情、眼神都达到了对人物内心的准确外化和美化,多情、幸福、哀怨、悔恨、痛苦、凄绝、坚定……感情充沛而丰富,深深地打动了戏中的对手和观众。她的演唱具有中国古典审美情趣,又具有西方歌剧中优秀女高音的特色。她的唱腔,一字一句,都给观众以甜美通透的享受。但是,在第四场"剪青丝"中,唱腔却有一个显著的变化。因唐明皇的移情别恋、杨玉环使了小性子被逐出宫门。她登楼回望唐宫,思绪万千,情感波澜起伏,恰好促成人物心灵的深层开拓。如下这段唱:"寂寞长空冷月叹无情……你可知星光点点,是奴的泪痕。"用的依然是四平调,杨乃林的华彩配乐依然保留,但声腔中更多的是透出杨玉怀悲凉悔恨的心情和对李隆基的思念。这时,高力士来了,送来了新鲜的荔枝。她知道唐明皇没有忘记自己,转忧愁无助为感动和期盼。无以回报,她剪下一缕青丝,献给君王。又唱了一曲"无奈何伸玉腕忙来剪定",情真意切,无比感人。

《大唐贵妃》原版,囿于时长,删掉了杨贵妃在马嵬坡自尽前与李隆基诀别的唱段。在新版中,这场戏成为全剧最感人的片段,18年前的"遗憾"得以弥补。杨玉环面临生

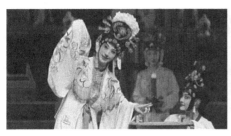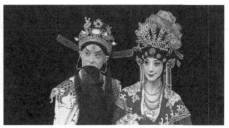

京剧《大唐贵妃》剧照　李军饰唐明皇、史依弘饰杨玉环

与死的抉择，在危机四伏的关头，选择为救李隆基而主动请死的慷慨担当："人生自古谁无死，实可叹与君王，相见恨晚，知音难觅。"昔日的绚丽和柔情，瞬间毁灭。但在杨贵妃为爱人献身时，仍没有忘却与唐明皇的共同志趣："但愿得梨树下安葬，到天上我也要献舞恩皇。""梨花开，春带雨，梨花落，春入泥……"在动人的《梨花颂》的乐曲伴奏声中，杨贵妃一步一步走向梨花深处赴死。饰演李隆基的李军，与杨玉环四目相对，眼内已饱含热泪。动情而精致的表演，使人物的脱俗意境伴随着梨花的飘落而出现。"此生只为一人去"，将原本悲伤凄惨的挽歌，升华为台上演员和台下观众的叹息共鸣。

史依弘的表演完美地实现了梅先生的要求："无声不歌，无动不舞"。梅派唱腔和舞蹈身段是梅派艺术的核心。作曲家杨乃林为新版《大唐贵妃》增谱17个段落。杨玉环伴随着音乐翩翩起舞，展现了她不凡的舞蹈功力和造型之美。李隆基徐疾起伏的鼓声，配合着杨玉环轻盈若仙的舞姿，两人在艺术上天衣无缝的配合，也是他们相爱相惜的写照，令观众动容。史依弘小时候学过体操和武术，进入戏曲学校后，又是以武旦开蒙，所以她有相当好的舞蹈基础。她曾自嘲说："我是上海京剧院著名舞蹈演员。"的确不错。梅兰芳曾在《太真外传》中有《翠盘舞》的表演，但只留下一两张照片，没有影像资料。如今，史依弘登上1.2米高的"翠盘"，婀娜起舞，融入了更多西域舞蹈元素，为复原失传的《霓裳羽衣舞》做出了杰出贡献。

史依弘在20年前，已是京剧名角了，但是她没有止步满足，而是自我加压，精益求精，以自励、自强和自信的心态，不断地向高处攀登，不断地实现自我超越。她不愧为梅派艺术当代最好的传人之一，却又能兼收并蓄各派大师之精华。2011年她曾主演过程派代表作《锁麟囊》；去年5月1日，一人演绎四大名旦经典剧目，在戏曲界传为佳话。她是雍容华贵的大唐贵妃，是坚贞多情的白娘子，是情深不能自拔的杜丽娘，又是只属于天和地的精灵艾丽娅，还在《新龙门客栈》中同台扮演女店主金镶玉和女侠邱莫言两角。史依弘学习昆曲，在表演和身段上吸取昆曲的细腻深入和精美。终于使自己在表演上渐入化境，达到了梅兰芳大师所崇尚的"有规则的自由行动"。这是她在《大唐贵妃》中的精彩表演获得专家和观众的一致赞扬的原因。

刊于2019年11月17日《新民晚报》

艺高人胆大，胆大艺更高

——关注"史依弘现象"

这次《文武昆乱史依弘》的五场演出，是本届上海国际艺术节最大的亮点，也是新时期我国京剧史上的一件值得记载的美事。"文武昆乱不挡"，这是京剧界对全才演员的形容。史依弘不负众望，让我们看到一个亦京亦昆、亦文亦武的史依弘，一个努力继承传统又不断自我超越的史依弘，一个基本功扎实又不安分守己的史依弘。"史依弘现象"，标志着上海培养京剧全能化表演艺术家取得了令举世瞩目的成果。10多年来，我一直关注和赞赏史依弘，这次又欣赏了她和许多著名京昆艺术家合作的几场精美的演出，在赞叹之余，生出深深的感动之情。

史依弘这位新时期的优秀京剧表演艺术家，是上海戏校培养的，学艺从艺30余年，基本功扎实过硬，天赋条件出众，较早就成为梅派艺术的重要继承人。她的表演突破了传统京剧行当的局限，具有节奏明快、演唱与表演结合紧密、人物性格特色鲜明、勇于开拓探索的特点。一个有出息的演员，总是在艺术上不安分的，忠实继承、尊重传统，又敢于创造，挑战自我。史依弘由武旦开蒙，后潜心学习研究梅派艺术，成长为文武兼擅、风格鲜明，具有时代特色的新一代的拔尖的京剧演员。但是，最难能可贵的是，她和她的前辈"四大名旦"一样，不断吸取一切对自己有用的东西，丰富、提高、开拓、进取。在多年前，在京剧界许多人不知"戏曲声乐"为何物时，她即跟随戏曲声乐专家卢文勤苦练科学发声方法；当京剧界视移植外国戏为畏途时，她却将雨果的《巴黎圣母院》改成了京剧《情殇钟楼》；当很多演员还沉浸在国内戏园子里的掌声和鲜花时，她已带着《梨花颂》站在了维也纳金色大厅的舞台上；当一些成名的京剧演员只是反复演出一些传统老戏时，她扮演的虞姬却出现在谭盾创作的多媒体交响音乐剧《门》里……史依弘学的是梅派，却没有被大师创立的流派框死，而是在中规中矩地学习的基础上，有所发展。史依弘还向李文敏老师学习，主演程派名剧全本《锁麟囊》，"一样心情别样娇"，受到专家观众好评，在京剧舞台上实现了自己的一次华丽转身。

这次演出的五台京昆大戏，都是传统名剧，有文有武，有喜有悲，是最考验演员功底的传统大戏。在上海京剧院、昆剧团的鼎力支持下，在一批著名的京昆表演艺术家的合作帮衬下，五台戏都展示得美妙圆满，整体上达到了当今京昆舞台上的最高水平。有三台大戏和昆剧表演大师蔡正仁同台。其中最引人关注的是俞言版传统昆曲《牡丹

亭》。京昆兼擅，是梨园传统，梅兰芳、程砚秋都是如此。但遗憾的是，现在全国的京剧界，能演昆曲大戏的有几人？史依弘此次演出昆曲《牡丹亭》，完全依照俞言版中的所有昆曲调门，是继承传统的一大盛事。尤其值得注意的是，史依弘的高音唱得好，但她的中、低音也非常好。年龄大史依弘30多岁而在戏中称她为"姐姐"的蔡正仁说："没想到史依弘能沉得下去，对于女演员来说太不容易了。"史依弘也觉得比自己年初在北京表演时进步了很多。"气息顺多了，对中低音的驾驭能力也有了提升，声音更有宽度、厚度。"这是她努力克服自身不足的结果，中、低音唱得好，是昆曲演唱的要旨。我们不要把史依弘唱昆曲看成猎奇，或是看作换换口味的偶尔为之。昆曲是京剧的乳娘。这是她为了丰富自己，让自己成长所做的努力，是值得充分肯定的。从史依弘出色地演唱昆曲杜丽娘中，可以断言，在唱功、念白、身段，乃至步态上努力学习昆曲，京昆互相融会贯通，是史依弘在艺术上不断取得突破、攀登新的高峰的一个重要原因。

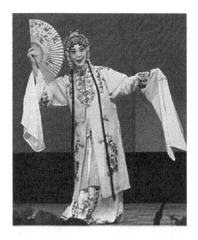

昆曲《牡丹亭》剧照　史依弘饰杜丽娘

史依弘和蔡正仁合作演出吹腔大戏《奇双会》，也是一次难得的合作。这出戏虽是昆剧剧目，但当年梅尚程荀四大名旦，包括张君秋都爱唱，如今舞台上多只演其中《写状》一折，全本演出已不多见。这次蔡正仁与史依弘同台演出《奇双会》，老和新、京与昆，两代名家，珠联璧合，又成为一次另外意义上的"奇双会"。蔡正仁之憨，史依弘之俏，高腔低调，各尽其妙。蔡、史之完美合作，成就了昆剧史上演绎这一经典剧目的又一范本。在《牡丹亭》和《奇双会》中的出色表现，奠定了史依弘当代跨界京昆的表演艺术家的地位。

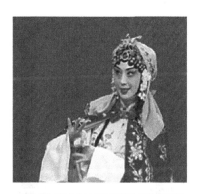

昆曲《奇双会》（又称《贩马记》）剧照
史依弘饰李桂枝

最称得上史依弘看家戏的，当属全本《穆桂英》。此次从少女穆桂英的"穆柯寨"开演，最后是武旦重头戏"大破天门阵"，这折扎靠大武戏，靠旗翻飞，刀枪齐舞，让人目不暇接，如今舞台上已属罕

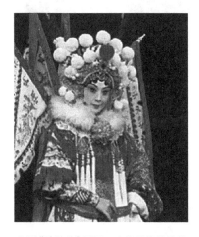

京剧《穆桂英》剧照　史依弘饰穆桂英

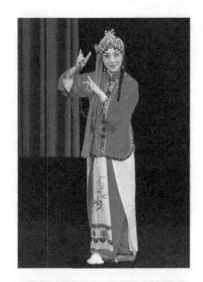

京剧《玉堂春》剧照　史依弘饰苏三

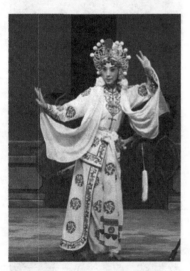

京剧《白蛇传》剧照　史依弘饰白素贞

见，而一人演出全本《穆桂英》，更是几乎绝迹舞台。史依弘这次特别挑了这出戏，并且开打、耍枪，以及展示许多绝招，举重若轻，没有一点失误、一丝瑕疵，展示了她的全方位的功夫。

史依弘才华出众，又勤奋好学、勇于挑战自我。她在功成名就之后，从没有故步自封，停止自己前进的脚步。作为在新时代继承传统戏曲艺术的领军人，史依弘不断对自己提出新的要求和新的奋斗目标，她在人们眼中始终保持着创新和突破的步伐。她说："我不明白为什么传统艺术走到现在，突然有了那么多'规范'限制。反倒是我们老一辈的艺术家，在剧种的实验创新上更为先锋和大胆。我从小是在那样的艺术氛围中熏陶成长，或许是少年时期所受的教育，让我无法安于现在的条条框框。艺术一旦凝固就丧失生命力了。"还说："我这个人胆子大，我不怕砸招牌。"这句话很准确地刻画了史依弘的品格。艺高人胆大，胆大艺更高。这次五场戏连轴演出，也是她给自己提出的一个特大的挑战，她又赢了。

"不满足是向上的车轮。"史依弘是一位有志气、有追求、有胆略、有闯劲、有实力、有人缘、有吃苦精神的表演艺术家，又遇上了文化大繁荣、重视人才的好时代，成长在上海京剧院这片沃土中，相信她这一次"文武昆乱"的大展示，绝不是打上一个句号，而只是一个逗号。我祝贺她已经取得的卓越的成就，并期待她抓住自己艺术上的黄金时期，不断做加法，尤其需要下大力气搞出几台新的优秀代表作，这是每一个可以称得上大师的艺术家所不可或缺的，

也是一项更为艰巨的任务，从选题到创作剧本，到二度创作，为她度身打造。这件事既要只争朝夕，又不可能一蹴而就，还应宽容失败。希望上海京剧院、戏曲中心能联合创作中心、戏曲学院的专家，组成高水平的专门团队，像当年梅兰芳先生的智囊团一样，合力雕琢史依弘这块稀世珍宝，一起推助她登上艺术生涯的顶峰。

刊于《中国戏剧》2016年第1期

独领风骚史依弘

——评京剧《新龙门客栈》

史依弘不断出新招。2019年五一，她举办了"梅尚程荀史依弘"专场，从下午持续到晚上，展现"四大名旦"的绝代风华；不久前，她又推出了海派京剧《新龙门客栈》，好评如潮。这出戏由上海弘依梅文化传播有限公司和上海京剧院联合出品，造就了一场武侠京剧的视听盛宴。人们赞扬说："风流最是新龙门，水火二角惊世人。"

京剧《新龙门客栈》改编自同名电影《新龙门客栈》。这是国内第一次将武侠电影经典搬上传统京剧舞台。徐克、吴思远导演的这部武侠电影曾引领了香港"新电影运动"。它在当年就打动了史依弘，她对这个题材格外心仪并执着。如今，史依弘请来著名电影导演胡雪桦，合作编导这出新京剧。胡雪桦与京剧也有缘。他自小受过两年多京剧科班训练，现两栖于电影和戏剧，曾勉力促成尚长荣、史依弘的园林版《霸王别姬》在纽约大都会博物馆的演出。如今，他和史依弘再度携手，用心、用情、用功地导演了这台海派新京剧。

京剧创作保留了电影经典的故事和人物关系，同时进行了大胆的戏曲化，力图以传统戏曲手法解构、演绎故事，把老故事演出新意，凸显人性真善美。剧情讲述的是明英宗年间，将军周淮安为保忠臣遗孤，躲避东厂追杀，一路西行。得到侠女邱莫言及龙门客栈女老板金镶玉的帮助，并与二女发生了微妙的感情纠葛。正邪双方斗智斗勇，荒漠中锄奸脱险。

在电影中，张曼玉饰演的金镶玉是花旦，林青霞饰演的邱莫言是青衣。两位香港的大明星各有出色的表现。现在，史依弘敢于挑战张曼玉和林青霞，把两个角色集于一身，不断转换，开创了京剧表演的一个新天地。它以传统京剧和现代电影审美手段相结合的方式，来演绎一个惊心动魄、有声有色、有情有义的故事；它是古典的，又是现代的；它是传统的，又是创新的；它有爱恨纠葛，又有家国情怀；它有起承转合，也有惊险悬念；它有深情抒怀，也有武功绝技；好看好听，雅俗共赏，赢得了大批新老观众的欢迎和赞誉。

导演胡雪桦说："京剧《新龙门客栈》在做'播种'，吸引新观众的同时，我们也不能忘记老观众。返本创新，就是要永远两条腿走路。一出好看、好听、动情、有美学品位的戏，应该是雅俗共赏、老少咸宜的。"整出戏，从头至尾体现出了胡雪桦的播种和继承

开创的新理念,获得了可喜的成功。

《新龙门客栈》虽是一出武戏,却是文武并重,唱做动人。在台上,史依弘忽而是火辣的金镶玉,手持长烟杆,跃上桌子跷腿而坐;忽而是深沉的邱莫言,低吟"贺兰山雨忽如幕,望断英雄来时路",一路走来一路停。金镶玉和邱莫言,两个女人性格迥然而异:一个泼辣热情,一个清冷孤绝;一个剑拔弩张,一个明媚忧伤;一个是亦正亦邪,一个是外刚内柔;一个是直心直肠,一个是静观事变;总之,一个如火,一个似水。但是,史依弘敢于弄险,一身二任,在两个人物之间跳进跳出。在唱腔方面,一个唱梅,一个宗程,其难度之高,可以想见。为了强化戏剧冲突,金镶玉和邱莫言有一场"必须见面"的"对手戏"。史依弘要迅速变装,留给后台只有一分半钟时间,大家忙得特别紧张,也特别来劲。这样"一挑二"的角色,京剧舞台上几十年找不出第二个。

金镶玉的戏份很重。史依弘用了大量花旦的表演手段塑造这个人物,在念白、台步和开打部分,则融入了一些泼辣旦和武旦的表演。史依弘在风骚多情的花旦表演中,又有杀伐绝断的刀马旦武戏,还有舞动的两条红色长绸,无论是车轮花,还是大波浪,都令人眼花缭乱、目不暇接。这又是她激昂慷慨的内心世界的外化。这位被胡雪桦誉为"百年一遇的京剧大家",创造了京剧舞台上其他演员难以模仿和企及的新形象,在京剧史上展示了新的一页。

扮演周淮安的是上海京剧院的文武老生傅希如,挑战当年梁家辉扮演的角色。在"挑灯相对"一场戏里,金镶玉和周淮安把盏交心,一段"西皮流水",十分动情。金镶玉向周淮安坦陈胸怀,但周淮安委婉地拒绝:"浪子飘零天地间,相逢何必更深言。"金镶玉进一步相逼:"把酒灯前多欢畅,莫负了西窗月大好时光。"而周淮安内心早有所属,不为所动。

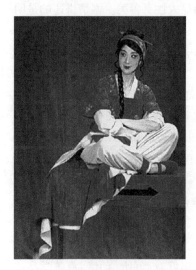

京剧《新龙门客栈》剧照
史依弘饰金镶玉

周淮安和邱莫言那一段直抒胸臆的对唱,用的则是昆腔,笛声应和,清冷内敛又柔情万千。"几番撷笛循旧谱,声声犹在洗剑处。昔日琴瑟叙心路,今朝无言情彻骨。"两心相印,深情无限。此外,邱莫言在周淮安和金镶玉进入洞房后,五味杂陈,有大段程派唱腔,如泣如诉,十分动人,也赢得了全场极其热烈的掌声。可惜邱莫言的戏少了一些。

在整出戏的演出中,可圈可点之处甚多。周淮安、贾廷、金镶玉三人摸黑开打,是一段新的"三岔口",动作如行云流水,一气呵成,教人看得屏住了呼吸;金镶玉与周淮安、贾廷、邱莫言的一段四人轮唱;邱莫言与曹少钦对决;留有余味的尾声"不知他年黄沙处,一曲笛声为谁传";谢幕时的"寻找周

淮安"，外加剧中不时调侃"这地方连个快递都叫不到""这大明朝可没有WiFi啊"……都是导演的成功之笔，引来喝彩不绝、掌声阵阵。

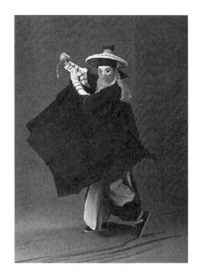

史依弘饰邱莫言

胡雪桦领衔的实力强劲的创作团队在统一的风格下各展其长，舞美和音乐都很用心。电影的跟摇追拉，场面切换的利索，舞台造型的简洁，多媒体营造的大漠飞沙的光影，非常精彩。这部戏给我的整体感觉是美的。由萧丽河担任舞美、灯光总设计，大写意的天幕和质朴而灵活的舞台布景，在呈现现代美感的同时，也和剧情融合得很好，给观众留下了难忘的印象。当然，因为是初演，有些电影技法与戏曲叙事语言之间的缝合，还不够细密，有待进一步打磨。在结尾情节的安排方面，还值得推敲。剧中重要道具——笛子的作用发挥得不够突出。

胡雪桦一直想做一台"好看、耐看、留得住、传得下"的"返本创新"的京剧作品。这一回，胡雪桦的心愿实现了，史依弘更是艳压群芳、独领风骚。

刊于2019年7月8日《文艺报》

在敌人心脏里腥风血雨地战斗

——评现代京剧《红色特工》

看上海京剧院新创排的革命现代京剧《红色特工》，最强烈的一点感受是：如果没有这些隐蔽战线英雄出生入死的杰出贡献，中国共产党的历史要改写。毛泽东曾经说过："今后革命胜利了，应该给我们这些情报战线的无名英雄们发一个大大的奖章。……他们的名字无人知晓，他们的功绩永世长存！"上海京剧院成功地以京剧艺术形式褒扬了情报战线上的无名英雄们，同样值得赞扬。

由李莉、张裕编剧，卢昂导演的《红色特工》，是上海京剧院继《曹操与杨修》《贞观盛事》《廉吏于成龙》《成败萧何》《春秋二胥》等一系列优秀新编历史剧之后，为建党100周年奉献的又一台出色的革命现代京戏。故事惊心动魄，演唱动情感人。观看此剧，不但获得了审美享受，同时受到了一次党史教育。6月下旬的两场试演，观众席内发出的如潮的掌声、喝彩声，是对这台戏最高的奖赏。

戏的序幕，短短几分钟，交代了李剑飞和江溢海的关系。两人是同乡，又是中学同学。手提行李箱，匆匆上场，互述报国志向，李剑飞还送了即将出国的江溢海一笔盘缠，以备急需之用。一声珍重，长揖作别。孰料10年后再聚，昔日的同学竟成你死我活的劲敌。

1927年4月12日，蒋介石发动反革命政变，组织被毁，同志被杀。如果情报能早到半天，百分之八十的组织和同志便可以得到保护。情报工作的重要性，马上凸显。剧中塑造了李剑飞这位带有传奇色彩的人物，一位功高盖世的中共隐蔽战线的英雄。他是"龙潭英杰"综合艺术典型，理想坚定，忍辱负重，深藏不露，多谋善断，沉着机敏，又长于交际应酬。他战斗在敌人心脏里，在刀丛里游弋，在刀尖上跳舞。他打入国民党上海中统的核心，把一份份绝密情报，送到了周恩来的手里。蒋介石第一次、第二次"围剿"苏区，毛泽东对国民党的军事部署、战略布局了如指掌，蒋介石遭到失败暴跳如雷，命令彻查内奸。

内奸究竟是谁？这是一场腥风血雨、在敌人心脏里的战斗。整出戏的戏剧冲突尖锐，情势惊险，生死博弈，一环紧扣一环。导演卢昂对全剧节奏掌控张弛有度，一系列紧张的悬念、跌宕的情节、旗鼓相当的斗智斗勇；又穿插了浓郁感人的夫妻情、父女情、师生情、战友情，成就了一台难得的好戏。

戏曲表演艺术的核心是演员用程式化的语言、唱腔、动作、技巧来表达情感,推进剧情。在剧中,演员们充分运用京剧唱、念、做、打、舞的表演技巧,讲述了故事,塑造了人物,创造了新程式。如第二场的《巧妙周旋》,表现李剑飞面对江溢海一次次不信任的诘问,睿智而巧妙地予以回击。两位演员在表演身段上创造了京剧表演的新程式。在两人唇枪舌剑之时,轮流坐上一把转动的皮椅,又各自转动这把皮椅。这个动作,寓意深长,似太极推手般地暗自较劲。一个咄咄逼人、笑里藏刀,一个步步为营、滴水不漏。最后李剑飞胜利通过了江溢海的"考核",当上了江溢海的机要秘书。

导演熟谙戏曲虚拟性的美学特征,运用了舞台的各种手法:开合的空间、铿锵的声腔、明快的节奏、律动的音乐、变幻的光效、紧张的气氛、动人的情节、炫目的武功,组合在一起,使《红色特工》获得了更多艺术欣赏的价值。第五场戏最为惊心动魄。中统总干事张来当着江溢海的面,指责李剑飞是内奸,气氛突转,李剑飞冷静应对,反戈一击。围绕着江溢海的保险箱有没有被人偷开,三人有大段对话和对唱,是全剧的精华。张来揭发李剑飞偷开保险箱,李剑飞则指责张来曾支开自己偷开保险箱;张来说李剑飞偷取密电码,李剑飞反击说张来身上有个小本子,专门记录江溢海的隐私,借以往上爬。江溢海勃然大怒,果然在张开身上搜到了这个小本子。李剑飞借江溢海之手,一枪击毙了二主任张来。这场三人的对手戏,刀光剑影,环环紧扣,步步惊心。李剑飞棋高一着,终获险胜。

接着,剧情又发生了突转。中央特科负责人郭少章叛变,灭顶大祸即将从天而降。打入南京中统机关的地下党员龙克冒死闯城,传递情报,壮烈牺牲。事关中共上海一百多家中央机关及所有领导人的安危。在这千钧一发之际,李剑飞毅然忍痛抛下被押为人质的一对子女,连夜从嘉兴赶往上海。急匆匆地穿梭圆场,摆脱了特务的追赶,终于在敌人抓捕前把这个消息告诉了党中央。待到军警闯进周恩来等人的联络处时,发现人去楼空,桌上的茶杯还在冒热气。红色特工立下了彪炳史册的挽救党中央的大功。

这出戏的可看性不止以紧张的情节取胜,更在于几位主要演员充分发挥戏曲艺术抒情言志的综合性艺术特色,细腻、深刻地挖掘人物的内心世界。英雄人物和亲人面对各种特殊压力,面对复杂、多变、纠结、苦痛的生死抉择,用精彩的唱段抒发出内心感情的碰撞。

戏的主演都是上京的中青年演员,个个精气神十足,倾情投入。全剧流派纷呈,余派老生蓝天担纲饰演李剑飞,唱做一流,器宇轩昂,气质不凡。江溢海饰演者董洪松,也有特色。这个中统第一大头目,阴险老辣,色厉内荏,好色贪财。董洪松没有把这

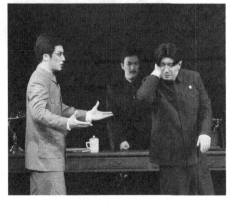

新编京剧《红色特工》剧照

个人物脸谱化。他的唱腔沿袭裘派，声腔板式上均有新的突破。把这个反面角色塑造得有相当的深度，方能显示出李剑飞的英雄虎胆，机警过人，董洪松尽了很大努力。

　　李剑飞在坚强的背后有柔情。英雄人物也是重情重爱的血肉之躯。但是，对一个伟大的革命者来说，坚强战胜了柔情。第三场中的《痛别亲人》，是全剧重要的抒情场面之一。李剑飞与妻子叶华（梅派青衣田慧饰）几段对唱，声情并茂，互诉衷肠，情深意切。李剑飞女儿李芸（一级演员杨亚男饰）的表演也十分出色。她和父亲不得不离别那场戏，李芸下跪求爸爸把弟弟带走，也是感人至深。情势危急，李剑飞明知此一去儿女命危，但义重如山，刻不容缓，唱道："见女儿，扑地跪、肝肠俱碎，明知道，此一去，儿女命危！舍不下，抛不开，亲情珍贵，忍热泪，将女儿，再看一回……"他把女儿紧紧搂在怀中，然后咬牙猛地推开，直冲门外。一段二黄倒板，接回龙，再转反二黄慢板，出门后的流水快板，痛彻心扉，令听者无不动容。辅以交响乐伴奏，将全剧的感情浪潮，推向了高峰。

　　此外，《红色特工》中精彩的群体性开打场面和武功绝技的运用，也以京剧化的手法，为全剧加了分。如象征第一次、第二次反"围剿"斗争取得胜利的开打，近二十位武功演员在红旗的指挥下的惊险的扑打翻腾；李剑飞赶到上海后和扮演成黄包车夫的联络员（潘梓健饰）的密切配合，精湛的黄包车舞和打斗，都是既简练地转达了剧情，又具有极高的艺术欣赏性。

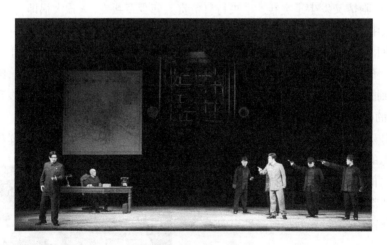

新编京剧《红色特工》剧照

　　剧终，还有精彩一笔：李剑飞离去时，留言江溢海，已掌握其"贪赃枉法、暗算同僚、以权买命，乃至渎职放跑中共要犯……"的罪行，迫使他释放李芸姐弟。这虽出人意料，却符合戏剧逻辑发展，使观众拍手称快。

刊于《上海艺术评论》2021年第3期

戴副眼镜看京戏

——看3D全景声京剧电影《霸王别姬》

日前,我走进上海影城,戴上一副专用眼镜,观看3D全景声京剧电影《霸王别姬》,获得了一种特别的视听审美享受。戴的这副眼镜,叫偏振镜,通过眼镜上两个不同偏转方向的偏振镜片,让两只眼睛分别只能看到屏幕上叠加的纵向、横向图像中的一个,从而观看到立体效果。戴副眼镜看京戏,和在剧场里看演出的一个最大的不同,是看得听得贴近真切,人物、场景特别清晰,纵深感强。人物特写的形象有时仿佛直接推到观众的眼前,极具震撼力。过去,老北京到剧场里看京剧,那是听戏,闭着眼睛,一边侧耳静听,一边击节赞叹,听到得意处,大声喝彩。后来,观众对京剧虽然有了视听全方位的要求,但是,经典剧目的演出,还是以继承、模仿前辈名家所创造的程式为主。加之剧场中舞台与观众席的距离,大部分观众对于画了脸谱、挂了髯口的演员的眼神、表情的细微变化是无法看清楚的。如今,在3D视觉技术及两年前刚刚诞生的全球最先进的全景声技术的支持下,对声音方向性、运动感的优化与丰富,《霸王别姬》中精彩缤纷的场面和感人至深的情感细节都得到了淋漓尽致的展现。

中国电影开山之作就是京剧戏曲片《定军山》,拍摄至今,整整110年。3D全景声京剧电影《霸王别姬》是经典艺术+多媒体再创作。它是国粹的,又是现代的;它是传统的,又是时髦的。这是一部没有看过京剧的观众都爱看的电影,也是一部普及中国京剧的最好教材。无怪乎它到美国播放,引起了美国电影界的轰动。在全球193部3D电影中异军突起,经600多位国际评委的投票表决,获得了最高奖项年度最佳3D音乐故事片奖的荣誉。

《霸王别姬》是一段莎士比亚式的悲剧爱情故事。尤其是风折纛旗的风云突变、四面楚歌的危急氛围、虞姬舞剑的行云流水、乌江自刎的悲怆磅礴,都在视觉冲击力、听觉感染力方面取得了突破,给予观众强烈的、逼近的视听感受。虞姬舞剑那一场戏,边歌边舞,如泣如诉,缠绵悱恻,荡气回肠。

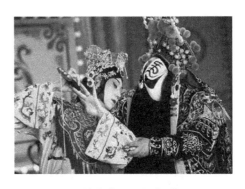

京剧电影《霸王别姬》剧照
史依弘饰虞姬、尚长荣饰项羽

电影和舞台演出还有一个很大的不同，就是京剧电影《霸王别姬》对传统的京剧程式与舞台调度进行了调整，对容易引起传播与理解歧义的个别冗长程式做了删节。这是非常有必要的。京剧艺术规范、严谨、浪漫、潇洒的特点强化了，情节浓缩了，角色的心理细节刻画更集中了。唱腔也突出了霸王和虞姬的几段著名的唱腔，使之更为动人。曾经不可一世的君王以最为惨烈的方式在乌江边自刎，与自己的霸业、爱人的诀别，被表现得细腻感人。

19世纪法国作家福楼拜说过："艺术越来越科学化，科学越来越艺术化，两者在山麓分手，有朝一日，将在山顶重逢。"京剧电影《霸王别姬》是科学与艺术的绝妙结合，正是在中国经典艺术的山顶重逢。京剧电影运用逼真而极具层次感的3D画面，多媒体技术对情境、氛围的再创作，使得影片提升了京剧的美，拓展出了更为广阔的叙事空间，能够摆脱传统戏曲电影在表达时对舞台表演的局限。过去观赏京剧演出因距离感错失的细节，如今全部被放大到眼前、耳边。观众甚至可以在电影画面的特写镜头中看到虞姬那凄婉绝的眼神，项羽与虞姬诀别时眼中噙着的泪水。霸王的脸谱是大花脸，由于夸张的线条和色彩，往往掩盖了角色的喜怒哀乐的表情，传统的戏曲电影也不能例外。现在的3D全景声京剧电影，充分运用特技，使主要演员的表演形象，尤其是眼神、手势，都突出地放大在观众的眼前，使观众有身临其境的感觉。这一点，正是3D电影《霸王别姬》的过人之处。

刊于2019年11月《新民晚报》

当代戏曲界碑式作品的电影展示

——评 3D 全景声京剧电影《曹操与杨修》

由上海出品、国家一级导演滕俊杰执导的 3D 全景声京剧电影《曹操与杨修》于 8 月 30 日正式公映,好评如潮。京剧《曹操与杨修》自 1988 年问世以来,开启了"性格京剧""意念京剧"之先河,因其编、导、演的综合成就,已当之无愧地站上了我国新时期戏曲艺术的顶峰。舞台剧,我已经看过四遍;最近,再品赏电影,又给我一种新的沉浸式体验的观赏感受。导演对于这台京剧经典作品,以娴熟精致的手法,谨慎敬畏的态度,做了电影展示,在刻画曹操与杨修这两个主人公的心理、人性上竭尽全力地深入和放大,造成更为强烈的视听冲击力和震撼力。

电影拉近了京剧与观众的距离,让京剧经典艺术绽放出了全新的生命力。英国当代著名音乐剧演员莎拉·布莱曼对这部电影的评价为,《曹操与杨修》是"一部好看的中国音乐剧"。她进而提出:"当传统艺术与科技相结合,好像把一座古老的建筑放在一座漂亮的现代建筑边,它们并排放在一起,你欣赏着两者各自的美丽。"3D 全景声电影《曹操与杨修》把京剧和电影"各自的美丽"组合、叠加在一起,成为"小成本、大情怀、高品位"的典范。它在尊重京剧传统、充分发挥表演艺术家演唱才能的基础上,以超越传统的最新 3D 全景声电影技术手法,着重表达了两位超世之才在思想、人格、性情、关系上,从相惜到撞击直至决裂、最后杨修被曹操处死的过程,给观众以顶级的审美享受和悲剧性的心灵震撼。

京剧《曹操与杨修》曾被誉为"新时期中国戏曲里程碑式的作品",如今借助于现代电影科技的帮助,使古老的中国京剧艺术精品,得以更为广泛地传播,争取了无数新老观众尤其是年轻观众来欣赏;也有利于走出国门,成为中华文化走向世界的一张漂亮的名片。这正是对国粹经典的最好传承和发扬。

电影版《曹操与杨修》是上海东方传媒集团有限公司(SMG)第一部全流程制作的大银幕影片,在保留京剧艺术精华的同时,营造了超乎想象的多维度真实环境。电影一开场,赤壁之战中的草船借箭和火烧连营,在银屏上得以再现:万箭齐发,一支支利箭,直面射来,仿佛要射到观众的头上;战鼓震天,万条战船被熊熊烈火烧毁,官兵葬身鱼腹。导演用了几组充满想象力的镜头,即完成了这场著名战争两个场面的描述,也完成了《曹操与杨修》的历史依托。这个恢宏的历史背景的交代,扬电影之所长,而

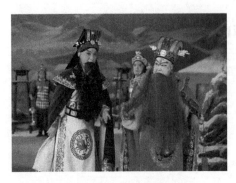

京剧电影《曹操与杨修》剧照
言兴朋饰杨修（左）、尚长荣饰曹操（右）

在舞台剧中则难以体现。

接着，曹操出场了。曹操的心病很重。当他将一碗汤药泼到观众眼前时，其忧心如焚的视觉冲击力，真是够厉害的。接着，电影镜头转到了郭嘉墓前。这位被曹操誉为"平定天下，谋功为高"的旷世奇才，可惜英年早逝，曹操叹息"如郭嘉在，则无今日之败"。这时，墓碑突然开裂，郭嘉死而复生。这个镜头，又幻化了曹操求贤若渴的强烈意念。于是，杨修接着出现了。曹操和他相见恨晚，彼此引为知己。但是，曹操与杨修，都是出类拔萃的风云人物，他们既高大又卑微的双重品性，使两人终于无法携手，于是便有了一系列盘根错节、令人怦然心动的戏剧纠葛。

全剧悬念起伏，冲突接踵而来，又是紧紧依附于人物性格的。这是智慧和权力格斗的逻辑必然。影片注重了叙事节奏变化，两个半小时的戏压缩到两小时，扣人心弦。处处伏笔，层层翻转。一场戏结束，伏笔埋下，另一场戏上演，剧情翻转，但又有新的伏笔埋下，环环相扣，欲罢不能。尚长荣、言兴朋两位艺术大师精湛的演唱功力，举手投足的默契，使得此剧成为两人在艺术巅峰时"双剑合璧"之作，为中国京剧史留下了极具华彩的一页。如今，"原版"演员再次"合璧"于大银幕，两人的唱念做演更加传神，又登上了一个新高峰。

电影和京剧艺术的叠加效应，在影片中俯拾皆是。曹操听信谗言，对孔闻岱产生怀疑，此时影片重现了当年其父孔融被杀的惊心动魄场面，促使生性多疑的曹操决心立即除去心腹之患。曹操杀了劳苦功高的孔闻岱，铸成大错，竟又文过饰非，对杨修编造了一个"梦中杀人"的谎言。杨修大惊失色，痛心疾首，面对曹操，互相对视许久，电影及时、准确地以特写镜头放大了两人的眼睛，杨修的眼神充满了惊愕、愤慨和不依不饶，曹操的眼睛里则闪现出算计、懊丧和无奈。守灵杀妻一场戏，曹操被杨修逼到了绝境，为了掩饰自己的罪过，竟不惜逼妻子自杀。两人在倩娘的尸体边目光再次对视，导演又把镜头逼近了两人的眼睛。杨修的眼睛里怒火中烧，掠过几分恐惧；而曹操的眼神则再次表现了冷漠和绝情，也带有一丝痛惜。眼睛被放大了，眼神真实而清晰地外化了角色复杂的心理活动。影片还对演员在关键时刻的表情、面部肌肉的颤抖、手势步履的变化，乃至冠帽上珠子的微微晃动，都用特写镜头予以聚焦、强化，推送到观众眼前。这种运用电影语言对于人物内心细腻的、刀刻般的极致雕琢，是观赏舞台剧时难以真切地看清楚的。

电影采用全程3D现场拍摄的方式，其浸润式、交互性、互动性，以及丰富的层次

感,空间的无限拓展和主体的表现性,都带给观众许多新的、奇妙的体验。影片先以一轮巨大的明月为背景,象征他们的合作携手;随着两人的矛盾冲突不断升级以至最后破裂,银幕上出现了一弯残月斜挂。开头和结尾,在郭嘉墓前,风雪交加和两次的飞鸟扑面的遥相呼应,增添了这部悲剧的况味。声音的方位感、距离感,也使人仿佛身临其境。

京剧电影毕竟还是京剧。这部影片依然做到了移步而不换形,没有脱离京剧生旦净末丑、手眼身法步、唱念做打舞的传统程式化艺术手段。虚拟写意的表演,在"曹操为杨修牵马坠镫"一幕戏中,得到了完美的展现。在京剧舞台上,马是象征虚拟的,幻化于演员挥鞭、牵马、坠蹬的形体动作之中,以及用乐器模拟出的马匹嘶鸣的声音中。滕俊杰几年来成功地导演了3D全景声京剧电影《霸王别姬》《萧何月下追韩信》等"国家京剧电影工程"的多部影片,对于京剧艺术"以虚代实""虚实相生"的写意抒情的美学品格,表演程式,音乐伴奏,甚至锣鼓经都了然于心,并在大银幕上运用娴熟,得心应手,这部电影将戏曲舞台艺术与电影联姻的探索又向前推进了一步。

3D全景声京剧电影《曹操与杨修》无愧为中国戏曲电影史上的一部扛鼎之作。

刊于2018年12月13日《光明日报》

从《贞观盛事》到《廉吏于成龙》

尚长荣在盛名之下没有停住自己前进的脚步。身逢改革开放盛世的尚长荣，接着又创排了新编历史京剧《贞观盛事》。尚长荣饰魏徵，关栋天饰李世民，导演是陈薪伊。尚长荣一直钦佩仰慕魏徵这位敢于为国为民而不惜冒风险向皇帝进谏的政治家。1981年，他还在陕西省京剧团时，就想搞一出魏徵的戏，曾请人写过两个有关魏徵的剧本，但因为不满意而作罢，但他的心愿一直未了。用他的话来说，王宝钏在寒窑等待薛平贵等了18年，我为了演一个魏徵的戏，也等了18年。

这出戏戟刺了太平盛世之时弊：宫廷泛滥奢靡之风，吏治松弛，国舅长孙无忌强夺隋朝旧臣郑仁基之女为妾。魏徵向李世民进谏，经过一番冲突，皇帝终于接受了魏徵的批评，一举释放了3 000多名宫女，获得百姓的拥戴。全剧以魏徵为核心和周围的人形成的冲突，推动着矛盾的发展。在层层矛盾的推进中，完成了以李世民、魏徵为代表的一群性格鲜明、至真至善的人物的人格塑造。尽管大部分传统戏里，魏徵是以老生出现，但在《贞观盛事》中，他却以净行演绎这位"谏议大夫"，将魏徵朴实刚正，又带着机智幽默的性格表现得淋漓尽致。

这出戏，仿佛是一出清官戏，但又不全然是清官戏，《贞观盛事》没有把这场宫廷的内部矛盾演化为激烈的斗争，而是采取化入、淡出的手法，用一种亦庄亦谐的方式来解决问题。尚长荣饰魏徵，这是一个与《曹操与杨修》中曹操截然不同的角色。《贞观盛事》中的两位主角，是一种较为坦诚、融洽、能够交心的君臣关系，还加了个长孙皇后做"催化剂"，因此，魏徵既不是包公，也不是战战兢兢的杨修，戏剧冲突是在一波方平、一波又起，浓浓淡淡、曲曲弯弯地推进，最后顺利解决矛盾，给观众留下不尽的回味。

这是上海京剧院为庆祝中华人民共和国50周年诞辰而创排的一台献礼剧目。

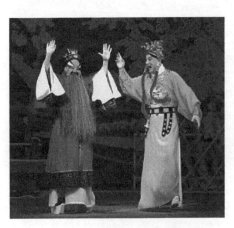

京剧《贞观盛事》剧照
尚长荣饰魏徵（左）、关栋天（关怀）饰唐太宗（右）

1999年6月25日首演于上海天蟾京剧中心逸夫舞台,同年9月应文化部邀请进京做国庆献礼演出,2002年应文化部邀请第二次进京参加京剧节获奖剧目展演。尚长荣的第二炮又接连打响,荣誉接踵而至。自1999年至2003年,连续获得上海市委宣传部颁发的庆祝建国50周年优秀献礼作品奖,第六届中国艺术节大奖,尚长荣、关栋天获上海白玉兰戏剧表演艺术(主角)奖,第三届中国京剧艺术节金奖(榜首),第五届上海文学艺术奖优秀成果奖,《贞观盛事》剧组被中华全国总工会授予全国五一劳动奖章(集体)称号等。

京剧改革的势头是锐不可挡。命运又给了他第三次机会。被誉为"黄金组合"的尚长荣和关栋天继《曹操与杨修》《贞观盛事》后,在《廉吏于成龙》中三度联袂,又获成功。

尚长荣这回改架子花脸为俊扮上场,首次不勾脸,没有水袖,念京白不上韵,为的是和现代人物贴近。他之所以选用这样的装扮,主要目的是使自己丰富的脸部表情能充分地表现出来,进一步体现他的"做工了得"。剧中虽然不念韵白,但尚长荣的唱、念、做,依然洋溢着京剧的神韵,也是经过了节奏化、韵律化的,无论唱和白,都能听到这位"能唱的架子花脸"的音色之美,刚、劲、爽、厚俱全。尚长荣演唱精气十足,苍劲有力,真情激越。他酝酿多年、倾全部心力创造的于成龙形象,是他艺术生涯的又一次成功的自我超越。于成龙唱《卖菜歌》,在西皮二黄中融入民歌旋律,这种对于唱腔的不断创新,也给观众带来的是美妙的听觉享受。

关栋天和尚长荣的同台演出,珠联璧合、配合默契。用关栋天的话说是,"我怎能拒绝这种幸福"。他塑造的康亲王形象,不落俗套。此人高傲气盛,不可一世,但有忠君建业、治国安民之志,所以对真正德才兼备的贤臣是赏识的。在于成龙的为民请命、慷慨陈词面前,终于同意改判。谢平安导演对这个人物的处理别有新意。关栋天的唱,高亢优美,大气磅礴;念白清脆,弦外有音。《斗酒》这场戏,是全剧最精彩、最扣人心弦的高潮戏,一个天大的难题,最后竟在比酒百杯的笑声中得以解决,真是神来之笔,举重若轻,为一出主题严肃、题材凝重的戏增添了喜剧色彩。

尚长荣在做派上也是极见匠心。斗酒时,以抖动的腮帮子显其海量;喝到"十杯一轮",脱帽解衣,背对观众,只见酒盏乱飞,那是泼墨写意了。而在全剧的开头、结尾时,这位廉吏的上下场"亮相"都很低调:吸着旱烟袋,口里吐出缕缕轻烟,活现出这个布衣高官"不以物喜,不以己悲"的悠然神态。就像专家们评论的那样,在尚长

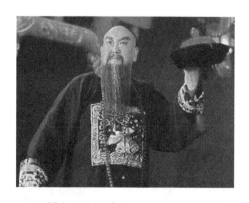

京剧《廉吏于成龙》剧照　尚长荣饰于成龙

荣身上，京剧传统是活的，有着"明显的同时代性"。这既代表了个人的美学追求，也是京剧艺术融入新时代的鲜明标志。

　　一部《廉吏于成龙》，使尚长荣达到了荣誉的顶峰。该剧于2006年获得国家舞台艺术精品工程十大精品剧目，并于2007年再获中宣部"五个一工程"优秀作品奖。

刊于《上海戏剧》2016年第3期

重看尚言版京剧《曹操与杨修》

7月4日，旅美京剧表演艺术家言兴朋，和他当年的搭档尚长荣在天蟾逸夫舞台同台演出。这是名副其实的"言归正传"。"言归"即言兴朋归来；"正传"是复演重演这部可以"堂堂正正走进戏曲史"的经典作品《曹操与杨修》。

22年前，京剧《曹操与杨修》横空出世，在天津市人民剧院首演。演出结束后，掌声持续了20多分钟。"曹操"尚长荣紧紧地拉着"杨修"言兴朋的手，走到台口向观众一而再、再而三地深深鞠躬。《曹操与杨修》被誉为"新时期中国戏曲里程碑式的作品"。尚长荣经典地演活了曹操，有"活曹操"之美誉。22年来，尚长荣是《曹操与杨修》中"铁打的营盘"，"杨修"则是"流水的兵"，先后换了四茬演员。现在，第一位"杨修"言兴朋回来了。他们分别虽有十余年，但如今的表演依旧如双剑出鞘，锋芒不减。两人默契如初，珠联璧合。一举手，一投足，无不显现了昔日这对黄金搭档的精妙风采。

言兴朋一上场，扮相依然是洒脱飘逸、俊逸儒雅。摇板第一句"半壶酒一囊书飘零四方"，借鉴了宽板的形式，嗓音清亮，腔高苍劲，赢得了全场观众的碰头彩。杨修在辞别妻儿、将赴断头台时所唱的大段反二黄唱段中，几个"我死不必"的叠句，以情带句，以字带腔，既不复杂却又淋漓尽致地将此时杨修哀伤、痛悔、无奈之情表露无遗，表现了言派唱腔"细腻委婉、刚柔相济，腔由字而生，字正而腔圆"的特色。言兴朋经过十年沉淀和积累，为这一个"杨修"增添了一份沧桑感。很多观众在中场休息时忍不住发出感慨："言兴朋天生就是杨修。"老观众还可以听出，在言兴朋的唱腔中，已融入了某些西洋歌剧发声方法和声腔吐字的元素，使他的演唱在嗓音控制上更为娴熟。

最近又光荣连任中国戏剧家协会主席的尚长荣，始终没有离开过心爱的舞台，宝刀不老。浑厚苍劲的嗓音，圆熟老到的演技，表演和唱念都已臻化境，虽已年近古稀之年，却越发将这个"活曹操"演得入木三分。《短歌行》中"慨当以慷，忧思难忘。何以解忧，唯有杜康"一段，唱得大气磅礴、声震全场。对这段唱词，尚长荣曾提出，这是曹操在全剧之中的第一个音乐形象，若原词不好唱，可以进行调整和修改。但作曲家经过再三思考，还是用了曹操的这四句原词，以重复的手段，反复唱了一遍半，并揉进了剧中曹操的主题音乐及弹唱元素，构成了传统花脸唱腔中十分罕见的唱段。在这一段唱中，鲜

明地表现了赤壁之战遭惨败之后的曹操求贤若渴的心情和东山再起的雄图大略。

曹操与倩娘对唱的高潮，是曹操所唱"英雄泪浸透了翠袖红巾"的一段，用的是快节奏的二黄板式；而夏慧华饰演倩娘的接唱，总难以往上推进。作曲家反复斟酌倩娘此时此刻的情感，最终确定了人物万念俱灰、悲痛欲绝的基调，由这一特定的心情生发，以四句无伴奏的清唱并结合幕后伴唱的方式，强有力地表达了人物绝望、凄切的情感，独具匠心地解决了这个难题。

在接着的几场戏中，两人的表演丝丝入扣、荡气回肠。我以为，最精彩的表演，仍然是两位主角在剧终月圆之夜的一场对手戏。那是一段坦率的对白，也是两位政治家的最后交底和摊牌，仿佛是心平气和，却是画龙点睛，深意无穷：

> 曹操：德祖哇，老夫实在是不想杀你呀！
> 杨修：你实在是三次要杀杨修！
> 曹操：（一怔）请问这一？
> 杨修：丞相杀孔闻岱时，已经有意杀我，此乃一也。
> 曹操：二呢？
> 杨修：你假称梦中杀人，被我点破，你又有诛我之心，此乃二也。
> 曹操：这三？
> 杨修：踏雪巡营，你为我牵马坠镫，乃是三也！

所谓"一杀"，是指曹操在仓促之间错杀了被疑为通敌的孔闻岱后，又来追究杨修之罪。所谓"二杀"，是指曹操察觉倩娘送衣是受杨修指使，杨修意在揭穿他梦中杀人之谎，不得已杀妻圆谎，杨修必遭怨恨而使曹操起杀意。所谓"三杀"，是指曹操与杨修竞猜诸葛亮诗谜，曹操伴输，为杨修在雪地里牵马坠镫，感叹"老夫之才，不及杨修三十里"。

三问三答，既展示了杨修过人的聪慧，又揭穿了曹操的奸雄面目，表现了曹操的由爱才到忌才的复杂心态。杨修性格清高而又咄咄逼人，通过细腻、婉转、起伏有致的言派唱腔，极妙地表现杨修这个人物的气质和内心世界。两位主演，层次分明地、令人信服地演示了曹操从爱惜倚重杨修而终于杀了杨修，杨修从真心辅佐曹操而终于成了曹操的对立面的过程。权力与才智的相左，一代枭雄和非凡智者的相隔，双方酿成了一杯震撼人心的苦酒，杨修饮下这杯苦酒，杨修必死无疑。这是中国历史上封建权势人格与文人智能人格双向对峙，最后造成的不可避免的一场悲剧。

苏联戏剧家梅耶荷德1935年看了梅兰芳剧团的演出后，曾兴奋地预言："几十年后，将出现西欧戏剧与中国戏曲的某种结合。"在时隔75年之后，我们终于在尚言版《曹操与杨修》的复演中，看到了这种可喜的结合的优秀成果。言兴朋1998年初到美国就积极参与歌剧工作室，2000年又在曼尼斯音乐学院进修。他有一个强烈的愿望：

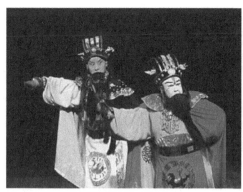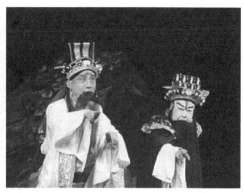

京剧《曹操与杨修》剧照　言兴朋饰杨修（左）、尚长荣饰曹操（右）

希望能够汲取西方艺术的养料，把东西方两个半球最传统的艺术融合起来，让《曹操与杨修》登上林肯艺术中心的舞台演出，让西方能看到当今中国最优秀的新编京剧艺术。这是一个值得嘉许的计划。尚长荣也有一个心愿：将尚言版《曹操与杨修》搬上银幕，并尽可能忠实于舞台表演，不要太"电影化"。唯有如此，这台《曹操与杨修》才能完满地保存下来，进一步传播开去。相信，在不久的将来，两人的心愿都将实现。

刊于2017年8月11日《文艺报》

死学而后活用

——评历史京剧《贞观盛事》青春版

尚长荣的"命运交响曲"后半部，有两个乐章特别动人：一是1987年应邀加盟上海京剧院，主演历史京剧《曹操与杨修》，接着主演《贞观盛事》《廉吏于成龙》，分别获第一、第三、第四届中国京剧艺术节金奖，并囊括了中国戏剧节所有重要奖项，被称为"尚长荣三部曲"，尚老也因此登上了当代京剧表演艺术家之巅。另一个乐章是在卸任中国戏剧家协会主席后，他把主要精力用于培养青年演员，排练青春版新编历史京剧。继排《曹操与杨修》后，又排《贞观盛事》，他谢绝了院外所有的邀约工作，对青年演员进行"口传心授"，以排戏带出人才。

我看了《贞观盛事》青春版的演出后，深感尚长荣的"命运交响曲"正在演奏的"传艺"乐章，极具华彩。这是一台赏心悦目、悦耳、充满青春活力的好戏，不管是老戏迷还是过去不太接触京剧的人，都看得大呼"过瘾"！上海京剧院大力支持尚长荣传承他的艺术精髓，也是有识之举。

舞台上，经典的《贞观盛事》显现出青春版的瑰丽耀眼的异彩，青年演员们做到了死学而后活用，传承又出新。魏徵当过道士，是隋朝旧臣，到唐太宗时仍受重用，是一位敢于直言上疏的谏议大夫，又是一位饱览诸子经典的思想家。尚长荣饰魏徵，虽仍是花脸，但不同于曹操和于成龙。这个人物有厚重的思想内涵，既忠君爱君，有胆有识，又懂策略。表演的难度在于准确地诠释魏徵的人文气质。《贞观盛事》中的两位主角，唐太宗和魏徵是一种较为坦诚、融洽、能够交心的君臣关系。戏剧冲突一波未平、一波又起，浓浓淡淡、曲曲弯弯地推进，最后顺利解决矛盾。

以净行演绎魏徵这位"谏议大夫"，兼有做表繁难的架子花脸和唱功吃重的铜锤花脸的特色，还加入了老生的韵味。上下两场分别饰演魏徵的青年演员董洪松、杨东虎，表演同中有异，他们把尚长荣兼学"侯""裘"两派取得的成就，准确地传承下来了，做到了尚老师所要求的"死学而活用"。董洪松重在铜锤花脸，杨东虎重在架子花脸，两者合起来，成就了"声、韵、情"三者兼备的魏徵。

青春版《贞观盛事》既有原汁原味的传承，又有适度的创造。死学而后活用是辩证法。在"活用"之前要"死学"，传承方能成功。董洪松、杨东虎的表演，除有花脸功力外，又向老生行当借鉴唱念。青年演员学得认真虚心，尚老师教得严格尽心，据两个

青年演员说:"尚老师废寝忘食地指导我们的每一个动作,抠每一句唱和念白。常常上午连着下午不间断,让人心疼。"尚长荣则对弟子终于找准了发声共鸣的部位,行腔运气通透了,感到由衷的高兴。

　　两位青年演员在老师的悉心指导下,勤学苦练,日夜琢磨,演唱水平都有了很大提升。通过内功外功结合,塑造了有血有肉、栩栩如生、有艺术厚重感的历史人物形象。上半场,一曲"隋亡哀歌尚可闻",唱得荡气回肠;下半场的一曲"鱼水相交君与臣",又唱得潇洒动情,力透全场。当皇上夜访后指示用国库的钱为魏徵修缮陋室时,他铿锵地回答:"怎么可以用公款来修私宅?""为官要一清廉,二谨慎,三勤苦。"观众反响之强烈,可见这些话说到了人们心中。

　　青春版的《贞观盛事》,满台青春靓丽、充满活力。青年演员们展现了一台精英接班人。除了尚长荣以外,李春城、夏慧华、陈少云等七位名家一对一地精准指导,青年演员的表演又根据自身特长有一定程度的出新。傅希如、田慧接棒挑大梁,不负众望。两人扮演唐太宗和长孙皇后,形象高贵大气,对人物的心理活动把握准确,唱做出色。开场气势恢宏,皇宫马球对垒赛事,纵马穿梭,挥干劲击,生龙活虎,满台生辉。青年演员王盾扮演太监唐公公,虽然是一个小配角,却入戏很深,他的眼神、表情、动作一直伴随着全剧的进展,念白也声情并茂,深得专家的赞赏。饰演月娟的李文文和演长娥的方沐蓉,还有郑仁基、长孙无忌、房玄龄、裴夫人等角色,流派纷呈,各尽其妙,个个性格鲜明,都给观众留下了深刻印象。

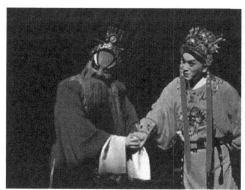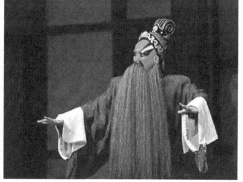

京剧《贞观盛事》剧照　杨东虎饰魏徵(左)、傅希如饰唐太宗(右)

　　10多个跑龙套的宫女,这是促使唐太宗反省自己的过失的一个要素。唐太宗在带着与魏徵"廷争"的余怒回转后宫,宫女如云,纷纷前来迎候。这一舞台阐释极为自然、生动。接下去是长孙皇后的劝说以及帝、后二人与"红颜暗老白发新"的苌娥对话。唐太宗对幽闭深宫的女性之恻隐情怀油然而生,他觉得魏徵进谏的"开释三千宫

女"，的确是切中了大唐的时弊。

剧中最后一场唐太宗夜访魏徵，尤其出色。在清月如钩的情境之下，两人再次见面，由尴尬、拘谨到融洽。继而有魏徵和唐太宗的对话。魏徵问唐太宗："我的脸是不是很狰狞？"唐太宗回答说："很妩媚。"接着两人对视，由嘿嘿讪笑到纵情大笑。同样是大笑，展示了两人特殊的友谊，展示了君臣的不同的心态。魏徵的笑，深感唐太宗毕竟是一位深谋远虑的英主，痛切地谏言曾深深激怒了他，但唐太宗终于接纳了自己的诤言；唐太宗的笑，展示了他对魏徵犯颜直谏的赞赏，展示了他从善如流、克制私欲、毅然端正世风的明君的胸怀。李世民接过魏徵编撰的《晋书》，发出"以铜为鉴，可以正衣冠；以古为鉴，可以知兴替；以人为鉴，可以明得失"的感慨，全场掌声雷动。走出剧场，我的耳边仿佛仍回荡着1 300多年前两位先人爽朗笑声。

观今宜鉴古，精彩的历史剧有永久的魅力。

<div style="text-align: right">刊于《上海戏剧》2016年第8期</div>

南派京剧武生一绝

——评翁国生主演新编历史京剧《飞虎将军》

京剧武戏难得，优秀的南派武戏尤其难得。近半个世纪来，京剧的武戏衰落了。自盖叫天之后，曾几何时，南派武戏几成绝响。令人惊喜的是，我最近有幸观看了由浙江京剧团团长翁国生导演并主演的京剧《飞虎将军》，使我强烈地感受到：南派武戏仍然兴盛，盖叫天后继有人。翁国生从小师从盖叫天弟子周荣芝和盖老嫡孙张善麟，深受南派京剧武戏的熏陶，他对武戏充满了深深的眷恋和热爱。经他数十年的不懈努力，一出出盖派名剧得以传承，一出出新的武戏问世。京剧武戏在浙江从低谷走出，滑坡态势得以制止。翁国生功不可没，成为南派京剧武生一绝。

《飞虎将军》是浙江京剧团创作的"南派京剧武戏三部曲"中一部压轴之作，已连演了180场。这是一个非常了不起的数字。其中浸透了南派京剧武戏演员的一身汗水。《飞虎将军》先后荣获2012年度国家舞台艺术精品工程年度资助作品奖、文华剧目奖和第八届全国戏剧文化奖原创剧目大奖。这说明京剧武戏还是有生命力的。只要肯下功夫，武戏照样有观众。南派京剧三台大戏走南闯北、走出国门，成为弘扬国粹的一张浙江的名片。浙江武戏终于独树一帜，成为全国京剧武戏的一面旗帜。

《飞虎将军》史无其人，历史故事是新编出来的。但这个故事的内涵发人深省。新编历史故事京剧《飞虎将军》又一次古为今用，给今人以深刻的思想启示。牧羊娃安敬思在飞虎峪中放羊为生，因打虎救主，被晋王李克用赏识，封为"十三太保"，赐名"李存孝"。随军后，攻城拔寨，屡立战功，又被封为"飞虎大将军"，并娶李克用之女为妻。因其自身独特的草根品性及立功之后孤傲自大、目空一切，触犯了晋国军规和国法，最终身陷牢狱，情断雁门，落得个五马分尸、身首异处的悲惨下场，给世人留下了几多唏嘘！此剧虽是武戏，却是一部超越了一般武戏的人文悲剧。

南派武生之绝，绝就绝在其惊心动魄的开打、惊险别致的技巧、高超的功夫、干净的身段，在舞台上呈现了一幅幅精彩而动人的图画。翁国生在剧中的表演充分糅合了盖派艺术的表演神韵和南派武戏的高难技法，他以南派短打武生和北派箭衣、长靠武生双向结合的舞台呈现手法，立体地塑造了一个独特另类的"飞虎将军"。他在飞虎峪牧羊、打虎时，帅气、伶俐的凌空舞动一柄悬挂着红色长剑穗的紫柳牧羊鞭，翻身、飞脚、趟海、平转……翁国生运用这柄长穗飞舞的紫柳羊鞭把一个在大漠深处狂风暴雪

中牧羊度日的放羊娃，塑造得非常鲜明、可爱。特别是在打虎救主时，他甩起羊鞭飞速旋翻10多个蹦子串翻身，就像风火轮一样的飞快、神速，配合默契，精准严密。他在率领晋国飞虎军展开镇州大战时，手持独门兵器混镗槊和笔燕爪，一长一短，一轻一重，煞是神奇，忽而混镗槊从背后飞出，忽而笔燕爪刺向对手，忽而两者并用，出其不意，攻其不备，制胜对手。京剧武戏之所以能走出国门，受到听不懂唱词的外国观众的欢迎，高难度的技巧和令人惊叹的美而险的场面，是其生存的基础。

南派武戏的最大的特色，自然是其武功了得。除翁国生的打虎及率将士与梁王将士开打各有巧妙不同外，两支军队青年演员的筋斗武打，更是使这台武戏演出具有强烈的可看性。两支军队以各种不同式样的筋斗象征开打。他们一个个横空出世，龙腾虎跃，跌扑滚打，筋斗轻翻，空中飞人，最多的一位演员竟连续翻了20个筋斗，无一闪失。如此精彩的京剧武打，实在是难得一见的。顺便提及的是，马童饰演者黄永身段敏捷、筋斗轻飘，也是一片碧绿的绿叶。翁国生的这朵红花，有那么多的绿叶相配，戏更好看，也说明浙江京剧团的武戏演员后继有人。

翁国生之所以难得，更在于文武双全，能文能武，能打能唱。他的武功了得，唱腔同样非常动人。《飞虎将军》的上半场，他是本领超人的武生，下半场却成了莎士比亚笔下的麦克白式的人物。他运用了唢呐二黄、摇板、流水快板、二黄导板以及梁州第七、二煞等几大段京剧板腔体的唱段和昆腔曲牌，唱出了李存孝内心深处的狂妄、纠结、失落、忏悔和痛苦，展现了京剧"武戏文唱"的独特编创理念。此外，翁国生还是一个出色的导演。这次，他亲自导演了《飞虎将军》。在剧终，他使用了现代派的表演手法，对传统京剧做了有意义的尝试，如晋王和李存孝的幽灵在冷色调的灯光下的对唱，均取得了可喜的成功。

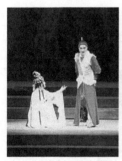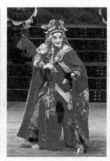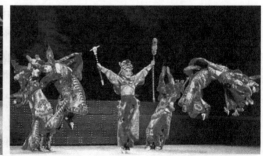

京剧《飞虎将军》剧照　翁国生饰李存孝

昆剧表演艺术家王芝泉说过："武旦和别的行当不一样，年纪越大压力越大，你不拼命很快就要被淘汰。"武生演员也是如此。《飞虎将军》剧终，李存孝被处以车裂的酷刑，他告诉行刑法者，要对他实行五马分尸，先要把他的手足的筋腱斩断，否则，五匹

马也对付不了他。在现实生活中，翁国生也是一位身体力行的"拼命三郎"。在第六届中国京剧艺术节汇演中，翁国生的腿部跟腱大筋意外扭断了，他硬是用绷带扎住断筋，坚持演完两个多小时的大型神话武戏《哪吒》。翁国生被誉为京剧舞台上"戏比天大"的"铁人"，其"拼命三郎"式的壮举展现了一个文艺工作者德艺双馨的高尚艺德，被国家文化部授予此届京剧艺术节唯一的演员特别荣誉奖。翁国生如今已53岁了，凭借扎实的童子功和几十年如一日的坚持苦练，依旧在京剧舞台上翻滚开打，熠熠生辉；他还带出了浙江京剧团这样以武戏为主的、获得全国文化系统先进集体殊荣的优秀团队，这是非常难能可贵的。

京剧的武戏需要得到更多重视与扶持。现在，全国京剧界武生演员和其他行当相比，人数相对少，武戏较文戏创作也相对薄弱。一个重要原因是如今人们的生活水平提高了，武生武旦需要天天练功，又苦又累，而且容易受伤，很多演员不愿学，学了也不容易坚持。有的改唱文戏了，有的干脆走掉了。因此，我们对于京剧的武戏要给予更多的扶持，要加大力度培养京剧武生演员，让青年武生演员有更多的用武机会。即此而论，浙江京剧团来上海东方艺术中心名家名剧月参演的意义，更是起了一种提倡武戏的示范作用。

刊于《上海戏剧》2016年第5期

仁者归来兮

——欣赏京剧《大面》

由著名剧作家罗怀臻编剧、著名盖派武生翁国生执导并领衔主演的京剧《大面》，是浙江京剧团近日上演的一出匠心独具的好戏。这也是翁国生继《王者俄狄》《飞虎将军》之后，导演和领衔主演的"浙京悲情京剧三部曲"的压轴之作。我认为，这是一部以精美恢宏的中国传统京剧艺术形式，表现人性的异化与复归、母爱的伟大牺牲精神的具有现代寓言意义的好戏，一部可以走出国门、走向世界的优秀戏曲作品。

这出戏借中国古代《兰陵王》故事的母题，借用"神兽大面"这个充满灵异色彩的魔咒面具的戴与脱，表现了在残酷的封建王权争斗中，兰陵王的人性一而再地被扭曲、异化，在母亲的帮助下，先是勇者复归、王者复归，最后人性复归、善良复归、仁者复归。《大面》以戏剧的原始形态表达了现代人文情怀，接通了古今和中西文化的血脉，以独特的京剧艺术手段和魅力，弘扬了真善美，鞭挞了假恶丑。戏的内涵大大突破了《兰陵王》的原始故事，融入了莎士比亚悲剧、古希腊悲剧的人生哲理和况味，具有普遍意义和久远的美学价值。

大面，即古时乐坊的面具，是后世戏曲脸谱的雏形，是能够代表中国戏曲文化精髓的符号和原型。编剧巧妙了运用了"神兽大面"这个道具，展示了北齐"兰陵王"的两面人生。在京剧《大面》中，没有戴上大面之前的兰陵王，是一个隐忍负屈、多才多艺的俊美男子，是一位能歌善舞的"可人儿"优伶；戴上了大面的兰陵王，则面目狰狞可怖，瞬间变得十分强大，成为一个骁勇无比、所向披靡的大将，但心地却变得冷酷残暴，人性再次异化；随着杀伐屠戮成瘾，面具戴上而不能脱下，最后母亲为救赎爱子，以自己的热血和生命消融了"神兽大面"的魔力，卸下大面的兰陵王终于人性复归，浴火重生……

兰陵王高长恭甫一上出场，形象颇令人意外。南派武生反串花旦，是一大出奇制胜之举。素来以英武硬汉形象出现在舞台上的翁国生，这次竟然以花旦的形象示人。头上插满珠玉凤簪，身穿曳地彩裙，亭亭玉立于勾栏，移步换形于舞台。舞姿轻盈柔媚，唱腔俏丽婉转。尤其是水袖功夫，近三米长的水袖，勾、冲、拨、收，舞得挥洒自如。自幼习武的兰陵王当起了伶人，演化为弄臣，是因为目睹父皇被害，母亲被夺，为了迷惑叔父，只能栖身于宫廷乐坊，曲意奉承，以博得暴君的欢心。但是，武生演花旦，是类似张飞绣花的挑战，难度之大，可想而知。为了演好花旦，翁国生向秦腔旦角名家齐爱

云学习水袖,向团里的旦角演员讨教,一遍遍地磨炼,终于练得"回眸一笑百媚生"的动人姿态。他出场时的几句花旦唱词,也获得了观众的阵阵掌声,着实不易。

兰陵王的生母齐后,为了唤醒儿子身上的男人阳刚血性,引导他进入先王陵庙,给他戴上先王打仗时佩戴的"神兽大面",他马上热血沸腾,勇者复归,找回了"王者尊严"。此时正值北周数万大军来犯,齐王命兰陵王带领八百将士应战,试图借刀杀人,清除这个心腹之患。兰陵王头戴大面,变得神勇无敌,一以当十,夜袭敌营,大胜回朝。

但是,戴着大面的兰陵王不幸也染上了齐王凶残暴虐的恶习。回到故国,处置了暴君后,他心中充满仇恨,性情变得冷酷暴虐,独断专横,成为孤家寡人,重蹈其叔父覆辙。他多次想把大面卸下来,却一直不能成功。因为先王曾告诫过,一旦戴上大面,嗜杀成性,便永远不能脱下大面;唯有用最疼爱的人的热血,方能将大面融化。剧终,为了救赎众叛亲离的兰陵王,唤起他的仁者本性,王后毅然拔出头上的针簪,刺进自己的胸膛,一腔鲜血消融了狰狞冰冷的"大面",帮助儿子复归了本真的爱心和善良。悲剧的结尾给观众留下了无穷的联想。

间隔的人生,分裂的人格,极大地丰富了舞台上的表演。在该剧中,翁国生的导演才能和舞台表演可谓是激情四溢、张弛有道。为了立体地、丰满地塑造兰陵王跌宕起伏的人生境遇和复杂多变的心理性格,他在《大面》中的演唱需要转换花旦、文生、武生和花脸四个行当。这出戏的特点是武戏文唱,兰陵王繁重的不同行当的身段表演,高难度的武功展示,还要加上八大段载歌载舞、抒情咏叹和激越高亢的京腔、昆腔唱段,对演员的要求之高、之全面是罕见的。例如在月夜登高探敌情一场,兰陵王以灵巧的掏翎子、压翎子、耍翎子身段造型,高难度的抛枪、耍枪、转枪、背枪、绕枪的出手技巧,尽显"武功"之妙;同时还有"西皮导板"和"沽美酒"两大段慷慨高昂的唱腔,翁国生边唱边打,举重若轻,从容不迫。两个半小时的戏中,百分之七十的时间他都站在舞台中间唱、念、做、打、舞,这么重的戏份,对于一位年过半百的武生演员来说,是演技和体力的极大挑战;这个角色塑造的成功,造就了翁国生艺术生涯的又一次自我超越。

满台文武演员的精、气、神十足。在北齐与北周军队大战一场中,趟马、走边、开打,场面精彩。跌扑翻滚、跳跃腾飞,充分运用了传统京剧武打的把子功、毯子功、挡子功、出手功等程式技巧,生龙活虎,个个功夫了得。场面热闹而不杂乱,有惊而无险,令人目不暇接。20分钟的开打,无一失误,显示了浙江京剧团的南派武戏特色和实力。

在《大面》中,其他几位主演的表演同样出色。毛懋饰演的齐后坚毅、沉稳、深情而悲怆,唱的是程派,幽咽凄楚,曲折低回,哀怨动人。罗戎征演郑儿,柔情靓丽,惹人怜爱,可惜这个角色的戏份太少了(这正是该剧修改需要加强的),她的演唱未能得到充分发挥。毛毅的架子花脸演唱和念白基本功扎实,饰演的暴君阴毒凶狠,入木三分。王文俊饰演武将尉迟琳,也忠勇憨厚,武艺高强,可圈可点。

京剧《大面》初始亮相,便呈现出高雅脱俗的不凡气质,对于将其打磨成精品,大

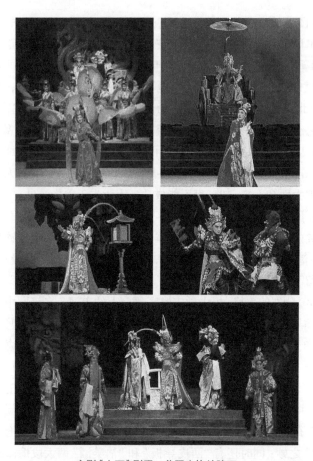

京剧《大面》剧照　翁国生饰兰陵王

家寄予厚望。舞台形象总体上古朴、凝重、雄浑、空灵、大气，以"大面"为主要视觉符号，显示出我国远古时代所特有的狞厉之美，又具有现代的美学品位。

罗怀臻说："京剧《大面》，是对戏剧的精神和源头进行了一次追溯和再发现。"这出戏以古老的精湛的戏曲艺术形式演绎了一个现代寓言故事，蕴含着人性异化和复归、灵魂本真与人格面具关系的深刻哲理，实现了罗怀臻创作的追求，是值得庆贺的。

如果要提一些修改意见的话，建议全剧的节奏还可以紧凑一些，对有些交代性的情节和一般的武功展示要舍得割爱，做点减法；郑儿的戏份应加强，让她在唤回兰陵王人性复归和与暴君的斗争中，有更多的作为；结尾似不必让兰陵王追随母亲到先王那里去团聚，他可以成为一个受万民拥戴的仁义国君。以上几点不成熟的想法，仅供主创艺术家参考。

刊于《中国京剧》2017年第11期

二

景阳钟声
震剧坛

从寂寞到闹热

——贺上海昆剧团40岁生日

在相当长一段时间里，昆曲是寂寞的。一是观众少，二是新戏少，演员青黄不接，台下白头观众多。20年前，曾经有一次演出，台上的演员竟比台下的观众多。一台《十五贯》曾救活了昆剧剧种，但它被救活后，不久又陷入了新的困境。我在2001年为上海昆剧团新创演的昆剧《班昭》写过一篇剧评，题目是《寂寞是美丽的》，引用了《班昭》第五场的四句唱词："最难耐的是寂寞，最难抛的是荣华。从来学问欺富贵，真文章在孤灯下。"这四句唱凝练了《班昭》的主题。但是，我的言外之意是，历史上的班昭是寂寞的，舞台上的班昭也是寂寞的。我赞扬饰演班昭的张静娴："班昭续写《汉书》的精神是耐得住寂寞的精神，幸运女神的微笑永远只赐给那些经受了冷峻和寂寞的考验，最终取得成功之魂。所以时隔1 900多年后，张静娴扮演的班昭在舞台上出现，依然能赢得满堂喝彩。"这也是对一位昆曲守望者的莫大安慰。

有幸的是，正是在《班昭》公演的2001年，昆曲作为我国第一个人类口述与非物质文化遗产，得到联合国教科文组织全票通过，名列榜首，并向世人公布。昆曲人为此大受鼓舞，但也有人断言，这不过是"打了一针强心针"；还有人预言，这只是"夕阳艺术"最后的一抹余晖……但是，昆曲的进展和上述预言相反。国家采取了一系列措施振兴昆曲。上海昆剧团更是乘势而上，坚守阵地，传承创新，出人出戏。他们想了各种办法，走出剧场，走进校园，甚至走出了国门。举办讲座，开设培训班，整理传统剧目，创排新戏，古老的昆曲到了如今五班（昆大班到昆五班）三代同堂的时代，终于振衰起敝，不断飘红。昆曲从此不再寂寞。四本《长生殿》，三本《牡丹亭》，全部"临川四梦"（《牡丹亭》《邯郸记》《紫钗记》《南柯记》），新戏《景阳钟》和《川上吟》，小剧场实验剧《椅子》《夫的人》等，促进昆剧面貌大变化，一年一个样，17年大变样，上海昆剧团进入了鼎盛期。

昆曲不再寂寞。如今，在大学生、白领青年中，看昆曲已成一种时髦，观众席里黑头发大大超过了白头发。2016年"临川四梦"进京演出，居然一票难求，临时增排了加座，造就了一阵久违了的"昆曲热"。上海昆剧团去年到广州大剧院演出，座无虚席，团长谷好好只好站在过道里看演出。不少青年观众身穿传统中式服装走进剧场，带着崇高的仪式感和民族自豪感来看昆曲，无形之中把昆曲抬升到了一门真正代表国家水

平的高雅艺术的地位。悠扬的昆曲的笛声漂洋过海,传遍了全世界。近几年来,上海昆剧团曾赴美、俄、日、英、法、德、丹麦、瑞典、荷兰、希腊等近20个国家和中国香港、澳门、台湾地区演出,以精彩的剧目、精湛的演出获得海内外观众的高度评价和热烈欢迎,成为中国和上海的一张艺术名片。

2018年是上海昆剧团的40岁生日。40岁是一个值得好好纪念的日子。人到中年,四十而不惑,大有可为。团到中年,分外妖娆。四十更睿智,更自信,显示出一种成熟的美。上海昆剧团今天取得的成就,乃是继承了20世纪初仍未湮灭的"乾嘉传统",得益于俞振飞和"传字辈"等先辈们打就的稳固基石。为了庆贺40岁生日,上海昆剧团

昆曲《太白醉写》剧照　俞振飞饰李白

从2月23日至28日,亮相于上海大剧院,连续六天举行系列演出,端出了一盘又一盘的昆曲珍馐,供各位品尝。

上海昆剧团五班三代济济一堂、文武双全的人才梯队群像,汇集了当代昆曲最精干的力量。他们从梧桐树荫下的一条小小的绍兴路出发,向全世界吟唱华夏最古老的雅韵。这六场演出,以原汁原味的昆曲表演为核心,以现场打击乐、音乐、朗诵、多媒体等不同形式串联整场呈现。角色完备,行当俱全,集编创演于一体,融唱念做打于一台,足证中国第一个非物质文化遗产在上海的风采。可以毫不夸张地说,上海昆剧团建团40年,是600年中国昆曲史上最辉煌的40年,也是人才辈出、满台芳菲的40年。

上海昆剧团的成功经验,值得总结的内容很多。但是,最值得总结的,我以为是人才培养的经验。在昆曲成为非遗之后的17年,上海昆剧团进一步强化了人才的培养,取得了令人刮目相看的成就。我们常说"出人出戏",仔细一想,这是一个简单的经典道理。戏是要由人来演的,只有出人,方能出戏;也只有在出戏中,才能出人。上海昆剧团活用"传字辈"培养人才的方法,将个体化的科班式培养,演化为科学化、系统化的教学方法,同时因材施教,昆四班、昆五班学员毕业后试行学馆制,不排除师承关系的手把手的个别带教,更精准地进行人才培养。现在,上海昆剧团从昆大班到昆五班,五班人才,延绵成一个整体,形成了一个宝塔形的梯队结构。按照现有的人才层次结构,上海的昆曲人才在今后的二三十年内,估计不会有断层之虞。

上海昆剧团重视人才,还值得一提的是,重视"熊猫"级老艺术家的作用。他们不

上海昆剧团昆大班合影照
（蔡正仁、计镇华、岳美缇等如今被称为"大熊猫"的国宝级昆曲艺术家都出自昆大班）

让老一辈艺术家一退了之，而是用各种办法，发挥他们的传帮带作用。老艺术家在上海昆剧团是个宝。上海昆剧团曾先后为本团八位年逾古稀的国宝级艺术家举办了专场演出。这件事一做就是四年。八场演出，犹如八颗夜明珠，镶嵌在上海昆剧团的标牌上，放射出昆曲艺术的顶级光亮。他们的个人专场，还带领了徒子徒孙们参演，展示了艺术的传承，既起了宝贵的示范作用，又让后生们同台领略了大师的神采，功德无量。

上海昆剧团重视老将，同时不薄新秀。为中青年演员腾出舞台，为他们提供了广

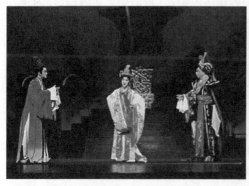 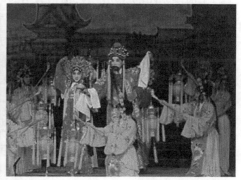

昆三班演出剧照

阔的艺术表演空间。推出了"五子登科",为谷好好、黎安、吴双、沈昳丽、余彬等中青年艺术家举行专场演出,为他们申报一级演员职称,斩获梅花奖、白玉兰奖。前几年,张静娴还收了罗晨雪这样优秀的闺门旦演员,精心培养,现已成为上海昆剧团的台柱子。在老一辈昆曲艺术家的亲授下,一批又一批闪亮的新星登台,一代新人茁壮成长为全团的大梁。昆五班的卫立和蒋珂,在新排的《南柯梦记》中饰演男女主角,分别夺得第27届上海市白玉兰新人主角奖和配角奖。昆四班的老生演员张伟伟在《邯郸梦》主演蓝天腿伤后,勇挑重担,出任主角卢生,也较出色地完成了任务。上海昆剧团接班人后继有人、成批涌出,乃是势之所然。

最后,还要回到本文的开头题目上来,昆曲现在闹热了,门外喧闹不已,但门内的昆曲演员还要发扬一种耐得住寂寞的精神,专心制作昆曲的精品力作。因为昆曲从本质上说,毕竟还是一种曲高和寡的艺术。我们还要以一种甘于寂寞、守住清贫的精神,谱唱昆曲的新篇。过去,无人问津的寂寞是一种激励。今天,耐住寂寞、甘于寂寞也是一种动力。昆曲闹热了,更要沉得住气。历史没有最后,眼下不过转瞬,一切都是过渡。昆曲有一种主要曲调叫"水磨腔",其曲调因幽雅婉转、唱法细腻而得名,好像江南人的水磨漆器、水磨年糕一样。因此,昆曲的表演和传承,和别的剧种不一样,要慢慢地磨。新戏的创排更要慢慢地磨。一台《景阳钟》,从敲响到洪亮,到声震全国,历时四年多。昆曲演员要形成自己的流派,更要慢慢地磨。如今,昆曲遇到了史无前例的发展机遇,我们要珍惜这个机遇,抓住不放,创造更不平凡的明天。

刊于2018年2月24日《新民晚报》

景阳钟声震剧坛

　　上海昆剧团几乎每隔一两年总有一台好戏问世。由周长赋编剧、谢平安执导、黎安主演的新编历史剧《景阳钟》，这回又敲响了，而且是响声震剧坛。《景阳钟》荣获国家舞台艺术精品工程重点资助剧目。这是继新编历史剧《班昭》和精华版《长生殿》之后，上海昆剧团创排的剧目第三次问鼎该奖项，也创造了全国昆剧院团中唯一一家三度获得国家舞台艺术精品工程殊荣的骄人纪录。昆剧舞台上多了一部熠熠生辉的传世之作。《景阳钟》在斩获诸多荣誉之后，中国戏曲学会又为该剧颁发了中国戏曲学会奖，以至于囊括了国内戏曲舞台的所有奖项，真是喜上加喜。

　　昆剧《景阳钟》改编自明清传奇本《铁冠图》。《铁冠图》是明朝覆亡后一位今天已经无法得知名字的大明遗臣编写的剧本，描写的是明朝灭亡前后的一段悲惨往事。它在清初就有上演，到清末时，还留下十八折，迄今为止留在昆剧舞台上的有《对刀步战》《别母乱箭》《撞钟分宫》《守门杀监》《贞娥刺虎》等折子戏。《撞钟分宫》是蔡正仁的代表之作。但两出折子戏不能构成一剧，且在全国昆曲舞台上也很少演出。为此，上海昆剧团下定决心，在蔡正仁、张静娴支持下，以《撞钟分宫》为基础，推陈出新，精心构思，重新创作演出，通过此剧来培养锻炼昆剧新人，展示上海昆剧团中生代接班人的整体实力，突出文武皆备、行当齐全之优势。应当说，上海昆剧团此举达到了出人出戏的目的，非常成功。

　　《景阳钟》推陈出新，首先在于出主题之新。《铁冠图》这出戏在新中国成立后曾被禁演，因为原作者是站在明代统治者的立场来看待这段明朝覆亡的历史，对崇祯皇帝百般美化和同情，李自成则被称为"闯贼"，烧杀抢掠，残害生灵，无恶不作。说"李自成前来攻打（黄陂县城），县官怀印而逃……闯贼闻知，复统兵前来，杀得那些百姓，鸡犬不留，把城池端为平地"；"那闯贼不知打破了多少城池，都是这等踹成齑粉"等（还有更恶毒、更血腥的咒骂和描述，这里不一一列述）。现在重新改编，脱胎换骨，对《铁冠图》陈旧的历史观做了否定。《景阳钟》用历史唯物主义的观点，分析了崇祯自缢、明朝覆亡的历史教训。因此，它的出演有着强烈的警世意义和现实教育意义。这是传统戏整理改编与新编历史剧结合的一次成功尝试。《景阳钟》告诉人们：贪腐不除，必定政毁国亡。明末官场极端腐败，卖官买官成风；宦官佞臣贪图享乐，挖空心思敛财；内

忧外患,民怨鼎沸,老百姓纷纷跟着闯王起义,载舟之水,终于覆舟。大明王朝在沉重凄寂的景阳钟声中灭亡了。

《景阳钟》选取了《铁冠图》中的几个折子,基本上重起炉灶,做到了继承传统而有大突破,化腐朽为神奇。我目睹了从《景阳钟变》初稿到今天的《景阳钟》的多次修改,重点放在对崇祯这个明王朝末代皇帝的理性评价和感性表现的分寸把握上。最早看试演时,我感觉还是受原作影响,有些偏颇的。一次次的"小修改,大提高",使剧本和舞台呈现一步步提升到比较准确的高度。

如何看待崇祯皇帝这个人物?是这出戏劈头碰到的一个重要问题。明朝到崇祯时灭亡,是历史的必然,难有回天之力,固然不能把责任都算到他头上;但是,崇祯绝不是一个英明的好皇帝。《明史》批评他是"性多疑而任察,好刚而尚气。任察则苛刻寡恩,尚气则急剧失措"。郭沫若在《甲申三百年祭》一文中也指出:"他仿佛是很想有为,然而他的办法始终是沿走着错误的路径。他在初即位的时候,曾经发挥了他的'当机独断',除去了魏忠贤与客氏,是他最有光辉的时期。但一转眼间依赖宦官,对于军国大事的处理,枢要人物的升降,时常是朝四暮三,轻信妄断。"

一出好的历史剧的主要情节和人物要符合历史本质真实。《景阳钟》对崇祯皇帝的描写遵从了这一原则。戏一开场,紧张急促的气氛便抓住了观众。李自成大兵直逼居庸关,京城有累卵之危,崇祯急召大臣议事,命大将袁国贞率都外兵马,即刻出师应对。但是,崇祯一面在殿上为袁国贞赐酒践行,一面却听信国丈周奎的谗言,担心他"带走兵马和饷银,一去不返",又派太监杜勋担任监军团练使,饷银由杜勋发放,以牵制袁国贞。这个重要情节典型地展示了崇祯皇帝"性多疑而任察""朝四暮三,轻信妄断"的性格。他在临危之时,依然用人多疑,不愿把饷银陆续送达袁国贞,以至于勇将难为无米之炊,军心涣散,终于在闯王面前兵败如山倒。

黎安饰演崇祯皇帝,是第一次主演这样一出新戏,挑起大梁,戏份极重。黎安说得对,年轻演员接班,不能只会模仿几出老师的戏,跟在老师后面亦步亦趋,必须通过排演新戏、独立塑造新角色,才能担起承上启下的重任。在这出新编历史剧里,黎安可谓是不负众望。他用出色的唱念歌舞,充分展示了这个明代亡国之君复杂多变的内心世界:虽然"呕心沥血挽时危",但结果仍是"无可无奈花落去"。崇祯皇帝执政十七年,他不甘心大厦之倾覆,但终因积重难返,无力挽回大明之危局。戏中有这样一个细节:他做梦做到一个"有"字,和周皇后拆字的一段戏,颇能反映出他此时此刻的心态。"有"字拆开一读,"有"字上面,大不成大,"有"字下面,明少了一半。大明危焉!一番释梦,充分表现崇祯皇帝内心的惶恐忧虑不安,十分真切生动。

剧名《景阳钟》,钟声是一条主线。它多次出现在戏里,时时响起,挥之不去。它象征着一个王朝的灭亡和更迭。景阳钟的钟声,在不同的时间响起,寓意无穷。第四场《撞钟》,是蔡正仁的拿手戏,深刻而形象地描写了崇祯皇帝面对三次钟声,不一样的

心情。钟声紧扣人物的心理活动。第一次撞钟，在夜半时分，袁将军阵亡、杜勋卷走军饷，京都被团团围住，崇祯在周国丈家门外吃了闭门羹，遂命太监王承恩撞钟，召集百官商量。钟声凄凉紧急，一声紧似一声，崇祯皇帝的心情更是凄惶。他唱道："午夜听钟鸣，更凄凉，玉漏沉，好一似淋淋夜雨悲凄情。"远处突然出现了一片火光，崇祯以为群臣来了，精神为之一振，结果火光突然全灭。他的心再次受到一次痛击，哀叹道："啊呀，痛伤心，悬悬遥望并无一人临。"远处火光原来是鬼火忽闪，崇祯皇帝真正成了孤家寡人。再命王承恩撞钟十一记，结果来了一个兵部侍郎王家彦。崇祯委以重任，尚存一线希望，但王家彦一去不复返。接下去，第三次命王承恩撞钟，敲了三下，一声声像是丧钟，即叫停了。因为"往日钟声荡漾悦耳，今夜却如此难听，犹如哭泣一般"。不同的处境、同样的钟声，却有如此迥然不同的感受，钟声成了哭声。三次撞钟，三起三落，黎安在这一场戏中展示崇祯皇帝内心希望不断破灭的历程，层层推进，起伏跌宕，神情刻画得入木三分，演唱的节奏和力度把握准确，颇得蔡正仁老师神韵，令人叫绝。

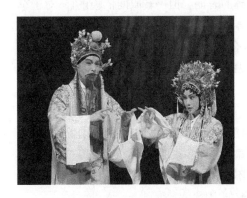

昆剧《景阳钟》第二出《夜披》剧照
黎安饰崇祯（左）、余彬饰周皇后（右）

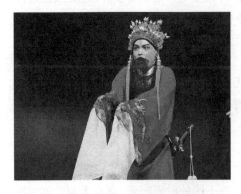

昆剧《景阳钟》第四出《撞钟》剧照
黎安饰崇祯帝

　　历代的亡国之君总是被后人痛骂的。《景阳钟》对于崇祯皇帝不是一味地责骂，而是留出了一定的篇幅，让他自责和反思。面对明代江山的覆亡，他痛下《罪己诏》："亡家国，自声讨，倾社稷，罪条条。"虽然为时已晚，但也表现了对自己罪责的担当。在最后一场《煤山》里，崇祯皇帝手持丈二白练奔行上，一大段"武陵花"的唱腔，深沉凄婉，字字含血："回想十七年来，疑是梦初醒。欲回势倾，背残日，风摇影，宵衣旰食怎暂停，怎暂停？却因何家亡国破天昏暝，社稷裂崩，奸邪包围，忠良几尽？"这段自问，由伴随他一起自尽的太监王承恩做了回答："前者袁崇焕等含冤而死；如今都外这一仗，本是挽我大明最后机会，最终功败垂成，难道不因为皇上疑心袁国贞而误了大明江山吗？"崇祯认可了这段批评。黎安接着以大段唱腔与大幅度身段表演，展示了明朝末代皇帝崇祯的认错追悔和极度痛苦，咬破手指，在白练上写下血书，望世人以己为鉴，发出了"朕尸可碎裂，百姓且垂怜"的哀鸣和呼号。这时，景阳钟声又声声传来了，"这钟

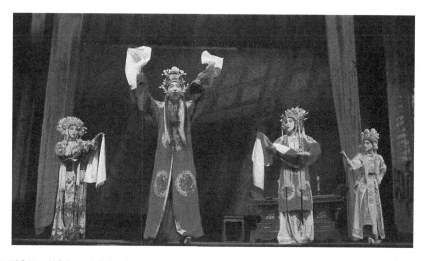

昆剧《景阳钟》第五出《分宫》剧照　黎安饰崇祯帝、余彬饰周皇后、汤泼泼饰公主、赵文英饰太子

已易主,却依然洪亮",戏的结尾深意无穷。

　　《景阳钟》的成功,标志着上海昆剧团新一代有了自己的新创代表作,他们与老艺术家完成了无缝接力、全面接班。上海昆剧团的第三代传人黎安一举夺得梅花奖、全国昆剧节最佳演员奖等大奖,为剧坛瞩目。黎安一辈的成长,再创了上海昆剧团的新辉煌。黎安从擅长演巾生戏到这次主演这样一出分量特重的大官生戏,可以想见他付出了巨大的努力,随着《景阳钟》的钟声阵阵敲响,同样宣告了黎安从优秀青年演员走向成熟艺术家迈出了成功的一大步。

　　余彬饰演贤德的周皇后,依旧发挥了她的嗓音甜美、唱腔委婉、扮相端庄、表演细腻的特色。《分宫》是传统戏,第二场《夜披》是新增的,为了让周皇后这个人物更丰富一些,交代了夫妻、父女种种交织在一起的感情,她的唱腔时而清雅秀丽,时而温润醇厚,时而慷慨悲切,与黎安的演唱配合默契,让台下戏迷们尽享昆曲带来的绝美意境。其他几位配角,吴双饰周奎,季云峰饰袁国贞,都各尽其妙,表现很出色。季云峰是优秀的武生,他在剧中饰演忠勇的大将军袁国贞,一场武戏,由他主打,显示出上海昆剧团武生后继有人。《景阳钟》文武兼备,增加了戏的可看性。

　　这里顺便提一下,李自成对于明室的待遇还是非常宽大的。在未入北京前,诸王归顺者多受封。史载,在入北京后,帝与后得到礼殡,太子和永、定二王也并未遭杀戮。当他入宫时,看见公主被崇祯砍得半死,晕倒在地,还曾叹息道:"上太残忍,令扶还本宫调理。"史实是公主被救活,后来病故。现在,《景阳钟》剧中,公主自己扑向父亲举起的颤抖的利剑身亡,这样的虚构符合戏的逻辑发展,悲剧性更强,我认为是可以允许的。

　　　　　　　　　　　　　　　　　刊于2014年5月10日《新民晚报》

身临其境地"看戏"

——欣赏昆剧电影《景阳钟》

昆剧电影《景阳钟》是中国昆曲史上第一部3D影片。我在电影院里戴副眼镜看昆剧电影《景阳钟》，和在剧场里听戏、看戏相比较，感受大不相同。这次看电影，可以说是身临其境地"看戏"。

现代影像技术打开了戏曲欣赏的新维度，进入了一个看戏的新境界。戴副眼镜看3D昆剧电影，获得了新体验。这副眼镜，叫偏振镜，它通过两个不同偏转方向的偏振镜片，让双眼获得欣赏画面的立体效果。无论你坐在哪一排、哪个角落，只要戴上这副黑色眼睛，一个美妙的艺术世界移近放大了，一个立体化的舞台，演员的演唱就在身边、就在眼前。

这是电影和戏曲的新联盟，借助现代高科技手段，戏曲电影获得了创新性的发展，自然是一件大好事。3D、杜比全景声等新技术的运用，使观众获得欣赏舞台艺术所不具备的沉浸感。它不仅拉近了与观众的距离，而且让人有身临其境的感觉，使传统舞台艺术绽放出全新的魅力。

上海昆剧团创排的昆剧《景阳钟》改编自明清传奇本《铁冠图》，编、导、演等主创人员化腐朽为神奇，使之具有厚重的历史内涵和精湛的艺术水准，此剧上演后好评如潮，获奖无数，堪称昆曲新编历史剧的精品力作，这是近几年戏曲舞台上涌现的又一颗璀璨明珠。原中央戏剧学院院长、著名导演艺术家徐晓钟赞扬昆剧《景阳钟》是"不换形"的"移步"："《景阳钟》带来的启示是：充实演员表演的情感体验，当演员在内心有了真挚的感受、澎湃的激情，在程式动作过程中随着情感的抒发和表达，对原有程式动作有所延展，也就是在真挚情感充实的基础上来发展甚至创造新的程式。梅兰芳先生一生追求'移步不换形'，《景阳钟》的表演艺术家正是在努力摸索着做到'不换形'的'移步'。"昆剧朝前走了几大步，但还是昆曲。古老的程式，在外化人物深厚的情感内核的基础上，得以继承、发展和创新。这是极其确切的很高的评价。

上海东上海影视传播有限公司把《景阳钟》拍成了3D昆剧电影，是功德无量之举。导演和编剧在精益求精方面花了大功夫，力争做到完美。它的时长从原来两个多小时的舞台版，裁剪浓缩到101分钟的电影版，情节更为紧凑、流畅。3D昆剧电影的确为《景阳钟》昆剧做了新的艺术梳妆。对剧情的铺陈部分，如第一场的《廷议》、第二

场的《夜披》，做了较大幅度的删减，基本保留经典片段《撞钟》《分宫》等，着力表现最后一场：崇祯的自尽和自省。使得主干骨子戏更为突出，人物内心的刻画更为细腻，引人入胜。演员们以靓丽的形象出镜，导演要求电影里的每一个镜头，都要完美呈现昆曲的精髓，每个角色的化妆是否完美，一个筋斗翻得够不够好，帽穗所在的位置是不是恰当，衣饰花纹是不是符合人物身份，都是要"抠"的细节。

戴副眼镜看昆剧，和在剧场里看演出的一个最大的不同，是看得贴近真切，人物、细节、场景清晰，纵深感强。在剧场里看演出，由于舞台与观众席的距离，观众对于画了脸谱、挂了髯口的演员的眼神、表情的细微变化，是无法仔细看清楚的。如今，在3D视觉技术及杜比全景声技术的支持下，对声音方向性、运动感的优化与丰富，人物特写的形象，有时仿佛直接推到观众的眼前，极具震撼力和感染力。坐在影院内的任何位置，演员的精湛表演犹如就在眼前，人物的一颦一笑，眉目传情，水袖手势，身段步履，都看得一清二楚。黎安、吴双、陈莉、季云峰的表演，尤其是绝妙地表达内心情感的眼神、表情、嘴角的抽搐、鼻翼的翕动、手指的颤抖、甩发，乃至步态的变化，通过特写镜头放大、定格，使观众可以细细欣赏品鉴。这是送到每个观众眼前的舒服惬意的审美享受。

3D技术的成熟，不仅满足了对戏曲表演的忠实记录和重现，还使得戏曲和电影的结合产生了特殊的叠加效应，让观众既走进了影院"看戏"，又好似走上了戏曲舞台，靠近演员身边"看戏"。对学戏的学生来说，3D昆剧电影也是最好的教材。

戴副眼镜看昆剧《景阳钟》，看点之一是武打。《景阳钟》的武打场面虽然不多，但是精彩而极具张力。为契合3D镜头语汇，增强画面视觉冲击力，上海昆剧团特别对"乱箭"中的武戏场面进行了新的加工和提升，在强化了戏曲表演程式的同时，使开打场面更为震撼人心，演员间的配合默契，身段动作造型之精准讲究，又如舞蹈、雕塑、画面般美妙。在这场戏里，天幕以暗红色衬底，呈现犹如血雨腥风的"战云"，画面上横穿树枝，在战火的意象中渗出了诗情。拍摄"乱箭"大场面时特意将镜头吊起，从高空俯拍，给观众视觉震撼力、冲击力更大。饰演袁国贞的季云峰，在以一当十的打斗中展示了大武生高超的武功和气概。多个连续的刺枪舞刀，都因为3D技术，带给观众更加令人惊叹的体验。刀枪对击，翻滚扑跌，环

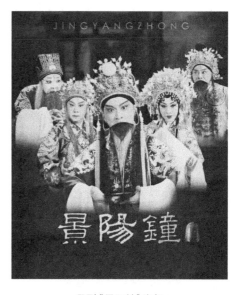

昆剧《景阳钟》海报

环相扣，铿锵有力，出神入化。有时兵器仿佛要落到看客的头上，真是惊心动魄！更值得一提的是，拍摄特技的运用，有特写，有全景，有仰视，有俯瞰，有绝技的特写和翻筋斗、吊毛、僵尸等的慢镜头，获得了在剧场看舞台戏曲开打所得不到的艺术享受；音响控制较恰当。3D电影为此加了分。

这部昆剧电影的镜头技巧运用虽有许多出奇之处；但是，传统的昆曲元素依旧保留，曲牌规整，笛笙琴声悠扬，主演的唱做细致入微，昆味醇正。3D电影让昆剧《景阳钟》上了一个新的台阶。据说，今后的舞台剧要以电影作为新版本，这又是舞台剧与电影结合的双赢。

剧终，沉重的景阳钟声又敲响了。在舞台剧中的景阳钟是象征性的，几次表现撞钟，都只是由演员在舞台上用无实物动作简易地比画完成；而电影里的景阳钟换成了厚重的实体，演员真正撞钟，声形结合，突出了这台戏的内涵，正是借助一口钟来点题。如今，钟已易主，钟声悲壮地响起，成了大明王朝的丧钟。崇祯皇帝步履沉重，手托丈二白练，以踮步、圆场，抛撒舞动白练，来外化人物的心情。演员极尽其水袖功夫，一个冲水袖的动作，使白练一条直线往上冲，抒发了崇祯的满腔悲愤和怨恨；接着，"啪"的一下把水袖收回来，一个风揽雪的动作，又展现了他已无回天之力、下定以死谢罪的决心。最后，他一步一步走上煤山的寿皇亭，自缢身亡。他给太监王承恩留下血写的遗书，死后要求将头发盖在自己的脸上，因无脸再见世人。这个大明王朝的末代皇帝临终时眼中流露出无限悲哀、凄凉、痛悔而绝望的神情，令人动容。这些令人刻骨铭心的细节，通过电影特写镜头的展示，给观众留下了深切的印象。

这部作品也显示上海昆剧团中青年演员与老艺术家实现了整体接班、"无缝衔接"。这部影片的主演，生旦净末丑，基本上都来自昆三班，他们一般40来岁，表演艺术成熟，形象也靓丽。黎安从小生向大冠生的完美转换，吴双、缪斌、陈莉、季云峰等的出色表现，都留驻在电影银幕上，以完美的精湛的综合呈现载入戏曲史册；他们走向越来越多的昆曲迷，并将造就更多的中外昆曲迷，这是十分可喜可贺的。为振兴、推广我国的戏曲艺术，期待有更多优秀的戏曲作品拍成3D电影。功莫大焉！

刊于2018年7月15日《新民晚报》、《戏聚》2018年第3期

戏曲电影拍成后，别放在仓库里

　　三部3D全景声戏曲电影在上海首映引起了广大电影观众的关注。《曹操与杨修》是2018年上海国际电影节首映盛典单元中唯一的一部戏曲电影，获得了现场专家与观众的高度评价。接着，3D昆剧电影《景阳钟》和3D越剧电影《西厢记》上映。看过的观众都说饱了眼福。他们说："没想到戏曲片这么好看！"

　　但是，在这一片叫好的同时，我们也听到另外一种不同的声音。有位著名的戏曲表演艺术家说：戏曲电影拍成后，别放在仓库里。

　　这种担心不无道理。近年来，多部根据经典戏曲拍摄的电影，即使引进新科技拍成3D全景声戏曲电影，卖座还是不佳，影院担心亏本而不愿意安排场次。这似乎验证了以上的担心。

　　因此，这个戏曲电影叫好不叫座的原委，值得研究一下。

　　戏曲电影不卖座，原因之一，还是许多观众不知道它好在哪里。所以，好酒也要勤吆喝。好酒也要大声吆喝。我们要大力加强对戏曲电影的宣传。要让更多的青年观众知道，戏曲和3D全景声电影的联姻，是门当户对，才子配佳人，是一桩美满婚姻。戏曲电影，青出于蓝而胜于蓝。它以美学筑底，创新开拓，娴熟运用高新技术，为戏曲的创新性发展，提供了一个广阔的空间。电影是写实的艺术，戏曲是写意的艺术。3D全景声电影将两者巧妙地结合起来，实现了传统文化创造性转化。欢喜看戏和爱看电影的观众，可以各有所爱，各取所需。

　　且来听听拍过几部3D全景声京剧电影的尚长荣谈拍片的感受：在拍《曹操与杨修》时，要做一个泼药的动作，导演告诉他，你可以把药朝镜头前泼，镜头前面有玻璃挡着，不要怕。但尚长荣有心理障碍，生怕把镜头毁了，泼了几次都泼不准，泼了多次，最后大胆一泼，成功了。影片拍成后，尚长荣再看成片，真有意思，这一杯药，借助于3D高科技，真像泼到观众眼前似的。这种特有的沉浸感，是坐在剧场里看舞台剧无论如何不能获得的。

　　有些年轻观众不爱看戏曲，是嫌其沉闷，如演出时间过长、节奏拖沓、表现手法陈旧单调。但是，最新拍摄的3D全景声昆剧电影《景阳钟》，压缩到100分钟；越剧电影《西厢记》也压缩了许多情节，压缩到120分钟。《曹操与杨修》在艺术形式上大胆出

新。充分调动电影手段求新求变，突破舞台演出的局限，增强影片的可看性。在拍摄中，聘请了曾获得奥斯卡奖项的英国声音制作大师罗杰萨维奇和SMG录音师莫家伟共同担任全景声音效制作工作。通过先进技术手段，突破了有限的棚内拍摄空间限制，营造了多维度的真实环境，甚至全景呈现赤壁大战等经典场面，而在故事尾声，苍山、白雪、红戏服、深色髯口，在色彩带来的对比之中，中国戏曲的诗化和留白效果呼之欲出。

国家一级京剧演员赵葆秀说："希望借助京剧电影的形式，能吸引更多年轻人走进剧场。"这个目的，可以通过三部3D全景声戏曲电影的广泛普及而逐步实现。

过去，部分电影作品由于版权问题没有解决，因而不能及时亮相，现在这个问题已得到解决。上海戏曲艺术中心对已摄制成的作品，拥有更多的主动权，与东方明珠移动电视合作《戏曲电影》栏目，电影片段在地铁、公交车频繁亮相，与电影博物馆合作建立戏曲电影放映基地，长期放映戏曲影片，推动戏曲电影进上海高校以及走出去展演。上海戏曲艺术中心还联合市教委和各区文广局，推动戏曲电影进校园、进社区、进乡村，3D、2D多种样本适应不同的需求。事在人为，戏曲电影的市场，只要努力，是一定可以逐步打开的。

那么，"叫好不叫座"的怪圈是不是可以突破呢？可以的。眼下就有一例。2018年广东影市上一部根据经典粤剧改编的古装戏曲片《柳毅奇缘》，该片由粤剧名演员丁凡、曾小敏与电影导演邓原、潘钧等一批广东艺术家联手制作，成本只有600万元。影片从2018年1月起在广东多个城市售票上映，反响热烈。2018年春节档《唐人街探案2》《捉妖记2》等多部商业片云集，广州青宫电影城坚持开12场《柳毅奇缘》零售场，结果场场满座，卖座不比商业片差。

让戏曲电影走出资料室和仓库，还有一个去处，可以让它走出国门，走向世界。这也是一个大市场。戏曲片也可成为中国电影的一张名片。2015年，在世界电影诞生120周年纪念日，3D全景声京剧电影《霸王别姬》应法国巴黎国际电影节之邀在巴黎

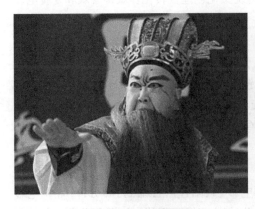
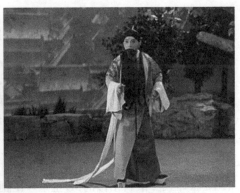

京剧电影《曹操与杨修》剧照　　　　　　　昆剧电影《景阳钟》剧照

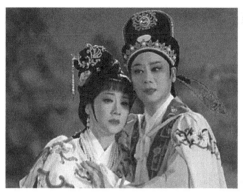

越剧电影《西厢记》剧照

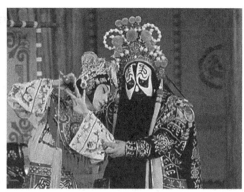

京剧电影《霸王别姬》剧照

的巴纳贤电影院举行欧洲首映，并获得3D电影界最权威的奖项——金卢米埃尔奖。2017年9月，第二届中加国际电影节上，凭借3D全景声京剧电影《萧何月下追韩信》，导演滕俊杰荣获了第二届中加国际电影节最佳导演奖。中国的3D全景声戏曲电影完全可以走出去，是一种费力少、收效好的推广民族文化的有效办法。有名又有利，何乐而不为？

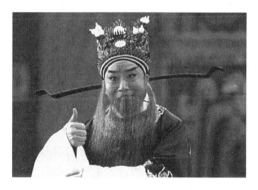

京剧电影《萧何月下追韩信》剧照

刊于2018年6月25日《上观新闻》

瞻仰昆曲先祖的朝圣之旅

——评昆剧《浣纱记传奇》

2019年，是昆曲先祖曲圣魏良辅诞生530年，昆剧传奇第一剧《浣纱记》作家梁辰鱼诞生500年。上海昆剧团倾情奉献了一部由卢昂导演、魏睿编剧、岳美缇艺术指导的《浣纱记传奇》，是当代昆曲艺术家对两位昆曲老祖宗的诚挚致敬和隆重纪念。这出戏再现了作为"百戏之祖"的昆曲文化崛起时的概貌。魏良辅和梁辰鱼完成了昆曲历史上重要的创新之举，即将昆腔创新为昆曲，又将昆曲与传奇故事有机融合，最终成就了昆剧艺术的第一个高峰。

《浣纱记传奇》如同一条幽深的历史通道，引领当代观众徐徐从这里进入昆剧的历史殿堂。我们在这里结识了魏良辅、梁辰鱼、张野塘等昆曲先贤。故事讲述面对倭寇大举侵犯、严嵩奸党专权、国难当头、内忧外患的动荡时局，一众昆曲先贤在传奇故事中寄寓了浓烈的家国情怀；他们潜心研究曲谱、击节按板，竟把青案拍出手印来。他们的爱国忧民情怀和为艺术呕心沥血、守正创新的执着奉献精神，令当代人感佩敬仰。应当说，昆剧《浣纱记传奇》不仅是一次普通的新剧目创作，而是一次"昆剧人演昆剧人自己的历史"的用心、用情、用功的艺术实践。

这出戏告诉当代观众：昆曲来自何方？昆曲的腔调为什么叫水磨调？昆曲如何从昆山腔发展为昆曲，又怎样将昆曲清唱转化为昆剧传奇的开山之作？昆曲的音乐为什么那样既委婉缠绵、千回百转，有时又可以金戈铁马、慷慨激荡？昆曲的演奏乐器在早期做过哪些改良？看完了《浣纱记传奇》，你就可以大体找到这几个问题的答案。

这是一次很有价值的尝试。这台新戏在舞台上第一次展现了水磨调和昆剧传奇的诞生历程，开拓了昆曲借助旦爱情故事抒发兴亡之感的创作领域，唱词典雅抒情，昆曲音乐与剧情结合得非常自然，许多富于创造性的音乐段落加强了演出效果。虽然是新作初次呈现，难免还存在一些粗疏生硬、头绪繁杂、针线不够细密的缺点，但是总体品相雅致，起点很高，前景看好。

上海昆剧团的中生代加新生代的演员挑起了全剧的重担。黎安、吴双、张伟伟和罗晨雪分别饰演梁辰鱼、魏良辅、张野塘与魏良辅之女若耶。满台形象清新靓丽，充满了青春气息，台风端庄大气，他们的演唱都很出色，认真而虔诚。尤其值得一提的是，昆五班的张伟伟成长了，在计镇华老师的悉心指导下，他与黎安、吴双、罗晨雪等名家

同台并不胆怯,饰演张野塘这个善唱北曲、改制三弦、命运坎坷、铁骨柔情的乐师,在舞台上演唱得很沉稳。

水磨调为魏良辅所创作。他主张,昆曲的演唱要细细地琢磨每一曲、每一句、每一字,特别是腔句的过渡,尤其需要引起歌者的重视,只有处理好了曲子的每个段落的衔接,每一句、每一字都不马虎,才能唱得婉转、清晰、圆活、好听。《浣纱记传奇》的成功,是将魏良辅所创制的用于清唱的水磨调新昆腔搬上了舞台,并大大发展了魏良辅的清唱之法,强化了清柔委婉的曲唱风格,完成了昆山腔的第二次变革——从清曲走向剧曲的转折。

水磨调在剧中无所不在。魏良辅的女儿若耶敬仰梁辰鱼才学为人,悄然恋慕。然而梁辰鱼因母亲被倭寇杀害、结发妻室生死未卜,又胸怀壮志,忧国忧民,毅然赴浙东投奔戚继光大将军抗击倭寇。"戏中戏",若耶和梁辰鱼演出《吴越春秋》之《游春》一折,魏良辅操笛,两人扮演西施与范蠡互诉衷情的对唱,载歌载舞,非常精彩。这段对唱,字字句句,细细地磨,悠悠地唱,抒发了这对未能成为夫妻的有情人内心的爱恋,十分动人。

面对奸臣权势,张野塘接受魏良辅的请求,与若耶结为患难夫妻,一家人为昆曲而互敬互助,艰难前行。十年后,张野塘在奄奄一息之时,拿起一把三弦交给若耶,有一段感人的演唱:"木叶落葬埋渚汕,魂依依遥遥远离。坎坷人间犬蝇滋,雕琢新曲难传尘世。幸相伴是濡沫的夫妻,望再世迎玉影把卿卿若耶娶。"这一段曲,唱的是《北正宫》减字七转,集北曲之铿锵,南曲之神韵,人物的丰富的内心世界,通过水磨调的演唱,得到了动听而细腻的展示。

昆剧艺术家编演自己的历史剧,也很不容易。熟悉的,不一定就真正了解它。了解的,不一定能在舞台上表现好。青年编剧魏睿在而立之年,用了一年半的时间写出《浣纱记传奇》。她沿着昆曲艺术的长河溯流而上,整个艺术创作从跃跃欲试到迷惑

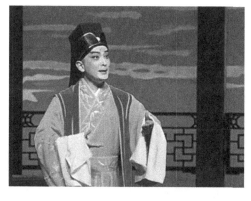

昆剧《浣纱记传奇》剧照　黎安饰梁辰鱼

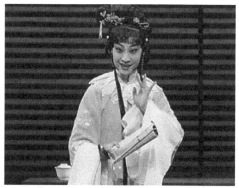

罗晨雪饰若耶

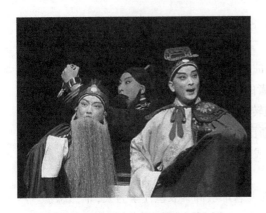

张伟伟饰张野塘（左）、吴双饰魏良辅（中）、
黎安饰梁辰鱼（右）

彷徨，几近痴迷，终于柳暗花明，叩开了昆曲世界那扇姹紫嫣红的大门。剧本前后大改十二稿，小改无数。从有限的零散的文献资料里寻觅线索，挖掘出梁辰鱼同抗倭名将戚继光友谊深厚、戚将军曾经送过战袍给梁辰鱼这一重要史料，使梁辰鱼这个人物的品格和境界更高尚了。剧中运用的曲牌有28种之多，难能可贵。但是，有些文辞似过于艰深，一般观众不易听懂，建议适当做些唱词的通俗润色工作。戏的结尾能否用《浣纱记》原著中的《泛舟》一折，既有诗情画意，又给观众以无尽的遐想。

今天昆剧的处境是600多年来最好的时期。昆曲艺术家已不再寂寞，高雅艺术的知音越来越多。昆剧的生存环境和艺术氛围，其美好是史无前例的。我相信，《浣纱记传奇》在经过不断打磨后，能成为继《景阳钟》后又一部昆剧艺术的精品。我们对这个戏的未来寄予厚望。

刊于《戏聚》2019年第4期

别出新意解"红楼"

——品昆剧《红楼别梦》

《红楼梦》是一场梦。"说什么白茫茫一片大地真干净,却则是由来同一梦。"那么,在程高本《红楼梦》后四十回的基础上进行挖掘的《红楼别梦》,如何后续成"别一梦"?"林妹妹换成了宝姐姐",下文究竟如何?上海昆剧团以沈昳丽为首近日推出的《红楼别梦》,试图给观众一个别出新意的解释和回答。

200多年来,根据《红楼梦》再创造的戏曲作品不少。但是,人们熟知的改编,大多是围绕宝玉、黛玉之间的爱情悲剧、荣府的盛衰之变叙事,聚焦于薛宝钗的作品并不多见。《红楼别梦》的中心人物是薛宝钗,不见林黛玉影子,只有贾宝玉作为配角出场。这出新戏,它的内容、形式是古典的,观点却渗入了当代性。薛宝钗是人们所熟悉的,但又有点陌生。这出戏有三个"第一":第一次以当代人的理解来解读薛宝钗的人物命运,第一部中国音乐会版的昆曲,第一次走进大型音乐厅演出。

才女罗倩的新编不拘泥于原著,更注重深入挖掘《红楼梦》中伏隐的草蛇灰线。作品立足小说原著而另辟蹊径,塑造的薛宝钗人物形象符合小说原著的基调而有所丰富。《红楼别梦》以薛宝钗的视角,围绕"金玉良缘"之后的故事展开。在新婚之夜发

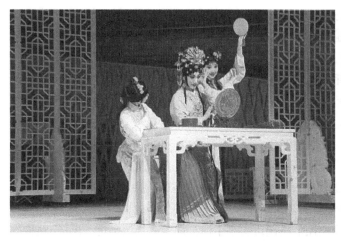

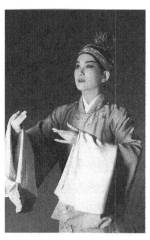

昆剧《红楼别梦》剧照　沈昳丽饰薛宝钗　　　　　胡维露饰贾宝玉

现了调包之计，又获悉黛玉的死讯，面对宝玉的指责乃至走到穷途末路的夫妻关系，每一个节点都对薛宝钗构成心理和情感上的巨大冲击。在这段不幸的婚姻中，她将如何自处？荣国府大厦将倾，她又如何面对自己未来的人生？《红楼别梦》试图为宝钗的幽微心境和独守空房二十载的行为注入合理的现代解读，并达到与宝玉心灵上的和解。这是一个大胆而有价值的尝试。

《红楼别梦》虽是一部新戏，却是一部昆味十足的昆剧。文辞、曲牌铺陈，凸显了昆曲艺术的本体特征。全剧的表现风格细腻流畅，展示了昆曲典雅、蕴藉、抒情、深沉的美学品格，呈现出一种雅淡之美、一种凄婉之美。在表演中，全剧又调动了伴唱、领唱、伴舞等手段，大大丰富了昆曲的表现力和感染力。无论是曲牌的选取、人物的唱腔、服装的色彩花纹、舞台空间的装置处理，都透出昆曲的原汁原味，淡淡的哀怨和浓浓的悲怆贯穿全剧。薛宝钗、贾宝玉的独自吟唱，或是两人的对唱，均体现出一种清丽哀怨、孤寂凄凉的独特意味。笛声绕梁，回味无穷。有道是曲高和寡。但在听昆曲已被许多年轻白领视为高雅艺术享受的今天，雅到极致的《红楼别梦》依然受到了上海观众的热情关注。首场演出，上海交响乐团音乐厅内坐满了大部分黑发的观众，便是一个很好的明证。

上海昆剧团闺门旦演员沈昳丽在剧中扮演宝钗，她对这个角色情有独钟，这回也是圆了自己的十年一梦。沈昳丽于2017年获得第28届中国戏剧梅花奖，便挑梁主演这部原创大戏。"山中高士晶莹雪，任是无情也动人。"曹雪芹将如此绝美的赞颂之词赋予薛宝钗，可见对其的偏爱。沈昳丽的表演，深化了这一点，发散了这一点。编剧罗倩认为，宝钗是《红楼梦》所有人中最先大彻大悟的人，是为出世而生的。历来对于宝钗的塑造往往是作为黛玉的反衬，显得世故而不够真性情，但在《红楼别梦》中，突出了宝钗识大体、明事理、肯受委屈、懂得体贴人的做人特点。她和宝玉成婚，内心是矛盾的：既渴望成为宝二奶奶，又觉得这样做对不起莺儿，也得不到幸福；经不住母亲一番劝说，为了家族利益，还是顺从了这一荒唐的安排。大观园风流云散，送别宝玉出家，薛宝钗平淡冲和，忍耐寂寞，坚守空堂。20年后的一个风雪交加之夜，"雁老三秋雨，衣故十年尘"，薛宝钗和贾宝玉又在荒草丛生的大观园内相逢。宝玉一身黄色袈裟，头戴僧帽。薛宝钗心潮起伏，意欲相留："飘零去，别离久，道上故人无恙否？"宝玉答非所问："是耶非耶？是也非也。"薛宝钗顿时明白："红楼数载，果然一梦乎？""今生本来遭遇，殊途亦是同归。"沈昳丽演薛宝钗，给观众以一种新的理解和阐释。这就是对《红楼梦》的一种"别解"。她默默地接受了宝玉的离去。沈昳丽的几大段演唱，以情带声，感人至深，旋律缠绵悱恻，南曲北曲合套，相得益彰。薛宝钗这个人物，在沈昳丽的演艺生涯中，创造了一个新的艺术高峰。

剧中的贾宝玉由上海昆剧团的昆四班女小生演员胡维露饰演。甫一出场，英俊率真，风流倜傥，观众眼睛一亮，好一个漂亮的贾宝玉！但此时的贾宝玉，已不是唱"天上

掉下个林妹妹"时的贾宝玉,而是心中充满了愤慨的贾宝玉。他对于这个所谓的"金玉良缘"奋力反抗,特别是听到黛玉的死讯后,他选择了愤然出家。宝玉对宝钗的心情同样是复杂的。在第四场《赠别》中,贾宝玉决心出家,叹息道:"我这一去,放不下的唯有你也。""姐姐,你一向委屈忍耐。今后且为自己好好活一遭吧。"这番言语道出了他对宝姐姐还是有感情的,但是,黛玉之死在他的心头造成了一种无可挽回、无可填补的伤痛。他斩钉截铁地说:"昨日之日不可留,今日之日多烦忧。"当通灵宝玉失而复得后,则说:"形质归一,如此甚好,俺去也!"20年过去,宝玉与宝钗在旧地重逢。面对宝钗的关切问候,宝玉心中一动,但立即回答:"微茫之躯,何劳动问。"他进而赶紧把这扇感情之门关上:"赤条条来去无牵挂。"胡维露对宝玉此时此地的复杂心态,对人生的透彻参悟,把握得极有分寸,表演得恰到好处。胡维露形象俊美清纯,嗓音明亮,优美动听,是一块难得的女小生的材料。好好努力,前途无可限量。此外,多次出场的群芳十二钗,身着一身淡绿色的长裙,徐徐出入,并不抢戏;串起全场的"领唱者"的伴唱,也极尽绿叶之妙。但是,纵观全剧,宝玉的戏份显得不足。在发现新娘被调包和听到林妹妹的死讯后,都应有浓墨重彩的演唱。

还值得一提的是,舞台美术回归到早期昆曲"明清厅堂"的演出样式,取法中国园林建筑形象,追求清雅原色,沿袭传统的"返璞归真",也是该剧的一大特色。舞台上方挂置一个原色斗拱结构屋顶,10片原木色的网格移动景片,构成了整个布景的最主要部分。网格移动景片的不断移动,形成各种不同的表演场景,大大丰富了"一桌二椅"的样式。第三场《双祭》中,一道竹帘移动景片,虚实相隔,前为新房,后为潇湘馆,灵动而富有诗意。台湾著名服装设计师叶锦添的服装造型设计,可算是名副其实的"锦上添花"。服装的色彩和花纹基调是素淡雅致,为的是和人物心情、戏剧情境融为一体。薛宝钗第一场《催妆》,充满富贵气的鹅黄色内衣衬裙,外罩红色坎肩长裙,加上红盖头、红斗篷,手绣的雅致花纹,和《双祭》《赠别》《别梦》几场中的素色衣裙,形成了巨大的落差。

整出戏的节奏充分展示了昆曲的细腻和委婉,但从剧情的进展来看,容量不大的五场戏演两个小时,略显拖沓。全剧似可压缩15分钟以上。特别是第一场《催妆》,本是为全剧作铺垫,如果浓缩一些,戏会更紧凑、更好看。此外,该剧的格调似乎过于凄清高冷,可否增加一些文丑茗烟的戏份,或考虑20年中让莺儿和茗烟结为一对恩爱夫妇,在哀伤压抑的整体氛围中加一点小人物的欢乐。人生的色彩,毕竟不应是单一的。《红楼别梦》,亦复如此。

刊于2018年4月19日《解放日报》

一张桌子四条腿

——评现代昆剧《自有后来人》

上海昆剧团建团43年来成功打造的第一部大型革命现代昆剧《自有后来人》，在探索红色革命题材昆曲化表达，推动现代题材故事与传统昆曲风格的深度融合上，是一次守正创新的成功超越。

昆剧《自有后来人》的艺术实践证明，昆剧不仅能演好传统剧，同样能演好革命现代戏。

有一种意见认为，昆剧演现代戏所碰到的问题，京剧都已解决了。其实不然。戏曲也者，曲占一半，昆曲之曲，尤其重要。这出戏的剧情，大部分观众都耳熟能详，戏能不能吸引观众看，关键在于演员的演唱有没有强烈的"昆味"。《自有后来人》的演出，音乐与唱腔呈现了从未有过的新的合作，采取"脱套存牌"的原则，全剧选用了30多个昆曲曲牌。所以，它的昆味甚浓。但在组合上打散了原有的套曲陈规，曲牌则根据人物性格和戏中的情境选用，据说有的曲牌被调换过好几次。表演载歌载舞，念白上韵，尖团字都用了。《自有后来人》非但没有受到京剧的束缚，反而以一种非常别致的舞台样式呈现，它开辟了一条昆剧现代戏的新路。

看戏曲主要是看演员，四位主演，三代昆曲人，个个出彩，一张桌子四条腿，一条腿短则摆不平。四条腿稳稳当当地撑起了这台好戏。这出戏的第一主角由李玉和改为李铁梅。这是一个符合昆剧特点和现代观众需求的转换。铁梅是个在东北地区铁道边长大的穷苦小姑娘，对青年演员罗晨雪来说，从擅长演端庄深情的闺门旦、青衣，跨行演这样一个在斗争中成长的少女，传统的身段、水袖不能用了，表演要生活化、现代化，是艰难的挑战。从演出的效果来看，罗晨雪不负众望，成功了。唱腔设计周雪华将《自有后来人》中唯一的一套套曲用在李铁梅核心唱段。第八场《脱险》，李铁梅独自夜行，失去了奶奶和父亲，密电码还没有送出，心中悲愤，脚下急行。这一大段的圆场和回到家中的戏，她唱了《端正好》《朝天子》《叨叨令》《后庭花》《扑灯蛾》《上小楼》等七支曲子，有47句唱词，按照传统曲律填词、谱曲和设套，体现了昆剧本体的原汁原味，每支曲子都有不一样的情感铺排和节奏处理，收到了昆味十足的效果。罗晨雪的演唱有爆发力，能够抒发胸臆，大大丰富了昆曲的表现力和感染力。她是当代昆曲当之无愧的"后来人"。

　　梅花奖得主吴双演李玉和，演唱同样有出人意外的飞跃。他原工净行，演惯了花脸、红生，现在演一个扳道工身份的英雄。要他放下"架子"，大不容易。导演郭宇认为："昆剧现代戏更需要新的、原发的创造力。"吴双做到了这一点。他气度豪迈，侠骨柔情。唱腔打破了宫调套式的枷锁，召唤出曲牌音乐旋律的个性之美，对每个唱段、每个音符、每句唱词都认真琢磨，为演好人物夯实基础、扩大了空间。遇到叛徒王连举后的一番开打，英武洒脱，身手不凡，塑造了昆剧史上的一个新角色。

　　张静娴和蔡正仁是老搭档了。我在2001年看过《班昭》，张静娴饰班昭，蔡正仁饰马续，两人是情深意笃的师兄妹。后来又多次欣赏他们合作的《长生殿》，唐明皇与杨贵妃，也是情意绵绵，至死不绝。现在，这两位"国宝"级演员再相逢，蔡正仁饰演鸠山，张静娴演李奶奶，两人是你死我活、不共戴天的仇人。张静娴跨行当演老旦，用真嗓演唱，浑厚老成，激情满怀，展现出唱腔精髓；蔡正仁以儒雅大气的大官生演出别具一格的鸠山，为充分契合人物特色，用本嗓演唱，在表演其奸诈、虚伪、阴险、毒辣上，有十分过人之处，令人叫绝。他时刻都在与自己的年龄做斗争，结果是战胜了自我。难怪81岁的尚长荣看完同龄的蔡正仁演出后，由衷地说了一句："老兄，演得真不错！你成功了！"这个评价，是谓至评。戏曲舞台从此多了一个"活鸠山"的标杆，是教科书式的典型形象。希望能尽快有中青年演员接替两位老艺术家演B组，以老带新，培养新人。

　　这个戏的舞台也让走进大剧院的观众耳目一新。一个魔盒，几块景片的吊拉拖移，很快拼装成李玉和的家、鸠山办公室与宴会厅、刑场等，迁景衔接流畅，不影响戏剧节奏。背景不再是传统景片，而变为高科技视频呈现，适应年轻人的喜爱，也方便巡演。

　　剧名《自有后来人》有双重的含义，既表明革命事业有后来人接班；同时也告诉观众，上海昆剧团三代人共演一台好戏，演员呈梯队结构，也是自有后来人。戏里"革命三代人"，戏外"昆剧三代人"。被联合国列为榜首的非物质文化遗产的昆曲，到我们

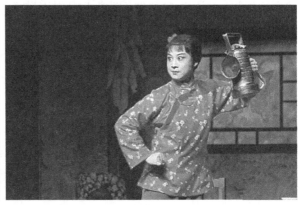

昆剧《自有后来人》第四场《痛说革命家史》剧照
张静娴饰李奶奶（左）、罗晨雪饰李铁梅（右）

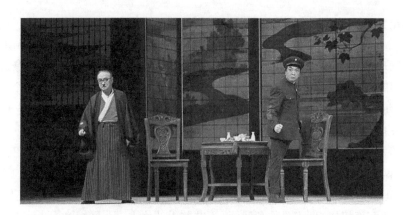

第五场《斗宴》剧照　蔡正仁饰鸠山（左）、吴双饰李玉和（右）

吴双饰李玉和（左）、罗晨雪饰李铁梅（中）、张静娴饰李奶奶（右）

这一代人手里，不仅能做到完美的保存，还有出色的创新和发展。

刊于2021年8月1日《新民晚报》

七步吟又谱新曲

——昆剧《川上吟》印象

　　皇权纷争因切身利益所系，无亲情可言。得之者已得，失之者永失，政治就是如此冷酷无情。移植于桂剧《七步吟》的昆剧《川上吟》，由吕育忠编剧，周长赋唱腔填词，将曹植著名的七步诗："煮豆燃豆萁，豆在釜中泣。本是同根生，相煎何太急？"演化成为又一台昆剧大戏，极具可观性。

　　为了皇权和爱情，曹丕、曹植两兄弟产生了激烈的矛盾，曹丕终于动了杀死亲弟的念头。面对死亡的胁迫，曹植在七步之内吟出了上述传世千古的名句。这个题材许多剧种都曾演过，但昆剧《川上吟》却具有独特的艺术色彩。这出以"净末"担纲的新戏打破了昆剧生旦联手的传统，是一次大胆而富有新意的尝试。

　　传统昆剧大多以生旦戏为主，而在《川上吟》中，上海昆剧团推出花脸、老生、闺门旦搭戏，净行吴双主演曹丕，老生袁国良饰演曹植，罗晨雪饰演甄氏。这个三角组合为《川上吟》的演出体现了刚柔并济、阳刚为主的艺术效果。由花脸主演新戏，对吴双和上海昆剧团来说，都是头一回。行当的融合和转换，对于扩大演员戏路和昆剧的革新，无疑是灌注了生气。

　　昆剧《川上吟》从曹操薨逝、曹丕闯宫继承王位的全新角度切入，大幕拉开就异峰突起、冲突激烈，加上甄氏的介入，国情、恋情、兄弟情共同构筑波澜起伏的情节，使戏剧充满张力。花脸行当首次挑梁第一主角，自然难度不小，但吴双塑造曹丕这个人物，尝试不勾脸的花脸表演，以揉脸、俊扮突出其英武和霸气。他的成功表演再次证明，昆剧塑造角色形象，行当的妆面、唱腔、身段等传统程式也是可以打破的，只要在总体上还是姓"昆"，重要的是从演唱中突出"这一个"曹丕的性格，一如京剧表演艺术家尚长荣在他的"三部曲"中所塑造的曹操、魏徵、于成龙。吴双表示，自己是一个喜欢在程式化与体验派之间穿针引线的演员。他将昆曲程式与内心体验的表演融为一体，唱腔嗓音高亢，台风大度，表演张扬但不逾矩，善于将不同行当的技巧兼收并蓄。吴双把曹丕的政治家胆略和工于心计、心狠手辣、妒恨交织的内心世界，生动而准确地付诸演唱和形体动作表达出来，颇有力度。

　　老生袁国良饰演曹植，这回走得更远，摘掉了髯口，在表演中大量借鉴小生程式，同样成功地跳出行当的局面，展示了层层递进的戏剧冲突和复杂的心理情感。袁国良

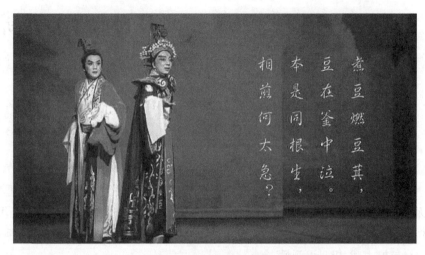

煮豆燃豆萁，
豆在釜中泣。
本是同根生，
相煎何太急？

昆剧《川上吟》剧照　袁国良饰曹植（左）、吴双饰曹丕（右）

的扮相儒雅，音色洪亮悦耳，表演潇洒细腻。剧中第四、第五场有大量兄弟二人的直面交锋，是昆剧舞台难得一见的"净末"对手戏，极其精彩。最后一场，当曹丕欲置曹植于死地时，曹植以七步诗显示了自己的才情和悲痛，由于甄女的毅然魂归天际而幸免一死，以生命谱写的壮美消弭了兄弟之间的屏障。罗晨雪演甄氏，表现也很出色，情感真挚又沉稳大气，对曹丕的不卑不亢，对内心至爱和身份地位的把握很有分寸。在剧终前喝下毒酒的大段唱腔，将她的一腔无奈、一腔悲苦、一腔沉重、一腔哀怨，细细幽幽地倾泻了出来，十分感人。对于一位青年演员来说，殊为难得。

　　与上海昆剧团三度成功合作打造精品剧目的唱腔填词周长赋、唱腔设计顾兆琳、作曲李樑为该剧谱就了优美的唱词和动听的声腔，主要采用了《皂罗袍》《梁州第七》《胜如花》等一系列经典曲牌，以琴曲《七哀》为主旋律贯穿全剧，使全剧充满和突出了清、雅、淡、纯的个性，在悠扬的笛声之中，把三个人物复杂的内心情感，或爱恋，或悲壮，或激越，或凄苦，或如泣，或如诉，令新老观众为之动容，念念不忘。

　　这出戏的结尾，兄弟冰释前嫌，携手同行，表达了编导的良好愿望，我却以为过于勉强。甄氏的饮鸩自尽，主要是为救曹植，不必提到死谏的高度。至于曹氏兄弟的关系走向，自可留给观众去想象。

　　传承不忘创新，创新不弃传统。这是对古老戏曲非物质文化遗产的最好保护，是一种活的保护。从《景阳钟》到《川上吟》，提纯了上海昆剧团的新工匠精神。上海的昆剧艺术家一边在继承坚守，一边在激活创新，以戏推人，以人出戏，既不故步自封，也不狂飙妄进，这是十分难得的。

刊于2014年12月12日《新民晚报》

超越时空的生死情怀

——评原创昆曲《春江花月夜》

2015年6月底，上海戏剧人热议着一个话题，就是张军的"《春江花月夜》现象"。"昆曲王子"张军秉承"当代昆曲，唯美呈现"的宗旨，历时三载，精心创排了昆曲《春江花月夜》，取得出乎意外的成功。在开演前十天，三场演出近五千张戏票悉数售罄，上海大剧院破例加座，仍供不应求。如此火爆的演出场面，在戏曲演出市场实属罕见，更不要说是高雅的昆曲了。

此剧出于一千年之前的唐代诗人张若虚的"孤篇压全唐"之作——《春江花月夜》。80后才女罗周以此为灵感来源，创作了一出同名昆曲，讲述了一个历经50年，穿越人鬼仙三界，由爱恋情愫生发，进而超越生死、直面浩渺宇宙的故事。全剧充满了浪漫主义色彩。扬州元宵夜，月光如洗，花影绰约，明月桥边，才子张若虚对佳人辛夷一见倾心，却阴差阳错生死两隔。判官许诺一生富贵敌不过美人莞尔，掌权四海不及明月桥上再相聚。一段《牡丹亭》式的瑰丽而奇异的爱情，让冥界得道鬼仙曹娥为之感动，她施以神力，助诗人重生，人间却已过50年，红颜成了白发，唯江月恒长。生离死别原来只不过是一场误会，诗人真情的坚守才是人性最闪光之点。今天看这个古典作品，能让我们回望古人的风骨，给那些心态浮躁的人以有益的启示。这的确是当代昆曲作品里一个难得的好本子。

张军为这出戏设定了三个坐标：必须坚守昆曲的文学性、曲牌体和写意性三大核心。昆曲因其曲牌体严谨的格律而堪称汉语标杆的文学性，令许多当代剧作家望而却步。但是，昆曲《春江花月夜》能按照曲牌的格律填词，用典准确而有深意，文学性是很出色的。剧中"阮籍哭兵家女"的典故，虽较生僻，但用得非常贴切。我们从这部作品中看到了昆曲剧本创作薪火相传、江山代有才人出的希望。呈现在观众面前的《春江花月夜》舞台，移步不换形，明月桥的弧线好美，披着薄纱的红灯笼好看，电音伴奏好听，还有那件挂在台上飘来荡去的绣花衣衫，阴曹地府中的既风趣又世俗的判官小鬼……青年观众看得津津有味，全剧昆曲本体的美学神韵犹存。通天灵，接地气，获知音。《春江花月夜》为昆曲的普及做出了贡献。许多青年观众赞扬这出戏是"我们这个时代昆曲最好的样子"，这是最大的成功。

《春江花月夜》的现代意味还表现为舞台构思的奇妙。它在台上还原了一座写实

的古桥，主场景阎王殿和仙界也是实景，阎王殿里不仅有奈何桥，还有"孟婆熬汤"的实景场面，都打破了昆曲"一桌二椅"的传统布景。有专家认为不妥，我以为这是主创人员更多地考虑了现代青年观众的欣赏口味，只要不影响歌舞表演，也未尝不可。当今，进入读图时代，现代观众对舞台布景形象总的要求实一些，好看一些。这样的表现手法，符合明人谢肇淛说的戏曲做法必须"虚实相半"："凡为小说及杂剧戏文，须是虚实相半，方是游戏三昧之笔。亦要情景造极而止，不必问其有无也。""桥畔惊艳""孟婆熬汤"是"出之贵实"，诗人起死回生，则是"不必问其有无"。虚实相半，成就了一出好戏。

著名剧作家罗怀臻指出：《春江花月夜》不单单只是寄托了一界戏曲人的情怀，更是对当下世态和人心的拷问和关切。此次《春江花月夜》的圆满成功，不仅是观众对整个剧组历时三年严谨准备的赞许，也消弭了长久以来昆曲新编剧的质疑。这个评介，我以为是准确而贴切的。

《春江花月夜》虽然标新立异，但仍是古典戏曲，昆味依然很浓。它选用了许多传统的昆曲曲牌和套数。例如第一折是仙吕庚青韵，带真文韵；第二折是中吕混韵，用an结尾的现代韵；第三折是南吕鱼模韵；第四折是双调江阳韵。全剧八折戏里用了七个宫调，意味着所需曲牌的丰富性相应大幅提高，没有任何两折重复用韵，精微至此，即使在老本子中亦不多见。老观众听起来，赞扬它保留了许多昆腔的原汁原味，新观众也觉得昆曲美妙动听。全剧33个曲牌、35段唱腔都是经过蔡正仁和张洵澎等老艺术家认证过的。《春江花月夜》不仅唱词格律、平仄、表述方式都遵循昆曲曲牌体传统，更难得的是，它抛弃了许多昆曲唱词佶屈聱牙的文辞，表述流畅婉转。在演出中还加入了不少生动幽默的话剧元素和热闹的民俗，更为引人入胜。

张军扮演张若虚，在剧中历经生死，却始终活在27岁，与16岁、26岁和66岁时的女主角辛夷三度相逢。这三度相逢成为全剧的主线，生而枉死，死而复生，张若虚由此发出"江畔何人初见月？江月何年初照人？人生代代无穷已，江月年年只相似。不知江月待何人，但见长江送流水"的感慨。张军的唱，高亢优美，大气磅礴，念白清脆，弦外有音。北方昆曲剧院一级演员魏春荣饰演令张若虚魂牵梦萦的辛夷，处处表现了她端庄内敛、大家闺秀的风范，扮相清丽淡雅，唱腔变化自如；上海京剧院著名演员史依弘饰演得道鬼仙曹娥，明艳热忱，演唱清丽，感念于诗人的执着真情，心有所动，但分寸掌握得恰到好处；著名京剧演员关栋天出演张若虚好友、书法家"草圣"张旭，珠联璧合，是谓绝配；江苏省昆剧院院长、名丑李鸿良饰演"一人得道鸡犬升天"的刘安，表演诙谐幽默、细腻传神，为全剧增添了喜剧色彩。

昆曲遗产的守望和创造是并行不悖的。原创昆曲《春江花月夜》的贡献，大大超越了这出戏的本身的票房价值。继承老祖宗给我们留下的这份珍贵的文化遗产，仅仅守望是不够的，"良辰美景奈何天"的一唱三叹，应随着时代的进步而有新的变化。"前

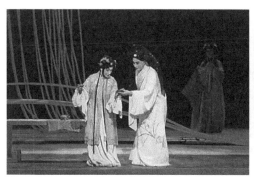

昆曲《春江花月夜》剧照　张军饰张若虚、余彬饰辛夷、关栋天饰张旭

朝曲"固然不能丢,新编"杨柳枝"更应鼓励。张军希望通过这部作品,尝试让昆曲接受现代审美考验,践行当代的传播方式。他说:"我们在戏里灌注梦想,付出努力,只为了让昆曲从高冷凄清的博物馆展台上走下来,活色生香,真正地活着。"这台戏,的确让昆曲从博物馆展台上走下来了。他大胆创新,走得艰辛,但走出了一条活路。现在,张军和他的伙伴们并不寂寞。他的粉丝越来越多。许多年轻人以能欣赏昆曲为时髦。古老而又当代的昆曲的幽兰,正滋润着上海这座城市年轻一代的人文素养。

刊于2015年11月27日《解放日报》

看昆曲演员练功

2019年8月，上海昆剧团联合浙江昆剧团和永嘉昆剧团在上海、杭州举行夏季练功集训一月。这是上昆"夏练三伏"的第十个年头。8月底，我有幸被邀请到杭州观看三地联动集训汇报，从住所走到剧场，已是一身大汗；再观看他们的练功成果两小时展示，又看出一身汗。出了两身汗，感动之余，特作此文，记练功之盛。

平时，我和这些熟悉的面孔，都是在舞台上见面的，演员形象光鲜，看戏是一种美的享受。昆曲的主流唱腔是水磨腔，像江南人的水磨糯米粉一样，细腻、舒徐、委婉，回味无穷。但这一回，看到他们舞台背后练功，才得知什么是戏曲演员的"台上一分钟，台下十年功"，才知道什么叫练功吃苦，什么是挥汗如雨；什么是"大德成就大艺，大艺必有大德"；什么叫功是练出来的、技是训出来的、曲是拍出来的、人是苦出来的。

"高强度、高密度、快节奏"，这9个字是夏季集训的主旋律。从早上9时到下午5时，团长和演员练在一起，打在一起，滚爬在一起，汗水流在一起。每位演员每天都要做如下练习：1 000个打飞脚，正圈5分钟、反圈5分钟的圆场，100个以上的虎跳前扑，10遍打把子，200个翻身，200个踢腿等。这几个数字里的流汗量，虽然具体不好估算，但寓意不言而喻。老艺术家王芝泉、张铭荣等亲临指导，中青年演员一个不落练功，像罗晨雪这样著名的闺门旦一级演员，黎安、胡维露、倪徐浩、卫立等粉丝无数的小生演员也无一例外。

还要告诉大家的是，上海昆剧团团长谷好好走进练功房，做的第一件"好事"，就是把空调关了。不开空调，特意让演员们找到当年在戏校练功的氛围。不开空调，是一种自我加压。翻飞舞动的绸带、跳跃飞腾的筋斗、眼花缭乱的刀枪，其热和累，可想而知。但是，演员们说，热热热，热蒸练功房；练练练，练出过硬功。内练一口气，外练筋骨皮。天热何惧练，大汗一身爽。练功不出汗，那还叫什么练功？练功不出汗，唱戏怎么唱得好？

文武双管齐下是这次集训的亮点。文戏演员要学马趟子，武戏演员也要吊嗓子。翻筋斗、矮子功、打把子、长绸舞、劈杆子、串翻身，一样都不含糊。把子、出手、荡子、旋子、翻船、九毛、砸险……个个动作都到位。谷好好做完了鹞子翻身示范后，开始一个个矫正演员的动作："手不要弯，手指伸开，像小鸽子一样美。"每个演员照着做，都过关

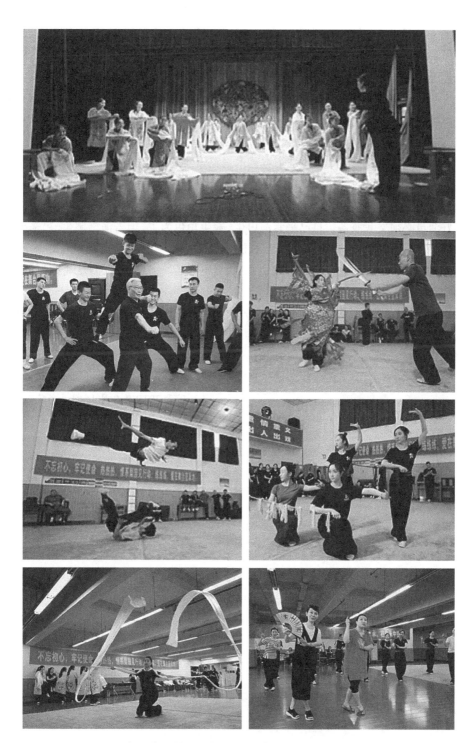

上海昆剧团、浙江昆剧团、永嘉昆剧团三家院团集训掠影

了。她又叮嘱："每天保持跑圆场100圈、翻身200个。"动作加起来一共300个，谁也不敢少做一个。在《白蛇传》中演小青的林芝，为了排戏和练功，在一个月里竟瘦了10多斤；昆五班花脸演员阚鑫在永嘉县岩头镇演《钟馗嫁妹》，戏台下35摄氏度高温，台上聚光灯照射，阚鑫的官袍内穿一件3斤多重的棉袄，唱做翻舞30多分钟，还穿插喷火绝技。下场后，人像从水中捞出来一般，从水衣到棉袄，甚至最外层的官衣，全都湿透，水衣成为名副其实的"水"衣，可以拧出大把水来。

文戏演员也要练武功，为的是拓宽艺术之路。黎安虽已是国家一级演员，梅花奖和白玉兰奖的双料得主，功成名就，但他仍以归零心态，主动加入集训。出国演出回来，下了飞机，时差还没有倒过来，就赶到练功房。黎安说，昆曲演员虽有行当之分，但一个好演员必须文武兼备。自己平素演巾生、冠生角色为主，但若演雉尾生，就需要武功。这次，43岁的黎安带领5个小生上台展示把子功——快枪接五梅花。五支梅花枪，接连飞过来，一一挡回去，节奏越来越快，令人目不暇接。结束时，人们发现：他的枪头不知什么时候已经打飞了。

戏曲界有句行话："要想人前显贵，必先人后受罪。"我看了昆曲界三地联动的夏季集训汇报，为他们喝彩的同时，产生一个强烈的信念：新一代昆剧大师，将从这个练功场里诞生！

刊于2019年9月15日《新民晚报》

穿中装听昆曲

近日遇到上海昆剧团团长谷好好,她告诉我在北京、广州演出"临川四梦"的盛况,好几场演出,连她自己都没票,只能贴墙站着看完全剧。谷好好还告诉我,2016年剧场里有一个新气象:一些年轻观众特地身穿传统中式服装来看昆剧演出,连观剧着装都刮起了"中国风"。

这个文化现象值得探究一下。我时常走进昆剧剧场,发现近几年青年人听昆曲已成为一种时尚雅趣。在网上,青年观众议论:"看昆曲的感觉,如入意境优美的园林,如沐温馨的春风,如饮韵味悠长的佳茗。""一阵阵千回百转、抑扬顿挫的声腔传来,这才是'中国好声音'!"还有青年观众说:"不管你属于哪一类青年,不听一场昆曲,都不好意思到外面混。"这些生动的议论,和十几年前剧场里白头观众压倒一片的情景,形成了鲜明的对比。

从不熟悉昆曲到喜爱昆曲,从喜爱昆曲到进化为"昆虫",再发展到换上中式服装进剧场听昆曲,这个"三部曲"体现出昆曲正在征服越来越多的青年观众,体现出欣赏昆曲有一种仪式感和民族自豪感,体现了观众对传统文化瑰宝的尊重和敬爱,溢于"衣"表,当然也说明了观众文化素养的提高。

观众身穿中装听昆曲,表明当代青年乐意参与戏剧的创造。有一位名叫库切拉的德国戏剧学家在《戏剧学纲要》一书中写道,戏剧的根本要素之一是"姿态表现",并指出演员同观众是同一"姿态表现"的体验者。另一位日本戏剧家河竹登志夫则认为,观众是剧场内产生"场"的力,即在向着舞台集中的"矢量"的作用下,形成了舞台与观众之间产生感情交流的"戏剧的场"。一批观众身穿着中式服装走进剧场,也是一种"姿态表现",使"戏剧力场"反馈更加强烈。而这种反馈的力传递到舞台上,演员的情绪受到感染,表演就会更加用心、动情、使劲。

身穿中装听昆曲这个文化现象是十分令人鼓舞的。它说明昆曲的市场已经回暖,昆曲这一非物质文化遗产已不再寂寞。黑发观众成群结队进入大剧院,在多种多样的艺术样式的激烈竞争中,昆曲以其高雅端庄而妙曼的姿态,重新获得了毋庸置疑的一席。

这也是昆剧人多年来辛勤耕耘的收获,是坚持昆曲进校园、下基层的硕果。昆曲

观众要靠培养，而且要持之以恒地培养。自20世纪90年代始，上海昆剧团的足迹几乎踏遍沪上所有大专院校以及许多中小学。最近七八年来，上海市教委和文化系统还实施了"文教结合工程"。正是这些扎根基层的公益普及活动，日积月累，滴水穿石，极大地改变了昆曲的生存基础，培养了一大批有文化涵养、有消费能力、对传统艺术有浓厚兴趣的年轻观众，成为昆曲观众明显区别于其他剧种观众的显著特点。昆剧《班昭》上演后，上海昆剧团打造了校园版，为大学生演出了50多场。昆曲青春化的推广成果卓然。有一位观众在微博上留言："见识到国剧的精湛，非一言两语能形容。尝试去接触一下不同的传统戏剧吧！肯定大饱眼福、耳福。"

昆曲在那缠绵婉转、一唱三叹的水磨调中，讲述着爱情故事，或喜或悲，亦真亦假，历经四季，穿越风雨，故事中的男男女女依然是如花美眷、似水流年，他们的爱情故事依然在粉墨舞台上深情传唱，打动今天的青年观众。如今，昆剧的剧场中以青年观众为主体，这是普及高雅艺术的一大成功。

当然，最重要的，还是要拿出好戏。日本著名戏剧家尾崎宏次认为，昆曲是东方戏剧的源泉。他来上海看了上海昆曲精英展演后给一位著名昆曲演员写信道："我所追求的东西，蕴藏在中国的昆剧中，喜不自胜。一言以蔽之：'旧而新，新而旧。'真正优秀的东西，它的生命力是超越时代的。"汤显祖的"临川四梦"是昆曲艺术的里程碑。2016年是汤显祖逝世400周年，十几年来，上海昆剧团汇集了国宝级老艺术家至昆五班新人的老中青三代演员，卧薪尝胆，玉汝于成，终于把汤显祖的《牡丹亭》《邯郸记》《紫钗记》《南柯记》排齐。"四梦"集中出台，对于传承非遗经典，续接经典文脉，做了一件功德无量的大好事。观众是戏剧的最高的、最权威的审判官，尽管这四台戏中有个别戏的艺术质量尚待提高，需要进一步打磨，但是毕竟是结集上演，新老昆曲观众蜂拥而至，无疑是对汤显祖这位东方戏剧大师最好的纪念。

这也许是"临川四梦"造就当下"昆曲热"的一个根本原因。

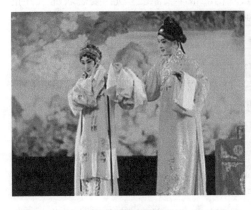

昆曲《牡丹亭》剧照

昆曲《邯郸记》剧照

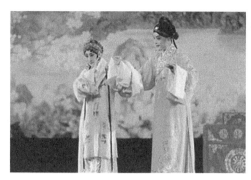

昆曲《紫钗记》剧照

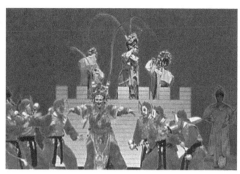

昆曲《南柯梦记》剧照

刊于2016年9月7日《新民晚报》

戏曲演员是否都要大学本科毕业？

史无前例的中国戏曲的春天来到了。上海的京昆越沪淮五大剧种，好戏连台，新人辈出。在观众席里，黑头发大大超过了白头发。2018年是上海昆剧团的40岁生日，从2月23日至28日，五班三代、近百位演员亮相于上海大剧院，连续六天举行系列演出，场场满座，一票难求。可以毫不夸张地说，上海昆剧团建团40年，是600年中国昆曲史上最辉煌的40年，也是人才辈出、满台芳菲的40年。

仔细研究一下上海昆剧团的演员队伍，从昆大班到昆五班，五班三代，连接成一个整体，形成了一个宝塔形的梯队结构。昆大班、昆二班的十多位"熊猫级"艺术家，除做示范演出外，主要担任昆四、昆五班学员的学馆制导师；昆四、昆五班也已经冒出了倪徐浩、钱瑜婷、胡维露、卫立、蒋珂、张伟伟、袁佳等一批好苗子，能独立饰演大戏主角了。

如何早出人才、快出人才、出尖子人才？这是摆在各大戏曲院团面前的一个紧迫任务。如今，多数学戏曲的青少年和家长都希望有大学本科的学历；戏曲剧团与戏曲学院联袂培养人才，也热衷于举办具有大专乃至本科学历的班。迄今，上海戏剧学院已为越剧、京剧、昆剧等好几个剧种办了本科。于是，一个问题跑了出来：戏曲演员（包括舞蹈演员）出道是否都需要大学本科毕业？这个问题，我认为是值得研究的。

培养戏曲演员的主要场所是舞台，而不是课堂。面对观众的舞台艺术实践是演员成长的最好土壤。学历决不能代表艺术水平。博士生爱好戏曲，学唱戏，只能当票友。戏曲人才要从小培养。戏曲的程式化表演，手眼身法步，尤其是毯子功、把子功等童子功，需要从10岁左右练起。18岁到22岁，是一个青年演员在艺术上成长的黄金时期。从早出人才这点来看，22岁分配到剧团演戏，年龄无疑是偏大了。

我们且来研究一下京剧四大名旦的成名情况。梅兰芳到上海登台演唱大戏《穆柯寨》，是1913年11月16日，时年19岁，已经很有名了。1917年，梅兰芳创编了神话歌舞剧《天女散花》，时年23岁。隔了一年，24岁，上演《游园惊梦》，成为梅派艺术的经典之作。"梅博士"的称号是带团到美国巡演后，美国人授予的。继梅兰芳之后南下上海的名旦尚小云，1915年初到上海，也只有15岁。尚小云在天蟾舞台与当时的孙派名家时慧宝以及海派名家赵君玉、小杨月楼、林树森、盖叫天等同台，演出《落花园》《玉堂

春《宇宙锋》等剧，不到20岁。程砚秋1917年开始登台唱戏，才13岁。1922年首次到上海演出，引起轰动，只有18岁。1927年，年仅23岁的程砚秋与梅兰芳并列为"四大名旦"。1919年9月，荀慧生在上海天蟾舞台唱梆子，杨小楼认为，荀慧生"是青年中的佼佼者，将来不亚于梅兰芳"，年纪不过19岁。由此可见，四大名旦倘若读完大学后再唱戏，中国就没有四大名旦了。

　　戏曲艺术出人才，上台要早，唯有早在舞台上露脸亮相，唱得好，演得好，身上功夫好，获得观众认可，才能成名。这是符合戏曲艺术表演人才的培养和成长规律的。当然，真正要成为艺术大家，要有所创造，要有自己的代表作，离不开文化艺术修养的进一步提高。

　　有人也许会说，那是在旧社会，艺人没有上大学的条件和机会。那么，我们且来看看，中华人民共和国成立后由上海戏曲学校培养的昆大班。他们1954年进上海戏曲学校，学制是八年，入学平均年龄10岁左右，毕业时20岁不到。作为新中国培养的第一批昆曲人才，昆大班的成材率最高、行当最齐、尖子演员最多，成为昆曲界的一个"传奇"。昆大班毕业后，遭遇十年"文化大革命"磨难，耽误了一些演员的成长，但还是培养出了蔡正仁、华文漪、梁谷音、计镇华、岳美缇、刘异龙、张铭荣、王芝泉、张洵澎、方洋等一大批"熊猫级"的人才。1961年，由昆大班和京大班组成的上海青年京昆剧团赴港演出《杨门女将》，一炮走红，平均年龄只有21岁。他们的学历都是中专，但是谁敢小看他们？

　　昆三班的演员，也只有中专学历，毕业时年龄不到18岁。经过20多年的舞台实践，昆三班现在是上海昆剧团挑大梁的主力军。武旦谷好好，如今当上了昆剧团团长，当得非常好。谷好好、张军、黎安、吴双、沈昳丽已经摘得五朵"梅花"；余彬、倪泓等也是国家一级演员。这些年，我同蔡正仁、岳美缇、梁谷音、吴双等艺术家的交往中，深感他们在古典文学、诗词、书法、绘画、音律、散文写作等方面，均有很丰厚的造诣学养，完全可以当大学教授。

　　昆四班、昆五班学员，有了大专或本科的学历，毕业到剧团后，实行学馆制，用"传"字辈培养人才的方法，请昆大班、昆二班的老艺术家一对一、手把手地带教，将一出出经典剧目传给他们。这个做法值得肯定，也值得反思。就是戏曲院校将传统的科班式培养，演化为科学化、系统化的教学方法，有进步的一面，但是，进剧团后，还需要因材施教，更精准地进行个性化培养。现在这两个班出了一批人才，但是若能早一点进团，也许成绩更加喜人。著名表演艺术家张静娴前几年收的高徒罗晨雪，同样只有中专学历，现在已是公认的上海昆剧团闺门旦中一颗靓丽的明珠了。

　　再来看国家一级演员、著名沪剧表演艺术家马莉莉。她1960年入杨浦区艺校沪剧班学艺，只有11岁。1961年学馆进行汇报演出，12岁的马莉莉在武戏《盗草》中居然能从两张半桌子的高台上"倒扎虎"翻下，这在以往沪剧舞台上是很罕见的。马莉莉

15岁毕业后进爱华沪剧团，24岁转入上海沪剧院，后在《沙家浜》中饰演主角阿庆嫂，一举成名，当时不到30岁。如果她真去读了大学再上舞台，未必能取得后来的成就。

许多著名戏曲艺术家认为，戏曲演员的成长主要应在舞台上，而不是在课堂里。见观众、在演出实践中学，和在课堂上、排练厅中学，是不一样的。戏曲演员进剧团登台演戏，不一定非要大学本科毕业不可。有的戏曲专业的演员，如武生、武丑演员，中专、大专毕业就够了。现在，社会上用人的学历越炒越高，说明这个行业档次高。马莉莉认为，本科生、研究生毕业到剧团工作，年龄已偏大，还不一定马上能挑得起舞台的大梁。不如自己团里"土生土长"培养的演员好派用场。她主张，有成就的演员，可以到大学进修，提高自己的文化艺术素养。梁伟平说，自己是在进了上海淮剧团后，经过10多年的艺术实践，再报考上海交通大学文化管理专业获得大学学历的，得到了学习和演出的双赢。

随着时代的进步，充实演员的文化和艺术理论知识，甚至学点外文，都是必要的。但是，时间是一个常数，对一个演员来说，十七八岁到20多岁是一个黄金时段，尤其是舞蹈、武戏演员，更是最好的展示腰腿功夫的时候，要让他们多上舞台去跌打翻腾，适应舞台集体创造的氛围，磨炼与对手的默契，培养发生意外情况时的应变能力，接受戏剧的最高裁判官——观众的检验。戏曲表演艺术是唱念做打翻综合的舞台艺术，不但要求演员个头、扮相、嗓子等先天条件，身上还要有功夫，有"玩意儿"，行话说："夏练三伏，冬练三九""技不惊人死不休"。如果大学四年时光主要在校园里度过，他们的文化知识可能增加了，但舞台实践必定相应减少。本科毕业后再分配到院团里，还有一个适应期，年龄偏大，加上恋爱、结婚、生孩子，舞台生命将进一步缩短。戏曲演员最值得夸耀的不是学历，而是舞台上的创造和成就。所以，戏曲演员的基本学历，我看中专、大专就够了。

当然，我并不反对大学本科培养戏曲人才的尝试，已经办起来的，不妨继续办下去，但是在学期间要大大加强舞台实践，要经常对外公演。比较理想的情况是，学生有了中专、大专学历后，可以通过实习或其他方式，进剧团"半演半读"，剧团给他们提供在舞台上亮相的机会。而大学可以实行弹性学制，中专、大专毕业，演几年戏后，如有机会，再进大学"回炉"进修；或者用业余时间，选修相关课程，积满多少学分，便可以取得高一级的文凭。已经举办了20多年的优秀京剧人才研究生班和艺术大学的艺术硕士（MFA）专业硕士班，经验值得总结。

同时，我们的文化领导部门和剧团在吸收人才、评定演员职称时，也不要被学历、文凭所左右。应以舞台艺术成就为主，学历仅作参考。中专、大专毕业的戏曲演员，应和本科毕业的戏曲演员一视同仁。戏曲人才是一种特殊的人才，选拔和培养要不拘一格为好。

刊于2018年8月2日《解放日报》

论昆曲可持续性发展的关键：人才接续

中国昆曲不仅属于中国，而且属于全世界。目前，昆曲艺术一方面正面临一个很好的发展机遇。自联合国将昆曲列为人类优秀非物质文化遗产以来，我国政府采取了一系列的有力措施，从上到下，对昆曲这个非物质文化遗产保护工作逐步加强，昆曲出现了近百年来最好的生存状态；另一方面，我们也应该看到，它的确还存在着危机。昆曲是一份活的遗产，它的继承主要靠活人的口传心授、一代一代相传承接。昆曲艺术人才是保证昆曲艺术传承和持续发展的关键。现在，昆曲要可持续性发展，一个突出问题摆在我们面前——人才接续。如果昆曲的后继力量没有了，真正变成了一块化石，我们将成为昆曲的不肖子孙，既愧对先人，又愧对子孙后代。

近20年来，台湾掀起了昆曲热。然而，从大陆带去展演的剧目，大都是老艺术家的经典名作，由青年演员主演的是凤毛麟角。（据悉2006年6月中旬，上海昆剧团由昆三班青年演员主演的三台大戏和两台折子戏在台北亮相，并获好评，此事值得庆贺。）纵观戏曲艺术史上许多艺术大师的历程，30岁到40岁之前是艺术上的黄金期，40岁后就开始走下坡路了。但是，现在30来岁的昆曲名演员太少了，优秀的青年演员寥若晨星，有一些学了10多年戏的青年演员则长期被闲置或改行，出现了昆曲人才的新的断层。有识之士指出，我们借联合国的东风，不要只一味纪念昨天的辉煌和荣光，我们更要正视明天的发展，大力培养新一代的昆剧人才。这个意见是很对的，朝前看才能有新的成就。

昆剧艺术人才培养关系着昆曲艺术发展的命脉。昆曲的可持续性发展离不开人才的持续。"出人出戏"也者，"出人"是第一位的，"出人"放在"出戏"前头。没有优秀演员，继承也好，发展也好，创新也好，都是一堆空话。江山代有才人出，各领风骚三十年。昆曲曾经的兴盛培育了一代昆曲的名演员；反过来，一代昆曲名演员的出现又推动了昆剧的兴盛和发展。

昆曲六百多年的历史证明了这一点。这里，让我们借《昆剧发展史》的记载，对昆曲人才的盛衰作一点简略的回顾。

明代是昆曲发展的全盛时期。一般的官僚士大夫，把度曲填词看作是一件风流雅事。在江南地区，昆曲的演出盛况空前，昆曲的繁茂有点像今天的流行歌曲，昆曲的创作空前繁荣，数量惊人。家班和职业戏班的轮流兴起，培养出了一大批著名艺人。在

天启、崇祯年间，南京是全国昆曲的中心。许多职业昆班云集南京。在职业戏班中，兴化班与华林班是最有名的，汇集了一批全国著名的演员。值得注意的是，在万历后期和天启、崇祯时期，秦淮女妓串演昆剧的情况很普遍，许多名妓都擅长唱昆曲。余怀在《板桥杂记》中记曰："嘉兴姚壮若，用十二楼船于秦淮，招集四方应试知名之士百有余人。每船邀名妓四人侑酒，梨园一部，灯火笙歌，为一时之盛事。"张岱写道："南曲中，妓以串戏为韵事，性命以之。杨元、杨能、顾眉生、李十、董白以戏名。"其中提到的董白，就是秦淮名妓董小宛，后归属冒辟疆。《板桥杂记》中又提及，秦淮妓家串戏以"李卞为首，沙顾次之，郑顿崔马，又其次也"。这几位在当时都是名噪一时的昆曲表演家。李是二李，即李大娘苑君和李十娘，尤以大娘更著名；十娘，名湘真，"名士渡江，侨金陵者甚众，莫不艳羡李十娘"。卞是卞赛，一曰赛赛，后为女道士，自号玉京道士。沙为沙才、沙嫩姐妹。沙才"善弈棋吹箫度曲"。顾是顾媚，字媚生，又名眉，"时人推为南曲第一……座无眉娘不乐，曾为余怀登场演剧"。郑是郑如英，字名无美，小名妥娘。"金陵旧院妓，首推郑氏"，《桃花扇》中有以其人为角色。顿是顿文，字小文，"琵琶顿老孙女"，善琴，又字琴心。崔科，是秦淮南曲中的后起之秀。马是马娇，字熔容，"知音识曲，老技师推为独步"。余淮提到的尹春，"字子春，姿态不甚丽……专工戏剧排场，兼擅生旦。余遇之迟暮之年，延之至家，演《荆钗记》，扮王十朋，至《见娘》《祭江》二出，悲壮淋漓，声泪俱进，一座尽倾，老梨园自叹弗及。"还有苏州名妓陈圆圆，能唱弋阳腔，更善昆腔。查继佐选声评第一："吴门娼陈元能讴，登场称绝，余尝选声评第一。"《十美词记》记曰："陈圆者，女优也。少聪慧，色娟秀，好梳倭堕髻，纤柔婉转，就之如啼。演《西厢》扮贴旦红娘脚色，体态倾靡，说白便巧……"青楼妓女，原本是不入流的，但她们又是出色的昆曲演员，以一技之长而名垂昆剧史。

在清代康、雍、乾三朝，职业昆班进而有了史无前例的发展。职业昆班就是现代昆剧团的前身。清初苏州著名的职业昆班有金府班、申氏中班、全苏班等，著名的昆剧演员有周铁墩、王紫稼、陈明智、宋生、陈外、金佐君等。在这批演员中，有的在明末已经著名，到了清代仍受到当权者的宠幸。因为清代的康熙和乾隆皇帝都是戏迷。他们到江南巡视，一安顿下来就看昆剧，甚至连看数日而不厌。在乾隆年间，由于统治者对昆腔、弋阳腔的倡导，尤其是昆曲受到重视成为"雅部"，又有官吏富商肯出钱，因而着实热闹了几百年。光绪皇帝也是一个昆曲迷和票友，对昆曲有相当的造诣。在戊戌政变失败后，他被幽禁于瀛台，每天在读书之余，唯一的消遣娱乐就是听外国进贡的八音琴盒。琴盒里的外国乐曲听腻了，他便把它改造为中国的昆曲，按昆曲的工尺谱，重新设计了琴盒内机轮的结构，一举而获得成功。八音琴盒里传出的已不是外国乐曲，而是地道的中国昆曲。上有所好，下必效之。于是，在江南地区，演剧之风盛行，唱昆曲成为一种时尚，"家歌户唱寻常事，三岁孩童识戏文"。著名画家郑燮有《扬州》诗曰："画舫乘春破晓烟，满载丝管拂榆钱。千家养女先教曲，十里栽花算种田。"昆曲的普及

由此可见一斑。千家万户的女孩子都学唱昆曲，就像新中国成立后打乒乓球从娃娃抓起，乒乓球终于成为国球。昆曲有了这样扎实的群众基础，大批昆曲优秀演员像雨后春笋般地冒出来，就不是偶然了。

当时，昆曲在苏州有一个以戏为业的行业组织，叫"梨园总局"，加入的全是昆班。梨园总局设在苏州城内的老郎庙。乾隆四十八年，苏州重修老郎庙，立有碑记，碑记所列本郡戏班，有集秀班、聚秀班、永秀班、汇秀班、宝秀班等39个戏班。"秀"字代表一种风气，正如当时的年轻演员名字后常用一个"观"字（或写作"官"，如《红楼梦》里的芳官、藕官等）。隶属于各班的主要演员，列于碑记的有200多名，可见著名昆曲演员之多。最负盛名的是集秀班，它是在1783年为了在次年庆祝乾隆帝六十大寿而由"苏、杭、扬三郡数百部"中选出的演员、乐队组建起来的，具有当时昆曲演出的最高水平。旦色金德辉是该班的创始者，也是最享有盛名的演员，他先在扬州演出，曾搭"洪班""德音班"，最后仍回苏州原籍。

在当时的苏州织造府，还有一个职业昆班，名叫"织造部堂海府内班"。"海府"指当时任织造监海保的官府，"内班"指部内备制的戏班。主要任务是承应官场，上演大戏，规模很大，演剧水平很高。这个内班的演员总数有一百多名，其中有名有姓的优秀昆曲演员有35名之多，堪为一时之盛。昆剧团多，剧作家多，演出多，出人出戏是势之所然。

除了职业戏班，业余的昆曲爱好者经常串演的，也可以成立"串班"。"串班"演员有似今日的票友，一般以"清唱"入手，日长岁久，由业余成为专业，甚至有应聘到著名昆班中成为主角的。《扬州画舫录》卷十一有一段文字记曰："串客本于苏州'海府串班'，如费坤元、陈应如出其中。次之石搭头串班，余蔚村出其中。扬州清唱既盛，串客乃兴。王山蔼、江鹤亭二家最胜。次之府串班、司串班、引串班、邵伯串班，各占一时之胜。其中刘禄观以小唱入串班为内班老生；叶友松以小班老旦入串班，后得瓜张插花法；陆九观以十番子弟入串班，能从吴暮桥读书，皆其选也。"由此可见，串班也是培养昆曲人才的一条途径，"串"出了不少昆曲的优秀人才。

近现代昆剧人才的盛衰古老的昆剧艺术到了近现代，走了一条坎坷的道路。昆曲早期人才培养主要是在家班之中。到了20世纪20年代，则有昆剧传习所横空出世，这是社会力量对濒临危亡的中华文化的抢救。昆剧传习所培养出来的几十名"传"字辈艺人，成了20世纪上半叶昆曲艺术的"国宝"。到了中华人民共和国成立前夕，"传"字辈辜负了他们的前辈的期望，昆剧传不下去了，处于奄奄一息的境地。50多年前，《十五贯》到北京演出，一出戏救活了一个剧种，昆剧起死回生。"传"字辈枯木逢春，他们又亲手调教出了一批年轻的青年演员，在上海戏曲学校办的班，名之曰昆大班，后来又办了昆小班（即昆二班），成了"传"字辈的传人。但是，好景又不长，一场专革文化的命的"文化大革命"，又将昆剧一巴掌打入了冷宫。江青说："可以不要昆剧了，昆剧演员都改唱京剧。"上海昆剧团的精英于是作鸟兽散。中国第一个昆剧女小生岳美缇

的最高目标是"争取下半辈子当工人"。"四人帮"被粉碎，昆剧再度复苏，1978年上海昆剧团重建，昆大班、昆二班的学生们争先恐后归队，重新登上他们喜爱的舞台。十几个尖子演员没有一个退缩，没有一个改行，一个不少地重新聚首。因有这样一批骨干力量，迎来了昆剧的又一个春天。不料过了几年，俞老去世，人亡政息，昆剧又冷寂下来。随着社会文化背景的迁移，人们观念的转变，戏曲的不景气，国内传统戏曲演出普遍受到冷遇，昆曲更是首当其冲。20世纪八九十年代，各个昆剧团每年的演出场次只有几十场，观众少得可怜，而且大多老得走不动了。严重时，台下甚至只有几名观众。"台上比台下人多"的讥评，成了10多年前某些昆曲团演出和生存状况的无奈写照。

市场经济这只"看不见的手"，正在大力地把昆曲演员往外拉。戏没人看，人才流失乃是势之所然。上海昆剧团昆三班1986年入学，1993年进团时有56人，陆续走掉了一大半，现只剩下为数不多的优秀青年演员张军、沈昳丽、黎安、谷好好、吴双、胡刚、袁国良、侯哲等23人。上海昆剧团团长蔡正仁说："56人中有10人左右选择了自动离开。其他则被淘汰，或者由团里介绍做相关职业，离开了舞台。辛辛苦苦培养了八年的昆曲人才，有一半以上不再从事昆曲事业。"前几年上海昆剧团排演大型历史剧《班昭》《司马相如》，因青年演员流失过半，在剧中挑大梁担当主要角色的，只能是年过半百的老艺术家张静娴、岳美缇、蔡正仁等。苏州昆剧院目前当家的演员，也都是20年前招收的学员，而40年前入院的一批老演员已全部退休。据统计，现在全国7个昆剧院团，从业人员总共不到"八百壮士"，如不抓紧培养青年演员，我们这笔值得自豪的人类口述与非物质文化遗产将后继乏人。

昆曲人才流失的一个重要原因是待遇太低。现已65岁的著名京派昆曲表演艺术家侯少奎，曾是第二届中国戏曲梅花奖的获得者。据说，前些年他演一场戏，只能补贴30元，一个月的工资也不过1 000元。苏昆的青年演员每个月工资加上演出费，也只有

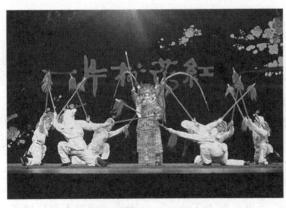

上海昆剧团建团40周年纪念演出剧照　　　　昆剧《一片桃花红》海报
谷好好饰钟妩妍、张军饰齐王

1 000多元,扣除各种费用后,拿到手的仅几百元。这对于吃着西式快餐、玩着电脑长大的年轻人来说,在经济上实在没有多少吸引力了。江苏昆剧院新版《桃花扇》中李香君的两位扮演者单雯和罗晨雪,都已参加工作,还要靠家里补贴给她们零花钱。指导表演的胡锦芳老师在排练间隙和年轻人聊天,有些青年演员对她说:"现在心里挺彷徨的,那么一点钱,谈朋友也不敢。"她感慨地说:"男孩子要娶妻生子,肩膀上要扛重担子的啊。这点收入对他们来说太少了。"

上昆青年演员的收入要比苏昆青年演员收入略多些,每月约2 000元,但和外企的"白领",乃至公务员相比,这个数字也是说不出口的。此外,高成本付出和低回报之间的巨大落差,也导致青年演员大量流失。培养一个成熟的昆剧演员的周期需近20年。8至10年用于正规学校专业教育,投入的学费近10万元,毕业后还需要10年左右,用于在剧团内的摸爬滚打,成长期间还有较高的淘汰率,即使顺利毕业,能登台演出,原先也只有中专学历和2 000元不到的月薪。高投入和低回报的反差,使昆剧院团招生困难,缺乏优秀的生源。

昆曲人才的流失,另一个缘由是对外开放后,国内外的各种艺术样式的冲击。舞台之外的诸多演艺活动,对青年演员们充满了吸引力。拍一个广告所得的报酬,要比他们在昆曲舞台上唱几年还多。唱一首歌,拍一部电视连续剧,收入要比演一出昆曲高出几十倍,甚至几百倍,出名也快得多。去年,在上海举行过一场"超女"张靓颖模仿邓丽君的《甜蜜蜜》演唱会,最高票价是1 280元,观众爆满,演员的收入自然可观。许多昆曲青年演员的形象条件都不差,又有一副好嗓子,她们如去学唱邓丽君的歌曲,不会比张靓颖差;如去竞选"超女",许多人也是绝对有指望的,一旦榜上有名,就能一夜暴富,声名大振。于是有的青年昆曲演员想,我的艺术条件不比唱流行歌曲的歌手差,凭啥人家能大把大把地赚钱,我偏要坐这条"冷板凳"?人往高处走,水朝低处流,人才流动,古今中外,均是如此。还有的青年昆曲演员在国内崭露头角了,一有机会,索性跑到国外去,以为进了一个艺术的自由天地,又好赚大钱,结果适得其反,一年只演两三场戏,搭档又参差不齐,留在外国无法发展,回来又不甘心,弄得进退维谷,自己把自己废了。

要让新一代的昆曲人能把昆曲艺术事业传下去,仅进行"要耐得住寂寞""顶得住市场经济的冲击"之类的说教是不行的。要让他们安心地在昆曲这条"冷板凳"上坐下去,除了要培养他们的事业心,调动他们内在的热爱之情外,我们还应采取一系列有力措施,从政策上、机制上、物质待遇等方面解决问题。对于青年演员来说,收入少固然是一个迫在眉睫的问题,但如果很少有艺术实践的机会,自我价值难以体现,那就更可怕了。昆曲青年演员能坚守住这片清贫的天地已属不易,如果再缺乏登台亮相的机会,也许不要很长的时间,他们就会选择放弃昆剧,一朵朵散发出幽香的鲜嫩兰花也就枯萎了。

刊于《戏剧艺术》2007年第1期

培养昆曲人才的对策

　　面对严峻的现实，怎么办？培养昆曲人才不是权宜之计，需要有一个宏观的长远的总方针，还要有一系列培养昆曲人才的对策，采取一些切实可行的具体的措施，持之以恒，方能奏效。

　　关于学历问题。培养一个优秀的昆曲人才，至少要十几年工夫。在戏曲学校学习7年，到昆剧团实习一年，毕业时学历只有中专。8年后即使进了昆剧团，还只是一个毛坯，需要再打磨。昆曲界人士指出，所谓摸爬滚打，指的是在舞台上摸爬滚打8年。蔡正仁认为，培养一个优秀的昆曲演员，它的周期近20年。

　　培养昆曲人才，要从源头抓起，要从招生抓起。摆在昆剧界人士面前的一个大难题是可选拔的人才不多。与影视艺术招生的火爆场面相比，戏曲院校招生比较冷清。前些年，许多家长和学生认为昆曲的发展前途不大，训练艰苦，淘汰率高，出名难，收入又低，加上学历只是中专，都不愿报考。1999年上海戏曲学校昆曲班招生，只有二三十个学生报名，筛选出14人，由于选择余地小，资质条件不太理想。昆曲人才的培养教育应实行中专教育与大学教育的衔接。苏州市艺术学校校长蔡焜说，目前中专学历教育与大学学历教育脱节。如苏州艺校，六年制中专与五年一贯制属于两个层面招生，一般家长都希望孩子获得较高学历，这对中专招生有不利影响。建议将昆曲六年制（中专）扩至八年一贯制（大专），生源直通，然后对口上海或北京戏曲院校专升本，以保证生源的质量。2004年秋，上海戏剧学院戏曲学院对原戏曲学校昆曲班的学制进行了调整，改为招一批十年制的学生，六年中专，四年大学，最终可获大学本科文凭，且毕业后将由上海昆剧团优先录用。这一招，果然灵。第一次招收昆曲的大学本科生竟有1 900多人来报名。学院本来只打算招25名，结果一下子录取了41名。这说明，培养昆曲人才的招生体制的改革是十分必要的。在当今，学历被炒得热火朝天的社会风气下，学昆曲也可以达到大学本科的学历，受到了家长们和学生的重视。这算是牵到了"牛鼻子"。鉴于舞台表演艺术的特殊性，建议在培养过程中，学制可以有适当的灵活性，采取弹性学制。有的学生在学期间就可以参加演出；或中专、大专的课读完了，先到剧团去演几年戏，保留学籍和学分，以后再回学校修满学分，取得正式本科毕业文凭。

　　在昆曲人才的教育上，不妨采取双轨制，除了学校的培养外，更应紧密地依托昆剧

团的老师进行培养。把所有的资源集聚起来,各方联手,来完成昆曲培养人才的任务。被誉为"当代毕昇""汉字激光照排之父"的已故全国政协副主席王选,在2004年向中央递交了一份题为《关于加大昆曲抢救与保护力度的几点建议》调研报告,其中有一项建议是加强昆曲院团与大学的联系和合作,培养昆曲人才和观众。有的地方已这样做了,并已取得实效。苏州昆剧院和苏州大学签了一个合同,依托苏州大学的教育优势,培养一批昆曲研究人才,提高昆曲青年演员的文化艺术水平。演员可以进大学进修;剧团排戏,大学教授给演员开讲座;苏州昆剧院每年又到苏州大学演出几场戏,既增加了演出机会,又培养了新一代的昆剧观众。这样的合作是应当提倡的。

关于待遇问题。要从物质上保证昆曲事业的可持续发展,应大幅度地提高昆曲演员的待遇。当年梅兰芳领衔演戏,要养活一个剧团和一家人;今日的青年演员,收入仅够维持个人生活。这种局面必须迅速改变。不改变,昆曲事业没有吸引力。昆曲既是国宝,从事这一项工作的收入,应不低于社会上的中等收入的水平。王选的建议还提及:把全国七个昆曲院团全部列入纯公益性事业单位,政府全额拨款;从2004年起,国家每年拨出3 000万元,连续拨3年,作为抢救和保护昆曲的专项资金;国家还应制定相应的扶持政策。应将昆曲学校列入纯公益事业单位,经费由政府全额拨款;设立政府扶持昆曲教学专项资金,用于专业教学的服装、道具等物品的添置,特聘教师工资及提供必备的生活设施等等。这些建议如能付诸实施,昆曲的振兴也可以说基本落到了实处。有些地方政府已注意到了这一点。据悉,2005年上海市政府对京、昆两个剧种各给予50万元的补贴,用于减免学费,使得学费从原来的每年8 000元减至每年3 000元,因此吸引了大批的学生和家长。苏州已成立昆曲学校和昆曲实验剧团,政府同样每年下拨昆曲教学专项经费50万元。现在尚未得到解决的问题是昆曲演员的收入问题,建议借鉴国家公务员的待遇,给昆曲演员按月发给相当于公务员的工资,另加演出补贴,以解决他们的收入偏低的问题,解除他们的后顾之忧。

对现有的青年演员,还要采取有力措施加强素质和技艺的培养。当时的文化部计划十年间在北京和上海建立两个昆曲演员培训中心,为全国昆剧院团输送表演人才。这个计划现已初步付诸实施。2005年8月21日,文化部又在上海兰心大戏院举行了2005年昆曲旦行演员培训班结业汇报演出暨沪、浙、苏三地国家昆曲中心授牌仪式,标志着建立长三角地区昆曲艺术生态保护区的目标开始具体实施。仪式由文化部艺术司副司长蔺永钧主持,上海、浙江、苏州三地分别被授予国家"昆曲表演人才培训中心""昆曲创作人才培训中心""昆曲遗产保护研究中心"的称号,文化部艺术司司长于平向三地代表授牌并作讲话。

昆曲剧院团长们更希望集中全国优秀师资,在中国戏曲学院、上海戏剧学院等院校举办昆曲演员、编剧、导演、作曲和管理人员研修班。2006年,上海戏剧学院举办第一届艺术硕士(MFA)班,张军等优秀的青年昆曲演员已经考取了这个班,在职攻读研

究生学位，基本上不影响正常演出，因此大受欢迎。苏州昆剧院还以抢救、排练一批昆曲名剧为载体，进一步加快培养、引进一批优秀人才，夯实老、中、青、少四个梯队；还在苏州昆曲学校的基础上，争取申办中国昆曲学院，以小而特，精而专为特色，提高学历教育层次，着重培养昆曲表演、策划、音舞、研究等各类高素质人才，建设昆曲人才培养基地。这些做法，如能坚持不懈地做下去，也是长效的培养昆曲人才的机制。

刊于 2006 年 6 月 7 日东方网

好演员是舞台上演出来的

　　培养人才固然重要,使用人才更重要,而最好的使用人才的地方是舞台,好演员是从舞台上演出来的。青年演员如果很少有机会演出,人才怎么出得来? 现在有一批愿为昆曲奋斗的年轻人,然而他们却被无情埋没了许多年。即使有了机会,演来演去,也就是老师教的那么几出所谓正统的传统戏,极少有为他们度身定制的、创造空间较大的新剧目。昆曲若没有一批能在全国叫得响的青年演员,传承和发展昆曲艺术就是一句空话。

　　培养新一代的昆曲演员,最要紧的是多给他们演出的机会,让他们更多地在舞台上亮相,在演出实践中提高,得到观众的认可,这有助于早出人才。前年,由白先勇先生倾力打造的青春版《牡丹亭》,推出苏州昆剧院两位稚嫩的青年演员沈丰英、俞玖林饰演杜丽娘和柳梦梅,他们在昆剧名家张继青、汪世瑜的精心指导下,苦练近一年,登台亮相后,好评如潮,出了好戏,又出了人才,创造了昆剧起用新人挑大梁的成功经验;前些时候,一部由江苏演艺集团出品,江苏省昆剧院演出,联合了中国、日本、韩国、加拿大等多个国家的艺术家加盟的昆曲大戏《1699·桃花扇》赴京公演。中国台湾文学大师余光中、韩国著名导演孙振策和旅美舞台、灯光设计师肖丽河等国际著名人士都被邀请担任该剧的主创人员,并请话剧导演田沁鑫执导。这台昆曲大戏启用一批平均年龄只有18岁的年轻演员,最小的16岁,最大的21岁,与原书中的李香君16岁,侯朝宗20岁的年龄相仿,真正是全堂的"金童玉女"。扮演李香君的单雯只有16岁,刚从戏校毕业就能排大戏演主角,在戏曲界是非常少见的。按惯例,在昆剧团内,这种年纪只能跑龙套,至少要在台上滚个十年八载,才有机会演主角。单雯庆幸自己赶上了好时机,集团改制后,年轻人才有了更多的上台唱主角的机会。当然,我们也并不极端地认为演员越年轻越好,但是多给年轻人提供实践、磨炼、展示的舞台,则是值得提倡的。

　　尤其是在当今昆剧人才青黄不接的形势下,更应当大胆地把他们推上前台。昆剧艺术的发展,最终还是要寄希望于年轻人的参与。当舞台上年轻人占主体时,艺术的发展才算进入了良性循环。导演田沁鑫说:"我们这次选年轻人挑大梁,让古老的剧种以很多年轻的生命体去演绎,它会呈现一种新的光彩。"她还指出:"动用这些年轻人登台演出,'青春'二字是表面上吸引人的亮点,又能吸引更多年轻的观众走进剧场,认识

了解昆曲,享受昆曲。"

2006年6月中旬,由上海昆剧团青年演员领衔的三台大戏和两台折子戏在我国台北市城市舞台上演。虽然正值学生的期末考试再加上足球"世界杯热",但他们的演出仍引起了轰动,许多学生远道赶来观看演出。以往上海昆剧团赴台演出,都由老艺术家主演,这一回,昆三班的青年演员第一次有规模地集中地展现他们的艺术风采。他们的演出不仅展现了昆曲艺术的魅力,也体现了自己的年龄特点,整台演出充满了青春活力。这表明,经过了近20年的培养,上海昆曲界又一批新苗长成了大树。在台北亮相的第一出新戏是新编《司马相如》。当天,1 100多个座位的城市舞台全部满座。接着,《绣襦记》也创造了客满的绝佳票房。另三场的上座率也超过了九成。此次上昆的青年演员在台北整体亮相,令老师们也捏了一把汗。岳美缇说,这次陪年轻演员赴台湾演出,好像家长陪孩子去参加高考。台湾观众对这些年轻人给予了很高的评价,每天演出时在剧场发放的问卷,回收上来有95%的观众都对他们的表演表示满意。昆曲向来以生旦戏为主,但这次上昆赴台演出中花脸吴双、老生袁国良都相当出色,令当地观众赞叹不已。台湾方面提出,明年还要邀请这些青年人赴台演出。这当然是值得庆贺的。

有识之士进而提出,以青年演员展演的方式来庆祝联合国的昆曲人类非物质文化遗产的命名和发展,似更有价值;多组织以青年观众为主体的专场演出,更有利于昆曲的振兴。对此,苏州昆剧院院长蔡少华提出了四点建议:其中一条就是"《牡丹亭》模式应推广。青春版《牡丹亭》是传统和现代的结合,事实证明,这种结合非常适应现代观众,让昆曲走近了现代观众,走近了年轻人";另一条是"要留住人才,吸引更多的人学习昆曲。"2006年5月,在文化部昆剧发展基金的扶持下,上海昆剧团再度上演修改

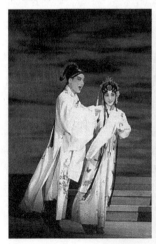
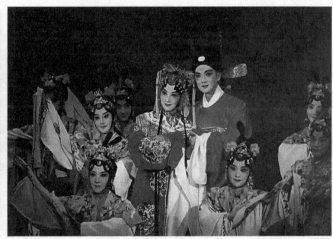

青春版昆剧《牡丹亭》剧照　俞玖林饰柳梦梅、沈丰英饰杜丽娘

后的《一片桃花红》，满台都是青年演员，一片青春红火。由青年演员谷好好和张军主演，谷好好唱做念打十分了得，张军和其他配角表演也十分出色。从这台戏的演出中，我们欣喜地看到，一代昆曲新人已经成长起来了。2016年7月15日成立了上海青年京昆剧团，由上海戏剧学院戏曲学院院长徐幸捷任团长，从在学的学员中选拔优秀的后备人才，从剧团的青年演员中选拔尖子人才，为他们制定个性化的培养计划，给他们配名师，让他们演名剧，提供一个青年人才成长和展示才能的专门舞台。这也是保证昆剧事业新人辈出的一个有力举措，令人鼓舞。

刊于2006年6月7日东方网，2016年10月修改

一个甲子的辉煌

　　昆大班已从艺60年。这是中国昆剧史上培养人才行当最齐、成材率最高、尖子演员最多、表演生命力最长的一个群体。60年一个甲子,在人类历史上,不过是弹指一挥间,但在600年的昆剧史上,这60年却是值得特别用心书写的最辉煌的一章。

　　这次由上海昆剧团推出"兰馨辉耀一甲子——昆大班从艺60周年纪念演出活动",将展示昆剧瑰宝中的精品:除上演荣获国家舞台艺术精品等多项国家级大奖的新戏《景阳钟》外,还演出精华版《长生殿》《牡丹亭》及折子戏专场,其中《长生殿》《牡丹亭》由昆剧院团老中青三代艺术家同台演出。它们将完整呈现昆大班国宝级表演艺术家们的绝代风采,集中展示30多年来全国昆剧青年人才传承培养的成果,令我们无限期待和欣喜。

　　回顾20世纪40年代,"传"字辈已传不下去,昆曲幽兰濒临枯萎。1954年,在昆剧史上写下了重要的一页:国家将"传"字辈艺人集中上海,办起昆大班,使奄奄一息的昆剧得以枯木逢春,得以整体传承。1956年,一出《十五贯》救活了一个剧种。1961年昆大班毕业,参与组建上海青年京昆剧团,昆剧走上了新的发展道路。未料,一场"文化大革命"又给昆剧带来了灭顶之灾,昆大班精英四处飘零。直到结束了风雨如晦的十年动乱之后,昆大班和昆二班的尖子重新归队,集结在俞振飞大师的麾下,上海昆剧团成立。昆大班是幸运的,那时他们正当30多岁的盛年,倍加珍惜重新获得的艺术青春,再现了36年的辉煌。他们的艺术生命之长,成就之高,超越了他们的"传"字辈老师。

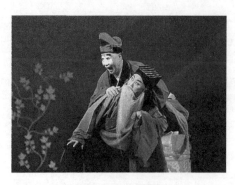

《兰馨辉耀一甲子》晚会剧照
张铭荣、缪斌《势僧》

　　令昆大班引以为荣的,是出了十几位顶尖级的昆剧表演艺术大家:蔡正仁、岳美缇、梁谷音、王芝泉、刘异龙、计镇华、张洵澎、张铭荣、方洋等,还有成就卓著的昆曲音乐家顾兆琳。他们不仅树立了昆剧表演艺术各个行当最高水平的标杆,更成为中国昆剧承上启下、复兴繁荣、气象满园的中坚力量。昆曲的可持续性发展离不开人才的持续。一个时代昆剧的兴盛培育了一代昆剧的名演员;反过来,一代昆剧名演员的出

现，又推动了昆剧的兴盛和发展。昆剧的历史是一条不断展开的缎带，唯有连绵不断地展示，这条缎带才会越来越美丽。

　　改革开放30多年来，上海昆剧团整理重排了一批优秀传统剧目，也创作了一批有全国影响的精品力作，如《牡丹亭》《长生殿》《邯郸梦》《血手记》《司马相如》《班昭》《琵琶行》等，其中不少作品已成为昆剧史上的经典。这些剧目主要由昆大班和昆二班的张静娴等艺术家担纲主演，一个个熠熠生辉的舞台形象，一台台精妙绝伦的演出，把昆剧艺术之美推向了极致。2007年以来，上海昆剧团又接连为昆大班组织了岳美缇、王芝泉、梁谷音、刘异龙、蔡正仁等8位艺术家师徒的专场演出，总结了他们的舞台演出经验，使他们精湛的表演艺术得到了集中展示。8场演出，犹如8颗夜明珠，亮出了当代昆剧艺术的最高水平。昆大班的艺术家们从20世纪80年代起就经常到台湾演出和教授学生，受到欢迎和尊敬，为改善海峡两岸关系和文化交流做出了贡献。现在，昆剧已经走向世界。2001年联合国教科文组织评定昆曲列入第一批人类口头与非物质文化遗产名录，确定了昆剧的国际文化地位。

　　昆大班的艺术家们懂得：昆剧是一种活的舞台表演艺术，而不是一块化石，自己是"传"字辈艺人口授身教培养出来的。因此，除了继续活跃在昆剧舞台上外，他们又把自己的舞台表演经验毫无保留地传授给学生，使他们的艺术生命在一代又一代的青年演员身上延续。王芝泉说得好："一个人的艺术生命总是有限的。为了使昆剧这朵人类文明史上的奇葩进一步地大放光彩，我还要培养更多的接班人。"

　　出人出戏，出人是第一位的。在昆大班艺术家的言传身教下，谷好好、张军、黎安、沈昳丽、吴双、缪斌、余彬、侯哲、倪泓、袁国良、胡刚等都已站到了舞台的中心，第三代、第四代的昆剧传人也破土而出。30来岁的黎安，师承岳美缇、蔡正仁，工巾生、官生。在两位老师的悉心教导下，逐渐成熟，挑起大梁。在新编历史剧《景阳钟》里成功饰演明朝末

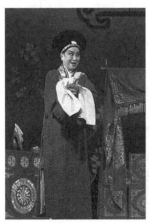 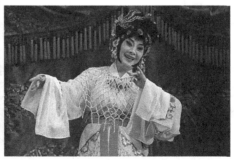

《兰馨辉耀一甲子》晚会剧照　岳美缇、张静娴《受吐》

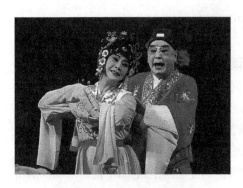

《兰馨辉耀一甲子》晚会剧照
刘异龙、梁谷音《挑帘裁衣》

代皇帝崇祯，一举夺得梅花奖、中国艺术节优秀表演奖、全国昆剧节最佳演员奖等大奖，为剧坛瞩目。黎安的成长，标志"昆三代"已经再创了上海昆剧团的全新辉煌。

被誉为"武旦皇后"的王芝泉，30年来倾力培养了一批又一批武旦和刀马旦演员，桃李满天下。她的嫡传弟子谷好好早已是国家一级演员，并挑起了上海昆剧团领导的重担。岳美缇的女弟子翁佳慧17岁时，获得了上海第18届白玉兰奖新人主角奖。传统名剧《烂柯山》也以年轻一代昆剧演员为主打阵容。袁国良和陈莉同样从老师计镇华和梁谷音手中接过了《烂柯山》。梁谷音说："《烂柯山》是50年前恩师沈传芷传给我的，而50年后，我又把这出戏传给了年轻一代。"至今，这些年逾古稀的老艺术家还不辞辛劳地长途跋涉，到戏曲学院为昆五班学生上课。老师们欣喜地说，昆五班是昆剧史上第一批大学本科学生，学戏10年，今明两年将毕业53人，行当很整齐，将来可以整体接班。和许多戏曲团体人才青黄不接的情况不同，上海昆剧团已形成了一个老、中、青、少的梯队结构。按照现有的人才层次结构，昆剧人才在今后二三十年里不会有断层之虞。昆大班的艺术家们及时地完成了角色的转换：从皇后换成园丁、从舞台中心退居幕后、从红花变成绿叶、从表演换成传授。这样一来，他们的艺术天地更加宽广，艺术生命得到了连绵不断的延续而长青。这正是上海昆剧团始终在全国昆剧界处于领军地位的重要原因。"传"字辈的先生们，若泉下有知，看到昆剧艺术"传"得这样好，真正做到了"代有才人出"，一定会发出朗朗的笑声。

昆大班的60年是值得纪念的，但60年绝不是终点，而是一个新的起点。今天，昆大班的艺术家们已把舞台的中心位置让给了他们的学生，但是，他们并没有退出昆剧舞台，更没有退出昆剧事业。"兰馨辉耀一甲子"纪念活动的举办，正是昆大班后继者集体接棒的一种表征。

1982年，俞振飞大师曾题《减字木兰花》一首赠上海昆剧团。词云："行云回雪，几度沧桑歌未歇。大好河山，碧管红牙海宇宽。　　盛时新响，应喜后来居我上。老健还加，愿作春泥更护花。""盛时新响，应喜后来居我上。"这既是对昆剧现状的一种令人鼓舞的写照，也是对上海昆剧团继续努力、出人出戏的一种殷切期待。昆大班的艺术家们努力践行俞老的教导："老健还加，愿作春泥更护花"。大师的心愿正在他的弟子们身上得到了实现。

刊于2014年5月17日起昆大班从艺60周年纪念演出专刊

似有形，却无痕

——读沈斌《品兰探幽——昆剧导演之路》

昆剧，是古老的剧种，有600多年的历史，但是，昆剧导演却是一个年轻的行当。昆剧导演一直是稀缺人才。自1956年一出《十五贯》救活一个剧种后，昆剧导演制才逐渐推行。俞振飞为培养昆剧导演，于1983年提名学昆剧武生出身的沈斌，跟随李紫贵老师参与1986年版昆剧《长生殿》的导演工作，后又到中国戏曲学院导演系进修，沿袭至今，已35年。沈斌出色地导演了昆剧《长生殿》《血手记》《占花魁》《十五贯》《上灵山》《牡丹亭》《钗头凤》《南柯记》《李清照》《大将军韩信》等50多部；还执导了京、淮、豫、越、婺、绍、锡、粤、黔、雷、越调等10多个剧种近50台大戏，足迹遍及大陆各省市和台湾，被誉为剧坛的"拼命三郎"！他自己获奖无数，也培养造就了一批梅花奖、白玉兰奖得主。戏剧界前辈刘厚生赞扬他是"整个戏曲界少有的精通昆剧的导演之一"。

沈斌这本近40万字的新著——《品兰探幽——昆剧导演之路》，是他从事以昆曲为主的戏曲导演35年的经验总结，也是他从舞台实践向戏曲导演美学升华的理论结晶。

昆剧本无导演。昆剧导演的出现，是昆剧与时俱进的一个标志，是昆剧接受现代文明的表现。沈斌做昆剧导演，其高明之处，我以为是做到了五个字：有形，却无痕。有形，就是让文学本变成立体本，让文学本在舞台上活起来，活色生香；无痕，即导演的技巧和手段，像水中盐、蜜中花，了无痕迹，没有向观众炫耀导演的高明，而是突出演员的演唱，但却能让人品尝到导演匠心之精妙。他奉行"导演要死在演员身上"的原则，运筹布局，调动一切艺术手段，综合各个部门，以表演为中心来完成人物塑造。

沈斌从武生向导演的转身，是一次华丽转身。一个人的幸运在于恰当的时间处于恰当的位置。沈斌正是如此。艰辛和希望相向而行，

《品兰探幽——昆剧导演之路》书影

艰辛和成功成正比例。

沈斌之难得，就在于他不止于学昆剧、演昆剧、导昆剧、研究昆剧，而且注意不断总结自己的导演实践经验。他在每导演一出戏之前，都有全面的导演阐述；戏公演结束后，又要用文字总结下来，从实践经验上升为理论。这是非常宝贵的积累。现在，沈斌把这些实践的亲身体会和名家评论汇集成书，共收录了90多篇文章。我们综合起来读，可以看出一位昆剧导演的成长道路、成功轨迹，分享了许多弥足珍贵的骨肉丰满的戏曲导演心得。这是一本有学术价值的填补空白的著作，可以作为戏曲导演教学的一本参考教材。

沈斌的导演成就，得益于学昆剧武生起家，"演而优则导"。早年有幸受到了"传"字辈大师郑传鉴、方传芸、倪传钺等的亲授，精通生、旦、净、末、丑各个行当的传统表演程式手段。他不但能绘声绘色地为演员说戏，还能做示范；他熟谙昆曲的音乐、曲牌、锣鼓经，重视发挥司鼓在场上对全剧节奏的掌控指挥作用；他有超强的记忆力，200多出昆曲的传统剧目、折子戏烂熟于胸，号称"戏包袱"……所以他能自如地引导演员运用适当的唱念做舞、身段功夫乃至绝技等种种程式表演手段为塑造特定人物服务，强调感情融入程式，程式体现感情；他能综合舞台布景和灯光以及各种高科技手段为表演服务，将舞台艺术合为一体。昆剧艺术的主要特性：载歌载舞、有歌必舞、一唱三叹、诗情画意、写意虚拟、自由灵动，早已融入他的血液，化为他的戏剧观了，这些都使他能成为当今戏曲界凤毛麟角的金牌导演。

昆剧《长生殿》（精华版），是沈斌导演的一个界碑式的作品。他在李紫贵老师的指导下，确定了总的原则是：老戏新演，古朴而不陈旧。每场的基调色彩及其节奏的变化韵律，或恢宏、或斑斓、或凝重、或明快。基调决定节奏的变化。第一场《定情》渲染了盛唐的气势；第四场《密誓》每一句台词都充满了诗请，每一个动作都充满了画意；第五场《惊变》由欢乐到惊慌失措，节奏由慢而快；第六场《埋玉》写"一代佳人为君尽"，色彩沉郁凝重，节奏紧急顿挫；第八场《雨梦》带有浪漫主义色彩，悲切低沉。整出戏追求一种典雅的、雍容华贵的、深沉的美。这些导演的设想得到完美落实，戏演出后，当年就获得了文华大奖。

"古不陈旧，新不离本。"这是李紫贵老师对戏曲改革提出的宗旨，沈斌在戏曲导演实践中秉承了老师的意志。《血手记》完美地体现了这个原则。根据莎士比亚名剧《麦克白》改编的昆剧《血手记》，沈斌实现了黄佐临先生设想的"中国的、昆曲的、莎士比亚的"三条原则。三个女巫是马佩的心灵幻象，是全剧的支撑点。沈斌设计由丑旦来塑造三个女巫形象，运用传统的矮子功，把三个女巫塑造成一高二矮的形象。开场时，两个矮女巫在高女巫的披风下滚背而出。"我乃真也假。我乃善也恶。我乃美也丑。"一人一句亮出她们脑后的假、丑、恶面具。最后马佩被杀，复仇将士高托暴君的尸体。三个女巫在阴阳怪气的笑声中，快步登场。在全场的一片沉默中，她们念完一段尾声。

由上海市戏剧家协会和上海昆剧团共同主办的《品兰探幽——昆剧导演之路》新书发布会暨沈斌导演艺术研讨会与会专家、学者集体合影（前排右五为沈斌先生）

然后，两个矮女巫分别跳到高女巫略蹲的两腿上，笑嘻嘻地向观众告别。《闺疯》一折，增添了四个被害的亡灵向铁氏索命的情节。为表现铁氏精神崩溃的梦游状态，要求演员将闺门旦、花旦、劈刺旦糅为一体；最后四冤鬼用"喷火"的绝技，喷出满腔怒火，铁氏则用一个硬僵尸暴死在台中。《血手记》在国内外的演出获得了超乎想象的成功，成为莎剧戏曲化的成功典范。

即使复排昆剧经典名作《十五贯》，导演也大有用武之地。沈斌40年后重排《十五贯》，将原作从三个小时压缩到两个半小时。在灯光方面，也有创造性：《判斩》一场，在况钟没上场之前，以红光为基调，既是夜间，又强化了苏州知府况钟的形象，况钟出场时，表演区的白光全部亮足，增强了判斩时的肃杀气氛，又营造了《十五贯》一案光明即将来临的意境。

沈斌说导演："需要有艺术家的热血，诗人的心，科学家的头脑，社会活动家的活力，事业家的组织能力。"戏曲导演还必须热爱戏曲，真懂戏曲，尊重戏曲，研究戏曲。当今，戏曲正面临大发展、大繁荣的历史上最好的时期，时代呼唤有更多像沈斌这样能文能武、博古通今、有使命、敢担当的戏曲导演。

刊于2018年8月20日《文汇读书周报》

论丑角之美

丑角艺术是笑的艺术

丑角,是深受观众欢迎的喜剧人物。西方有句谚语:"一个小丑进了城,胜过三车药物。"世界名丑卓别林曾使全世界为之倾倒,达到了丑角艺术的高峰。这位电影艺术大师一生的成就,几乎可以说没有离开过丑中见美的这一美学原则。

我国戏曲中的丑角艺术,也以历史之悠久、剧目之丰富、角色之绚丽多彩、造诣之精深而驰名中外。如《十五贯》里的娄阿鼠、《下山》里的小和尚、《柜中缘》里的淘气、《鸳鸯谱》里的乔太守、《一只鞋》里的毛大富、《秋江》里的老艄公、《女起解》里的崇公道、《拾玉镯》里的刘妈妈,乃至《七品芝麻官》里的唐知县……都是脍炙人口的丑角人物。过去,我国民间的地方戏中,以丑角为主的剧目甚多,所以剧团有"三小当家"(小丑、小旦、小生)之说。剧中上自王公权贵,下至酒保家丁、老少妇孺、善恶忠

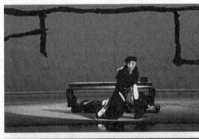
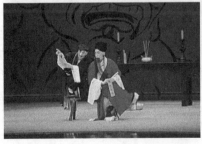
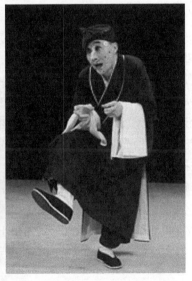

昆剧《十五贯》剧照　王传淞饰娄阿鼠

奸,都有丑角扮演的角色。

　　丑角艺术是笑的艺术。丑角扮演的都是逗人发笑的滑稽人物,其中又以小人物居多。有不少是在可笑的外表掩盖下,透露出幽默、机智、聪明、正直,成为某些外表庄严而有权势的反面人物的有力的反衬。我国戏曲中的丑角,鼻梁上都涂着白粉,模样儿确实不俊俏,加上在古代汉语中"丑"有"丑""醜"两种字形,不少人以为"丑角"就是"醜角",根本谈不上什么美。传统戏《取成都》中有一个王累,勾白豆腐块,挂"白四喜"、戴纱帽、穿红官衣,是个"袍带丑"。他因苦谏刘璋不要开城,刘璋不听,就坠城而死。当时有些人对于丑扮王累深感不满,按照封建思想来看,王累既是一个忠臣,那就不应丑扮,这样是不敬忠臣。中华人民共和国成立初期戏剧界曾开展一场关于丑角的讨论,有一种意见认为,以丑角演好人是对好人的侮辱:"因为丑代表坏人的印象,在观众中间是很深的,即使不代表坏人,至少代表被侮辱的'良民',明明是被侮辱了,为什么一定仍要把涂在坏蛋鼻子上的白粉和黑墨,涂到劳动人民如樵夫渔夫鼻子上去呢?"[1]因此,建议演劳动人民、梁山好汉一律不能用"丑"来扮,至少应当把鼻子上的那块白粉去掉。直至1960年开展喜剧电影问题讨论时,仍有电影评论家认为:"人民内部无丑角","滑稽的角色是反面的角色,是丑角。"显然,这些文艺评论家也误认为丑角都是应当讽刺、嘲笑、暴露的对象,是反面角色。也许是对丑角的历史沿革了解不多的缘故,至少是不了解丑角形象的独创性的反映。值得注意的更在于:这种对丑角的偏见,多年以来相沿成习,成了一种相当顽固的习惯势力。

　　下面试图从戏曲丑角的历史及艺术特色谈起,探求丑角艺术的美学价值及其规律。

丑角不是"醜角"

　　"丑",正式作为戏曲中的一个行当,在戏曲史料中始见于宋元南戏中,是由宋杂剧的副净演变而来的。而净的前身,一般又认为即是盛行于唐代的参军戏中的参军一色。关于参军戏的记载最早见于唐开元时。《资治通鉴·唐纪二十八》载玄宗开元八年:"侍中宋璟疾负罪而妄诉不已者,悉付御史台治之。谓中丞李谨度曰:'服不更诉者出之,尚诉未已者且系。'由是人多怨者。会天旱有魃……优人作魃状戏于上前。问魃:'何为出?'对曰:'奉相公处分。'……又问:'何故?'魃曰:'负冤者三百余人,相公悉以系狱抑之,故魃不得不出。'"这里扮魃的乃是参军,即丑角的前身,发问的是苍鹘。魃

[1]　黄芝冈:《从秧歌到地方戏》,中华书局,1951年版,第33页。

是有它固定形象的，它是神话中的旱神。胡三省注引《神异经·南荒经》说：“南方有人，长二三尺，袒身而目在顶上，走行如风，名曰魃，所见之国大旱。”这个扮相当时人们一见便识，类似今天见着舞台上的钟馗一类的人物，是戏曲舞台上最早的丑角。参军再要溯源的话，从其便捷机谲的本领来看，祖师爷便是被司马迁赞为“谈言微中，亦可以解纷”的古优们了。

“丑角”这个词的产生，说法很多。近代戏曲史家王国维认为“丑”是“爨”（音窜，在金元时泛指演剧）的省文。（《古剧脚色考》）明人周祈说，“丑”是“狃”的简写，“狃”是一种狡猾、敏捷的野兽。（《名义考》）现代学者卫聚贤则认为“丑”是由“楚”演变而来的，“楚”指的是汉代楚人扮演楚国的滑稽故事（《戏剧中角色：净丑生旦的起源》）；明人祝允明说得更有趣了，生、旦、净、丑都是反其实而命名的，“丑是十二生肖中属牛，牛是笨拙之物，而丑是伶俐活泼的角色，反说其笨如牛。”（《猥谈》）近人俞劬则认为丑即是古之优：“古有优之名目，早具丑角之模型。优即丑，丑即优，纵谓戏之开源，完全滥觞于丑，亦无不可。”（《优语集》）其中比较值得注意的是清人焦循主张“丑”是由“纽元子”演变而来的说法：

> 又《都城纪胜》，杂扮或名杂班，又名纽元子，又名拔和，乃杂剧之散段，多是借装为山东、河北村人以为笑资。今之打和鼓、拈梢子、散耍皆是也。今之丑脚盖纽元子之省文。”（《剧说》）

这里所说的“纽元子”，是北宋末期所形成的民间戏剧形式杂扮的别称，据说“纽”就是舞蹈之意，有扭捏作态的意味。杂扮是杂剧的后散段，而杂扮艺人又常兼演杂剧中的“净”，这种类似于“净”的名目，可称为“副净”，意是净角之副。明代胡应麟又说：“古无外无丑，丑即副净，外即副末也。”（《庄岳委谈》）因此，“丑”由“纽元子”省文而来的说法，不单单是从文字的演变，更重要的是从丑角传统的表演特色来分析，也比较站得住。

但是，还有一种意见认为，“丑”是“醜”的省文。明人徐渭写道：“以粉墨涂面，其形甚丑。今省文作‘丑’。”（《南词叙录》）这种说法的根据并不足。以粉墨涂面是旧戏最早期的化装技术，在宋、元的戏曲中是普遍运用的，粉墨登场者，生、旦、净、末，几乎无一例外，并非是对丑角特开的侮辱性先例。何况，以粉墨涂面未必就是丑，杜丽娘施以红粉，曹操以白粉傅面，并非都是丑；即使同是丑角，也有俊扮和丑扮两种。例如《下山》里的小和尚就是俊扮，模样虽滑稽，但却很可爱。还有像《秋江》里的老艄公、《女起解》中的崇公道这类善良、风趣的老人，开的是“螃蟹脸”，蟹壳画在鼻子上，蟹脚则是额上、脸上的皱纹，画了一些白线，象征老年人皱纹多，笑的时候皱纹更多。这里，用白线不是为了丑化。至于鼻子上的那块白粉，主要也是为了在脸型

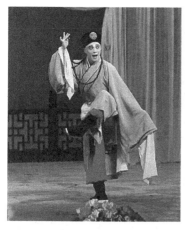
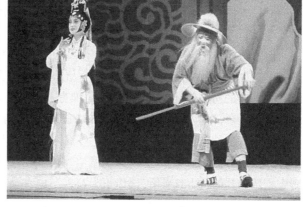

京剧《下山》剧照　小和尚　　　　　　　京剧《秋江》剧照　妙常（左）、老艄公（右）

上突出滑稽可笑这个特点。而《十五贯》中的娄阿鼠，则是典型的丑扮：鼻子上画一只白老鼠，太阳穴上贴两片膏药皮，三角眼，斜眉毛，头上歪塌着帽子，使人一看就觉得面目可憎。因此，简单地用一个"丑"字来概括"丑角"，即使是概括丑角的外貌特点，也是不确切的。"丑角"的外形，并不都是丑的。

　　日本戏剧家波多野乾一也认为丑角不是"醜角"："丑虽为表演滑稽之角，而非以丑劣为原则。滑稽之真义，若求诸司马迁之《滑稽列传》，则丑之真义，亦可明了矣。"（《京剧二百年之历史》）在英语中，"丑角"这个词是Clown，与鄙汉、村夫是同一个词。由Clown演化而来的Clownery和Clownish都是滑稽、笑谑、粗俗的意思，而表示丑陋之意的词却

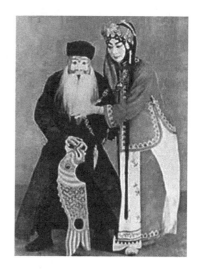

京剧《女起解》剧照　萧长华饰崇公道（左）、梅兰芳饰苏三（右）

是ugly或ugliness。俄语的"丑角"Клоун，发音与英语Clown相同，看来俄语中的这个词是由英语流入的。由此也可见，在国外，"丑角"与"醜角"也是有严格区别的。

　　当代丑行典范萧长华从1904年起，襄助叶春善创办喜连成科班，教授丑角，他首先强调"三净"，即"扮戏干净""嘴里干净""行为干净"。所谓"嘴里干净"，就是告诫学生，按规矩演戏，不能脱离人物而乱加噱头。萧长华的"三净"原则，亦从一个侧面说明了丑角并非"丑角"。拙劣的艺术或赝品艺术的丑，才是人们常常提到的丑。或者说，真正的艺术以外的丑，才是丑的。

特别受人尊敬的丑角

丑角以插科打诨、滑稽戏谑见长，有人以为这是个无足重轻的行当。然而，在旧戏班子里，丑角却受到特别的尊敬。例如，从前戏台上打鼓的地方称为"九龙口"，照例只有发号施令的打鼓佬才有资格坐，但是唯有丑角例外。他如果高兴，可以在那儿坐一会儿。在后台，"生"坐大衣箱，"旦"坐二衣箱，其他角色都坐盔头靶子匣间，只有"丑"高兴坐在哪里就坐在哪里。还有，哪一天剧目中如果没有"关戏"（关云长的戏），开脸（画脸谱）总得让"丑"先来。清人杨掌生写道："今人班访诸伶，如指名访丑脚，则诸伶奔走列侍。其但与生旦善者，诸伶不为礼也。"（《梦华琐簿》）

为什么"丑"有这么高的地位？这当然不是无缘无故的。据董每戡先生分析，有这样几个原因：一是唐明皇和后唐庄宗都扮演过丑，"昔庄宗与诸伶官串戏，自为丑脚，故至今丑脚最贵"。（《梦华琐簿》）皇帝演过"丑角"，所以尊"丑"就是尊皇帝；二因优人的祖宗如《史记》所载的故楚乐人优孟、秦倡优旃、齐之淳于髡等，其实都是擅长科诨的"丑"，"丑角"是戏曲演员的老祖宗，尊"丑"就是尊祖辈；还有一个原因，便是"丑"以插科打诨为业，可以随便说唱，打鼓者若得罪他，他有能力多说多唱几句，使你拍不下板，其他角色若得罪他，他更有办法使你应答不上，当场出丑，而且他即使如此乱来，也不算犯"班规"。因此大家都尊"丑"了。

丑角的胆与识

纵观一部戏曲史，丑角确实是值得尊敬的。因为丑角自他们的祖师优人开始，便具有不畏强权、敢于针砭时弊、讽刺朝政、伸张正义的优良传统，以至有不少著名艺人为此而丢掉了性命。这一点，许多戏剧家、历史学家都注意到了。

宋人洪迈在《夷坚志》中写道："俳优、侏儒，固伎之最下且贱者，然亦能因戏语而箴讽时政，有合于古蒙诵工谏之义。"太史公司马迁专为一代名优立了传，并直笔写道："不流世俗，不争势利，上下无所凝滞，人莫之害，以道之用。作《滑稽列传》第六十六。"《滑稽列传》中记载了不少古代优人以插科打诨、说笑话来劝谏君王的故事。如淳于髡以"饮一斗亦醉，一石亦醉"的妙喻，劝谏齐王罢长夜之饮；优孟以仰天大哭、托以微词，讽谏楚庄王"贱人而贵马"，制止了君王"欲以棺椁大夫礼"来葬马的愚蠢行为；优旃的"善为笑言，然合于大道"，更值得我们注意。权势赫奕的秦始皇要扩建范围，荒淫无度的秦二世要漆城墙，谁也不敢说一句反对的话，唯有地位最卑贱的优旃，以"寇从东方来，令麋鹿触之足矣"和"漆城荡荡，寇来不能上"的笑话为武器，制止了这两件劳民伤财的

荒唐举动。无怪司马迁要赞叹这些被当时社会视为"最下且贱者"的优人们"岂不亦伟哉"！

在盛于唐、宋两朝的参军戏（有不少戏曲史家说就是我国古代最早的滑稽戏）的史料中，艺人们利用讽谏的武器与统治者做不妥协斗争的故事，更是俯拾皆是。王国维在《优语录》中搜集了50则，在《宋元戏曲史》中又增加了18则新材料。现代戏曲史家任二北的《优语集》一书，竟采录了从西周至近代（五四运动）几千年来俳优艺人的优语500条，超过了王著十倍。这些史料，充分证明了丑角艺术的威力。艺人们继承了古优寓讽刺于谈笑之中的传统，犀利的锋芒直指汉奸权贵、贪官污吏、皇帝老子，常使被讽刺者措手不及，毫无回旋余地。因此，丑角的胆与识，给奴隶主、封建统治者带来了莫大的烦恼和愤恨。

如在南宋时，演员们讽刺一些饭桶将军，说当金人用敲棒打来时，将军们抵抗的武器只有天灵盖（脑壳）。当时秦桧权倾天下，谁也不敢捋他的虎须，有心肝的士大夫不敢言，只能哀叹"新亭对泣亦无人"，而艺人却敢于当众讽刺他的草包儿子秦熺和侄子昌时、昌龄倚势中举，弄得凶残的秦桧也无可奈何。岳珂的《桯史》中还有个著名的"二圣环"的故事，记载了两位艺人当着秦桧的面骂他只知受皇上的银钱绢彩，而把徽、钦二帝还朝的大事置于脑后。结果这两位艺人遭到迫害，死于狱中。

有的"丑"角还敢于在皇帝面前揭露大臣的贪赃枉法、贪生怕死，起到了"告御状"的作用。宋人郑文宝在《江南余载》一书中记了一个"宣州土地"的故事：

> 徐知训在宣州，聚敛苛暴，百姓苦之。入觐侍宴，伶人戏作绿衣大面若鬼神者，旁一人问"谁何？"对曰："我宣州土地神也，吾主入觐，和地皮掘来，故得至此。"

更有甚者，还有"丑"角敢于当面讥讽帝王的过失，仗义执言，解救好人。试看明人刘绩在《霏雪录》中所记的一则故事：

> 宋高宗时，饔人瀹馄饨不熟，下大理寺。优人扮两士人，相貌各异。问其年，一曰："甲子生。"一曰："丙子生。"优人告曰："此二人皆合下大理。"高宗问故，优人曰："餃子、饼子（甲和餃、丙和饼谐音）皆生，与馄饨不熟者同罪！"上大笑，赦原饔人。（《优语集》）

此外，如明人田汝成在《委巷丛谈》中所记载的优人们讽刺贪官张循王坐在铜钱眼中的故事；洪迈在《夷坚志》中所记的讥讽宰相贪污的"元祐钱"的故事；以及宋朝所流传的以"三十六计，走为上计"的谐音，嘲笑大将童贯在对辽作战中贪生怕死的"三十六髻"的故事，等等，都生动地表现出丑角艺人的机智和胆略，就不一一列举了。

这一类参军戏的插科打诨，后来就被吸收在戏曲中，成为"丑戏"的穿插。读了上

面这些材料，我们不是可以强烈地感受到，这些丑角不都是很可敬的吗？确实，丑角中并没有什么"叱咤风云"的英雄人物，但是由丑角的戏谑反语、幽默讽刺所引出的笑声，有时恰如一把把锋利的匕首，刺破了各式"神圣"的偶像、伪君子的假面具。诚如鲁迅在《答〈戏〉周刊编者信》中所说：

> 绍兴戏文中，一向是官员秀才用官话，堂倌狱卒用土话的，也就是生、旦、净大抵用官话，丑用土话。我想，这也并非全为了用这来区别人的上下、雅俗、好坏，还有一个大原因，是警句或炼话，讥刺和滑稽，十之九是出于下等人之口的，所以他必用土话，使本地的看客们能够彻底地了解。那么，这关系之重大，也就可想而知了。（《且介亭杂文》）

劳动人民借"丑角"的口，把"讥刺和滑稽""警句或炼话"吐露出来，这也是在旧时代的一种斗争方法，也是许多戏剧中的民主性精华所在。这种干预生活的斗争精神，是我国戏剧艺术的一份宝贵遗产。

近代丑角演员也继承了这种光荣的讽喻传统。清代名丑杨鸣玉就常在演戏时借题发挥，嘲笑权贵。甲午战争时，我国海军初溃黄海，清室哗然，慈禧太后下令褫夺李鸿章黄马褂，以示谴责。杨鸣玉有一次在文昌馆演《水斗》，他饰水族龟形丞相，传令："娘娘法旨，虾将鱼兵，往攻金山寺！"这时有一鳖形大将穿黄褂，杨鸣玉即兴讽刺道："如有退缩，定将黄马褂褫夺不贷！"座客听众皆大声说好。惟厢座一少年起身大骂杨鸣玉，此人是李鸿章的胞侄经畬翰林。剧终，经畬掷以茶盏，大骂不止。杨不久病没。后人成一联曰："杨三已死无苏丑，李二先生是汉奸！"一时传诵"杨三千古"！（《优语集》）一代名丑杨鸣玉以一个正直的艺术家的高大形象，长留于我国近代的戏剧活动史册，而显赫一时的李鸿章，最后却留得了百年骂名！

法国启蒙主义哲学家、文学家狄德罗曾说过："在奴隶民族当中一切趋于堕落。戏剧作家必须在语气和姿态方面同流合污，方可免遭现实的压迫和侮辱。于是戏剧作家就和朝廷中插科打诨的小丑一样，人们以蔑视的目光看待他们，而他们正是利用这个蔑视才能畅所欲言。"（《论戏剧艺术》）丑角，千百年来处于社会上最卑微的地位，许多人都以蔑视的目光看待他们，但恰恰是他们，用戏弄来对待蔑视，用讥讽来回敬权贵们的奴役。他们的精神世界闪烁着崇高的美的光辉！

滑稽有两种基本类型

现在应该来谈谈正题了：丑角之美，美在哪里？

旧时代的美学家,包括伟大的唯物主义美学家车尔尼雪夫斯基在内,大都把"滑稽"与"崇高"作为两个相对的美学范畴。亚里士多德在《诗学》中说:"喜剧是一种对坏人的再现,是一种可笑行为的再现","喜剧摹拟的人物比我们当前的人坏",而崇高只能是非凡人物的审美属性。车尔尼雪夫斯基也认为:"丑乃是滑稽底根源和本质";"荒唐""低能"和"愚蠢"是"滑稽的主要根源"。[1]在他看来,"滑稽"仅仅属于生活中被否定的现象。这样的说法,我以为是有片面性的。认真地分析喜剧领域里的"滑稽",就有两种基本类型:除了车尔尼雪夫斯基和其他旧时代的美学家所指出的这种"否定性滑稽"外,还有表现美的、合理的事物的"肯定性滑稽"。车尔尼雪夫斯基给"滑稽"(实质上是"否定性滑稽")下过一个著名的定义:"只有当丑力求自炫为美的时候,那时候丑才变成了滑稽。"[2]并认为滑稽是"内在的空虚和无意义以假装有内容和现实意义的外表来掩盖自己"。[3]我以为,这个定义只是说明了滑稽的一个方面的含义;这里,我也试给肯定性滑稽下一个定义,即:内在的美和善以奇特的、扭曲的,甚至是"荒唐"和"丑"的形式表现出来,外在的可笑正是内在的美和善的反映,在本质上正是与"崇高"相通的。

丑角是滑稽人物最集中、最典型的代表。丑在本质上可以参与一切美。在丑角所扮演的肯定性滑稽人物身上,"滑稽"与"崇高"也常常是对立的统一。鲍桑葵认为,丑角之美表现为"把崇高和秀美一类美的两个阶段加以混淆"[4]。

在我国丰富的传统戏曲宝库中,以丑角这个行当来扮演的好人很多,特别在昆剧中,丑角演的绝大多数是好人,而副角(二面)演的坏人居多。过去一般人把丑角叫作"小丑",这不一定是说扮出的丑角年纪都小,乃指丑列各行之末,所演的又多是小人物。昆丑演的角色不外是相士、卜者、茶博士、小和尚、书童、酒保等等,一般都有善良诚朴、机智聪明、风趣诙谐的性格特点。他们往往把一些坏人的不可告人的隐私,无情地揭发出来,说出了一般人想说而不敢说的话。例如《寻亲记·茶访》中的茶博士,仗义执言,在微服察访的范仲淹面前,控诉了恶霸张敏危害良民的不法行为;《东窗事犯·扫秦》中的疯僧,当着秦桧的面,揭穿他心底的秘密,斥骂其通敌叛国、杀害岳飞父子的滔天罪行;《渔家乐·相梁刺梁》中的相士万家春,有过人的智慧和风趣的性格,非但敢于当面辱骂奸贼梁冀,而且设巧计搭救善良。这些人物,虽然穿"茶衣",着布鞋,趋跄动作,手舞足蹈,但他们一肚子的怒火,借着笑的幌子和出色的表演,哈哈地吐了出来。其他如《盗甲》的时迁,是个智勇兼备的梁山好汉,但其形体动作上却模仿蝎子的形象;《下山》中的小和尚,背叛佛门戒律,热烈地追求凡世的幸福生活,高兴时把颈

[1]　车尔尼雪夫斯基:《美学论文选》,人民文学出版社,1957年版,第111页。

[2]　同上书,第114页。

[3]　车尔尼雪夫斯基:《生活与美学》,人民文学出版社,1957年版,第34页。

[4]　鲍桑葵:《美学史》,商务印书馆,1985年版,第535页。

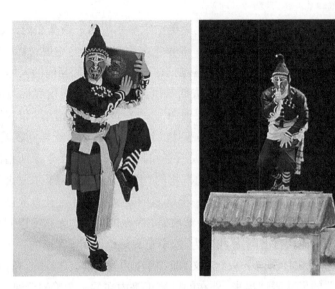

京剧《时迁盗甲》剧照

项里的佛珠也甩上了天，而且有不少身段是模拟蛤蟆的动作。演员如果没有相当的功夫，是很难演好的。

在其他剧种中，丑角扮演的正面人物也很多。在京剧的官丑中，程咬金是一个善诙谐、富机智的代表人物。在他挂黑髯口的戏中，计有《千秋岭》《取帅印》等；到了老年则有《敬德装疯》《棋盘山》《选元戎》《九锡宫》等多出。《选元戎》是演程咬金保举太子李诏征西，被困锁阳关，回朝搬兵，遇见秦英闯祸，由他智救秦英的故事，程咬金在这出戏中是主角。莎士比亚在喜剧《皆大欢喜》中，称赞长于辞令的丑角试金石说："他把他的傻气当作了藏身的烟幕，在它的荫蔽之下，放出他的机智来。"在我国传统戏曲中，丑角所扮演的一些肯定性滑稽人物，大都也具有这样的特点。他们的心灵是美的，品格是高尚的，但是，由于他们在旧社会所处的卑下地位，在一般达官贵人的眼中，他们只是供人逗笑取乐的"小丑"，这就为针砭时弊提供了其他角色难以企及的一个方便。因此，这些丑角反倒成了戏剧艺术鞭挞丑类的一种手段。他们在舞台上往往不是以正人君子的面目出现，而是以滑稽可笑的形式来表现的。他们的表现所引起的笑声，是由于他们运用出奇的智慧，轻巧地制服了反动的强者，使人们在精神上感到一种痛快和满足，因而发出了热烈的、赞美的笑声。诚如李泽厚所说："作为滑稽感的笑也包括伦理与理智两个方面，但与崇高感中的强烈的伦理追求和理智探索相反，滑稽感的笑具有伦理的满足和冷静的认知的特点。由知觉、想象理解、情感的运动异常迅速敏快，观念之间的矛盾被突然诉之于知觉。"[1]

[1]　李泽厚：《美学论集》，上海文艺出版社，1980年版，第221—223页。

以丑角扮演的为人民谋福利的清官,在戏曲中并不多见,被拍成电影的豫剧《七品芝麻官》中那位其貌不扬却不畏权势、为民请命的唐知县,是丑角中一个独特的艺术形象。这位唐知县初一亮相时,实在令人忍俊不禁,但他却有"当官不与民做主,不如回家卖红薯"的抱负。在公堂上,他同诰命夫人抢拍惊堂木,用激将法逼她承认自家是凶手,最后依法剥了她的凤冠诰服,亲自动手给她戴上枷锁……这一切,使这个貌似迂拙的唐知县显得十分崇高,令人信服地打破了过去的美学家设置的滑稽和崇高的界限。这是农民以自己的美学理想"雕"出来的一

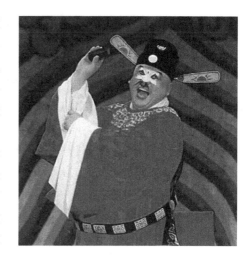

豫剧《七品芝麻官》剧照

个"县太爷"的典型,是一个外部形象的丑与内在品质的美相统一、表面的粗鲁笨拙与过人的机智灵活相统一、滑稽与崇高相统一的独特的艺术形象。因此,这个人物就比那些一般化的"清官"形象,更加富有艺术魅力。

丑与美在一定条件下的转化

当然,这并不能得出这样的结论:丑就是美,丑角的内心世界和外部形象都是美的。畸形、丑陋的外貌,心灵未必都是丑的。但是,也不能认为,美的心灵只有与丑陋的外形在一起,才能显示出来。个别性的前提得出了一般性的结论,那又将会导致新的美丑不分。丑的外形并不是体现美的内容的唯一的形式,在通常的情况下,也不是最普遍的形式,而是说,在一定条件下,丑也可以转化为美。

在现实生活中,美学现象是非常丰富多样的。事物的各种审美特性,如美与丑,英勇与怯懦,喜与悲,崇高与滑稽等等,都是互为对立又相互联系的,它们会相互影响、相互渗透。晋代自号抱朴子的葛洪认为:"能言莫不褒尧,而尧政不必皆得也;举世莫不贬桀,而桀事不必尽失也。故一条之枯,不损繁林之蓊蔼;荞麦冬生,无解毕发之肃杀;西施有所恶,而不能灭其美者,美多也;嫫母有所善,而不能救其丑者,丑笃也。"(《抱朴子·博喻》)这段话深刻地说明了美与丑的对立与统一。文艺作品的艺术形象,也应当反映现实生活中这种审美现象的多样性和复杂性,才能各具风貌、有血有肉、生动感人,并具有独创性,而不至于千人一面,不至于公式化、概念化、脸谱化。事实上,艺术作品有时为了揭示美,使美显得更美,偏偏要强调对立因素,这就是

丑中见美的美学原则。有了强烈的对比，美表现得更加鲜明了。例如，唐知县的内在美，则以他那种可笑的外形为反衬，便放射出一种奇特的异彩，使这个艺术形象更富有自己的独特性。观众在欣赏时，审美感情特别丰富，过后留下的印象也特别深。所以说，"美"与"丑"虽是两个对立的美学范畴，在一般情况下，两者是冤家对头，互相排斥，水火不容，不可调和；但在一定的条件下，则又互相影响，互相补充，互相促进，互相转化，产生出一种奇特的，不同于单纯的美和丑的素质来。这就是艺术辩证法的魅力。

在戏剧作品中，丑角所扮演的正面滑稽人物，又往往不是孤零零地出现在台上的，而往往同某些外表威严的有权势的反面人物同台出现，一正一反，形成鲜明的对比，使这种于丑中见美、滑稽中见崇高的特点更加强烈、更加突出。再以《七品芝麻官》为例。戏中的那几个五台大人，官势赫赫，威风凛凛，当七品县令去晋谒他们时，显得他的官职实在太卑小了。可是，这些忝居高位的大老爷们很快就自打嘴巴、出乖露丑了。他们一遇到诰命夫人这个棘手的案子，马上互相推诿，像老鼠避猫似地溜走了；倒是这个官卑职小、外表滑稽可笑的唐知县，敢于同不可一世的诰命夫人斗上一斗，而且居然把她斗倒了。通过唐知县和五台大人这一对比，谁崇高，谁卑下；谁威严，谁可笑；谁美，谁丑，无须再做议论，立即泾渭分明。唐知县的内在美和善就显得更丰富、更充实，人物也更有深度了。

生活丑怎样转化为艺术美

生活中的丑恶现象给人们带来不快和厌烦。不是所有现实生活中的丑都可以成为艺术表现的对象。只有当所表现的丑具有反证美的含义的两重性，只有当这种描绘能产生对丑的否定，才能成为艺术美。在我国传统的戏曲艺术中，丑角还扮演了大量的坏人或沾有严重恶习的人，这些人物都是人们讥讽、嘲笑的对象，为观众所熟悉的。如《十五贯》中的娄阿鼠、《连升店》中的店家、《望江亭》中的杨衙内、《群英会》中的蒋干、《法门寺》中的贾桂、《风筝误》中的丑小姐詹爱娟、《做文章》中的徐子元……这些人物都是生活中的丑类，从外形到内心都是可恶的。但是，当他们一旦被艺术家深刻、真实而又生动地表现出来，成为渗透了艺术家的审美评价的反面典型时，却又可以转化为艺术美，给人以一种美的享受。在生活中，人们都憎恶娄阿鼠一类的窃贼、无赖，但是，大家又都喜欢欣赏昆剧名丑王传淞饰演的娄阿鼠的形象。

这是什么原因呢？

首先，由于王传淞在这个人物身上倾注了正确的审美判断。他说："娄阿鼠是旧社会的渣滓，是造祸、造罪恶的人"，"（我）极其痛恨娄阿鼠。我想我演娄阿鼠，不能使观众有一点原谅他的意思……"（《我演〈十五贯〉里的娄阿鼠》）王传淞强化了这个坏蛋

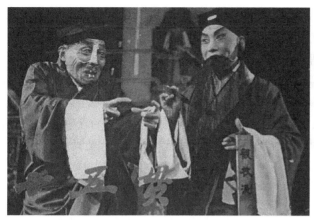 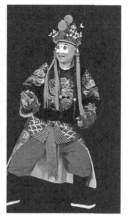

昆曲《十五贯》剧照　王传淞饰娄阿鼠　　　京剧《法门寺》剧照　贾桂

的多种特征,直到破坏了他所属的体系的和谐并变得滑稽化为止。娄阿鼠一出场的亮相,就活脱脱地勾画出了这个贪吃懒做、嗜赌如命的市井之徒的一副穷形极相;在表演中,王传淞还根据娄阿鼠这个窃贼的特征,大量运用了老鼠的形象姿态,活灵活现地、入木三分地塑造了娄阿鼠这个丑的典型。

　　观众们称赞王传淞把娄阿鼠演活了,对舞台上娄阿鼠的种种丑态发出了阵阵的哄笑。笑是快乐和满足的表现。人们在否定了社会生活中的某些丑恶可笑的事情的时候,在精神上也是一种满足,一种愉悦。这笑声是对娄阿鼠之流"懒、馋、贪、残"的丑恶思想行为的否定和批判。车尔尼雪夫斯基在论及这种否定性滑稽时的意见是很对的:"滑稽在人们心中所产生的印象,总是快感和不快感的混合,不过在这种混合中,快感通常总是占优势,有时这种优势是这样强烈,那种不快之感几乎完全给压下去了。这种感觉总是通过笑而表现的。丑在滑稽中我们是感到不快;我们所感到愉快的是,我们能够这样洞察一切,从而理解丑就是丑。既然嘲笑了丑,我们就超过它了。"[1]果戈理也说,讽刺性喜剧的意义就在于"使人们对于那些极端卑劣的东西引起明朗的高贵的反感"(《果戈理论文学》)。人们看了娄阿鼠的种种丑态后发出的笑声,就是对这一类恶行唤起了"高贵的反感"的反应;同时,也就使人们对这些事物的反面——美的、崇高的事物产生了"明朗的喜欢",这正是美感的两个矛盾而又统一的方面。所以,丑角所塑造的一些从灵魂到外形都丑到了极点的艺术形象,也是具有高度的美学价值的。

　　美,是艺术的一个基本属性。但是,一个艺术作品的美或不美,并不在于它所反映的是不是生活中美的东西,而在于它是怎样反映的,在于艺术家是不是塑造了有美学价值的艺术形象。生活中的大美人儿,去演《茶馆》里的康顺子,则未必美。丑角所塑

[1]　车尔尼雪夫斯基:《车尔尼雪夫斯基论文学》中卷,上海译文出版社,1979年版,第97页。

造的许多丑到极点的反面人物形象，之所以能成为具有美学价值的艺术形象，正因为其中包含着艺术家对他们的深恶痛绝之情，并把这种感情通过高超的艺术技巧表现出来。别林斯基在评论果戈理的幽默时说："把幽默说成是创作中强有力的因素，诗人就是通过这一因素而为一切崇高和美的事物服务的，甚至不必提到那些事物，只要把本质上与崇高及美相反的事物复制出来就可以了——换句话说：用否定的方法，能达到同样的目的，而且有时诗人所达到的这种目的，要比他只用生活的理想面作为他作品对象的方法还切实。"[1]别林斯基所指出的这个用否定的方法同样能肯定美的意见，十分深刻。

艺术家在他们额上打上了卑琐的烙印

丑角艺术用否定的方法来肯定美，其重要表现手段是夸张。夸张可以加强讥讽的力量。丑角所扮演的反面人物形象，往往具有漫画的特点。高尔基在《论艺术》中指出："艺术的目的是夸张美好的东西，使它更加美好；夸大坏的——仇视人和丑化人的东西，使它引起厌恶，激发人的决心，来消灭那庸俗贪婪的小市民习气所造成的生活中可耻的卑鄙龌龊。"在我国的传统戏曲中，丑角的某些动作的夸张比其他行当更大些，因此对生活中的丑行的嘲笑也更厉害。娄阿鼠在《访鼠》一场中，惊慌时从板凳上向后跌翻下去，一个斤斗又钻过板凳，从下面翻上来。这个"老鼠偷油"的动作，就是一个极好的运用经过艺术夸张的形体身段来刻画人物性格的例子，使观众看后发出了会心的微笑。

戏剧丑角中还有一种方巾丑（川剧也称"褶子丑"），扮演一些具有丑角性格的各式文人：儒生秀才、刑房书吏、随军参谋、教读老师，其中有不少是纨绔恶少。如昆曲《燕子笺·狗洞》中的鲜于佶，川剧《做文章》中的徐子元，京剧《群英会》中的蒋干，《乌龙院》中的张文远，《闹钗》中的胡琏等。其中除蒋干外，都是胸无点墨、粗鲁鄙俗的公子哥儿，但却偏要装出"斯文儒雅，风流潇洒"的样子来。

丑角在刻画这类人物的形象上，有独到之功。方巾丑在表现技法和程式上与小生同工，但动作却是轻佻、做作的，使观众一看就知道这种"斯文"的外表并不是其文化素养和性格的自然流露，而是矫揉造作、装腔作势的假象。因此，常常会在不知不觉中露出狐狸尾巴来。例如《燕子笺·狗洞》中的鲜于佶，偷割了别人的卷子，使主考官误点他为状元。后来被发现有异，请他到主考官的书房里去做文章。这个人物刚出场时，一副小人得志、得意忘形的架势，进入书房后便原形毕露，丑态百出了。他一个字

[1]　别林斯基：《别林斯基论文学》，上海新文艺出版社，1958年版，第94页。

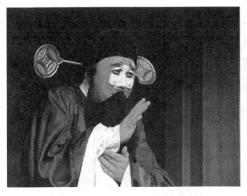
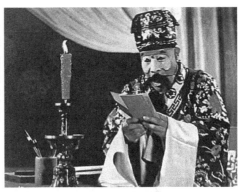

川剧《燕子笺·狗洞》剧照　鲜于佶　　　　　京剧《群英会》剧照　萧长华饰蒋干

也写不出来,最后钻狗洞逃走。对于艺术中的这种反面典型,别林斯基说过:虽然"他们的额上没有写明善与恶,可是在他们身上,却镌刻着卑琐的烙印,这是艺术家执刑吏的复仇的手镌刻上去的。"[1]

　　观众欣赏反面艺术典型形象的另一个重要原因,还在于艺术家在揭露、批判丑的时候,仍然运用了美的艺术形式和高超的艺术技巧,使观众得到了美的享受。哈特曼说得好:"丑只有在它是美的凝结的工具的时候,在审美上才有存在的理由。"[2]例如王传淞表现娄阿鼠、鲜于佶的丑恶本质时,一举手、一投足都是经过精心设计、艺术化了的,都是"美的凝结的工具",加上演员本身精湛的技艺,就创造出了令人叫绝的艺术美。前面提到过的娄阿鼠从板凳上一个斤斗翻下去,再由板凳下钻出来的那个干净利落的身段,就是用绝美的艺术形式深刻地揭示了丑恶的内心活动。至于鲜于佶从狗洞里钻出来的狼狈相,更可算是丑到极顶了,但是王传淞演来,却给观众以高度的美的享受。狗洞在舞台上是用一把椅子来代替的,演员头上有长水发,嘴上戴着髯口,穿着道袍,得从椅子下边的四框中钻出,而且不能碰着椅子,动作由慢而快,脸上肌肉还要同时耸动,表现出惊惶的神情。这种绝技,怎能不令人赞叹呢!还有,像《连升店》中的店家、《法门寺》中的贾桂这类势利小人,是通过演员优美的语言技巧来表现他们丑恶的灵魂的。贾桂念状的一段,一口气的京白,长达数百字,念来抑扬有致,咔嚓酥脆,气口自如,丑中见美。

　　丑角艺术是美的艺术,也是一门难以驾驭的艺术。我国戏曲舞台上传统的丑角戏,有许多是令人百看不厌的艺术珍品,也有美与丑相混杂的粗坯,甚至还有以丑为美、宣扬丑恶的糟粕。究竟怎样才能创造出丑角之美呢? 在我国悠久的戏曲发展史

[1]　别林斯基:《别林斯基选集》第1卷,《文学的幻想》,上海译文出版社,1979年版,第93页。
[2]　鲍桑葵:《美学史》,商务印书馆,1985年版,第551页。

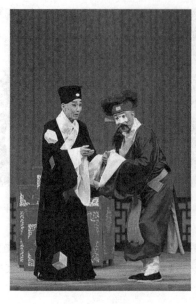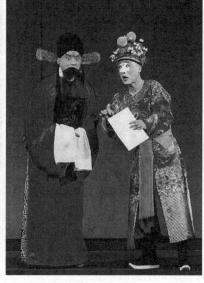

京剧《连升店》剧照　　　　　　　　京剧《法门寺》剧照

上，无数知名的和不知名的艺术家从实践中积累了许多宝贵的经验，尽管时代不同、剧种各异，但是，其中有不少共通的东西。归纳起来，大体上有如下几条行之有效的艺术规则。

分清美丑，褒贬鲜明

艺术家必须对角色做出正确的审美判断，分清美丑，褒贬鲜明。丑角所饰演的人物面特别广、类型特别庞杂，而且正面人物往往是以滑稽可笑的，甚至丑陋笨拙的外表出现的；而反面人物却有时反而装出一副正人君子的架势；还有一种是存在严重缺点但又值得同情的、又可笑又可怜的人物。对于各种各样的人物，应当赞美什么，讽刺什么，同情什么，分寸如何掌握，都值得仔细推敲。

在这中间，最重要的是把肯定性滑稽人物和否定性滑稽人物的界限明确区分开来，不能为了追求庸俗廉价的笑料，从本质上丑化了正面人物或原谅了反面人物。例如《下山》中的小和尚，为了不愿在佛门清规戒律的枷锁下断送青春，因此大胆冲破牢笼去追求自己的幸福。这是应当肯定的人物。但在旧戏中，小和尚是丑扮，脸上画着一片青黝黝的连鬓胡子茬，还有许多色情下流的动作、念白和唱词，这些都是明显的糟粕。而且，因为这出戏是"五毒戏"之一，为了符合蛤蟆形，在耍佛珠、侧身露面时，

有吐舌头、眨眼睛、牵动面部肌肉等动作,这些动作非但不美,还严重损坏了人物形象。昆剧名丑华传浩在中华人民共和国成立后对这出戏进行了一番去芜存菁的改造,把小和尚改为俊扮,删去了黄色淫秽的念白和唱词,对一些歪曲人物形象的形体动作也做了不少修改,使小和尚变成了一个追求幸福、敢于反抗封建制度的活泼可爱的形象。又如《盗甲》中的时迁,从表面上看好像也是个"贼",但他是个梁山好汉,是为正义事业而去"偷盗"的。这样,时迁就不能演成獐头鼠目、鬼鬼祟祟的形象。在造型上,应当给他一个英雄的打扮;在形体身段上虽然是模仿蝎子的,但是,在窜、跳、蹦、纵的时候,处处要显出机警勇敢、武艺高强的特点。总之,要表现出他凛凛正气的英雄本色。丑角还扮演一些外表有缺陷的好人,如《武松杀嫂》中的武大郎,是个忠厚憨直的人,但是个子极矮;《艳云亭》中那个仗义救人的卜者诸葛暗,则是个盲人。丑角在扮演这类人物时,都要模仿身体有缺陷的人的形体动作,但是,演员绝不能为了博得观众的笑声而对这些缺陷加以渲染和丑化,相反,应当抱同情的态度。

而反面艺术形象的美,则是饱和在艺术家对反面人物的嘲笑和惩罚之中的。我们说反面典型人物具有艺术美,绝不是说艺术家使他们的灵魂变成美的了,而是指这些典型形象具有高度的美学价值,也就是说,在塑造丑的艺术形象时,应当使丑的东西更鲜明,把那些隐藏在"美"的假面下的丑恶灵魂彻底地揭露出来。对一些有缺点的人物,艺术家对他们的讽刺则要掌握分寸,外表的幽默风趣与内在的苦口婆心应该是统一的。

丑的表演离不开插科打诨。清代戏剧理论家李笠翁在《闲情偶寄》中对科诨的重要性,做了精辟的论述:"科诨非科诨,乃看戏之人参汤也。养精益神,使人不倦,全在于此,可作小道观乎?""于嬉笑诙谐之处,包含绝大文章;使忠孝节义之心,得此愈显。"这就是说,插科打诨不仅仅可以调节戏剧的气氛,而且还是寓教于乐的一种手段。所以,插科打诨应当做到雅中带俗、俗中见雅,绝不能夹杂污秽、淫亵的语言。科诨出自正面人物之口应当是一种抱着乐观态度、机智地戏弄嘲笑敌人和丑恶现象的武器;而反面人物的插科打诨,目的又应当是"以讥刺来追击卑琐与自私",是他们丑恶原形的一种自我暴露。

准确地画出"这一个"

丑角艺术也要着力于塑造典型人物,赋予角色鲜明独特的个性特征。

随着我国传统戏曲艺术的发展,丑角由单纯的滑稽逗乐,逐渐发展为表演人物。如今,在舞台上、银幕上已经成功地塑造出成百上千个不同个性的典型人物来了,这就使丑角艺术的美愈来愈显出了耀眼的光辉。丑角,就大的方面来分,可分为文丑、武丑

《挑帘裁衣》(一名《武松杀嫂》)剧照　高盛麟饰
武松、艾世菊饰武大郎、毛世来饰潘金莲

两行；文丑之中又有官衣丑、袍带丑、方巾丑、襟襟丑、老丑、茶衣丑、邪僻丑、娃娃丑及丑旦等之分。但是，在每一种类型里，人物的具体性格又是千差万别的。要表现活生生的具体人物的个性，创造生动鲜明的典型形象，行当是无法包办代替的。即以《秋江》中的老艄公和《女起解》中的崇公道而论，虽同属老丑一类，都是善良可爱的老头，但前者更多一些诙谐、风趣；而后者更为忠厚、懦弱。同是官衣丑，《赠绨袍》中的须贾和《议剑》中的曹操，性格就不同，表演的方法也有所不同。须贾是一个怯懦、愚蠢、阴险、无耻而又无能的小人；曹操则是一个典型的奸雄，他有雄才大略，尚未得到施展，风度潇洒机智，善于察言观色、见风使舵。再如《做文章》中的徐子元和《闹钗》中的胡

琏，同属褶子丑，都是愚蠢下流的花花公子，但是徐子元的可笑，则在于他无聊愚昧，胸无点墨却要冒充斯文；而胡琏的可恶，则在于他自己花天酒地，却偏偏要摆出一副道学先生的面孔。川剧名丑傅三乾说得好，一个丑角演员，不但要掌握袍带丑、褶子丑、襟襟丑……的不同表演方法，还应当了解不同人物的不同性格，表演才有所依据，人物才有鲜明的个性，而不是千篇一律。[1]只有准确地刻画出"这一个"人物的独特的个性，才算成功的艺术典型。

丑角成功的表演艺术，同样可以使人倾倒。明万历中南京名丑刘淮，演戏描摹工致，真切感人。他演《绣襦记》的来兴保，引出过这样一则笑话："一极品贵人，目不识字，又不谙练。一日，家宴，搬演郑元和戏文。有丑角刘淮者，最能发笑，感动人。演至杀五花马，卖来兴保儿，来兴保哭泣，恋主。贵人呼至席前，满斟酒一金杯赏之，且劝曰：'汝主人既要卖你，不必苦苦恋他了。'来兴保喏喏而退。"(《金陵琐事》)这位贵人大字不识一斗，看戏时恍若身临其境，不觉忘形，出了一次洋相，但刘淮的出色表演，达到了"假戏真做"的境界，致使极品贵人也"进入了角色"，忘记了自己在看戏。也可见丑角艺术的魅力。

[1]　重庆市戏曲工作委员会：《川剧艺术研究》第2集，四川人民出版社，1981年版，第133页。

《绣襦记》剧照　朱贤哲饰来兴保（中）　　　　荀慧生饰李亚仙、
　　　　　　　　　　　　　　　　　　　　　　金仲仁饰郑元和

丑角演员不可一心想逗人笑

丑角的表演，以冷峻、幽默为贵。虽然是滑稽人物，但是，高明的丑角演员演来却是严肃的、认真的，是自然地按照角色的思想、行为逻辑去行动的，那种硬搞噱头、呵痒式的滑稽逗笑，属丑角艺术的下品。

川剧名丑周企何说过："丑角演员不可一心想逗人笑。"这可谓真知灼见。喜剧美生发于喜剧人物的性格，笑从喜剧人物的行动中产生。演员演得越严肃，越易获得哲理性的喜剧效果；演得越认真，喜剧效果就越浓，越令人回味无穷。京剧表演大师梅兰芳说过："中国京剧界有几位前辈名丑像刘赶三、罗百岁等的好处，也在一个冷字。我与罗百岁合演过戏，他出台以后，也是轻易不笑的，但观众看了他的神气就非笑不可。有时，他念一句道白，可能当时一下子得不到什么效果，可是一分钟后，观众辨出滋味就哄然大笑了。"

为什么演员越严肃认真，喜剧效果会越强烈呢？法国哲学家柏格森说："一个滑稽人物的滑稽程度一般正好和他忘掉自己的程度相等。滑稽是无意识的。他仿佛是反戴了齐吉斯的金环[1]，结果大家看得见他，而他却看不见自己。"[2]柏格森强调滑稽演员应忘掉自己的意见是对的，但忘掉自己并不是无意识，恰恰是有意识的表现，因而滑稽的表现也是有意识的。美国电影艺术家哈里·兰顿也说过："明明滑稽可笑而自己不知

[1]　按：齐吉斯是公元前7世纪小亚细亚吕底亚的一个牧童，后来当了国王，相传他有一个金环，戴上以后别人就看不见他。

[2]　柏格森：《笑》，中国戏剧出版社，1980年版，第10页。

道，正因为如此，我们会笑得前仰后合。总之，最惹人喜爱的喜剧人物，是引起我们发笑的人，而不是和我们一起发笑的人，因为人们不会笑在生活中做什么事的那些人，而是笑生活本身为他们做了什么事的那些人。"[1]这是对滑稽与严肃的辩证关系的精彩论述。对一个演员来说，难就难在明明有意识地表演滑稽，却要使观众感到他的行动都是从角色本身的性格出发的，可笑是自然而然地产生的。演员演得越严肃认真，就越使人感到这种滑稽是令人可信的，也就越觉得可笑，艺术性也就越高。

要注意舞台形象的美感

丑角艺术要注意舞台形象的美感。艺术的基本属性就是美，欣赏者正是从美感享受中接受艺术作品给予人的生活真理。丑角艺术大量地揭露、嘲讽了生活中的丑人和丑事，但并不是机械地照搬生活现象，在舞台上自然主义地展现丑态，而是要求以美的艺术形式把这些丑的内容更突出、更鲜明地表现出来，在这中间，技巧和形式是有相对的独立性的。

丑角之美，又不仅是静止地表现在舞台上的一个亮相或摄映在剧照上的一个镜头，而是体现为一个整体的艺术形象，从服装的打扮、脸谱的勾画到身段脚步的运用、做派神气的运用，都是融为一体。萧长华勾画的脸谱，都是根据剧中人物的性格，结合自己的脸部条件，用繁简不同的艺术手法，把人物的神态展现出来，做到面面各异。他在服饰的打扮上，也是根据人物的区别而不同，应当端正矜持的，应当潇洒飘逸的，应当紧凑利落的，应当破烂邋遢的，都是身身不同。但在不同的形象中，又有共同的特点：干净。著名戏曲理论家翁偶虹称赞萧长华的表演时写道："他表现的丑角之美，并不系于他的资望、辈分，如老树着花，疏然有致。相反，从他一出场起，贯穿全剧的神气、身段、做表、念唱，都有一股青春的活力，洋溢于整个舞台，如幽谷之兰，别具馨逸。"[2]

高明的丑角演员都很注意身段和语言的形式美，他们决不在台上表现挤眉弄眼、搔首摸耳的丑态。在川剧《做文章》中，有一段徐子元因为做不出文章而模仿女人动作的戏。有的演员演起来，甩屁股、扭肩膀、做媚眼……丑态百出；而傅三乾却不是这样，他用极美的"女身法"来表演，像演闺门旦似的，规规矩矩，袅娜多姿，形体动作不但不丑恶，反而很美，使观众既感到可笑，又得到了艺术美的享受。他认为，一个纨绔子弟做不出文章，却想女人想出了神，甚至于模仿起女人的动作来，这一行动本身已经是够丑的了，演员就不必再大加渲染。这一点，也是衡量丑角演员艺术修养高低的一

[1]　哈里·兰顿：《笑的严肃方面》，《电影艺术译丛》，1980年第2期，第175页。

[2]　翁偶虹：《丑行典范萧长华》，《戏曲艺术》，1986年第3期，第6页。

个标志。

我国许多优秀的丑角演员,都是身怀绝技的。有了高超纯熟的技术,便能得心应手地塑造出完整鲜明的艺术形象,准确地表现人物的心理活动和思想感情。但是,演员决不能为了单纯地卖弄技巧而滥用技巧,技巧必须为剧情服务,为塑造人物形象服务。傅三乾在表演《跪门吃草》中的须贾时,用了甩发的特技——只甩几转就使水发自行盘在头上,而不是像有的演员,为了亮功夫,观众越叫好甩的时间越长。他认为,当须贾知道范雎就是张禄丞相时,心里又怕又急。甩发这个技巧,如果用得恰当便加强了须贾的惊恐和狼狈;但是,如果拼命炫耀甩发的功夫,就不符合人物在规定情境下的急迫心情,而成杂技表演了。何况,内行都知道,甩发时只用几转就自行盘好,却是更需要功夫的。川剧名丑李笑非在总结丑角表演经验时,曾谈到四条原则:(一)处处应有生活依据,(二)时时注意舞台规律,(三)须臾不离规定情境,(四)丝毫不忘人物性格。这四点对丑角演员怎样恰当地运用技巧、创造出内容与形式相统一的美的艺术形象来,是值得重视的。

刊于《戏剧艺术》1980年第4期

三

一样的悲怆，
不一样的情愫

一样的悲怆，不一样的情愫

——赞方亚芬唱"三嫂"

方亚芬被专家誉为当今越剧界最出色的袁派表演艺术家、越剧"第一旦"。她饰演的《西厢记》中的崔莺莺、《梁祝》中的祝英台、《红楼梦》中的凤姐和黛玉、宝钗、《碧玉簪》中的李秀英、《白蛇传》中的白娘娘、《追鱼》中的鲤鱼精和牡丹、《铜雀台》中的甄洛……都各具鲜明而有个性的特色，光彩照人。而她在现代戏《祥林嫂》《玉卿嫂》和《早春二月》中塑造的"三嫂"的形象，更深深地激起人们的同情。"三嫂"都是中国旧社会的苦命女人，没有传统越剧的满头珠翠和华丽服饰的装扮，却是越剧史长廊中的几位具有素朴之美的平民女性形象。在当下特别重视越剧男女合演的情势下，研究一下方亚芬演的"三嫂"，我以为并不是多余的。

元旦后不久，我有幸再次观看了越剧现代剧《早春二月》。该剧首演于2001年，获得一致好评。尔后，著名剧作家薛允璜七易其稿。此次以全新面貌在上海奉贤九棵树剧场亮相。虽然是春寒料峭，依然打动了远道赶来看戏的热情观众。

方亚芬在剧中饰演文嫂。这是方亚芬与许杰的再度联手。许杰饰演萧涧秋。在一个雪花飘飞的早晨，他们把观众领进一个世纪前的江南小镇——芙蓉镇，萧涧秋和文嫂、陶岚卷入了一场感情漩涡，小镇的平静被打破了。文嫂甫出场时，一身素白的衣装，拎着纸钱等祭品，背着小儿子，牵着女儿，去亡夫的衣冠冢祭扫。她低着头，缓缓行，那种悲切无助的情状，未曾开口，已令观众动容。在该剧中，文嫂虽然只是第三号人物，但经过方亚芬的真情演唱，却成为全剧最打动观众的一个角色。

文嫂，加上玉卿嫂和祥林嫂，是谓"三嫂"。方亚芬说，虽然同为"嫂子"，"三嫂"

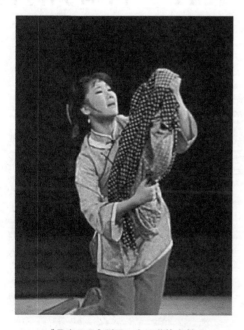

《早春二月》剧照　方亚芬饰文嫂

是不同的。在我看来，"三嫂"有同有异。"三嫂"有三同，即同是20世纪二三十年代社会的底层女性，同为苦命的寡妇，同样被逼死。异也有三：她们的身世不同，吃苦经历不同，最后以不同的方式离开人世。方亚芬演"三嫂"，显现了一样的悲怆，不一样的情愫。各有其貌，各有不同的个性，各有感人肺腑的代表性唱段，各是各的"这一个"，深刻而鲜明的艺术形象令人念念不忘。

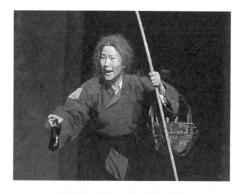

《祥林嫂》剧照　方亚芬饰祥林嫂

　　方亚芬对这三个悲剧人物，都注入了深刻的同情，为她们鸣不平，为她们声泪俱下地呐喊。祥林嫂一生遭遇坎坷，当了两次寡妇，孩子阿毛又被狼吃了。她捐了门槛，遭千人踩、万人踏，还是不能赎"罪"。在临终之前，她有大段唱腔痛诉自己心中的怨愤："谁知道伤寒夺去老六的命，阿毛又遭饿狼衔。撇下我无依无靠无田地，（那）大伯又收去屋两间。没奈何我二次重把鲁府进，只求得免受饥饿度残年。都说我两次寡妇罪孽重，老爷太太见我厌。我为了赎罪去捐门槛，花去我工钱十二千。人说道天大的罪孽都可赎，却为何，我的罪孽仍旧没有轻半点？！啊呀，轻半点？！我要告诉去，我一定要告诉去。我到哪里告诉去呀？……"祥林嫂满怀愤慨提出责问："我只有抬头问苍天：地狱到底有没有？死了的一家人还能再见面吗？告诉我，快告诉我？"苍天没有回音。她继而低头问人间，人间也无言。祥林嫂在大雪飘飞的除夕之夜，徐徐地倒在雪地里。"半信半疑难自解，似梦似醒离人间。"

　　文嫂是方亚芬继祥林嫂之后演的第二"嫂"。这是一个"军嫂"，没有了恩师袁雪芬塑造的祥林嫂作为样板，完全靠自己创造。文嫂是一位革命军军人的遗孀，带着两个孩子，度日如年。她得到了萧涧秋的关爱，对他感恩戴德，但儿子死后，文嫂失去了活下去的最后一丝希望。当得知萧涧秋为了拯救她决定娶她时，她不忍拆散萧涧秋和陶岚的爱情；同时，又害怕镇上风刀霜剑流言蜚语的巨大的侵害。最后，善良而柔弱的文嫂以一条白绫自尽，和已在黄泉的丈夫、宝儿团圆去了。

　　玉卿嫂则是第三"嫂"。《玉卿嫂》是一台反叛世俗旧习的女性悲剧。美丽年轻深情的寡妇玉卿嫂爱上了一个她全力救助过的小男人庆生。但是，恩情毕竟不能代替爱情。后来，庆生和一个唱戏的女演员好上了，要到上海去。玉卿嫂阻止不成，肝肠欲裂，万念俱灰，爱极生悲，最终把爱情的信物——银簪从头上拔下来，刺死了庆生，然后又刺进了自己的胸膛。畸形的爱化为惨烈的恨，玉卿嫂的最后举动，令人哀其不幸，更叹其不该。这是"三嫂"中难度最高的一个。方亚芬没有辜负热爱她的观众的期许，以其出色的倾情的演唱，获得了当年梅花奖和白玉兰表演艺术奖的榜首。之后，又拍成电影。

　　莱辛说过："一个悲剧，简而言之，是一首激起怜悯的诗。"三个善良的寡妇以不同

的方式离世，吟唱了同样令人怜悯的哀歌。这三台越剧的悲剧美，主要是通过唱，通过委婉细腻、深沉含蓄、韵味醇厚的"悦耳之音"（莱辛语）来塑造人物。方亚芬是袁雪芬的爱徒，也是传承袁派唱腔的第一人。她的唱，得到袁雪芬的亲授和指点，不仅具有浓郁的袁派唱腔的魅力，而且因嗓音清亮，音色甜美，运腔婉转，抒情细腻，形成了自己独特的风格。

这里，试以三出戏中的剧终唱段，分析一下方亚芬演唱的魅力。文嫂在质朴柔弱的外表下，有一颗坚毅的内心。她在告别人世前，流着热泪，以30句的唱段，表明自己的心迹："他们俩本是一对好夫妻，岂可因我痛离分。我招祸添灾活到今，冤枉恩人已自恨。拆散良缘更难容，丧尽天良罪孽深。……岂能做缠死青松苦丝藤。……萧先生啊，还赠你一片真情，只愿你，欢欢乐乐去成亲，珍藏你，似海恩情，安安静静、干干净净、一条白绫伴我行。"这段唱，韵味醇厚，舒展流畅，徐疾有致，其情哀哀，其骨铮铮，唱出了她决意以一死来成全萧涧秋和陶岚的爱情、表白自己的心志。细腻优美、深沉无华的袁派唱腔，手持丈二白绫不断变换的身姿造型，辅以交响乐的伴奏，在营造悲情诗意美感的同时，具有当今的时代感。

而玉卿嫂在离别人世前，编剧、导演和作曲为她精心设计了112句独唱。这段共20多分钟的绝唱《情难了》，是全剧的高潮和最亮点。徐俊导演说："《玉卿嫂》中这段长达一百多句的独唱，并不是以追求打破唱段长度纪录为目的，而是情节所至，情感所至，它不仅是玉卿嫂情感的爆发点，也是观众情感的宣泄点。"在一声"老天对我不公啊！"的呼喊后，声情并茂地唱出了她悲苦的一生；唱出了她与庆生，由怜生情、由情生爱、由爱生恨的感情历程；唱出了她的寄托，她的憧憬，她对未来生活的热情期待，而这一切，即将灰飞烟灭。如泣如诉、淋漓酣畅的演唱，抽丝剥茧地揭示了玉卿嫂的内心世界。一句句，一声声，质朴自然，一气呵成。作曲家陈钧完整地设计布局了这段越剧史上罕见的超长唱段。开始以尺调慢板、缓板、慢中板、弦下调回忆叙述自己的苦难身世：虽生在贫苦家庭，但父亲也是教书先生，童年时父母相继亡故，从此跌入悲苦深渊，当了童养媳，又死了丈夫和公公，受不了婆婆的虐待，在寻死途中，救了病重的庆生……娓娓道来，如泣如诉；待唱到干姐弟沉入爱河而无法自拔时，节奏渐渐明快，高

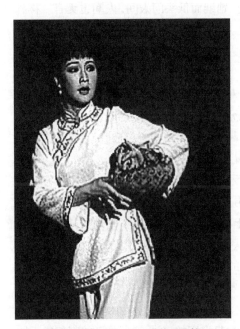

《玉卿嫂》剧照　方亚芬饰玉卿嫂

腔将感情推向高潮；但是，庆生的决意出走，使她感到天塌地陷，痛彻心扉，绝望无助。一段音乐的停顿，"想不到……"，10句清吟，尺调清板，由慢而快，直至如洪水决堤，冲垮了她的理智。玉卿嫂下决心两人同归于尽，唱得越来越撕心裂肺，最后提高四度，转入C调，节奏加快："我不能让你走呀，我不能让你呀跑。为了这份不伦的爱，天下的大不韪我敢冒；为了这份不伦的爱，荣辱的重担我敢挑；为了这份不伦的爱，我敢顶众人讥与嘲；为了这份不伦的爱，千般苦万种痛我情愿熬……"叠板和最后的高腔嘎调"我就是死也要死在你怀抱，可怜我，可怜我。为了你，就是死，我情难了！"把全曲推向顶峰。这一大段视死如归的演唱，使观众无不动容，始终被深深吸引。一边不断地为方亚芬精彩的动情的演唱鼓掌，一边又流着泪和玉卿嫂共呼吸、同感受。

编剧曹路生为唱不倒的"金嗓子"方亚芬度身定制的112句唱词，填补了白先勇小说中关于玉卿嫂前史的空白，加深了人们对她的同情；唱词几无对剧情的重复赘述，情感饱满。导演和作曲对这一核心唱段用足了功夫。整段唱腔布局完整，板式丰富多样，调性转折多变，节奏徐疾有致，情感起伏跌宕。但是，20多分钟长段的独唱，演员一人站在舞台上干唱，唱得再好，也很难把控全场。必须边唱边演，边歌边舞，面部表情、眼神、手势、台步和身段都要同唱词、曲调所传递的情感形成同构，导演甚至要求她在形体上自然地变换超过112个优美的具有雕塑感的身段造型，这是非常考验演员功力的。方亚芬的演和唱达到了极致，这段112句出色的演唱，在与编、导、作曲的共同努力下，成为戏曲教科书式的典范。

白先勇先生原作是两万多字的短篇小说。他在1982年曾说过："《玉卿嫂》写的是一个很热情的女人。那种题材没法子搬上舞台……只有电影最合适，舞台剧绝对不能演。"而当2006年越剧《玉卿嫂》上演时，他感到意外的欣喜，亲自参加了首演式，并连声赞叹："改得好，演得好！"这说明，方亚芬演的玉卿嫂，虽然从桂林来到了浙江，从银幕上走到了舞台，却依然是他心中活生生的玉卿嫂。

声腔是创作人物的一部分。三个寡妇的声腔是不一样的。虽然同是袁派唱腔，但祥林嫂的唱是经典的袁派唱腔。《祥林嫂》剧终的"抬头问苍天"那段著名唱段，方亚芬用袁雪芬的老迈声音，唱出了一个走投无路的垂死的祥林嫂的心境，"千悔恨，万悔恨"，那段著名的唱腔，方亚芬的演唱同样催人泪下，感人至深，让观众沉浸在无限的悲愤之中。而值得一提的是，玉卿嫂的声腔却甜美清亮，外静内热；文嫂则是质朴悲切，外柔内刚。三者同为袁派，同中又略有异。

方亚芬有极强的塑造人物的能力，被誉为"一人千面"。我认为，她已经当之无愧地成为如今越剧第一旦角。她的可贵之处是没有为自己定型，说："不能因为演了'三嫂'，而作为一个框子，把自己框死。"她至今还在努力探索和学习，在书店里只要看到关于袁老师的资料，都会买回来学习。方亚芬说："回想起来，袁老师从来没有夸过我唱得好，她是希望我艺无止境，学无止境。"方亚芬做到了青出于蓝而胜于蓝，袁雪芬老

师倘若泉下有知,定会无限欣慰。

　　"三嫂"都是越剧男女合演的经典现代戏。这足以证明,越剧男女合演大有广阔的用武之地。越剧男女合演可以出精品力作。越剧男女合演现代戏,更有其独到的长处。方亚芬是上海越剧院一团(男女合演)团长,这个团演《早春二月》,方亚芬为了烘托许杰主演的萧涧秋,自己演配角文嫂,这一行动,同样是值得赞扬的。

刊于《中国戏剧》2020年第10期

唱不尽的玉卿嫂

——欣赏越剧电影《玉卿嫂》

　　由徐俊导演的越剧戏曲彩色电影《玉卿嫂》近日上映。我虽在10多年前看过舞台剧，这次看了电影，还是被它所传递的至美、至情和至精，深深地打动。《玉卿嫂》是继《祥林嫂》之后，越剧优秀剧目的"第二嫂"。徐俊由沪剧王子华丽转身，到上海戏剧学院深造7年，改任导演后，在14年前执导的第一部大戏，就是《玉卿嫂》。徐俊出手不凡，一出手，就为自己打造了一座艺术高峰。从此他在导演界站住了脚跟。该剧首演于2005年11月，编剧、导演、演员获奖无数。原作是白先勇的小说，曹路生把桂林的玉卿嫂搬到了浙江绍兴，成功改编成越剧。方亚芬的倾情塑造，出色演唱，使她登上梅花奖榜首，这部戏成为她的最重要的原创代表作。此后，徐俊又把这个说"绍兴话的玉卿嫂"搬上银幕，让戏曲舞台艺术精品得到更加广泛的传播，让越剧艺术之花在银幕上绽放出了新的生命力。

　　戏曲电影《玉卿嫂》又是一个"小成本、大情怀、高品位"的典范。导演充分使用现代电影的技巧，在尊重越剧传统、充分发挥表演艺术家演唱才能的基础上，以超越传统的电影技术手法，用一根情殇的主线，描写了玉卿嫂和庆生从相惜、相爱到撞击直至决裂，最后共同赴死的过程，给观众以别样的审美享受和悲剧性的心灵震撼。

　　方亚芬是袁雪芬最钟爱的一位学生。她的原汁原味的袁派唱腔令人百听不厌。在电影《玉卿嫂》里，唱不倒的方亚芬演绎了唱不尽的玉卿嫂。她在得知庆生与金燕飞相爱并商量同去上海后，用委婉细腻、深沉含蓄、韵味醇厚的袁派唱腔，声泪俱下地独唱了112句，共20多分钟，这在越剧史上是独领风骚的。玉卿嫂明白她和庆生的爱情已经结束，肝肠俱裂，万念俱灰，回顾自己的悲惨身世，倾诉她与庆生由怜生情、由情生爱、由爱生恨的情感历程。她全身心的挚爱，她的寄托，她的憧憬，她的全部生命，即将灰飞烟灭。如泣如诉、淋漓酣畅的演唱，抽丝剥茧般一层层深刻地揭示了玉卿嫂的内心世界，使观众对她与庆生的畸形的爱情以及她最终的不幸而惨烈的选择，给予深深的同情。一个人在银幕上，特写镜头始终跟着她，她的表情、眼神、含在眼眶内和流出的泪珠，感人肺腑的真诚的倾诉、咏叹、呼唤，让观众无不动容。编、导这样的安排，是充分了解方亚芬的演唱功力之所为；而方亚芬的这一大段超长度的独唱，字字血，声声泪，以情带声，催人泪下，使袁派唱腔的艺术魅力得到了充分的展示。与她的老师袁

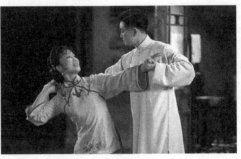

越剧电影《玉卿嫂》海报及剧照

雪芬的《祥林嫂》结局——大段哀怨义愤的唱腔，有异曲同工之妙。

齐春雷饰演庆生，唱的是尹派，和方亚芬搭档，也是绝配。他感激玉卿嫂的救命和呵护之恩，但恩情不等于爱情，当他遇到了青春勃发的戏班子女演员金燕飞之后，终于下决心挣脱紧紧束缚自己的情网和枷锁。他以尹派演唱，唱出了自己压抑而矛盾的内心世界。他的演唱字重腔轻，柔中有刚。落调、拖腔和起腔，恰到好处，得到了尹派唱腔的真传。越剧男演员难得，优秀的男演员更来之不易。齐春雷当年在这台戏中的表演稍显拘谨青涩，但正符合庆生这个人物的气质，恰到好处。

徐俊导演在电影《玉卿嫂》里，又充分利用了电影技巧之长，长镜头和短镜头，配合得恰到好处。玉卿嫂和庆生两个人的特写，有时面对面地对视着，双方的眼神里，露出了不同的神情。前者含情，后者默然；前者爱恋，后者无奈。经过特写镜头的处理，观众从眼神的变化中看出了思想、情感的起伏。对于手势、身段、步履的放大和凸显，电影手法和越剧表演艺术的叠加效应，不但外化了人物的内心，也展示了戏曲程式之美。玉卿嫂向往与庆生成亲的意识流，同悲苦崩溃的现实，形成强烈的反差，影片的蒙太奇手法也用得很贴切。

一枚银簪虽是道具，它的运用和强化，同样可见导演的匠心。当庆生把一枚银簪轻轻插进玉卿嫂的发髻时，表现了庆生对她的感情，这是一个重要的伏笔。剧终，庆生决意要离开玉卿嫂，和金燕飞一道去上海。玉卿嫂哀求庆生不要走。庆生不从，爱之深、恨之切，绝望的玉卿嫂把这枚银簪从头上拔下来，爱的信物变成了恨的凶器。玉卿嫂用它刺死了庆生，然后又刺进了自己的胸膛，给观众带来了视觉上、心灵上惊心动魄的震撼。

越剧电影《玉卿嫂》象征着编、导、演的成熟。此次越剧电影展，《玉卿嫂》有幸入选，值得庆贺！让戏曲与电影联姻，把优秀的舞台剧拍摄成电影，使演员活体表演的这种即时性、在场性的艺术得以流芳百世，功德无量。这样做，是一举两得：既让更多的观众可以欣赏到中国戏曲的精品，也是对戏曲舞台艺术精华的最好的传承和保护。

刊于 2019 年 8 月 12 日《新民晚报》

光明颂

——看当代越剧《燃灯者》

 他燃烧了自己，从顶燃到底，是一团悠悠的火，一盏静静的灯。他点亮了司法改革的火种，敢于担当，砥砺前行，英年早逝，留下了"燃灯者"的美誉。上海越剧院首次尝试将上海市高级人民法院原副院长邹碧华的先进事迹搬上越剧舞台。这是一个勇敢的创举，开拓了越剧演绎当代戏的空间，也展示了越剧男女合演的光明前景。越剧《燃灯者》接地气、重民生、扬正气，是一曲动人的光明颂。

 真人真事的当代题材作品，上海越剧院有多年没有排演过了。越剧擅长演莺莺燕燕、才子佳人戏，演现代戏非其所长，演真人真事、以先进人物为原型的当代戏，困难更大。在邹碧华的先进事迹中，他们找不到一个能构成戏剧冲突的完整案例。用戏剧界的行话来说，缺少"戏核"，戏剧冲突不集中、不尖锐，戏就不好看。李莉带领黄嬿、张裕共同创作剧本，查阅了七八十万字材料，终于找出了两个"戏核"：邹碧华化解老访民和关心患白血病孩子的故事。这两个故事都来源自真实案例，但材料简单。编剧为了凸显邹碧华对老百姓的关爱和他的智慧、风趣，做了一些合情合理的艺术加工，由一个青年记者串起全剧，让观众跟着记者的步履和目光来了解邹碧华这个人物。如邹碧华处理一起上访户案件，他踏勘现场后，找到了火灾的症结，发现"上访专业户"赵锦花的确有冤情，当她大哭大闹时，便捡起她的脸盆和棒槌说："大妈，你喊，我帮你敲！"立刻把大妈镇住了。这个细节虽是虚构的，虽然出乎意外，又在情理之中，充分展示了邹碧华对百姓的同情心和化解矛盾的智慧，非常感人，也有助于事件的解决。

 司法改革是邹碧华事迹中最为引人瞩目之处，《燃灯者》还虚构了一个邹碧华刚进法院时的带教老师做"对立面"，构成了一对原本情意深重的师生间的对手戏，这使全剧的冲突更为集中。编剧对邹碧华的人格估量出一个水准线，再在这个水准线上构造人物的心理和情感空间，建造了一座多层的心灵美丽园。通过巧妙构思和艺术加工，让邹碧华活生生地感人地出现在舞台上，无愧为"勇于担当的改革奋楫者"的称号。

 《燃灯者》完成了气质转型，在开掘人物的内心世界方面，下了大功夫。越剧擅长演绎男女情感，夫妻情也成为《燃灯者》的重头戏。邹碧华和妻子唐海琳在夜晚互诉衷肠的一场戏，以典型的越剧化的表现手法展现。他们夜谈的内容，从大学恋爱到红丝牵定的甜蜜回忆，到妻子对于丈夫敢当公平正义化身的"庭前独角兽"和司法改革

的先行官的认同、支持,妻子最后温情而坚定地唱出了"倘若马到绝崖处,你尽可,挂冠辞职回家来"的心声,无比感人。戏里还有一个细节:妻子为丈夫拔掉头上的白发,继而发现邹碧华为考虑劝说带教他的老师离职,新添了更多的白发。这几段对唱,虽然没有了水袖,没有了舞蹈,润腔方式也有转换,但对唱深入地展示了邹碧华真诚高尚的精神世界,也使越剧的抒情戏味更为浓烈。

导演杨小青无意把《燃灯者》排成一个纯故事性的戏,而希望做一个诗化的呈现。她用了近20个龙套演员,一身白衣,不时手捧蜡烛出没在舞台上,营造气氛,这个创意是好的。该剧的舞台空间则由各种写意的"光"组成。每一种光都具有象征意义,灯光象征都市的繁华,星光象征人物内心独白,而烛光如同点点光辉,恰是燃灯者的生命之火。此外,剧中还采用了四个大小不一的镜框,营造出"镜头"的感觉,有时向外"推",有时向内"推",左右横拉时还可以把舞台切割成各种不同的画面,效果看来是不错的。但手捧蜡烛的群众演员出场似乎多了一点,建议适度做点减法,点出"燃灯"的主题,以少胜多,效果可能更好。

对于青年演员齐春雷来说,饰演邹碧华是一次高难度的挑战,他十分努力真情地演绎了一个当代好法官、改革者的形象。据悉,第一场演出后,邹碧华的母亲看后上台抱住齐春雷哭着大声喊"儿子,儿子",足见演出值得肯定。他的尹派唱腔,一句起腔,引来新老戏迷们的喝彩。饰演老法官李仲祥的资深越剧艺术家许杰表演出色,把一个被司法改革推到风口浪尖上的老法官内心的煎熬和对邹碧华爱恨交集的复杂感情表达得真切可信,分寸得当。其他几位配角演员也都很称职,陆派、戚派、金派融入其间,使唱腔更为丰富。

越剧现代戏的唱词是很难写的,既要通俗,但不能俚俗;白话文体,又要有诗意;既要押韵,又要朗朗上口,要求剧作家有很强的文字功力。《燃灯者》剧终,邹碧华给恩师写信,用一段激昂而深情的50多句唱,尽吐了这位改革者的衷肠和对老师的敬爱之情,文字雅俗共赏,情理交融,唱腔声声入耳:"……成败何足论,功过等闲看;生命如蜡

越剧《燃灯者》剧照　齐春雷饰邹碧华、许杰饰李仲祥

烛,燃尽方无憾;一人亮一点,何惧有黑暗;众人亮一片,信仰天地宽;但等那,疾风骤雨洗练过,碧丽中华,竞明光、拥璀璨,我未负此生,死也安然!"越剧现代戏的唱词,写得如此美妙而动人,十分难得!

《燃灯颂》再次呈现了越剧现代剧男女合演的优势。越剧是一棵树,开着两枝花:一枝是女子越剧,一枝是男女合演越剧,这是越剧发展的必由之路。男女合演虽然会遇到许多困难和阻力,但这条路势在必行,而且已积累了许多经验。越剧《燃灯者》的成功,再次证实了这一点。

大幕徐徐降下,主题歌《燃灯颂》的伴唱又深情响起:"悠悠一团火,静静一盏灯,聚火照歧路,燃灯递温馨。聚一团,人间温暖真情意,燃一片,碧丽中华竞光明!"戏结束了,但邹碧华的精神,化作一团更加强烈的火焰,燃烧着、温暖着观众的心。

刊于2015年12月19日《新民晚报》

看越剧电影《西厢记》，为何台下响起掌声？

在美琪大戏院看3D越剧电影《西厢记》，喜看越剧四大经典在银幕上"团圆"的同时，还有一个意外收获：观众席上多次响起如雷的掌声。在电影放映过程中，张生、崔莺莺的一曲终了，包括红娘一个俏皮的小动作，也会引发多次热烈掌声。剧终，有观众大声喊道："再来一遍！"这是几十年来看电影从未遇到过的。

这个艺术现象，引起了我的一番思考。

波兰戏剧家格洛托夫斯基说过："电影和电视不能从戏剧那里抢走的，只有一个因素：接近活生生的人。正因为如此，出自演员的每一个挑战，他每一个不可思议的动作都变成了伟大的东西，非凡的东西，接近于观众心醉神迷的东西。"戏剧家与观众的当堂反馈，观众与观众之间的社会助力效应，在演出活动中汇成一种巨大的精神洪流。因此，我们过去常说，这种活生生的当堂反馈，是坐在电影院和电视机前看电视所无从产生的。这也是电影、电视无法"吃掉"戏剧的理论根据之一。

戏剧的"当堂反馈"理论，在今天还是对的。但是，放映3D电影《西厢记》时观众的热烈反馈，又提供了戏剧具有不朽的生命力的证据，可以重新启发对戏剧电影价值的再思考。

越剧《西厢记》是一卷精致的工笔画，又是一部杰出的心理剧。一对古典青年男女恋爱时的心理博弈，四位主要角色的心理活动细腻而复杂，活跃而丰富。《西厢记》又是一部典型的诗化的中国式歌剧，许多著名经典唱段令人百听不厌。钱惠丽演张生、方亚芬演崔莺莺、张咏梅演红娘、吴群演老夫人，是绝妙的搭档，珠联璧合，丝丝入扣。张生的痴情、莺莺的含蓄、红娘的伶俐和老夫人的负义，表演得淋漓尽致，是为天作之合。10年前，我看过四位演员的这台戏后，曾呼吁趁她们的形象和演唱最美好的时机，赶紧拍成电影，永久地记录、保存下来。因为戏剧表演是演员活体的艺术创造，而舞台青春是不可能永驻的，艺术表演又是具有瞬时性的特征。如今的3D越剧电影《西厢记》，依然是10年前复演该剧的原班人马，原汁原味，当然电影的科技含量更高了，呈现更加美轮美奂，对钱惠丽、方亚芬、张咏梅来说，也还不算太迟，着实令人欣慰。

更值得注意的是，高科技注入了越剧《西厢记》，赋予传统舞台作品新的呈现。它使越剧表演艺术的精粹更凸显更完美地传承下来。袁雪芬老师生前曾说过："方亚芬不亚于袁雪芬，方亚芬要超过袁雪芬。"在电影的首映式上，方亚芬衷心感谢老一辈艺

术家留下了这一笔精美的遗产。3D越剧电影的确为《西厢记》做了新的艺术梳妆。演员们以靓丽的形象出镜，戏的节奏更加紧凑、更加流畅。影院里不断响起的掌声说明：方亚芬的确做到了不亚于袁雪芬，甚至在某些方面超越了袁雪芬。

戏曲和电影的最新联盟，是一件大好事。借助科技手段，戏曲电影获得创新性的发展。3D、杜比全景声等新技术的运用，使观众获得欣赏舞台艺术所不具备的沉浸感。它不仅拉近了与观众的距离，而且让人有身临其境的感觉，使传统舞台艺术绽放出全新的魅力。如今，坐在影院内的任何位置，演员的精湛表演犹如就在眼前，人物的一颦一笑，眉目传情，嘴角牵动，水袖身段，都看得一清二楚。这是送到每个观众眼前舒服惬意的审美享受。绝妙的演唱，因烘云托月的音响效果的配合，赢得台下掌声无数。

放映3D越剧电影《西厢记》传出的如雷掌声，不仅是对舞台演出全貌和演员表演的最好的保存，又是在为戏曲艺术的广泛传扬鸣锣开道。因为戏曲演出，离不开演员、乐队和布景、灯光。现在拍成电影，可以"轻装上阵"。它可以到影院去放映，可以到大中学校的礼堂去放，可以到地区文化馆去放，也可以到农村广场去放，当然也可以走出国门去展映，让更多观众可以近距离地欣赏戏曲经典作品的艺术魅力。对于弘扬中华经典文化、推广中国戏曲艺术之美、播撒民族艺术精华的种子，都是功德无量的。

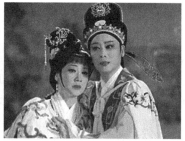

越剧电影《西厢记》海报及剧照

据悉，上海戏曲艺术中心与上海电影博物馆已达成合作意向，共同建立戏曲电影放映基地，力求将戏曲电影放映打造成为上海的特色品牌项目。这里，我还想给教育部门提出一个建议：每个学期，必须组织中小学生看一到两部戏曲电影，既丰富学生的课余生活，也是美育、民族传统文化艺术教育的一个重要内容。从高小到中学，每年至少看两部戏曲电影。让青少年从小就欣赏戏曲、热爱戏曲，培育新一代的观众，反过来促进戏曲艺术的传承、发展和繁荣。如果把观看戏曲电影列为中小学文化素质教育的必修课，这将是传承弘扬民族文化的又一有效举措。

刊于2018年6月30日《新民晚报》

情深义重,唯美清纯

——欣赏越剧《双飞翼》

"身无彩凤双飞翼,心有灵犀一点通。"描写晚唐诗人李商隐的人生传奇的越剧《双飞翼》,是剧作家李莉对2012年上海越剧院创排的《李商隐》进行脱胎换骨的再创造的新作,查阅了30多万字的史料,经过三轮精心修改打磨,又延请上海戏剧学院教授卢昂担任导演,由著名越剧表演艺术家钱惠丽、王志萍联袂主演。在上海5月和6月的四场演出和全国地方戏优秀剧目展演中,获得了专家和观众的如潮好评。

编演《双飞翼》的最大的难度在于,李商隐本人并没有什么戏剧性的事件、故事,人物个性也比较内敛、平淡,加上他的诗作比较深奥、用典故多,所以,唐代出了这么一位伟大的诗人,却极少在戏剧舞台上亮相。今天,上海越剧院做了一件有益的工作,为中国历史"百位文化名人"系列增添了一抹瑰丽的亮色,在越剧的艺术长廊中增添了两位多姿多彩的角色。

这出戏是一出感情冲突极为动人的戏,表现为情与理的纠结和冲突,知识分子渴望功名前程与坚守天良正义的冲突,还有诗人的兄弟情谊与纯真爱情的冲突。越剧《双飞翼》告诉人们:情重义更重。戏的开场和结束,台口纱幕上用了手书的李商隐诗句:"相见时难别亦难,东风无力百花残。春蚕到死丝方尽,蜡炬成灰泪始干。"它点明了全剧抒情、雅致、高远又苦涩的形象风格。剧中选取李商隐的几首浅白易懂的原诗,反复吟唱,感人至深。舞美设计总体简约雅淡,加进了唯美抒情的灯光,衬托并凸显演员的表演。

《双飞翼》在艺术上的最大的特色,是在于继承与发扬了越剧艺术"两个奶娘"的优秀传统:一手向话剧学习,一手向昆曲学习。在"两个奶娘"的哺育下,这个"女儿"于是长得更加楚楚动人。《双飞翼》学习话剧贴近时代的现代剧场观念,积极吸收话剧心理现实主义创作方法,特别强调人物深刻体验和性格化的创作技巧;同时又学习昆曲"载歌载舞"舞台表达的优美性与写意性,充分发挥戏曲唱、念、做、打、舞综合型表演技术的魅力和特色。导演卢昂两栖于话剧与戏曲。他说:"我一直在做的一件事情,就是东西方戏剧的交融与融合。我的工作是把戏曲放进一个现代剧场里,让现代观众有机会近距离地接触它,欣赏它。"卢昂把东西方两种艺术的"乳汁",滴滴融入《双飞翼》,使这一台戏不但充分展现了越剧优美抒情的特色,而且更具醇厚的韵味、时尚品

相和哲理内涵。这出戏的总体的美学格调是清丽而高雅。

　　钱惠丽和王志萍是上海越剧院的一对黄金搭档。她们同为梅花奖和白玉兰奖双奖得主。这回再度携手，合作成功。徐派小生钱惠丽发挥了清秀而潇洒的舞台气质，加入了大量情绪跌宕、大开大合的唱腔，扮演了李商隐这个唱做并重、极具挑战的角色。由王云雁和令狐绹分别引领的爱情和友情，是李商隐在抉择人生道路时痛苦纠结的两份互不相容的感情，剧情在浓郁而激烈冲突的情感矛盾中推进。在残酷的牛李党争中，在兄弟情谊、高官厚禄与良知正义发生冲突时，李商隐痛苦而艰难地选择了恩师教导的"学先贤道德、修冰操节守、秉公正道义、做善良之人"的准则，守住了做人底线，在越剧舞台上塑造了一个血肉饱满、至清至纯、至真至善、人格高尚的李商隐。在书写弹劾王茂元的奏章那场戏中，在10多分钟时间里，钱惠丽一人掌控了整个舞台，表现出非凡的艺术功力。她用40多句的大段唱腔，入情入理、层层深入地表现了李商隐内心痛苦的挣扎和最后的抉择，有情深意切、如泣如诉的忆旧，有慷慨激昂、正气凛然的决断，三次下笔，三次停笔，三番扔掉稿笺，仕途前程与天理良心的搏击，丝丝入扣，细腻传神。在与恋人杏林重逢诉情，与令狐绹割袍断义的两场戏中，钱惠丽的演唱都注意从人物的内心出发，以情带声，以声传情，神形兼备，恰如其分。

　　王志萍的表演同样不负众望。她再次登攀了自己从艺30多年来的又一个艺术高峰。演员在艺术上的进步和升华总是要通过新的角色的创造成就的。王志萍的可贵之处在于，她总是不满足已有的成就，在不断创造新的角色的过程中为自己加负，从而完成了大步的跃进。《双飞翼》的第四场是一场感情戏，越剧缠绵悱恻的特色被发挥得淋漓尽致。有情而无缘的王云雁和李商隐难耐苦痛和思念之情，在杏花林中不期而遇，两人的大段对唱，唱出了一对恋人真情不移的高洁胸怀。王志萍根据自己的嗓音，将王派唱腔做了创造性的发挥。她唱道："你真情真意我知晓，我苦思苦想苦自疗。……明知天地阻隔远，且喜杏林两心交。更敬你，重师恩，知还报，笔下珍藏品格高。从此后，青云有路你尽管上，莫为情缘添烦恼。嫁娶何必太看重，云雁我，一生愿为你守寂寥。"娓娓道出心声，感情真挚，爱深志坚，肝肠寸断，听者无不动容。两位表演艺术家的珠联璧合，加上整台戏演员高水平的倾情演唱，流派纷呈，各显其美，即便同为老生，黄慧饰演令狐绹和吴群饰演王茂元，也分属徐（天红）派和张（桂凤）派，使越剧观众过足了瘾，如痴如醉，掌声喝彩声自始至终不断。

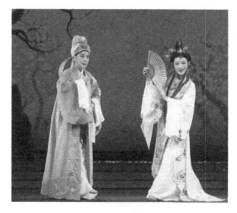

越剧《双飞翼》剧照
钱惠丽饰李商隐（左）、王志萍饰王云雁（右）

　　剧终，在深秋的落日的优美背景之下，伴随着如泣如诉的"相见时难别亦难"的悠然伴唱，李商隐和令狐绹这两位"志不同，道相异"的昔日弟兄，垂垂老矣，手握断袍，感悟人生，相视而别。而与李商隐相伴相守二十载的王云雁，则尽显一个为爱而幸福的女人晚年的安详、慈善、雍容、高雅，这又是别样的美丽、无限的惆怅。无怪乎李商隐有感而发，写下了流传千古的绝句："夕阳无限好，只是近黄昏。"联系李、王的曲折爱情，细细品味这两句诗，真是回味无穷。

<div align="right">刊于2014年7月17日《中国文化报》</div>

不写爱情故事，一样好看动人

——评越歌剧《山海情深》

日前，中国上海国际艺术节委约剧目、杨小青导演的越剧《山海情深》，由上海越剧院三个团160人共同演绎。这是一出富有民族风情的现代越歌剧。苗族服饰和歌舞的加入，满台芳菲、美不胜收，好看好听。

《山海情深》的剧名富有深意。代表贵州的"山"和代表上海的"海"之间的地域之情，有父女之情、婆媳之情、姐妹之情、母子之情，也有那些深藏在大山中的留守女子、老人、孩子盼望团聚之情。戏中虽没有传统越剧擅长表现的爱情故事，但"情深"二字，寓意说不尽。

导演杨小青认为，越剧不能再沉溺于才子佳人的时代，要在保留抒情、唯美与浪漫的同时增强剧种的力量感。杨小青的想法是可贵的。不写爱情故事的越歌剧，一样好看动人。开场的前奏，一边是钢琴的演奏，琴声来自上海；一边是芦笙的吹奏，悠扬出自苗寨。这两组音乐的互动、对话，象征着上海与贵州两地的风情和文化的差异；也预示着交流和融合。欢闹的苗族新米节庆典，斑斓的民族服饰和数十人集体歌舞的大场面，给人耳目一新之感。

作为一部反映当今中国扶贫题材的大型舞台作品，《山海情深》讲述的是上海对口扶贫贵州山区的故事。但是，本剧不同于其他同类题材的作品之处，在于探讨扶贫工作和生活的新起点。编剧李莉、章楚吟说，在赴贵州、云南采风途中，她们不止一次听到一句话："组织壮劳力出门打工是最快的脱贫方法。如今大家都脱贫了，村里却没人了。"村里没人了，引出了种种社会问题。《山海情深》直面空巢现象，提出就地取材、"居家打工"、同心协力建设美丽新农村，这是本剧的思想的制高点，也是全剧闪光之处。

二度创作为这台戏加了许多分。出色的袁派表演艺术家方亚芬在剧中饰演竹编能手应花，是她饰演的"第四嫂"。前三嫂祥林嫂、玉卿嫂和文嫂，都是旧社会里的苦命女人，结尾都是含恨离开人世。这一回，她饰演了苗嫂，则是一位能干贤惠的致富带头人，心灵手巧，刚柔相济，在戏里还要跳大段的苗族舞蹈，肢体动作的幅度大、力量感和节奏感很强，有别于她以前演的悲剧女性形象。但是，应花也有苦恼，她的瞎眼婆婆为了让小夫妻早日团圆，成天装出恶相，逼她去和丈夫一起打工；而她却舍不得离开老人……方亚芬出色地完成了新的挑战，举止装束，都是一个活脱脱的苗家女儿、姐妹们的主心骨，具有别样的风采。

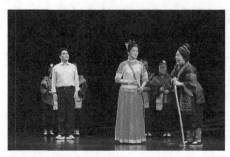

越剧《山海情深》剧照　许杰饰蒋大海（左）、方
亚芬饰应花（中）、蔡燕饰龙阿婆（右）

许杰饰蒋大海（蒋蔚父）、樊婷婷饰蒋蔚

声腔曲调是剧种的主要特质，也是戏曲创造人物的重要元素。越歌剧《山海情深》，虽然融入了不少民歌和现代音乐，但是，骨子里还是越剧。导演杨小青和作曲陈钧毕竟是越剧行家，非常注重运用观众喜爱的流派唱腔唱段来塑造人物、抒发情感。应花、蒋大海和龙阿婆的几段唱，都很出彩。方亚芬纯正的袁派唱腔，委婉细腻、深沉含蓄、质朴无华、韵味醇厚。她劝婆婆的一大段唱，声情并茂地唱出了自己的身世和感恩之心，令听者无不动容。许杰饰演上海扶贫干部、副县长蒋大海。许杰原唱陆派，这次改唱范派，因为范派更善于表演人物豪迈踏实的性格，他的唱具有清亮舒展、字字送听的特点。蔡燕饰演龙阿婆，她从轿子里走出唱的那段张派并兼容其他流派的唱腔，刚劲挺拔，高亢激越。蒋蔚（樊婷婷饰演）唱的是金派，婉转明丽，自然流畅。一出戏里展示了多种流派，使这出戏仍然姓"越"。

上海越剧院院长梁弘钧说："我们要挑战和改变大家以往对越剧的一些原有想法，改变越剧舞台上原来固有的一些手段，我们希望能在新时代既满足老观众，又吸引新粉丝。"美的创造总是以美的被接受为目的的，观众的掌声是最有权威的终审裁判官。在观众席上，有一位女士一边流泪，一边鼓掌。她就是受到特别邀请的上海援黔干部家属，丈夫是遵义市一位副县长李国文。

整剧的结尾是欢快的。苗女们身穿蒋蔚设计、她们自己编织的竹编服装来到上海国际艺术节的舞台上走秀，时尚的样式同具有中国特色的龙凤、古城楼、东方明珠等造型巧妙地融合在服装之中，成为这部剧有别于传统越剧的靓丽的一笔。

脱贫正在进行时，这出戏也在进行时。《山海情深》还有不少可以打磨的空间。作为一部男女合演的现代越剧，男角的唱腔似应加强。如蒋大海内心有伤痛、歉疚和沉重，在和女儿重逢的一场戏中，建议给他增加大段唱腔，一抒胸臆，使人物更加血肉丰满。蒋蔚对父亲的误解和批判，瞎婆婆对贤媳妇的态度，分寸似也有点过头。瑕不掩瑜，总的来说，《山海情深》已具备了优秀的现代越歌剧的美学品相，相信可以进一步提升。

刊于2020年10月25日《新民晚报》

道观中的爱情轻喜剧

——看越剧《玉簪记》

越剧中喜剧不多。名作《梁祝》《红楼梦》《祥林嫂》和《孔雀东南飞》等,都是悲剧。最近看了上海越剧院上演的名家版《玉簪记》,则是一部难得的爱情轻喜剧。自24年前首演后,2006年复演,2021年春节期间又再度复演。此次复演之前,《玉簪记》已完成中国戏曲音像的录制,可见这部越剧独具一格,已趋成熟。

笑是人类生活的一个主题。越剧无疑不要忽视这个主题。悲剧,是作为一种对美好、善良的毁灭而哀悼、怜悯存在着的;喜剧,是美对丑、善对恶的战胜,可以使我们的生活增加绚丽乐观的色彩。《玉簪记》原为明朝高濂所作的传奇,后为昆曲、京剧传统剧目,还被移植为粤剧、川剧等多个剧种。《秋江》一折,名动天下。该剧写青年道姑陈妙常与书生潘必正冲破封建礼教的约束而相恋结合的故事,戏的情节简单而生动。昆曲《玉簪记》的唱词典雅,演员表演丰富细腻,主要由一生一旦完成。1996年,越剧《玉簪记》由著名剧作家薛允璜改编,移植到越剧,增加了王公子、王姑等人物,加进了许多令人意想不到的情节,贴近生活,使戏剧故事更加饱满有趣,普通越剧观众喜闻乐见,做到了对传统经典的"守正创新"。

主演钱惠丽和陈颖不负众望,以清新的、别具一格的表演,感人肺腑的唱腔,再现了一段清严的道观中热烈的爱情故事。在青灯黄卷下,陈妙常如同一潭静水,不曾想却被一位贸然到访的书生激起了心中波澜,之后的一切都变得很有意味,青年男女的一曲《琴挑》,吹皱了一池春水。如果说《琴挑》是潘必正、陈妙常二人互生爱意的萌芽,那么紧随其后的《问病》《偷诗》,则是两人各自为心中情感所做的大胆试探。《偷诗》使潘、陈两人爱情升华到了一个新的高度。专家们评价该剧"新方陈酿别有味"。尤其是钱惠丽和陈颖的表演,借鉴学习川剧的喜剧手法,有了新的突破和发展。

在《偷诗》这折戏中,钱惠丽和陈颖分别以高亢的徐(玉兰)派和华美的傅(全香)派唱段,细腻地抒发了自己的胸臆,交流了爱情的心曲。妙常自问病归来,对必正的情怀更深,一腔相思又不能告诉他人,便作情诗一首:"松舍青灯闪闪,云堂钟鼓阵阵。黄昏独自暗伤神,欲睡先愁不稳。静时偏又思动,抱怨俗念难禁。强将经卷压凡心,怎奈凡心更盛。"陈妙常接着唱道:"我治相公心头病,谁知我心病已久。我送他人定心丹,谁送心药解我忧。奴本无心学修道,才在女贞观中留。自从见了潘相公,喜悦之情难

出口……"之后，陈妙常见潘必正走来，便掩门躺在榻上佯装睡着了。潘必正悄悄地溜进禅房，偷看了妙常的诗词，如获至宝，拿在手里，扬言"偷诗不算偷"，于是，两人立下了海誓山盟。玉簪成为两人爱情的信物。

在改编本中，除保留《琴挑》《偷诗》《秋江》等主要情节外，又有不少创造。加进了《赠金买笑》《逼嫁装孕》《长亭迎归》三场戏，使演员有了更大的表演空间。其中《逼侄赴试》是从川剧移植而来，《问病开方》《三追舟》等有新的创造，最后《逼嫁装孕》《长亭迎归》两场戏，则完全是情节发展的新作。误会，增加了戏的曲折，误会的消除显得爱情更加纯真。戏的最后一波三折，使钱惠丽和陈颖的表演和唱腔更为动人。

姑母逼潘必正赴考这一场戏，特别有喜剧性。姑母发现两个年轻人相爱后，逼侄儿立即赴临安赶考，潘临行与众道姑告别，却不准妙常与潘郎见面。妙常得悉后，偷偷上场，躲在屏风之后，必正用"五拜姑娘"等一语双关的话语、唱段和妙不可言的动作，和妙常依依惜别。为了对付富豪王公子的逼婚，妙常装出了"有喜"的征兆，但又成了潘必正科举高中后的戏剧冲突。最后误会化解，"假孕"竟然是用抄满了"定情诗"的腰带所缠绕。长亭团圆，有情人终成眷属。

我看过不少钱惠丽和陈颖两位越剧表演艺术家的戏，她们塑造的喜剧人物极为少见。在这出喜剧中，她们的表演戏份都很重，唱念做舞，一丝不苟；钱惠丽还运用了"单腿搓步"等高难度技巧，两人的演唱有徐派和傅派的神韵，又有自己的创造，从角色的内心出发，两情相悦，真诚渐进而清纯活泼，略带夸张的可爱可笑却不落俗套。一级演员金红饰演善良可爱的老艄公，和妙常逗乐那段戏演得诙谐风趣，令人捧腹。吴佳燕演的姑妈，成熟老到，也可圈可点。值得一提的是，唐晓羚的领唱，嗓音清丽，优美动听，无疑也为全剧锦上添花。

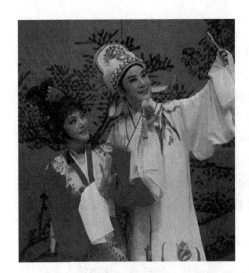

越剧《玉簪记》剧照
钱惠丽饰潘必正、陈颖饰陈妙常

越剧《玉簪记》还有一大看点，那就是这出戏的绿叶都绿得晶莹剔透、绿得令人想多看几眼。像丁小蛙这样著名的毕派表演艺术家，在剧中饰演配角王公子，一个炫富好色之徒，低俗但还未到穷凶极恶的地步，分寸掌握得较好。熟悉越剧新秀的戏迷们一看就发现，戏中的12名道姑，大多是由身手不凡的著名中青年演员出演的。她们中的许多人都曾在各部大戏中单挑大梁，如裘丹莉、李旭丹、忻雅琴、陈慧迪等，个个都眉目含情、美丽可爱，既有整齐划一的舞容歌声，又各有不同的个性。国家一级演员王柔桑，在戏里只担任一个家丁的角色，搬着财

礼走来走去。龙套们都跑得十分投入,绝不只是简单的符号。这是名副其实的"名家版",众星捧月,满台芳菲,成为越剧《玉簪记》好看的一大特色;也是上海越剧院"一棵菜"精神的体现。欣赏这样精美的演出,真是一种难得的艺术享受。

　　顺便说一句,像《玉簪记》这样的好戏,在2021年春节只演一场,委实是太少了。上海越剧院如今人才济济,应当大大增加她们的演出场次。这次在《玉簪记》公演的剧场门口,蜂拥着不少等退票的新老观众。我们要从政策上想点办法,让演员多同观众见面,让好戏多上演。

<div style="text-align:right">刊于2021年2月28日《新民晚报》</div>

王文娟：永远的"林妹妹"

　　20世纪80年代初，我在北大哲学系美学教研室进修美学，节假日常到大姑父茅以升家里去。原先我只知道他是一位著名的科学家、桥梁专家，接触多了，才知道他还是一位红学家。他当时已经80多岁，床头上放着的《红楼梦》，书已经翻得很旧了，他说：这是每晚必读的书，百读不厌。他是江苏镇江人，但对浙江越剧也很喜欢。"文化大革命"结束后，中央电视台和北京电视台播放的越剧电影《红楼梦》，他特别爱看，尤其对王文娟的演唱赞不绝口，问我："你在上海戏剧学院工作，认识王文娟吗？她几岁啦？演的苏州姑娘林黛玉实在太美了，美到骨子里。"如今，茅老去世已20多年，他大概没有料到，"林妹妹"在90岁高龄时，依旧能登上越剧舞台，带领她的弟子们为热爱她的观众献上一曲，让戏迷们有机会一睹历久弥新的王派艺术的舞台风采。

　　2016年初春，由上海音像出版社有限公司策划主办了一场"千里共婵娟"全明星版王（文娟）派越剧专场演出，这是一个很有识见的创意。这次演出是越剧史上一件大事，也是中国戏曲史上的一个奇迹。因为它不是一般意义上的王派名家名段的演唱会，而是由20世纪50年代演过的几部具有影响力的作品、各地的王派明星，综合成一台别出心裁的晚会。其中好几折戏现已鲜见公演，有些唱段几成绝响。好在王文娟还能把这些唱段和文字完整地整理出来。这种挖掘、传承、再现，带有抢救意义，有助于我们进一步理清王派艺术的来龙去脉，可以完整地显示王派艺术的精髓。这次专场演出，既是对王文娟艺术生涯的梳理回顾，最大程度还原这些剧目当年演出时的韵味，又能让观众观赏到极少上演的越剧经典剧目，以及沪浙闽三地越剧明星的精湛表演。王文娟说："专场不仅是我的个人艺术总结，也是越剧传统节目整理，希望借此挖掘失传多年的剧目，丰富越剧舞台。"

　　看了这场精美高雅的演出，我认为这个目的是达到了。"千里共婵娟"全明星版王（文娟）派越剧专场演出，除在上海演出3场外，5月，还将到王文娟的故乡绍兴演出，亮相于苏浙沪经典越剧大展演。少小离家九旬回，老枝鲜花故土开，意义也是非同寻常的。王文娟不愧为永远的"林妹妹"。她90岁高龄登台，继续在舞台上绽放光彩，开创了戏曲史上的一个新纪录。这位高龄的艺术家，至今在戏里戏外都闪耀着智慧和才情，站在舞台上说话和演唱，风采依然动人。王文娟开场首唱的《千里共婵娟》，给

现场观众一个意外的惊喜，创造了王派唱腔耳目一新的视听体验。"千里共婵娟"出自北宋诗人苏东坡的《水调歌头》，用以表达对远方亲友的思念之情及美好祝愿。为了这次演出的主题曲，王文娟精心雕琢、反复推敲，对这首千古流传的词牌进行艺术再创作，用越剧传统戏曲的唱法，演绎出一个越剧表演艺术家对这首温婉宋词的理解，倾吐了自己的一个美好心愿："但愿人长久，千里共婵娟。"

　　王派是王文娟创立的越剧旦角流派，是越剧最具影响力的流派之一。她的唱腔最大的特色在于以情运腔，以腔传情。她的唱腔中低音区音色浑厚柔美，在重点唱句中，又能运用高音以突出唱段的高潮，从而形成强烈的色彩对比。这次演唱《千里共婵娟》依然浓郁地呈现了王派唱腔的艺术特色。她的演唱以真声为主，近20句的唱词一气呵成，在朴实中见华彩，在高昂中显真情，细致而有层次地表现了唱腔的变化。王文娟对于舞台表演一丝不苟的态度，让观众和同台演出的弟子们感动。无论是在策划演出的会议室，在上海越剧院的排练厅，或在家中的排练、讨论，或是在舞台上的一举手、一投足，无一不精心设计，她力图将自己一生对于越剧表演艺术的理解和感悟倾注到本次演出中，力图做到完美。这种专情、执着的精神值得所有戏剧界的同行学习。全明星版王（文娟）派越剧专场演出还由王文娟亲自点将，展示了沪浙闽三地越剧明星们精湛的表演艺术，浅吟低唱、婉转多情、哀怨动人。她先请出大弟子孟莉英唱《红娘叫门》。孟莉英一上场，就让观众忘记了她的年过八旬的高龄，红娘的唱和做，依然那么俏皮、活泼、可爱，宝刀不老，可见王派艺术嫡传的功力。王文娟与陆锦花合作时期代表作《晴雯之死》，是除林黛玉之外，王文娟最刻意创造的另一个悲剧女性的角色，也是王派唱腔最初形成的代表作之一。这次由宓永仙和黄慧共同演出。宓永仙来自海宁越剧团，嗓音条件与王文娟相近，晴雯的几大段唱，哀怨低沉、质朴纯正。王文娟与徐玉兰

《千里共婵娟》全明星版王（文娟）派越剧专场演出剧照　王文娟（右）、王志萍（左）

的经典之作《梁祝·楼台会》，由李敏与钱惠丽担纲演绎。李敏嗓音华美，清亮动人，传承王派唱腔，另有一功。王文娟1958年首演的《则天皇帝》曾受到郭沫若的高度赞扬，被誉为"有力度、有分量"，这次由王志萍、吴群、忻雅琴等同台献演第八场。王志萍的演唱再现了"这一个"则天皇帝的雄才大略和女政治家风度，表演刚柔兼备、大气高贵。王志萍师承王派，正宗正规，根据自己的嗓音条件，更有独特的发挥。陈晓红、吴凤花演《拜月记·踏伞》，俞建华唱《珍珠塔·哭塔》，同样是王派韵味浓郁，润腔小腔惟妙惟肖，给观众留下了难忘的印象。

　　这场演出的编排和艺术呈现美轮美奂。王派艺术历久弥新的历程说明：越剧全盛之日，既是传习继承完美之时，也是发展创新活跃之时。越剧诞生110周年，王文娟经历了80年。王文娟说："我这辈子，就做一件事，够了。"其实，一个人一辈子要做好一件事，又谈何容易？王文娟创立王派是如此，其他戏剧名家的成就，莫不如此。

刊于2016年4月26日《中国文化报》

从诸暨走来的贾宝玉

　　重看由钱惠丽和单仰萍主演的《舞台姐妹》碟片，令我感慨万千。她们这一对姐妹花的人生起步，和《舞台姐妹》中的邢月红和竺春花，有着多么相似的经历，一样从山村起步，一样从浙江来到上海，一样唱红上海；但是，因为时代不同了，她们的境遇便有天壤之别。钱惠丽不是乘乌篷船来上海，而是堂堂正正、顺顺当当地进入了上海越剧院红楼剧团，从此开始了她的鲜花绽放的人生。钱惠丽生逢其时，她遇到了改革开放之后越剧的又一次繁荣昌盛期，得到了越剧流派创始人的亲授，如鱼得水，一帆风顺地成长，以她得天独厚的天赋条件和超乎常人的勤奋努力，站到了越剧舞台的中心，攀上了越剧艺术的高峰。看一看她三十多年来的艺术成就，我为她庆幸，为她高兴。她的成长是改革开放三十多年文艺繁荣的一个侧影，也是上海越剧重新繁荣的一个标志。上海越剧院为钱惠丽组织这次研讨会，是一个很有意义的开局。为成熟的中年艺术家展示她们的艺术成就，总结她们的成才之道和成功的经验，对于承前启后，振兴提升越剧，培养更多的出色的演员，也是非常有价值的。

　　诸暨这个地方，山清水秀，人杰地灵，是西施的故乡，是出美人的地方。从诸暨走来的贾宝玉，风流倜傥，一声"林妹妹，我来迟了"，其情哀哀，声震四座，惊动了"老祖宗"周宝奎。一段经典的《哭灵》，也开启了钱惠丽从农家女孩成长为一名越剧表演艺术家的人生之路。在周宝奎的引荐下，钱惠丽正式成为徐玉兰的入室弟子。这又一次暗合了越剧这门艺术的近百年的发展历程。越剧从嵊县诞生，走进大上海，又在上海立足发展，上海海纳百川，会聚了"十姐妹"；过了一个甲子，钱惠丽和她的女伴，重新沿着这条道路走来，路径相同，但她们要比"十姐妹"幸运得多。钱惠丽以一段《哭灵》成名，一部《红楼梦》安身立命。她加盟红楼团，演了1 000多场的贾宝玉，愈演愈红。由是，我们可以总结出一条经验：越剧人才的培养，上海离不开浙江的山水；浙江也离不开上海这个大舞台。如今，钱惠丽和单仰萍、王志萍等一批上海越剧院的顶尖级的艺术家，都是来自浙江。上海和浙江两地的人才交流，滋养了这个剧种的发展和繁荣。

　　看完钱惠丽的四部大戏和一组折子戏的碟片，我有一个强烈的印象是：钱惠丽在表演艺术上已完全成熟，进入了自由境界。一个好演员，应该是一个性格演员，能够成功塑造跟自己的本色有较大反差的多种人物形象。她饰演《红楼梦》贾宝玉的成就人

所共知，但这主要还是对老师的继承，这里就不多说了。在新编历史剧《韩非子》中，钱惠丽完成了越剧小生形象的全新突破。在形体动作上，她借用老生的台步，表现韩非子的沉稳悲怆。为了塑造这个一身傲骨的先秦法家思想家，她放弃了自己高亢洒脱的徐派唱腔，坚持"少要小腔、少使技巧"，用质朴、含蓄的方法处理唱腔，同时又以饱满的声音激情演唱，使人物此时此景的情绪弥漫在唱腔中。尤其是在"绝恋"一场中，钱惠丽运用弦下调、尺调、无伴奏清唱等多种形式处理唱腔，表现韩非子与宁阳公主的生离死别。听起来激情饱满，极具气势张力，大有"余音绕梁，三日不绝于耳"之感。在表演上，她也放弃了小生漂亮的兰花指，而是以更为贴切的外化形式体现韩非子内心的沉重，从而突破了自己原先潇洒飘逸的公子形象，以沉稳、凝重，凸显表演的张力。

在《舞台姐妹》里，钱惠丽还了女儿身。她用旦角声腔表现生活中的邢月红，那个穿旗袍、烫卷发，漂亮又任性的女子，为观众献上了难得的傅派花旦唱腔，完全是从人物出发的。只在"戏中戏"扮演梁山伯时，邢月红才穿小生戏装唱徐派。邢月红的重头戏，钱惠丽自如地将声腔、形态与人物形象统一起来。这部戏的成功演出，使钱惠丽的表演有了一个质的飞跃。当然，在折子戏《送凤冠》中，钱惠丽反串花旦李秀英，《九斤姑娘》中反串丑旦三叔婆，也都各尽其妙。李秀英大家闺秀的高贵雅致、温婉可亲的气质；三叔婆的撒泼打滚，相骂"敲竹杠"，种种丑态毕现……显示了钱惠丽善于驾驭多个行当塑造各色人物的才能。

这里，我想多谈几句最近她主演的《双飞翼》。她说："《红楼梦》虽然经典，但也不能守一辈子。我期待自己也能像徐老师一样，为后人留下一些艺术精品。"这是很有志气的。《双飞翼》为她提供了一个难得的机会。这是一出新编历史剧，以晚唐大诗人李商隐为主角。对一位人到中年的知名演员来说，这是富有挑战性的，但钱惠丽愿意自讨苦吃，自我加压，自我提升。她不辱使命，不负众望，发挥了清秀而潇洒的舞台气质，加入了大量情绪跌宕、大开大阖的唱腔，从对角色的真切体验出发，成功地扮演了李商

越剧《双飞翼》剧照　钱惠丽饰李商隐、王志萍饰王云雁

隐这个极具挑战性的独特人物。由王云雁和令狐绹分别引领的爱情和友情，是李商隐在抉择人生道路时痛苦纠结的两份互不相容的感情，剧情始终在浓郁而激烈冲突的情感矛盾中推进。在残酷的牛李党争中，诗人李商隐有内心的巨大伤痛，但他自始至终都以"学先贤道德、修冰操节守、秉公正道义、做善良之人"为做人的准则。钱惠丽在舞台上塑造了一个感情丰富、脉络清晰、血肉饱满、又引人发出共鸣的"这一个"大才子、大诗人李商隐，实现了在艺术上的一次自我超越。在越剧的艺术长廊中，从此增加了一个新的艺术形象。因其唱做的戏份忒重，在体力上消耗也特别大。这是钱惠丽近十年来创造的一个新的艺术高峰。这出戏再做点加工，我以为它完全可以成为越剧的一个新的精品剧目传诸后世。

　　越剧之美，美在唱腔。声乐是灵魂的直接语言。声乐美是戏曲体系中的"女皇"，跃居诸美之首。越剧流派中，演唱难度最大的就是徐派。钱惠丽的唱腔继承了徐派艺术的精髓，清新奔放、热情洋溢，在曲调上吸收了高亢、悲壮的曲牌，又融入了温厚、朴实的越剧前期男班的唱调，形成了音醇情深、刚柔兼备的特有风格。特别值得指出的是，钱惠丽还在演唱中融入了自己的特色，发挥了自己嗓音优美的特色，进一步美化了徐派的唱腔，气息顺畅，字字动听。钱惠丽到上海后"东张西望"，从越剧的"奶娘"昆剧中吸取形体姿态美妙的营养，又从电影、话剧等现代文艺样式中学习表演走内心的精华，逐渐形成了自己独特的舞台气质、别具一格的表演和唱腔特色。在《红楼梦》里的"金玉良缘""哭灵"等高潮戏中，钱惠丽的演唱如万马奔腾、一泻千里。在《祥林嫂》最后一折戏里，她"自毁形象"扮演贫病交迫、濒临死亡的祥林嫂，一曲袁派的"问苍天"，移步又换形，唱腔苍凉悲楚，感人肺腑，催人泪下，使观众忘却了这个形容枯槁、心如死灰的祥林嫂，原来是"翩翩公子"反串的，这是真正"走心"的体验深刻的演唱，字字血，声声泪，达到了戏曲表演神入化的最高层次。

　　最后，还想说一点题外的话，越剧是一个年轻的剧种，但越剧的观众在老化，多元

越剧《红楼梦·读西厢》剧照
钱惠丽饰贾宝玉、王志萍饰林黛玉

越剧《红楼梦·哭灵》剧照　钱惠丽饰贾宝玉

的艺术样式在争夺当代观众。越剧如何以变应变，革新图存，这是摆在我们面前一个严肃的课题。在20世纪40年代，袁雪芬等艺术家和新文艺工作者合作，对越剧这个剧种进行了全面的革新，使它在美学品格和形态上得到了整体的提升。今天，我们所处的条件要比当年袁雪芬有利得多。贝多芬说过："为了更高的美，没有什么规则不可以打破。"为了迎接这个时代的挑战，我希望钱惠丽和她的伙伴们、后继者们，在继承传统的基础上，要敢于超越、敢于创新，吸引更多的青年观众到越剧的剧场里来，使越剧更加生机蓬勃。

刊于2012年《戏聚》

戏剧界的一位"挑山女人"

李莉2014年荣获第六届上海文学艺术奖杰出贡献奖。看一看她这20多年来的创作成就，就可以得知她获奖是当之无愧的。上海戏曲舞台上好戏迭出，离不开李莉的努力。

李莉是剧本创作的多面手。她的创作题材丰富多样，有历史的、古代的，也有现代的。涉及的剧种有越剧、沪剧、京剧、滇剧、淮剧、黄梅戏、电视连续剧、电影等。她创作的戏剧作品，既有汉族题材，也有少数民族

李莉

题材，既有缠绵悱恻的爱情故事，也有宏大的历史事件。在她的笔下，历代名臣、才子佳人、诗人墨客、今古英雄、普通百姓，一一向我们走来。20年来，她的剧作几乎是每发必中。京剧《成败萧何》边演边改10年，一举拿下2006年首届中国曹禺剧本奖榜首。京剧《金缕曲》被评论界认为是"三十年一遇的好剧本"。沪剧《挑山女人》更是获奖无数。

这里，我想就她近几年创作的两部当代戏——《挑山女人》和《燃灯者》，研究一下她的创作的文化自觉与自信。

《挑山女人》和《燃灯者》有一个共同的鲜明特点：接地气、重民生、暖人心、强筋骨、扬正气，体现了一位当代剧作家的社会责任。两个主角，在现实生活中都是真有其人的。前者的主角是根据安徽省黄山市休宁县岩脚村挑山女人汪美红的故事改编，后者的主角邹碧华是上海市高级人民法院副院长，是司法改革的先行者，43岁英年早逝。他们的事迹经媒体的介绍，曾感动过千百万人。那么，李莉根据真人真事改编的沪剧和越剧，能不能在舞台上站住脚？现在，舞台实践已做出了明白无误的回答：《挑山女人》和《燃灯者》，成为21世纪戏曲现代戏的代表作，前者已成为当今沪剧舞台上的新的优秀保留剧目。

习近平总书记在北京文艺工作座谈会上曾深刻指出，我们的文艺创作有数量缺质

量、有"高原"缺"高峰"，深情号召作家艺术家要扎根生活、扎根人民，写出有筋骨、有道德、有温度的优秀作品。从这两部作品来看，李莉做到了这一点。《挑山女人》和《燃灯者》的问世，使李莉当之无愧成为一位当代高素质、高水平的"有良知、有责任感"的剧作家，一位用自己的作品展现大真、大爱、大美，传递向上向善的价值观和道德观的剧作家。

李莉从汪美红的动人故事中，发现了中国社会底层草根女子生命中迸发的光亮、呈现的大爱和大美，发现了中华民族一代又一代普通劳动者吃苦耐劳、坚韧不拔的忘我精神，饱含深情地把它写成剧本。30天工夫，一部好作品出世。《挑山女人》上演，赢得了轰动的社会效应，被赞为一部"直面人生、直通人情、直抵人心的好作品"。它将中华民族的核心价值理念形象生动地体现在人物的真情实感中，讴歌了母爱的伟大，感人肺腑、催人泪下。它赞美了平凡百姓的质朴情感、高贵品性，以及社会责任感，是当今中国戏剧舞台上一部不可多得的具备真、善、美素质的力作。一部沪剧现代戏三次进京、两次登上国家大剧院演出，是十分罕见的。《挑山女人》先后获中宣部"五个一工程"奖，文化部文华奖优秀剧目奖，中国文联、中国剧协中国戏剧奖优秀剧目奖等17个重要奖项，扮演剧中女主人公王美英的沪剧表演艺术家华雯，也摘取第27届中国戏剧梅花奖"二度梅"。戏曲大家郭汉城给了《挑山女人》三个字的评价：真、深、美，这是很高度的评介。

《挑山女人》一路"挑"来，足迹遍及上海17个区县，还"挑"进了江苏、浙江、山东、广东、安徽以及香港等地。其间，更有执着的观众跟着剧组跑，一连追看了整整20场。在上海西南角一个人口不足12万的浦江镇，原定计划演3场，应观众要求，一连演了8场，还是欲罢不能；全市性的"《挑山女人》大家唱"活动，竟出现了久违的百姓争相传唱《挑山女人》唱段的场面。

近年来，越剧很少演现代戏，以男主角为主的越剧现代戏尤其少见。邹碧华的出现，又一次打动了李莉。邹碧华燃烧了自己，从顶燃到底，一直都是光明的。他点亮了司法改革的火种，敢于担当，砥砺前行，留下了"燃灯者"的美誉。上海越剧院尝试将上海市高级人民法院原副院长邹碧华的先进事迹搬上越剧舞台。这是一个勇敢的创举，开拓了越剧演绎当代戏的空间。越剧《燃灯者》是一曲动人的光明颂。这又是一次成功的演出，展示了越剧男女合演无可替代的魅力。

李莉创作的文化自觉与自信，就在于她兼具优秀新闻记者的敏感和热情，善于发现好题材，敢于抓住不放，直至写成好作品。自觉，出于剧作家的一种社会责任感；自信，则来自她的艺术本领。李莉说，她之所以选择《燃灯者》这个题目，不仅是因为邹碧华受到全国司法界的赞誉和尊重，更是因为看到他的事迹素材后，被他的人格力量深深地感动。李莉在创作中没有刻意强调邹碧华的形象多么"感人"。她说："我们为邹碧华感动，是感动他的精神，落泪来自边上的人物。"导演杨小青看了剧本给李莉打电话说，这

沪剧《挑山女人》剧照　　　　　　　　　　越剧《燃灯者》剧照

部剧让她看得掉眼泪。使杨小青落泪的地方是邹碧华解决身患白血病的孩子林小美状告父亲的那场戏，"泪点"在林小美身上。其实，在原材料中，牵涉邹碧华的部分只有一句话，但通过李莉的巧妙构思和艺术加工，使得整件事变得鲜活感人。开始，很多人对于越剧院创排这种法官题材的戏并不看好，认为是啃硬骨头。但是，李莉们的创作，在"出情"上下足了功夫，这出戏一上演，同样赢得了新老越剧观众的普遍赞誉。

《挑山女人》本来情节并不复杂，故事线也比较单纯，然而正是由于剧中的生活原型非常感人，艺术创造在表演的过程中得到了升华。李莉对沪剧《挑山女人》中王美英形象，做了精雕细刻的处理，在深入生活的基础上，以女作家细腻的笔调，深入挖掘一个年轻美貌的寡妇，面对三个幼小的孩子、一贫如洗的家庭，她的孤苦无助，她的心灵轨迹和情感波澜。唯其如此，王美英形象才格外真实、可信、可亲、可敬。

接地气、扬正气的好戏，不需要人物的说教。单纯说教的作品是没有生命力的。《挑山女人》在艺术上极具感染力，在一条长长的悲剧主线上，波浪式地安排了几个哭点，一个哭点刚过，另一个哭点又来，使观者被深深打动，不断潸然泪下。在《燃灯者》剧本中，涉及邹碧华着手解决的两个案子，都来源自真实案例，但材料比较简单。为了把事件艺术化，李莉进行了艺术加工和想象，她敢于这样做，是源于他们看了七八十万字的材料后，对邹碧华的人格估量出一个水准线，再在这个水准线上塑造人物的心理和情感空间，建造了一座多层的心灵的美丽园。

真人真事的当代题材作品，上海越剧院有50年没有排演过了。越剧擅长古装才子佳人戏，演现代戏非其所长，演当代戏，囿于真人真事的原型，难度更大。在邹碧华的先进事迹中，他们找不到一个能够构成戏剧冲突的完整案例。用戏剧界的行话来说，不易找到"戏核"。缺少"戏核"，戏剧冲突不集中、不尖锐，戏就不好看。剧作家李莉和黄嬿、张裕共同创作剧本，想了许多办法，终于找出了两个"戏核"：邹碧华关心患白血病孩子的故事和化解访民的故事。编剧为了凸显邹碧华的智慧、风趣，以及对老百

姓的关爱,剧本做了一些合情合理的加工,并由一个记者来串起全剧,让观众跟着记者的眼光来了解邹碧华这个人物。如邹碧华捡起老上访户的脸盆和棒槌说:"大妈,你喊,我帮你敲!"这个细节虽是虚构的,但有助于事件的解决和刻画了法官为民申冤的情节,非常感人,也令人可信。

《燃灯者》脱尽脂粉气,完成了气质转型,在开掘人物的内心世界方面,下了大功夫。越剧擅长演绎男女情感,夫妻情也成为《燃灯者》的拿手好戏。邹碧华和妻子唐海琳在家里互诉衷肠的一场戏,通过越剧化的表现手法加以展现。他们夜谈的内容,从大学恋爱谈到红丝牵定,从理想谈到为丈夫敢当"庭前独角兽"而骄傲——公正办案,夫唱妇随,声情并茂,无比感人。戏里还有一个细节:妻子为丈夫拔掉头上的白发,继而发现邹碧华为考虑劝说带教他的老师换岗,新添了更多的白发。这几段对唱,虽然没有水袖,没有舞蹈,润腔方式也有了转换,但唱得干净又有力量,深入地展示了邹碧华的动人的精神世界和情感世界,也使越剧的抒情味更为浓烈。

越剧是一棵树,开着两枝花:一枝是女子越剧,一枝是男女合演越剧,男女合演要走出自己的路,必须花开两枝。这是越剧发展的必由之路。虽然会遇到许多意想不到的困难,但这条路势在必行,而且已积累了许多经验。越剧《燃灯者》的成功,再次证实了这一点。

我看了这两出戏,还有一点感想:现代戏的唱词是很难写的。特别是沪剧的唱词,既要通俗,但不能俚俗,更不能庸俗,白话文体,但要押韵,否则唱起来不好听。这就要求剧作家有很强的文字功力。《挑山女人》的唱词,令人赞叹。如戏末王美英回顾自己经历的68句赋子板唱词,这里引述最后几句:"面对张华我无愧意,想起子强心如煎。七个'等'字是他刻,字字刻在我心间。含泪再把'等'字看,这'等'字原来撑着天。寸土之上两杆竹,亦苦亦乐相并联。我苦过十七年,父母责任担一肩。我乐过十七年,三个孩子身心健。我有得有失十七年,甜酸苦辣全尝遍!美英生来无大能,美英唯有强自勉:育儿成才,人之常理,教儿做人,一生不弃。自信自立王美英,终收获这风雨过后艳阳天。"这一段唱词,既是王美英对自己大半生的总结,也是全剧的主旨所在。演员唱来字字血,声声泪,一曲唱罢,台上台下情不自禁都泪流满面。

《燃灯者》中,李莉再次展示了她的写唱词的功力。邹碧华为劝说恩师,写了一封长信,演员用一段激昂而深情的唱,尽吐了这位改革者的衷肠,文辞雅俗共赏,情理交融。且看这50多句唱词的后一半:"倘若司法不改革,愧对良知、愧对百姓、你我心怎安? 使命不容缓,践行意犹酣;成败何足论,功过等闲看;生命如蜡烛,燃尽方无憾;一人亮一点,何惧有黑暗;众人亮一片,信仰天地宽;但等那,疾风骤雨洗练过,碧丽中华,竞明光、拥璀璨,我未负此生,死也安然!"

越剧现代戏的唱词,写得如此美妙而动人,实在难得!

导演杨小青说,她无意把《燃灯者》排成一个纯故事性的戏,而希望做一个诗化的

呈现,用了近20个龙套演员,一身白衣,不时手捧蜡烛出没在舞台上,营造气氛,也是成功的。该剧的舞美设计也有出新,舞台空间则由各种写意的"光"组成。每一种光都具有象征意义,灯光象征都市的繁华,星光象征人物内心独白,而烛光如同点点光辉,恰是燃灯者的生命之火。此外,剧中还采用了四个大小不一的镜框,营造出"镜头"的感觉,有时向外推,有时向内移,左右横拉时还可以把舞台切割成各种不同的画面,这些别出心裁的设计,效果还是不错的。

大幕徐徐降下,主题歌《燃灯颂》的伴唱又深情响起:"悠悠一团火,静静一盏灯,聚火照歧路,燃灯递温馨。聚一团,人间温暖真情意,燃一片,碧丽中华竞光明!"几句唱词,点出了《燃灯者》的主题。真人真事,先进典型,司法改革,是戏剧创作的大难题,李莉和她的伙伴们又成功了!

李莉15岁当兵,当的是通信兵,复员后做的是会计。她没有上过大学,只花了30元,到上戏影视创作函授班进修一年,写了一个大戏一个小戏。没想到毕业时,她被授予优秀毕业生称号,得到30元奖学金。这是她学习戏剧创作获得的"第一桶金",尔后一发不可收拾,接连写了四十余部作品。她是从写作实践中学会写戏的剧作家。李莉的成才给我们从事戏剧教育的人一个重要启发:要注重从创作实践中培养剧作家。

李莉说过:"作家不是'坐家',女作家要深入生活,更该走出家门,到一线体验生活。"她说,当一名编剧,要有颗淡泊的心。这是她佳作迭出的秘密。有一位苏联诗人形容作家坐在屋里挖空心思写不出东西的窘态,是"把手指甲都绞出了水来"。作家成了"坐家",肯定写不出好作品来。她为了创作《挑山女人》,多次和主创团队一起深入山区,了解汪美红的生活环境,触摸她内心感受的采风过程,以心换心,以情融情。她被这位凝聚了"中国精神"的母亲所感动,把生活嚼透了,完全消化了。李莉写出《挑山女人》,把这位"母亲"形象推上舞台,让她以艺术的方式鲜活起来,要把这位中国母亲的故事讲得让老百姓喜欢,让老百姓感动。以平平常常的心态、实实在在的话语、真真切切的情感,使大家对这位母亲增加了一份敬重,对创作《挑山女人》增添了一份敬畏。笔到深处,李莉自己往往泣不成声。她完成了一次从生活到艺术的蜕变,完成了一次从生活之山"挑"向艺术之山的历程。

李莉也是一位挑山女工。她以挑山工的精神创作《挑山女人》和《燃灯者》。她以一个女人柔弱的肩膀,除挑起一个越剧院的重担,还要挤出时间来写作,攀登到山顶上领略创作现代戏曲的无限风光。我的老师、年逾九旬的北京大学美学教授杨辛曾写过一首赞美泰山挑山工的诗,在白描式地述说了挑山工吃苦耐劳、脚踏实地的负重爬山过程后,最后两句是:"有此一精神,何事不成功!"我想,借用杨辛教授的诗句,移赠给李莉院长。并衷心希望她肩挑的箩筐里货色越来越好,越来越多,攀登上更高的高峰!

在2015年12月12日李莉作品学术研讨会上的发言

对布莱希特戏剧观的一次致敬

——试评新概念越剧《江南好人》

　　茅威涛来沪主演新概念越剧《江南好人》前，她声称是穿着"防弹衣"来演出的。现在看来，在上海演出两场，虽有争议，总体反应是积极的。茅威涛的"防弹衣"可以脱下来了。这说明，在海派戏剧的发源地上海，《江南好人》试图让越剧的未来拥有更大的空间的实验，已获得相当多的观众的认可。上海是大气的，能够兼容各种革新题材的作品。

　　《江南好人》是曹路生和郭小男根据布莱希特的话剧名作《四川好人》改编的，基本情节和寓意忠实于原著。连卖水的工人也同样姓王。新概念越剧《江南好人》之新，就在于导演郭小男把布莱希特的戏剧观念移植到越剧中，进行戏曲化的体现和创造，并吸收了其他多种流行的艺术样式穿插其间，因而使全剧面目一新。这是以茅威涛为首的浙江小百花越剧团对布莱希特戏剧观的一次致敬，是在一系列越剧改革探索实验后的又一次换型。这样一种换型，我以为是基本取得了成功。

　　越剧不能墨守成规，不能再停留于儿女情长这一狭窄领域。浙江小百花越剧团旨在探索更能适应新时代文化消费主体的题材。茅威涛说："不会因为害怕挨骂而让越剧涉危或是逐渐走向边缘化。"这种探索精神是难能可贵的，是值得赞扬的。打破传统，为越剧寻找一种新的载体，既需要勇气，又需要智慧。《江南好人》以布莱希特的辩证思维，令人信服地揭示了现代社会的一种悖论：从善的愿望出发，却引来了恶的结果；任何个人都是善恶并存的"双面体"。戏的主题触及"卑贱少廉耻，失德无诚信"的时弊。

　　布莱希特在《例外和常规》这出戏的结尾，写下如下几句诗："寻常事情一件，谨请诸位：要把熟悉当作陌生！要把习俗当作不可思议！要把平常当作惊异！"这是布莱希特为"间离效果"理论所做的生动说明。布莱希特的戏剧美学观就是理性大于感性，思辨多于移情。苏联戏剧家金格尔曼评论布莱希特的"间离效果"时指出："'间离效果'的目的，恰恰就是要一边投合日常的正常想法，一边俘虏它。要使观众不寻常地看到寻常的事物。要使观众对于早经熟习的事物感到惊讶。"在《江南好人》的演出中，人们所熟悉的越剧加进了许多"陌生的技巧"，使观众感到陌生和惊异。茅威涛主演《江南好人》，同时饰演的沈黛和隋达男女两个主角，也就是布莱希特剧作中的"双

面体"。茅威涛首秀"女红妆",对她来说,是莫大的挑战;沈黛和隋达一进一出,穿梭其间,则是双重的"间离",既是男女身份的间离,又是角色心理的间离。

《江南好人》是一出寓言剧,它的戏路与越剧的以情感人的传统几乎背道而驰。导演郭小男在戏中做了大胆的实验。比如想当飞行员的杨森准备结束生命时,从舞台上方突然掉下一块荧光屏,上面写着"一棵可以上吊的树";每一幕结束后,舞美队工作人员会身着统一的工作服,将台侧的两盏聚光灯推上推下,提醒观众注意:"这是在演戏"。种种手法,让刚刚进入剧情的观众,情绪一而再再而三地被打断。许多越剧的老观众觉得不习惯,却正是这出新概念越剧的新奇之处,也强化了间离效果。

歌伎沈黛是一个善良的好人,神仙送她钱,开一家小绸缎店,并勉励其继续行善。不料刁民恶商等轮番上门,兼之沈黛又遭杨森欺骗,她不得不四度易装,以表兄隋达身份出现,用冷血手段对付恶商和杨森。隋达最终被众人以谋杀沈黛罪名告上法庭。庭审现场,隋达无奈还原沈黛面貌。一女一男,一正一反,性格举止语言反差极大。茅威涛从形体到唱腔,碰到的表演难度为前所未有,历经6个月炼狱式折磨后,两个角色的塑造各具风采。为进一步达到间离效果,由著名花旦陈辉玲反串欺骗伤害沈黛的杨森,戏份比原作增加不少,演得也很传神。两位主演都实现了处于表演艺术高峰上的一次自我超越。

被称为"引进"布莱希特第一人的黄佐临先生曾说过:"如果说布氏戏剧与中国戏曲有相似之处的话,那么江南评弹更接近布莱希特。"因此,《江南好人》的色彩之一,是多次插入评弹的音乐和唱腔。导演此举是很高明的。最后一场沈黛叙说身世的大段唱,用软糯动听的苏州评弹幽怨地吟唱"生来一娇女,楚楚可怜身",听来很有味道,

越剧《江南好人》海报及剧照

和越剧的艺术氛围也比较合拍。在全剧中，评弹的音乐时时汩汩流出，使《江南好人》富有布氏色彩。

该剧的不足之处，我以为是越味尚嫌不足。它更多是向音乐剧靠拢，与越剧"间离"得远了一点。茅威涛在剧终的尹派唱段，赢得了观众的热烈的掌声，就是观众意见的另一种表达方式。为了增强越味，我以为是否可以为茅威涛演沈黛和隋达各设计两段更有越味的唱腔，唱腔也可以不一定是尹派，以体现出革新的意味。此外，剧中的丝绸、织机、水烟、水牌、西装、旗袍等江南及民国元素，再加上现代舞、爵士舞、说唱等现代感元素，似乎多了一点，杂了一点，花样太多，令老观众不知所从，新观众也不一定喜欢。如对这些"调料"适当做些减法，又做一点加法，多融入一些越剧传统的元素，标新立异又似曾相识，新概念的酒瓶中也不妨调入一些陈酿，可能会更受新老越剧观众的欢迎。

黄佐临先生在20世纪60年代在中国舞台上首次公演布莱希特的《胆大妈妈和她的孩子们》时，观众寥寥无几，大多数中国观众不能接受。他当时热衷于实践戏剧的"间离效果"，结果不得不感慨地说，观众被"间离"出剧场了。观众接受一种新概念需要有一个过程，接受越剧"引进"布氏的戏剧理论也需要有个过程。到了30多年之后，北京、上海等地上演布莱希特的《伽利略传》《高加索灰阑记》时，情况就大不相同了，中国观众已学会品尝"思考的快乐"了。在21世纪的今天，比之于当年《胆大妈妈和她的孩子们》在上海首演时的情景，《江南好人》被观众接受的程度，则要好得多。假以时日，反复摸索，我坚信，郭小男和茅威涛的努力一定获得更大的成功。

刊于《上海戏剧》2013年第5期

他是一位敢于"犯规"的导演

郭小男的四卷《观/念——关于戏剧与人生的导演报告》是一部很有分量的艺术专著，总结了他从事戏剧导演30多年来的经验和思考。这是他的导演观念的新思维和创作实践相结合的产物。观念是无数事实的一种组织形式，是智慧活动的结果。有思想才会有结果。在郭小男看来，观念不仅是一种思维，更是指导创作实践的理论。他尝试用康定斯基的"金字塔"理论来指导自己的导演艺术。他认为，导演观念是导演个

郭小男

人精神的反映，体现着导演个人的艺术修养与艺术追求。导演观念应当处于金字塔的顶尖。这个理论是非常有见地的。郭小男说："观念是导向，是策略，是指引，然后才能生发具体形象。""站到三角形顶端的艺术家"，才能"开风气之先，改流派之道"。在这样一部四卷著作里，我们看到了郭小男的观念，化作了舞台上许多华丽精美的人物形象和令人难忘的场景，又变成了有学术价值的文字。这部著作的出版是郭小男从事30年导演艺术经验的总结，是戏剧美学界的一个重大收获。这是继已故著名导演胡伟民《导演的自我超越》出版后的又一部重要导演论著。2012年，这本书荣获第八届中国文联评论奖二等奖。

郭小男是我国新时期的一位杰出导演，被戏剧界的同行们称之为"郭大导"。他的作品影响了中国戏剧乃至世界戏剧。我20年前写过一篇评论郭小男早期的导演艺术的文章中说过："他不但敢于大刀阔斧地删改剧本，而且敢于在激情勃发、灵感的火花闪亮时，调动一切艺术手段，冲破一切陈规陋习，毫无顾忌地去创造气势恢宏的场面，以产生强大的剧场冲击力。"30年来，这种创造能力呈一发不可收拾的态势，新的艺术成果层出不穷。这种强大的剧场冲击力，强烈地冲击着观众的审美知觉定势，冲击着戏剧革新的大潮滚滚向前。

现在有这样一个机会研讨四卷《观/念——关于戏剧与人生的导演报告》，对于进

一步总结郭小男的导演艺术的创造和特性，推进中国的戏剧改革，提升戏剧导演艺术的水平，都是很有益的。

他导的戏我大多数都看过。人们都说郭小男导的戏好看，大气，有新意，样式感强。每出戏，都有几个场面的点睛之笔、神来之笔，具有振聋发聩的爆发力、冲击力，又能为观众留下值得回味的象外之意。这是和他在导演方面刻意地创新是分不开的。话剧《秀才与刽子手》在当代话剧中是独树一帜，是中国话剧民族化风格和形式上革新的典范之作。这是一部舞台语汇全新而又浸淫着浓郁的传统韵味的实验戏剧。郭小男把黑色和喜剧演绎得很到位。它的人物变化、表演风格化、场景符号化都极有特色。假定性和虚拟性的运用透示出一种冷峻滑稽的黑色风格。戴面具的偶人队用得很有创造性，很有分寸。

戏剧导演理论中有一句名言："好的导演死在戏里，死在演员身上。"郭小男在行动中却喜欢让观众清晰地看到导演在戏里活生生地发挥作用，尤其是结尾的处理，往往特别见功力。他懂得精彩的戏剧场面的刺激在观众审美心理中所占的重要位置。据心理学家测定，在人的大脑中储存的信息，四分之三以上是来自视觉的接纳。因此，看完一场戏后，优美抒情的唱词、寓意深刻的对话也许不容易让人们记住，但几个辉煌壮观的戏剧场面，却会长久地镌刻在观众的心中。

歌剧《仰天长啸》在北京演出时，全场观众有14次鼓掌，其中9次是为导演处理而鼓掌。他在这些强烈感人的场面设计中，融入了耐人咀嚼的哲理。因此，对观众心灵的震撼力常常能持续到剧场之外。看过淮剧《金龙与蜉蝣》的人，也难忘"闯宫"一场，悲愤欲绝的蜉蝣娘从舞台深处一步一停顿，闯过刀斧手们重重叠叠的阻挡，冲上金殿，以徐疾有致、一气呵成、慷慨激越的唱段，怒斥金龙的大义凛然的场面，令人久久不能忘怀。还有蜉蝣遭"宫刑"后，妻子和母亲出场，形成了三个空间的三重唱，这个写意的时空自由的令人震撼的场面，也深深地印刻在观众心中。

胡伟民主张话剧要发展，要有超前意识，将东方的艺术精髓同西方的戏剧革新思想结合。纵观郭小男的导演艺术，最值得注意是他的创新精神。他在《观/念》一书中又强调："导演观念最重要的特点，还表现为不断的否定与创新，而真正的观念创新，需要有忘掉已知的勇气。"他是一位敢于"犯规"的艺术家，也是一位不安分的导演。敢于犯规的不一定是天才，但大师一定是敢于犯规的人。正因为他不断地"犯规"，才使他的才情不断喷涌而出，不断有新的创造。他对戏曲的最大贡献是创造了许多新的戏曲程式。他善于在每出戏中开掘出人文精神，找出一种适合的样式来表现。

在戏剧界活跃了30年，导演的剧目竟多达60多台。这在中国戏剧界是十分少有的。他也是横向联系最为广泛和频繁的导演。他不仅导话剧，又导歌剧、音乐剧、京剧、昆曲，以及越剧、淮剧、锡剧、吕剧、蒲剧等地方戏，还导过电视剧。他从小受戏曲世家的熏陶，熟谙传统戏曲的规律，又进上戏学习导演，还到日本游学过几年，对东方

艺术精神情有独钟,善于洋为中用,所以在自己的导演实践中,特别注重写意风格的缔造,并力求做到一戏一格,不愿自我复制。

现代戏剧的一个重要艺术特征是它的复合化倾向。郭小男在研究了西方近百年导演观念的特色后写道:"唯有引进与吸收,才能滋养肌体,促进思想成长。学会反思,学会怀疑,方能懂得'假如'是创造的翅膀。"(《观/念》第61页)他认为,跨入21世纪的导演,应当懂得运用戏曲的程式,更应当懂得新的戏剧表演手法,把各种西方的、东方的现代派的表演技巧融入戏曲中去。他在导演的许多作品中出色地做到了这一点。郭版的《牡丹亭》吸收了西方的歌剧和芭蕾的表演,令人耳目一新。他导演淮剧《金龙与蜉蝣》,人们注意到,该剧中金龙的造型,颇有点日本武士的神韵;还有兵士们身后插的蓝、黄、红色三面旗帜,几个群众大场面的造型和节奏;以及剧终金龙被孙子刺死、孙子登上王位后,士兵们全部变成白脸,传达出整体木讷的神情等等,都使人联想起黑泽明的几部影视作品中的艺术手法。他悄悄地把日本艺术中的精华"拿来",兼收并蓄,融合到20多年前的淮剧中,这是非常大胆的,使《金龙与蜉蝣》别开生面,大大地增强了淮剧这个剧种的艺术品位和表现力,郭小男也因此一举成名。

这里,想多谈几句最近来沪演出的新概念越剧《江南好人》。这是郭小男根据布莱希特的话剧名作《四川好人》改编的。新概念越剧《江南好人》之新,就在于导演郭小男把布莱希特的戏剧观念移植到越剧中,进行戏曲化的体现和创造,并吸收了其他多种流行的艺术样式穿插其间,因而使全剧面目一新。这是以茅威涛为首的浙江小百花越剧团对布莱希特戏剧观的一次致敬,是在一系列越剧改革探索实验后的又一次换型。

布莱希特在《例外和常规》这出戏的结尾,写下如下几句诗:"寻常事情一件,谨请诸位:要把熟悉当作陌生!要把习俗当作不可思议!要把平常当作惊异!"这是布莱希特为"间离效果"理论所做的生动说明。布莱希特的戏剧美学观就是理性大于感性,思辨重于移情。在《江南好人》的演出中,人们所熟悉的越剧加进了许多"陌生的技巧",使观众感到陌生和惊异。茅威涛主演《江南好人》,同时饰演的沈黛和隋达一女一男两个主角,也就是布莱希特剧作中的"双面体"。沈黛和隋达一进一出,穿梭其间,则是双重的"间离",既是男女身份的间离,又是角色心理性格的间离。

《江南好人》是一出带有荒诞色彩的寓言剧,它的戏路与越剧的以情动人的传统几乎背道而驰。导演郭小男在戏中做了大胆的实验。比如想当飞行员的杨森准备结束生命时,从舞台上方突然掉下一块荧光屏,上面写着"一棵可以上吊的树";每一幕戏结束时,舞美队工作人员会身着统一的工作服,将台侧的两盏聚光灯推上推下,提醒观众注意:"这是在演戏"。种种手法,让刚刚进入剧情的观众,情绪一而再再而三地被打断。许多越剧的老观众觉得不习惯,却正是这出新概念越剧为了强化间离效果的新奇手法。

在中国,"引进"布莱希特第一人的黄佐临先生曾说过:"如果说布氏戏剧与中国戏

曲有相似之处的话，那么江南评弹更接近布莱希特。"《江南好人》的色彩之一，是多次插入评弹的音乐和唱腔。导演郭小男此举是很高明的。在全剧中，评弹的乐调不时汩汩流出，使《江南好人》更切合布氏戏剧色彩。这出戏如果能增加"越"味，即增加男女主角的唱段，相信可以争取更多观众。

诚如著名的导演艺术家徐晓钟在评论郭小男的导演艺术时所说："纵观他导演的戏，可以讲，在经过他的二度创作的戏剧、戏曲演出中，小男的确提高了戏曲（特别是越剧）的文化品格，增强了戏剧的现代审美的愉悦，这是可喜的。"越剧新版《梁祝》是如此，《江南好人》《孔乙己》《春琴传》是如此，淮剧《金龙与蜉蝣》、交响京剧《大唐贵妃》、话剧《蛾》《秀才与刽子手》等等，莫不是如此。

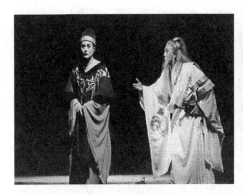

淮剧《金龙与蜉蝣》剧照

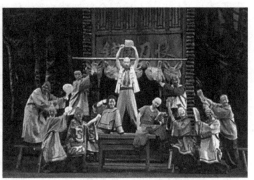

话剧《秀才与刽子手》剧照

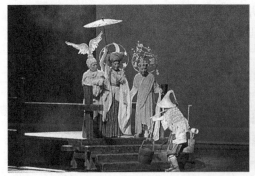

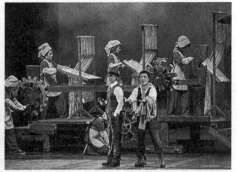

越剧《江南好人》剧照

毋庸讳言，盘点郭导的作品，也不能说部部都是精品，有的争议很大；有的因剧本不成熟，引起非议（如最近浙江小百花来沪演出的越剧《步步惊心》），但是，可以说每部戏都有创新探索，每部戏都有他独特的导演风格和意韵。他是一位不安分、爱犯规

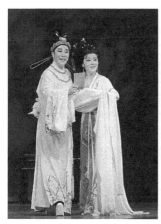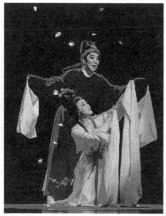

越剧《陆游与唐婉》剧照　　　　　　　　越剧《孔乙己》剧照

的导演,时见轰动的成功,偶有难免的失误,但瑕不掩瑜,他是一位高举革新旗帜、引领戏剧前行的郭大导,我衷心祝愿他为我国新世纪戏剧舞台导演出更多在戏剧史上熠熠生辉的大作品。

在2013年11月郭小男专著《观/念——关于戏剧与人生的导演报告》
研讨会上的发言

诗化的《柳永》

被誉为福建首席剧作家的王仁杰,为他的福建老乡——北宋婉约派词人柳永写了一出越剧,由福建的芳华越剧团演出,这不是一种巧合。主演王君安以此摘取了上海白玉兰表演主角奖等多项大奖,2015年又获第27届中国戏剧梅花奖。天上人间,皆大欢喜,同样不是一种偶然。

《柳永》是一部文学性极强的戏剧,也是一部异于传统的新编越剧。在我看过的多部关于柳永的戏剧作品之中,这一台是最出色的。

越剧《柳永》的最大的成功之处,是全剧的诗化。当然,中国戏曲的唱词本身都是诗词,但是这台戏更突出的是,用了大量柳永的原词。首先以柳永六首脍炙人口的名词的词牌作为"关目",如《凤栖梧》《鹤冲天》《雨霖铃》《八声甘州》等勾勒出柳永不羁而坎坷的生命画卷,剧中吟唱了不少柳永的名篇名句,剧作家自己写的唱词也文辞优美,对仗工整,一般观众都听得津津有味,并未产生审美的障碍。这得益于柳词本身的特点:绚丽多彩,情真意浓,又通俗易懂,朗朗上口。当时坊间有"凡有井水饮处,便唱柳七词"一说,可见流传之广泛。王仁杰写出了"一个真实的柳永",更可贵的是剧中的人和事,大都史有所载,连歌伎的名字也有据可查,但又在表现细节上做了虚实、简繁相间的戏剧化、歌舞化乃至风格化处理,处处营造出抒情诗般的意境,给人以雅俗共赏的艺术享受。

越剧《柳永》,由浅斟低唱、轻歌曼舞、精美服饰、雅淡布景和一个个性格鲜明的人物组成。拉开大幕,天幕左下部一组古代教坊乐队的剪影,台口撷芳楼大圆窗的窗框上方斜伸一株老梅枝,引领观众走进风华绝代的大宋。第一场戏是全剧最为热闹、活泼、轻松,也是最为花团锦簇的一场戏。这一场戏,表现了柳永在首都汴梁撷芳楼的生活片段。柳永是浪漫、潇洒、痴憨、率性而多情的。他的出场方式非常独特——刚从梦中醒来,宿醉未消,王君安通过一件来不及穿好的衣服,配合醉步,表现柳永忙不迭地要出来见那些可爱的歌伎们的急切心情。拎着衣服上场,既表现了醉态,又表现了柳永的率性、不修边幅,同时更符合"醺醺酒,恋恋意,醒来还醉"的艺术形象。满台佳丽,众星捧月,实在是美到极致。

因为力求符合历史真实,该剧缺乏传统戏剧编排所强调的矛盾冲突,转而描绘时

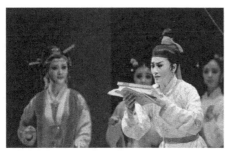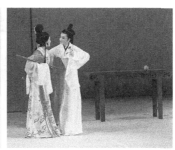

越剧《柳永》剧照　王君安饰柳永

代的风韵，文人才子的命运，并将柳词融入其间。编剧遇到的最大的困难是宋词的长短句，与越剧自身的腔调格式大相径庭。王仁杰说："尤其是唱词，是无解的难题。"但他巧妙地解开了这道难题，将越剧的板腔体与柳词的长短句合二为一，使今天的越剧观众听得明、听得懂。作曲和导演也花了不少心思，专门设计了吟唱柳词的基本曲调。在第三场的《雨霖铃》中有一段十六句的抒情性唱词，为了让唱腔更为接近人物，作曲家连波在原作的基础上进行了一些修改，将这一段唱腔设计得非常婉约。千古名词《雨霖铃》："执手相看泪眼，竟无语凝噎……今宵酒醒何处？杨柳岸晓风残月。"用特殊的越调半吟半唱，韵味无穷。王君安的演唱最后缓慢转为一声发自内心的经典尹派呼唤："虫娘呀！"接下去的"系我一生心，负你千行泪"两句，是用一种微弱的、似吟似泣的声音，配合轻柔的为虫娘拭泪的动作，这些煽情的唱和做，为观众展现出一个重情重义的柳永与情人别离时痛彻心扉的感伤，令人动容。

一代词家柳永，用尹派这样一个以哀婉醇厚的艺术特色见长的越剧流派来演绎，实在是恰当不过的了。王君安的演唱从人物出发，富有层次感和节奏感，大喜大悲，直至暮年大彻大悟，归于平淡，由内而外，真诚感人。当沉浸于风花雪月间如鱼得水的柳永，受到家人和虫娘的激励，发奋再次赴试，中榜第59名进士时，曾踌躇满志；因《鹤冲天》词句冒犯皇帝而又落第，悲愤之余，无奈地自嘲为"奉旨填词柳三变"；后又拜谒杭州太守等豪门官府，以期谋取一官半职，不料一再受挫。到柳永晚年，王君安改唱老生，这是行当的大跨越，也是王君安的唱腔的一大变。她突破了传统越剧老生的唱腔，用昆腔的韵味来唱越剧，格外动听。这种缥缈、空灵的唱腔，配上"爱我的、恨我的、疼我的、怨我的，再相逢，在晓风残月杨柳岸"的唱词，再次体现柳永的率真性情。

剧终，"回首平生追往事，不觉淡然又漠然"。热闹开场，悲凉收尾。柳永反思自己66年人生的得与失、悔与恨、恩与怨、功与过。一曲《八声甘州》，诉说了漂泊江湖的愁思和切盼归去的感慨："不忍登高临远，望故乡渺邈，归思难收。叹年来踪迹，何事苦淹留。"伟大歌者魂归道山，留下不朽词作，令人回味无穷。

刊于2015年7月25日《新民晚报》

弱女不服命,伤痛自己抚

——评新编越剧《风雪渔樵记》

吴兆芬

上海越剧院最近上演的新编传奇剧《风雪渔樵记》,原是一出骨子老戏,写的是朱买臣泼水休妻的故事。"覆水难收"成语的典故源出于此。以这个故事为题材的古戏曲,前有南戏《朱买臣休妻记》,元杂剧《会稽山买臣负薪》,明传奇《佩印记》《负薪记》《露绶记》,清传奇《瑶池宴》《烂柯山》《渔樵记》,今有昆曲《烂柯山》等。过去有不少版本,都重在批评朱买臣的妻子目光短浅、不能甘守清贫、逼休弃夫的行为。

新编古装抒情传奇剧《风雪渔樵记》,由著名编剧吴兆芬编剧。她力图返回这出骨子老戏的本源,做到了尊重传统但不陈旧,出新而不出格,把更多的笔墨泼洒在两个主要人物的性格冲突和感情发展上,为朱买臣和他的妻子刘玉仙的恩怨关系做了全新的解读,特别是对刘玉仙这个人物做了颠覆性的修改,使其形象焕然一新,戏的情节跌宕起伏,更为动人。刘玉仙为激夫励志,毅然泼水绝情,逼朱写下休书。尔后又将父亲遗银、玉镯,以乡邻王安道名义转赠朱买臣,助其苦读,并忍受了流言的责难,终使朱买臣高中并当上了太守。

16年前,《风雪渔樵》就为刘玉仙摘掉了"痴梦"的帽子,这回又做了"小改大提高",砍去了一条副线枝蔓,使戏更集中、更干净,人物的心理情感刻画得更深入细致,也使两位主演的演唱和表演有了更充分施展的时间和空间。

此番"改头换面"后,章瑞虹、华怡青再度联手,担纲主演朱买臣和刘玉仙。章瑞虹坦言,演了三次朱买臣,却是演了三个不同的朱买臣。1998年,还是青年演员的她首次主演《风雪渔樵》,一举成功,但当时偏重于唱腔的动听、形体的漂亮。第二个《青衫红袍》中的朱买臣,则是一个老生朱买臣。此番第三次演朱买臣,则更注重于开掘这个封建时代知识分子的深层心理。朱买臣是一个内心世界很复杂的人物,但又是一个真实可信的人物。章瑞虹表现出了他在消极颓丧、借酒浇愁背后隐藏着的怀才不遇的痛

苦，在荣归故里时得志张狂背后表现出一种对旧情新恨的纠结，他得知真相后的诚挚忏悔，又表现出真情至爱的回归。这种人物思想起伏的变化，是符合剧情的内在逻辑的。在《悬梁夜读》一场，被赶出家门的朱买臣栖身寒庙，发愤苦修，靠卖字为生，夜读以励志，章瑞虹边唱边舞，时而仰天长啸，时而冷雪洗面，甚至忍痛扔掉了最心爱的酒葫芦，反复背诵经纶，抒发了"人无志不立"的决心。一个人物一场戏，以多段高亢、激越、动情的范派唱腔，把这个人物复杂的内心世界表现得淋漓尽致。这场新加的戏，一个演员的唱念做舞，充分发挥了戏曲美学的本体特征。

华怡青和章瑞虹搭档，可谓是绝配。她塑造了又一个自尊自强的古代妇女的新形象。站在我们面前的刘玉仙，不再是昆剧《烂柯山》中那个目光短浅的崔氏，而是一个深明大义、充满爱心，以一种极端的方式帮助丈夫励志上进的妇女。"弱女不服命，伤痛自己抚。"对于丈夫，她是哀其不幸、恨其不争、怒其失志，因而不惜背上骂名，逼丈夫写下休书。这样的刻画尽管与传统有悖，但符合今天人们的审美需求，赢得了广大观众的欢心。对于这个人物的心理、行为过程，华怡青的演绎准确、细腻、美妙。《逼休》一场，那一大段"名骂"，在袁派唱腔的基础上，结合自己的清丽的嗓音特点，荡气回肠，尖利刻薄，字字句句戳痛丈夫的心，原本不肯写休书的朱买臣，听了这段痛骂，无地自容，羞愧难言，被迫写下了"休妻刘氏，任从改嫁，再无瓜葛，永不牵挂"十六字的休书，从此劳燕分飞。

朱买臣高中以后衣锦回乡的故事则是人们熟悉不过的。他回报妻子当初的侮辱，也有一大段回骂，同样唱得十分精彩："当初你斗大明珠视鱼目，待飞凤凰认草鸡。折灵芝当蓬蒿，摔瑶琴作柴劈。……到如今落花有意随流水，归燕无心捡堕泥。你当初泼水逼我休，我今日泼水还你礼。若将覆水收得起，今生重聚做夫妻。若是覆水收不起，不慧不贤、不仁不义、名臭万年该是你。"这段唱词，和当年妻子的那段"名骂"联系起来读，充分显示出了编剧深厚的文学功力和才情，值得我们细品。

戏的最后《跪雪》一场，峰回路转。当朱买臣弄清楚了妻子的苦心后，一盆水已泼出去了。"覆水难收"，如何收场？编剧有一个巧妙的构想：朱买臣一路急追被羞辱的妻子，刘玉仙紧闭寒宅，朱买臣于是跪地不起，是时天降大雪，"一宵跪雪人不知，感天动地情也痴"。清晨刘玉仙开门发现朱买臣成为一个雪人，感动不已。朱买臣则将身上的积雪抖笼收起，再化作一盆水，逆转了"覆水难收"的成语，这是全剧的一大创新。一个在沉沦中被救起而奋进、发迹后终于走出误区的男人，和忍辱负重、充满爱心的柔弱女子弥合了他们的感情裂痕，夫妻最后破镜重圆，传颂了"真情真谊最贵重"的思想。这个大团圆的结尾，顺理成章，皆大欢喜。

这出戏的舞台设计精美，雅致有味，灯光也会说话。破庙中那个酒葫芦忽闪忽闪地发出亮光，引诱朱买臣喝酒，就是成功的一笔。几段幕后的合唱，特别是钱丽亚的领唱，优美动听，为全剧增色许多。

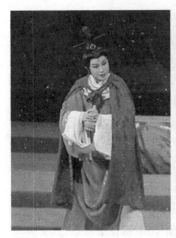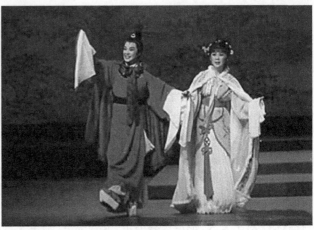

越剧《风雪渔樵记》剧照　章瑞虹饰朱买臣、华怡青饰刘玉仙

　　《风雪渔樵记》推陈出新，趋于完美。如再经过精心的打磨，再演几十场，有望成为越剧的又一个保留剧目。

<div align="right">刊于2014年4月8日《新民晚报》</div>

期待上海越剧再出新的"六大经典"

上海越剧院建院60年了。越剧出生于浙东,成熟于人文荟萃而经济富裕的上海。20世纪50年代,越剧从上海走向全国,成为一个有全国影响的剧种。60年来,上海越剧院涌现出一大批有代表性的艺术家和剧目,除《梁祝》《红楼梦》《西厢记》《祥林嫂》"四大经典"剧目外,还创作演出了不少有影响高水准的好戏,如《孟丽君》《舞台姐妹》《家》《早春二月》《玉卿嫂》《双飞翼》《风雪渔樵记》《铜雀台》《甄嬛》等;改编的莎士比亚名剧《第十二夜》《王子复仇记》也获得国内外同行好评。据统计,已积累了传统戏、历史戏和现代戏300多出。袁雪芬、尹桂芳、徐玉兰、范瑞娟、傅全香、王文娟、吕瑞英等老一辈越剧艺术家,精心培养出了一批优秀中生代艺术家,如钱惠丽、方亚芬、单仰萍、章瑞虹、王志萍、陈颖、黄慧等,她们都有自己的代表作,带了自己的高徒(有的还有了徒孙),并拥有一大批粉丝。这三条是成就一个剧种表演艺术家的必要条件,以上这些中年的成名艺术家都基本上符合了,这是非常可喜的。可以说,越剧已成为上海文化的一张美丽的名片。

这几年来,上海越剧院一边积极不懈地投入创作和演出,一边兢兢业业地培养新人,尤其在近两年的新编剧目中,无一例外地配备A组、B组甚至C组,由中生代演员以戏带教,成效显著;在创作队伍方面,既有新老编剧、名导新导的搭档创作,还专门为戏曲唱腔设计人才的培养设置专项资金和课程。在国内不少戏曲剧团呈现严重的衰疲之色,甚至难以生存时,上海越剧院却依然处于运转自如的良性状态,越剧观众依然保持了相对的稳定,这是很不容易的。

但是,我们也要清醒地看到,在艺术样式、娱乐形式多元化的冲击之下,越剧的优势正在逐步丧失,戏曲的观众群总体在萎缩,越剧观众也在老化。排演一出新戏后,连演几十场的盛况,已难再现。所以,我们还是要有足够的危机感,以不断出新的姿态来迎接时代的挑战。最近国务院出台了《关于支持戏曲传承发展的若干政策》,戏曲人都受到鼓舞,预感戏曲的春天到了。当然,利好的消息再多,戏曲的振兴,出人出戏,主要还得靠戏曲人自己努力。

"看《甄嬛》,你就会爱上越剧!"这是一句很好的广告语,值得推广。我们要好好研究一下《甄嬛》取得成功的经验。这出戏从选材创作到投入市场、赢得观众方面,都

有很多经验可以总结。《甄嬛》的成功，和30年前浙江小百花的《五女拜寿》一样，使新创作的越剧上了一个新台阶，极大地拓展越剧的艺术魅力和影响力，实践证明可以成为一个越剧的新的保留剧目。《甄嬛》从电视剧到越剧，是一个再创造，扬了越剧之所长，演员靓丽，故事扣人心弦，在"情"字上下功夫。越剧版《甄嬛》在推出年轻演员、吸引年轻观众上，收到了不错的效果。《甄嬛》在推出年轻演员的同时，也给了年轻编剧尝试和实践的机会。它从取材到创演都牢牢抓住当代观众的兴趣和期待，因而票房长红。《甄嬛》上、下本在逸夫舞台驻场，连续演出20场。整个剧场900多个位子，20天上座率近八成，票房收入200万元。这对于坐了多年"冷板凳"的传统戏曲而言，无疑是一个相当不错的成绩，艺术效益与经济效益并举。越剧《甄嬛》能取得如此成绩，显然是传统戏曲在寻找当下突破时，找到了合适的"对接"方式。商业驻演，这是上海越剧院焕发出戏曲新活力，投入市场的一次成功的尝试。《甄嬛》的宣传和推广也是有成果的。好酒也要勤吆喝。上海越剧院开辟了自己的微博账号和微信公众号，在网络上与观众互动，组织观众探班，在这方面动了很多脑筋。包括在驻场演出之前，还在公交车上做《甄嬛》的宣传广告。这些都是值得总结的经验。

这里，我想顺便说一下，昆剧名角张军自立门户之后，他为了生存，花大力气做昆曲的推广和普及的工作，特别是对2015年6月原创大戏《春江花月夜》的宣传、营销，创造了奇迹。他亲自进大学做巡回讲座，在一年之内，走进中欧工商学院、上海工艺美术学院和上海音乐学院，与几百名大学生、工商管理硕士（MBA）和高级工商管理硕士（EMBA）学员及其他工商界精英共同分享昆曲艺术的魅力。讲座中的张军身着戏服，采取演唱加演讲的方式，让观众对昆曲有了近距离的接触。张军一改观众心目中的戏曲演员的形象，演讲生动。"我与小生"校园巡回讲座足迹已遍布国内多所知名高校，张军还到美国哈佛大学成功举办了讲座。他推出的首部原创大戏《春江花月夜》在上海大剧院上演，三场演出5 000张票一周内售空，这对于新编剧目、特别是昆曲新编剧目来说是一个非常令人瞩目的票房佳绩。甚至可以说，如果没有成功的营销，一部新编昆曲在上海大剧院连满三场基本是不可能的。他还充分运用互联网的优势，吸引了大批网友关心昆曲，成为他的粉丝。还在地铁做广告、在宾馆、商场等时尚场所推广昆曲，用各种现代化的手段宣传昆曲。一位业内人士甚至用"不顾一切"来形容这个团队做营销的拼劲儿。他们把一些在老戏迷看来不值得一提、但又很唯美、可能会引起年轻人兴趣的元素，通过新媒体的渠道传播出去，借以吸引年轻观众。从2014年12月到正式演出之前，张军本人就在大剧院为这个戏举办了20多场沙龙演讲。张军说，系列沙龙活动是这次《春江花月夜》营销的核心，20余场沙龙的合作者有票务公司、有银行、有画廊等各种不同团体，用张军的话来说是"寻找各种可能性"，"必须收回成本"，"不然哪里来钱排下一个戏呢"？

张军的经验应当借鉴，当然，他也是被经济压力逼出来的。我们国家院团也要把

宣传推广营销当作一项具有战略意义的工作来做,而不是权宜之计。建议上海越剧院成立一个"越剧进互联网"的部门,专门和各大网站加强联络,和各大中学校对接,重视对越剧的宣传和推介。采取多种形式,让越剧走进大学、中学和职校,培养新的年轻的越剧观众、越剧迷。

上海越剧院60年来积累了一大批优秀的保留剧目,这是越剧的一笔宝贵财富,希望能轮番演出。这些剧目,基础很好,已经达到"高原"的高度了,如能多演出多打磨,百尺竿头,更进一步,有望长成"高峰",成为新的越剧经典。衷心期待上海越剧院在公认的"四大经典"之后,再出"六大经典"!

一定要多演出,殿堂版、精华版、普及版、简易版并举,国家大剧院、上海大剧院、社区文化馆、大学礼堂、乡镇会场都去。演出场次多,让演职人员都满负荷运转。只有通过不断的舞台实践的磨炼,才能培养一批有影响力的青年演员。我看了浙江婺剧团、浙江绍剧团的材料,他们一年要演出700多场,青年演员以排代训,以演代练,正式塑造角色、上台见观众的机会多了,个个都铆着一股劲,有时一天演两场,好演员也就冒出来了。中华人民共和国成立前,上海青岛路有一个明星大戏院,专门演出越剧。袁雪芬、傅全香、范瑞娟等十姐妹都在这个戏院里成名。据说,市里已经考虑给上海越剧院一个专门的剧场,这无疑是好消息。《甄嬛》20场的驻场演出的成绩是令人鼓舞的,以后就可以在自己的剧场里演了。建议把保留剧目梳理一下,轮流上演,多给青年演员机会,一部戏A组、B组、C组轮流演,演10场到20场;还可以请外地的、民营的越剧团来演出,一年演上300场,场子让它热起来。这样的方式对团队的锻炼和提升会更大,对越剧观众来说,也容易形成欣赏习惯。像2015年夏季推出的"越剧嘉年华"活动,以后也可以基本上在越剧专属的剧场里举行了。

戏曲的出路依旧在于改革。革新,是越剧发展之本,是越剧安身立命之本,也是越剧赢得观众之本。任何剧种,其传统家底越是丰厚,成熟程度越是稳定,其性格的可塑性就越少。来自农村的越剧,因为家底不厚,来上海后,向昆曲和话剧吸取了许多营养,很快提升了艺术品位,形成了自己的特色。在20世纪40年代,越剧之所以获得迅猛的发展,革新内容和艺术形式是一个重要原因。那时一批进步的剧目,其经常性的主题是恋爱自由、婚姻自主、妇女解放、爱国精神等等,都与时代需求密切相关。至今越剧遇到的困难,重要的原因之一,可能是剧目的意蕴没有及时跟上时代的发展。今天,要振兴上海越剧,应当利用上海所处的国际大都市这个优势,善于吸收各种艺术样式的营养,在传承剧种特色的基础上,大胆创新,多排新戏,既排历史戏、古装戏,又排现代戏。

男女合演是上海越剧院的固有的特色。男女合演也是上海越剧院的一个创造。回顾越剧100多年的历史,从越剧创始阶段的清一色男演员到后来的女子越剧,直到20世纪中叶的男女合演兴起,又至今日男演员的稀缺,越剧舞台上的男演员历经了否

定之否定的螺旋式循环，其间既有繁盛与辉煌，也有坎坷与曲折。振兴和发展男女合演，已成为越剧改革的一个重要课题。坚持男女合演对于推进越剧的发展，扩大越剧的表现题材，塑造新的人物形象，适应当代人们的审美观的一种需求都是有益的。现在全国坚持男女合演的院团已为数不多了。从越剧的长远发展的眼光来看，大力培养男演员势在必行。越剧要排反映时代精神的新戏，不能缺少男演员。上海越剧院老院长袁雪芬曾说过：“男女合演与女演男两种艺术形式都是剧种本身的需要，是相辅相成、相互补充的。男女合演的出现，是扩大而不是缩小越剧的题材，是发展而不是损害了越剧的风格，是增强而不是削弱了越剧的表现力。”越剧的男演员现在青黄不接、后继乏人。上海越剧院现在推出《燃灯者》，将作为2015年上海越剧院的年度大戏压轴登场。这部取材于上海本土真人真事的现实主义题材作品，配置了上海越剧院最强的男女合演阵容，力图挖掘展现先进人物的时代意义，实现思想高度与可看性的统一。希望这出戏能成功，也希望这出戏能成为培养男演员的一个契机。近年来，上海越剧院和上海戏剧学院分院合办过一个越剧演员班，听说有几个男生不错，我们对他们寄予希望，当然，也需要给他们提供机会。

对于编剧，我们也不能过于苛求。不要指望年轻编剧一写戏就成功，多给他们提供上演的平台，让他们多做一些实验性的尝试。在《甄嬛》《燃灯者》创作中，越剧院启用了有志于越剧创作的青年人才，李莉院长亲自为剧本精心修改。在其他演出中，更让青年唱腔设计学员班的集体亮相，他们在老师的带教下，操刀剧中7个流派的唱腔设计。这些做法都是很可贵的。好本子有时是需要磨出来的，有时则一举成功。夏衍创作电影剧本《祝福》，只写了一周。翁偶虹为程砚秋编《锁麟囊》，也只花了几周时间。1939年一天，程砚秋把翁偶虹请到家里，婉转地提出，朋友们都说他演出的悲剧实在太多了，希望能排一出喜剧，不知道翁先生肯不肯写。翁偶虹开始还有些犹豫，程砚秋拿出材料，翁偶虹看后，便欣然接受了。程砚秋交给翁偶虹的材料，就是焦循的《剧说》。过了几星期，翁偶虹拿出了剧本，只有数百字的故事很快演化为一出饶有趣味而又发人深省的经典喜剧《锁麟囊》。

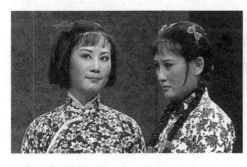

越剧《舞台姐妹》剧照　钱惠丽、单仰萍

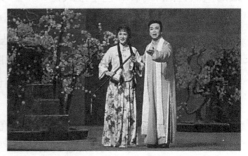

越剧《家》剧照　单仰萍、赵志刚

 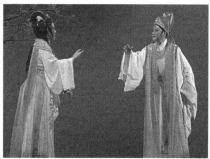

越剧《双飞翼》剧照

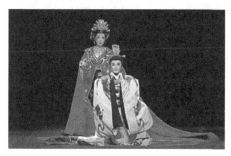 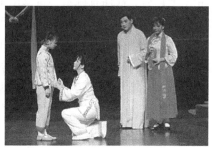

越剧《甄嬛》剧照　　　　　　　　　　越剧《早春二月》剧照

　　越剧是否可以尝试制作人制度？制作人既可来自院内，也可来自院外，从题材内容、演出阵容、舞台形式到宣传营销，投资集资，制作人的决策起着关键性的作用。他们一定会考虑花最少的钱，做最大的事，让团队资源得到经济合理的配置，让投资达到"利益最大化"。在欧美国家，话剧、音乐剧、歌剧等艺术演出都实行制作人制度，完全面向市场和观众。现在连北京人民艺术剧院也学习上海话剧中心推行独立制作人制度，已取得一定成效。建议上海越剧院也可以部分试行制作人制度，除院部集中力量抓的重点剧目外，放权给制作人。这样做，有利于增加演员的演出机会，上海越剧院现有演职员250多人，一群明星演员，许多青年演员的艺术青春在等待中耗费，真是太可惜了。制作人看准了一个剧本，或有了题材约请剧作者写本子，不会允许拖很长时间，他是要讲效益的。这样，可以大大加快出品剧目的速度。当然，能否公演，需经剧院艺术委员会评审，而且要签订协议，根据戏的大小、难度、演出场次，给予一定补贴。如果上海越剧院能通过制作人制度把保留剧目轮番搭建团队不断上演，同时一年冒出两三台有苗头的好戏，那么，越剧出现"牛市"，也许不是说说而已的。

在2015年7月上海越剧院主办"甲子回眸——
越剧生存现状与前景发展研讨会"上的发言

十年琢得玉成器

——喜看越剧第十代演员登台

2017年是越剧进上海100周年。6月，上海戏剧学院越剧本科班18名学生毕业，正式亮相走上舞台。这届越剧本科班是由上海越剧院委托上海戏剧学院戏曲学院联合培养的。他们的毕业标志着，如果从袁雪芬为第一代越剧演员算起，这一代"大学本科"越剧演员，则是第十代越剧演员。百年越剧有了第一代中本贯通"大学本科"毕业的演员，是越剧史上的新生一代，这是非常可喜的。

花了十年时间，培养出了第十代的越剧演员。两个"十"字的叠加，好不容易。两个十字的叠加培养越剧演员的经验，值得好好研究。

十年雕琢玉成器。2013年9月，15名女生和5名男生通过择优录取和普通高考，从上海戏剧学院附属戏曲学校越剧班毕业考入上海戏剧学院戏曲学院本科班（后有2名男生参军）。这是上海戏剧学院与上海越剧院合作在越剧发展史上所做的一大贡献，也是艺术院校和院团结合培养人才的一大贡献。这批学生得到了张承好、汪秀月、张

上海越剧院首届大学本科班（十年制）学员

秋萍、李萍、孙智君、袁东、裴燕、韩婷婷等名家名师的驻校教授,还得到钱惠丽、单仰萍、章瑞虹、方亚芬、王志萍、陈颖、张国华、史济华、许杰等老师的悉心指导,85岁高龄的表演艺术家吕瑞英也参与了教学工作。上海戏剧学院戏曲学院的许多京昆老师给他们上身段和基本功的课程。曾两度获得梅花奖的川剧表演艺术家、两栖于戏曲和话剧的田蔓莎教授担任《角色创造》课的老师,毕业前为他们创排了由外国戏剧《十二怒汉》改编的《十二角色》。"学院派"风格融入了传统的戏曲人才培养,毕业生的总体素质相对比较高。

这批新生代的越剧演员,他们的长处是经受了系统的、严格的艺术教育,有较高的文化素养。与科班教学相比,他们打下了比较全面的艺术和文化的基础,根据现代艺术学院的培养要求,他们的知识面比较广泛,眼界比较开阔。他们传承了越剧各大流派的演唱艺术,经过十年系统、规范的学习,他们不仅会唱戏,也学习了自己"创戏",在三年级时还排演过越剧版《仲夏夜之梦》。而且初步学习了唱腔设计、怎样做编导,艺术水平比较全面。

10年中,上海越剧院的领导班子换了三届,而对这个班的关爱培养却始终如一。钱惠丽副院长总负责,张承好老师担任专业教学主任,因材施教,一人一策。每学年的考试都安排在天蟾舞台进行汇报演出,越剧院的领导、老艺术家、指导老师和观众一起为学生点评打分。这群形象气质颇佳,充满活力的年轻演员,已传承了数十出折子戏和多台经典剧目,并形成了一支行当流派比较齐全的队伍。在舞台上的青春靓丽外表之下,有的人已是艺术尖角初露。如徐派小生王婉娜有着同龄人少见的成熟稳健,在毕业公演中,作为《红楼梦》后半部的宝玉,她挑战《哭灵》这个徐派的高难度唱段,赢得新老戏迷肯定的掌声。袁派花旦赵心瑜平日里被老师同学唤作"小芬"——无论身形扮相还是声线特质,都让前辈看到了袁雪芬的影子。此次她在《红楼梦》中饰演紫鹃,正直善良,情感真挚,身份感也把握得很好。可以预期的是,经过若干年的努力,他们有条件、有可能成为上海越剧舞台的梁柱。即此而言,这批越剧院新人的崛起,也与京剧本科班、研究生班的学院派一样,昭示着中国戏曲走上了更正规,也更富于蓬勃朝气的康庄大道。

王婉娜的戏课主教老师是汪秀月。她是越剧徐派小生艺术创始人徐玉兰宗师的弟子。刚进戏校时,王婉娜对越剧是"零基础"。但是,汪老师从一个字到一个腔,从一个动作到一个眼神,不厌其烦地为她抠戏,一教就是9年。尽管她已年逾七旬,并且因早年练功导致膝盖磨损严重,但她凡事总是以学生为先:不管是去冰天雪地的沈阳参加比赛,还是到寒风刺骨的北京比赛,以及这次毕业季江浙巡演以及北京的演出,她总是坚持陪着学生,为他们把关每一场演出。尤其是此次到北京演出,在出发前几天她还躺在医院里,但坚持北上,为她的学生的最后一场演出画上句号。王婉娜说:"在生活中,汪老师是细心呵护我成长的慈祥的奶奶;在学习上,她除了教授我业务上的技能,更教导我唱

戏先做人，艺德为先。她是点亮我艺术道路的一盏明灯，是我一辈子的恩师。"

上海戏剧学院和上海越剧院联合办学，有一门《角色创造》课程，特别值得重视和研究。这门课程总结了田蔓莎教授在表演艺术创作过程中的经验和心得。田蔓莎坦言，这个课程对她而言，也是一次戏曲教学的创新和实验。她说："其实我们以前也没有学过怎么去创造角色。我们的老师会教给我们很多技能技巧，但我们也没有学过如何运用技巧和程式创造角色。"在这门课程的设置前期，学院也曾经尝试过用话剧的训练方法，但没有获得成功，后来田蔓莎发现，戏曲演员的角色创造，是更需要特别研究和探索的课题。上戏教授张仲年认为："这门课程是很重要的创新。它把戏曲师傅带徒弟式的教学，和现代艺术教学进行了结合。"这样的结合是上戏和越剧院共建的成功之处。

但是，我们还要看到，第十代越剧演员的短处是舞台实践不足，直接面向观众的演出机会还太少。他们的最佳的年龄段是在课堂里度过的。他们的表演基本上处于模仿阶段，嗓子和形体也缺少高强度的锻炼。

演员是演出来的，不是捧出来的。当演员要吃苦，要有"艺不惊人死不休"的志气。上海戏剧家协会主席、上海话剧艺术中心总经理杨绍林对第十代的越剧演员说："青年演员成功，第一要有天赋，第二要努力，第三是机遇。如果把演戏当成一个饭碗，还是趁早退出。这个饭碗非常辛苦，有时候，现实会让你非常纠结。最重要的是，首先要对事业有情怀。你爱这个事业吗？你愿意把灵魂、把你的全部奉献给它吗？"做到这一点大不容易。把你的全部奉献给它，就是要不怕吃苦，耐得住寂寞，全力以赴，全心全意，不要满足于一腔一调的相似而获得的掌声和赞美。

传承经典是根本，舞台实践是抓手。第一代越剧演员袁雪芬、徐玉兰、傅全香、尹桂芳等十姐妹的成名成家，是靠在舞台上"天天演"造就的，第二代演员王文娟、吕瑞英自成王派、吕派，也是靠在舞台上"天天唱"而自成一家的。据我所知，现在上海的许多民营剧团，一年要演300多场，有时一天要演两三场。高强度的演唱，既是剧团的生存需要，也锻炼和培养了人才，一批中青年演员脱颖而出，嗓子越唱越亮，演戏越来越成熟。

越剧理论家、剧作家李惠康在研究了尹桂芳的流派艺术成就时指出：在越剧艺术按照自己独特规律的发展过程中，她具有"清醒的剧种的危机意识，顽强的艺术成才意志和为越剧无私忘我的奉献精神"。"其更重要的一个原因还在于尹桂芳通过'芳华'的舞台实践，创始并形成了自出机杼成一家风骨的尹派小生艺术的无穷魅力。"她的《红楼梦》中的"宝玉哭灵"、《沙漠王子》中的"王子算命"、《何文秀》中的"桑园访妻"、《盘妻索妻》中的"洞房"和《盘妻》，以及《浪荡子》中的"叹钟点"等唱段，之所以从当年的风靡沪上，到如今的更番传唱，无一不是经过了千万次的吟唱和反复的修改加工，才成为越剧的经典名段。人们赞美尹派艺术高雅质朴、细腻传神、流畅舒展、平中出奇、瞬息万变、柔中有刚、醇厚隽永……这一切，都是尹桂芳用真情、意志和汗水换来的。

在戏曲舞台上的演员艺术，一般要通过三个阶段：一是模仿阶段，即是借太阳光照

月亮，缺少自己的光华；二是创造阶段，通过创造角色来发挥自己的表演才能，人物个性鲜明，各有不同；三是升华阶段，即在学习前人的基础上，通过新戏的表演，有自己的创造。吕瑞英的唱腔从袁雪芬的唱腔脱胎而出，而吕派的唱腔又与袁派的唱腔不同。所以，对一个有出息的越剧演员来说，我们应当像吕瑞英那样，既虚心地、刻苦地学习她的前辈，又有志于敢于超越她的老师。

　　"大学本科生"在临近毕业之际，学校和剧院特地为他们策划推出了一次毕业巡回演出。这是大手笔、大气魄，当然也需要大投入。巡演剧目挑选了越剧经典《红楼梦》《梁山伯与祝英台》《花中君子》和男女合演现代剧《家》四台完整大戏。三个月内，学生们不仅在宁波、温州、余姚、南通、常州五地巡演，并在上海天蟾逸夫舞台进行了毕业公演。六个城市，演出反映都很好。"进京赶考"的四场演出也获得了成功，有三个晚上北京都下起瓢泼大雨，但长安剧场仍然基本满座。24场演出，集中展示了他们的水平和风采，越剧院原有的四台戏的布景、灯光、服装、化妆、乐队，都为这个新生代团队的演出服务。这保证了他们的舞台艺术呈现的基本水准。

　　《红楼梦》中两对贾宝玉、林黛玉的扮演者余果、王婉娜、陈敏娟和陈欣雨，灵气十足，感情饱满，举手投足，颇有规范。《花中君子》中的骆易萌，从《红楼梦》中霸气的王熙凤到苦主李素萍，再转扮《家》中的鸣凤，尽管扮演人物的性格与身份跨度很大，依然能够转换自如。《梁山伯与祝英台》中的男女主角扮演者董心心和杨韵儿，其扮相之清丽，气质风度之契合，特别具备观众缘。男女合演的《家》由张扬凯南担纲觉新，姚煜晨扮演觉慧，他们与陆志艳、王玥扮演的梅芬、瑞珏等人相映成趣，体现出上越男女合演的传统，展示了阴柔与阳刚相比照而相得益彰的舞台风格。越剧本科班清新靓丽、行当齐整、表演规范的首次亮相也得到了各地观众的一致首肯。他们的表演既兼顾各流派展示，还充分展示了女子越剧和男女合演的不同风貌与特别韵味。青春朝气的形象，也让人对传统艺术的当代传承充满了信心与憧憬。

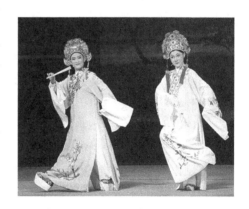

本科班毕业生演出越剧《梁山伯与祝英台》剧照

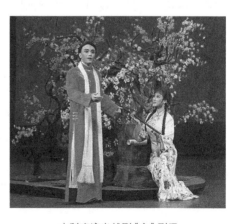

本科班演出越剧《家》剧照

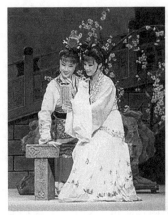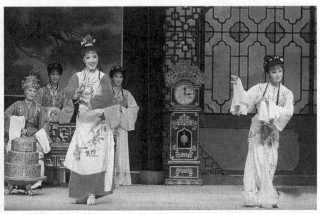

本科班演出越剧《红楼梦》剧照

这次巡回演出是一个很好的开始。专家和观众的好评和热情，为这个班的学生总体上打了高分。但是，这只是传承越剧名家名作的第一步。如果说，这一步是值得赞赏的话，那么，更值得赞赏的还在后头。模仿，只是学习前辈艺术家的初级阶段。我们不能满足于"像"。希望他们把大学本科班这块金字招牌看淡，看到自己的责任和担当，要虚心学习，不断读书，抓紧练唱练功，努力创造出自己的代表作，让自己从一个演员上升到一个艺术家。

越剧第十代演员走上舞台之后，在今后的十年里，每人应当学会100出戏，每年的演出不少于150场，至少每年参与创排一两台大戏。演出的场次不够，不可能有真正的飞跃。剧作家李莉说："希望青年演员把越剧的经典剧目一个个扎扎实实排出来，传承下去，然后到舞台上去滚。"一个"滚"字，寓意很深。除了在练功场里"滚"，更要在舞台不断地摸爬滚打，还要尽量多地到基层、大学里"滚"，在当代大学生中寻找自己的知音。既传承好经典戏，也要探索创排新戏，还要创排男女合演的新戏，创造出与适合当代观众欣赏口味的新戏。在艺术创造中，创建出新的艺术流派。

在最近越剧本科班的演出和人才培养研讨会上，很多专家提出，本科班进入越剧院后，可以尝试保持相对独立性，搞一些有特色的戏，同时借鉴上昆学馆制经验，多向前辈学戏。我也赞成这个意见，这就在较大程度上保证了人才培养与演出实践的一致性，也保证了团队成员之间的默契合作，逐步打造并形成属于新一代越剧人的演唱风格。

这批新生代演员，幸逢党和国家高度重视、大力扶植戏曲艺术的好时机。我希望他们珍惜青春，热爱舞台，刻苦努力，潜心创造，再过三五年，在这一代演员的身上，可以看到上海的越剧事业的新的成就和新的辉煌。

刊于《上海艺术评论》2017年第5期

喜看越剧男演员后继有人

2019年从9月中旬至10月初，上海越剧院为庆祝中华人民共和国成立70周年和男女合演团成立60周年，携手长三角6家越剧院团举行了越剧会演，《家》《祥林嫂》等男女合演的经典现代剧目，一票难求，获得专家和观众的一致好评。这说明越剧男女合演的优秀剧目，同样是很好听、很好看、大受欢迎的，越剧男女合演是有强大的久远的艺术生命力的。

我们特别欣喜地看到越剧男女合演后继有人，张杨凯男、王炜佳（浙越）等新一代越剧男演员崭露头角。这次越剧会演，乐清市越剧团上演的《柳市故事》和桐庐县越剧传习中心上演的《通达天下》，题材都是百姓关心的问题。《柳市故事》讲了改革开放初期一个企业家创业的故事；《通达天下》聚焦于桐庐快递行业的开创和发展，也是时代的热点。上海越剧院发挥"一盘棋"精神，为这两个戏支援了三个男主演：优秀男演员徐标新和小字辈冯军、张艾嘉，他们都挑起了大梁，站到了舞台中央，得到了锻炼提高。

自1949年周总理接见袁雪芬时提出越剧的男女合演问题，至今已有70年，时起时伏，有迅猛进步，也有停滞不前。据悉，目前全国的越剧院团，除上越和浙越外，都是清一色的女子越剧。1959年6月1日上海越剧院成立了男女合演实验剧团，在袁雪芬院长领导下，越剧演员、作曲、导演们努力实践，用"同腔异调""同调异腔""同腔同调"等办法，基本解决了唱腔的转调融合问题，刘觉、张国华、史济华和后来的赵志刚、许杰等一批优秀的男演员脱颖而出，出了《碧血扬州》《汉文皇后》《十一郎》《鲁迅在广州》《忠魂曲》《凄凉辽宫月》《祥林嫂》《舞台姐妹》《早春二月》《赵氏孤儿》《家》等一批男女合演的好戏。但终究因为男演员和好剧本的缺乏，阻碍了越剧男女合演的进一步发展。赵志刚说："女子越剧很美，但有局

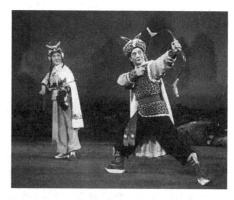

1980年9月越剧《十一郎》剧照
吕瑞英饰徐凤珠（左）、史济华饰穆玉玑（右）

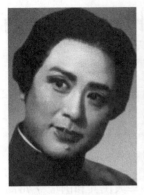
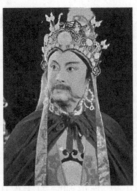

1977年《忠魂曲》剧照　　　　1982年越剧《凄凉辽宫月》　　　1978年《三月春潮》剧照
张国华饰毛泽东　　　　剧照　张国华饰辽王道宗　　　　刘觉饰周恩来

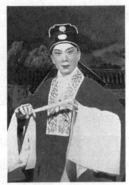

1981年《鲁迅在广州》剧照　　1979年越剧《西厢记》剧
刘觉饰鲁迅　　　　照　刘觉饰张生

限性。"这是对的。女演员很难演好《赵氏孤儿》中的程婴、屠岸贾和《潘金莲》中的武松、武大郎，更难演《忠魂曲》中的毛泽东、《三月春潮》中的周恩来、《鲁迅在广州》中的鲁迅。贴近生活的现代戏和《哈姆雷特》《麦克白》等外国戏，女子越剧也较难胜任。

　　有人说，局限性正是剧种的特点。这种意见有一定的道理，但有片面性。时代在前进，剧种也要与时俱进。一个剧种，如果其题材和表现形态局限性过大，只能表现阴柔之美，在当今这个审美多元化的时代，则不利于剧种的发展。艺术实践证明：越剧男女合演是越剧多元化发展的必由之路，也是越剧改革创新的一条重要途径。我十分赞成女子越剧和男女合演"花开并蒂"的方针。

　　有行家说过，越剧男女合演，如果任其自生自灭，结果肯定是逐渐萎缩乃至消亡。因此，需要社会各界大力扶持。我们要进一步研究越剧男女合演碰到的困难和问题，找出解决的方法；要呼吁领导部门重视，并在舆论上支持男女合演，落实相关的措施。建议媒体要宣传上海越剧院这次复演《祥林嫂》《家》的成功经验，多宣传男演员的表

演。要拿出真正的好戏来改变观众对越剧的观念，让更多观众接受越剧男女合演。

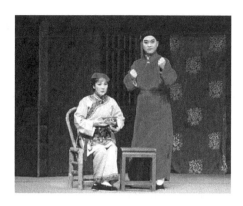

越剧《祥林嫂》剧照
方亚芬饰祥林嫂、许杰饰贺老六

各个男女合演越剧院团都要培养自己的"越剧王子"。现在，优秀的越剧男演员还是太少，阴盛阳衰是越剧院团的一个普遍现象。建议上海越剧院再联合上海戏剧学院和附属戏曲学校，招收一个中本贯通的越剧男演员班，从高小、初中生中招生，定向培养，行当要全，实践宜早。20世纪60年代初期出道的以刘觉、张国华、史济华为代表的老一辈越剧男艺术家，现早已退休，应把其中身体还可以的，像昆剧团对待蔡正仁、岳美缇、张铭荣、王芝泉等那样，请他们出山，为培养新一代越剧男演员出力。

要重视越剧现代剧剧本的创作。现在，好的适合越剧男女合演的剧本太少。建议上海越剧院下大力气抓出一批剧本，在两三年内创排两三部男女合演的越剧。题材可以多样化，有类似《玉卿嫂》《早春二月》《铜雀台》这样的题材，也可以有贴近生活的现代戏。当然，关键是首先要把剧本打造好。

同时，希望男青年演员要有担当意识，敢于做像老一辈艺术家和赵志刚这样的开拓者、改革家，敢于创新，探索新路，发扬自觉、自信、自强的主动攀登高峰的精神，创作出几个高质量的男女合演中的男角形象。越剧男女合演好戏的增多，同样是越剧振兴的一个标志。我看到副院长钱惠丽在介绍新生代男演员成长时的喜形于色的表情；也看到男女合演团团长方亚芬在《燃灯者》演出后台指挥手持蜡烛的歌队忙碌的身影。上海越剧院的青年男演员是幸福的，相信男女合演这朵花会开得越来越鲜艳，在未来的越剧舞台上大放异彩！

刊于2019年10月20日《新民晚报》

男小生在越剧舞台上并不寂寞

——评越剧《铜雀台》

有人说，在越剧舞台上，男小生终究是寂寞的。看了男女合演越剧《铜雀台》后，我强烈地感到，男演员在越剧舞台上并不寂寞，男演员同样可以英姿飒爽地站到舞台的中央。

这出由上海越剧院院长、著名剧作家李莉与编剧黄嬿合作改编的古装越剧《铜雀台》，是一出男女合演的新戏，集结了该院一团的最强阵容，以纪念上海越剧男女合演60周年。在缺人、少戏、市场尚待培育的现状下，这台男女合演的新戏的上演，得到了新老观众的广泛认可。这种认可，在推向演出市场后的票房中得到验证。《铜雀台》出演三场，每场的出票率均在八成以上。这台戏的上演，实现了越剧男女合演处于困境中的一个新进展。

回顾越剧一百多年的历史，从越剧创始阶段的清一色男演员到后来的女子越剧，直到20世纪中叶的男女合演兴起，又至今日男演员的稀缺，越剧舞台上的男演员历经了否定之否定的螺旋式循环，其间既有繁盛与辉煌，也有坎坷与曲折。振兴和发展男女合演，已成为越剧改革的一个重要课题。坚持男女合演对于推进越剧的发展，扩大越剧的表现题材，塑造新的人物形象，适应当代人们的审美观的一种需求都是有益的。上海越剧院这次推出《铜雀台》，实施与女子越剧的错位发展，实是有识之举。

《铜雀台》演绎了曹操父子三人与甄洛的爱恨纠葛。三位主要角色都是男性——曹植、曹丕和曹操。如果以女演员来扮演这三个角色，必定有很大的局限性，尤其难以充分表现曹丕的阴鸷暴戾之气、曹操的奸雄霸权之气。总的来说是一台以阳刚之气为主的戏。女小生固然有利于展示其儒雅秀丽、风流倜傥的一面，但女演员终究还是女性，她们在扮演一些刚烈彪悍的男角时不可避免地会有缺陷。《铜雀台》的男女合演，徐标新、齐春雷、方亚芬、许杰四人一台戏，方亚芬饰演甄洛，体现了整台戏的刚柔并济，完美互补。

文武小生徐标新饰演曹植，不负众望。他演绎的曹植虽是一位才气横溢的诗人，一位不擅于权谋的至情公子，却卷入了皇权纷争的漩涡；他和甄洛一见钟情，却未能如愿，当甄洛成为他的嫂嫂后，只能把这种爱慕之情深深地埋在心底；曹丕的步步紧逼，他无力抗争，只能在诗酒中排遣自己的苦闷；当曹丕欲置其于死地时，曹植以《七

步诗》显示了自己的才情,加上甄洛的救援而幸免一死。徐标新以精湛的表演和唱做,展示了层层递进的戏剧冲突和复杂的心理情感。他付出了加倍的努力,获得了意料之中的回报。尹派男小生齐春雷这次在《铜雀台》中同样有令人满意的表现。他饰演曹丕,把想要表达的东西付诸在形体和动作之中,生动而准确地表现了这个工于心计、心狠手辣、阴毒自负人物的内心世界,他终于达到了立为魏王世子的目的,最后又置甄洛于死地。

男女合演要为观众所接受,男演员的演唱是否动听是一个关键。要创造一台男女合演特点的新戏,除了关注人物的外在形象和内心世界外,还要在唱腔方面做出革新。《铜雀台》解决了男女合演声腔转调的难题,听来非常和谐。徐标新唱陆派,继承了浓郁的陆派唱腔特色,嗓音清亮,音质纯净,行腔舒展松弛,吐字清晰入耳,注重喷口,清新柔美,他比女小生唱陆派,多了一点阳刚之气。在"两地思"一场中,曹植边挥毫边唱道:"且将这,片片忧思寄毫笺、予青鸟、千里直送入宫墙!"把曹植爱之不得、挥之不去的真情和心态,淋漓尽致地表达出来。齐春雷的唱腔,传承了委婉缠绵、纯朴隽永的尹派特色,同他的老师赵志刚一样,听来洒脱深沉、清新舒展。许杰原本唱小生,现在演曹操改唱老生,表现同样不俗。他饰演曹操,在收回曹植破虏将军之印后,稍有悔意,一阵头痛袭来。曹操的大段自叹,移用绍兴大板,高亢激越,铿锵有力,一改其原来陆派小生清丽柔和的本色,激起满场观众的热烈掌声。越剧男演员的唱腔,受到如此欢迎,这是一个了不起的转折。

方亚芬的可贵之处,就在于她把舞台的主要空间让给了男演员。她饰演的甄洛,继续以曹植之"嫂"的身份,为观众呈现其舞台生涯的第四个"嫂子"。这个嫂子,既是嫂子,又是仙子;一举手,一投足,无不突显其清雅之美、飘逸之美、脱俗之美。第四个嫂子和她先前饰演的祥林嫂、文嫂、玉卿嫂不同,甄洛有仙气,她是王妃,她的苦主要在于情感上的纠结与压抑:甄洛新寡,而遇曹植之浓爱,欲承不能;嫁于曹丕后,为兄弟和睦,她按下情感委曲求全,却越理越乱;最后,她眼见兄弟相煎而无能为力,倾吐了心中真情后便沉入洛水。她的多段唱腔,特别是第六场"洛水悲"的大段唱腔,将她的一腔无奈、一腔悲苦、一腔沉重、一腔哀怨,细细地、幽幽地倾泻出来。原汁原味的袁派唱腔,在舞台上汩汩流淌。这一场戏,经过反复推敲,将曹植与甄洛"洛水相见",改为两人在不同时空的"心灵对话",由实转虚的处理,令结局更具意境。我赞赏方亚芬的精彩演唱,更赞赏她作为男女合演团的团长,为培养扶植青年男小生而选择创排《铜雀台》的高尚风格。

上海越剧院老院长袁雪芬曾说过:"男女合演与女演男两种艺术形式都是剧种本身的需要,是相辅相成、相互补充的。男女合演的出现,是扩大而不是缩小越剧的题材,是发展而不是损害越剧的风格,是增强而不是削弱了越剧的表现力。"《铜雀台》的成功继续证明了这一点。

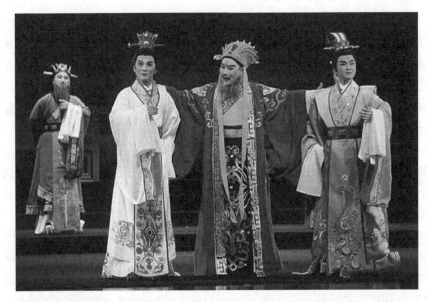

越剧《铜雀台》剧照　徐标新饰曹植（左）、许杰饰曹操（中）、齐春雷饰曹丕（右）

第三代越剧男演员是很有志气的。在越剧男女合演处于低谷之时，他们的这种坚持精神，值得赞扬。希望他们继续努力，抓住每一个机会展示自己，开创男女合演的新局面。新一代越剧男女合演将折射属于他们新一代的光芒。可以预期的是，只要多排新戏好戏，除了老观众的支持，将会受到新一代观众的热捧。

刊于《上海戏剧》2014年第7期

看越剧、评越剧、写越剧

——评《李惠康戏剧评论创作与剧作选》

李惠康先生的戏剧评论和剧作的成果，经过他自己精选，结集成册出版，是上海戏剧家协会做的又一件大好事。李惠康先生是上海戏剧学院戏文系1961年毕业的老校友，也是我的好朋友，但是，读了这本书，使我对他的学问和人品有了更加深入的了解，倍生敬意。纵观他的一生，一辈子主要只做了一件事：看越剧、评越剧、写越剧，为越剧的繁盛、健康发展，努力了56年。我们搞戏剧评论这一行的，像他那么专一、那么全神贯注者，在上海，恐怕唯此一人。

他对越剧的爱之深，情之切，犹如贾宝玉之爱林黛玉，一往情深，终生不渝。他中学毕业时主动放弃了免试保送清华大学，自行报考复旦大学中文系，又为求学更贴近诗歌和戏剧文学，再舍复旦而进上戏的戏曲创作班。上戏毕业后，进了一个名不见经传的飞鸣越剧团当编剧，从此和越剧结下了不解之缘。从20出头到80岁，一辈子研究越剧、评论越剧、创作越剧。他研究越剧，史论结合，唱做结合，理论与创作实践结合。他为越剧从上海、浙江走向全国而欢欣鼓舞，为越剧取得的每一个新成果推波助澜，也为越剧复兴缺少元气而苦恼不已，为越剧年复一年地寄生于"三老"（老剧目、老观众、老演员）而忧虑万分。

《李惠康戏剧评论与剧作选》书影

1992年，李惠康先生在纪念上海越剧改革50周年研讨会上做过一个发言，谈到上海越剧要从历史的反思中振作起来，谈到中华人民共和国成立前知识分子介入越剧改革，使剧目含有"新文艺的灵魂"时，袁雪芬做了一段插话："惠康同志，那时候，我们都尊称他们为先生呢！"这说明，越剧要重新走向辉煌，在成长中离不开知识分子的帮助。这本《李惠康戏剧评论创作与剧作选》，集中展示了中华人民共和国成立后一位新时代的知识分子对越剧深入研究的成果。

书的第一部分是评论篇，这22篇文章，大都切中了越剧界存在的弊端，敢于提出问题。他在1990年写的《重塑越剧在上海的形象》一文指出："老演员多演

老剧目，老剧目招徕的多是老观众。这种老演员、老剧目、老观众的'三老'，就形成了80年代上海越剧舞台面貌的基本特征，那就是'老化'。"此文发表后，引起了江、浙、沪、京等地的戏曲界、新闻界的关注。上海媒体特辟专栏讨论，是年6月，浙江、上海艺术研究所和越剧界联合举行为期4天的"越剧现状和对策"的研讨会，100余人参加，袁雪芬院长直言不讳："越剧面临危机。"中国戏剧家协会副主席刘厚生认为，演员素质事关戏曲事业的存亡。他写文章指出："李惠康的文章写得不错，意义不仅在越剧，全国很多大的剧种，如京剧、川剧、豫剧等都不同程度地存在着老化、复旧、不团结等问题。你们的讨论很重要，我要把这次讨论介绍到北京，以引起全国的关注。"李惠康先生对于越剧的"忧患意识"、责任心和使命感，使他的逆耳忠言成为针砭80年代上海越剧界问题的透视镜、解剖刀。上海越剧90年代后的再度复兴，一批新的优秀剧目和优秀演员的涌现，这次大讨论功不可没。戏剧评论推动出戏出人，这是一个成功的例子。

李惠康对越剧的研究，分量最重的，我以为是书中第二部分对于越剧的各位名家和流派的研究。他是真正的越剧专家。他从姚水娟谈到马樟花，从尹桂芳、傅全香、徐玉兰谈到吕瑞英、陆锦花、王文娟、金采风、张云霞，从方亚芬谈到萧雅，知人论戏，逐一述评；各家流派，既述又评，从唱腔谈到表演，从做戏谈到做人，非常准确而深入。如他对尹桂芳表演艺术特色的分析："尹桂芳的舞台艺术，就是升华艺术。因此，她在舞台上现身说法地塑造《红楼梦》中的贾宝玉、《西厢记》中的张生、《沙漠王子》中的罗兰王子、《盘妻索妻》中的梁玉书、《何文秀》中的何文秀和《玉蜻蜓》中的申贵升与徐元宰等人物形象，她的唱腔的声华情采，同她的手、眼、身、法、步表演程式和生活化细节动作等，不仅是浑然一体的、密不可分的，给人以和谐美和整体美的享受；而且常演常

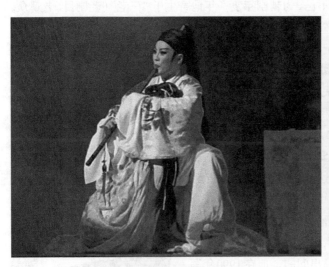

李惠康编剧《状元情未了》剧照

李惠康为萧雅打造的另一部作品
《何文秀传奇》

新，从不凝固，以至同一出戏的每一次演出都能给人以鲜活的感受，美妙的发现和甜蜜的回味。"这一段文字，若没有对尹桂芳的舞台艺术魅力和越剧"十生九尹"的现象做过深入的研究，是写不出来的。李惠康对傅全香的表演艺术的三次自我超越的分析，对傅派唱腔的艺术特色的分析，也很见功力。他认为，傅全香是纵深继承了越剧优秀传统，横向借鉴京、昆、绍和评弹、歌曲等艺术精华，自成"新潮"的一派。傅全香的演唱特色在于"运实于虚的抒情性和由虚返实的爆发力两者浑然一体"，以及"动则鼎沸"的宣叙与"静则奇沉"的咏叹合成的命运交响。她还开创了真假嗓结合唱越剧的方法，不仅拓宽了演唱的领域，而且以唱腔的多变丰富了声情的感染力和表现力，个性突出，特征显著，具有特强的不可替代性和变异性。这种对傅派唱腔的分析，是鞭辟入里的。他为吕瑞英的流派艺术写了六篇文章，提出"诗化了的吕派艺术"，赞扬了这个出类拔萃的"小字辈"。他带领读者赏析吕瑞英饰演的《西厢记》中的活红娘、《打金枝》中的公主、《穆桂英挂帅》中的穆桂英、《凄凉辽宫月》中的萧皇后等不同形象的激情、灵性和风采，细致入微，文情并茂。他赞美吕派唱腔"甜美而昂扬，清新又向上，就是与众不同之处"。还为解读吕瑞英提供了一把钥匙："吕瑞英之所以成为吕瑞英，正是她装满新时代的思想感情，在越剧舞台上致力于适时应变，革故鼎新，从而也造就了她的唱腔色彩华丽似云蒸霞蔚，艺术基调清新如旭日东升……一反过去旧时代凄风苦雨的伤感，给人以新社会春暖花开的欢愉。"

《李惠康戏剧评论与剧作选》新书发布会暨研讨会与会专家、学者集体合影（前排中为李惠康）

　　李惠康研究越剧，不像我们是嘴上说戏、纸上谈戏，他既是教练员，又是运动员；既是评论员，又是剧作家。他既做场外指导，又亲自下水游泳，上岸当教练，下水夺冠军。他在2002年创作的《状元未了情》，既为萧雅工作室出色地完成了一出"打炮戏"，2003年荣获由文化部艺术局和中国剧协颁发的剧目金奖和编剧一等奖等12项大奖，也完成了李惠康创作越剧的创作"未了情"，为第四届中国上海国际艺术节戏剧演出画上了一个完美的句号。此后，李惠康又创作了无场次越剧《何文秀传奇》，该剧还为中央电视台影视部导演看中，扩编为七集同名越剧电视剧投拍后公映……这样在越剧理论研究和越剧创作领域"双栖"并有显著成就者，实在是为数不多的。

　　上海越剧界，乃至整个戏剧界，不仅需要更多的表、导演舞台艺术家，同样需要像李惠康这样优秀的评论家、剧作家。

<div align="right">刊于2017年7月31日《文汇读书周报》</div>

袁雪芬四改《祥林嫂》成精品

越剧是一个拥有敏锐嗅觉并有着开放包容胸怀的剧种。它深刻把握时代精神和审美趋向，又没有太多的历史陈规旧矩的束缚，它从浙东嵊州的小山村东王村走来，在它115年的历史中，尤其是从20世纪40年代以袁雪芬、尹桂芳为首的"越剧十姐妹"抱团创建"新越剧"以来，不断推陈出新，迅速地发展成为全国第二大地方戏曲剧种，呈现出这个扎根于民间的地方剧种的勃勃生机。

越剧改革家袁雪芬说过，越剧的历史短，家底薄，能从农村民间艺术发展到综合性的城市剧场艺术，本身就是创新的结果。

越剧的发展史就是保护好自身特点、努力向他人学习、兼收并蓄，勇于实践、大胆革新，紧跟时代的历史。袁雪芬曾说："昆曲和话剧是越剧的奶娘。"新文化人是越剧的先生。她设立编导制，在表演、唱腔、音乐、化妆、头饰、服装、布景等方面对越剧进行了全方位的改革。对深受观众欢迎的保留剧目，不断地修改打磨。

本文仅以《祥林嫂》自20世纪40年代问世以来的四次重大修改提高为例，研讨一下袁雪芬老师的改革创新、打造精品的精神。

1946年，袁雪芬勇敢地、突破性地将鲁迅的短篇小说《祝福》，改为越剧《祥林嫂》上演，提升了越剧的思想品位和艺术品位。经过成为越剧表现现代题材的一部经典作品，成为越剧坚持改革创新的一个杰出范例，它被誉为"新越剧的里程碑"。

1946年初的一天，在舞台化妆间里，编剧南薇拿出一本杂志给袁雪芬看。里面刊有一篇分析鲁迅先生小说《祝福》中祥林嫂形象的文章。南薇将《祝福》的文字一句句念给她听。袁雪芬被深深打动了，立即说："你赶快把它改编出来，我一定演好它。"

要改编必须征得鲁迅夫人许广平的同意。袁雪芬和南薇来到霞飞坊许广平的家里，听取许先生的意见。当许广平听说要把《祝福》搬上越剧舞台时，开始有点惊讶。她说："绍兴戏演的都是公子小姐，《祝福》里没有爱情故事，又没有好看的打扮，观众要看吗？再说，现在看鲁迅的书都要被戴'红帽子'的，你们演鲁迅的作品，当局会同意吗？"袁雪芬说："只要是有意义的戏，我们都愿意演。我们改编《祝福》，就是希望祥林嫂的命运在现实社会中不再出现。"许先生欣然同意了。

袁雪芬第一次出演《祥林嫂》，是在1946年5月6日至9日。为了演好祥林嫂这个

角色，袁雪芬专门做了一次预演，之后才公演。预演时，嘉宾云集。看了签名簿的名单，令人大吃一惊——上面有鲁迅夫人许广平，剧作家田汉、洪深，著名导演黄佐临、费穆、欧阳山尊，电影艺术家张骏祥、白杨，文艺理论家胡风、李健吾，还有画家丁聪、张光宇等人。一出"绍兴戏"，有那么多的文化界的名流来观看是史无前例的。因为在此之前，鲁迅的作品还从来没有被搬上过戏曲舞台。越剧《祥林嫂》的上演，引发了社会各界人士的极大关注。演出结束时，许广平、田汉等到后台，与袁雪芬亲切握手，祝贺演出成功。田汉肯定地说："地方戏来自民间，反映民间的东西比京剧进步，你们的演出不容易。"评论界还把《祥林嫂》的演出称作"新越剧"。出乎意外的是，演出在上海掀起了看越剧热潮，这出戏日夜演两场，连演三个星期，场场爆满，上座率达到了130%。许多观众是站着看完全剧的。

1946年《祥林嫂》剧照　袁雪芬主演

然而，袁雪芬演得越真实，揭露得越深刻，就越引起国民党当局的害怕。他们勒令雪声剧团停演。袁雪芬不屈服，也不退缩，一如既往地继续演。国民党反动派采用特务盯梢、造谣污蔑，甚至往她身上泼大粪等种种卑劣无耻的手段来打击、迫害她。后来，居然还收到了威胁她的子弹。但是，袁雪芬没有屈服，她说只要还有一口气，《祥林嫂》照样要演下去。周恩来听说后，指示上海的地下党要保护袁雪芬。在国民党时代，将鲁迅的作品搬上舞台，演出《祥林嫂》，是要冒巨大的政治风险的。

参加这部剧演出的演员有范瑞娟、陆锦花、张桂凤、应菊芬等人。第一次出演的《祥林嫂》分五幕十场，另有序幕和尾声两部分，戏中还增加了一些鲁迅小说中无关的

情节。1948年,这出戏被拍成了电影。周恩来希望她们继承鲁迅精神,继续加工《祥林嫂》,进一步修改提高。周恩来认为,这出戏受到重视,是因为在国统区改编鲁迅作品很不容易,但是,戏本身还有一些缺陷,希望好好修改,要把鲁迅原著的精神充分体现出来。袁雪芬大受鼓舞,找来鲁迅作品,一本本阅读、研究。

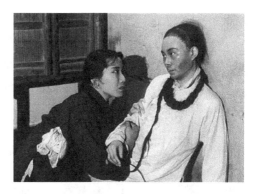

1948年电影《祥林嫂》剧照　袁雪芬、范瑞娟主演

1956年,袁雪芬对《祥林嫂》进行了较大修改,去掉了当年为迎合观众加进去的一些内容,保留了鲁迅名著的原貌,这一年,是鲁迅先生去世20周年。上海越剧院于当年10月19日在上海大众剧场演出。新版《祥林嫂》仍旧由袁雪芬饰演祥林嫂,范瑞娟饰演贺老六。其实,早在1951年袁雪芬就曾提出过改编这出剧的想法,可当时只在剧团内部排演了一下,并未拿出实际的成果,更没有公演。1956年的改编上演弥补了袁雪芬的这一遗憾,而这一次扮演祥林嫂,已与上次相隔10

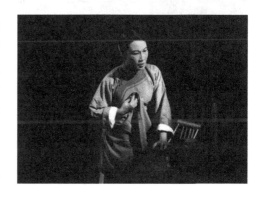

1956年《祥林嫂》剧照　袁雪芬主演

年之久了。全剧具有鲜明的时代风貌和浓郁的乡土气息,但在艺术处理上尚欠“戏曲化”,内容与形式还不够完美协调。

袁雪芬在1962年5月纪念《在延安文艺座谈会上的讲话》发表20周年时,第三次重新排演了《祥林嫂》,进一步揭示出夫权、族权、政权、神权对祥林嫂心灵肉体造成的伤害,加深体现了鲁迅的原著精神。这次对《祥林嫂》的改编,可以说几乎是动了脱胎换骨的手术,改掉了前两个版本“太像话剧”的痕迹,结构上从分幕制改为分场制。音乐由刘如曾做了大的加工。全剧进一步强化了戏曲唱、念、做的功能,更加戏曲化了。

1977年,为纪念鲁迅逝世41周年,上海越剧院第四次修改加工《祥林嫂》一剧,以男女合演形式进行排练,仍由袁雪芬饰演祥林嫂,贺老六则由史济华演,卫癞子由秦光耀演,鲁四老爷由徐瑞发演。男女合演,使《祥林嫂》上了一个新台阶。史济华的一句“我会待你好的”,家喻户晓,广为流传。这一次袁雪芬扮演祥林嫂,距第三次又过了15年,距她首次扮演祥林嫂已有31年之久。31年磨一戏。袁雪芬为越剧男女合演积累了宝贵的经验,使之成为越剧四大经典剧目之一。戏剧家沈西蒙观后,在1978年《上海文艺》第3期上,以《赞越剧〈祥林嫂〉》为题,发表一万余言的长篇评论,盛赞该

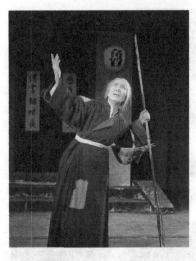

《祥林嫂》1978年（袁雪芬主演）

剧"在艺术上，她也是不可多得的一出好戏。剧本好、导演好、表演好、音乐好、舞美好。整个演出像一部和谐的乐章，给人的艺术感受是强烈的、深远的。"全国兄弟剧种剧团到上海越剧院学习移植该剧的，多达70多家。1978年，上海电影制片厂和香港凤凰影业公司合作，将《祥林嫂》拍摄成了我国第一部彩色宽银幕戏曲艺术片。

袁雪芬说，越剧改革必须要面向广大观众，这才是越剧的生命线。越剧要姓"越"，要尊重老观众，吸引新观众，坚持与观众同行，以服务观众为己任。这一点，我们再次从《祥林嫂》的31年的四次大修改中获得了生动的说明。戏剧作品唯有贴近时代、与时俱进，并坚守剧种的审美风格，发扬自己唱腔、表演的优势，不断修改，精雕细刻，精益求精，才能承载更多的文化内涵和艺术价值，引发当代观众尤其是年轻观众的共鸣，才能具有常青的不朽的生命力。

刊于《中国戏剧》2021年第7期

论越剧的守正创新

115年前，越剧从浙东嵊县的小山村东王村的一个草台班上诞生。越剧的前身是曲艺形态的叙述体的落地唱书。1906年农历三月初三，落地唱书搬上了由几个稻桶搁着门板所搭成的简陋舞台，艺人们一人扮演一角粉墨登场，"唱书"成了"做戏"。经历了小歌班、绍兴文戏男班、绍兴文戏女班、女子越剧等早期戏曲的几个阶段。其间，越剧男班艺人撑着竹筏、划着乌篷船，一路高歌行至曹娥江，经过钱塘江，来到黄浦江。1917年，在上海登台演唱。在1925年9月17日上海《申报》演出广告中，首次称此剧种为越剧。

1942年，以袁雪芬为首的越剧女艺人们举起了"新越剧"的旗帜，在戏曲领域率先建立了编导制，大胆借鉴话剧（电影）、昆曲的表演艺术手段，对越剧进行了演唱、身段、化妆（包括发型头饰）、服装、音乐等全方位的改革。越剧很快以新而美的面貌在上海脱颖而出，并从浙江和上海走向全国，到20世纪60年代初，已遍布长三角和全国20多个省市，成为我国第二大地方剧种；并为东南亚、港澳地区的广大观众欢迎，为国际文化界所瞩目，被称为是"流传最广的地方剧种"。

一部戏曲史表明：越剧在中国百余个地方剧种中是发展提高最快最好的少数剧种之一。越剧经过一百多年尤其是近八十年的舞台实践、变革和观众的检验，积累了一大批优秀的剧目，形成了众多的流派，拥有了成千上万的戏迷。如今，把舞台实践经验上升到美学理论上审视，也是一项事关越剧发展的有价值的工作。我们已有了一部越剧史。看来，建立一门越剧学，全面、历史、辩证、理论地总结研究越剧艺术的相关问题，也是势之所然的事了。

越剧最大的审美特色在于柔美

广大观众为什么喜欢越剧？用普通老百姓的一句通俗的话来说是，好看好听。好看好听，寓意不难明白，但用美学语言来说，其审美特征主要是柔美，是最易为一般人接受和欢迎的审美形态。

　　柔美，又称为优美、秀美、婉约之美。中国古典美学，一般把美分为阴柔之美与阳刚之美两大类。大多称柔美为阴柔之美，豪放雄浑之美为阳刚之美。传统美学认为，优美是外部美和内在美的结合与和谐统一。我国清代桐城派学者姚鼐综合诗文之品貌，从审美高度区分了"阳刚""豪放"和"阴柔""婉约"这两种美学风格。近代美学家王国维也提出："美之为物有两种：一曰优美，一曰壮美。"我理解越剧之"优美""柔美"，就是它把人物命运、情感纠葛、表演姿态、服饰化妆、唱腔音乐、舞台呈现，组成一个至情至美、千回百转、缠绵悱恻的视听艺术综合体，让观众获得一种无比舒适的沁入心脾的审美享受。

　　这种越剧的柔美，特别为中国的江南地区，即长三角地区的观众所喜爱和接受。常言道："一方水土养一方人。"吴越地区的自然属性和生活环境，吴越地区的吴侬软语，养成了江南文化以柔美为主调的美学风格。

　　越剧的柔美，最初是在女子越剧时期形成的。女子越剧所有生旦净末丑的角色都由女演员扮演。小旦年轻貌美，小生俊朗潇洒。由女性来扮演小生，表现出一种特有的儒雅细腻、温柔体贴的情致，更招人爱怜喜欢。它给观众提供了比日本的宝冢歌舞团更耐人回味的视听享受。女子越剧多以生旦传奇故事为主，以才子佳人的组合取胜，善于表现儿女情长、感情缠绵，尤其擅长表现恋爱婚姻曲折坎坷的悲情剧。试看上海越剧院至今难以逾越的四大经典剧目：《祥林嫂》《梁山伯与祝英台》《红楼梦》《西厢记》，以及脍炙人口的传统保留剧目《孔雀东南飞》《情探》《碧玉簪》《白蛇传》《血手印》《蝴蝶梦》等，无不是如此。有专家建议："任何一个地方戏曲剧种，都不妨认真回想本剧种发展史上最受观众欢迎、流传时间最长的那几台戏，作为研究本剧种本体生命的突破口。因为在这些成功的剧目上，我们可以找到剧种和观众悄悄订立的默契。"这其中包含着深刻的戏剧美学道理。

　　1958年越剧《红楼梦》创演的成功，进一步彰显了这个剧种的艺术魅力。《红楼梦》中"黛玉葬花"这段戏的表演，是柔美的典型一例。黛玉一面葬花，一面伤感地唱《葬花词》："一年三百六十日，风刀霜剑严相逼；明媚鲜妍能几时，一朝飘泊难寻觅。花开易见落难寻，阶前愁杀葬花人；独把花锄偷洒泪，洒上空枝见血痕。"王文娟在演出时，把花锄、花篮等道具以及水袖舞动起来。这种舞动，是形体动作的美化，又是人物在特定环境中感情的外化，使无形的内心活动通过有形的动作的造型、节奏、幅度、变化给人以直观的感受，舞蹈和演唱结合，音乐和动作的结合，产生一种特定的凄凉悲伤的意境。

　　越剧的舞台布景也是考究精致的。它在虚实结合的基础上，吸收了话剧布景的表现方法，根据越剧自己独有的舞美特性，创造出了中性和特性的布景。从剧情出发，表现出诗情画意和意境动感。这种布景会带领观众进入那氤氲着诗意与情致的世界，被故事中的人物牵动着心绪。如《梁山伯与祝英台》的布景清新优美，有"杏花春雨江

南"的格调;《西厢记》的布景以森严的庙宇长廊为主体,与青年人对爱情自由的追求形成强烈对比;《红楼梦》的布景则营造了"世代簪缨之家"的豪华气魄所特有的氛围。

有的时候,舞台上没有布景,也可以用写意的表演来表达人物的思想。《梁山伯与祝英台》中的"十八相送",舞台上没有具象的山水,却借助于演员的歌唱、舞蹈、对话、姿势,移步换形,边唱边舞,把梁山伯送别祝英台时一路上的各种景致和心情,以及祝英台对梁山伯的真情流露和借物抒情,含蓄地表达了出来。当然,现在多媒体、视频、灯光的融入,也为场景意象的营造增添了新的视觉元素。

越剧的唱词,典雅动听。它显浅晓畅,不像昆曲那么高雅艰涩,文化不高的人听不懂;但好的唱词富有文采诗情,雅俗共赏。《红楼梦》编剧徐进说过,唱词"要一刹那就能抓住观众"。如第一场《黛玉进府》,写宝玉和黛玉初见时的情景:"天上掉下个林妹妹,似一朵轻云刚出岫","娴静犹如花照水,行动好比风拂柳",四句唱词,一下子把天仙般的林妹妹的形状神态刻画得细微生动。而写黛玉眼中的宝玉:"只道他腹内草莽人轻浮,却原来骨格清奇非俗流";"眉梢眼角藏秀气,声音笑貌露温柔"。黛玉和宝玉一见钟情,"眼前分明外来客,心底却似旧时友"。唱词与音乐、曲调、板式紧密联系,听来别有一番韵味。《天上掉下个林妹妹》一曲,成为《红楼梦》的名曲。

越剧的柔美是一种诗化的美,一种富有意境之美,一种富有感情之美。且再来欣赏《西厢记·琴心》一段。崔莺莺听了张生隔墙弹琴后,听出他是因为被老夫人赖婚,气愤之极,又不敢公然违抗,便通过弹琴抒发劳燕分飞的伤心之情,崔莺莺产生共鸣,用诗化的语言来表达对张生的同情和爱怜:"莫不是步摇得宝髻玲珑,莫不是裙拖得环佩叮咚,莫不是风吹铁马檐前动,莫不是那梵王宫殿夜鸣钟。我这里潜身听声在墙东,却原来西厢的人儿理丝桐。他不作铁骑刀枪把壮声冗,他不效猴山鹤唳空,他不逞高怀把风月弄,他却似儿女低语在小窗中。他思已穷恨未穷,都只为娇莺雏凤失雌雄,他曲未终我意已通……""他思已穷恨未穷"是张生的本意,"他曲未终我意已通"是崔莺莺听懂了张生的弦外之音。这段经典唱段,唯美典雅,真切动人,押韵工整,朗朗上口,富有节奏感,典型地表达了越剧唱腔的优美。

越剧的柔美,还在于它的妆容。越剧的化妆一开始是模仿京剧、绍剧等传统老戏的化妆方式,直至20世纪40年代初,上海越剧改革形成气候,由水粉妆改用油彩化妆,开始了化妆改革。历经数年,在各越剧团体主要演员带头和电影、话剧界的指导下,逐步形成了越剧妆容的特点。传统的水粉化妆,底色为白色水粉,腮红在鼻梁周围、眼睛上下朝外揉开,眼、眉均为黑色,额头、鼻中、下巴均为白色。经过改革,底色为嫩肉色,保留"三白"地位的亮色。腮红涂在两颊,根据演员的脸型调节涂红的面积和深浅。内眼角、外眼角吸收中国画中仕女画的方法,加上红色。嘴唇先勾出轮廓,然后用口红或红油彩涂匀。这样的化妆,面部既艳丽夺目,又柔和自然,与越剧的总体风格相协调。同时,越剧的发式和服饰,与传统京剧相比,也做了很大改革,形成了自己的特色。

尤其是花旦的服饰和发型，参考了中国古代宫廷画和仕女画，创造了越剧旦角特有的古装发饰，改程式化的头面、贴片为发髻、云鬟、刘海和背后齐腰的束发，具有自然、生动且与演员脸型、身材相贴合的美。秀丽雅致、既古典又灵动。越剧服装的款式和佩饰，也做了精心的改革，借鉴中国传统人物画和工艺美术，创造了自己的新式样，然后按人物不同需要，配上云肩、项链、飘带、丝绦、玉佩等，使之更加丰富多彩。尤其是青年旦角服饰，注意凸显女性身体的曲线美。在用色上，很少用原色，多用间色；色彩搭配力求在对比关系上的协调；用料大多用吸光性较强的绉、绸、珠罗纱等，不反光、不刺眼，给人以轻盈、明快、舒适之感。服饰的图案力求简练、细巧、柔性，锦上添花，但不喧宾夺主。从20世纪40年代开始，"新越剧"的改良服饰和妆容，以其特有的风格样式，显示了和谐、清新、秀美的魅力，大受观众的欢迎。我就听程乃珊说过：从小喜欢跟着外婆、母亲看越剧，我太喜欢满台好看的服装了……

柔美的本质是适宜与和谐。诚如英国美学家荷迦兹所指出的："适宜、变化、一致、单纯、错杂和量——所有这一切彼此矫正、彼此偶然地约束、共同的合作而产生了美。"这种美就是和谐之美。在《红楼梦》《西厢记》《梁山伯与祝英台》等剧中，演员的表演、唱腔、服饰、化妆、音乐、布景，组合在一起，充分体现了和谐而有变化之美，成为越剧的经典作品。

越剧之美并不局限于柔美

然而，柔美并不是越剧之美的全部。越剧的局限是壮美、阳刚之美不足，但它的局限正是它的特色所在。不足也可以设法弥补，在有的以表现崇高和壮美为主要美学形态的剧目中，越剧也可以根据创作的需要，吸收其他剧种之长，拓展自己的风格、增强表现力。越剧以柔美见长，但并不排斥多样化。因为这个剧种历史较短，程式和风格并不凝固，可以吸收不同的戏剧样式之长，来滋养和丰富自己。

例如，早在20世纪40年代袁雪芬主持创作和主演的现代剧《祥林嫂》，便是成功的范例。对越剧题材的开拓和意义的深化，表演与唱腔的创造，剧种的品相风格的变化，都产生了划时代的影响。结尾时祥林嫂唱的"问苍天"一段，充满了哀怨和愤慨之情。袁派后期在新六字调中就增加了豪迈厚重的因素。此外，尹桂芳主演的《屈原》以及许多男女合演的成功作品，范派的阳刚质朴，徐派的激昂慷慨，张派的高亢苍凉，吕派的热情明朗，都不能完全用"柔美"两字来限定。

越剧的题材，可以拓展儿女情事，超越以小生、小旦为主角的格局，甚至可以演内涵沉重的历史剧。20世纪50年代，芳华越剧团排演《屈原》，便是一个成功的例子。扮演屈原的尹桂芳说："越剧应该上演这样有意义、思想性强的历史戏，不能老是才子佳

人。"为了演好这位杰出的爱国诗人、有远见卓识的政治家，尹桂芳一改过去舞台上风流倜傥的小生形象，粘上了胡须，按老生的戏路来演。尹桂芳以一种崭新的艺术形象出现在越剧舞台上，带动了越剧界的整体改革，成为超越越剧行当的特例。曾执导过郭沫若编写的话剧《屈原》的陈鲤庭先生，担任这台戏的艺术顾问，他评价尹桂芳塑造的屈原形象"不亚于赵丹"；赵丹看后，据说兴奋得"傻"了；京剧大师周信芳看完演出，也热忱地赞扬她的唱做具有突出的成就。该剧1954年参加华东地区戏曲会演时，尹桂芳荣获演员一等奖。这也进一步说明，越剧艺术并不排斥艺术家的多种多样的创造，它具有很大的可塑性和包容性，善于博采众长、创造性转化。

越剧是一种"半程式化的新型戏曲"

袁雪芬曾说："昆曲和话剧是越剧的奶娘。"因为越剧这个剧种历史较短，没有为许多因袭的程式所束缚，可以向各种剧种学习，吸收艺术营养。首先，向话剧（电影）学习表演的内心体验、性格塑造和交流。袁雪芬说，她是看了《文天祥》《党人魂》等进步话剧后，受到震撼，萌生了向话剧学习的思想。同时，昆曲也给了越剧许多的滋养。昆曲抒情性强、情感表达细腻，歌唱与舞蹈的身段结合得巧妙丰富而和谐，并以鼓、板控制演唱节奏，以曲笛、三弦等为主要伴奏乐器。越剧在艺术上的兼收并蓄、改革进取，使之表演形态很快有了突飞猛进。

在抗日战争时期，苏州昆曲传习所的12位艺人在上海东方书场演出，袁雪芬常常抽空去观看演出。她后来回忆说："那时，尽管昆剧已奄奄一息，但它那载歌载舞的演出形式、丰富的表演手段、细致优美的风格，还是深深地吸引了我。我觉得，与上海滩盛行的机关布景连台本戏相比，它是严肃的、精美的艺术；与我们越剧相比，它更成熟、更丰富、更有表现力。因此，我们越剧要提高，就必须向昆剧学习。"袁雪芬亲自学了两出昆曲折子戏：《贩马记》和《思凡》，亲身体会到昆剧表演的细致和丰富。1942年10月越剧改革，她与合作者把昆剧的身段用到越剧里。后来，她又请昆剧著名演员郑传鉴到雪声剧团工作，用完整的手、眼、身、法、步等传统京昆表演技巧，提高越剧演员的水平。

在20世纪40年代初，袁雪芬还得到了田汉、洪深、郭沫若、许广平等一大批进步文化人士的热情帮助。她带头设立了编导制，演新戏先要有完整的剧本，由导演来掌握舞台上的各种元素的整体合一，使音乐、舞台美术和演员的表演协调相配。袁雪芬、尹桂芳们在表演、唱腔、音乐、身段、化妆、头饰、服装、布景等方面对越剧进行了全方位的改革。使越剧舞台面貌一新，成为雅俗共赏的唯美的地方剧种，越剧迅速走向全国。

俞振飞先生在1945年初曾写过一篇题为《从研究地方剧想到袁雪芬》的文章，指

出："惊异到越剧进步之神速，实非意料之所及。"他还进一步提出希望："望袁女士今后对昆剧皮黄，可兼而习之，则对改良越剧，或有更深一层之表现。"袁雪芬没有辜负俞振飞的期望，不断从昆剧这位"奶娘"的奶水中获得滋养，使得越剧的艺术水平有了整体的飞跃。从某种意义上说，昆曲的强大的艺术生命力在越剧中得到了传承。

刘厚生在《关于四十年代上海越剧改革的几点认识》一文中指出："半个世纪以来，特别是新中国成立以来，我们看到戏曲界由班社改为剧团的体制，改革普遍推行；编、导制度（包括音、美）基本确立，导演艺术受到越来越多的重视；表演上力求活用程式，塑造性格化形象；音乐上吸收兄弟剧种曲调为我所用，在本剧种音乐风格基础上编创新腔新调；舞台美术上扬弃旧传统，追求艺术完美，配合剧情烘托氛围；最重要的，许多新的艺术观念进入了戏曲界，比如讲求舞台艺术完整性而不是个人突出的观念等，得到了公认。而所有这一切对于传统戏曲都是新鲜的或者看不见的东西，在当年越剧改革中都曾出现过。"刘厚生的这一段话，可以视为越剧艺术改革的成功经验的总结。大批进步文化人的加盟，写意和写实的结合，使土生土长的越剧，以一个崭新的面貌出现在观众面前。

且以上海越剧院新编的写李商隐故事的《双飞翼》为例。这个戏在艺术上的最大的特色，是在于继承与发扬了越剧艺术"两个奶娘"的优秀传统：一头向话剧学习，一头向昆曲学习。在"两个奶娘"的哺育下，这个"女儿"长得越发楚楚动人。《双飞翼》学习话剧贴近时代的现代剧场观念，积极吸收话剧心理现实主义创作方法，特别强调人物内心体验和性格化的创作技巧；同时又学习昆曲"载歌载舞"舞台表达的优美性与写意性，充分发挥戏曲唱、念、做、打、舞综合性表演技术的魅力和特色。导演卢昂两栖于话剧与戏曲。他说："我一直在做的一件事情，就是东西方戏剧的交融与融合。我的工作是把戏曲放进一个现代剧场里，让现代观众有机会近距离地接触它，欣赏它。"卢昂使这台戏不但充分展现了越剧优美抒情的特色，而且更具醇厚的韵味、时尚品相和哲理内涵。

越剧《双飞翼》把昆曲的写意性和古典意境美做到了极致。在舞台呈现上，这出戏追求中国画写意、留白风格的极简主义，为演员留出了充分的表演空间。舞美设计采用了中国画"画轴长卷"的舞台样式。剧中的唱在全剧的叙事和抒情中占到50%以上的比例，几乎运用了越剧所有的板式、调性，音乐手段之丰富，在近年新编越剧中也属少见。

龚和德认为，唯有越剧是在女班手里实现了剧种个性的塑造和演剧样态的创建。她们创造了"四工调""尺调""弦下调"。在这些基本曲调的基础上，向话剧、昆剧取经以提高自己的舞台艺术综合能力和表演水平，使越剧成为一种不妨称之为"半程式化的新型戏曲"。

"半程式化的新型戏曲"是一个非常确切而富有寓意的对越剧表演艺术的概括。

半程式化，就是在中西戏剧交汇背景下出现的"选择性的重新建构"，既学习了昆曲的程式，又没有严格地按照昆曲"理想的范本"来演戏。既有程式，又可以时时突破程式。程式是美的，但程式不是一种以不变应万变的套子。袁雪芬向昆曲和话剧学习，建构了越剧这种"半程式化的新型戏曲"，使越剧创作的题材大大地扩大了，获得了充沛的生命力。

"半程式化"扩大了越剧的题材

越剧的"半程式化"扩大了越剧的题材。一个有力的证明是：绍兴戏也能演好《祥林嫂》，成为上海越剧院四大精品之首。

因为"半程式化"，越剧的表演的题材可以不受程式的严格限制，可以选择现代题材。1946年，袁雪芬勇敢地、突破性地将鲁迅的短篇小说《祝福》改为越剧《祥林嫂》上演，提升了越剧的思想品位和艺术品位。经过31年的不断精雕，使之成为越剧表现现代题材的一部经典作品，成为越剧坚持改革创新的一个杰出范例，被誉为"新越剧的里程碑"。

1946年初的一天，在舞台化妆间里，编剧南薇拿出一本杂志给袁雪芬看。里面刊有一篇分析鲁迅先生小说《祝福》中祥林嫂形象的文章。南薇将《祝福》的文字一句句念给她听。袁雪芬被深深打动了，立即说："你赶快把它改编出来，我一定演好它。"要改编，必须征得鲁迅夫人许广平的同意。袁雪芬和南薇来到霞飞坊许广平的家里，听取许先生的意见。当许广平听说要把《祝福》搬上越剧舞台时，开始有点惊讶。她说："绍兴戏演的都是公子小姐，《祝福》里没有爱情故事，又没有好看的打扮，观众要看吗？再说，现在看鲁迅的书都要被戴'红帽子'的，你们演鲁迅的作品，当局会同意吗？"袁雪芬说："只要是有意义的戏，我们都愿意演。我们改编《祝福》，就是希望祥林嫂的命运在现实社会中不再出现。"许先生欣然同意了。

袁雪芬第一次出演《祥林嫂》，是在1946年5月6日至9日。为了演好这出戏，袁雪芬专门做了一次预演。预演那天，嘉宾云集。名单中有鲁迅夫人许广平，剧作家田汉、洪深，著名导演黄佐临、费穆、欧阳山尊，电影艺术家张骏祥、白杨，文艺理论家胡风、李健吾，还有画家丁聪、张光宇等人。一出"绍兴戏"，有那么多的文化界的名流来观看是史无前例的。因为在此之前，鲁迅的作品还从来没有被搬上过戏曲舞台。越剧《祥林嫂》的上演，是一则大新闻，引发了社会各界人士的极大关注。上海越剧观众从听惯了"落难书生中状元，私订终身后花园"的故事，忽然在舞台上看到这么一位命运坎坷、结局悲惨的祥林嫂，不禁耳目一新，被她强烈地打动了。田汉肯定地说："地方戏来自民间，反映民间的东西比京剧进步，你们的演出不容易。"评论界还把《祥林嫂》的演出称

作为"新越剧"。影剧评论家梅朵在《文汇报》上发表一篇题为《且向歌坛看巨人》，称赞《祥林嫂》的改编使越剧走上了一条新路。出乎意外的是，演出在上海掀起了看越剧热潮，这出戏日夜演两场，连演三个星期，场场爆满，上座率达到了130%。许多观众是站着看完全剧的。

《祥林嫂》跳出了戏曲程式化的套子。周恩来同志希望她们继承鲁迅精神，继续加工《祥林嫂》，进一步修改提高。1956年，袁雪芬对《祥林嫂》进行了较大修改，当年为迎合一般市民观众趣味，加进了祥林嫂和少爷阿牛感情纠葛的内容。1956年的修改，去掉了这一败笔，保留了鲁迅名著的原貌。这一年，是鲁迅先生去世20周年。上海越剧院于是年10月19日在上海大众剧场演出。新版《祥林嫂》仍旧由袁雪芬饰演祥林嫂，范瑞娟饰演贺老六。这一次扮演祥林嫂，已与上次相隔10年之久。全剧具有鲜明的时代风貌和浓郁的乡土气息，但在艺术处理上尚欠"戏曲化"，内容与形式的结合上，还不够完美协调。

袁雪芬有一股"咬定青山不放松"的韧劲。在1962年5月纪念《在延安文艺座谈会上的讲话》发表20周年时，第三次重新排演了《祥林嫂》，进一步揭示出夫权、族权、政权、神权对祥林嫂心灵肉体造成的伤害，加深体现了鲁迅的原著精神。这次对《祥林嫂》的改编，几乎是动了脱胎换骨的手术，改掉了前两个版本"太像话剧"的痕迹，结构上从分幕制改为分场制。音乐由刘如曾做了较大的加工。全剧进一步强化了戏曲唱、念、做、舞的功能，使全剧更加戏曲化了。

1977年，为纪念鲁迅逝世41周年，上海越剧院第四次修改加工《祥林嫂》，以男女合演形式进行排练，仍由袁雪芬饰演祥林嫂，但贺老六则由男演员史济华演，卫癞子由男演员秦光耀演，鲁四老爷由男演员徐瑞发演，男女合演，使《祥林嫂》上了一个新台阶。史济华的一句台词"我会待你好的"，家喻户晓，广为流传。这一次袁雪芬扮演祥林嫂，距第三次又过了15年，距她首次扮演祥林嫂已有31年之久。31年磨一戏。这个戏为越剧男女合演积累了宝贵的经验，使之成为越剧四大经典剧目之首。戏剧家沈西蒙观后，在1978年《上海文艺》第3期上，以《赞越剧〈祥林嫂〉》为题，发表一万余言的长篇评论，盛赞该剧"在艺术上，她也是不可多得的一出好戏。剧本好、导演好、表演好、音乐好、舞美好。整个演出像一部和谐的乐章，给人的艺术感受是强烈的、深远的"。它既保持了越剧的基本风格，同时又有了新的拓展。这种拓展是阴柔之美和阳刚之美的统一，是一种新的有序化的结果。

尔后，全国兄弟剧种剧团到上海越剧院学习移植该剧的多达70多家。1978年，上海电影制片厂和香港凤凰影业公司合作，将《祥林嫂》拍摄成了我国第一部彩色宽银幕戏曲艺术片。

袁雪芬说，越剧改革必须要面向广大观众，这才是越剧的生命线。越剧要尊重老观众，吸引新观众，坚持与观众同行，以服务观众为己任。这就是守正创新的精神、精

益求精的精神。《祥林嫂》问世31年，四次大修改成为经典的过程，生动地说明戏剧作品唯有贴近时代、与时俱进，并坚守剧种的审美风格，发扬自身的优势，不断修改，精雕细刻，才能承载更多的文化内涵和艺术价值，引发当代观众尤其是年轻观众的共鸣；才能获得旺盛的、不朽的艺术生命力。

更值得一提的是，越剧的题材也可以向现实生活延伸，努力反映有社会现实意义的人物和故事。2003年12月，为庆贺巴金诞生100周年，上海越剧院上演吴兆芬改编的《家》；2006年，又上演了薛允璜根据柔石的名著《二月》改编的《早春二月》，都取得了非凡的成功。现在又传承给新一代的演员，有了青年版。我看过这两台男女合演的戏，基本上符合原著精神，编导演、音乐、舞美都好，不断打磨，十多年来常演不衰，已成为上海越剧院的新保留剧目。

上海越剧院在20世纪80年代，还尝试上演革命历史题材、塑造领袖人物的剧目。如刘觉曾在《鲁迅在广州》中饰演鲁迅，在《三月春潮》中演周恩来。有专家称赞刘觉演的鲁迅"在鲁迅一角的性格刻画上，超过了近期某些话剧所创造的水平"，是"近年来所看的戏曲和话剧舞台上人物性格塑造方面成就最高者之一"。还有大型现代越剧《忠魂曲》，张国华演毛泽东、王文娟演杨开慧。这些探索，因题材非越剧所长，难以保留下来，但都是越剧向现实题材、革命题材延伸的艰辛而有价值的实践。

最近上演的越剧《山海情深》，是一出讲述上海对口扶贫贵州山区的富有民族风情的现代越歌剧。导演杨小青认为，要在保留抒情、唯美与浪漫的同时，增强剧种的力量感。杨小青的想法是可贵的。不写爱情故事的越剧，一样好看动人。苗族服饰和歌舞的加入，满台芳菲、美不胜收，好看好听，我把它定义为越歌剧。身穿苗女们编织的竹编服装到上海国际艺术节的舞台上走秀，时尚的样式同具有中国特色的龙凤、古城楼、东方明珠等造型巧妙地融合在服装之中，成为这部剧有别于传统越剧的靓丽的一笔。剧中几位主要人物的演唱，"越"味甚浓，流派纷呈，满足了越剧观众的欣赏需求。饰演竹编带头人的方亚芬的好几段动人的唱段，依旧保留了袁派的韵味。

上海越剧院院长梁弘钧说："我们要挑战和改变大家以往对越剧的一些原有想法，改变越剧舞台上原来固有的一些手段，我们希望能在新时代既满足老观众，又吸引新粉丝。"美的创造总是以美的被接受为目的的，观众的掌声是最有权威的终审裁判官。《山海情深》在"情"字上用足了功夫，父女情、婆媳情、姐妹情、干群情，演唱动情动听，流派纷呈，深深打动了观众，掌声、喝彩声四起。我看戏那天，发现在观众席上，有一位女士一边流泪，一边鼓掌。她就是受到特别邀请的上海援黔干部家属，丈夫是遵义市一位副县长李国文。

越剧也可以演外国戏。1986年2月，在中国第一届莎士比亚戏剧节上，莎翁名作《第十二夜》由上海越剧院三团上演。该剧由著名导演胡伟民执导。许杰饰奥西诺，孙智君饰薇奥拉，史济华饰马伏里奥，徐德铭饰安东尼奥。越剧舞台上第一次出场了那

么多染了黄头发、戴着假发套、穿着古代欧洲贵族服装的外国男女，跳欧洲宫廷舞蹈，施行外国礼节，令看惯了中国古代才子佳人爱情故事的越剧观众耳目一新。这台洋味十足的"异端"越剧，大受青年观众欢迎。专家们也给予这一突破性尝试高度评价。认为这是现代意识下的另一种经典阐释，越味和莎味第一次掺在一起。该剧获莎剧节优秀演出奖、导演奖、布景设计奖、灯光设计奖、道具制作奖、化妆造型奖。史济华饰演的马伏里奥获演员奖，孙智君饰演薇奥拉获新人奖。全剧获探索奖，该剧同时获得上海市14个新闻单位文艺记者为该戏剧节设立的花冠奖。联想到2008年，我还看过杭州剧院出品的越歌剧《简·爱》，完全是19世纪英国人装束，印象也很好，比较精准地传达了原著精神，男女主角的演唱很动人。由此可见，越剧具有很大的包容性。越剧之美，是多元的，特别是在今天这个世界各种文化互相交融、渗透的时代，越剧除了认真传承其经典保留作品之外，更要大胆地在守正的基础上进行新的创造。当然，在创作新剧目和移植外来剧目时，对越剧本体的特质应有足够的重视和尊重，成功率会比较高。

越剧演现代戏的天地是宽广的。要做到这一点，支持越剧的男女合演，看来是必由之路。现在培养男演员的途径太少，出色的男演员不多。因此，越剧演现代戏迈不开有力的步伐。这个问题值得我们严重注意。我赞成女子越剧和男女合演二者并举，当前，尤其要加大对男女合演的支持力度。

越剧流派之美

越剧之美，不能不提到它的唱腔之美。戏曲戏曲，曲占一半。在众多戏曲剧种中，流派之多，除京剧之外，几乎没有另外的剧种可与越剧媲美。流派是一个剧种发展到一个阶段的产物。流派的繁茂，是剧种成熟和兴旺发展的标志。

刘厚生指出："流派是一个演员艺术创造的高峰，剧种发展的高峰，流派无论从唱腔，还是表演等，都是可以独立成章的，是一个相对独立的艺术体系。"

茅盾先生为周信芳舞台生活60年的题词中做了这样的概括："艺术流派之创始和形成，非一朝一夕之事。最初是某一艺术家创造了独特的风格，这个风格在艺术实践中逐渐臻于完善和成熟，于是在群众中建立了威望——这时，所谓某派某派者是经过群众批准了的。艺术家之独创的风格之所以能形成，是一个艺术锻炼的问题，然而不光是一个艺术锻炼的问题，这在很大程度上和艺术家的文化修养、艺术修养乃至世界观都有关系。"斯坦尼斯拉夫斯基曾指出："同一角色的同一最高任务，虽然都是这一角色的所有扮演者必须执行的，但它在每一个扮演者的人心灵中所引起的反应可以各有不同。……重要的是，演员对角色的态度应该既不失去自己独特的情感，又不脱离作

者的意图。如果扮演者没有在角色中表现出自己本人的天性，他的创作就是僵死的。"
一个著名演员在唱腔组织、唱法润腔、吐字特色、表演手段、声音运用方面，已形成了非
常明显的与众不同的特殊风格；为广大群众所熟悉、所承认，拥有了一大批"粉丝"；并
为一批演员所效仿，不同程度地丰富和推动了本剧种的发展，则可称之为流派。

　　越剧的所有流派都是在袁雪芬所创造的"尺调"和"弦下调"的基础上发展并丰
富起来的。后来这两种曲调成为越剧的主腔，并在此基础上，逐渐形成了各自的流派
唱腔。流派构筑了女子越剧的总体风貌，成为欣赏越剧的独特的密码。

　　越剧十姐妹的艺术，代表着至今女子越剧最杰出的水平，她们凭借自己独特的表
演和唱腔，形成了自己的流派，并获得了社会的承认。深沉含蓄、韵味醇厚的袁派，委
婉洒脱、深沉流畅的尹派，珠润玉圆、华彩艳丽的傅派，醇厚朴实、稳健大方的范派，高
亢激越、热情奔放的徐派，刚劲质朴、顿挫分明的张派，犹如一颗颗光彩四射的明珠，将
越剧装点得流光溢彩。第二代的越剧演员，戚雅仙、吕瑞英、金彩风、张云霞等，都师承
袁派，但是，她们并没有满足于模仿袁雪芳，而是根据自己的条件大胆创新，后来在艺
术实践中创造了戚派、吕派、金派、陆派、张（云霞）派。她们的表演、唱腔、唱法乃至起
腔、甩腔各有千秋，个性鲜明，独树一帜。同一个戏剧作品，不同流派的演员演起来，可
以取得不同的效果。流派艺术，是总谱的表演艺术的个性化。

　　流派之美，贵在独创性。我有的，你没有。流派之美在于给人以不可重复为特点。
俄国美学家别林斯基说过："在真正的艺术作品中，所有的形象都是新颖的、独创的、没
有任何形象重复其他的形象。"袁雪芬演的祝英台，和傅全香演的祝英台，一样的故事
情节，一样的不幸结局，一样的"楼台会"，表演却是同中有异，韵味大不相同。袁雪芬
着重内在的美和性格的纯真；傅全香则追求凄婉和伤感，因而在唱腔上有较大的起伏
跌宕。在《楼台会》一折中各自的特色更为明显。袁雪芬的弟子方亚芬学袁派，根据
自己的嗓音，在演"三嫂"（玉卿嫂、文嫂、祥林嫂）中，也是创造性地发展了袁派，有专
家认为达到了"青出于蓝而胜于蓝"的境界。

　　流派要流。不流不成派。流的过程，也就是不断地吸收各种艺术营养，不断发展
丰富的过程。流派不是一成不变的。傅全香唱腔婉转华丽，俏丽多变，真假嗓结合，韵
味馥郁。她的音域虽然甚宽，但是，她却是认真学习程砚秋的青衣唱腔，将幽咽曲折跌
宕的程腔化入越剧唱腔之中，创造了"抛腔"，使行腔曲婉多姿、凄楚动人。在《梁山伯
与祝英台·英台哭灵》中的一声："梁兄啊，我见你是眼不闭来双手握啊！"在两个"啊"
字的后面，用了一个"抛腔"，使观众听了眼泪跟着落下。程砚秋的青衣唱腔，在傅全香
的"抛腔"中得到了消化运用。而浙江小百花越剧团的何英学傅派，与傅全香也是同
中有异。何英学傅派唱腔，以学傅派的中期唱腔为主，同时根据自己的嗓音条件，进行
浑声练习，很快地解决了真假嗓结合的问题，在抒发激动愤怒的感情时，既注意演唱的
力度，又加强了吐音的修饰，使自己的唱腔既感情喷薄、激越奔放，又不失为婉转流丽、

优美动听，为傅派唱腔注入了新鲜血液。

流派之美，还要强调稳定性与变异性的统一。高义龙在《越剧艺术论》一书中为流派专门写了一章。他指出："流派的形成和成熟，既要保持相对稳定的风格特色，又不凝固僵化，而是根据不同剧目、不同人物的要求，不断丰富发展，有所变异。"做到了这一点，流派之美，就不是千篇一律地套用了。

流派唱腔的美，是以塑造性格鲜明、栩栩如生的人物为前提的，是以创造性地表达人物的真实感情为内容的，离开这一点，就是舍本求末。尹桂芳说过："唱腔要从内容出发，不要被流派唱腔某些特点所约束，但又要发挥流派唱腔的独特风格。"要真正做到这一点很不容易。尹桂芳创造了尹派，但她的尹派是活的，尹桂芳演出的《盘妻索妻》《何文秀》《屈原》《红楼梦》《江姐》《沙漠王子》，都是她的名作，但各部戏的唱腔、连起腔也不是一成不变的，而是随着剧情和人物思想感情而发展变化，在委婉缠绵、醇厚隽永、儒雅洒脱的总基调下，充满了浓郁而多变的风格。流派要流，流派流派，不流则衰，只有流动、发展，流派才有活力。尹桂芳就告诫弟子："学习流派、运用流派，主要的还是为了发展流派，使流派具有生命力，演员也才能永葆艺术青春。"她的嫡传弟子赵志刚，不满足于学老师的惟妙惟肖，成名后，曾主演《赵氏孤儿》（2005年）、《第一次亲密接触》（2002年）、《藜斋残梦》（2005年）等改编和新创剧目，受到尹老师的鼓励和年轻观众的欢迎。

守正与创新，是对立的统一。115年的越剧发展历史表明，守正是为了保持剧种本体特色。越剧成功的创新，离不开它的根基，离不开对剧种本体的守正。在守正的基础上创新，在发展中继续创造越剧的新的好戏和流派。我们完全可以相信，新一代的"越剧人"在传承老一辈艺术家的基础上，敢于创新，敢于超越，努力进行创造性转化、创新性发展。越剧绝不是夕阳艺术，她的艺术生命正青春勃发。越剧十姐妹在20世纪40年代那样艰难的岁月里抱团奋斗，取得了令世人瞩目的胜利；今天，幸逢盛世，戏曲遇到了最受党和国家重视的时代，长三角一体化发展又是当今国策，天时地利人和，只要长三角的"越剧人"进一步联合起来，高举守正创新的大旗，相信一定能出人才出好戏，创造越剧事业更大的辉煌！

在2021年5月13日浙江音乐学院戏剧系主办"越剧与长三角"论坛上的发言

宅在家里的日子

2020年春节前参加一个会议,因赶公交车,不小心撞到路边的柱子上,右肩顿时疼痛难忍。坚持开完会,到附近医院去看急诊。一位年轻医生叫我马上拍片,结论是"右肩肱骨头骨折"。他看了一眼片子,便轻描淡写地说:"去'支具室'买个吊带,把手臂吊起来。"我问他:"要不要贴膏药?"他摇摇头说:"不用!手臂吊起来就不痛了,一月后再来拍张片子。"看病诊断,不到5分钟。

于是,我就吊着右臂在家中休养了一个多月。正好遇上新冠肺炎疫情,无法出门。对我这个一向喜欢忙碌热闹的人来说,是几十年来从未有过的清闲。开会、看戏、研讨会、上课、家访等活动都停止了。我宅在家里关心湖北、上海疫情的变化,看书看报看手机,同时,也趁难得的空闲,把欠下来的"文债"还清。

先要还掉欠方亚芬的一笔"债"。年前,看过越剧《早春二月》,一直想写一篇方亚芬饰演"三嫂"(祥林嫂、文嫂、玉卿嫂)的文章,深入研究一下这位当今越剧第一名旦塑造三个苦命女人形象的同与异,如今正好有了充裕的时间。"三嫂"有同,也有异。"三嫂"有三同,即同是20世纪二三十年代社会的底层女性,同为苦命的寡妇,同样被逼死。她们身上都没有传统越剧的满头珠翠和华丽服饰的装扮,是谓同;但是,她们的身世不同,吃苦经历和性情不同,最后,以不同的方式离开人世。方亚芬演"三嫂",显现了一样的悲怆,不一样的情愫。各有其貌,各有个性,各有感人肺腑的代表性唱段,各是各的"这一个",在越剧史的长廊上留下了几位独特的别具风采的人物形象。此文最后,我重点分析了玉卿嫂死前长达20分钟的112句绝唱。《玉卿嫂》是方亚芬同时获得梅花奖和白玉兰表演艺术奖榜首的成名之作,编剧、导演、作曲也都因此剧拿过大奖。我请教了徐俊导演和作曲家陈钧,两位大忙人正好也"宅"在家中,给我发来了详细材料,陈钧为这段越剧史上罕见的超长唱腔设计意图写了整整六张纸的总结。方亚芬在一声"老天对我不公啊"的呼喊后,声情并茂地唱出了她悲苦的一生;唱出了她与庆生由怜生情、由情生爱、由爱生恨的感情历程;唱出了她的寄托,她的憧憬,她对未来生活的期待,而这一切,即将灰飞烟灭。如泣如诉、淋漓酣畅的演唱,抽丝剥茧地揭示了玉卿嫂的内心世界。这段演唱,已经成为教科书式的典范。在各位艺术家的帮助下,我用受伤的右手,在电脑前敲打了两整天,写成一篇4 000多字的《听方亚芬唱"三

嫂"》,送方亚芬和徐俊看。

手头还有两个昆曲改编本需要提意见。因不要限时限刻开座谈会发言,于是我可以从容找出原著来对照比较。著名剧作家王仁杰整理改编的昆曲《窦娥冤》,剧本基本忠实于关汉卿的同名元杂剧剧本,对一些重复的叙述和妇女"三从四德"的说教做了精简,补充了蔡婆婆"探狱"一折。我仔细重读了关汉卿的原作。发现它经过精心整理,还加了画龙点睛的"幕前曲",无疑值得肯定。另一个本子是唐葆祥先生改编的《铁冠图》。它对原作陈腐的历史观做了改造,已数易其稿,这次的新修改稿又有了提高。忍痛割爱,删除了"别母乱箭"一折,我很赞同;但对"刺虎"一折,我颇为犹豫,最终还是为保留这场戏出了点主意。就这样,一个多月的时间打发过去了,并不觉得"宅而无味"。

3月初门诊开放。我到华山医院骨科就诊,接待我的是一位姓鲍的中年医生。我给他看了40天前拍的片子,要求再拍一张,看看病情有没有好转。他说:"不必了! 你受伤骨折的这个部位不会错位的,再养半个月就可以拿掉吊带。"我一听,高兴地站了起来。他却说:"慢一点。让我再仔细看看你的片子。"他说:"你还有严重的肩周炎、骨质增生、骨质疏松、关节粘连等骨关节退行性炎症,这些病都要重视。"医生嘱咐我多晒太阳,等骨折好了,两手多做"蚂蚁爬树"、拉吊环等活动,还要吃药、喷药、贴药膏。多亏了两位医生高效的诊治,伤也就这样养好了。

刊于2021年3月20日《新民晚报》

喜听斯人曲，欣闻范派传

2021年国庆期间，我在宛平剧院欣赏了上海越剧院为斯钰林举办的"钰树林风"专场演出。四出折子戏加一台大戏，大戏是《三看御妹》。近20年来，我看过不少上海越剧院上演的戏，包括范瑞娟的戏，但是集中地看范派传人斯钰林的戏，还是头一回。

喜听斯人曲，欣闻范派传。四出折子戏，色彩多样，美而不艳，哀而不伤，淳厚大气，真挚感人，集中展现了范派艺术的精髓。斯钰林来自浙江诸暨，在上海成长，嗓音宽亮、扮相俊美。她是范老师最后的入室弟子，曾住在老师家里两年。在这两场演出中，让我们领略了范派艺术的质朴气派和阳刚之美。

由范瑞娟创立的"弦下调"越剧小生唱腔，音域宽厚，旋律起伏，还化入了京昆和绍兴大板的声腔曲调，情感深沉，尤其擅长表现敦厚善良、耿直忠诚的男子形象。她的演唱没有一点脂粉气和"娘娘腔"。范派艺术不仅是一种具有独特魅力的唱腔流派，还是一种唱腔与表演高度融合的完整艺术。

唱是戏曲的一半，唱得好，就成功了一半。斯钰林的演唱，出色地传承了范派艺术，不仅是"像"，并有自己的发展。她的演唱不追求单纯的舞台效果，而是致力于深入开掘角色内心的思想感情。还融入了歌剧表演的元素，因而特别动听。

在第一场四折戏中，斯钰林扮演了不同年龄、不同性格、不同行当的男性角色。从"十八相送"中稚气未脱、憨厚青涩的巾生；到"莲花落"中穷困潦倒、卑躬屈膝的穷生；到"打金枝"中意气风发、英姿飒爽的官生；最后到"沈园重逢"中深埋痛楚、心怀天下的老生，显示了她比较完整地传承范派艺术的功力。四出折子戏，人物的身份、性格、风貌不一，但分别塑造出行当有别、性格分明的男生形象。斯钰林的嗓音条件好，把握角色能力强，表演十分投入，宗一师而腔不同，成为范派艺术第八代出色的弟子。

在《打金枝》一折中，斯钰林表现了郭暧所特具的正气、稚气和傲气，三者的分寸把握得准确。作为一个丈夫，他并不因为妻子是公主就低声下气，而是正气自尊；妻子不去为父亲拜寿，他怄气打了金枝玉叶的公主，说了一堆对皇上大不敬的话，有一点年轻气盛、不计后果的稚气；而在傲气这点上，他对公主并不是一味以傲制傲，打过了是有后怕的。否则，这个人物的可爱程度和戏的主题就受到损伤。斯钰林恰如其分地表演了这三者的关系，把《打金枝》演活了，塑造出了郭暧阳刚正直、带一点憨气的性

格美。

还值得一提的是"沈园重逢"这场戏。斯钰林特意复排了范老师的代表作《钗头凤》中的两场。她饰演了青年陆游和晚年陆游，风貌、气度、神态完全不同。在被迫分离十年后，陆游和唐婉在沈园重逢，陆游表面上仍是风流倜傥，内心却爱怨交加；唐婉则是欲哭无泪，凄苦无助。唐婉一面劝他饮酒奋进，一面痛诉别离衷曲。心潮难抑的陆游在园壁上题了一首流传千古的《钗头凤》词，斯钰林挥笔边写边唱："红酥手，黄縢酒，满城春色宫墙柳。东风恶，欢情薄，一杯愁绪，几年离索。错！错！错！春如旧，人空瘦，泪痕红浥鲛绡透。桃花落，闲池阁，山盟虽在，锦书难托。莫，莫，莫！"一首《钗头凤》，唱得声情并茂。一连三个发自肺腑的"错"字，倾吐了对痛失爱妻的追悔莫及；三个"莫"字，同样表达了他们眷恋之深和相思之切。斯钰林这一段唱，以情带声，如泣如诉，感动了全场观众。

时过40年，陆游已皓首白发，岁月如刀般在他脸上、身上刻下印痕，空怀报国之志、寥落一生的陆游重回沈园。沈园破旧，树木凋零，唐婉亦已逝去30多年，陆游在这里遇到了扫地的老妪，即是那位当年为陆游倒酒的婢女兰香。陆游接过唐婉的遗物———一根被折断的"钗头凤"，无限伤感。斯钰林的演唱厚重而苍凉，不仅把时至衰年、落魄凄凉的放翁的形态、声腔表现得很准确；而且，将他饱受命运挫折、惆怅悲切无奈的心态，细致入微地表达出来。斯钰林用心用情地表演了陆游两次来沈园的复杂而忧伤的感情，令不少观众悄然泣下。

越剧传统剧目多为悲剧，《三看御妹》则是一出轻喜剧。它从小歌班时期绍兴大班移植而来，至今已有100多年历史。《三看御妹》又是范派艺术的代表作之一。这出戏的人物鲜活，从王爷到御医，到小婢，个个都有独特的看点。在第二场这个剧目的演出中，斯钰林饰演男主角封加进，表演颇有喜剧色彩。

《三看御妹》好看之处，就在于它的戏名——"三看"。每一看，都有特点；每一看，都有精彩的戏份。斯钰林饰演尚书公子封加进，在"三看"中，看、唱、做，都别有韵味。

《三看御妹》故事情节并不复杂：女将刘金定得胜回朝，皇上封其为"御妹靖国公主"，不准外人偷看。封加进为一睹芳容，乔装乡民，潜入庙内，躲在香案下窥看，被前来进香的御妹一行发现。四目相对，互生好感。一看御妹，一见钟情。刘金定回府，生了相思病，其父张榜招医，封加进扮医揭榜，闯进宫楼，此为二看御妹，感情加深。次日复诊，三次相见，封加进在御妹及婢女巧莲的盘问下，道出真名实姓，御妹以皇帝送的双连笔相赠，最终二人喜结连理。

"看"，是戏的引子；"看"，引出了情和爱的交流。"三看"的结果是美妙的，越看感情越深，越看爱之愈切。斯钰林在这出戏中表演细腻，人物性格鲜明丰满：封加进既有机智的一面，又有憨厚的一面；有点聪明，但不油滑，令人喜爱。这个角色的塑造是成功的。

这次斯钰林专场演出，一炮走红，好评如潮。这是斯钰林多年辛苦努力的一种回报。有播种有耕耘必定有收获。斯钰林也不例外。

导演沈矿对演出的总体安排很精心。主持人方亚芬、许杰和嘉宾蔡正仁大师的讲述、点评，提高了演出的美学层次，视频也运用得比较得当。美中不足的是缺少一折现代戏。哪怕斯钰林没有演过《祥林嫂》全剧，如能唱一折贺老六"我会待你好的"，就更完美了。

令我感动的还在于，斯钰林的这次专场演出，展现了上海越剧院一种团结奋进的气象。在四出折子戏中，裘丹莉、邓华蔚、忻雅琴、朱洋、陈湜（特邀）等著名演员甘做绿叶，烘托斯钰林这朵红花，显示了合作互助的"一棵菜"精神。上海越剧院为中生代演员组织专场，坚持"盛世越章"系列演出，是重视人才、培养人才的有效措施，希望能把这项有意义的工作继续做下去，为艺术上成熟的中青年演员不断组织专场演出，展示上海越剧院各流派、各行当传人中的优秀表演人才，推进越剧剧种和剧院的发展。

刊于 2021 年 10 月 10 日《新民晚报》、《上海戏剧》2021 年第 6 期

四

八年磨一戏

四十年琢玉成大器

有人说，沪剧是上海的一张名片。如今，沪剧的第一张名片上写着三个字：茅善玉。

茅善玉是改革开放新时期沪剧界的一位杰出代表。上海市的市花是白玉兰，茅善玉是戏剧百花园中一朵最美的白玉兰花。

30多年前，朱镕基任上海市市长时，为煤炭供应之事曾向山西求援，在带队去山西煤矿答谢前，问他们最喜欢上海哪几位演员，最想看上海什么戏？山西朋友说，他们最喜欢看茅善玉主演的沪剧电视连续剧《璇子》。朱镕基于是邀请茅善玉同行，到山西进行慰问演出。茅善玉到了山西，一曲《金丝鸟》，掌声如潮。

1981年，茅善玉才19岁，主演《一个明星的遭遇》，使她成为一位冉冉升起的沪剧新星。1982年，《一个明星的遭遇》拍成电视连续剧《璇子》，那首《金丝鸟》的优美唱段，又在浦江两岸街头巷尾和全国各地到处传唱。它是继沪剧《罗汉钱》的《紫竹调》之后，再次以一支唱段让沪剧名满天下。很多青年人把清纯俏丽、充满灵气的茅善玉，当作自己心中的青春偶像。

清水出芙蓉，天然去雕饰。这是茅善玉在舞台上给人的最深印象。她先后主演了《一个明星的遭遇》《姐妹俩》《魂断蓝桥》《牛仔女》《碧海青天夜夜心》《今日圆梦》等大戏。金丝鸟成了百灵鸟。2002年初，在领导和同事的殷切期盼下，40岁的茅善玉挑起了上海沪剧院院长重担。当了院长后，又主演了《红灯记》《生死对话》《露香女》《雷雨》《家·瑞珏》《董梅卿》和《敦煌女儿》。她不断开拓、不断奋进，始终是以身作则、勤勤恳恳，力求把每件事做到极致。

上海沪剧史将记住茅善玉这个美丽的名字。

上海沪剧是由原来在黄浦江畔田头山歌、民间小调发展而来，擅长表现"小儿、小女、小情调"；但是，上海又是面临大海的大都会，沪剧也应当可以表现"大海、大漠、大事件"。茅善玉有大情怀，大气魄，大手笔。近年来，上海沪剧院创演了新戏《邓世昌》《敦煌女儿》和《一号机密》等，令人瞩目。茅善玉善于两头兼顾，抓出了一批表现"大海、大漠、大事件"的好作品，又推出了新人。这也是上海沪剧走向全国的标志。

最值得钦佩的是八年磨一戏的《敦煌女儿》。好戏是用心、用情、用功地打磨出来的。《罗汉钱》《星星之火》和《芦荡火种》是如此；《雷雨》《家·瑞珏》是如此；展现、

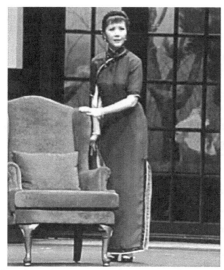

沪剧《雷雨》剧照　茅善玉饰繁漪　　沪剧《家·瑞珏》剧照　茅善玉饰瑞珏

歌颂当代知识分子楷模樊锦诗一生坚守大漠、保护民族文化瑰宝的原创沪剧《敦煌女儿》，亦复如此。《敦煌女儿》创作了八年，磨了八年，我也看了《敦煌女儿》的每一轮修改演出，见证了这出戏一步步地提高。茅善玉所表现出来的艺术勇气、执着坚持和非凡韧劲，使我深受感动。

茅善玉说得好："一部正剧要想被当代观众所认可，它的表现手段、传达出来的理念必须是有'当代感'的。"在《敦煌女儿》这出戏里，茅善玉用行动来兑现自己的宣言。她不负众望，以动人的表演、全新的唱腔，再现了敦煌女儿的动人形象，从20来岁演到80岁，对樊锦诗不同年龄段的神形兼备的倾心塑造，也让人们惊叹她终于攀登上了艺术生涯中的又一个高峰。

在《敦煌女儿》里，茅善玉从序幕唱到尾声，每场都唱，唱得满弓满调，数十段的宣叙、咏叹，最长的唱段竟达20分钟，软糯铿锵、婉转动听；而且，青年、中年、老年，嗓音都有变化，茅迷们听了大呼过瘾。樊锦诗的主要唱段都是茅善玉自己设计创作的，丁是娥老师生前为她树立了榜样。她在沪剧基本调的基础上，增加了许多上上下下、起起伏伏的旋律，像水磨调一样细腻婉转、起伏有致。如樊锦诗丈夫离世后的大段抒情独唱，通过特定的运腔，把她对爱人满腔的怀

沪剧《敦煌女儿》剧照　茅善玉饰樊锦诗

念、感激、歉疚之情，慢慢地倾吐出来。在这出戏的演唱中，茅善玉还借鉴了京剧的声腔，让整体演唱特别有张力。有的白口也念得慷慨激昂，情绪十分饱满。茅善玉演樊锦诗，从内到外，惟妙惟肖，无怪乎樊锦诗的孙子看到她喊她"奶奶"。暮年的樊锦诗还会不时在舞台上"跳进跳出"，"旁观"年轻时的自己，甚至做到一秒钟"变身"，这也是沪剧表演的一大创新。

《邓世昌》这出戏，表现了邓世昌崇高的爱国主义精神。茅善玉甘为青年演员朱俭当配角，扮演邓世昌的妻子何如真。在剧中，戏份虽不多，却是满台冷峻的、沉重的悲剧气氛中的一抹亮色。邓世昌和何如真的夫妻情有三场戏。少年夫妻一笔带过；中年夫妻休戚与共，何如真一曲"家国有你何其幸，你为何如此消沉尽哀怨？千辛万难我愿担，只愿你舒展双眉把愁根断"，唱出了妻子的深情和忠贞；第三场是夫妻诀别，生死相约。这三场戏，为这台充满阳刚之气的男人戏，增加了几分沪剧特有的动人的柔情与细腻。茅善玉虽是"绿叶"，但几大段唱，也让热爱她的观众过了一把戏瘾。

更值得一提的是，茅善玉在新版沪剧《雷雨》中的表演。这出戏由著名剧作家余雍和改编。余雍和为适应当代观众审美情趣，在开掘角色的内心世界和加强戏曲化方面，做了非常可贵的再创造，将人类生命里所交织的"最残酷的爱和最不忍的恨"，展现在当代观众面前，引发当代人新的思索与回味。重排《雷雨》，茅善玉说，我想用这个经典剧目向戏剧前辈大师表达敬意。

茅善玉的成长和《雷雨》有着千丝万缕的联系。沪剧版本的《雷雨》曾被曹禺称为"最接近原著的舞台艺术"。有着"活繁漪"之称的丁是娥，曾是茅善玉的老师，当年丁是娥在《雷雨》中饰演繁漪，茅善玉则扮演四凤。在新版沪剧《雷雨》中，茅善玉替代了老师丁是娥演繁漪。她不负众望，成功地创造了繁漪这一个有个性、有风采、有人性深度的艺术形象，达到了"青出于蓝而胜于蓝"的艺术高度。在茅善玉眼中，无论角色的性格和感情多么错综复杂，总有脉络可循。她在繁漪的行为动作中理出了一条贯穿始终的主线，那就是对爱情自始至终的执着追求。繁漪对周朴园从克制忍耐到叛逆反抗、对周萍从委曲求全到绝望报复，都可以从这里找到发生、存在和发展的合理因素。正因为她找准了角色性格、感情、行为的内核，在台上的表演充满自信，对角色的演绎如行云流水，准确自然，沉稳大方，丝毫没有给人生硬做作的感觉。

她以情带声的唱腔和细腻深入的人物心理刻画，将主角繁漪的复杂性格演绎得出神入化，最终摘得第26届中国戏剧梅花奖（"二度梅"）。2019年，沪剧电影《雷雨》亮相银幕，使沪剧史上的这部里程碑的作品得以更广泛的传播和永存。

茅善玉还到过维也纳的金色大厅演唱《紫竹调》，将沪剧的优美的曲调介绍给世界各国听众。在奥地利格拉兹交响乐团的伴奏下，她成功展示了中国地方戏曲的独特魅力。站在这个经典的舞台上，茅善玉有一种神圣的感觉：我不仅是代表一个剧种，而且是代表一个国家来演出。当茅善玉身穿一袭旗袍，以端庄典雅的东方淑女气质把《紫

竹调》奉献给观众时,金色大厅里响起了经久不息的掌声。

现在,茅善玉已确立了她的沪剧唱腔的独特地位。其唱腔的特点可以用"清纯优雅、圆润妩媚"八字来概括。她的嗓音玉润,甜糯而有磁性。作为沪剧演员,茅善玉是正宗上海本地人,在语言上得天独厚。她还受过美声唱法的训练,中西结合,土洋结合,能掌握气息处理的技巧,使嗓子高低自如,流畅舒展。在唱腔上兼收并蓄了筱爱琴的清丽、丁是娥的细腻、石筱英的酣畅、杨飞飞的醇厚;并化入了越剧、评弹、锡剧等江南剧种的曲调;还将现代流行歌曲的气声、中国民族唱法的抒情和技巧,融汇于沪剧的声腔之中,旋律丰富而婉转跌宕。她以真挚的情感和深厚的内蕴传递出通透晓畅的气场和审美想象,唱腔自成一格。我很赞成著名戏曲评论家龚和德对她的评价:"茅善玉的唱腔新就新在既能唱戏又能唱歌,打开了歌曲与沪剧的通路,使两者既可在戏中并存,歌是戏中的插曲;又可以使歌有戏的情感浓度,戏有歌的轻盈飘逸,带着明显的时尚性和时代感。"她的表演力求从人物的内心出发,挖掘其思想情感,气脉连贯,收放自如,形象饱满,生动真诚,从而形成了独有的崭新的表演艺术特色。

如今,茅善玉又两度将沪剧送进北京高校,从北大到清华,收获了不少"茅迷"。她还运用新媒体,吸引大批年轻的沪剧爱好者,开创了单场演出直播点击量达762.2万人次的新局面。为了沪剧的未来,她努力培养沪剧新人,10多年来,在全国范围内招收了两届共55名学员,亲自收徒授业,并为他们量身定制了10台大戏,让他们在演出实践中成长。

作为全国政协委员的茅善玉荣誉等身,除两度获得梅花奖,两度获得白玉兰奖外,2019年获得上海文学艺术奖杰出贡献奖;2020年又被评为上海市劳动模范。作为一位德艺双馨的杰出艺术家和上海沪剧院的掌门人,应属实至名归。这在沪剧史上是无前例可援引的。

茅善玉说过,要始终牢记2014年受邀参加习近平总书记主持召开的全国文艺工作者座谈会上的重要讲话精神,不忘加强自身的责任感和使命感。我们期待这位沪剧领军人物,在新的征程上为沪剧的继承、发展、创造和提升,做出新的贡献!

刊于《中国演员》2020年第9期

《敦煌女儿》本是上海女儿

——评原创大型沪剧《敦煌女儿》

数易其稿、历时五年的原创大型沪剧《敦煌女儿》，终于再度与观众见面了。樊锦诗在沪剧舞台上今又重来。

《敦煌女儿》本是上海女儿。樊锦诗长在上海，学在北大，半个多世纪的事业人生却在大漠敦煌。她为守护、研究莫高窟，一头青丝化为白发，谱写了一位文物考古工作者的平凡与伟大。她在敦煌文化遗产的保护、研究和管理等领域的成就，获得了世界同行满满的赞誉，结束了"敦煌在中国，研究在国外"之类的议论。上海沪剧院创作演出这位上海女儿，是讲好中国故事的一个典范。

茅善玉不负众望，以动人的表演、全新的唱腔，对樊锦诗不同年龄段的神形兼备的倾心塑造，也让人们惊叹她攀登上了自己艺术生涯中的又一个高峰。开场表演不俗。年届八旬的敦煌研究院荣誉院长樊锦诗静静地坐在椅子上回忆过去，侧身对着观众，慢慢起身，那造型，那神态，举手投足，简直可以乱真。紧接着浓墨重彩的"三击掌"是倒叙，随着记忆中的常书鸿、段文杰等众人的上场，老太太变身25岁的大学毕业生来报到了，英姿勃发，风风火火，一头钻进了千佛洞。常所长开始没有收下樊锦诗的报到证，理由是还想"看一看"。樊锦诗提出，要和常所长以"三击掌"打赌。茅善玉演得活色生风，那种天真活泼、热情好胜、勇敢坚毅，还带有几分倔强，在"三击掌"的搏击里表演得极其充分、可爱又可信。当晚，小石屋外飞沙走石，误把驴眼当狼眼，樊锦诗吓坏了，但是她没有退却，一声"困觉"，一直睡到大天亮。她赢了，常书鸿和敦煌人笑了，观众也笑了。

观众看茅善玉的戏，自然想听茅善玉的唱。昔日"金丝鸟"，今朝樊锦诗，唱是百分百。在这出戏里，茅善玉从序幕唱到尾声，每场都唱，唱得满弓满调，数十段的宣叙、咏叹，最长的唱段竟达20分钟，软糯铿锵、委婉动听，而且，青年、中年、老年，嗓音多变多样，茅迷们大呼过瘾。樊锦诗的主要唱段都是茅善玉自己设计的，丁是娥老师生前为她树立了榜样。特别是丈夫背着孩子离家的那段戏，茅善玉是一边设计唱腔，一边流泪吟唱，既要唱出夫妻间珍贵的情愫，又要表达出知识分子那种含蓄的爱。因此，她在沪剧基本调的基础上，增加了许多上上下下、起起伏伏的旋律，像水磨调一样细腻婉转，像罗汉钱那样起伏有致。通过这种特定的运腔，把樊锦诗对丈夫满腔的感谢、歉疚

之情,慢慢地诠释出来。在演唱中,茅善玉还融入了京剧的声腔,让整体演唱特别有张力。有的念白也念得慷慨激昂,情绪十分饱满。茅善玉演樊锦诗,从25岁演到80岁,从内到外,惟妙惟肖,无怪乎樊锦诗的孙子要喊她为"奶奶"。暮年的樊锦诗会不时出现在戏中,在舞台上"跳进跳出","旁观"年轻时的自己,甚至做到一秒钟"变身",这也是沪剧表演的一大创新。

钱思剑饰彭金章、凌月刚饰常书鸿、李建华饰段文杰,和茅善玉配戏,都是配合有度,相得益彰。常书鸿的洋派画家风范,潇洒脱俗,有风骨、有品格、有温度,身上有浓浓的人文气息;段文杰的憨厚真诚、兢兢业业、坚守自己的理想和信念,都表现得十分充分。三人的唱,高亢激烈,很有回味。彭金章在第三场和樊锦诗结婚的戏,两人有十足的默契,他撕了请调报告,有点出乎意料,又合乎情理之中,出于对妻子的了解和真爱。钱思剑通过不断地摸索,找到了这个支撑伟大女人背后的男人的位置和对人物的感觉,把角色融入自己的心里去,演得很感人,可惜的是戏太少。

常书鸿前妻在剧中和丈夫分离这一段戏的插入,增加了戏的看点。前妻美丽高贵,和常书鸿在巴黎相爱结婚,原是一段美好的姻缘,两人育有一儿一女。王丽君饰演这个角色,分寸掌握得很好,虽然只有一段唱,却也唱得华丽多彩,符合人物性格,反衬出樊锦诗在敦煌坚守50多年的难能可贵。

新版《敦煌女儿》在保留沪剧剧种原有的艺术特性的基础上,尝试使用时空穿梭的现代戏剧表现形式,营造实中有虚、虚中有实的艺术效果。张曼君导演这部作品,不仅要把沪剧的味道做浓,让美妙动听的茅派唱腔的旋律更丰富更感人,还让舞美设计更有现代气息。舞台设计的极简主义是当今舞美设计一种艺术新潮。舞台布景的由简至繁,又由繁至简,是否定之否定。极简主义和戏曲艺术的写意化、虚拟化是相通的,有异曲同工之妙。《敦煌女儿》中两个移动的门框和一张椅子,则是当代沪剧的"一

沪剧《敦煌女儿》海报

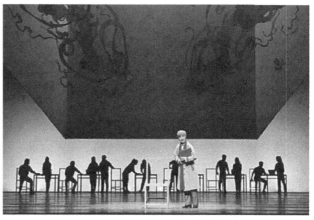

沪剧《敦煌女儿》剧照　茅善玉饰樊锦诗

桌二椅"，展示了现代舞台设计的符号性、象征性和多义性。这在沪剧舞台上也是独特的。

《敦煌女儿》的音乐有了新的突破。整部戏中音乐的分量比以往一般沪剧大戏要重得多。它改变了原来沪剧比较单纯的伴奏，除有贯穿全剧的主题曲外，演唱不再是单纯的独唱、对唱、帮腔，还用了重唱、轮唱等多种演唱形式。剧中融入了不少歌剧元素。还有40多人的中西结合大乐队及歌队，音乐用来烘托或营造气氛的作用大大加强。从演出的效果来看，观众还是接受并喜爱这种歌剧式的音乐烘托的。

如果要说不足的话，我以为后两场的戏，厚度似嫌不足，感人的力度不如前几场。彭金章的戏建议增加，他后来到敦煌工作近30年，成就也很了不起。樊锦诗在"文化大革命"后为敦煌学所做的贡献，似应再多一点笔墨。此外，莫高窟的九层楼影像，也建议在天幕背景里出现，以加深读者对敦煌形象的感性印象。

在2017年上海沪剧院《敦煌女儿》座谈会上的发言

八年磨一戏

——回望《敦煌女儿》创作历程

好戏是"用心、用情、用功"地打磨出来的。《罗汉钱》《星星之火》和《芦荡火种》是如此，《雷雨》是如此，展现、歌颂当代知识分子保护民族文化瑰宝、一生坚守大漠的原创大型沪剧《敦煌女儿》，亦复如此。磨，就是不断找出其不足；磨，就是不断加以修改，精雕细刻；磨，就是不断下功夫，精益求精。《敦煌女儿》创作了八年，磨了八年，我也看了《敦煌女儿》每一轮上演，见证了它一步步的成长和提高。

这种锲而不舍的精神，是难能可贵的。这种抓住一个好题材不放、不断打磨不断提升的精神，值得充分肯定，也令人感动。

早在2011年，上海沪剧院就开始酝酿创作《敦煌女儿》。这出戏初创之时，有人对它并不看好。认为它离开了"小儿、小女、小情调"的沪剧传统特色，排演这台描写科学家"大事业、大志向、大情怀"的戏，是一件"吃力不讨好"的工作。但是他们坚持下来了，咬定青山不放松，用八年的努力，成就了一台高扬"明德铸魂"旗帜，思想性、艺术性、观赏性俱佳的感人至深、雅俗共享的沪剧好戏。

《敦煌女儿》上演后，对它的修改、打磨一直没有停止过。几度公演，都不是小修小补，而是动大手术。例如2018年的版本，张曼君导演把戏的进展从原来按照时间线性叙事变为如今倒叙、插叙形式，故事和场景在过去与当下之间不停闪回，以突出戏剧性和人物内心的心理情感。这样的修改和演出，取得了不同凡响的成功。

沪剧的最大的优势是及时反映现实生活。它的灵动性是善于迅速描写和反映百姓喜闻乐见的人与事，它不受许多固定的程式的束缚。历史和现实生活中的典型人物是多种多样的。有小飞娥这样的农村妇女，有阿庆嫂这样的地下工作者，有邓世昌这样的清代名将，也有樊锦诗这样的埋头坚守的大知识分子。他们都可以堂堂皇皇地登上沪剧的舞台。

《敦煌女儿》本是上海女儿。樊锦诗的

茅善玉与樊锦诗在敦煌

事迹，深深打动了茅善玉。樊锦诗长在上海，学在北大，半个多世纪的事业人生却在大漠敦煌。她为守护、研究莫高窟，一头青丝化为白发，从一个小姑娘变成了一个老太太。《敦煌女儿》谱写了一位文物考古工作者的平凡与伟大。她在敦煌文化遗产的保护、研究和管理等领域的成就，获得了世界同行满满的赞誉，结束了"敦煌在中国，研究在国外"的时代。呼应时代，观照现实，这正是沪剧这一上海名片的最大优势，也是其特色之所在。

上海沪剧院从《罗汉钱》到《星星之火》《芦荡火种》，从《心有泪千行》到《今日梦圆》《邓世昌》《敦煌女儿》，每一个历史的节点，都有剧目与之呼应，每一个热火朝天的生活图景，都有创作的脉动。这也是上海沪剧院一直钟情于"敦煌女儿"这一题材的原因。这一题材是对沪剧的开拓，而敦煌精神也正是我们的时代所需要的时代精神。

上海沪剧院创作演出这位上海女儿，是讲好"上海故事"的一个典范，是及时反映现实生活的又一有识之举。上海沪剧院院长茅善玉用樊锦诗精神演好《敦煌女儿》。作为樊锦诗的饰演者，茅善玉曾带领剧组六次深入敦煌，接受大漠沙尘的洗礼，体悟一代又一代敦煌人的精神力量。正是岁月的磨砺以及西北广袤天地的锻炼，才塑造了樊锦诗坚韧而执着的性格。多年的交往，茅善玉和樊锦诗，成了感情深厚的忘年交，无话不谈，她们俩心相通、性相近、意相投、情相惜。樊锦诗走进了茅善玉的心中，茅善玉在演出中，努力把自己化身为樊锦诗。从25岁的北大毕业生演到80岁的老院长，从内到外，从声音到形体，惟妙惟肖，神形俱足，无怪乎樊锦诗的孙子看到她要喊她"奶奶"。

沪剧是上海戏剧百花园中的"市花"，原来栽种在田头市井黄浦江畔，擅长表现"小儿、小女、小情调"；但是上海又临大海，沪剧也应当可以表现"大海、大漠、大事件"，也可以上演《邓世昌》《敦煌女儿》《一号机密》。沪剧作品有河鲜，也有海鲜。所以，表现"大海、大漠、大事件"的作品，也应当鼓励。河鲜和海鲜的并存，正是有容乃大的表现。这也是上海沪剧院走向成熟格局的表现。

现代戏创作的一大通病，就是狗熊掰棒子，掰一个，丢一个。好不容易抓出一个戏，上演了几场，就束之高阁。或者拿到了一个什么奖，除了保留几张说明书，就不再想到它。沪剧《敦煌女儿》则不然。茅善玉抓住不放。力排各种非议，一稿一稿抓到底，光本子就伤筋动骨大改三四稿，小改无数，着重于挖掘人物内心深处的闪光处。她虚心地听取专家的意见，不但开过五六次座谈会，还自己亲自到上海戏剧学院，听我谈对本子的意见，长谈两小时，择其善者而从之。在表演上，导演也是强化各种表演手段，简化舞台装置，使演出更加诗化、时空更加自由。多媒体展现了敦煌洞窟中的精华，如被誉为"东方的蒙娜丽莎"的第259窟禅定佛，卧佛，飞天……增添了人们对于这座文化宝库艺术魅力的感性认识，也进一步认同了以樊锦诗为首的敦煌守护者们以数字化技术永久保存敦煌文物的急切举措。

《敦煌女儿》剧组想了各种办法，运用了各种艺术手段，来表演这个被改革开放70

樊锦诗、茅善玉携手亮相于沪剧《敦煌女儿》舞台

年重点表彰的一百位代表人物之一的樊锦诗。茅善玉真诚地演活了樊锦诗同样获得了可喜的成功。

现在，摆在我们面前的《敦煌女儿》，主演茅善玉不负众望，以动人的表演、全新的唱腔，对樊锦诗不同年龄段的神形兼备的倾心塑造，也让人们惊叹她攀登上了自己艺术生涯中的又一个高峰。修改版的《敦煌女儿》开场表演不俗。年届八旬的敦煌研究院荣誉院长樊锦诗静静地坐在椅子上回忆过去，侧身对着观众，慢慢起身，那造型，那神态，举手投足，简直可以乱真。紧接着浓墨重彩的"三击掌"是倒叙，随着记忆中的常书鸿、段文杰等众人的上场，老太太变身20多岁的大学毕业生来报到了，英姿勃发，风风火火，一头钻进了千佛洞。常所长开始没有收下樊锦诗的报到证，理由是还想"看一看"。樊锦诗提出，要和常所长以"三击掌"打赌。茅善玉演得活色生风，那种天真活泼、热情好胜、勇敢坚毅，还带有几分倔强，在"三击掌"的搏击里表演得极其充分、可爱又可信。当晚，小石屋外飞沙走石，误把驴眼当狼眼，樊锦诗吓坏了，但是她没走，一声"困觉"，一直睡到大天亮。她赢了，常书鸿和敦煌人笑了，观众也笑了。

观众看茅善玉的戏，自然想听茅善玉的唱。昔日"金丝鸟"，今朝樊锦诗。在这出戏里，茅善玉从序幕唱到尾声，每场都唱，唱得满弓满调，数十段的宣叙、咏叹，最长的唱段竟达20分钟，软糯有味、委婉动听，而且，青年、中年、老年，嗓音唱腔变换多样，茅迷们大呼过瘾。樊锦诗的主要唱段都是茅善玉自己设计的，丁是娥老师生前为她树立了榜样。特别是丈夫背着孩子离开敦煌的那段重头唱段，茅善玉是一边设计唱腔，一边流泪吟唱，既要唱出夫妻间珍贵的情愫，又要表达出知识分子那种含蓄的爱。因此，她在沪剧基本调的基础上，增加了许多上上下下、起起伏伏的旋律，像水磨调一样细腻婉转，像紫竹调那样起伏有致。通过这种特定的运腔，把樊锦诗对丈夫满腔的感谢、歉

疚之情，慢慢地诠释出来。在演唱中，茅善玉还融入了京剧的声腔，让整体演唱特别有张力。有的念白也念得慷慨激昂，情绪十分饱满。暮年的樊锦诗会不时出现在戏中，在舞台上"跳进跳出"，"旁观"年轻时的自己，甚至做到一秒钟"变身"，这也是沪剧表演的一大成功。

钱思剑饰彭金章、凌月刚饰常书鸿、李建华饰段文杰，和茅善玉配戏，都是配合有度，相得益彰。常书鸿的洋派画家风范，潇洒脱俗、有风骨、有品格、有温度，身上有浓浓的人文气息；段文杰的憨厚真诚、兢兢业业、坚守自己的理想和信念，都表现得十分充分。三人的唱，高亢激烈，很有回味。彭金章在第三场和樊锦诗结婚的戏，两人有十足的默契，他撕了请调报告，有点出乎意料，又合乎情理之中。钱思剑通过不断地摸索，找到了这个支撑伟大的女人背后的男人的位置和对人物的感觉，把角色融入自己的心里去，演得很感人，可惜的是戏份太少。剧终，常书鸿、段文杰、彭金章等各个历史阶段为敦煌奉献了青春和生命的艺术家、科学家们——走到台前，英魂回归三危山，永远守卫大漠敦煌。观众们含泪鼓掌，心灵受到了震撼和涤荡。

新版《敦煌女儿》在保留沪剧剧种原有的艺术特性的基础上，尝试使用时空穿梭的现代戏剧表现形式，营造实中有虚、虚中有实的艺术效果。张曼君导演这部作品，在保留沪剧传统唱腔的基础上，采用重唱、合唱、独唱、引唱、轮唱的形式，为沪剧注入了音乐剧的元素。无论是表现手段还是舞美造型，《敦煌女儿》都呈现出有别于一般地方戏曲的气息，是地方戏曲走向更大格局的思考和践行。

此外，不仅要把沪剧的味道做浓，让美妙动听的茅派唱腔的旋律更丰富更感人，还让舞美设计更有现代气息。舞台设计的极简主义是当今舞美设计一种艺术新潮。《敦煌女儿》舞台布景的极简主义和戏曲艺术的写意化、虚拟化是相通的，有异曲同工之妙。《敦煌女儿》中两个移动的门框和一张椅子，则是当代沪剧的"一桌二椅"，展示了现代舞台设计的符号性、象征性和多义性。这在沪剧舞台上也是独特的。

《敦煌女儿》的音乐有了新的突破。整部戏中音乐的分量比以往一般沪剧大戏要重得多。沪剧中融入了不少歌剧元素。还有40多人的中西结合大乐队及合唱队。音乐用来烘托或营造气氛的作用大大加强。从演出的效果来看，观众还是接受并喜爱这种歌剧式的音乐烘托的。

沪剧《敦煌女儿》对上海沪剧院艺术实践的拓展，积累了成功的经验。我相信通过这次总结和研讨，会使这出戏成为沪剧的一个新的保留剧目，也成为上海沪剧院的一部看家戏。樊锦诗在沪剧的艺术长廊中，留下独具光彩的一席。

刊于2019年5月16日《解放日报》

人在文库在，待尔凯旋归

——评大型沪剧《一号机密》

《一号机密》，剧名就很吸引观众。有人问："一号机密"，内容是什么？

"一号机密"，记录着中国共产党人早期革命历史的珍贵文库，见证和记录了中国共产党艰苦卓绝的斗争历史。历史的原型是：1931年的上海，由于中共高层领导人顾顺章被捕叛变，大批共产党人惨遭杀害，中央机构被迫撤出上海。然而，藏有中共建党以来所有重要文件的20箱"中央文库"无法运出，经中共中央和周恩来决定，交给有丰富地下工作经验的张唯一，后又转由陈为人、韩慧英夫妇保管。"一号机密"不仅有李大钊等中共烈士的遗书，中共早期会议的档案，甚至还包括特务名单、地下党使用的暗语等一系列内容。称之为中国共产党的"一号机密"，一点也不为过。共产党的叛徒和国民党特务都迫切需要得到它。在18年险恶艰难的环境下，经过10多位地下党人接力的生命守护，新中国成立后，这些极其珍贵的材料完好无损地交给了党中央，居然无一处虫蛀和霉点。"险夷不变应尝胆，道义争担不息肩。人在文库在，守待尔归唱凯旋"四句唱词，唱出了沪剧《一号机密》的主题。

由李莉、黄嬿编剧，上海沪剧院出品的《一号机密》，本着"大事不虚，小事不拘"的原则，把这段惊心动魄的历史搬上了沪剧舞台。舞台上黑影幢幢，警笛呼啸，地下党和追捕特务在马路上匆匆擦身而过，街头不时出现的昏暗灯光，象征着这个风雨如磐的时代。沪剧这个擅长表现小儿、小女、小情调的剧种，这回再度巧妙转身，表现了一场艰苦卓绝的斗争，演绎了地下党人舍命守护"中央文库"的可歌可泣的行动和他们崇高的精神世界。经过两年的创排，7月4日试演，显示了该剧高尚的品格，具备了良好的基础，远大的艺术前景，是值得进一步打磨提高的好戏。这台戏没有卿卿我我的谈情说爱，展现了扣人心弦的殊死斗争，却充满了亲人间、同志间的温情和爱意，令观众看后无不为之动容。全剧构思细密，节奏徐疾张弛有致，叙事时空自由灵活，情景设置虚实结合，多线索演绎使戏具有复杂的结构，突破了同类题材戏剧的构思。编剧巧妙地设置了韩慧芳、韩慧苓是一对双胞胎姊妹，韩慧芳不幸被捕牺牲，妹妹韩慧苓前仆后继，走上了守护"一号机密"的秘密斗争。这样的故事和人物关系设置是成功的，有戏剧性，因而兼有可看性。

沪剧《一号机密》有惊险动人的色彩，却没有故弄玄虚的摆谱；有扣人心弦的情

节，又兼有许多令人击节赞叹的唱段；它有上海老建筑符号的写实布景，却兼有戏曲化的写意风格；它是高亢激昂的，又是温馨抒情的。这出戏危机四伏、高潮迭起，不时又夹杂着人物感情的悲欣交融，好看好听，是一出难得的好戏。

观众所熟悉的青年演员朱俭和王丽君的表演各有新的突破。朱俭在剧中饰演陈达炜，一改他在《邓世昌》中英勇果敢的明朗豪放形象，演绎了一位表面看似文弱隐忍的"懦夫"，但实则内心强大而坚韧的中共地下党员。他面对丧妻之痛，面对敌特的追捕，面对与组织失去联系的孤寂无助，面对贫病交迫，面对妻妹韩慧苓的误解，始终坚守当初对组织的誓言：守护"一号机密"，人在文库在！整整三年，他隐蔽在敌人的眼皮下，蛰伏陋室，足不出户，忍受病痛、贫寒和寂寞，抄写"一号机密"，一直抄到手骨变形，病入膏肓，最终将20箱"一号机密"文件压缩成6箱，安全交付给党组织。

朱俭的演唱，以"王派"潇洒倜傥的风格见长，在这部戏中，加入了些许苍凉、压抑和刚毅，临终前的最后一段独唱和与王丽君对唱的赋子板，120多句，深沉慷慨，铿锵有声，侠骨柔情，声情并茂地唱出了革命者的忠诚守信，唱出了在隐蔽战场上斗争的忍辱负重，也唱出了对韩慧苓和女儿的爱怜不舍之情。陈达炜看似衰弱，实则内心刚强；他不苟言笑，脸上挂着病容，但有一种刀削斧劈式的冷峻，只有在剧终时他听到小红一声高喊："爸爸，太阳出来了！"他才露出了全剧仅有的一次笑容。这更是一种内在的英雄气概，朱俭的精心塑造，使人物具备了一种深沉内敛的崇高之美，这是沪剧舞台上一个独特的英雄形象。

王丽君一身而二任，饰演一对双胞胎姊妹，最后还饰演了一个和地下党接头的老太太。编导给她提供了广阔的艺术创造天地。王丽君不负众望，将韩慧芳、韩慧苓的性格反差演绎得十分鲜明。一个沉稳冷静，一个活泼外向；一个沉着细致，一个热情如火，王丽君都有切合身份的性格展示。特别值得一提的是，她和陈达炜相伴三年，从误解到理解，于敬佩中暗生情愫，于相交中逐渐相知，最后共盟誓言、同担使命。这个过程表演相当贴切和细腻。王丽君是杨飞飞的最后一个弟子，但她师承杨派不拘泥于杨

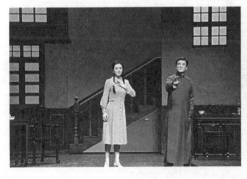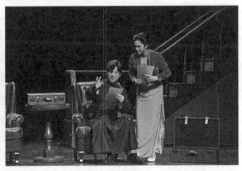

沪剧《一号机密》剧照　朱俭饰陈达炜、王丽君饰韩慧芳和韩慧苓

派，唱腔在深沉中多了几分明丽，在悲凉中包含几分甜美，听来十分动人。

舞美、灯光和作曲也是成功的，造成"主行客随之妙"。舞台时空环境，既有生活逻辑的依据，又有随情而起的艺术逻辑（心理逻辑），大处空灵，小处实在，使视觉空间具有当代意味，可惜上海石库门的元素和数次搬迁后环境的差异还不够突出。乐队伴奏以西洋乐器为主，民族乐器为辅，融入老上海音乐元素和传统沪剧曲调，在烘托时代背景时，以各种不同的旋律，突出紧张感和压抑感；在表达人物内心时，又不失沪剧音乐的抒情和细腻。伴奏与演员的唱腔，彼此之间有一种恰到好处的协调和适中。

最后还值得一提的是：演小红的王子涵，是上海沪剧院沪语训练营学员。小小年纪，她从头演到尾，一直演得像模像样，也昭示着沪剧的后继有人，堪为沪剧《一号机密》的又一亮点。

刊于2019年8月8日《解放日报》

上海屋檐下的悲情与暖流

　　上海屋檐下，住着好多家。在苏州河畔的祥和里9号，住着一群小人物。他们有困苦，有失落，有悲情，也有互助，涌动着暖流。夏衍先生在83年前创作话剧剧本《上海屋檐下》，写了旧上海几个思想不同、背景互异的平民家庭，为生存而挣扎着。《上海屋檐下》因在寻常中写出了不寻常的故事，成为海派话剧的经典之作。在纪念夏公诞生120周年之际，长宁沪剧团邀集上海的大牌编剧、导演、作曲、舞美专家，改编演出了一台新版沪剧《上海屋檐下》，将经典话剧戏曲（沪剧）化，十足的上海文化、上海故事，充满了上海味道，为上海观众所喜闻乐见。

　　沪剧名家、团长陈甦萍让台，李恩来等老演员甘当绿叶，让几位新人担当主演。朱桢饰演杨彩玉，黄爱忠饰演林志成，王斌饰演匡复。三位青年演员用心用情用功，声情并茂的演唱深深打动了观众。著名剧作家薛允璜的改编，在尊重原著的基础上，根据沪剧的特点和当代观众的审美情趣，聚焦原作中杨彩玉和丈夫匡复、匡复的同学林志成之间的悲凉故事，加以拓展、细化、深化，围绕着婚姻命运的转变，以三人的悲欢离合为重点，使剧情更加集中。同时发挥沪剧特长，以大量抒情的唱段和真诚的表演来展示"一女两男"心理感情的纠结。戏曲味浓了，更加好看好听了。

　　戏的大幕拉开，1930年的一个黄梅天，杨彩玉急盼丈夫匡复回家，共庆女儿满月。不料传来噩耗，因报社被砸，匡复惨遭杀害。彩玉悲痛欲绝，幸有丈夫好友林志成倾力相助，才使她和女儿绝处逢生。两年后，彩玉和志成结为患难夫妻。不料，命运弄人，匡复当年受伤未亡，被反动派关押在新疆牢狱。1937年国共两党合作抗日，匡复出狱回家，发现彩玉已重组家庭，心中五味杂陈。而杨彩玉面对两个好男人，更深感悲伤和惆怅。三个苦命人，内心的苦涩两难，难以言表。观众急切地想知道：杨彩玉的命运如何？匡复回家后，林志成是走还是留？

　　回答是一个字：难。林志成留也难，走也难。匡复留也难，走更难。杨彩玉同样是进退两难。不过，戏曲要曲，只有剧情曲折，戏才好看。新版沪剧《上海屋檐下》的成功，就在于细致地开掘了三人的内心世界和心理情感变化，描写了匡复和林志成忽进忽退的戏剧性转变，写出了小人物大情怀。

　　第三场戏，七年后匡复一出牢门千里归。杨彩玉未想到，匡复突然"复生"，她禁

不住一阵惊喜一阵慌。杨彩玉唱道："我左右为难无主张，越思越想痛断肠。无奈问苍天，彩玉去何方？一边是，刻骨铭心初恋情；一边是，患难夫妻五年长。恨无利剑劈开身，各随一人各成双！"在得知事实真相之后，三人都陷入了难以解脱的内心矛盾和痛苦之中。

　　全剧唱词精彩，三位主角有很多感人肺腑的唱段，还安排了好几段两人、三人的对唱，互抒胸臆。年龄最轻的朱桢，师承陈甦萍，被称为"小陈甦萍"，唱腔主要继承石（筱英）派，揉进了丁（是娥）派、杨（飞飞）派，自成一家，韵味浓厚，优美动听；王斌唱的是王（盘声）派，融入解（洪元）派的雄厚苍凉，有的段落还加一点越剧尹派的味道；黄爱忠的唱腔，以王派起腔，袁（滨忠）派运腔，邵（滨孙）派甩腔。整出戏的唱腔可谓是

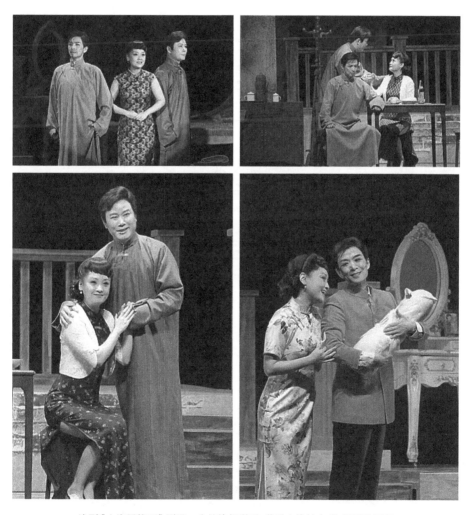

沪剧《上海屋檐下》剧照　朱桢饰杨彩玉、黄爱忠饰林志成、王斌饰匡复

诸派列陈，有十足的沪剧味，非常好听。

值得称道的是，悲情与暖意在戏的最后出现了可喜的转化。悲情中透出了暖意，悲情中涌出了热流。匡复原来准备将彩玉和女儿带走，林志成已为他们送上了御寒的衣物和路上吃的饼干。但是，日本鬼子飞机扔下炸弹，志成为掩护彩玉母女，不幸被炸弹炸伤头部。彩玉痛定思痛，改变主意，决定留在志成身边，照顾他的生活。她唱了一大段赋子板："扪心自问一声声，声声叩击心头震。我若离开这个家，忘恩负义枉为人……"这一段唱，表现了全剧的转化，将全剧引向了高潮。此时，匡复也被志成高尚的心灵品行深深地打动，他理解了彩玉的苦衷，尊重彩玉的选择。他决定离开这个家，参加抗日救亡宣传队，走向光明之路。全剧弘扬了人性美的核心——为他人着想，为所爱的人着想。

品味全剧，真是催人泪下，回味无穷。相信这出成功地改编自夏衍经典名作的沪剧会有久远的生命力。

<div align="right">刊于2021年2月4日《上海老年报》、2月6日新浪网</div>

解派艺术非寻常

——纪念解洪元先生百岁诞辰

　　上海沪剧院借解洪元先生百岁诞辰纪念举行解派艺术传承交流与学术研讨会是有识之举。解洪元先生是沪剧界的一位国宝级的艺术家，曾登上过"沪剧皇帝"的宝座。沪剧要在新时期有新的创造和发展，离不开对老一辈艺术家的传承。丁（是娥）、石（筱英）、解（洪元）、邵（滨孙）四大流派唱腔，加上王（盘声）、筱（爱琴）、杨（飞飞）等流派，都是沪剧艺术的宝贵财富，作为"传承经典"而言，当代演员还有很大的距离。今天，上海沪剧院集全院几代优秀演员的力量复排演出解洪元先生的主要代表作，记录他曾经塑造的经典舞台形象，研究解派演唱艺术的特色，不仅仅是尊重、缅怀前辈的艺术家，再现、总结他的艺术成果，更是传承沪剧文化优秀传统和"家风"的一项很有意义的实实在在的工作。借用解洪元先生在《芦荡火种》中一个唱段的名字，这也是上海沪剧院为振兴沪剧"开方"。"这张秘方非寻常"，这几天集中学习欣赏解洪元老师的艺术精华，也深感"解派艺术不寻常"。

　　戏曲的曲是非常重要的。因曲之不同，形成了不同地域、不同剧种的区别。沪剧的前身称之为申曲，说明它是上海的戏曲。而不同的腔和调，因不同的演员的声音素质和运腔的不同，形成了一个剧种的不同的流派。剧种的兴旺，关键在流派的丰富。因为唱腔是戏剧人物的音乐语言，是为塑造人物服务的。艺术流派的出现是合乎艺术发展规律的，流派的特色越鲜明，在塑造某一类型人物性格和抒发内心情感上，往往更能产生"异质同构"的力量和形式之美。流派越丰富，角色分类可以越细化，表现力则越强，广大观众对曲调唱腔的审美多元化的要求，也越能得到满足。解洪元先生根据自己嗓音条件创造的解派唱腔，宽洪醇厚，高亢浓郁，苍劲有力，深受观众喜爱。汪华忠老师告诉我："解派犹如京剧里的铜锤花脸，美酒里的茅台五粮液。"这个比喻很形象，很贴切。解洪元戏路宽广，不论古装现代、皇帝军人、老爷长工，主次老少，哪怕是没有多少戏的反派配角，他演来都能得心应手、形神皆备。我看《芦荡火种》，解先生扮演县委书记陈天民，戏份不多，可是很精彩。《开方》一曲，唱得沉稳大方，不着痕迹，字字珠玑，意在言外，令人陶醉难忘，成为沪剧经典名段。在《星星之火》中，他演日本大班，是个龙套人物，出场几分钟，却演活了这个人物，凶残、狂妄的性格，让人佩服之极。一曲《借黄糠》，悲怆欲绝，字字血，声声泪，撼动人心，后无来者，已成绝唱，值得我们

好好琢磨研究。

解派艺术融会贯通各种艺术，大胆突破、创新，打破沪剧传统唱腔四平八稳的格局。经过20多年的努力，终于自成一派。他早年学习京剧，演过连台本戏，后来学唱申曲。他演过根据莎士比亚名剧《哈姆雷特》改编的《银宫惨史》，甚至在草台班的演出中尝试机关布景，从电影中吸取艺术营养。1941年，上海沪剧社成立，上演的第一出戏是根据美国电影改编的《魂断蓝桥》。解先生曾说过："作为一名沪剧后生小辈，自组剧团，自己奋斗，居然能跻身年资深厚的大剧团，靠的是什么呢？我认为靠的是革故鼎新，把革新的想法付诸行动。"这一点，值得我们吸取。他晚年因病有12年发不出声音，扣去"文化大革命"10年，真正的舞台生涯只有30多年，但从昨晚的晚会演出和我所收集到的相关材料，他塑造的各种不同的艺术形象，大概有五六十个之多。对于今天的演员来说，增加舞台实践的机会，多演出，多创造，多体会，在演出中学习，在听取观众反应中改进提高，乃是至关紧要的。

学习解派艺术，还要学习他重视对沪剧下一代的悉心培育。20世纪80年代初，丁是娥、解洪元等名家重排《芦荡火种》，当时还是学生的茅善玉躲在角落偷偷张望，解洪元招呼她："不要紧，搬张小椅子坐中间看，你要仔细看丁老师表演。"1980年重排《芦荡火种》，解先生为了帮汪华忠演好戏，推迟了手术时间，一字一句帮助汪华忠抠戏。由于喉咙癌变，解先生被切除了声带，无法在舞台上演戏，他把精力全部用在教学上。他坚持教学生，一支笔，一张纸，用写的方式与学生交流。学生都收到过他的小纸条。这些纸条用十分端正的钢笔字写成，长的千把字，短的也有百来字，上面写的都是他看了青年演员演出后的非常具体的意见，比如如何运腔、怎样发声，有时甚至会把头发剪短些的建议也写上。这些小纸条是解派艺术的传家宝。这种"小纸条精神"，体

纪念"沪剧皇帝"解洪元诞生100周年
"百年解洪元"纪念册

沪剧《芦荡火种》剧照　解洪元饰陈天民

现了老一辈沪剧艺术家对沪剧艺术的钟情，也体现出对沪剧艺术传承的一丝不苟，值得大大发扬。

沪剧是上海戏曲的一张名片，是戏曲百花园中的"上海市花"，唱的是地道的"上海声音"。解派艺术的第三代传承子弟，现在为数不多，令人担忧。主要原因恐怕是其难度大，对声音等方面的条件要求高。这两场演出，是一次解派艺术广谱性的运用。正统的解派传人并不多，像朱俭、舒悦等名演员，原来并不师承解派，但现在学唱解派，也可以唱得这样声情并茂、震撼人心。我希望传承解派艺术，不要停留在这两场演出。在今后创作的许多沪剧新剧目中，都可以吸收解派艺术的精髓和神韵，为塑造新的沪剧人物形象而做出贡献。

在 2015 年 12 月 25 日上海沪剧院解派艺术研讨会上的发言

家长里短都有戏

——看沪剧《小巷总理》

"小巷总理"这个名称,是国务院原总理朱镕基在大连市和居委会干部开座谈会时提出来的:"我是国务院总理,你们是大街小巷的'总理',今天开一个'总理碰头会'。"的确如此。在我国,居委会干部是大都市里最小的"官",连"七品芝麻官"都算不上,但他们串百家门,知百家情,解百家难,暖百家心,"总理"着居民的大事、小事,事无巨细,都要管到。

上海涌现出了一大批可敬、可爱、可歌、可颂的"小巷总理",他们是上海干部的脊梁。全国人大代表、虹桥街道虹储居委会党总支书记朱国萍是其中的杰出代表。长宁沪剧团以朱国萍为原型创作的沪剧《小巷总理》,是一出接地气、动人情、感人心的好戏。用上海地方戏演上海社区的故事,是再合适不过了。《小巷总理》自2013年12月首演,一炮打响,一口气演出50场,观众超5万人次。不少干部群众观后,称赞这出戏是"群众路线教育实践活动的生动教材",但剧组并不满足于此,在认真听取意见的基础上,最近又对全剧做了重大修改,2014年6月底7月初的再次演出,"冰糖葫芦式"串联的结构弱化了,加强了戏剧情节的合理性和矛盾冲突的尖锐性,主角的唱腔也更加丰富,戏更连贯流畅,更好听好看了,总体上有了很大提高。

陈甦萍演过大家闺秀、小家碧玉,演过母亲、老师,这些角色她演来游刃有余,但在一部原创剧目中饰演一位里弄基层干部,则是前所未有的挑战。"社区工作多繁杂,天天会出新花样","小巷总理"面对的是一地鸡毛蒜皮,但它们事关居民的切身利益,要把这些看上去零散的事件搬上舞台,演绎成一出起伏跌宕、扣人心弦的大戏,难度显然不小。《小巷总理》以解决小区水质问题作为主线,剧情渐次展开,矛盾冲突不断强化。一波未平,一波又起,在不断强化的戏剧冲突中,观众的心也随着剧情而跌宕起伏,观众既为居委书记潘雅萍的艰难处境而担心,又为她成功地化解各种矛盾而喜悦,更为她一心为民的真情爱心感动流泪。整台戏呈现了当代上海普通居民小区的生活风情和居委会干部的特殊风采。

陈甦萍塑造可乐坊居委会党支部书记潘雅萍这个人物,投入了自己的真情实感,倾注了心血,演得朴素自然,可亲可敬。既表现了她耐心、细致地听取居民意见的女性干部温柔周密的一面,又表现了她有魄力、敢担当、多谋善断干练的一面。她处理的都

是一件件家长里短的小事，但在平凡中显示了她不凡的品质。在面临水管老化水质突然恶化，患难夫妻反目，浪子回头却被未来丈人棒打鸳鸯，住房困难家庭又被强拆违章搭建，台风之夜车棚倒塌、居民家中进水、有人聚众闹事等一系列矛盾时，她做了许多深入细致的思想工作和有效的利民实事，有办法，有智慧，往往以出其不意的动作，化解一个个尖锐的矛盾，体现了她的"只有热心办实事，才能真心换民心"的崇高精神世界。因无暇顾及家庭，导致女儿身负重伤，影响了高考，她内心充满痛苦无助和歉疚自责，使这个人物的思想境界不断升华。

《小巷总理》的好看动听，自然首先应归功于陈甦萍的唱。陈甦萍的演唱声情并茂，兼有石筱英的甜糯醇畅、丁是娥的委婉干练、筱爱琴的清丽甜美、顾月珍的幽咽柔美、杨飞飞的醇厚沉郁，融会贯通，自成一派。在《小巷总理》中，陈甦萍为了表现社区基层干部雷厉风行、干练直爽的形象，特地把声线放宽，使用了喉音。她和丈夫有一段隔空对唱，50句唱词的赋子板，一气呵成，有时如汩汩清泉，有时如疾风骤雨，句句传情，声声动人，赢得台下一片喝彩和掌声。

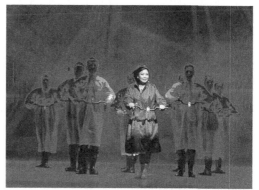

戏里的几片"绿叶"，也绿得晶莹。李恩来饰演的老林的"憨"，顾春荣饰演的谭老师的"迂"，吴梅影饰演的蒋金妹的"喳"，董建华饰演的金文康的"雷"，黄爱忠饰演的何家龙的"横"，王斌饰演的冯亮的"倔"，个个鲜活生动。人物语言的地域特色与沪剧语言完美无痕地结合，很有上海市民的腔调，为全剧增色许多。

这出好戏还有值得改进之处，尤其是街道梁主任的形象太公式化、一般化，与全剧格格不入。舞台布景在有的场次显得太满而杂。

沪剧《小巷总理》剧照　陈甦萍饰潘雅萍

刊于2014年7月8日《新民晚报》

向崇高的精神境界攀岩的苦痛

——看沪剧《邓世昌》

1894年农历八月十八,甲午海战中国战败,北洋水师全军覆没。消息传来,举国大哗。引出康梁公车上书、戊戌政变、六君子被杀,腐朽的清王朝走到了历史的尽头。如今,黄海上的硝烟散去120周年,沪剧《邓世昌》的帷幕徐徐开启,沉没于幽深黄海海底的英魂缓缓浮出海面,历史告诉今人:不能忘记国耻,国弱就要挨打。

邓世昌成为一个悲剧人物,乃是历史之必然。晚清这条大船,早已呈自沉的态势。清廷政治极端腐败,慈禧太后为做六十大寿,不惜移用军费修建颐和园,海军缺少粮饷和弹药,军官出入妓院赌场,兵丁士气低落;而日本经过明治维新,舰坚兵精,野心勃勃,占领我琉球,张横于黄海,蠢蠢欲动,伺机进攻。光绪皇帝一道对日开战的圣旨,正投其所好,结果葬送了整个北洋水师。甲午海战,虽有邓世昌、刘步蟾率众殊死搏斗,"明知不可为而为之",最后仍不免全军覆没。"致远号"被日军的炮弹击中,在千钧一发之际,邓世昌毅然命令军舰开足马力,向日本的"吉野号"撞去,决心与其同归于尽,呈现了一种壮烈崇高的悲剧美。

上海沪剧院上演《邓世昌》,看得出来,是花了大力气的,新版又做了好些修改。这是沪剧舞台上较为少见的"男人戏",剧中的主要角色全是男性,仅茅善玉扮演的邓世昌的妻子是女性。但"男人戏"演得好,照样动听动情耐看。朱俭的表演,从形象到气质,脱尽"奶油小生"的本色,透出了强烈的阳刚英武之气。他以饱满的激情、真诚的演唱,塑造了一个在特殊条件下铸成的民族英雄形象。他用45岁的生命,证实了人生的崇高,证实了伟岸,证实了生命的永恒意义,证实了大丈夫。邓世昌尝曰:"人谁不死,但愿死得其所耳。"他在45岁生日那一天,慷慨赴死,如愿以偿。

邓世昌是一个孤独的英雄,又是一个有血有肉有情有义的男人。刘步蟾、李鸿章、丁汝昌的表演同样没有脸谱化,而是还其历史本来面目,剧情的进展曲折而合理。李鸿章既傲慢又老辣,面对邓世昌和刘步蟾的紧急陈情,他既不敢得罪老佛爷,又不忍心眼看自己亲手缔造的北洋水师垮掉,终于设法调拨军饷60万两,可惜为时已晚;丁汝昌和刘步蟾本有宿怨,但大敌当前,又体现出同仇敌忾的精神,最后众志成城。这一切,都是符合历史真实和推动剧情进展的。导演陈薪伊试图通过邓世昌的故事,表达这些可歌可泣的英雄们"向崇高的精神境界攀岩的苦痛",通观全剧,她的这个目的是达到了。

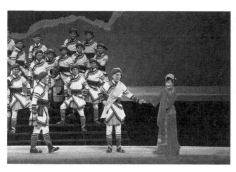

沪剧《邓世昌》剧照
朱俭饰邓世昌、茅善玉饰何如真

沪剧《邓世昌》剧照　朱俭饰邓世昌（中）

　　沪剧的艺术魅力在于唱。朱俭的唱，唱出了侠骨柔肠，唱出了阳刚之气。沪剧的"赋子板"是考验一个沪剧演员唱功的试金石。邓世昌痛斥东乡平八郎时，作曲汝金山为朱俭安排了一段难度极高的"赋子板"。52句唱词，朱俭慷慨激昂、声情并茂，一气呵成。最后四句是："豺狼胆敢侵略海疆，救国救民决不推诿。哪怕是抛头颅，洒热血，愤怒的雄狮定将侵略者来摧毁。"朱俭的满腔愤怒都喷发在每个节奏里，台上唱得荡气回肠，台下观众掌声雷动；而戏的尾声中邓世昌的那段流着热泪的咏叹独唱，则又是另一番滋味："轰隆隆塌了天方，哗啦啦散了画梁。声名赫赫的北洋海军，就这样无声无息成过往……"一曲终了，全场静寂、鸦雀无声，观众仍沉浸在国耻的哀痛之中。朱俭在这台戏中的表演实现了自我超越，值得祝贺。

　　茅善玉在戏里扮演的是邓世昌的妻子何如真。这是一片绿叶，戏份虽不多，却是满台冷峻的、沉重的悲剧气氛中的一抹亮色。邓世昌和何如真的夫妻情有三场戏。少年夫妻一笔带过；中年夫妻休戚与共，何如真一曲"家国有你何其幸，你为何如此消沉尽哀怨？千辛万难我愿担，只愿你舒展双眉把愁根断"，唱出了妻子的深情和忠贞；第三场是夫妻诀别，生死相约。这三场戏，为这台充满阳刚之气的男人戏，增加了几分沪剧擅长的柔情与细腻。茅善玉的几大段唱，也为热爱她的观众过了一把欣赏茅派唱腔的戏瘾。

　　《邓世昌》的不足，我以为是在唱腔设计上仍缺乏具有个性化的标记。当年丁是娥在《甲午海战》中《祭海》一曲，至今令人难忘。而在《邓世昌》中，却缺乏像《祭海》那样特色鲜明、百听不厌的唱段，似是美中不足。

刊于2015年6月6日《新民晚报》

努力打造沪剧史上的高峰之作

——再看沪剧《邓世昌》

沪剧以迅速反映时代的变化见长，上海沪剧院在重大的历史时刻，都会发出自己的特有的"上海声音"。前年秋天，在纪念甲午海战120周年之际，又推出了一部新创作的好戏《邓世昌》。一年多来，这部弘扬爱国主义精神的恢宏大戏获得了许多赞誉，但是沪剧院还是不断听取意见，不断修改打磨。最近，我又看了修改版，为艺术家们对作品精益求精的精神而感动。

1894年农历八月十八，甲午海战中国战败，北洋水师全军覆没。消息传来，举国大哗。引出康梁公车上书、戊戌变法、六君子被杀，腐朽的清王朝走到了历史的尽头。如今，黄海上的硝烟散去122年，沪剧《邓世昌》的帷幕徐徐开启，沉没于幽深黄海海底的英魂缓缓浮出海面，历史告诉今人：不能忘记国耻，国弱就要挨打。

邓世昌成为一个悲剧人物，乃是历史之必然。晚清这条大船，早已呈现自沉的态势。清廷政治极端腐败，慈禧太后为做六十大寿，不惜移用军费修建颐和园，海军缺少粮饷和弹药，军官出入妓院赌场，兵丁士气低落；而日本经过明治维新，舰坚兵精，野心勃勃，占领我琉球，张横于黄海，蠢蠢欲动，伺机进攻。光绪皇帝一道对日开战的圣旨，正投其所好，结果葬送了整个北洋水师。甲午海战，虽有邓世昌、刘步蟾率众殊死搏斗，"明知不可为而为之"，最后仍不免全军覆没。"致远号"被日军的炮弹击中，在千钧一发之际，邓世昌毅然命令军舰开足马力，向日本的"吉野号"撞去，决心与其同归于尽，呈现了一种壮烈崇高的悲剧美。

上海沪剧院上演《邓世昌》，是啃了一块硬骨头。这个题材，有多部艺术作品表现，且有很大的影响。电影《甲午风云》早已深入人心；沪剧《甲午海战》中"祭海"一段，也是脍炙人口的名家名段。上海沪剧院敢于创排《邓世昌》，是有大魄力之举。上演后一炮打响，在上海演出数十场后，2015年11月，《邓世昌》赴北京演出，又大获成功，好评如潮。按理说照该版本演下去可以高枕无忧，但主创团队却没有满足，每场演出都在思考如何将戏"磨"得更完美，又继续做了许多精细的增减和修改。《邓世昌》在北京演出时，舞台上，军舰爆炸，邓世昌牺牲前有一段7分钟唱段，这是沪剧的传统惯例，主角去世前总得有大段唱腔，抒发情怀。不过，纵观《邓世昌》全剧，主创团队反复考虑，"死前抒怀"可以尝试改变——去掉这段唱，让故事在高潮时戛然而止，戏的结尾

更干净有力,也能给观众更多的回味。2016年2月14日在天蟾逸夫舞台的演出,邓世昌牺牲前,朱俭的那段7分钟精彩抒情演唱被忍痛割爱了。看完后,感觉这个减法做得好,全剧节奏更为紧凑,戏的"凤尾"更显光彩。

新的演出版本也有做加法的。就是加强了对丁汝昌这个人物的刻画,令角色更丰满,戏剧冲突更尖锐。在原先演出中,丁汝昌跟随李鸿章检阅水师学堂学员时,缺少人物介绍。现在改成借李鸿章之口,讲出丁汝昌是陆军出身,并非嫡系海军,为丁汝昌与刘步蟾的矛盾埋下伏笔。东山平八郎策反丁汝昌一场戏,之前演出时日本人说得多,丁汝昌说得少,显得他态度有些暧昧。修改后,丁汝昌态度鲜明地拒绝策反,进一步彰显了人物的个性,也为丁、刘、邓三位北洋水师将领携手抗敌,最后英勇殉国打下了基础。这样的修改,我认为也是值得肯定的。

沪剧《邓世昌》,在音乐、唱腔和身段表现等方面,都有很大的创新,使其成为一出具有独特品位和现代视角的历史悲剧。沪剧的传统音乐是轻柔咏唱出来的,可大海是咆哮的、怒吼的,因此遇到了很大的困难。作曲既不能像一般京昆传统戏曲里用锣鼓经表现;也不想用单纯的交响乐,像现代京剧《智取威虎山》"打虎上山"的音乐来处理。现在通过如海水般流动的乐曲,来展现一幅立体的历史画卷,似更贴切。这次的新版演出,音乐根据全剧的意蕴,又重新创作了主题曲,更切合这出悲剧的美学品格。

《邓世昌》是沪剧舞台上较为少见的"男人戏",剧中的主要角色全是男性,仅茅善玉扮演的邓世昌的妻子是女性。但"男人戏"演得好,照样动听动情耐看。茅善玉说得好:"一部历史正剧要想被当代观众所认可,它的表现手段、传达出来的理念必须是有'当代感'的。"朱俭饰演邓世昌,从演到唱,从眼神到腰腿,从形象到气质,脱尽奶油

沪剧《邓世昌》海报

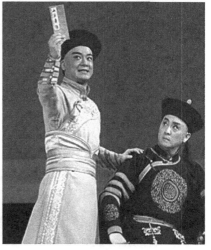

朱俭饰邓世昌

小生的本色，透出了阳刚英武之气和铁骨柔情，既是历史的，又具有强烈的当代感。他以饱满的激情、真诚的演唱，从25岁演到45岁，塑造了一个在特殊条件下铸成的民族英雄形象。他用自己的生命证实了人生的崇高伟岸，证实了生命的永恒价值，证实了一个大丈夫的意义。邓世昌说："人谁不死，但愿死得其所耳。"在日本军舰的猛烈炮火面前，邓世昌鼓励全舰官兵道："吾辈从军卫国，早置生死于度外，今日之事，有死而已！""倭舰专恃吉野，苟沉此舰，足以夺其气而成事。"他在45岁生日那一天，慷慨赴死，如愿以偿。

　　邓世昌是一个孤独的英雄，治军严厉，又是一个有血有肉有情有义的男人。邓世昌不是金刚怒目的草莽英雄，而是一个留过学，会讲英语、日语，非常洋气的军官。他的身份是一个现代意义上的"金领"，是研究生层次的高级军队人才。塑造好这个人物，在沪剧史上留下了难得的光彩一页。朱俭对这个角色倾注了全部的感情，从演到唱，从眼神到形体，从外形到气质，都透出了阳刚英武和凛然正气。在电影《甲午风云》中，刘步蟾、方伯谦等都是反派人物，但到了沪剧《邓世昌》中，刘步蟾、李鸿章、丁汝昌这几个重量级人物没有脸谱化，而是还其历史的本来面目，演得相当有分量。李鸿章既傲慢又老辣，面对邓世昌和刘步蟾的紧急陈情，他既不敢得罪老佛爷，又不忍心眼看自己亲手缔造的北洋水师垮掉，终于设法调拨军饷60万两，可惜为时已晚；丁汝昌和刘步蟾本有宿怨，但大敌当前，又体现出同仇敌忾的精神，最后众志成城。剧情的进展曲折而合理，都是符合历史本质真实的。历史剧的某些细节真实，也是戏剧冲突和可看性的源泉。导演陈薪伊通过邓世昌的故事的真实演绎，表达了这些可歌可泣的英雄们"向崇高的精神境界攀岩的苦痛"。通观全剧，她的这个目的是达到了。

沪剧《邓世昌》剧照

　　沪剧的艺术魅力在于唱。朱俭的唱，唱出了侠骨柔肠，更唱得义薄云天。沪剧的赋子板是考验一个沪剧演员唱功的试金石。邓世昌痛斥东乡平八郎时，作曲汝金山为朱俭安排了一段难度极高的赋子板。52句唱词，朱俭慷慨激昂、声情并茂，一气呵成。最后四句是："豺狼胆敢侵略海疆，救国救民决不推诿。哪怕是抛头颅，洒热血，愤怒的雄狮定将侵略者来摧毁。"朱俭的满腔愤怒都喷发在每个节奏里，台上唱得荡气回肠，台下观众掌声雷动。朱俭在这台戏中的高难度的表演实现了一次新的自我超越，值得祝贺。

　　茅善玉在戏里扮演的是邓世昌的妻子何如真。这是一片绿叶，戏份虽不多，却是满台冷峻的、沉重的悲剧气氛中的一抹亮色。茅善玉甘当配角值得赞扬。邓世昌和何如真的夫妻情有三场戏。少年夫妻一笔带过；中年夫妻休戚与共，何如真一曲"家国有你何其幸，你为何如此消沉尽哀怨？千辛万难我愿担，只愿你舒展双眉把愁根断"，唱出了妻子的深情和忠贞；第三场是夫妻诀别，生死相约。这三场戏，为这台充满阳刚之气的男人戏，增加了几分沪剧擅长的柔情与细腻。茅善玉的几大段唱，也为热爱她的观众过了一把欣赏茅派唱腔的戏瘾。

　　上海沪剧院的《邓世昌》，打破了多年来存在的创作短板，是继《罗汉钱》《甲午海战》《芦荡火种》《家》之后的一部新的沪剧经典作品。可见，立足当代、面对历史，史为今用，也能出好作品。历史和时尚并不是完全对立的，两者可以寻找出一个切合点。《邓世昌》是一部历史剧，也可以说是一部"时尚剧"——它呈现在观众面前的，就是"我们当下怎么去认识、理解邓世昌那一拨人"和那一个刻骨铭心的历史事件。邓世昌成了沪剧艺术长廊中又一个新的典型人物，相信这台戏会成为沪剧史上又一部界碑之作。

　　　　　　　　　　　　　在2016年10月14日上海沪剧院《邓世昌》研讨会上的发言

小小钥匙重千斤

——评沪剧《51把钥匙》

写家庭医生的戏，上海勤苑沪剧团的原创沪剧《51把钥匙》是第一部。这出戏被上海市委宣传部列为上海重大文艺创作项目，在去年上海市民营剧团展演中荣获优秀奖榜首，被专家赞为"冒出来的一匹黑马"；在上海新剧目展演中，又获优秀演出奖和"中国梦"主题创作奖。近日，我看了该剧修改后的再次公演，艺术质量又进一步提高，表演更为动人，上海舞台上多了一部接地气、开心锁的好戏。

沪剧的传统特色之一是贴近老百姓的现实生活。《罗汉钱》《鸡毛飞上天》都是沪剧的经典作品。《51把钥匙》坚持走这条"当代路线"，反映了现实生活中老百姓最头疼的"看病难""看病贵"的问题，讴歌了优秀的社区家庭医生。勤苑沪剧团这条路走对了。民营剧团的生机在于此，民营剧团生计也在于此。这个剧团每年要演500场戏，下乡下基层演出，《51把钥匙》也演了60场，深受观众欢迎，社会效益和经济效益并举，为剧团的发展和提升开辟了一片新天地。

习近平总书记在2014年10月15日召开的文艺工作座谈会上的讲话指出："能不能搞出优秀作品，最根本的决定于是否能为人民抒写、为人民抒情、为人民抒怀。""要虚心向人民学习、向生活学习，从人民的伟大实践和丰富多彩的生活中汲取营养，不断进行生活和艺术的积累，不断进行美的发现和美的创造。"《51把钥匙》的创作和演出体现出了习近平总书记讲话的精神，向生活学习，做到了"自觉与人民同呼吸、共命运、心连心"，同欢乐，共忧患，做到了"为人民抒情、为人民抒怀"。这个题材切合"中国梦"的创作方向，因为国家医疗改革的就医便捷、省钱节时、健康保障已成为千千万万老百姓的一个梦想。

《51把钥匙》以感动上海十大人物之一、上海市闸北区彭浦镇家庭医生严正为原型，艺术地展现了家庭医生服务基层一线的感人故事。家庭医生制度是一个先进的医疗制度，为破解医改这一世界性难题，尤其是为进入老龄社会后的医疗服务，提供了新的思路和途径。据悉，现在上海家庭医生已有5 000多名。家庭医生们串家访户，送医送药，治病救人，春风化雨，成为一行受人尊敬的职业。

《51把钥匙》沪生沪长，充满了上海风味。修改后的演出进一步突出了"钥匙"，51把钥匙是全剧的主线，也是全剧的灵魂。一把钥匙，开启的是一个患者的心锁；一把钥

匙,体现出一个家庭对一位医生的信任。在每一把钥匙在的背后,都有一个动人的故事。小小钥匙重千斤,51把钥匙交到主人公严华手里,把充满生活气息的故事和个性鲜活的人物串联了起来,把全剧的种种矛盾冲突串联了起来。剧中选取了三户人家,家家有本难念的经;七个人物,个个栩栩如生。他们的不幸与有幸,欢乐与苦闷,各种矛盾的叠加,幽默而又生活化的语言,写实而又灵动的布景,生动优美的唱腔,吸引观众有滋有味地看下去。

戏一开场,展现了家有老年病人的市民共同的苦恼——看病难,到大医院找专家看病更难。这个老大难问题困扰着许多家庭,特别是老年病人。此时,严华的出场,观众既对这位年轻的家庭医生充满了期待,又对她的经历的巨大落差产生疑问:出生于医疗世家,从医科大学毕业,母亲希望她出国留学、回来做一名专科医生,但她却自愿到社区当一名家庭医生,这是为什么? 一名家庭医生,初出茅庐,她能把许多疑难杂症看好吗?《51把钥匙》的故事告诉我们:家庭医生能治好病,家庭医生也能出状元。严华就是家庭医生的状元。高明的家庭医生不仅能治好患者生理上的病,还能治好他们的心病。

其中的秘诀何在? 严华说自己治病的"魔法"是多一点耐心,多一点爱心,多听一听病人的诉求。这一点,说说容易,做到真不容易。它切中了大医院"排队三小时、看病三分钟"的时弊。《51把钥匙》本身就是一把解决医患矛盾的钥匙,一把打开万千患者的心锁的钥匙。如果我们有更多像严华那样出色的家庭医生,医改中遇到的许多问题将能迎刃而解,老年人的许多常见病都能得到及时治疗,大医院将不会门庭若市。

家庭医生是全科医生,但不是"万金油"医生。严华接触过各种各样的病人,又肯悉心钻研医术,因而具有许多专科医生所不具备的本领。专家固可贵,全科医生也难得。退休的钱政委经常肚子痛,大医院大专家查不出病因,严华多次到他家看病,发现桌上有一把老锡壶,原来他每天喝半斤花雕,都用锡壶盛装,严华推断他是慢性锡中毒。对症治疗,病痛顿去。这神来之笔,正是来自生活。编剧从生活中吸收了这个细

沪剧《51把钥匙》海报及剧照

节,也写出了家庭医生的非凡之处。

一把把钥匙虽然体现了患者对医生的信任,但是收下了钥匙,麻烦也接踵而来。冯阿姨的媳妇把钥匙交给严华后,老人突然发现自己的钱包不见了。她到严华的诊室里大吵大闹,抢回了钥匙,谩骂、讥讽、诬陷像雨点般落到头上,差一点击倒了这位年轻的家庭医生。不久真相大白,原来是患老年痴呆症的老太把钱包放进砂锅里,老人又重新把钥匙送到严华手中。这个戏剧性的突转照见了严华一颗晶亮的心,病人们对她更爱更亲了,她也在工作中收获了甜美的爱情。

国家一级演员王勤对严华对这个角色倾注了真情,为走进人物心灵,她深入生活,跟着家庭医生串家走户,亲身体验家庭医生的甜酸苦辣。她的表演朴实真诚,唱腔明亮甜美。耿老先生去世后,严华"读信"的那段长达百句的赋子板,字字句句,感人至深,一气呵成,催人泪下。沈惠中和王明道两位沪剧名家的加盟,宝刀不老,为全剧增色不少。严华"读信"那段,如能让饰演母亲的沈惠中出场,再来一段理解女儿行动的唱,效果可能更好。

希望《51把钥匙》对个别角色做适当调整和进一步打磨,多几段像沪剧《罗汉钱》那样能广为传唱的唱段,则有望成为和沪剧《挑山女人》比肩的一部好戏,我期待着。

刊于2015年1月26日《文艺报》

一曲《紫竹调》,唤起多少情?

——欢迎第三届上海(浦东)沪剧艺术节

2017年举办第三届上海(浦东)沪剧艺术节,提议纪念著名沪剧表演艺术家王雅琴诞生100周年,著名沪剧表演艺术家、沪剧"王派"创始人王盘声逝世一周年。深情的缅怀,大得人心。

沪剧,原名"申曲",起源于浦江两岸的田头山歌和民间俚曲。王雅琴曾被选为"申曲皇后",是第一个把"申曲"定名为"沪剧"的艺术家,成立了上海第一个沪剧团。20世纪40年代初,她邀请话剧电影艺术家参与沪剧创作,实行剧本制和导演制,并把立体布景和灯光、油彩化妆引入沪剧舞台,使沪剧成为严格意义上的现代戏剧艺术。王盘声的小生王派唱腔,潇洒动情,影响了沪剧的几代人,有"十生九王"之说。一段"志超读信",传唱了半个多世纪。

"申曲",乃是上海的声音,上海的曲调;沪剧,则是上海百花园中的市花,是上海的歌剧,是上海文化的名片。一曲甜美软糯、优雅婉转的《紫竹调》,唤起几多乡愁? 一位旅居纽约的上海人在喜来登酒店,突然听见大厅里响起《紫竹调》。他深情地写道:"好久不曾听过如此悠扬而又灵动的竹笛声,宛如一片蓝天白云,又如一线飞瀑直下。全身气脉顿时洞开,脚底腾云驾雾,身边青枝绿叶。有道是,新春三月草青青,百花开放鸟啼鸣。一时间痴痴然的,不知置身何地。"这就是"上海的声音"的艺术魅力。

沪剧是典型的海派艺术,显现了浓浓的海派风情。沪剧是上海土生土长的剧种,是喝黄浦水长大的,又面向大海。海纳百川,兼收并蓄,有容乃大,因而它在题材和形式上的艺术包

第三届上海(浦东)沪剧艺术节海报

容性更强，海派味道更足。它可以演西装旗袍戏，可以演革命传统戏，更可以演直接反映现实生活的现代戏；历史剧这个领域，沪剧照样可以一显身手，《邓世昌》登上了上海大剧院、北京梅兰芳大剧院，进了顶级名牌大学，也好评如潮。它可以登楼台，也可以下田头；豪华剧院可以进，打谷场上也可以演。这次闭幕式上把江南民歌小调、沪剧唱段和普契尼歌剧融合而成的《茉莉花》，贯通中西，传承创新，给沪剧爱好者带来了新的惊喜。

台上台下一起唱，沪剧艺术节已成为上海市民生活中的一个盛大的节日。1982年，丁是娥发起"沪剧回娘家"活动，连续10多年，将沪剧好戏集中送到基层，送到百姓身边。在这个好传统的基础上，自2015年以来，又拓展成为沪剧艺术节，活动规模越办越大，参与者越来越多。首届有7家沪剧团参加，2016年第二届集结了13家沪剧团，大约600位演职人员参加；2017年则有6 000人参演，还包括江苏省的许多沪剧社团。"深扎传统、深扎基层、深扎百姓"是贯穿本届沪剧节的主题。

上海的声音之所以受欢迎，就在于其"接地气"。"接地气"，即扎根于群众。地上的气息在变，地上的人事在不断地变，台上的沪剧也善于应时而变、应事而变。沪剧诞生100多年来，一直保持着生命力，是因为它从来不脱离时代，不脱离老百姓的生活和关心的话题，不断创作新戏，从而创造了普惠的艺术价值，也为沪剧艺术的繁茂提供了巨大的空间。

参加沪剧节的演员响应中央"文化惠民，艺术家到群众中去"的号召，沪剧名家新人纷纷下基层进社区，在村头、公园、敬老院、社区文化馆，给普通百姓送去接连不断的精彩。上海沪剧院院长茅善玉说："我们希望能将沪剧带到更多人身边，让更多新上海人和年轻人了解沪剧、爱上沪剧，甚至都会唱上一两句沪剧。"这是一个极好的动议。

三届沪剧节，另有一个值得重视的艺术现象——打破了上海沪剧界国有与民营、市级与区县院团的壁垒，民营沪剧团占了大半边天。我们欣喜地看到了沪剧界同仁的抱团和文化自信。上海的民营沪剧团数量逐年递增，目前，运行稳定、发展势头向上的已经有20多家，而且，创作新剧目非常努力。近年来，文慧沪剧团的《绿岛情歌》、彩芳沪剧团的《担当》、勤怡沪剧团的《柳田新故事》、勤苑沪剧团的《51把钥匙》、海梅沪剧团的《情与法》、新东苑沪剧团的《梦中家园》和紫华沪剧团的《许浦情深》等，都是及时反映现实生活的好作品。民营沪剧团船小好调头，选择题材、编写剧本、组织演出，具有灵活敏捷的特点；演出场次多，不少剧团每年要演三四百场戏，团长都有过一天演三场的经历。民营剧团的生机在于此，民营剧团的生计也在于此。他们朝气蓬勃的生长发展态势，也促进了国有沪剧院团向新的高峰攀登。

沪剧出生于上海，现在沪剧又反哺养育它的城市。第三届上海沪剧艺术节热热闹闹地举办，激活了"上海的声音"的时代内涵，沪剧的种子正悄悄遍布上海的众多街镇、社区。可以预期，《紫竹调》将会拥有越来越多的知音。

上海沪剧院青年演员团集体演唱沪剧《紫竹调》改编的《上海的声音》

刊于 2017 年 7 月 29 日《新民晚报》

一台充满青春气息的好戏

——评沪剧《回望》

上海沪剧院2016年七一前后又出了一台好戏——大型沪剧《回望》。作为上海沪剧院"红色的丰碑——庆祝中国共产党成立95周年系列演出"重要剧目之一,于6月底成功献演上海逸夫舞台。这是上海沪剧院青年团成立5周年以来,院里专为青年演员度身打造的又一部大戏。满台靓丽,充满活力和青春气息,展示了上海沪剧院新生代的实力,可喜可贺!

沪剧《回望》根据王愿坚小说《党费》改编。2006年,由茅善玉主演的《生死对话》,就是根据这篇小说改编的。如今,《生死对话》又改编为《回望》,由著名编剧赵化南编剧,青年导演王海鹰执导,并由沪剧院青年团演员洪豆豆、王祎雯、吴佳倩、陈丹妮、钱莹、丁叶波、施佳杰、朱麟飞、韩朝群等演出。这一回,青年演员们不负众望,演出获得专家和观众的普遍好评。7月23日,中央电视台的戏曲频道播出了全剧,洪豆豆在央视七一晚会演唱《回望》核心唱段。2016年10月,还将晋京参加新剧目展演。

小说《党费》曾被改编成歌剧《党的女儿》和京剧《映山红》,但上海沪剧院这回的改编,却又有新的创造。《回望》不仅对原有人物和情节做了较大改动和重新铺陈,而且在戏剧结构和视觉效果上,加强了现代感,从当代青年的视角回望历史,对革命先烈感人业绩进行探寻与思考。中国革命成功的历史,是一部可歌可泣的历史,是一部无数革命先烈前仆后继、英勇牺牲的历史,那些为中国革命做出贡献和牺牲的英烈们,我们应当永远记住他们,崇敬他们。剧名"回望",深意无穷。

该剧通过上海白领美娅赴江西老家为太外婆黄英扫墓为线索,引出了82年前那个惊心动魄的悲壮故事。这是编剧的巧妙的构思。它把革命历史与今天上海的繁华大都市生活连接了起来。美娅的妈妈还关照女儿扫墓后带一包泥土回来。这个细节,同样和本剧的回望主题紧密相连。

沪剧擅长演现代戏。《回望》是又一部革命题材的好戏。全剧充满了壮士断腕的凛然正气。它叙述了20世纪30年代江西苏区女共产党员黄英在极其艰苦的条件下,忍受着丈夫牺牲的痛苦,揭露叛徒,坚持斗争,还带领另外两名女党员,拿出珍藏的4块银圆交党费,购买咸菜和粮食送给山上的游击队员,最后为掩护同志而英勇献身的故事。"围剿"与反"围剿"的斗争是残酷的,全剧冲突一环扣紧一环,戏剧高潮迭起。《十

送红军》的音乐旋律把观众带进了一个熟悉而又难以忘却的年代。主力红军长征后，江西卢竹村留下了几十名重伤员，由县委书记魏政委带领上山养伤，坚持打游击，村里的党组织转入了地下，很快国民党军队就进村。由于叛徒的出卖，下山来找粮食的卢金勇排长被捕了。他在下山后和妻子黄英见面及被捕后的两场戏，亦刚亦柔，威武不屈，表现了一个革命者的义薄云天和对妻子的一片深情。卢金勇壮烈牺牲的那一场戏，在揭露敌人用残暴的手段残害生命、扼杀革命的同时，讴歌了共产党人为自己的理想信念无惧牺牲的伟大情怀。舞台上那熊熊燃烧的大火，具有很强的视觉冲击力。不屈的革命者在烈火中永生，给观众以强烈的心灵震撼。

剧中的卢金勇，形象英武，气质阳光，牺牲前的大段唱腔，慷慨激昂、悲壮动人："我早已誓言立，为信念生死抛一边。金勇有孩子和爱妻，她们存在我心田，如果你们今后能见到，请代为转告我的言，我妻坚强莫流泪，把仇恨化作意志斗顽匪。把我未竟事业做完，使我安心九泉间。我的孩子须记住，要不畏艰难做人更要意志坚。"这段唱，也是老一辈革命者留给今人的重要的精神遗产，引发人们思考"人该如何活？又该如何生？何为守理想？何为主义真？"这样一个重要的人生主题。

黄英一角，由茅善玉的学生洪豆豆担当。洪豆豆是上海沪剧院青年演员中的佼佼者，她虽然是第一次饰演这样一个英雄人物，但全身心地投入了角色，努力研究黄英所处的生存环境和人物性格，仔细推敲每一段唱段。创造一个80多年前山区农村女共产党员的角色，是洪豆豆学艺以来一个不寻常的突破。她在舞台上显得十分沉稳老练，朴实无华。在面对丈夫被敌人活活烧死而不能暴露身份；不许女儿尝一点准备送上山去的咸菜而失手打孩子等情感戏中，都有出色的表演。最后她为了掩护梁婶和娟子送粮食、咸菜上山，把敌人引向自己，不惜跳悬崖牺牲生命。她拜托梁婶把即将成为孤儿的妞妞抚养成人，在牺牲前，有一段赋子板："站在生死的临界点"，共30多句，激情澎湃，一气呵成。洪豆豆声情并茂地唱出了黄英的无私无畏的革命气概，唱出了她作为一个妻子和母亲的无限深情："……黄英是党的人啊，甘愿献青春舍亲情，洒热血，守忠贞，无怨无悔献生命。我这一生虽短暂，短暂一生意义深。白云为我送行，青山为我歌吟，彩虹载着我离去，大地啊留住了我的脚印，我与天地共生存。"一曲唱罢，满堂掌声。观众为英雄视死如归的崇高精神而感动流泪，也为洪豆豆的动情演唱而欣喜喝彩。洪豆豆过去对黄英这样的共产党员了解不是很多，通过饰演这个角色，自己的心灵也得到了净化和提升。

此外，剧中又增加了守墓人张定一角。他是当年出卖组织的叛徒桑林武的儿子，后来父亲被处死、母亲张翠兰自尽。他长大得知真相后，便决定此生在此地当一名守墓人，守护烈士的英灵60年。这一笔也很有戏剧性和人情味，增加了《回望》的可看性。剧终韩朝群饰的守墓人张定的一段解派唱腔，深沉浑厚，悲凉苍劲。

同样值得一提的是，饰演张翠兰、桑武林、梁婶、美娅、娟子等角色的，包括老少乡邻、白匪官兵，都是一批20岁左右的新生代沪剧演员，表演能投入真情，认真完成所担任的

沪剧《回望》剧照　洪豆豆饰黄英（中）　　　　　　　　　沪剧《回望》剧照

人物形象的塑造，得到观众的认可。看来，选择恰当的剧目让青年人挑大梁，在舞台上磨炼，直接面对观众的评判，是培养戏剧新人成长的有效途径。

更引人注目的是，在剧中扮演黄英女儿妞妞的小演员毛珺宜，演得真是不错，大家都很喜欢她。妞妞有四场戏，在沪剧里属于非常吃重的儿童角色。她吐字清晰、唱做俱佳，非常可爱。7岁的毛珺宜是"沪语训练营"的学员，她才学了一年半的沪剧，就显示了她的戏剧表演才能。用茅善玉的话说："她是这块料，口齿清爽，不紧张。"去年，她就与另一个学员一起上了央视戏曲频道《欢乐戏园》栏目和东方卫视中心《百姓戏台》栏目，颇受观众好评。毛珺宜的出现让我们欣喜地看到：沪剧后继有人，沪剧大有希望。

这台戏的舞美设计有浓厚的江西的地方色彩。全剧始终，不断响起《十送红军》《映山红》等江西民歌的乐曲声和歌声，增添了全剧的时代感、地域性和悲壮气氛，引发人们对革命烈士的不尽思念。

刊于2016年11月7日《光明日报》

不忘战争是为了和平

——上海纪念抗日战争暨世界反法西斯战争胜利70周年戏剧演出述评

2015年是中国人民抗日战争暨世界反法西斯战争胜利70周年。上海的戏剧家不负众望，浓墨重彩描绘了一幅幅抗击日寇的历史图画，塑造了众多栩栩如生的英雄人物。邓世昌、赵一曼、阿庆嫂、谢晋元、聂耳、周信芳和许多爱国的正直的上海普通市民，一一向我们走来。在2015年的上海戏剧舞台上，大珠小珠落玉盘，有声有色，慷慨悲歌，豪情激越。标示着戏剧工作者的心愿：为了维护永久的和平，决不能忘记侵略战争带来的灾难，决不能忘记中华民族的英雄！

沪剧被誉为"上海的声音"，在此次纪念活动中声音十分嘹亮。上海沪剧院以新编原创大戏《邓世昌》和经典传承剧目《红灯记》《芦荡火种》三台大戏五场演出，推出"沪剧抗战题材优秀剧目演出周"。上海沪剧院从去年就开始排演《邓世昌》，看得出来，是花了大力气的。习近平总书记在多次讲话里都谈到中国人民应该有血性，邓世昌就是这种有血性的好男儿。这出戏赞颂了邓世昌等爱国将士，以身殉国，用生命证实了崇高。1894年9月17日，甲午海战战败，北洋水师全军覆没。如今，黄海上的硝烟散去120周年，沉没的"致远号"已被发现，沪剧《邓世昌》的帷幕徐徐开启，沉没于幽深黄海海底的游魂缓缓浮出海面，历史告诉今人：不能忘记国耻，国弱就要挨打。因有李默然主演的经典电影《甲午海战》和丁是娥等名家主演的同名沪剧两座高山在前，

这次上海沪剧院创排《邓世昌》无疑是一次艰难的自我挑战，导演陈薪伊试图通过邓世昌的故事，表达在政治体制极端腐朽、国力极其贫弱的危难时刻，一批民族英雄"向崇高的精神境界攀岩的苦痛"，综观全剧，应当说，这一目的是达到了。

这台戏是沪剧舞台上较为少见的"男人戏"，不仅剧中的一号角色是男性，全剧中有名有

沪剧《芦荡火种》剧照

姓的角色，仅茅善玉扮演的邓世昌的妻子是女性。满台中国官兵精气神十足，朱俭饰演邓世昌，脱尽奶油小生的本色，透出了强烈的阳刚之气、英武之气，塑造了一个在特殊条件下锻铸成的悲壮的爱国主义英雄形象。

沪剧《芦荡火种》是京剧《沙家浜》的母体。当年先有了《芦荡火种》，才有后来的风靡全国的现代京剧《沙家浜》。上海沪剧院这回复排沪剧《芦荡火种》，也是有识之举，一方面是传承经典剧目，同时也是传递反抗日本侵略的火种。《芦荡火种》从1960年首演至今，从第一代阿庆嫂丁是娥，直至明星版主演程臻、青年版主演洪豆豆，先后有7代演员扮演过阿庆嫂。《芦荡火种》，经历了一次又一次的提高与升华。程臻和洪豆豆用自己的体验和演唱，向阿庆嫂致敬，依然受到了沪剧观众的欢迎。《芦荡火种》再登上海戏剧舞台，丁（是娥）、石（筱英）、解（洪元）、邵（滨孙）等几大特色鲜明的流派汇聚一堂，既总结了前辈的艺术成果，又传承了沪剧的精神与文化传统。

长宁沪剧团也发出了动听的"上海的声音"。该团创作的新编沪剧大戏《赵一曼》，是一曲歌颂抗日英雄的悲歌。赵一曼由陈甦萍主演、老剧作家薛允璜编剧。这出戏突出地表现了赵一曼"未惜头颅献故国，甘将热血沃中华"的爱国情怀和英雄气概，同时细致地抒写了她的慈母心肠，塑造了一个"侠骨柔情、柔中带刚"的舞台形象。2015年2月和7月，该剧进行了两轮演出，其间做了多次修改。剧中用心处理了一个重要细节，即以一张母子别离前在上海照相馆拍的合影贯穿全剧，突出这位女英雄的爱子之情，也交代了她曾长时间在上海从事地下工作，从黄浦江畔起步，再奔向东北白山黑水。这一点睛之笔，把英雄的成长和上海这座城市密切地联系了起来。陈甦萍饰演赵一曼，在表现革命英雄人物的表演和唱腔上有不少新的创新和突破，形象飒爽英姿、文武兼备、智勇双全，表演刚柔相济、细腻动人。该剧已被中国上海国际艺术节组委会选中参加2015年的展演。在由文化部组织开展的纪念中国人民抗日战争暨世界反法

沪剧《赵一曼》剧照　陈甦萍饰赵一曼

西斯战争胜利70周年优秀剧目巡演活动中,《赵一曼》又作为上海地区的优秀剧目入选,自9月下旬至11月上旬,赴常州、宁波、杭州、太仓、南通等地演出。

上海歌剧院原创的音乐剧《国之当歌》,以聂耳为主角,以国歌《义勇军进行曲》的诞生为主题,唱响了民族的心声,发出了救亡的怒吼。这台演出阵营近200人的大型音乐剧,将剧情聚焦于聂耳在上海创作、生活的生命中最具华彩的5年。3年多来,在上海数次公演,并到南京、昆明(聂耳故乡)巡演,进行了9轮修改。2015年国庆期间,又在上海大剧院演出。每次演出,台上台下、演员观众都热血沸腾,齐声高唱国歌,场面动人。

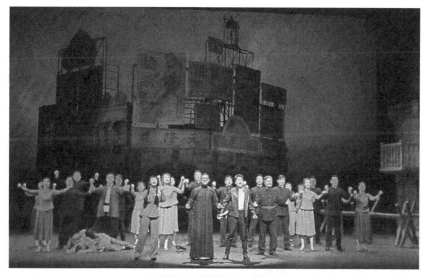

大型原创音乐剧《国之当歌》剧照

上海京剧院献出了一台原创现代京剧,以三则小戏组成,将上海抗战时期的几个可歌可泣的历史故事,第一次搬上了京剧舞台。《1937,上海最后的阵地》,反映了国民革命军88师524团团长谢晋元率领八百壮士(实际只有480人)坚守四行仓库,击退日军进攻,毙敌200余、伤敌无数的英雄事迹,歌颂了中国军人以有死无退的精神和以血肉之躯建起民族自尊的坚实壁垒。《沉船之夜》,叙述了上海沦陷后,日军将所获的中国军舰"民生号"拖到江南造船所修理,船厂工人水生和岳父舍小家报国仇,勇敢机智地凿沉"民生号"的壮举,剧中有一段水生与怀有身孕的妻子生离死别的演唱感人至深。《歌台深处筑心防》描写周信芳1941年上演《明末遗恨》,痛斥投降主义,遭受敌伪政府的威胁恐吓,剧团演员在爱国学生热血牺牲的感召下,决心与周信芳一起,不畏淫威,参加到全民救亡的斗争中去。

三出戏的题材选得很好。创作演出虽然还略显匆忙和粗疏,尚待修改打磨,但是

都有很好的基础。特别可喜的是，这台戏由上海京剧院的一群年轻人担当编、导、演和唱腔音乐、舞美灯光设计，范永亮和青年演员郝帅、傅希如、董洪松等主演，满台英气，以激情饱满的演唱展示了上海不可磨灭的历史记忆，颇具艺术感染力，获得掌声阵阵。

上海戏剧舞台纪念抗日战争暨世界反法西斯战争胜利70周年演出，影响力最大的，当推中以两国演员合作的大型原创音乐剧《犹太人在上海》。导演徐俊说得好："以艺术的形式呈现上海这座城市的文化精神，这是我的使命。因为，我是上海的儿子。"正是有了这样一种文化自觉和担当，他才花了两年多的时间去打开犹太难民在上海这段尘封的历史。

《犹太人在上海》记述了70多年前，生活在日本侵略者枪口下的上海人和从纳粹屠刀下逃亡过来的犹太人相濡以沫、患难与共的故事。剧情凄丽壮美、引人入胜，从1941年停泊在上海外滩码头的最后一艘满载犹太难民的航船说起，围绕着犹太青年弗兰克与上海姑娘林亦兰之间的生死爱情层层展开，勾勒出当时上海人民同犹太难民之间的深厚友谊。这台戏不仅展现"最黑暗时上海微光照亮了世界"，成为犹太难民的"诺亚方舟"，而且告诉人们：和平和友爱是世界各国人民共同的永恒的追求。这部音乐剧的创作凝聚了中以两国艺术家的共同努力。剧本、选角、音乐、布景、灯光、服装，均聘请名家，经过反复精雕细琢。这出戏，是一部真正意义上的中外合作音乐剧，剧中的主要演员用中英文双语说唱。该剧男主角、曾演绎过几十部音乐剧的以色列演员沙哈表示，当剧组一开始找到他时，他正在筹备婚礼，但了解了剧本内容后，他决定为出演男主角而推迟婚期。

《犹太人在上海》于9月3日在文化广场首演。四场演出，好评如潮，很快就被确定为2015年上海国际艺术节开幕式演出剧目。这台戏由徐俊掌门的恒源祥戏剧有限公司主创制作，并得到黄浦区委宣传部的支持，以色列驻沪总领馆也倾力帮助。一家民营剧团打造的剧目，首演就呈现出如此高雅的格调和品相，是难能可贵的。据悉，该剧已引起世界文化艺术界的广泛关注，收到以色列、美国、意大利、英国等国的邀约，有望到世界各国巡回演出。该剧为讲述好中国故事，传播好中国声音，做出了贡献。

同一的题材，同样是中外演员合演，上海戏剧学院推出的实景音乐话剧《苏州河北》，主旨与前者稍有不同：患难相助，实乃双向。上海接纳了二战时面临厄运的犹太难民；犹太难民也同样冒着生命危险，用自己的行动支持了中国人民的抗日斗争。《苏州河北》描写了一位犹太店主自己艰难度日，却还收留了从苏北过来取药品的新四军松耀，并一起和日本军官铃木斗智斗勇。《苏州河北》的剧情虽是虚构的，历史背景却是真实的。这出跨文化交流的话剧，三年前曾由中外演员合演，中英文对照，双语同台。几经演出修改，如今由编剧孙惠柱亲自执导，再回到提篮桥犹太难民纪念馆底层的教堂里上演。剧场虽小，天地却很大。小剧场戏剧有其独特的妙处，场景布置得简朴真实，演员和观众近在咫尺，更有身临其境之感。戏改得简约流畅，3个外国演员和4

个中国演员合作默契，表演真切动情。其气势虽不及音乐剧《犹太人在上海》那样宏伟，却收到了异曲同工的艺术效果。

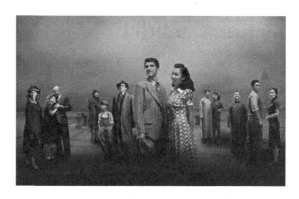

音乐剧《犹太人在上海》海报

民营剧团上演的抗日题材的戏剧，除《犹太人在上海》和大众乐团的专题音乐会外，还有安可艺术团的原创话剧《阿拉是中国人》。该剧以一条弄堂3户上海人家的故事为主线，拓展了抗战戏剧的题材。一名日军宪兵在弄堂里被杀，日军威胁居民必须在10天内交出"凶手"，否则封锁弄堂，大开杀戒。10天到了，"凶手"却无踪影。后来由于汉奸出卖，"凶手"处境危险，居民们争相自认"凶手"。在民族危亡的时刻，上海是一个多元的世界，呈现出了众多的风起云涌的抗日力量。该剧独树一帜之处在于，它超越了对"老上海风情"的浅薄诠释，展现了上海平民抗日的画卷。该剧由老作家刘永来编剧，杨昕巍导演，舞美制作精良，演员还起用了一批上海师范大学谢晋影视艺术学院的师生，塑造角色总体上是称职的。

值得一提的是，在2015年纪念世界反法西斯战争和中国抗日战争胜利70周年的文艺演出中，上海民营剧团异军突起，大放异彩。原创剧目质量之高，演出场次之多，社会影响之大，都令人刮目相看。上海恒源祥集团专门为表导演艺术家徐俊建立了戏剧有限公司，这次又投入雄厚的资金支持他创排音乐剧《犹太人在上海》，是很有魄力之举。安可艺术团团长孙峰在《阿拉是中国人》上演的发布会上说："这是民营艺术团屹立时代、引领潮流的有力尝试，我们力争为海派文化增光添彩。"他的真情表达和努力实践，令人感动。

据我所知，上海文化发展基金会对上述剧目的创作演出，不管是国家院团还是民营剧团，一视同仁，通过评审程序，几乎都给予过资助；演出后又及时请专家评估，有的还追加修改提高经费。这也为上海戏剧界积极创排纪念抗日战争暨世界反法西斯战争胜利70周年题材剧目提供了有力支持，功不可没。

习近平总书记说："以爱国主义为核心的民族精神是中国人民抗日战争胜利的决定因素。"上海戏剧界在纪念抗日战争暨世界反法西斯战争胜利70周年活动中所做的努力和成果，为弘扬"以爱国主义为核心的民族精神"注入了鲜活生动的正能量，也为新时期的戏剧艺术长廊增光添彩，为院团积累了一批可以成为优秀保留剧目的"看家戏"。

刊于2015年11月16日《文艺报》

漕宝路七号桥的一段悲壮历史

——评沪剧现代戏《飞越七号桥》

漕宝路、蒲汇塘路,如今已成为上海市民两条熟悉的马路。这里熙熙攘攘,你来我往。但在72年前,漕宝路的七号桥附近,还是一片村庄。这里有一段鲜为人知的故事。蒲汇塘水蜿蜒流淌,飘零着战士的血水和亲人的泪水。

1949年5月27日,上海获得解放。我们得知的信息是解放军没有向中心市区打炮。但这不等于说,解放上海没有战士伤亡。在进入上海市区时,解放军在上海西大门经历了激烈的战斗。漕宝路是进入上海市区的一条重要通道。漕宝路七号桥成为上海西郊的一个重要战略要点,国民党守军在七号桥北侧构建了一座三层钢筋水泥碉堡,并以其为母堡沿蒲汇塘一线及镇郊,构筑了34个呈立体层次的钢筋水泥碉堡作为子堡。5月15日,解放军二十七军先头部队攻占七宝,19日向漕宝路七号桥碉堡发起攻击遭到国民党军负隅顽抗。激战三天后,解放军由于及时拿到了碉堡的布防图,对碉堡阵地实施猛烈轰击,成功穿过蒲汇塘,飞越七号桥,打开了解放上海市区的西大门。七宝镇人民政府于1995年11月在此地建造了纪念碑,被命名为爱国主义教育基地。

这也是一段血写的历史。回顾解放上海的历史,我们不要忘记补记这一笔。我开笔写剧评,先写这大段背景文字,为的是论述《飞越七号桥》的特殊历史意义。

在闵行区委、区政府的指导下,新东苑沪剧团上演的沪剧现代戏《飞越七号桥》,第一次把这段悲壮的历史搬上了舞台,取得了出乎意外的成功。这是庆祝中国共产党成立100周年献演的又一出好戏。有的专家指出,如果好好加工,这部戏有望成为一部新的《芦荡火种》。这出戏邀请熟谙戏曲特点的卢昂任总导演,他运用了舞台的各种手法:开合的空间、铿锵的声腔、明快的节奏、律动的音乐、变幻的光效、紧张的气氛、动人的情节,把它们有机地组合在一起,使《飞越七号桥》发出了可贵的艺术光芒。

新东苑沪剧团团长沈慧琴原是七宝人。她说:"我小时候,就知道当年解放上海时,为了攻下七号桥碉堡,这里牺牲了不少解放军战士。"后来,沈慧琴拜诸惠琴为师,对沪剧情有独钟,一直想把七号桥的英雄事迹搬上舞台。如今,优秀的民营企业家、社会活动家沈慧琴创建了上海新东苑沪剧团,得以如愿以偿,在舞台上歌颂解放七宝这段悲壮的历史。

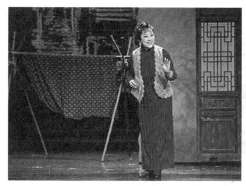

沪剧《飞越七号桥》剧照　沈慧琴饰赵春梅

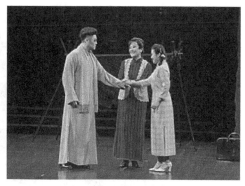

顾恺饰陈飞龙(左)、沈慧琴饰赵春梅(中)、张吟霞饰李宝贞(右)

编剧张裕将72年前这场兵临城下、七宝镇发生的你死我活的斗争,汇集到镇上一个普通家庭之中。通过女主人公赵春梅以及她身边人物的转变和成长,展现面临上海解放这一特定历史进程中的民心向背,传递"得民心者得天下"的道理。这是一个很有艺术价值的创意。艺术真实建筑在历史真实的基础上,更有可信性和可读性。赵春梅是七宝镇一个爱国商人,开了一家陈记棉布坊,希望安安稳稳地做生意过日子。但是国民党的兵痞来布店抢布匹、烧房子使她无法生存。赵春梅和地下党的小学老师黄素秋是好朋友。赵春梅在黄素秋的影响下,思想感情倾向于共产党。她懂得共产党为百姓好,国民党已经丧失民心。她的儿子陈飞龙到北平学工程设计,三年没有消息,突然在解放七宝前夕回家,他劝说母亲到外面去避一避。因为陈飞龙被国民党白团长看中,当了国民党军队的碉堡设计师。他要在这里建造一座三层钢筋水泥碉堡的母堡和一群子堡。白团长不惜把附近15个村庄的房子全部烧掉。而准儿媳李宝贞则同地下党一条心,期待与陈飞龙成亲,但未能如愿。这也成为戏开始的一个悬念。

随着剧情的进展,观众发现,母与子,儿与媳,现在成了矛盾冲突的两端。这个矛盾是你死我活,不可调和的。当赵春梅知道这个碉堡群是自己的儿子设计的,怒火中烧。她决定和准儿媳夜探军营,劝说儿子交出碉堡的布防图。戏剧冲突在这里达到了高潮:"炮声震天响,碉堡肆虐狂。亲儿亲布防,亲人遭祸殃。"这一场戏,情和义的矛盾,正和邪的矛盾,都围绕着这份布防图展开。

戏曲表演艺术的核心是演员用程式化的语言、唱腔、动作、技巧来表达情感、推进剧情。沪剧以极富上海地方特色的演唱,同时糅合了其他剧种、曲种的旋律,国家一级作曲家汝金山首次引入越剧、京昆、评弹等姐妹艺术曲调,使该剧的音乐格外动听。沈慧琴在《飞越七号桥》中的唱演细腻、真挚、抒情,给观众留下了深刻的印象。她在军营中的那段母子对唱、剧终赶路时的大段独唱,声情并茂,继承并发扬了诸惠琴唱腔婉

沪剧《飞越七号桥》海报

转优美的特色，紧贴角色和剧情的需要，以情制腔，达到了绘声绘色、丝丝入扣的境界。沈慧琴又吸收了丁是娥唱腔的稳重质朴、清新明快的艺术营养，在剧中发挥戏曲写意手段，以时空虚拟变幻方式，呈现赵春梅只身送布阵图的心路历程。

　　在戏的第六场，在隆隆的炮声中赵春梅手中紧攒图纸，冲进茫茫黑夜。敌人追来，宝贞反向疾奔，引开敌人：白英杰以枪顶着飞龙喝令春梅送回图纸。赵春梅是走，还是留？是送还是回？在这里，她的焦虑、她的不安、她的担忧，通过她的匆匆行走得到充分的表演。赵春梅面临着生与死的抉择。思之再三，她选择了前者：走。赵春梅决心把布防图送到解放军手中去。沈慧琴坚定地唱道："目睹惨象揪心肠，脚不停息神游荡。铁民救我含笑亡，素秋柔肩护家乡。共产党人救百姓，百姓反哺甘倾囊。眼见那，图纸将送达，碉堡灰飞扬，飞越七号桥，上海迎解放。"这大段唱，把戏引向了高潮，赢得了观众的满堂掌声。沈慧琴的演唱水平、塑造人物能力，在这台戏中也有了一次飞跃。

　　这部原创红色题材沪剧由著名沪剧表演艺术家陈瑜担任艺术总监，一级演员吴梅影、李建华等名家和优秀青年演员顾恺等加盟，更提升了这部戏的艺术水准。闵行区的一家民营剧团敢于创排这样一部大戏并获得了成功，说明上海的民营剧团的实力正在一天天壮大，前景可喜可贺。

<div align="right">刊于2021年10月14《文汇报》</div>

上海人民心中永远的丰碑

——评原创大型沪剧《陈毅在上海》

《陈毅在上海》自8月23日在上海大剧院公演以来,受到了意料之中的热烈欢迎。一场演出,观众的掌声和喝彩声多达70余次,这也是人民对上海老市长的致敬。

有人会问:陈毅市长在上海当首任市长只有两年时间,他逝世也已有43年,但是,为什么如今一提起陈毅市长的名字,上海人民对他还是如此眷念?

答案很简单,因为他带领解放军解放了上海,把第一缕曙光送到上海;因为他团结了工人阶级、工商界和知识界等各界人士共渡难关,打赢了一场没有硝烟的金融经济战争,迅速恢复生产;因为他和百姓一起同甘共苦,迅速医治了"二六轰炸"造成的巨大灾难,告别了昨天的伤和痛;因为他建立了上海第一幢工人新村,工人弟兄住进了新房。

由汪天云、蒋东敏编剧,胡雪桦导演的这部沪剧力作,以前所未有的大场面,采撷历史惊涛骇浪中的浪花朵朵,重述上海这座英雄之城的红色传奇,用具有上海味道的曲韵,让坚毅风趣、智勇兼备的儒将陈毅市长形象,在沪剧舞台上熠熠生辉。在排演前,曾有人担心陈毅说上海话,是否会让观众接受,现在从5场演出的剧场效果来看,这种担心已是多余的了。

《陈毅在上海》在写了解放军睡马路之后,接着传来一声婴儿的啼哭声。陈毅司令员感慨地说:"新生的婴儿一声啼,把沉睡的上海来唤醒。黑夜过去天破晓,这新的生命啊寄予着无限的美景!"陈毅夫人张茜说:"这个孩子是我们上海解放的新生儿!"这是一个富有诗意的细节,也是含义很深的一个细节。新生婴儿的啼哭声,象征着新上海的诞生,同时也象征着上海一个新时代的开始。

《陈毅在上海》由著名沪剧表演艺术家孙徐春主演。孙徐春阔别沪剧舞台多年,这次重回舞台上饰演陈毅市长,不负众望,形神兼备,唱做俱佳,身入、心入、情入。沪语的演唱并未减损陈毅市长革命家的豪迈之气,偶尔蹦出的几句四川话,更有画龙点睛之妙。

在开场时,陈毅市长站在吉普车上有一段唱:"百万雄师过大江,雄赳赳,气昂昂,斗志昂扬,军号嘹亮,华东战场红旗扬。"先声夺人,大气磅礴,显示出陈毅市长有充分信心把一个"黑染缸",改造成一个红彤彤的新上海,改造成一个世界闻名的东方明珠。

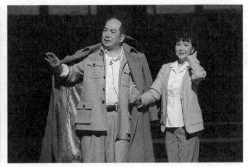

沪剧《陈毅在上海》剧照　孙徐春饰陈毅、茅善玉饰张茜

这几句唱韵味浓重，也亮出了孙徐春的艺术功底。

上海沪剧院院长茅善玉这回甘当绿叶，饰演陈毅夫人张茜。戏中最感人的一场戏是陈毅夫妻对唱。那时，上海百废待兴，陈毅一天只能睡两小时觉，发着高烧，又收到了特务送来的恐吓子弹。张茜要求陈毅增加警卫，但陈毅却把警卫从16个减到12个，12个再减到6个！他安慰妻子说，基层有忠实的干部群众保卫我。张茜唱道："你是敌人的眼中钉，他们招招狠毒要你命；你是市长你是人民的主心骨，不容有失半毫分，你更是我张茜心爱的人，你可知，这看不见的刀光剑影时时刻刻揪我心！"

作曲和唱腔设计功不可没。茅善玉虽是"绿叶"，但这几段唱，也让热爱她的观众过了一把戏瘾。在唱腔上，茅善玉兼收并蓄了筱爱琴的清丽、丁是娥的细腻，并化入了越剧、评弹、锡剧等江南剧种的曲调，还将现代流行歌曲的气声、中国民族唱法的抒情和技巧，融汇于沪剧的声腔之中，旋律丰富而婉转跌宕。

值得一提的是，《陈毅在上海》集中了六代沪剧老中青的精英。戏中配角多，配角都有名。徐伯涛、王珊妹、王明达、王明道，久别重逢，宝刀不老；朱俭演开明资本家，吉燕萍则演特务黑牡丹；还有钱思剑和程臻、洪立勇，那么多名家、一级演员，众星拱月，满台生辉；加上黄豆豆编排的精彩的群舞场面，大气的舞美灯光视频，都使得孙徐春主演的陈毅市长更有分量。

《陈毅在上海》这部戏开局大捷，如能精细打磨加工，一定能成为沪剧现代戏的一部力作。

刊于2021年8月29日《新民晚报》

地铁里的大爱

——评广播剧《五号线上的马拉松》

　　著名剧作家瞿新华的作品以关注民生见长。他的许多作品以接地气、抓热点、暖人心、写活小人物而受到好评。三集广播剧《五号线上的马拉松》，同样是抓住一些不为人们所注意的生活小事，找出一个个在生活的小溪中蹚水而行、在命运的洪流中搏击风浪的普通好人。他们大多是平凡而质朴、善良而热心的小人物，也有道德的失足者和丑陋的猥琐男。芸芸众生在地铁里的各种活动，组成了一个又一个尖锐的戏剧冲突，引出了一个又一个悬念，使听众欲罢不能。

一

　　人们常说，公交车的车厢是一个小世界。地铁虽由十几节大车厢组成，依然是一个小世界，是一个微型的社会舞台。上海地铁是中国线路最长的城市轨交系统，目前上海地铁运营里程已达到600多公里，远期规划将超1 000公里，位居世界第一。地铁车厢里的乘客流量为当今交通工具中的乘客流量之最，所以地铁车厢是产生故事和话题性议论最多的公共场所之一。在这方舞台上，每天有几百万人上上下下，出出进进，人流如潮，穿梭其间，各色人等每天在这里上演许多有声有色的活剧。

　　广播剧《五号线上的马拉松》以一位可爱的青年女乘务员杨梅为中心人物，以人们乘坐五号线的经历为贯穿事件，展开一连串的故事。每个故事都扎根闵行发展的大环境，紧扣当下社会热点，带出一个个具有关注意义的话题，充满正能量，旨在多角度地展现上海这座国际大都市市民的精神面貌。它以动人的故事告诉广大听众："你最大的快乐，便是跑入别人的心中。"本剧的主题歌写道："其实，人生就是一场马拉松，有时痛苦，有时放松；其实，人生不是一场一个人的马拉松，需要互相勉励，需要一起向前冲；其实，人生是一场看不见终点的马拉松，你只管昂起头，在奔跑中成为自己的英雄；其实，人生是一场心与心之间的马拉松，你最大的快乐，便是跑入别人的心中……"这首贯穿全剧的主题歌，宣示了作者的心声：人间自有真情在，地铁中也有大爱。

　　广播剧全靠声音向受众叙述剧情、塑造人物、传达意象，以声言情，闻声而知情。

由于广播剧只有听觉手段，故不宜表现人物众多的场面、复杂而多头绪的情节，要求线索单纯清晰，人物集中。这部三集的广播剧《五号线上的马拉松》，有丰富的、吸引力很强的戏剧情节，有感人肺腑的温情暖流，主要人物只有七个，各自有鲜明的性格、生动的语言，是一出反映现实生活的好戏。

广播剧《五号线上的马拉松》首先请一位站务员杨梅出场。她是本剧的一号主角。这是一个非常可爱而有趣的人物。杨梅因为长得靓丽而肥胖，外号"杨贵妃"。她毕业于旅游专科学校烹饪专业，后来去一家星级酒店当厨师，喜好美食，海吃海喝，加上油熏烟烤，终于把自己"制造"成了一个肥妹，为了向自己的肥胖宣战，下决心离开酒店，跳槽来到五号线，当了东川路站的一名站务员，试图以每天走20公里来减肥。

地铁的站务员其实不是那么好当的，减肥也不是那么顺遂的。广播剧一开场，"杨贵妃"就遇到了一件触目惊心的大事：有人跳地铁自杀。一名年轻女子突然翻过站台上1.2米高的安全门，踏上了高架上的轻轨，而几分钟后一辆列车将迎头驶来，惨剧眼看就要发生，虽经杨梅和地铁民警韩凌峰采取紧急措施，列车提前刹车，但是这个姑娘仍在众目睽睽之下，从高架轨道上一跃而下，一了百了。

她为什么要自杀呢？广播剧里的解说词也是很重要的。解说词写得好，起着交代剧情、承上启下的作用。剧作家在此处写了这样一段解释词："随着那颗年轻的生命之星的陨落，杨梅的心也仿佛在那一瞬间沉坠到了无底的深渊。芸芸众生穿梭往来的五号线，竟在这么短的时间内，向她呈现了一幕人世间最残酷的悲剧，这让她的内心倍受折磨。经警方调查，轻生的女子叫杜娟，来自广西的农村，原在一家服装厂上班，一年前辞了职，再也没有和任何人联系。警方排除了吸毒后产生的幻觉行为，最后结论为'精神错乱型意外死亡'。"（一声火车的长鸣，伴以火车的刹车声）

广播剧以人物对话为基础，并充分运用音乐伴奏、音响效果来营造气氛。人物对话是推动剧情发展的主要手段。杜娟弃世后，车站上又发现一个女婴，由于深更半夜，民警韩凌峰只得将弃婴暂时抱回了家。第二天大清早，杨梅来到了东川路站警务室，两人又有一段精心设计的对话。这里摘录部分：

> 韩凌峰：……昨晚我也和太太哄了这孩子一整晚，实在没办法，就是一个劲地又哭又闹，你瞧，就现在这样子。
>
> 杨　梅：这女孩是不是有什么病啊？
>
> 韩凌峰：不瞒你说，下半夜，我们都抱她去看过急诊了，医生查了半天，没查出有什么毛病。
>
> （孩子的哭声突然加大，似乎哭得很伤心，任凭韩警官怎样地哄，反而越哭越厉害）
>
> 韩凌峰：（叹了口气）这小脑袋里不知在想什么？

杨　梅：那只能赶紧送(儿童福利院)了。

(孩子忽然哭得上气不接下气起来)

韩凌峰：我是十八般武艺都用尽了。

杨　梅：韩警官,我来抱抱。

韩凌峰：小杨,不行的。

杨　梅：试试看。

韩凌峰：不是这么简单。

杨　梅：把孩子给我吧,试试看。

韩凌峰：小心。

杨　梅：(接过孩子哄起来)乖孩子,别哭了噢……

韩凌峰：蛮像样的。

杨　梅：不哭了,阿姨帮你找妈妈噢……

(奇迹产生了,孩子的哭声渐渐小了起来,最后竟停止了)

韩凌峰：(大大松了几气)小杨,你太神奇了!

杨　梅：(得意地)她在贵妃娘娘的怀里,能不高兴吗? !

韩凌峰：对对,杨贵妃就是杨贵妃,这孩子识货。

(在杨梅的哄声中,孩子忽然发出了咯咯的笑声)

韩凌峰：早知这样,昨天半夜三更应该送到你家来了。

(韩警官的对讲机里传出了声音:"韩警官,车子已到,你可以带婴儿出来了。")

韩凌峰：来,把孩子交给我吧。

杨　梅：给,小心了,应该这么抱,这样孩子或许会舒服一点。

韩凌峰：(接过孩子)好的。

(孩子猛地又狂哭起来,几乎哭得比先前还厉害)

韩凌峰：我得赶紧抱她走。

(脚步声离去,大哭声久久萦绕)

杨　梅：再让我抱一会吧。

韩凌峰：好吧。

杨　梅：(接过孩子哄着)宝宝,别哭了呀……

(孩子的哭声戛然而止)

韩凌峰：小杨,你这手上简直装上了止哭的开关了。

(对讲机里的声音:"韩警官,这车后面还有任务。")

杨　梅：(自顾自哄着)宝宝,再见了……

(忽然,孩子含混不清地唤了一声:妈妈)

杨　梅：(大感意外)宝宝,你说什么?

（孩子略清晰地重新唤了一声：妈妈）

剧作家生动地描绘了婴儿的啼哭声、笑声，从小哭、大哭到狂哭，杨梅抱她以后从止哭，到咯咯大笑，到喊一声妈妈……以婴儿的声音的变化，来触动人物心理、情感和行动的变化，推进剧情的发展，这是成功的一笔。杨梅决定收养这个孩子，一个未婚妈妈的婚事从此变得更加遥遥无期，成了一个不折不扣的剩女。她的命运前途将会如何呢？给听众留下了想象的余地。杨梅无怨无悔，展现了这个姑娘的大爱之心和高尚情怀，是非常令人敬佩的。广播剧经过精心设计的婴儿的催人泪下的哭声和笑声，从细节入手，在扩大受众与剧情的交流空间、引发思索和共鸣等方面取得了很好的艺术效果。

二

曹禺先生说过："广播剧的生命，在于它有独特的个性。广播剧的艺术家，给听众留下的广阔天地，使听众参与了创作。听众是广播剧的创作者。闭目静听，一切人物，生活的无穷变幻，凭借着神奇的语言和声音，你不觉展开想象的翅膀，翱翔在奥妙的世界中。"广播剧的声音艺术是想象的艺术。一般广播剧在挑选素材时，首先想到的就是声音的可听性。可听性的声音主体，大多是"蕴含着精神潜流的感性生命体"。剧作家通过对声音元素进行艺术的提炼、加工、设计安排，提升声音艺术的张力和魅力，唤起视觉形象，使人物、情节更加丰满。

《五号线上的马拉松》中的几个主要人物，都是"蕴含着精神潜流的感性生命体"，他们的形象和语言都鲜活生动，各具个性。一个美国乘客喝醉了酒闹事，还扬言背包中有炸药，杨梅上前劝阻，被打倒在地，韩警官和中学教师柳宏伟上去干预，也被他摔倒；这时，地铁五号线志愿者、退役军人秦涛站出来了，三拳两脚，把这个美国醉汉打倒在地。

这场剧烈的打斗如何表现？剧作家想了一个巧妙的办法：用乘客在现场的微信转发来表达："各位微友，东川路站的突发事件高潮迭起，现场只见那个外国壮汉伸出拳头向精精瘦瘦的一个青年人挥去，青年人甩头一闪，乘势灵巧地伸出手将壮汉的手一拉，壮汉顿时像狗吃屎似地一头栽了下去，当他回过神来起身再欲反击时，几个回合便被这个青年人打得四仰八叉地瘫倒在了地上，这是一场一慢一快，一软一硬的中外功夫的较量。"

失去视觉手段乃是广播剧的弱点，但是，只有听觉手段（语言、音乐和音响）却可以充分地调动听众的通感、联觉和想象力，直接参与创造，从中获得特殊的艺术享受。听

众从微信视频转发的声音中感觉到了打斗的剧烈程度。接下去，又是两人的一段精彩的对话：

> 秦　涛：这位外国先生，如果还想再打一场，本人奉陪。
>
> 戴　伟：(大叹了一声)My God！我的上帝！
>
> 秦　涛：My Yuhuang God！你们有上帝，我们有玉皇大帝！
>
> 戴　伟：我是个Boxer，业余拳击手，我练的是美式攻击性拳击。
>
> 秦　涛：我练的是中国式武当太极，专门对付你们这种Boxer。
>
> 戴　伟：你赢了。

这些"有生命的声音"经过艺术的加工组合，生动而又风趣地表达了故事情节，也刻画了人物的不同性格，听众被深深地吸引进剧情之中，产生共鸣。

除了几个主要人物，还值得一提的是，广播电台记者马小军、刚大学毕业的年轻姑娘白雪莹、刀子嘴豆腐心的老阿姨徐虹娣、淳朴慈祥的杜娟妈妈、智障儿童男孩丁丁和爷爷，都是很好的"绿叶"，他们的介入，使全剧充满了喜剧的色彩和生活气息，作家做了独具匠心的安排。

三

地铁里的故事仍在延续。

杨梅收养的女儿杨柳长到六岁时，得了一种"肝豆状核病变"的疾病，这种先天性的疾病目前暂无逆转可能，唯有换肝才能拯救她的生命。经过检查，杨梅居然基本达到捐出自己三分之一肝脏的手术指标。只是医生告诉她，因为她太胖，患有中度脂肪肝，只有消除了脂肪肝，才能符合捐肝的手术要求。于是，善良的杨梅决心采取暴走的方式使自己瘦下来，每天在五号线的站台上不停地以跑步执勤，跑步纠错，进行20公里的马拉松长跑，半年后，居然瘦了13公斤，达到了医学手术要求的指标。此事经马小军在《新闻热线》里刊出后，引起了社会极大的反响。受到良心自责的中学音乐老师柳宏伟也来到了医院，向杨梅道出了一个深藏已久的惊人的秘密：他是杨柳的亲生父亲，杜鹃执意生下了属于他们俩的孩子，但柳老师面对身患绝症的妻子无法启口提出离婚。一次次的无望，使杜鹃心理崩溃。那天，她将女儿强行留给柳老师后从高架轻轨上跳下身亡。柳宏伟决定为小杨柳捐肝，来弥补自己的道德过失，而杨梅为了保住柳老师的家庭和名誉，也决定为这一段往事保密。

捐肝手术最终获得了极大的成功，一时成了五号线持久的美谈。好心的姑娘杨梅

受到了人们的广泛尊敬，也收获了甜美的爱情。一个周末，不断壮大的志愿者团队策划了一次特别的活动：组织乘客举行一场"向美丽的马拉松天使杨梅致敬"的五号线马拉松赛跑。他们的口号是：再拥挤的车厢总有宽容的位置。此时，五号线的一些常年乘客们沿着五号线行车的路线，跑完全程行驶的17.2公里。这部广播剧以悲剧开始，以喜剧收尾，点出了剧本的主题，也使作品升华到了一个新的思想道德高度。广播剧《五号线上的马拉松》的成功，为在各种艺术样式争夺受众情势下广播剧的生存，赢得了毋庸争议的一席，是值得祝贺的。

瞿新华是国家一级编剧，一位勤奋多产的优秀剧作家，其作品体现了上海主流戏剧剧本创作的水准。去年出版了《被依附了人类灵魂的猫》瞿新华剧作集。他创作的《纸月亮》等四部广播剧和改编的电视连续剧《忠诚》曾荣获"五个一工程"奖；作为文学编辑和制片人拍摄的电视剧《红岩》等两部作品也同获"五个一工程"奖。另有《火车在黎明时到达》等作品八次荣获国家级一等奖和上海市电视节评委会特别大奖。多部作品被译为德、英、日、韩文在国外播出和发表。因对影视剧创作和制作的执着追求，在供职于东方电视台期间，被评为中国十佳电视制片人，上海十佳、全国百佳优秀电视艺术工作者。只有一位心中充满阳光和大爱的作家，才能从平凡而琐碎的日常生活中发掘出这么多真善美的人物和故事，创作出这么多有道德、有筋骨、有温度的好作品。瞿新华正值盛年，我祝贺他不断有新作问世。

刊于2016年12月12日《文汇读书周报》

高校的有氧出现有能量的对象

五

漫长的卑微中透出不朽的崇高

漫长的卑微中透出不朽的崇高

——评梁伟平成功主演《武训先生》

　　淮剧《武训先生》是罗怀臻继都市新淮剧《金龙与蜉蝣》《西楚霸王》大获成功后，时隔近20年，为上海淮剧团再度量身打造的第三部原创作品。梁伟平等艺术家也没有辜负期望，精心排演、制作、修改，打造了又一台淮剧精品之作，提升淮剧品格的艺术实践再次获得了成功。一出《十五贯》，救活了一个昆剧剧种；一出《武训先生》，将淮剧推向了地方戏曲传承、发展、创造的新高峰。

　　《武训先生》写了一个义丐的故事。自古至今，乞丐的行为和地位都是卑微的。元代有"九儒十丐"之说。但是，武训在卑微的行乞行动背后，却隐藏了一个崇高的目的——将乞讨来的钱财用于办义学。行乞是生存的异化，但异化的生存是为了穷人的孩子有尊严地生存。因此，武训的行为就闪现了人生的史无前例的奇光异彩。武训是中国历史上以乞丐身份被载入正史的独一无二的人物。武训，山东堂邑县武家庄人，行七，原无名，名"训"，是清廷嘉奖他行乞兴学时所赐，谥号"义学正"。他是中国近代群众办学的先驱者，享誉中外的贫民教育家、慈善家，被誉为"千古奇丐"。

　　武训之奇，奇在行乞39年。20岁的武训在姨父张老辫家帮工，本想领到工钱回家置地娶妻，谁知张老辫欺负武训不识字，在契约上做了手脚。武训3年帮工分文未得，栖身破庙昏迷3日，醒来后悟出朴素道理：穷人若想不被欺负，必须读书识字。他决定乞讨筹钱为穷人办学，一雪前耻。他积攒了钱，原本可以改善自己的生活。然而，他仍旧过着衣衫褴褛的乞丐生活，不吃一顿饱饭，不穿一件新衣。武训终身对知识有崇高的敬畏、对人生有执着的信念。一个大字不识的乞丐，却被世人尊称为"先生"。董必武题诗曰："行乞为兴学，终身尚育才。"武训是最卑微、最平凡、最真实，也是最富有传奇色彩的一个崇高的历史人物。

　　武训一辈子践行一件事，在漫长的卑贱中透出不朽的崇高，展示了千古奇丐的光彩。《武训先生》是上海淮剧团艺术总监梁伟平表演创作生涯中最受感动的戏。他说："每当全剧结束时，每次当我走进武训心里再从武训内心走出时，每当我若即若离缓缓地离开舞台时，我的心似乎进入了另一种情景。每每感觉接受了一次心灵的洗礼。"能使演员自己感动，方能真正感动观众。武训的一生都在躬行他的利他主义的道德观。提倡这种利他主义的道德观，在利己主义大行其道的今天，还是有现实意义的。在第四场戏里，他行乞受尽众人的欺凌和侮辱：打一拳，一个钱；唾一口，一个钱；踢一脚，

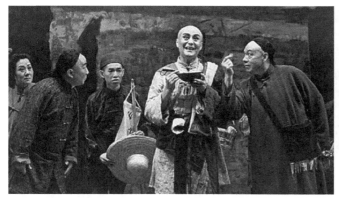

淮剧《武训先生》剧照　梁伟平饰武训

两个钱；一个耳光，三个钱，两个耳光，五个钱；吃蜈蚣、吞蝎子，十个钱……武训遭受雨点般的拳脚，然后满地找钱。他得到的每一文钱，上面都残存着血泪和汗水。他在经历39年人生的痛苦屈辱后，晚年办起了三座义学学堂。

梁伟平为了演好这个崇高的卑贱者，呕心沥血，下了大苦功。从20岁演到59岁，尤其是一个心怀大志、行为却近乎疯癫的乞丐，其难度之大，可想而知。为了表现20岁武训的憨实可爱，60岁的梁伟平给角色设计了小碎步、耸肩、甩头、憨笑等动作表情。一片褴褛子，一个破铜勺是武训"乞讨符号"，梁伟平拿着这两样道具忽左忽右、忽上忽下舞动，唱到"满脸微笑喜洋洋"时，由慢到快直至突然停下，从喉咙深处发出调侃的笑声后，猛然大声，再次重复唱完，表现了他强颜欢笑而内心深处的刻骨悲痛。当武训酒醒发现，10年乞讨的钱财被张老辫派人偷走时，一句"我真混呀"，用连续上行11度的爬音，宣泄悲伤痛苦到极致的情感；大幅度的自责、扭曲、翻滚的形体动作，表现了他的追悔莫及、痛不欲生，极具张力。但他终究没有放弃，决心从头开始，倾尽余生。梁伟平总结自己的表演经验时说："武训自创的乞讨叫卖声是最美的韵律，走过的乞讨之路是最美的曲弯弧线，是通往崇高的人生轨迹。"

第五场《数钱》这场戏，梁伟平把武训的"爱钱如命"的心理状态，刻画得惟妙惟肖、淋漓尽致，表演极有兴味。夜阑人静，街头人散，筋疲力尽的武训回到破庙。从破铜勺里倒出一天所得的辛苦钱，在佛龛下叮当有声地数钱。接着，武训又把他积攒下来的钱从地窖里起出来，从头至尾数一遍，再数一遍，神闲气定，一分一厘也不漏掉。他把一堆堆钱比作他的恋人梨花、逝去的亲娘和好友了证和尚，同他们谈心。兴之所至，武训又站起身来，把一吊吊钱挂在脖子上，手舞足蹈。这个独特的数钱细节和翩翩起舞的表演，表现了此时武训的欢欣之情。钱就是他的命，钱就是他的本。但武训不是吝啬鬼，不是阿巴贡，不是夏洛克，不是严监生。他的"爱钱如命"，是为了一个高尚的目标。多了一吊钱，就离他的办义学目标又接近了一步。

淮剧《武训先生》海报

梁伟平用大悲调唱道："这铜钱数在手唤起恻隐，是它们陪伴我度过艰辛。这铜钱数在手心痛难忍，一枚枚沾满了血迹泪痕。这铜钱它是我十年见证，见证我整十载乞讨人生。这铜钱它是我寂寞知音，十年来伴随我多少晨昏。这铜钱它是我希望之本，为了它我情愿忍受欺凌。一厘厘一分分一吊吊一文文，厘厘分分吊吊文文，有朝一日建成义学大事情，我小小乞丐千难万劫也欢欣。"边唱边舞，50多句唱词的大段唱腔，诉说着他的心声和梦想，是卑微中透出崇高的又一生动展现。

武训和梨花在集市重逢的大段对唱腔，也是精彩的淮剧咏叹调，竟是那么地好听。武训的恋人梨花被张老辫卖给屠夫卫驼子为妻，后来两人在柳林集市重逢，梨花为武训擦去脸上的泥沙和血痕，武训无奈和她别离。大段充满深情的对唱，互诉衷肠、凄婉动人。梨花："揩一把眼角泪水一行行，哥哥你多少委屈心里藏。"武训："眼中本来没泪水，不知何故涌两行。莫非平地风沙起，越揉越淌泪汪汪。"梨花："揩一把满脸辛劳和风霜，哥哥你为办义塾苦奔忙。"武训："苦奔忙，苦奔忙，哥哥心中亮堂堂。有朝义学办起来，不枉乞讨这一场。"这段对唱，把苏北风情与海派韵味自然地糅合在一起，既悲壮质朴，又优美抒情，感人肺腑，张扬了传统淮剧的魅力，并融入了现代审美情怀。

《武训先生》典型地实现了地域的回归，重现了淮剧的地方色彩。剧本、唱腔、表演、布景、灯光、服化设计，从审美上回归戏曲本体，制作上回归纯朴本质。舞美衍化了一桌二椅的准则，沿用白光照明的传统光效，弘扬民乐伴奏的声腔效果，追求写意空灵、压抑凝重的舞台表现。服装设计以"灰黑白"为主调，以细节强化每个角色的身份。武训讨乞的服装造型破烂而不肮脏，夸张而不怪异，视觉震撼力强。剧中五个主要人物，栩栩如生，各有其貌。尤其是卫驼子，虽是个屠夫，也有人性和温情的一面，他送肉给武训的一段戏，便是令人意外的神来之笔。

目的的高尚与行为的卑微是一种悖论，但武训的二律背反却扭曲、沉重、奇特地呈现了人生的崇高。剧终，当满头白发、一脸胡须、老迈衰弱的"千古奇丐"佝偻着腰、披着破麻袋、拄着讨饭棍、颤颤巍巍、一步步地走到台前鞠躬谢幕时，全场观众含着热泪报以经久不息的掌声和喝彩声，祝贺梁伟平成功地塑造了中国戏剧舞台上一个崭新的艺术形象，登上了淮剧史上又一个新的艺术高峰。"武训"的梦想实现了，梁伟平的艺术追求也如愿以偿了。

刊于2017年7月27日《解放日报》

寒夜中透出的一缕春光

——评人文新淮剧《半纸春光》

春风四月，上海淮剧团倾全力打造的《半纸春光》，经过二度修改后又和观众见面了。这是继都市新淮剧《金龙与蜉蝣》《西楚霸王》《马陵道》等之后出现的一台人文新淮剧。春风中透出了淮剧前行的希望之光。《半纸春光》取得了观众专家一致称道的成功。

青年作家管燕草将郁达夫的两篇小说《春风沉醉的晚上》和《薄奠》糅合改编成淮剧《半纸春光》，这是一个有识之举，也是冒一定风险的。它进一步拓宽了淮剧的题材和风格，使淮剧别开生面。小说《春风沉醉的晚上》创作于1923年7月，是中国现代文学中最早反映工人生活的优秀作品之一，作家把目光投向上海的城市贫民，描写他们的苦难和抗争，揭示他们不幸遭遇的根源；而《薄奠》则被誉为"一篇悲愤诗式的小说"。郁达夫在《达夫自选集》序中指出，自己的这两篇小说"多少也带一点社会主义的色彩"。淮剧擅长于演绎底层劳动人民的生活情感，管燕草从小对上海的工人生活也比较熟悉，她智慧地将郁达夫的作品与淮剧联姻，以提升淮剧的文学品位，这个创意为《半纸春光》提供了成功的先兆。

大幕徐徐拉开，舞台上展示了一派人们熟悉而久违了的20世纪20年代上海底层市民的生活情景。导演俞鳗文借鉴了话剧《茶馆》的舞台场面呈现，寥寥几笔，勾画了芸芸众生相，鲜活生动。一条德华里，半个贫民窟，逼仄而破旧的棚户区，底楼住着黄包车夫李三和房东老朱两家，阁楼一隔为二，又住进了落魄知识分子慕容望尘和烟厂女工陈二妹两人。玉珍、三层阁好婆、张鞋匠、亭子间嫂嫂、李家姆妈、王家阿姨等一群小人物，个性鲜明，各有其貌，在这里忙忙碌碌、苦度时光，但又抱团取暖、守望相助。关起门来是两家，打开门是一家。开场结束时舞台群像的定格，是一幅上海最底层劳动人民的世俗风情图画，非常真实、接地气。

"欲持一瓢酒，风尘愁叠愁。浮云一别后，月照画孤舟。犹忆欢情旧，半纸春光透。"这是《半纸春光》的主题曲。微微的春光，暖暖的爱心，淡淡的诗意，浓浓的别情，渗透了全剧，给观众以无穷的联想和回味。李三的儿子发高烧，无钱看病，穷邻居们纷纷掏出身上仅有的几个铜板。二妹拿出过年省下的半罐大米，烧成白米粥送去。春光虽然只有半纸，但足以给底层社会里的贫苦百姓带来一丝暖意。生活纵然艰难困苦，

但在寒冬之后迎来的是希望。"不怕，一切都会好的。"这一点，正是郁达夫小说的精髓所在。

人文新淮剧《半纸春光》重于写人和写情，一改淮剧金戈铁马、悲壮激越的传统和风格。男主角慕容望尘是一位生活无着、穷困潦倒的小知识分子，为生活所迫，租住了半间阁楼。在烟厂女工陈二妹回家遭工头欺凌时，他急中生智地以"表哥"的身份挺身而出，保护了二妹。由于有着共同的生活处境，他们相识后很快从同情，发展到关怀、体贴。编导小心翼翼、层层递进地描写他俩感情的细微变化，从送一个馒头到学写名字、帮忙推车、缝制夹衣，无不显示了二妹的善良体贴和爱心。"一切都会好起来"的信念，又支撑他们在困顿中和厄运抗争。饰演慕容望尘的陆晓龙和饰演陈二妹的陈丽娟，展示两人从朦胧到清晰的爱情，感情的进展非常自然细腻。他们没有花前月下的谈情说爱，"同是天涯沦落人"拉近了两个身份不同的年轻人的心。最后，善良的二妹为保护慕容免受黑帮伤害，还是浇灭了自己的感情之火，悄悄回乡下去了。编导以慕容与二妹这条主线和李三一家悲惨命运的副线巧妙交织，并以邻里百姓的群戏为底色，编结成一台活色生香的人文新淮剧。剧终，当慕容拎着皮箱重回遭日寇轰炸已成废墟的德华里旧址后，毅然决定加入革命队伍，投身抗战。这个点到为止的结尾，使小说原本淡淡的哀怨，增加了奋发向上的积极意义。

陈丽娟演活了一个社会底层年轻女工的心路历程。当爱情在这个17岁少女心里慢慢地萌发时，她一点一点表露出来，她为那份纯真的爱情而默默守望。陈丽娟的唱腔甜美，表演细腻，成功地塑造了一个热爱生活、善良纯情、体贴入微、心有定力的女工形象，这是她从艺10多年的一个重要创造。陆晓龙饰演了一个书生气十足的穷知识分子，富有同情心，憨厚而正直，德华里的贫民们对他的到来从开始时的生疏防范，到相濡以沫、视为亲人。

戏曲重唱，淮剧也不例外。这台戏唱腔设计做到了旧中有新，新中有根，十分动听。淮调、十字调、自由调，嵌入剧情，运用自如，有高亢激越，有舒徐婉转。这一次修改版，增加了唱段，大受老观众欢迎。两位主角在阁楼上的对唱，"一声哥，瞬间隔开我和你"；"一声哥，顷刻拉近我和你"……珠联璧合，这是当代新淮剧的咏叹调。

特别值得一提的是，在一个风雨交加的夜晚，李三遭流氓打伤不能拉车，慕容望尘出手相帮的一场戏，陆晓龙身穿长衫拉起了黄包车，令观众眼睛一亮。他力不从心，但又进一步退两步地努力前行。他跌跌撞撞地在风雨中，步履踉跄往前冲，不慎跌倒，但不甘失败，一个筋斗、抢背、跃身而起，继续再拉，显示了一位乐于助人者的执着，动作表面笨拙，实质蕴含着扎实的基本功，演出了一场好看的独角戏。这一切，都被二妹发现了，她紧追出来，帮助慕容拉车。戏曲程式化的舞蹈和功夫，用得恰到好处，有利于展示人物行动的艰难和内心的挣扎。但遗憾的是，那辆黄包车太新了，似应旧一点才好。

在"薄奠"一场中，陆晓龙的演唱也很出色。李三不幸跌进水塘淹死了，他一直希

淮剧《半纸春光》剧照

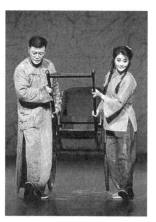

陆晓龙饰慕容望尘、
陈丽娟饰陈二妹

望买一辆旧车以摆脱受车行老板剥削之苦，但这个愿望未能实现。慕容买了一辆纸糊的车去坟上祭奠，在背景里出现了纸糊的车的影像，祭酒，烧车，大段唱腔，其情哀哀，动情动心，催人泪下。

《半纸春光》中的其他配角，表演一丝不苟。徐良玉演老朱，刘永华演工头阿贵，赵国辉演李三，三位一级演员甘当配角，为全剧增色许多。其他的几个小人物，甚至连名字也没有，但都做到了"只有小演员，没有小角色"。一举手，一投足，一开腔，表演毫不马虎。他们体现了对舞台、对观众的承诺和信条，是敬业精神的重要体现。全团一棵菜，造就了《半纸春光》的成功。

《半纸春光》已有了相当好的基础，如再加工打磨，成为一台新时期淮剧精品保留剧目，是可望又可及的。

刊于2017年4月27日《解放日报》

淮剧的"春天"到了

上海淮剧团在我心目中是一个勇于进取、志气昂扬、撸起袖子拼的剧团,是朴实、踏实、接地气的院团。一直在顽强地奋斗,不屈地拼搏,不断出人出戏。目前的势头也蛮好,这次原创的革命现代戏《大洪流》,获得国家艺术基金资助,是上海的戏曲院团中唯一的一台,很鼓舞人心。

但是我觉得淮剧团在上海的处境还是困难的,京、昆、越、沪、淮,淮剧的生存和发展最艰难。随着老一代苏北移民的老化,旧城区的动迁改造,淮剧观众群越来越小了,这是客观事实。查一查上海这些年成立的民营剧团里面有没有淮剧团就清楚了,170多家民营团里没有淮剧团,说明如果成立民营剧团生存也比较困难,所以我觉得上海淮剧团面临的形势是比较严峻的。但是,上海淮剧团有忧患意识,而且在不断地努力,不断地出好戏,应该大力支持;而且在最近韩正书记召开的座谈会上已经把淮剧列为"上海本地的剧种"了,那么我们更要下大力气来振兴它。当然,领导这句话绝不是随便说的,也是因为淮剧几十年来创作了优秀的作品,高峰的作品,为上海增了光,得到了上上下下的认可。有作为,才有地位。怎么能在20世纪90年代和21世纪初《金龙与蜉蝣》《西楚霸王》等高峰作品以后再前进一步,再创辉煌? 确实是需要谋划的。

管燕草副团长给我的书,我认真地学习了一下,知道淮剧已经有200年的历史了,进入上海都已经100多年了,而且开头是很苦的,在露天演,后来进场馆,1915年进茶园,1916年才进闸北的一个叫太阳庙的小菜场戏院,成为真正意义上的剧场舞台艺术。100年,淮剧在上海的历史是一部奋斗史。1949年的时候上海有14家淮剧团,现在只留下一家,虽然曾有周总理等几代领导人的扶持,但主要是靠自己的努力,创造了辉煌。上海淮剧团的团训:"人争一口气,团争一台戏",简单明白地表达了淮剧团的

淮剧《大洪流》剧照

精神。而且在上海淮剧团这些年的新剧目创作当中，全国一流的戏曲剧作家，导演，舞美、灯光、化妆造型专家都愿意加盟，应该说，淮剧整体的艺术品格已经得到大大提升。讲"都市新淮剧"，我的理解是指戏的整体呈现达到了比较高的、精致的品质，应当包括编、导、演、舞美、音乐等各个方面都很讲究，上档次，不仅仅是指题材。当然内涵上要深刻一点，有一些都市知识分子的现代思考，但是绝不是仅此而已。海派淮剧，有了海派戏剧的宽度、高度、深度和精度。还有，近几年淮剧也开始走出国门了，比如说，两次到美国演出，美国的大、中学生也是非常欢迎的。

　　淮剧是有自己鲜明特色的一个剧种，除了讲它的历史悠久，扎根民间，草根性强之外，它的曲调确实是好听，唱腔粗犷豪放，抒情畅怀，在情感的宣泄上，热血沸腾、大喜大悲、淋漓尽致，具有野性激荡、长歌当哭的气韵。老淮调、大悲调、拉调、自由调，富有强烈的感染力、冲击力，这是淮剧所特有的。另外淮剧能文能武，能今能古，可塑性非常强，所以上演剧目的路子也是很广的。淮剧的老观众多为最基层的劳动群众，虽然不像越剧粉丝那样狂热地追捧某个流派，但是也是非常热情、真诚、质朴的。每次看淮剧团的戏，我总会被观众率真的情绪所感染。

　　现在淮剧的"春天"到了，已经明确是上海自己的"亲生儿子"了。上海除了有责任要养活他，还要养得健康漂亮，相信今后的日子会好过点，至少衣食无忧了。但是有一些原则是永恒的，一个剧种一定要坚持自己的特色，在剧目创作上也要扬自己的长，避自己的短，最符合自己的剧种特色的才是最好的，不要去找一些同质化的剧目。如果一个剧种没有自己鲜明的特色，也就消亡了。

　　淮剧有一批优秀的保留剧目，老艺术家的代表作，不管是古装戏、传统戏，还是现代戏，大戏，小戏，都要认真传承下来，常演常新，也是培养新人的教材。新时期以来搞的好戏，花了大力气，下了大本钱，已经载入淮剧史册了，更要珍惜，作为保留剧目，代代相传。如《金龙与蜉蝣》《西楚霸王》《马陵道》等，还有《八女投江》《大路朝天》等等，也是不错的，我觉得这些戏都比较符合淮剧的特征，也是提升淮剧艺术水准的作品。这次的《大洪流》题目大，背景也大，但是抓住了从苏北来的小人物进行塑造，基本上也是成功的。《家有长子》这个戏很好，是从话剧移植过来的。这个戏普通老百姓很喜欢看，是接地气的，也很符合淮剧的风格。讲了诚信，讲了子孙辈的担当，父债子还，特别是长子在家庭里面起的作用，弘扬了中华民族的传统美德。演出的风

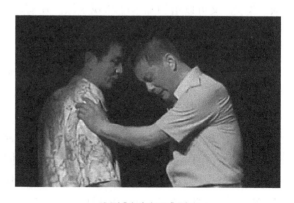

淮剧《家有长子》剧照

格很土，但是又相当有水平，所以大受观众欢迎。虽然不是自己原创的，但是，移植的剧目，剧种艺术特色鲜明，也可以成为淮剧的保留剧目。建议上海淮剧团把保留剧目梳理一下，演员分一二三梯队，经常轮番演出，让淮剧舞台热闹起来，让演员们都忙起来，也有利于新人成长。在这些可以保留的剧目中，有的离精品还差一两口气，如《大路朝天》《大洪流》等，通过再排演，继续打磨，争取进一步提高。

对于老戏的改编，如何去粗取精，需要细细琢磨。年初看了《忠烈门》这个戏，观众反应很热烈，也展示了淮剧团的实力。这个戏后面佘太君斩了杨四郎，对此，产生了争议。其实，历史上的杨家将除了杨老令公和杨文广有记载，其他的故事都是编的。《四郎探母》在中华人民共和国成立后很长时间被禁演。所以我认为在两军对垒时，杨四郎既然可以探母，佘太君杀杨四郎也是可以的，按照淮剧的传统风格，佘太君忠于大宋，大义灭亲，对叛徒儿子不能不杀。这个戏颠覆《四郎探母》，重点可以放在佘太君挥泪斩四郎上面。问题是现在前面的戏太多了，这一段重头戏分量显得很不够，所以前面过程性、叙述性的戏应该大量削减。因为碰到京剧《四郎探母》太普及了。你要颠覆它，这个戏的亮点就在"杀子"上。就必须要把这段戏做足，让观众认可、共鸣。杨四郎被招为驸马以后18年的历程要有一点交代，他心里面有过痛苦、矛盾、纠结，也做了不少背叛祖国的坏事，特别是母亲来了，他还带领敌军偷袭，犯下不可饶恕的罪行……后面的戏做足，就非杀不可了。搞好了，这个戏在关于杨家将的许多戏中可能会成为一个有特色的好戏。

今后团里重点抓的新创剧目，最好是符合我们剧种特质的戏。我们不能脱离通俗，大俗大雅、俗中见雅、雅俗共赏的戏，可能更符合淮剧的特征和观众的审美要求。著名画家吴冠中说过："不能成为下里巴人的艺术，是没有生命力的艺术。"选剧目也要有错位竞争、差异竞争的意识，人无我有，人有我特。

另外，希望鼓励演出，一定要多演。我觉得不是收入的问题，主要是必须多演戏才能出人才，演员不通过面对观众的演出是不可能成长起来的，所以建议让他们多见观众多磨炼，又可以增加知名度和观众缘。还有就是培育观众，特别是大学生、中学生，对淮剧又没有什么偏见，看过好戏以后有的就爱上淮剧了。团里面的主要力量抓几个重头戏，可以再分一些小的演出团体，找几个在某段时间相对空一点的有相当知名度的老艺术家挑头，鼓励他们组织队伍，复排几出保留剧目，到苏北去、到区级剧场去演出，简易版的、小规模的演出多一点。也可以开拓出国演出的渠道，还有像邢娜那样借石磨刀的模式也应当鼓励。

建议团里面可以还可以启动制作人机制。制作人可以是团里的，也可以是外面的。最近张军的昆曲《春江花月夜》引起轰动，他的运作方式、宣传、营销非常成功，是值得学习的。一个民营剧团，自己是主演，又是制作人，与静安区戏剧谷、大剧院等合作，事先在大剧院开了二十几场讲座，自己每次都亲自讲，还带妆表演，很多人听了以

后来买票。还有他的粉丝很多,首演三场戏,5 000张票子居然一票难求。而且他还向江苏昆剧院、上海京剧院借力,导演、音乐等是请香港的人气高的。这台戏居然弄出了戏曲界的一个大事件,我对于这一事件总体评价是正面的。所以希望淮剧团能够加大宣传营销推广的力度,思路可以再开拓一些。上海话剧中心,在全国国营剧团里面比较早引进制作人机制,同国际通行的做法接轨,搞得很活。现在北京人艺也向上海话剧中心学习了。所以我觉得思路可以开阔一点,做法上放开一点,有的戏多元投资也可以。现在总理也提倡"大众创业,万众创新",我想淮剧团也可以尝试。

另外,人事薪酬制度方面的改革,可以借鉴话剧中心,他们刚刚开始搞改革的时候也是一片反对声,但是后来大多数都是拥护的。甚至可以学一点民营剧团的做法,打破大锅饭,鼓励多演多得,奖勤罚懒。

上海淮剧团当务之急还要出一批新时期的淮剧名家,除了梁伟平等几位,还要加大捧角儿的力度。一般成为戏剧名家、大家,需要几个条件:有一批代表性的剧目,有优秀的徒子徒孙,有戏迷群体。团里要尽可能为一些德艺双馨的中青年演员创造条件,把他(她)们一个一个推上去。除这几条之外,还离不开宣传,现在的宣传不是光靠电视、广播、报纸,网络是非常重要的,就是怎么发挥网络、"互联网+"的作用,使得我们有一些戏、有一些好演员的影响力能够更加大。喜逢盛世,天时地利人和,相信上海淮剧团一定能再创新的辉煌!

在2018年4月8日上海淮剧团座谈会上的发言

《大洪流》演活了小人物

　　淮剧《大洪流》是最近看过的一出好戏。被列入国家艺术基金2014年首届大型舞台剧资助项目的原创淮剧《大洪流》，也是上海唯一入选的地方戏曲剧目，可见其基础已经相当不错。经过一年修改打磨，日前再度公演。全团40余人上场，编、导、演、音、美十分努力，使得这出反映宏大革命历史题材的现代戏在戏曲化方面进了一大步。

　　上海能有今日，我们不能忘记昨天的历史。淮剧《大洪流》在舞台上再现了1927年上海工人第三次武装起义的成功，再现了以周恩来为首的中国共产党人领导的悲壮激越、大气磅礴的工人运动。但是，这样一个大题材、硬题材，表现的是20世纪20年代的工人生活和斗争，是一出男人戏、政治戏，没有缠绵悱恻的爱情故事，没有华美抢眼的服饰造型，曾有很多人担心"不好看""太刻板""费力不讨好"。确实，这样一个题材在戏曲舞台上表现，其难度可想而知。

　　但是，青年剧作家管燕草知难而进，上海淮剧团敢啃硬骨头，锲而不舍，倾力而为。《大洪流》以小见大，从滚滚洪流中撷取几朵小小浪花闪现英雄本色。剧中着力塑造的主要不是载入史册的赫赫有名的"千古风流人物"，而是一群陌生而出彩的小人物。该剧通过苏北农家子弟李根生来上海寻找被骗做包身工的未婚妻王桂兰，结识了革命者汪华及众工友，进远东机械厂做工，并拜"钳工王"张立天为师，在斗争中成长直至英勇牺牲的故事，以其起伏跌宕、悲欢离合的坎坷遭遇和纯真的爱情、战斗的豪情、深厚的师徒情谊，奏响了一曲大江东去的华彩乐章。

　　洪流滚滚，有革命总会有牺牲。此次亮相的新版本，总的感觉是戏曲化的程度更高了。在文本、唱段、音乐、形体、场面、舞美等方面都做了较大幅度的打磨。修改后的剧情更紧凑、矛盾更集中，一环紧扣一环，险象环生，更能吸引观众。舞美用强烈粗犷的木刻版画背景取代原先的LED大屏，最后一场的火车头也用绘景代替了实体。音乐上则更突出和强化了淮剧音乐独有的魅力特色，既有讴歌革命斗争的高亢曲调，又有展现男女爱情、怀念故人的抒情旋律。

　　《大洪流》演活了小人物。青年演员邱海东，勇挑大梁，成功地饰演了一个精气神十足的、在大革命洪流中成长的青年工人李根生。他憨厚善良又不失机智聪明，英勇果敢又善于随机应变。在造枪、运枪、智斗阿财等几场戏中，和敌人巧妙周旋，显示了

淮剧《大洪流》剧照

大智大勇；痛失爱人后哭灵的那段大悲调唱段，唱得如泣如诉、悲从中来、催人泪下。王琴饰演的王桂兰，是剧中唯一的女主角。她爱她的未婚夫，更爱他所投身的正义事业，在米店外为掩护爱人和同志而不惜牺牲自己。她唱的拉调委婉细腻，线条清新，以情带声，韵味无穷；几曲自由调的唱腔，旋律流畅，表现人物在不同情境下的不同心理状态，也大受观众称道。张闯饰工人领袖张立天、张华饰我党的领导人汪华、刘永华饰工贼阿财，个性鲜明，有棱有角，是"这一个"有血有肉的人物，而不是平面化、标签化的符号。

　　新版《大洪流》的最大的特点是加强了戏曲程式的运用，导演在继承传统的基础上设计了许多适合现代戏表演的程式化动作和三重唱，增强了对戏曲老观众的吸引力。李根生运送武装起义的手枪的一场戏，通过八辆黄包车的戏曲化的舞蹈动作来表现，有虚有实，进退自如，翻滚跌扑，动作惊险，这个创意独具匠心，舞台美不胜收，观众掌声不断；最后上海工人第三次武装起义的行动，通过一场精彩的武打来展示，大刀与长枪对打，扑跌与筋斗同台，红旗招展，起义成功。刚刚毕业不久的淮四班新人悉数上场，满台洋溢着一股浓郁的青春气息。略感不足的是可能由于排练匆忙，动作生疏，武打失误较多；有些场次，结束时的亮相造型模仿样板戏的痕迹太重；有些情节的设置尚有粗疏之处。相信经过细细打磨，戏的质量会有进一步提高。

　　好几位观众看戏后议论道："没想到，淮剧演起革命题材来真是蛮好看的，我还想来看第二遍。"金杯银杯不如观众的口碑，这是对上海淮剧团修改演出的《大洪流》最好的奖赏。

刊于《上海戏剧》2015第7期

淮剧筱派旦腔之美

《八女投江》剧照　施燕萍饰冷云

著名淮剧表演艺术家筱文艳生前有一个愿望，希望她所创造的青衣、花旦流派能传承下去。她曾对学生施燕萍说："从小处说，我的流派要传承，从大处说，中国戏曲是中华文化的瑰宝，她要得到各个剧种、各个流派的支撑。"

如今，筱文艳的愿望实现了。上海淮剧团为纪念淮剧进入上海110年，日前在人民大舞台举办了施燕萍筱派传承个人的演唱会。这台演唱会最显著的特色，即充分显现了筱派旦腔之美。

筱派旦腔是淮剧七大唱腔流派之一。筱文艳创立的旦腔艺术，为淮剧唱腔的推陈出新做出了杰出贡献。她创新了一系列淮剧曲调与板式，特别是广采博取的"自由调"，在淮剧界独树一帜。她还创新了淮调的散板、垛板，发展了小悲调缓板。

筱派旦腔之美，擅长以不同的唱腔来塑造不同的人物性格，或以同一个唱腔表现不同的人物性格。施燕萍全面继承筱派旦腔唱腔委婉、柔美、抒情的艺术风格，以声情并茂的演唱技艺，塑造出血肉丰满、灵魂鲜活的各种角色，有其特殊的魅力。她注重念白与唱腔塑造人物性格——以纤细、柔婉、徐纳、轻吐的发声来塑造妩媚、婀娜的京娘；以含蓄、深沉的发声塑造了白素贞；以坚定、无所畏惧的声音塑造了李玉梅。值得一提的是，施燕萍演秦香莲，注重于胸腔、腹腔共鸣的发声特点来塑造这个刚劲、凄苦的悲剧角色，一曲"自那日儿父上京都"，如泣如诉唱出了秦香莲含辛茹苦一路拖儿带女的苦难。

旋律婉转、行腔自如的自由调，是筱派旦腔代表性唱腔之一。这是筱文艳在长期继承发展与创新的从艺历程之中创立起来的。自由调是淮剧的三大主调之一。它可

施燕萍和她的学生顾芯瑜

以根据不同的人物性格,灵活地加以运用,大大地增强了淮剧表现力。施燕萍根据自己的嗓音,创造性地继承了筱文艳的唱腔艺术。一开场,施燕萍演唱的传统戏《李素萍》的知名唱段"我家住在山东临沂",是典型的自由调,哀怨深沉、婉转流丽、悲凉动人;而《走上新路》中的"就好像重新做人的小菊娘",唱出了不一样的自由调,俏丽多变、节奏明快。

　　当年,老艺人以口口相传的形式把江淮小戏传给老戏班子学艺的孩子。如今,施燕萍像她的老师——筱文艳那样,在戏校把戏亲传亲授给戏校的孩子。淮剧艺术代代相传——从2008年开始,她任教戏校淮四班,荣获全国戏曲院校首届文华大奖赛优秀指导奖。在这台演唱会上,淮四班的青年女演员顾芯瑜等五人也做了汇报,让我们欣喜地看到淮剧的希望。她们演唱时,施燕萍也像当年筱文艳老师为她把场一样,一直站在台上侧幕条内,关注着自己的学生。

　　在上海,京、昆、越、沪、淮这五朵花,一朵也不能少。

<p style="text-align:right">刊于2016年7月16日《新民晚报》</p>

一幅画惹出的祸

——漫议小剧场淮剧《画的画》

最近，在新修建好的长江剧场里看了一场别具一格的戏——小剧场淮剧《画的画》。没有幕布，舞台上，看似随意地扔着一真一假两幅画的符号，寓意本剧的剧名。舞台基本上是"空的空间"，灵动自由，必要时才出现一把椅子；观众席和表演舞台在同一平面上，演员与前排观众的距离近在咫尺。

这出新创小剧场淮剧的上演，采取了"群团＋院团"合作的新模式：由上海淮剧团和上海杨浦区文联等单位共同推出，杨浦区文联是出品人。管燕草编剧、吴佳斯导演、梁仲平表演指导，五个青年演员挑梁，音乐、舞美、服化等主创队伍基本上是一群80后、90后的年轻人，使这台戏洋溢着青春与活力。

全剧只有五个角色，生旦净末丑五个行当，分列舞台各方，观众进入剧场时，他们早已背朝观众端坐着。台口，还盘腿坐着一位身份不明的"黑衣人"。

场灯暗了，舞台灯光亮了，戏剧开场。生旦净末丑，一一转过身子，用特定的身段动作和念白，向观众介绍自己所属的行当。这样的开场，既普及了戏曲知识，又帮助观众熟悉了人物。接着，他们活动起来，展演了一个荒诞不经的故事。这台只有80分钟的戏，围绕一幅古画的真假展开。一幅画引出了一场戏，一幅画惹出了一场大祸。

剧情颇为简单：新皇上台，下旨寻找一幅汉朝古画《逐鹿中原》，据说画中藏有治世玄机，奉献者有重赏，官员可升三级。"上有所好，下必甚焉"，于是，顷刻之间，朝野掀动一股寻画的浪潮。大小官员纷纷向皇上表忠心，四出寻找古画，引发了一连串可笑而可悲的寻画、献画、造假、跑官、要官的故事。台上众人的形体动作，夸张而可笑，如同老鼠嗅到油香一般。

接着，祸与福，悲与喜，真与假，美与丑，仇与爱，如影随形，在这个极其简约的舞台上接踵而来。芝麻官陈海山卷入了这场寻画献画的风波，他把目光投向了自己的兄嫂。他听说过，身为汉室后裔的嫂子的陪嫁物中，有这幅宝画。于是他向皇上立下了"生死状"。始而盗、继而索，两者皆不得，他竟不惜将从小抚养自己长大的哥哥抓起来，强令兄嫂交出古画。

然而，不幸的是，陈海山得来的这幅古画，竟是一幅赝品。嫂子说，她家的古画，在太祖父时已被盗，于是，请名家仿作了一幅替代。她不愿意拿出这幅假画来害小叔；但

陈海山却以为是嫂子舍不得割爱,执意取去奉献。令人意外的是,真画《逐鹿中原》,早已在新皇的手里。原来这是一场有意的测试。献上古画的大小官员,无一例外都被皇帝请去"喝茶"。陈海山接到皇帝的"请帖",则活活地被吓死了。且听剧中反复念诵的主题歌:"画画画,那幅画,栽在心中发了芽,种在梦里开了花,一不小心纠结成瓜。谁有本事得到它,美梦成真笑哈哈……"原来,丑态百出的根源,在于人的内心膨胀的私欲。

　　一幅古画惹出来的祸,告诉观众:无论是哪个朝代的官员,投机取巧是可耻的,没有底线的欲望是可怕的,钻营拍马的结果往往是葬送了自己。观众从陈海山这个白鼻子小吏丑态毕露的表演中,又可以隐约看见当代某些官员的身影。人们在会心一笑之时,理解了该剧讽刺时弊的用心。

　　这是一出后现代小剧场淮剧,具有轻喜剧风格和荒诞、寓言色彩,戏很生动有趣,雅俗共赏,很适合年轻观众观看。小而新,古而奇;新不离根,古不陈旧。一幅画的寓言式故事,五个演员近距离的生动演唱,带给观众审美愉悦和捧腹大笑,同时传达了深刻的哲理和悲剧意味。情节起伏,唱念做舞,演员对着一百多位观众,面对面地表演。这样的演戏、看戏,颇有我国古代厅堂歌班演出的样子,又有点现代西方"残酷戏剧"的味道。

　　这台先锋性、探索性很强的小剧场淮剧,颠覆了淮剧老戏的格局,却又尽显传统淮剧的特色和魅力。生旦净末丑,各个行当的程式化表演和化妆造型、服装形制,基本上还是传统的(服装上有些新意:五个角色外衣全部白色,没有绣花。哥哥陈海峰的袍服前后从下摆往上有墨色的晕染,太监张公公的袍子下半部镶嵌了几道黄色的斜条);但在叙事方式、场面呈现上,却有许多创新。可喜的是,淮四班三个二十来岁的新人,能运用程式技巧来饰演这台新创古装剧中的角色。尤其是22岁的丑角演员徐星辰的表现,令人刮目相看。他综合了文丑和官丑的表演特色,鲜活地塑造了一心想往上爬的小官吏的形象。文武兼备,运用了舞水袖、抖帽翅、矮步、跪步、搓步、滚鸡蛋、摔僵尸等高难度的技巧,加上那对骨碌碌转动的眼珠子,既展现了他的综合技巧和能力,又符合剧情需要和角色的性格、行为、心理活动,增加了戏的观赏性。全剧唱腔保持了原汁原味的淮调:自由调、靠把调、拉调、小悲调、马派自由调、银纽丝调等,都是淮剧代表性的唱腔曲调;陈丽娟、陆晓龙饰演嫂子和哥哥的几大段唱,无论是咏叹还是宣叙,都唱得韵味醇厚;剧中的独唱、对唱、四人对唱等唱段,也安排得很丰富,相信淮剧老观众听得会高兴。

　　该剧的音乐元素在打击乐方面有较大创新。那位开场前在台口盘腿而坐的人,原是一位鼓师,由谭昀担当。灯光一亮,他赤足上场,走向台后方的打击乐器组合区。他和五名演员融为一体,承担了鼓、锣、铃铛等打击乐的演奏,用鼓点掌控全剧的节奏;剧终,他突然走到台前,居然"不务正业",领头带着生旦净末丑一起,跳起了热辣的现代

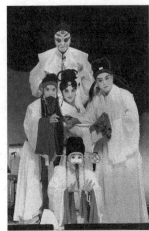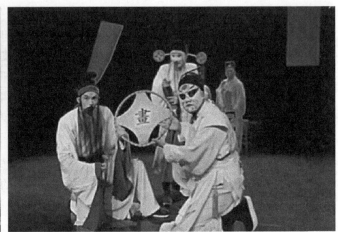

淮剧《画的画》剧照

劲舞，引发了场内如潮的掌声。

　　这些艺术形式上的标新立异，混搭和杂交，都是后现代戏剧的特征，为淮剧小剧场戏剧的探索、创新，为争取青年观众，做了有益的尝试，值得肯定

　　《画的画》虽然还是试演，尚有粗疏之处；但其品相不错，已取得初步的成功。提几点不成熟的意见，供编导进一步修改打磨时参考：戏虽荒诞，但内在的"经"，尚可作推敲；对陈海山性格和心理上的刻画不够细，缺乏"这一个"典型人物的特色；最后，皇上把古画原作还给刘家后人，似没有必要；有些太直白的联系现实的语言建议去掉；有的演员在戏中角色转换，如陈丽娟在剧中主要扮演嫂子，后来又客串一个张姓官员的妻子，若能运用面具，效果可能更好。还有，剧名能否改成《一幅画》？请酌。

刊于《上海艺术评论》2018年第4期

圣手弄胡琴，旧曲翻新声

——欣赏程少樑"淮音"演出

　　春节前，我出席了一场特别的演唱会：上海淮剧团著名作曲家、主胡演奏家程少樑先生艺术工作室成立三周年的学员汇报演出。淮剧观众所熟悉喜爱的程氏淮音：自由调、大悲调、小悲调、老淮调、靠把调、拉调……通过二胡协奏、主胡独奏、清唱、彩唱、折子戏等节目形式在演唱会上一一展示。虽然演员多数是业余的，但演出很尽力，很投入。令人赞叹的是，以主胡程少樑领衔的乐队的演奏和伴奏，水平极高，淮剧迷们听得大呼过瘾。

　　戏曲也者，曲是半边天。听戏也叫"顾曲"。"曲有误，周郎顾"，指的是三国时代周瑜对"曲"的精通。中国戏曲的300多个剧种，分辨其剧种的一个重要特点，是唱腔曲调的不同。程少樑先生是当代淮剧音乐界的领军人、国家级非物质文化遗产淮剧项目代表性传承人。他少年入行，曾为著名淮剧表演艺术家筱文艳、何叫天、马秀英、杨占魁、徐桂芳等操琴伴奏，为淮剧《九件衣》《哑女告状》《海港》《杜鹃山》等名剧作曲。20世纪90年代，程少樑又为都市新淮剧《金龙与蜉蝣》谱曲，将淮剧音乐推上一个新高峰。60多年来，他曲不离口，琴不离手，以毕生精力实践研究、丰富提高淮剧音乐。中国戏剧家协会副主席、《金龙与蜉蝣》的编剧罗怀臻赞他："圣手弄胡琴，旧曲翻新声。才调六十载，何人不识君。"这是很高的评价。

　　淮剧要传承发展，不仅要聚焦表演艺术，决不能忽视淮剧音乐对淮剧健康前行的支撑与推动。淮剧从徽剧等派生出来的粗犷、豪放、质朴、苍凉、遒劲、迂回、哀婉的唱腔，是其他剧种无法替代的。在这场演唱会上，程少樑先生和他的弟子朱寅、叶钧发，及施成贵、李伟学的主胡，独领风骚，却不忘帮衬烘托的本分，在戏剧演出中体现了李渔所说的"主行客随之妙"。

　　年过七旬的程少樑曾在2010年患脑溢血，幸未伤元气，经抢救后，很快复出，依旧活跃在淮剧舞台上。

上海淮剧团著名作曲家、
主胡演奏家程少樑先生

此后，他又创作了《赵氏孤儿》《大洪流》《家和万事兴》等新编大戏的音乐，参加了《马陵道》的复排修改。在《赵氏孤儿》中，梁伟平饰演程婴唱的一曲《哭娇儿》，痛彻肝肠，听者无不动容落泪，已成为脍炙人口的经典唱段。2013年市文广局批准成立程少樑艺术工作室，在他的夫人、编导唐志艳的协助下，为普及和传承淮剧做了许多工作。普陀区淮剧爱好者多，他们便在曹杨街道建立了一个曹杨社区淮剧团，并开设了淮剧音乐学习班，每周二上午在社区文化中心的教室里为学员上淮剧音乐课，下午进排练厅排戏练唱，热热闹闹，既丰富了社区居民的文化生活，又进一步普及了淮剧，培养了一批淮剧表演和演奏的爱好者、继承者。大艺术家不辞辛劳地亲自指导，使淮剧在普陀区毫不寂寞，真是功莫大焉！

尤其可喜的是，2014年6月6日，在上海淮剧团的支持下，程少樑先生正式收了4个徒弟，他们分别是上海淮剧团的主胡演奏员朱寅、淮安淮剧团的主胡演奏员朱玲、上海音乐学院的硕士研究生周超以及东方电视台的周丽娟（学唱腔）。程氏淮音幸有传，这是一条极其重要的消息。程少樑先生还有一个特别的弟子，名叫叶韵发，是香港两家商贸公司的执行董事，但也酷爱戏曲音乐。做生意和拉胡琴两不误。经商之余，他不时下海拉起二胡，先后经周云瑞、贺孝忠、秦建国等名家的亲授、指点，用主胡伴奏京、昆、越、沪、锡、评弹等戏曲和曲艺的演唱，并在程少樑的指导下，努力学习淮剧伴奏，取得了不俗的成绩。

程少樑有100多部淮剧音乐作品，尤其是他的大悲调作品和主胡演奏技巧与众不同。他在传承中有创新，有发展。例如大悲调，突破了原来字多腔少、偏重于叙事的局限，创造了字少腔多、强化抒情的唱腔。连过门、前奏曲的曲调旋律都起伏跌宕，扣人心弦（俗称"花过门"），往往会赢来如潮的掌声和喝彩声。1993年，《金龙与蜉蝣》成功上演，被誉为中国戏曲史上"都市剧目"的开篇之作，也是淮剧史上的一部界碑之作。这出戏"淮"味浓郁，好看好听。其之所以好听，除了演员唱得悲壮动人、荡气回肠之外，还在于其音乐创新而不离魂。程少樑的唱腔设计和演奏功不可没。大悲调"不提防受刑戮祸从天降"的唱段，他把女腔化入男腔中，表现蜉蝣遭阉割后的痛不欲生，悲惨凄绝，震撼力度和审美价值得到了加强。在此次汇报演出中，我有幸又欣赏到程少樑亲任主胡演奏的这一唱段，再次领略到他为传统淮剧音乐提升所做出的贡献。程老师还为唐志艳编导的新戏《家·梅林重逢》《典妻·回家》《李慧娘·夜访》和《瞎子阿炳》等精心创作了不少感人的曲调和唱段，淮味浓郁，有许多新的旋律，凄婉动人、催人泪下，体现了旧中见新，新中有根。如在梅林中觉新与梅表妹的对唱，抒发了一对昔日青梅竹马的恋人内心的痛苦、压抑的感情，有一种诗的意境；妻、李慧娘、阿炳等，虽然都是业余演员演唱的，但是，唱得中规中矩，感情饱满，各有个性，据说是程老师一字一句、一板一眼地教出来的，十分难能可贵。两个半小时的演出，爱好淮剧的观众们听得津津有味，连著名全国劳模杨怀远听后也频频称好。

　　这次程少樑艺术工作室成立三周年的学员汇报演出活动，还得到上海戏剧学院张仲年、曹树钧两位专家教授的指导和支持；上海淮剧团的著名演员赵国辉、邱海东、王琴的友情出演，为这次非遗传承的群众文化活动增色不少；市政协委员、上海评弹团团长秦建国自称和程少樑是"老少朋友"，特意从上海"两会"请假出来，和夫人蒋文演出了一个双档节目，让大家"换换口味"，其情可感，也将这场演出推向了高潮。

　　程少樑先生把他的毕生精力奉献给了淮剧音乐，做出了杰出的贡献；淮剧音乐也给了他生命的支撑，给了他不断闪现生命火花的力量，成为淮剧史上的一段佳话。

刊于2017年2月16日《上海老年报》

六

姚慕双，
世无双

姚慕双，世无双

　　1957年，上海举行了一次滑稽戏会演。一位苏联戏剧专家看戏后，大声嚷嚷："原来你们的话剧好演员都在这儿。"一点不错。在上海，滑稽戏里的确有中国最好的喜剧演员。大名鼎鼎的滑稽戏表演艺术家姚慕双便是其中的一位。

　　姚慕双，世无双。他是上海滑稽界的泰斗，全国滑稽界的一座高峰。1985年，他与胞弟周柏春去香港演出，被誉为"大陆超级滑稽双档"。后来，上海滑稽界的"双字辈"出现了一批滑稽表演艺术家，但弟子中尚无一人能超过先生。今天，我们纪念姚慕双的百年诞辰，希望在新一代的滑稽演员中，能出几个姚慕双式的大家。

　　姚慕双以"冷面滑稽"著称于世，其表演的最大特点是冷噱。他在介绍自己表演经验时曾说："在这一系列场景的表演中，我都没有故意地去进行嘻谑，而是将'逼真'贯穿在我的表演过程的始终。""特别当演到'喜'时，要注意从主题要求和人物思想性格出发，掌握分寸，适可而止，做到合乎情理，挖掘内涵，正确体现，而不是毫无节制，滥放'噱头'。"从人物出发，逼真表演，掌握分寸，又引人发笑，这是一种高层次的滑稽表演艺术。做到这一点，非常难得。

　　"冷面滑稽"的噱头，是"肉里噱"，从人物出发，依照人物的性格和心理逻辑进行表演，自然贴切，而不是硬装榫头，或者是呵痒式地放噱头，要真正做到李渔所说："我本无意说笑话，谁知笑话逼人来。"仿佛一本正经，却是句句逗人；虽然不苟言笑，正经里透出诙谐。姚慕双善于观察生活，抓住人物特征。在滑稽戏《出色的答案》中，他饰演"大炉工"老方一角，这个正直无私、鄙视邪恶的"老广东"形象性格鲜明。"文化大革命"中，厂里开批判会，造反派头头要老方揭发一位工程师的"问题"。老方说："要讲他的问题，三天三夜也讲不完。"这个头头来劲了，夸奖老方有"深厚的阶级感情"。不料，老方讲的是工程师为科研日夜埋头苦干的事迹，结论是："人人都像他那样，四个现代化快了。"造反派头头勃然大怒，要老方"靠边"。老方又不紧不慢地说："我靠边了，锅炉要爆炸，你等一会去加点水。"艺术家演出了正面人物的寓庄于谐，人们畅怀大笑，表现出喜剧的力量。

　　姚慕双塑造的滑稽人物不全部是冷面的，也有热噱的。所谓热噱，即是指善于抓住人物的性格特征，运用重复、夸张、变形等手法，强化矛盾冲突，把人物漫画化。1960

年，他在滑稽戏《满园春色》中塑造了一个表面热情、言不由衷的四号服务员，有一句刻画个性的敷衍性台词："亲爱的同志们，你们辛苦了，伟大！伟大！"他以为夸奖顾客"伟大"，就是服务态度主动热情的表现，于是逢人便讨好地说这几句话。语言和行为的重复可以引起滑稽。18世纪法国作家巴斯加说过："两副相似的面孔，其中任何一副都不能单独引人发笑，放在一起时便由于相似而激起笑声。"

姚慕双在滑稽戏《满园春色》中扮演四号服务员（右）

这个四号服务员因在戏里和尚念经似地称赞每个顾客"伟大！伟大！"，构成了一个特殊的滑稽情景，结果反而把顾客都吓走了。这句台词成了典型的口头禅。1963年，滑稽戏《满园春色》应邀进中南海演出，陈毅副总理一见到姚慕双，也伸出大拇指说："伟大！伟大！"可见这句台词给人印象之深。

姚慕双对语言有特殊的敏感和模仿、再创造能力。在独角戏《宁波音乐家》中，他和周柏春将哆、来、咪、发、索、拉、西（1、2、3、4、5、6、7）7个音符用宁波话来演唱，构思奇巧，显示了姚慕双的智慧和幽默。如裁缝店师傅和学徒来发的对话是："来发来发，棉纱线哆（拿）来。哆（拿）索棉纱线？哆蓝棉纱线，勿哆细棉纱线。哆索线？勿哆，勿哆……"这样的应对，艺术效果非常好。台上姚、周不动声色地对话，台下观众笑得前俯后仰。最后还把这些对话串联创作成一首歌曲，真是一对天才的语言和音乐大师！《宁波音乐家》成为姚、周创作的绝妙经典段子，也是语言艺术创造的高峰之作。

有位哲人说过，幽默是有情滑稽，是智力过剩的产物。姚慕双的学历并不高，但他博学勤思，多才多艺，形成了自己独特的有书卷气的幽默演艺风格。他能说一口流利的英语，在当时文化水平普遍不高的滑稽戏演员中英语水平一只鼎。顺着背26个英文字母不稀奇，姚慕双和周柏春能把26个英文字母倒背如流，有腔有调。他们运用英语编出多种滑稽段子和笑话，也是令人捧腹。在独角戏《学英语》《英文翻译》中，姚慕双用英文唱歌，周柏春和他搭档，按中文的发音作注释，令人叫绝。如将英文歌中的两句发音，搞成"馄饨吃了还要吃""馄饨哪能下得嘎慢"。姚慕双还抓住方言的特点，夸张模仿宁波人、山东人、苏北人、浦东人学英语，用各种方言说"古特毛宁"（早上好）一词，可谓一绝。"来是康姆去是谷，是叫也司勿叫诺。雪堂雪堂侬请坐，烘山芋叫扑铁托。"这种洋泾浜式的英语，是一种大俗大雅、雅俗共赏、有文化含量的滑稽段子。在对外开放不断扩大的今天，上海国际化的程度越来越高，英语已十分普及，看来，一个好

的滑稽演员，不妨刻苦学习一两门外语，还要熟练掌握几种方言，这个要求并不过分。

　　在滑稽界，姚慕双这样有学养、有品位、幽默智慧的艺术家，为海派戏剧文化树立了一座丰碑。一切有志气的滑稽人，都应当努力向这座高峰攀登。当前，上海观众最喜闻乐见的海派特色剧种之———滑稽戏正在复苏兴盛，出人出戏，势头可期，相信姚慕双老师在天堂里也会发出爽朗的笑声。

刊于2019年1月17日《解放日报》

听姚勇儿讲上海史

最近听了一堂生动的关于上海这座城市的历史课，授课者不是大学历史系的教授，也不是历史研究所的专家，而是阔别滑稽舞台24年的滑稽戏演员姚勇儿。姚勇儿出身艺术世家，曾主演过多部滑稽戏。这一回，他站在兰心大戏院的舞台上，推开一扇老上海石库门，用正宗的上海闲话，细数上海开埠170周年以来，各种名人、建筑和街道的故事，很有兴味。

姚勇儿继承滑稽戏中独角戏的传统，尝试以海派单口的样式讲上海历史，是需要有相当大的勇气的。海派单口只说不唱，全靠说白功夫。姚勇儿一个人在台上"嘎"了120分钟的"讪胡"，徐疾有致，收放自如，真是一出名副其实的独角戏。

独角戏为滑稽戏的前辈艺人王无能所创造。王无能早年在上海汕头路笑舞台演通俗话剧，有时在戏中串戏，一人演几个角色，没有助手配戏，也没有锣鼓协助，演来很受观众欢迎。有一次，明星电影公司老板之一邵醉翁过生日，王无能赴宴，席中他临时上台客串，一个人演唱南腔北调，形式新颖、精彩非凡，压倒了那天的所有堂会节目。有位宾客认为，王是一个人在表演，是一个角色的戏（上海话"角"读"脚"），于是，独角戏的名称就定下来了。1927年，王无能在"新世界游乐场"正式亮出独角戏的牌子，一举轰动上海。从此，独角戏从堂会走向舞台。

从王无能到姚勇儿，时隔86年。如今，姚勇儿西装笔挺，一只淡蓝色领结，一副"老克勒"派头，重新在舞台上演独角戏。我开始有点担心：这样一个学术性很强的题目，时间跨度大，内容又以叙述历史为主，他能抓得住见多识广的上海听众吗？

环顾四周，这个可容纳496个座位的剧场，楼上楼下，几乎座无虚席。时值高温酷暑，有不少青年观众，更多的则是中老年观众，还有一位老太太是坐着轮椅由小辈推进来的。但是，"上海爷叔"从兰心大戏院的历史讲起，一下子把老上海人怀旧的胃口吊了起来。原来，最早的兰心大戏院建于圆明园路，是英国人造的木头房子，专为英国人演话剧看话剧的，后又移到隔壁的虎丘路。这个鲜为人知的细节，一下子就吸引了听众。"上海爷叔"又说，上海话变味了，现代小青年说"我"为"唔"，说"山楂片"为"三只屁"，也勾起了老上海们对纯正上海话的回味。姚勇儿因在香港工作20多年，又到过欧美各国，英文娴熟，他用一口软糯的上海话夹几句标准的英文，解释"洋泾浜"的

姚勇儿（左）、姚祺儿（右）　　　　　　　　　　姚勇儿

由来，又叙说各国洋人在上海出的各种"洋相"，令人捧腹不止。

《上海爷叔讲上海》，讲述上海历史变迁中的发展轨迹、人文故事、社会风情，适当辅以点评，很有分寸；姚勇儿时而以夸张的形体展示在舞厅弹簧地板上的舞姿，时而放噱头讽刺当下社会房价过高，时而用各地方言表现宁波、广东、山东、江苏等地人士涌入上海从商和谋生活的情景，时而激情澎湃地讲述上海人的各种趣闻轶事，忽而南腔，忽而北调，赢得笑声一片。整场独角戏演出，姚勇儿用纯正的"老"上海话娓娓道来，有一种特别的亲切感，这是最吸引人的地方。不少青年人听后说："原来上海话这么好听！"据悉，《上海爷叔讲上海》在2013年5月连演八场，上座率100%。7、8月演出四场，也都客满。海派单口的走红，说明上海人文化口味的多元化态势在继续发酵，是勃兴于上海文化领域的这股沪语艺术热潮的又一亮点，折射了这个城市由内而生的寻找文化根系、重建文化家园的渴望。

《上海爷叔讲上海》最动人的内容之一，是姚勇儿回忆其父姚慕双教育他的一件事："做人当如叶澄衷"。宁波人叶澄衷是当年上海滩的五金大王，经营美孚石油公司，赫赫有名。叶氏家境贫寒，随着上海开埠，少年时出来做学徒，后在黄浦江摇舢板为生。一次，有位外商在他的小船上遗落一只装满现金的手提箱，叶澄衷在十六铺码头不敢离开半步，直等到天黑，终于等到失主，亲手"完璧归赵"。外商原来是英国火油公司负责人，见叶澄衷为人诚实，就聘他管理火油仓库，并请一位中文教师和一位英语教师，帮他补习文化，学英文，后来又资助他开设"顺记五金杂货店"。在讲到叶澄衷学英文时，姚勇儿巧用宁波方言说英语，兼具其父姚慕双老道幽默和叔叔周柏春软逗阴噱的遗风，显示出他的传承的功力。叶澄衷凭借灵活的商业头脑和诚信的经营之道，从小老板做到了大老板。而叶氏的小女儿，便是姚勇儿的舅妈。姚勇儿说："做人要讲诚信，好心就会有好报。"说到这里，他的眼眶有点发红，听众也听得动容。

姚勇儿告诉听众，因为讲的是历史故事，所以演出不像海派清口那样以噱为主，调侃的部分只是点到为止。"上海爷叔"讲上海，内容丰富，看似信手拈来，却是史料准

确，殊为不易，他是备足了功课的。但是，我以为，总的腔调稍嫌拘谨，肉里噱不足，未尽人意。噱头最足以显示滑稽演员的才华，似是脱口而出，却又妙趣横生。有一位喜剧导演说，在喜剧里，100个噱头中能有10个和主题紧扣在一起，也就不错了。要求每个噱头都有思想性，那就等于取消了独角戏的噱头。为了增加说上海的艺术魅力，噱头和调侃还可以更多些。如果笑料更加丰富，"爷叔"也可以把独角戏的特色发挥得更充分，言之有"文"，行之可以更远。

刊于2013年8月24日《解放日报》

为中国滑稽戏诞生110周年"做生日"

——漫评中国滑稽戏展演

第19届上海国际艺术节有个"节中节",那就是为中国滑稽戏诞生110周年"做生日"。来自上海、苏州、杭州、无锡、常州等7家滑稽剧团在ET聚场(上海共舞台)轮番献演了7台、十四场滑稽戏,令上海观众在初冬的寒夜里开怀大笑了一个月。从展演的7台滑稽戏的题材来看,剧目以现代题材为主,以及时反映市民生活和社会问题为主。接地气,暖人心,乐一乐,笑一笑,则是滑稽戏讨人喜欢的根基所在。苏州滑稽剧团的《顾家姆妈》挑起了开场大戏的重任,讲述扬州籍保姆阿旦苦心抚养一对双胞胎孤儿成人的故事,结局出奇制胜。上海滑稽剧团的《皇帝勿急急太监》通过在"父母相亲角"中发生的故事,反映两代人的婚姻观不同,告诫父母:儿女的婚事,父母不必越俎代庖。上海青年滑稽剧团的《一念之差》说了一个国企干部因一念之差、贪污受贿而毁了前程。无锡市滑稽剧团的《屋檐下的蓝天》介绍一家三代八口人,却有六个姓,故事有悲有喜,转悲为喜。这些题材,都是市民关注的社会生活的热点问题。滑稽戏要繁荣发展,离不开接地气这个大方向。

上海市人民滑稽剧团参演的《连升三级》,则是七台戏中唯一一台大型古装戏。它在尊重相声和高甲戏作品的基础上,加了滑稽艺术的"浓油赤酱",故事更丰满,人物更有趣,拉近了传统故事与现今观众的亲近感,全新演绎这段"乌鸦变凤凰"的经典喜剧故事。观众从大幕拉开笑起,一直笑到走出剧场,大笑100余次,青年笑星们浑身都是戏,一开口、一转身都有戏。

滑稽戏兼收并蓄了合理的与不合理的、可能与不可能的、对与错的等等因素,于是就产生了强烈的笑料,收到了奇妙的剧场效果。滑稽戏的最大的特点就是"不协调",就是一反常态。既要一反常态,又要合情合理。滑稽戏之难,就难在这里。《皇帝勿急急太监》的"相亲角"中,急于为子女找对象的爷娘头顶一把相亲阳伞出场,他们的行动既好笑又可爱,是源于生活的,又是经过提炼夸张的。由钱程饰演的退休教师与徐磊饰演的退休医生在"相亲角"偶遇后,引发了一连串的误会、巧合、矛盾直至产生爱情,他们令人捧腹的思维与举止,还凸显了一个时下热门的社会话题:老年人再婚。这出戏中几个独特的相亲的特写镜头,经过夸张的处理,讽刺了五花八门的错误的婚恋观,在令人捧腹大笑中针砭了时弊。

从这次展演的七台展演的滑稽戏来看,滑稽戏不能离开"滑稽"两字,但滑稽有否定性滑稽与肯定性滑稽之分。从滑稽戏的表演来看,否定性滑稽容易出戏、容易搞笑。《连升三级》之所以能使观众大笑不止,就是戏中的角色大多是反面人物,表演多为否定性滑稽;而歌颂现代正面人物的肯定性滑稽,往往难度较大,因为他们的形象不能变形,言语、举止不能出格。有的戏中的正面人物不滑稽,主要是因为肯定性滑稽的创造性不够。《顾家姆妈》的成功,在于充分运用了肯定性滑稽,通过人物夸张的外形、姿态、神情、动作、语言体现出来,但又不能丑化正面人物。滑稽戏的深刻性和表面化,即内与外、表与里,是互为因果的两个方面。饰演顾家姆妈阿旦的,是著名滑稽戏表演艺术家顾芗。她说一口地道的扬州话,不紧不慢、接地气的对白、感人至深的表演,各种滑稽的动作、表情和语言,取得了很好的喜剧效果。而张克勤的表演也以出色的、夸张的外形、姿态,漫画化地表现了人物性格和内心活动,让观众在笑声中领悟和认同戏中褒贬的道理,是继承滑稽戏传统的新收获。强化肯定性滑稽,还可以采用重复的语言和动作,有时采取移花接木、张冠李戴、故意歪曲等手法,将错就错、一错再错,产生强烈的喜剧效果。

错杂有致的方言曲调,也是滑稽戏不可或缺的特色。滑稽演员要会说各地方言,要会唱各种地方戏曲,这是一种基本功。《高楼下的小屋》说的是一群身患重症的病友,住在简陋的出租屋里,因来自不同的地域产生了分歧、矛盾、冲突,发生了许多可笑又心酸的故事。四个单间的租客有苏北人、四川人、苏州人、浙江人和崇明人,方言杂陈,南腔北调,性格各异,生动地表现了常州滑稽剧团"说唱并重、悲喜交融"的风格。《屋檐下的蓝天》中饰张同义妻子的竺慧丽,说的是一口软糯的无锡话,但她的越剧尹派唱段,韵味甚浓。但是,稍感遗憾的是,这次展演中有几位青年演员不会唱,方言也说得味道不够,未免使戏减色。

七台滑稽戏,总体水平是呈现了通俗而不庸俗、不低俗、不媚俗。庸俗之俗,是一种低级趣味,哗众取宠;而通俗之俗,则是在普通观众喜闻乐见的基础上,体现亲民的

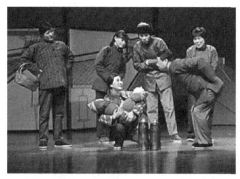

苏州市滑稽剧团《顾家姆妈》剧照

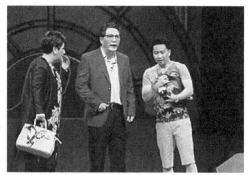

上海滑稽剧团《皇帝勿急急太监》剧照

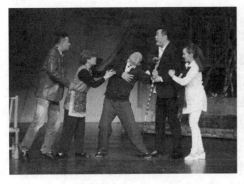
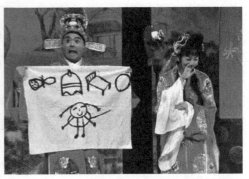

杭州市滑稽艺术剧院《老来得子》剧照　　　　　上海市人民滑稽剧团《连升三级》剧照

平民色彩。滑稽戏贵在有肉里噱，寓庄于谐。姚祺儿继承父亲姚慕双的表演风格，在《一念之差》中演的一个国企高管，就是典型的"冷面滑稽"形象。"我本无心说笑话，谁知笑话逼人来"，是最好的境界。《连升三级》中魏忠贤见义女珍珠送上一杯茶，便说："珍珠奶（音拿，上海话念na）茶来了"，虽是脱口而出，却引起了哄堂大笑。这就是高明的滑稽戏演员随机出噱的本事。而《老来得子》中的王伯伯70多岁没结婚，反复说自己是老处男，意欲对应老处女一说，则有点近乎低俗了。

滑稽戏的剧名，应有滑稽色彩。剧名是一出戏的眼睛。像《皇帝勿急急太监》《连升三级》《一念之差》和《老来得子》等，观众一看剧名，就很想知道下文如何。

滑稽戏是上海"土生土长"的，是唯一以创造笑料为自己使命、独具海派色彩的喜剧。这个深受普通市民观众欢迎的剧种几起几落，有高峰，也有低谷。20世纪50年代初的《活菩萨》连演满一年零九个月，创造了有滑稽戏以来演出场次最多的纪录。1981年至1982年是滑稽戏的高峰之一。据统计，当时演出的《孝顺伲子》《看看准足》《出租的新娘》等28出滑稽戏，共演出2 800场，观众达290万人次。其中《路灯下的宝贝》连演200多场。近几年来，滑稽戏陷入了低谷。这次中国滑稽戏的展演，为滑稽戏的振兴又烧了一把火。只要滑稽界的同人们共同努力，社会各界大力支持，一定能让更多的观众走近滑稽戏、了解滑稽戏、爱上滑稽戏。

刊于2017年12月9日《新民晚报》

笑点不断，唱段不多

——评滑稽戏《皇帝勿急急太监》

"常听人说'滑稽戏不滑稽'，这次《皇帝勿急急太监》会让大家满意。"听了上海滑稽剧团副团长钱程打的这个包票，我赶紧去看，果然是一部好戏。一开场，舞台上出现了全国有名的上海人民公园相亲角"父母代相亲"的场面，一下子把戏的主题点出来了——"皇帝勿急急太监"，大龄子女自己勿急而父母急煞。这句话十分贴切地反映出"相亲角"中那些为子女举着牌子找对象的家长们的心态。出席的人是父母，找的对象却是媳妇或女婿，老人们乐此不疲地操劳着、纠结着、烦心着。钱程饰演主角张老师，头顶一把印有儿子形象和简介的花阳伞、遮住了整个脸，这种夸张化的上场，一下子赢得观众的哄堂大笑。

两位代子女相亲的老人——心地善良的退休教师张老师和富有爱心的退休肖医生（徐磊饰），在相亲角相遇，从父母包办物色对象到子女被动无奈登场，加上相亲黄牛王成（小翁双杰饰）的从中牟利，引出了许多充满喜剧色彩的情节，不断引发观众的捧腹大笑。王成提供的四个奇葩的相亲对象，有娘娘腔、碰哭精、网红直播女和P2P男，每一个相亲者都有漫画式的夸张的表演，相亲的结果达到了黄牛预期的结果——失败；而王成和他雇佣的搭子各自从中渔利。观众从笑声中获得启示：儿女自有儿女福，父母何必太操心，当心谈婚论嫁也会变成别人骗钱的筹码。

但是，令人意外的情况出现了，失去配偶多年的张老师和肖医生在相遇后，却擦出了爱情的火花。张老师的女儿云云要求单身的父亲必须先找一个老伴，自己才能出嫁。张老师请求肖医生帮一次忙，冒充自己的女友，到女儿工作的宾馆亮亮相。于是引出了许多可笑的情节。滑稽戏的滑稽，除用语言外，还可以由夸张的肢体动作体现。张老师希望肖医生在女儿面前要手挽手，表示两人的亲密关系，而肖医生则显得很害羞局促，她半推半就地挽着张老师；张老师进而又请她的头部显示时钟六点零五分的姿态，靠在自己的肩上，以示亲密。两人或坐或行，机械僵硬的动作、尴尬做作的表情，显示出两人当时只是为了做做样子，并未动真情。如此亮相定格，重复多次，不用说笑言语，就赢得了观众的笑声和掌声。

张老师和肖医生手挽手在宾馆和云云见面时，巧遇前来联系工作的肖医生女儿，这位自称几十年来"一只雄蟑螂也不进家门"的肖医生，顿时大为失态。为了掩饰自

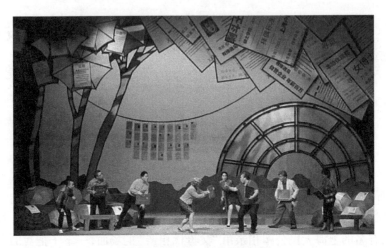

滑稽戏《皇帝勿急急太监》剧照

己的行动，肖医生佯称为张老师治疗心脏病和腿关节疼，一会儿按摩他的前胸，一面又要张老师抬起右腿，为其按摩腿上的穴位。多次的重复动作，构成了一个特殊的滑稽场景。钱程和徐磊的表演十分出色，塑造了两个肯定性滑稽人物，语言、行动虽然夸张可笑，却是符合规定情境中人物的心理和行为逻辑的，不油滑低俗，没有损害人物的正面形象，殊为不易。

这出戏充分发挥了滑稽戏的特色，故事情节、人物设置、语言曲调、形体表演，全面地展现了上海滑稽戏的艺术魅力。噱头笑料多，但是很接地气，有当下时代的鲜活感，褒贬扬抑犀利鲜明，有漫画式的夸张，但分寸把控有度。青年导演虞杰的进步也令人欣喜。

如果说这出戏的不足的话，我以为方言运用和精彩唱段还太少。这出戏配备了一个庞大的弦乐加民乐的乐队，但现在没充分发挥作用。除开场不久，两位主角各有一段传统滑稽曲调《苏滩》《青年曲》，在戏中有几段流行歌曲的对唱外，大部分角色都没有张口开唱。全剧的方言运用也不够多样。如能辅以错杂有致的方言曲调，让张老师唱几段淮调，王成来两段南腔北调的唱段，则可能使作品增色更多。上海的滑稽戏从20世纪40年代起，形成了一个具有上海特色的剧种，出了许多脍炙人口的好戏，深受观众的欢迎。《皇帝勿急急太监》的出现是一个可喜的征兆，它预示着将有更多优秀的滑稽戏问世。

刊于2017年4月1日《新民晚报》

滑稽界的一块"活化石"

——周艺凯

 周艺凯是上海滑稽界的一块"活化石"。他集演、编、导于一身。在上海的滑稽界是非常难得的。因此,研究周艺凯现象,对于振兴上海的滑稽戏有很强的现实意义。这块"活化石",也是老法师,亮相了,发挥他的作用了,是一件有意义的事。

 周艺凯是上海滑稽界的一位代表人物,是海派文化的一种独特的文化现象。他从演员起步,初演幕表戏,继而跑码头,成名游乐场,逼上梁山当编剧,遂成剧作家,《出租的新娘》《主仆颠倒》《方卿见姑娘》等佳作接连问世,兼而又做导演,一出接一出,出人又出戏。因为他当过滑稽演员,他写出的剧本,肉里噱接二连三,导演滑稽戏更是行家里手。不噱的戏,经过他的指点,也能演得很滑稽,指导演员表演又很到位。集演、编、导于一身,"三位一体",在上海滑稽界屈指可数。

 在演、编、导三者之中,编是核心。现在滑稽戏不景气,一个大问题是缺少好本子。俗话说,外来的和尚好念经。但滑稽戏的经不好念,不熟悉滑稽戏的编剧,写出来的戏不滑稽;剧团里写出来的有些本子又不理想。滑稽戏舞台受到多种艺术样式的冲击,演员更热衷于在电视上露面,在电视荧屏上播出后,收视率一路攀升。剧场内的演出却很冷清,这使得上海滑稽戏处于尴尬的境地。滑稽戏这朵花,是上海特产,本来蛮讨人欢喜的,现在开得不大好看,也不闹猛。

 研究一下周艺凯的创作高峰,他的《婚姻大事》《啥个花样经》《假戏真做》《出租的新娘》《主仆颠倒》《5、6、7》《死要面子》《稀奇古怪》等十一部戏,都是在1979年到1990年的十一年内写成的。这个时期,也是上海滑稽戏创作和演出又多又好的一个黄金时期。《出色的答案》《阿混新传》《路灯下的宝贝》《甜酸苦辣》《GPT不正常》等,也是在这段时期里出现的。周艺凯的《出租的新娘》和《阿混新传》《路灯下的宝贝》,是当时齐名的名作。

 《出租的新娘》是一出喜剧效果十分强烈的好戏,

《周艺凯艺术集锦》书影

于1981年在上海首届戏剧节获奖。这出戏所触及的时弊，在今天还有针对性。《主仆颠倒》写一名老华侨带一个美国年轻雇员前来商谈合资开中国餐馆，负责接待的赵主任神魂颠倒，竟将老华侨和雇员的主仆关系弄了个颠倒，把雇员当作主人，主人当作雇员，产生了一幕接一幕的闹剧，噱头不断，好看又叫座，它所讽刺的势利眼、戴有色眼镜看人待人，也是从古到今、从中到西，社会上一贯存在的顽疾。这出戏应上海电影制片厂之约改写成电视剧上、下集，在法国巴黎荣获首届雄狮奖三等奖。这是上海电影制片厂拍摄的电视剧首次在海外获得的奖项，也是上海滑稽戏首次在海外获奖。

研究一下周艺凯的艺术走向，我们可以看出，滑稽戏的根基在舞台上，舞台表演和电影、电视表演有相通之处，又有不同之处。舞台上的表演必须一次成功，一次演好，这就要求演员踏实敬业，丢弃浮躁，靠平时积累的扎实功夫，靠天长日久的舞台磨炼。如果本末倒置，将本行扔掉，只是一味想出名、争上镜、急功近利，那决计成不了观众喜爱的好演员，也不可能创作出大家喜爱的作品。

随着一大批老一辈的滑稽名家姚慕双、周柏春、袁一灵、杨华生、王双庆等明星陨落，由他们所代表的滑稽戏的黄金时代，已拉上了最后的帷幕。但是，滑稽戏不应"笑"着向昨天告别。目前的滑稽界要居"危"思危，滑稽演员要坚守阵地，自尊自爱，要在提高自身的修养上下功夫。幽默不是油滑，滑稽不是低俗。幽默和滑稽是用高智慧向观众说话，是一种高级的美学形态。例如，他为了一句台词："我的眼睛勿会错的，两只蝴蝶在我眼前飞过，我也看得出哪一只是梁山伯，哪一只是祝英台"（从"苍蝇"化过来），足足想了半个多月。造就了一个品位高、有文化、有美感的经典噱头。目前滑稽戏入行门槛很低，一些滑稽演员不了解时事，也不提高自己的修养，他们没有领会滑稽戏本应针砭时弊（普希金说过："高尚的喜剧是接近于悲剧的"），而只是通过扮怪相，说怪话，通过反常态的肢体动作，一些庸俗的笑料来获取廉价的笑声，令观众极不舒服，也使一些人看不起滑稽戏。如此恶性循环下去，滑稽戏的生态环境将越来越坏。

研究周艺凯现象，当务之急，就是要抓滑稽戏的创作。没有好本子，振兴滑稽戏根本谈不上。要采取各种行之有效的办法，促进滑稽戏剧本的创作，我们要鼓励滑稽戏演员向周艺凯学习，努力创作滑稽戏的本子，可以先从小品、段子写起。

周艺凯编剧的艺术性，也是值得我们好好研究的。他对滑稽前辈留下的大大小小的"套子"，就是招笑的技巧（比如因小失大、张冠李戴、损人害己、胡搅蛮缠、自讨苦吃、方言误解等等），有继承，也有新的创造，将老套子化为新套子。钱程说得好："关于滑稽戏的'套子'，至今可能还只是口耳相传的一个'空白'，我们期盼周艺凯老师和滑稽前辈能将滑稽戏的'套子'挖掘、整理出来，为滑稽戏的传承和保护添砖加瓦。"《周艺凯艺术集锦》的出版，为滑稽戏的传承、保护和发展做出了有益的贡献，值得欢迎。衷心希望周先生老当益壮，为上海滑稽戏的振兴和再创辉煌发挥更大作用。

在2016年3月25日上海市剧协召开的海派滑稽周艺凯艺术研讨会上的发言

龚仁龙的肉里噱

滑稽戏是戏剧艺术的漫画，它和沪剧又是上海的土特产剧种，植根于上海这片土壤中生长起来的，因此值得特别关注。1957年，上海举行了一次滑稽戏会演。一位苏联戏剧专家看了戏后，大声叫嚷："原来你们的话剧好演员都在这里啊！"可见，滑稽戏的表演是很有特色，表现力非常强的。滑稽戏，应当堂堂正正地在戏剧美学中占有一席之地。今天为龚仁龙的表演成就举行研讨会，很有意义。龚仁龙20多年来在滑稽戏舞台上饰演了31个角色，凭借主演《喜从天降》《哭笑不得》等戏，获得了二度白玉兰主角奖和一次提名奖，不但在滑稽界，在整个戏剧界也属凤毛麟角，值得祝贺和总结。

看龚仁龙的《哭笑不得》和《喜从天降》，他的表演给我最深刻的印象是肉里噱。这两个人物都是肯定性滑稽人物，正面人物，塑造这样的人物难度较大，他们是善良、可爱甚至是很聪明的好人，但是，以扭曲的、傻气的、可笑的外表显现出来。拙中见美，丑中见美。要引观众发笑，但又是一种善意的笑，同情的笑，分寸非常难把握。

现在人们对滑稽戏有一些批评，即滑稽戏不滑稽。取而代之的是"无厘头"和"外插花"，乱放噱头，离开了剧情和人物的性格，失去了滑稽戏的美学特色。

滑稽戏离不开噱头，逗笑离不开噱头，滑稽演员三句话离不开本行，其本行之一，就是噱头。噱头最足以显示滑稽演员的才华。似是脱口而出，却又妙趣横生。龚仁龙在谈及他的表演时，用肉里噱来概括自己的艺术追求。所谓肉里噱，就是说高明的滑稽戏表演，必须依据全剧的喜剧性架构、演变以及剧情赋予喜剧人物的独特性格，自然流淌，夸张、放大，但又不失本质真实。以此方法"酿制"出来的表演，方能做到自然松弛，事事情理之中，又处处意料之外，博得观众发自内心的笑。

龚仁龙凭借厚实的人生和艺术经验，情理结合地把握了人物的个性，充分展示了人物的内心世界，利用滑稽艺术特有的洒脱自如、拙巧并用、正中有谐、寓庄于谐的表演手法，在肉里噱和真情之上下功夫。《喜从天降》前年9月推出，由龚仁龙领衔主演退休工人牛强根，姚祺儿饰演魏仁杰。这出戏通过牛强根与前妻邂逅、与亲生女儿相认、养子认亲等曲折离奇的故事，表现了主人公的善良忠厚，对生活中种种意外遭遇的理性处置和坦荡胸襟，具有强烈的喜剧效果，深受观众追捧。戏里描写牛强根帮助前妻送一桶"净水"到家中，他前妻衣袋中女儿手机里的一段约会的短信，又被小心眼的丈

滑稽戏《喜从天降》剧照
计一彪饰牛思文（左一）、龚仁龙饰牛根强（左二）
姚祺儿饰魏仁生（左三）、吴爱艺饰魏丽（左四）

夫魏仁杰看到了。利用"净水"和"情书"的上海话的同音异义来取得强烈的喜剧效果。法国美学家柏格森在《笑——论滑稽的意义》中说过："如果一句话被拧了过来而依旧保持一个意思，或者如果它能毫无差别地表达两组互不相关的意思，或者这句话是由于把一个概念移到它本来没有的色彩而得来的，那么这句话就是滑稽的。""净水"和"情书"运用了沪语的同音异义，造成了误会，加以混淆，缠夹不清，把一句话转移到"它本来没有的色彩"，引出了一系列的喜剧冲突，引起了观众的哄笑。龚仁龙和姚祺儿在表演时都从角色出发，认真地、自然地把各自口中的"净水""情书"两个词，重复多遍，加深误会，强化喜剧效果。牛根强当着未来儿媳（其实是亲生女儿）的面对儿子（其实是养子）说："丽丽是个好姑娘，现在我把女儿嫁给你，希望你待我女儿好……"好像是口误，错位了，但恰恰是他的心里话情不自禁地流淌出来，既令人发笑，又令人感动。

牛根强文化水平不高，但有一句自鸣得意的口头禅："我有点文化的。"在宾馆请亲家吃饭，点酒水，以为越新鲜的越好；鞋子不敢踏在地毯上；用筷子剔牙，再夹菜给客人……所出的种种洋相，其实都是文化水平不高、不懂礼仪的表现，所以更引人发笑。但是，这些夸张的行为又都是非常朴实善良的，是从人物出发的。这就是肉里噱。

在《哭笑不得》里，他演一个文化水平低、有点粗俗、傻气，但是心地善良、为人厚道的老板温大龙，当漂亮的女员工高洁为赌气而要求同他结婚时，他受宠若惊，又觉得对不起自己原来的女朋友，心情矛盾。回家向父母坦白的一场戏，演得可笑可气但不

失真诚。高洁的父亲是一位教师,和大龙见面时说道:"承蒙对小女的抬爱,我甚感欣慰……失敬失敬!"大龙对前面几句话听不懂,最后一句,自以为懂了,便对高父说:"你要去看毛病了。"原来,他把"失敬",当成了大小便"失禁"了。高父说:"近朱者赤。"大龙回敬高父:"你也讲粗话。"引出了观众的哄堂大笑。这些噱头都是同大龙的文化水平低相吻合的,因此,很自然。他还有一句口头禅:"不搭界咯!我这个人总是从好的方面想……"也展示了人物的憨厚大度,遇事能自我解嘲、自我化解的开朗性格。

　　龚仁龙说,许多噱头是在演出过程当中与搭档、与观众共同完成的,这就要求演员要有现场"活口"、即兴发挥的能力,是在长期演出过程当中锻炼出来的。龚仁龙每当接到一个任务,总会对将要塑造的人物,在生活当中寻找一个接近的人,这样,就有一个生动、鲜活的形象浮现出来,然后再为这个人物设计特定的动作、语言。这样设计的噱头,有真实的生活依据,是接地气的,便是肉里噱,而不是外插花、生硬地制造噱头了。我感到他与姚慕双、周柏春的冷噱有不同之处,他肢体语言也很丰富,好像是热噱。但是共同之处,都是肉里噱,而不是呵痒式的硬噱头。这是滑稽之美的高境界。他和姚祺儿搭档的几出戏,一冷一热,配合默契,和而不同,噱而不油,成为近年来滑稽戏中的佳作,可喜可贺。

在2013年5月15日龚仁龙喜剧艺术研讨会上的发言

一台观众大笑二百余次的滑稽戏

——评滑稽戏《以心攻毒》

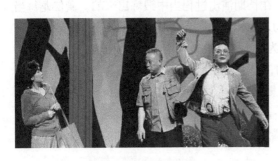

滑稽戏《以心攻毒》剧照

好的滑稽新戏不多。民营欣艺滑稽剧团近日上演组团后的首台大戏《以心攻毒》，一炮打响，让观众开怀大笑了两个多小时，在笑声中接受了"珍爱生命、远离毒品"的教育。

《以心攻毒》的确是一台真正的滑稽戏。滑稽表演艺术家周柏春说过："上了台三分钟台下没有笑声，我急得要上吊。"滑稽戏倘若不滑稽，那么，可笑的，就不是戏中的人物，而是编导演自身。《以心攻毒》的笑声，剧团做过一个统计，每场哄堂大笑259次，形成了一股强烈的感情冲击波，从台下冲击到台上，演员演得更加扎劲。听说这出戏的首轮演出，三个剧场，每天演两场，连演44场，场场满座，可见上海市民还是喜欢看滑稽戏的。

这是一出宣传禁毒的戏，沈刚、龚仁龙、计一彪、周益伦等艺术家们把它打造成了一台故事精彩、情节生动、人物鲜活、有情怀、有温度、有道德的雅俗共赏的滑稽戏。沈刚依然一身而二任，编剧、导演双肩挑。"珍爱生命、远离毒品"，这个众所周知的道理，通过两个家庭五口人的爱与恨、喜与愁的纠葛来生动地叙说。身为禁毒缉毒警察的丁得金（"盯得紧"的谐音），退休后加入了禁毒志愿者行列，但向妻子隐瞒了此事。丁得金面对的第一个戒毒康复对象，竟是40年前曾追求过自己的中学同学华美；而华美的女儿飘飘，又是他儿子丁太平的恋人。飘飘对母亲非常怨恨，不愿意让人知道母亲吸毒的不光彩的过去，却又要在恋人面前装出母女关系很亲热。毒贩尹世举（沪语"阴死鬼"的谐音）则插在五人中间造谣生事，还诱骗华美复吸毒品。丁得金面对妻子的误会和埋怨、吸毒者及家属的冷淡和排斥、毒贩的挑拨，引出了一系列戏剧矛盾冲突。

这部作品之所以受到观众的欢迎，是因为它有妙趣横生的内容和结构完好的滑稽戏情节，而这种滑稽情节又产生于行动本身，来自人物的处境和性格，并非基于生造的偶然事件。《以心攻毒》运用滑稽戏真假颠倒、弄假成真、意外误会、反语谐音等技法，不断引发观众的大笑。丁得金帮助华美戒毒一个月后，陪同华美到医院里去做尿检，

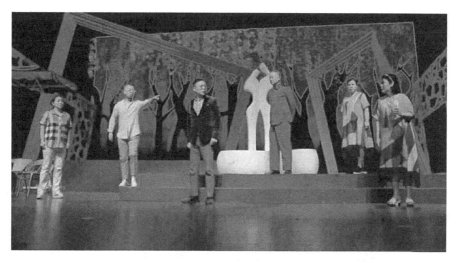

滑稽戏《以心攻毒》剧照
许海俐饰华美（右一）、骆文莲饰林亚芬（右二）、龚仁龙饰丁得金（右三）、吴爱艺饰韩飘飘（左一）

目的在于检验戒毒是否获得成功，却被毒贩尹世举向丁妻林亚芬造谣两人有不正常的男女关系。而林亚芬又偷听到了丁得金和华美的对话："这是我们两个人共同努力的结果。""你要千当心万当心，不能让这个来之不易的成果流产啊！""你放心，我肯定听你的话，好好保护我们俩共同努力的结果"……证实了毒贩的挑拨，误会起了大作用；林亚芬继而发现老公曾送给华美一张银行卡（为帮助她克服生活困难），丁得金更是百口难辩，进一步把两人的误解冲突推向高潮。戏的最后，丁得金和妻子误会消除、华美决心戒毒、毒贩被绳之以法、飘飘与丁太平结婚。结局是圆满的，却付出了令人心酸的沉重代价。

　　主演龚仁龙说："做演员难，做滑稽戏演员更难，做成功的滑稽戏演员难上加难。"这话一点不错。一台好的滑稽戏，要做到滑稽而不油滑，通俗而不庸俗，噱头似是脱口而出，自然流淌，却又令人捧腹，这是最不容易的。七位演员，表演松弛自然，配合默契，噱头不断，人物个个性格鲜明，活灵活现。吴爱艺饰演飘飘、许海俐饰演华美、骆文莲饰演林亚芬，三位女演员，饰演三个不同身份性格的人物，也是笑料百出。吴爱艺说："我生活中很严谨，舞台上必须搞笑。我要用严谨的态度搞笑，把欢乐带给您。"她在《以心攻毒》中多面性格的表演，把飘飘这个人物演活了，兑现了自己的诺言。

　　欣艺滑稽剧团是上海新成立的一个民营滑稽剧团。他们自筹资金，安排选题，聘请著名编导和主演，短短三个月，就创排出了一台好戏。《以心攻毒》的成功，为滑稽戏的振兴做出了贡献。如此高效率，值得肯定。

刊于2019年7月7日《新民晚报》

80后的"马天明"

——评滑稽戏《今天他休息》

上海人民滑稽剧团携手上海市公安局治安总队创作的大型滑稽戏《今天他休息》，已上演27场，观众超过3万人，反映甚好。这是人们期待多年的一出难得的优秀滑稽戏，重振了上海滑稽戏的辉煌。

在20世纪50年代末，由仲星火主演的喜剧电影《今天我休息》，成为歌颂新社会民警的一部家喻户晓的电影，马天明成了人民爱戴的好警察的化身。《今天他休息》，由"我"变成"他"，一字之改，时间过了50多年，80后的"马天明"出现了，时代背景变了，民警所遇到的矛盾和诉求也变了，但有一点没有变：警民鱼水情的主题不变。

同样的主题，但喜剧电影和滑稽戏的艺术样式是不一样的。由赵化南编剧、秦雷执导的《今天他休息》截取了社区民警秦楠一个繁忙的"休息日"，讲述了社区民警的苦与乐和警民之间的深情。《今天他休息》的难度在于，用滑稽戏的形式来歌颂一位正面人物，一位人民群众的忠诚卫士。滑稽戏《七十二家房客》中杨华生塑造的警察369，是一个上海旧社会警察的典型形象，已深入人心，但这是一个反面人物，可以竭尽讽刺、夸张、丑化之能事；而秦楠是一位正面人物，是一个可爱、可亲、可信、可敬的好警察。如何在滑稽戏的表演中既弘扬爱民亲民、善于化解人民内部矛盾的主旋律，又要不断放噱头，妙趣横生，笑点不断；既要滑稽，又不能流于油滑，这是一大难题。

上海人民滑稽剧团团长王汝刚说："起先我们以为演一名警察是非常容易的，特别是我们演滑稽戏的演员，塑造角色的能力很强。然而真正上了舞台才发现，要演好我们新时期的人民警察很不容易。"舞台实践表明：《今天他休息》和《今天我休息》相比，可以说是毫不逊色。

这出戏将3个故事成功浓缩在秦楠的一个休息日里，通过一系列精彩动人、跌宕起伏的戏剧情节，展现了一名优秀的80后青年社区民警真实而鲜活的形象。青年演员钱懿成功地解开了滑稽而不油滑这一难题，他的表演松弛真诚，把秦楠演得憨厚可爱、诚实机智。他人性化地展现了一个真实可信、有血有肉的新时代的"马天明"，而不是一个高大全的"马天明"。他热心善良，乐于助人，又会开动脑筋，有时也发点牢骚。他在处理居民中棘手的难题时"头子特别活络"，可在面对和父亲或是女友的关系时，则又显得有点笨拙。当全剧接近尾声，秦楠为安抚"未婚先孕"的小美，而遭误解被"吃

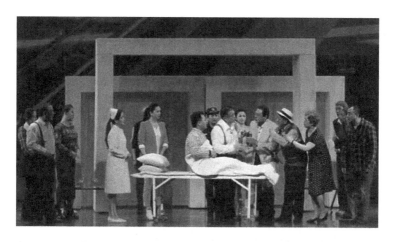

滑稽戏《今天他休息》剧照　姚祺儿饰姚逸耀、余娅饰金媛

耳光",心中的冤屈愤懑终于爆发,一段发自肺腑的唱段令人动容:"想起当警察的酸甜苦辣,终日无休难回家,更不要奢望花前月下,有怨言无处表达,受到委屈只有强忍下,面对生死不能惧怕,留给家人只有牵挂……"让跟着秦楠一起忍辱负重多时的观众禁不住"笑中带泪"。可惜的是全剧像这样精彩的唱段太少,令人感觉不够满足。

这出戏最值得赞颂的是,王汝刚饰演一名愤世嫉俗的老书法家,李九松扮演被啃老的逆子逼上绝路的祝爷爷,毛猛达饰一名霸气十足的小老板周游,三位滑稽老戏骨倾情烘托青年演员,甘当绿叶。他们以娴熟的演技,淋漓尽致地表现了居民中的各色人等,个性鲜明,入木三分,似乎在不经意中放出噱头,不断出彩。全台老中青演员合力把这出戏打造成了一台真正名副其实的滑稽戏。

用滑稽戏形式来针砭时弊、讽刺恶俗,是其所长,不足为奇;而要表现崇高、正气、严肃的题材和高尚、完美的正面人物,则是戏剧美学上的难题。《今天他休息》创作演出成功,为此提供了可贵的经验。

刊于2014年5月24日《新民晚报》

"冷面滑稽"的艺术魅力

——评滑稽戏《一念之差》

 滑稽戏是从文明戏衍生出来的一种艺术样式，从诞生起就非常注重反映现实生活。上海青艺滑稽剧团荣获2016年上海市新剧目评选展演作品奖的大型滑稽戏《一念之差》，作为中国滑稽戏诞生110周年展演剧目之一，是一出以反腐败为主题、让观众在笑声中获取警示的好戏。

 人是有思想的。人生的梦想，是由无数个念想织成的。每一个念想，如果在道德纪律的框架之下实现了，便是一步成功，是一大乐事；反之，一念之差，"一失足成千古恨"，可以铸成大错、可以影响家庭的幸福、可以影响事业的发展，甚至毁掉人的一生。滑稽戏《一念之差》通过主角国企高管姚逸耀因妻子受贿而引发出人生变故的演绎，提醒人们不要因一时糊涂、一念之差而毁了家庭、误了前途，很发人深省。

 戏是从姚逸耀得到儿子被美国纽约大学录取的喜讯揭幕的。一家人喜气洋洋，举杯庆贺；可是，隔壁邻居建筑承包商单阿福的出现，彻底打破了这个家的安宁和欢乐。妻子金媛因一念之差，接受了单阿福200万元的贿赂，暗地里答应让他承包一个重要工程项目。金媛不断向丈夫"翘边"、吹"枕头风"，姚逸耀没有及时发现妻子的错误，结果被动地陷入进退两难的困境；在苦恼和纠结中，单阿福又揭开了自己的养子单宝宝之谜，原来这个不争气的养子乃是姚逸耀的前妻所生，又给这个家庭平添了烦躁和忧愁。种种滑稽和可笑的矛盾冲突，一幕又一幕地接踵而来。

 《一念之差》的主题是严肃的、沉重的，它与滑稽戏的漫画式表演有很大的反差。编导演运用了夸张、变形、重复、热噱、冷噱等各种滑稽戏套路和手法，强化矛盾冲突，引发观众在开怀大笑中得到启示，取得了成功。这出戏总体的表演基调是俗而不低、俗而不粗，俗得可爱，笑得有味。饰演姚妻的余娅，是一位上海戏剧学院表演系毕业的儿童剧演员，客串演滑稽戏，也比较注意心理体验。一念之差，发端于她。余娅把这个典型的上海女人演活了。她对这个家庭、丈夫充满了关爱，但因老夫少妻、受丈夫宠爱，会发嗲，会吃醋，又有点小市民气，于是被隔壁的单老板钻了空子。大堤毁于穴蚁，下半场，金媛像换了一个人似的，她的无奈、苦恼和悔恨表演得淋漓尽致。姚逸耀（"摇一摇"同音词），摇了一摇，差一点倒下。领导干部要管好自己的家人，这也是一个深刻的教训。

滑稽戏《一念之差》剧照

滑稽的外在形式之所以能引人发笑,必须经过特殊的夸张和变形。滑稽戏最大的特点就是"不协调",就是一反常态。既要一反常态,又要合情合理。滑稽戏之难,就难在这里。周益伦、杨一笑、许海俐、吴爱艺等沪上知名滑稽戏演员在戏里扮演的不同角色,都熟练地运用了夸张和变形的表演手段,热噱不断,戏就闹猛。周益伦饰演单老板,讽刺姚总曾把一包草鸡蛋送交到纪委去,用一口绍兴话说:"要是我送伊一只老母鸡,伊要把它交到中纪委去了",令人捧腹不止。吴爱艺饰演单宝宝的女朋友曲波,上场走路扭怩作态,夸张而变形,使其俗不可耐的性格分外鲜明。因单老板的儿子和姚总的儿子都叫宝宝,曲波产生误会,跑到姚总家里,为表示热络,见到金媛、金老爸和单老板,都送上一个亲吻,恶形恶状,赢得满堂的轻蔑嘲笑。

这里要多说几句姚祺儿的表演。著名滑稽表演艺术家姚慕双以其"冷面滑稽"表演著称于世。他在《出色的答案》中饰演倒开水的工人老方一角,寓庄于谐,非常出色。他介绍表演经验时曾说:"在这一系列场景的表演中,我都没有故意地去进行戏谑,而是将'逼真'贯穿在我的表演过程的始终。""特别当演到'喜'时,要注意从主题要求和人物思想性格出发,掌握分寸,适可而止;做到合乎情理,挖掘内涵,正确体现;而不是毫无节制,滥放'噱头'。"这是一种高层次的滑稽表演。我本无意说笑,谁知说笑自来,仿佛一本正经,却是句句逗人;虽然不苟言笑,正经透出诙谐。

姚祺儿继承了其父姚慕双的表演风格,在《一念之差》中演的这个国企高管,也是一个典型的"冷面滑稽"形象。他的表演特色也是逼真自然、诙谐幽默、合情合理,又出人意料。这样的表演在戏里无处不在的。他是以一个正气十足的好领导、好丈夫的面目出场的,用妻子金媛的话来说,他是"一分钱的好处不愿拿"的有原则的人。他拒

收单老板一包绍兴霉干菜是发自内心的，这是其"冷面"的正面。但是，姚总的"冷面"还有另一面，就是对于第二任妻子宠爱有加，缺少教育。他发现妻子收受单老板200万后，不敢痛快地决断，而是想法掩饰错误，关照秘书把这个项目给单阿福做，但把200万钞票私下退还他。"冷面"的另一面使他不能自拔，金媛想不通了，用普通话说："真是哑巴吃黄连，有苦说不出。"姚逸耀接着说了一句："侬还开国语！"此一语，仿佛是不经意地脱口而出，却是一个很不错的"肉里噱"。显示出了姚逸耀此时的无奈心态。姚逸耀还形容自己这回犯错误是："勿死在黄浦江里，死在阴沟里"。听到这里，观众忍俊不禁地大笑起来，但笑中又带有痛惜。这便是姚祺儿不温不火的"冷面滑稽"的艺术魅力。

舞台布景的出新是《一念之差》的一大看点。姚家和单家是邻居，因而舞台设计师设计了一个转台，像变戏法一样，一会是姚家，一转又成了单家。舞台不断旋转，场景不断变换，故事情节连续不断，戏的节奏更流畅。

这出戏的不足是全场没有唱段。滑稽戏只说不唱，艺术魅力为之大大减弱。希望在做加工修改时，能适当加入南腔北调的唱段，使之更具有上海滑稽戏的色彩。

刊于2017年12月5日《新民晚报》

活生生的口述历史

——评滑稽戏《上海的声音》

写过滑稽戏《谢谢一家门》和话剧《芸香》《老林》的著名女剧作家徐频莉,这回和编剧俞志清合作,推出了一部滑稽戏《上海的声音》。

故事发生在20世纪70年代末上海一个棚户区里。剧中的人物和情节都是老上海人熟悉不过的:热心肠的烟纸店老板季根发是一个有着特殊身份的人;老实巴交的剃头爷叔,有两个"闯祸胚"儿子塑料头和爆炸头;撑粪船的船娘,隐瞒自己的真实身份,嫁给了塑料头;川妹子为了进上海户口,宁愿嫁给善良的智障人刚刚……编剧将这些故事串联在一起,引导观众在笑声中体验40年上海"下只角"的变迁,喜中含泪,由小见大,获得成功。

滑稽戏《上海的声音》是一段微观的活生生的口述历史。它以诙谐、幽默的艺术形式,展示了上海底层人民的生活百态。戏的时间跨度长达40年,有名有姓有故事的人物有十几个。让观众在两个多小时不断的开怀大笑中重温这段历史,编、导、演花费了许多心思。用王汝刚的话来说:"我们用的是话剧的胚子,滑稽戏的段子,最后走的是新喜剧的路子。"

话剧的胚子加上滑稽戏的段子,就是黄佐临先生在半个多世纪前倡导过的方言喜剧。黄佐临先生曾把普通话话剧和方言话剧并列为两种话剧,认为方言话剧和滑稽戏隔了一道门是两家,打开门是一家。上海人艺不仅有话剧团和方言话剧团,还把姚、周领衔的蜜蜂滑稽剧团招致麾下。《上海的声音》介乎滑稽戏和方言话剧之间。在当下滑稽戏趋热的时候,王汝刚推出了这出新喜剧,1 300个座位的剧场,座无虚席,观众以不停的笑声作为回报。

上海是一座移民城市。《上海的声音》运用了多种方言来塑造人物。王汝刚演的烟纸店老板是一口石骨铁硬的宁波话,饰演涂阿姨的韩丽萍说的是地道而好听的浦东话,饰演桂花的达娃卓玛说的是四川话,而饰演剃头爷叔的陶德兴说苏北话,还有"喱喱""咯咯"的广东话。爆炸头(陈靓饰)有严重的口吃,说话需要一套嘴皮子功夫;塑料头(潘前卫饰)为人豪爽,讲义气。一对活宝,两副卖相,他们在改革开放不同历史阶段的折腾和腔调,在真实的基础上典型化、漫画化,辛辣的讽刺中带有几许温情。

滑稽戏演员在掌握了角色的性格、情感、心理逻辑后,在表演上有较之其他剧种更大的创作自由度。他们可以加上许多鲜活的即兴创造,生发出许多令人捧腹的笑料。

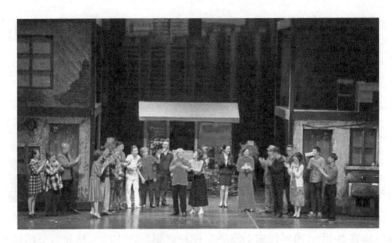

滑稽戏《上海的声音》剧照

《上海的声音》满台的南腔北调，夸张的方言加上某些谐音的误会，比如王汝刚演的烟纸店老板，用宁波话回答来电人询问其父现在何处时，说"希特勒"，原来是"死脱了"的谐音，引起观众哄堂大笑。剧中还插进了越剧尹派唱腔、沪剧唱段、流行歌曲，对原唱词略作改造，增添了新喜剧的色彩。

塑料头结婚，弟弟爆炸头送的礼物是一张缝纫机票。老爸问他是从哪里弄来的，爆炸头说是拿收集的糖纸头去调邮票，用邮票去调邓丽君磁带，再用邓丽君磁带去调换缝纫机票。本来哥哥结婚没有大橱，"36只脚"少了4只脚，现在有了缝纫机，正好补上4只脚。这类充满生活情趣又折射出物资匮乏时代令人哭笑不得的段子，在戏中俯拾皆是。

夸张的动作，不断地重复，也是滑稽戏出笑料的常用手段。《上海的声音》不断推出"动作"与"反动作"，以情感为中介，推移变换，把现实生活的复杂性从多面性表现出来。塑料头和爆炸头兄弟俩在改革开放后为躲债离家出走，经过奋斗，赚到了不少钱，两人回来见塑料头的妻子船娘。弟弟穿得光鲜，外面披了一件很有气派的风衣，而哥哥则穿得破破烂烂。哥哥向妻子叙述自己艰难的打工经历，讲到一半，弟弟把风衣脱下披到哥哥身上，表示他身份已经变化，但哥哥不依，把风衣还给弟弟，弟弟又重新给哥哥披上，并告诉嫂嫂他已是董事长了……风衣多次披上脱下，哥哥诚恳道歉，船娘喜极而泣，夫妻重归于好。兄弟俩夸张、重复的肢体动作、丰富的表情，运用滑稽戏传统套子，取得了特殊的喜剧效果。

这个戏因为是初演，还存在修改提高的空间。线条太多，拖泥带水的戏份较多，要做一点减法。王汝刚演的烟纸店老板，是主角，戏应加强。他父亲冤案的来龙去脉没有交代清楚。大明从日本回国，给原老婆带来礼物并希望复婚一笔，似可删。

刊于2019年11月3日《新民晚报》

滑稽戏的一个新"宝宝"

——评《舌尖上的诱惑》

上海市人民滑稽剧团和上海市青艺滑稽剧团拆了墙成一家,易名上海独角戏艺术传承中心。不满十月,产下一个新"宝宝",天庭饱满,相貌堂堂,活泼可爱,讨人喜欢。它的名字叫《舌尖上的诱惑》。

《舌尖上的诱惑》其实不是一个独角戏,而是一出大型滑稽戏。这出戏,集两个滑稽剧团精英之大成,扬滑稽名家之所长,由滑稽表演艺术家王汝刚和姚祺儿领衔出演,梁定东编剧,秦雷导演。强强联手,一加一大于二,出手果然不凡。

在市场经济大潮中,商品作假之顽疾,人们深恶痛绝。阳澄湖的大闸蟹,市面上卖的多数是"过水"蟹。假酒也是如此,屡禁而不绝。这出戏歌颂了打假英雄——单宝宝。他是一位记者,接到消费者举报,香喷喷酒业公司生产的长寿龟鳖酒,原料里没有一片乌龟壳,也没有半点甲鱼肉,销售人员诱惑老年人上当。单宝宝联手食品药品监督管理局执法大队长陈光明,潜伏卧底,艰难取证,赢得胜利。人们笑着和假酒告别。

滑稽戏搞笑并不难,难就难在滑稽而不庸俗、搞笑而不龌龊。难就难在接地气而高于生活,夸张而不油滑。《舌尖上的诱惑》做到了这一点。它笑点不断,但笑点多数是"肉里噱",笑得健康,笑得有味,它不像某些滑稽段子迎合低俗口味而哗众取宠,不是硬装榫头而制造笑料。这出滑稽戏切中时弊,弘扬正气,有筋骨、有思想、有噱头、有温度,是近年来难得一见的好戏。

这是一幅当代现实生活的风情画,充满了上海味道。导演秦雷,导演手法并不雷同。他想方设法让"老滑稽""小滑稽"倾力发挥,各尽所能。故事内容丰满,情节曲折,引人入胜;人物个性鲜明,正反面人物都活灵活现。单宝宝由青年演员钱懿饰演,这个人物,憨态可掬,有正义感,有勇有谋,属于可爱型的一个平民英雄;王翠花老太的相好宋伯伯,对老太太殷勤显尽,诚实中透出可笑;办公室主任马俊,不负其名(马屁精),拍马功夫到家,说一口地道崇明话,笑料滚滚而出;陈光明通体光明,小三朱莉花头经很透,老工头阴阳怪气;几位应聘者的表演也各尽其妙。一位应聘者上场就学贾宝玉腔调叫:"我来迟了",噱头十足;另一位应聘者唱《贵妃醉酒》,曲名中有个"酒"字,足见编剧之匠心。这些没有姓名的龙套角色也演得有声有色,全台一棵菜,给观众留下了深刻的印象。

这里,自然要多花点文字谈谈戏中两位主演。

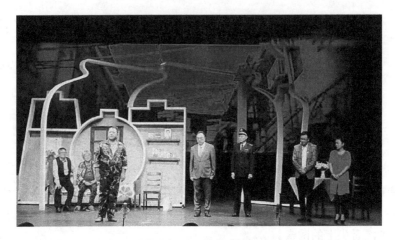

滑稽戏《舌尖上的诱惑》剧照

姚祺儿饰制造假酒的老板赵总，这是又一个冷噱型的人物。"我本无心说笑话，谁知笑话逼人来"。他继承了其父姚慕双先生的表演传统，含而不露。比如开推广会时，他不冷不热地说："今朝是开推广会，勿是夜总会"，"开推广会不要开成追悼会"。他唯利是图，表面上装出不爱钱财。口口声声说"钞票生不带来、死不带去"，"来时一根脐带，走时一根裤带"，但他是诈骗老人的总根子。冷面滑稽，为反面人物涂上一层"正人君子"的色彩，更加可笑。这个人物也有不足：坏得还不够。他是一个坑害百姓的奸商，唯利是图，贪财好色，建议可以多写几笔坏处，可以从反面增强这台戏的思想深度。

王汝刚饰演一个60多岁的老太太。和姚祺儿相反，这是一个热噱型人物。一举一动，一言一行，一个转身，一个眼神，一声调笑，自然，轻松，不油，不浮，炉火纯青，确有真功夫，令人忍俊不禁。他是上海滑稽界的一绝，也是上海戏剧界的"第一老太婆"。他扮演老太太以假乱真，以至于观众席里一位熟悉王汝刚的女作家，居然没有发现王翠花是由王汝刚饰演的。一片绿叶，因为绿得青翠，光芒盖过了几朵红花。这也是没有办法的事。如果要提一点不足：王老太的那个头套，黑头发是否可以多一点？宋伯伯会更爱他。

滑稽戏是上海市民十分欢迎的一个剧种。现存在的问题依然是好戏太少。《舌尖上的诱惑》的上演，老中青的优秀演员都到舞台上亮相，这是一个非常可喜的现象。希望上海的滑稽舞台上多生几个这样好看可爱的新"宝宝"。

刊于2018年12月30日《新民晚报》

俗中见雅　笑中含悲

——评滑稽戏《GPT不正常》

在 1990 年举行的上海话剧研讨展演活动中，上海滑稽剧团的《GPT 不正常》破格参加，却获得了意外的成功。编导严顺开"三年不鸣"，"一鸣惊人"。我和许多关心滑稽戏的朋友都认为，这是自《阿混新传》以来，上海滑稽戏舞台上出现的又一出难得的雅俗共赏的好戏。

《GPT 不正常》的题材是俗的，但编、导、演的手法却颇是不凡。大幕拉开，白荷街919 号——这幢普通的老式石库门住房里的居民阿米染上了甲型肝炎，于是，原本融洽、平静的人际关系，顿时变得紧张起来；阿米的 GPT（谷丙转氨酶）不正常，引出了她的某些邻居思维不正常、心态不正常，公用厨房里层层设防，人人自危，出现了一系列荒唐悖理的、违反常情的言行，于是形成了浓烈的喜剧色彩。

沈彩珍夫妇在公用厨房里用绳子、被单围起一方"隔离地带"；庄妈妈如法炮制，也以邻为壑；沈彩珍绘声绘色地描述肝炎"细菌""叭——叭——叭"的传染过程；福生趁上海甲肝流行之机，外出倒卖板蓝根，想赚笔大钱，没想到家里妻子偏偏染上的肝炎，急需板蓝根，而他自己最终反把老本都蚀光了；还有阿米为了帮阿为摆脱流言之困，按自己的思维逻辑想出了一个"理由"：阿为希望通过阿米的爷叔帮他调工作，不再漂洋出海，结果使阿为当场厥倒……凡此种种，都是惊人地违反了事物发展的常规，社会习俗和行为准则，体现出手段与目的的对立，加上演员精彩的表演，将这一群小市民的凡人凡事，演得活灵活现，有血有肉。

阿米 GPT 不正常引出的近邻们思维的不正常，还表现为对国际海员阿为悉心照顾病人提出的种种非议："他到底想干什么？""他的目的、动机是什么？"无事生非的沈彩珍甚至编造出"阿为与阿米关系不正常"的流言，最后导致一场轩然大波，外出跑单帮亏本回来的福生，听到上述流言后，竟然拿起切菜刀欲与阿为拼命。按照利己主义的信条观察人与事，正常的手段与目的的关系就会颠倒过来，从而生发出一系列可笑的喜剧场面。阿为百思而不得其解的是：为什么这些自小曾给过他许多温暖的邻居们，在阿米 GPT 不正常后，会出现这么多的不正常现象？他痛切地希望人与人之间少一些穿凿附会的"联想"，多一点友爱和理解。《GPT 不正常》巧妙地处理了寓庄于谐、寓教于乐的关系，把对助人为乐精神的赞扬和对自私琐碎、无事生非的小市民陋习的嘲讽，

滑稽戏《GPT不正常》剧照

"化"为喜剧的情节和语言，渗透到观众的笑声中去，而且讽刺这些人和事的分寸也掌握得很好。这正是《GPT》剧总体上的成功之处。

《GPT不正常》所揭示的在白荷街919号内由于GPT不正常而导致人际关系的陌生化，使我联想起荒诞派名剧《秃头歌女》中的第四场。戏中一男一女对面坐着，经过一阵荒唐的对话，双方发现彼此似曾相识。他俩回忆起旅行时，曾同坐在八号车厢第六室，继而又发现双方都住在伦敦，同住一幢楼一套房，同睡一张床，盖的是同一条绿色鸭绒被……于是两人才弄清原来曾是夫妻。法国荒诞派剧作家尤奈斯库设计如此荒唐的戏剧情节，旨在暗示观众：在当今社会生活中，由于人际关系的异化，即使是夫妻也成了素不相识的陌路人。《GPT不正常》在表现沈彩珍、庄妈妈等人对乐于助人的阿为一夜之间由熟悉的变成陌生的，甚至发展到乱猜疑这一点上，与《秃头歌女》有异曲同工之妙。当然，《GPT不正常》与《秃头歌女》的基调不同，前者并没有停留于展现厨房风波的滑稽场景上，同时还花了相当的笔墨，讴歌了以阿为、李伯、李波为代表的先进人物的思想和行为，显示助人为乐的思想正在为更多的人所接受，并帮助某些人的思想不正常转化为正常。

《GPT不正常》之所以吸引人，还在于它用丰富的艺术手段，深刻地刻画了各种人物的喜剧性格倾向。法国著名美学理论家柏格森认为，滑稽的"性格倾向必须深刻，以便能为喜剧提供持久的养料"。浅薄的、低级的滑稽戏往往不在刻画人物的性格倾向、心理逻辑上下功夫，而是仅在语言上缠来缠去，调侃、呵痒、耍贫嘴，或抖出一个个无聊的包袱，以博得廉价的笑声。《GPT不正常》中逗人发笑之处有近百处，绝大部分是由角色的性格倾向及碰撞产生的，因此笑得自然、笑得健康、笑得有味。

导演严顺开在谈他这出戏的导演构思时说:"我爱观众的笑,我更爱观众在笑的同时能沾上一点眼泪,但这该有多难啊!"要使观众产生笑中有泪或噙泪而笑的复杂情绪反应,正是滑稽戏最难得之处。用严肃的、悲剧性的表演来反衬滑稽,是一种新的艺术综合。悲、喜两种相反的成分并存于一个情感复合体中,相互强调、相互反衬、相互排斥,构成一种特殊的动力平衡。笑中有悲的喜剧,悲往往使笑笑得更深沉。在滑稽戏中做一点悲剧性的嫁接或穿插,可以增加滑稽戏的内在力度。其实,生活本身悲喜交集、祸福相依的情况是经常发生的,许多可笑的人和事,实质上却是可悲可叹的。喜剧大师卓别林主演的喜剧,许多都是含泪的喜剧,他说:"我从伟大的人类悲剧出发,创造了自己的喜剧体系。"荒诞派剧作家尤奈斯库也认为:"对一个非理性的、荒诞的、滑稽的剧本,导演可以给它嫁接上严肃、庄严、隆重的表演。"在《GPT不正常》的最后一场戏中,严顺开试图做了这样的"嫁接",并且获得了极其感人的戏剧效果。

刊于《上海戏剧》1991年第1期

传统滑稽戏的现代拓展

——评贺岁喜剧《四大才子》

2019年自小年夜到年初六的都市频道晚上七点黄金时段，一连八天，电视机前的观众笑声一片。由著名导演沈刚领衔编导的贺岁喜剧《四大才子》播出，为上海猪年春节增加了有江南文化特色的喜庆气氛。

这部戏的题材是老的，是关于江南四大才子故事的古装戏，但经编导演制作等多方的努力，做到了推陈出新。将三部滑稽经典融为一体（《唐伯虎点秋香》《王老虎抢亲》《祝枝山大闹明伦堂》）、南北笑星同剧飙戏、电视特技锦上添花，令观众耳目一新。滑稽戏演员和话剧、影视演员合作演出，并无违和之感。一共八集，歌颂了"真情无敌"，通俗而不庸俗，热闹而不胡闹，堪称一部好戏。上海滑稽戏在观众的笑声中渐渐复苏、振兴，编导演的努力值得肯定。

滑稽戏也可以这样演。滑稽戏本来就是海派戏剧的一个分支，其外延是广泛的，没有刻板的样式。这回，南北的笑星倾力出演《四大才子》，为滑稽戏的拓展积累了经验。而且不少新人在这部喜剧中表现出挑，承前启后，引起了广大观众的注意。

上海观众熟悉的老面孔——王汝刚，扮演足智多谋的祝枝山，一口软糯的苏州话，手拿一个放大镜，一只放大了的眼乌珠会说话，把祝枝山的聪明奇巧、随机应变、重情仗义，刻画得淋漓尽致、入木四分。顺便说一下，陆昭容的女扮男装，怎瞒得过老谋深算的祝枝山？不过，他可以不点破，静观事变，埋下伏笔，也许更有戏。这出戏中的滑稽演员，不论是出演主角，还是配角、小人物，也浑身是戏。龚仁龙、周益伦等几位老戏骨有上佳表演，青年演员也引人注目。演石榴的吴爱艺，是个配角，但她的表演有喜、有情、有爱、有恨。表情动作夸张有度，虽然傻气十足，却是从人物出发，演得真诚可爱。石榴真心爱华安（唐伯虎），率真痴情，往往弄巧成拙。直到知晓真相，虽然满心痛苦，但为了让心爱之人获得幸福，悄悄告知秋香，成了了唐伯虎和秋香的爱情。热爱滑稽艺术的吴爱艺，的确名副其实，把小人物石榴演得憨态可掬，傻得可笑，傻得可爱，难怪编导要特地为她加戏。

潘前卫饰演文徵明、陈靓饰演周文宾、计一彪饰演王老虎，都可圈可点。潘前卫的崇明话说得地道，在明伦堂文斗这场戏中，文徵明怒斥徐子建的"尽孝之道"，有一段300多字、60多句的崇明话贯口："是你！是你！让我变成不能尽孝尽忠、不能荣祖耀宗、不能情

有独钟、不能香火传宗之人……你徐子建就是个标标准准、完完全全、彻彻底底、不折不扣的——'流氓'。"语速越来越快,一气呵成,义愤填膺,字字清晰,效果极好。王老虎抢亲,抢来一个"美女",却是男扮女装的周文宾,反而成全了周文宾和王秀英的爱情。王老虎是丢了妹子又出乖露丑,这节戏搞笑有趣。其中,有周文宾对王秀英述说相思情的一段苏北话的贯口,也说

贺岁喜剧《四大才子》剧照

得很溜。这两大段贯口,在拍摄时都是一次成功的,实属不易。展示了两位青年演员扎实的语言基本功,值得点赞! 王老虎的好色表现得比较充分,但"虎气"似应更足一点。

不少话剧演员和滑稽演员合作,花开并蒂,自然成为贺岁喜剧《四大才子》的一大看点。郝爽演颇有女侠之风的陆昭容,女扮男装,飒爽英姿,身手利落,据说为苦练武功,下了不少功夫。马倩倩饰演秋香,清丽端庄,聪慧可人,透出超凡脱俗之美。几位话剧影视演员的加盟,为《四大才子》争取青年观众,增加了号召力。一真一假两个唐伯虎,制造出许多悬念和笑话,有很强的可看性。真假唐伯虎,由钱泳辰和文松饰演,才子的书卷气、真性情和骗子的假斯文、真卑鄙,在第六集对手戏中表现精彩。在他们的对话中,有一段关于名家画作价值的议论,说到名画家随便画几下都值钱。此论触及了时弊,言外之意,不言而喻。末了,唐不富居然厚颜无耻求唐伯虎代画一幅牡丹图,两人对峙时,有三次雷鸣,第一次震碎了酒杯,第二次将酒壶震碎,第三次更厉害,竟然震断了凳子腿。天怒人愤,增强了真善美、威慑假丑恶的力度。

《四大才子》的另一艺术特色是,减少了传统滑稽戏的卖口,不仅运用了鲜亮明快的色调来突出喜剧的审美气氛,更运用了不少电视特效来包装传统滑稽戏,强化了视觉冲击力。唐伯虎画牡丹,引来彩蝶纷飞;而假唐伯虎乱涂一气,口喷蜂蜜水,反招来一群苍蝇,嗡嗡嘤嘤,令人忍俊不禁。此外,剧中还有大量长镜头的运用和搞笑武打的表演,并列叙事线的镜头切割穿插,这些电视技术手段的运用,既丰富了全剧的表现力,又为传统古装滑稽戏添加了现代艺术色彩。

此剧也有瑕疵。例如,祝枝山在徐子建大门口左右写了一副对联:"今年正好晦气,全无财物进门"。在大闹明伦堂时,祝枝山辩称:"你的标点符号搞错了。应是:今年正好,晦气全无,财物进门。"因为两行对联是直写的,一目了然,现在祝枝山作如此辩解,显然是横怼、强词夺理,如何能服人?

刊于2019年2月17日《新民晚报》

用好戏把滑稽戏观众重新请回剧场

　　李九松是上海滑稽界难得的奇才。他一生把欢笑留给了人们。他对参演的每一部作品、每一个角色都情有独钟。他塑造过的角色，大多是小人物，但都是丰满的，有血有肉的；尤其是"老娘舅"，这个肯定性的、正面的滑稽人物形象，在上海几乎家喻户晓，他那憨厚诚恳的笑容、善良公道的言行，深深地印刻在上海人的记忆中。上海人一提起旧社会的警察，就想起杨华生演的"三六九"；而提起化解矛盾纠纷、与人为善的好老头，人们就想起了李九松的"老娘舅"。"老娘舅"成为上海人的"集体记忆"，成为上海滑稽艺术家塑造的又一个"平民好人"的典型形象。他的去世是上海滑稽界的一大损失。许多观众至今还没有从悲痛中走出来。传承李九松的滑稽艺术成就，研究他塑造独树一帜的正面滑稽人物的美学品格是很有意义的。

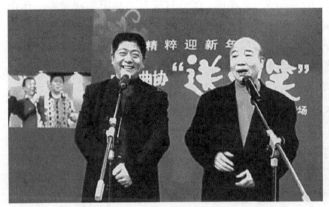

独角戏《爱心》剧照　王汝刚（左）、李九松（右）

著名喜剧艺术家李九松

　　培养一个优秀的滑稽戏演员大不容易。1957年，上海举行了一次滑稽戏会演，几位苏联专家看了戏后，大声嚷嚷："原来你们的好的喜剧演员都在这儿呀！"他们的惊讶其实是对上海滑稽戏的不了解。上海的滑稽戏有浓厚的喜剧色彩，通俗是一大特征，但是，通俗决不等于低俗，滑稽不等于油滑，不是低人一等的。我在20世纪90年代当市人大代表时，曾找杜宣先生商量，请他牵头，写过一个提案，不赞成按剧种来划分"高

雅艺术"和"通俗艺术",认为只有低下的艺术,没有低下的艺术样式,并明确地说,滑稽戏中有一批雅俗共赏的优秀剧目。黑格尔在《美学》这部三卷四本的洋洋洒洒的大著中,曾经说过这样一句著名的话:"到了喜剧的发展成熟阶段,我们现在也就达到了美学这门科学研究的终点。"黑格尔的这句话,对我有两点启发:一、喜剧的发展成熟的阶段,是美学研究的终点;二、滑稽戏是喜剧的一个重要的组成部分,一出优秀的滑稽戏,它的美学价值是很高的。

李九松的表演艺术是独有一功的,十分轻松自如,朴实自然,大智若愚,憨态可掬。他在捧哏时不温不火,不争不抢,恰到好处,赢得观众一致称赞。他演的不论是独角戏,还是滑稽戏,既不是戏曲也不是方言话剧,而是中国南方特有的喜剧品种——"滑稽戏"。但是,令人遗憾的是,我们对于姚慕双、周柏春两位大师,对于"双"字辈的几位艺术家,对于李九松老师,都缺少从表演美学的角度来加以研究。比如他们的出噱头,里面大有学问。往往是在不经意间,引得观众哈哈大笑,四两拨千斤,这才算有真本领。但现在我们的研究,大多停留于就戏论戏的阶段。

滑稽界有句行话,开场三分钟,台下观众不笑,演员比死还难过。笑料的产生,主要是从生活出发,在现实中捕捉。王汝刚先生曾经告诉我,他和李九松在生活中有一次表演,让他笑痛了肚皮。有一次,他和李去香港演出,在深圳罗湖出关时,排着很长的队,看来要等一个小时。王汝刚急中生智,要李九松"配合"一下,假扮一个患中风后遗症的老人,李九松的模仿形似加神似,边防人员见此情况,立即放他们先行。如果他在生活中没有对中风后遗症的病人细致的观察,决不能有如此逼真的表演。这可列入"社会表演学"的范例。

李九松塑造的"老娘舅"形象,已经和他本人融为一体,成为他的代号,也是一个上海好人长辈的符号。据我所知,这个"老娘舅"的角色,最早并不是出现在电视台的情景喜剧《老娘舅》中,首先是出现在他和王汝刚共同合演的独角戏《头头是道》里。王汝刚演的年轻工人,上工地不戴安全帽,被李九松扮演的"娘舅"狠狠地批评了一顿。王汝刚的大半辈子,都在接受"老娘舅"的"教育"。现在,他走了,叫王汝刚怎能不难过?

近几年来,像《七十二家房客》和《三毛学生意》《阿混新传》《GPT不正常》等滑稽戏精品不多见了。《七十二家房客》前时复演,依然受到观众热烈欢迎。这些年虽然也出了一些口碑很好的滑稽戏,演了几场,就放到仓库里去了,变成新的古董。这固然有诸多的原因,如艺术式样的多元化,许多青年观众不大愿意进剧场看戏;另一方面,电视情景剧拍起来容易,可以拍连续剧,受众面广,欣赏方便,效益高得多。这些都是不可忽略的因素。但是,还需要强调一下:一个优秀滑稽戏演员的成长,不能离开舞台。滑稽戏的最强的生命力,它的特质还是应在舞台上面对观众呈现,接受观众的当场反馈。许多观众愿意到剧场里看滑稽戏演员活生生的真实的表演,看他们当场出噱

头，看他们机敏地与对手过招；看一场戏，和大家一起大笑上百次。演员的表演，也能从与对手的交流中碰撞出火花，从观众席上爆发出的笑声和掌声中汲取即兴创造的灵感。所以，我们对于滑稽戏的舞台剧，一定要充分重视。青年演员成长的关键是要多演。

李九松老师生前曾经对滑稽戏的发展提出过重要意见。他在接受《新民周刊》记者专访时说："我们要用好戏把观众重新请回剧场。""不要满足于给观众吃电视文化快餐。要让滑稽戏重新在舞台上活起来！"舞台剧制作周期长，案头工作仔细，排练上演后，听取意见，往往每一场都在不断加工提高，如《七十二家房客》《三毛学生意》等剧目，经过几十年的不断打磨，精益求精，已成为精品，生命力强，演出历史久远。滑稽戏和沪剧一样，都是上海的名片，在上海和长三角地区，很有观众缘。我们要有精品意识，用心用情用功地抓好几台戏，锲而不舍，用好戏把观众请回剧场。希望李九松老师的朋友们、弟子们，团结起来，继承他的表演艺术，学习他的人品戏德，实现他的心愿，挑起振兴滑稽戏的重担，一步一个脚印地朝前走。这是对李老师最好的纪念！

在 2020 年 12 月 11 日上海市剧协纪念李九松座谈会上的发言

《汤团王》,张文龙的眼睛

　　《汤团王》收集了张文龙先生所创作的10部剧本和6篇中短篇小说,计40余万字。这是作者30多年来从事文艺创作的一个检阅,也展示了一位当代文化人富有的精神家园。张文龙颇享盛名之作是沪剧《女人的眼睛》。这里,我也想从他的眼睛谈起。

　　张文龙的眼睛是明亮而有神的,他的眼睛一直睁得大大的,密切地注视着当下的现实生活,善于捕捉与民生息息相关的各种题材。纵观该书的所有文字,一个鲜明而强烈的特色是:直面民生、关注现实,歌颂光明、鞭挞丑恶,接地气、扬正气、树新风。无论是滑稽戏《橘树下的婚礼》、沪剧《女人的眼睛》,还是中篇小说《汤团王》、短篇小说《瓜农》等作品,都有浓烈的生活气息,表达了作者的强烈爱憎。

　　《女人的眼睛》描写了一对盲人夫妻的故事。作者的构思妙不可言,内涵也很深刻。这对盲人夫妻在眼睛看不见外面世界时,两人恩爱无比,互相照顾;但是当妻子美芳的眼睛经手术重见光明后,生活便起了波澜。明亮的眼睛里掺进了沙子,美芳看见丈夫大钟又丑又老,而自己则美艳无比,心理失衡。她肉体的双眼虽然复明了,心灵的眼睛却被花花世界迷惑而失明,很快成了一家公司吴老板的"小三",昔日的恩爱夫妻从此形同陌路。但好景不长,吴老板的出轨被太太发现,一句话,美芳就被逐出了吴门。在美芳走投无路时,街道党工委书记伸出了援手。剧作家巧妙地运用丈夫仍是盲人这个细节,促使大钟原谅了妻子的出轨,破镜得以重圆。此剧经长宁沪剧团排演后,公演150多场,由中央电视台向全国直播,2000年获全国电视戏剧金奖。

《汤团王》书影

　　滑稽戏,历来被有些人视为不登大雅之堂,但是在上海和江浙一带,是大受观众欢迎的剧种。张文龙也是一位创作滑稽戏的高手。他写了好多部滑稽戏,均获好评。如《光明使者》《出洋相》《自寻烦恼》《再结再离》《橘树下的婚礼》《忍无可

忍》等。《光明使者》这部戏，真实地展现了新时代供电职工"竞争求发展，创新当先行"的精神风范和优秀品质，在上海连演200多场后，不但晋京演出，还应邀赴全国近20多个省会城市巡演。至1995年，共上演了1 006场，获得上海市文化局颁发的"演出超千场奖"。这是一个了不起的纪录，虽非绝后，却是空前。《光明使者》登上了大雅之堂。

张文龙善于编故事，所以写的小说也很有可读性。该书中好几篇小说都捕捉到了上海改革开放后的长镜头。中篇小说《汤团王》就是很有兴味的一篇。它描写了一个民营企业家从发家致富到衰落的全过程。只有初中文化程度的汤序穆，因为自己姓汤，开了一家汤团店，店名就叫"汤团王"。汤序穆依靠自己的魄力、勤奋、打拼和钻研，制作出了一种美味的汤团。"汤团王"在上海餐饮界声名鹊起，短短两年之内，在全市各区建立了20多家门店。但终究因为老板的文化水平不高，使用家族式的经营管理体制，汤序穆把妻子的那些已经或濒临失业的嫡亲姐妹，全部安插到各个门店当老板，最后因利益分配问题引起内讧，导致全线落败。汤序穆一死，"汤团王"解体。作家借一个外国人霍伯特之口评论道："中国的民营企业家在依法营销的各个方面，距离现代真正的市场经济，还有相当长的路要走！"这个故事是耐人寻味的。因为现在中国还有不少民营企业家仍在沿用"汤团王"的管理模式，他们的发展前景同样堪忧，因而这个故事有很强的现实意义。

张文龙是国家一级导演，又是一位著名的电视新闻工作者。这位"文化大革命"后恢复高考的首批大学中文系高才生，20世纪80年代通过招聘考进上海电视台，曾经执导过《阿东门的街》幽默晚会，推出了主持人叶惠贤，帮助过著名滑稽演员王汝刚、毛猛达等，让他们在电视节目里崭露头角。荣获《加油！好男儿》全国总决赛冠军的上海戏剧学院藏族学生蒲巴甲，就是在他执导的历时17个小时的《加油！好男儿》全国总决赛电视直播节目中胜出的。新闻工作有其得天独厚的条件，使其能够广泛地接触到各阶层人士的生活和事件，文龙先生是一个有心人，他善于积聚素材，善于以小见大，善于从矿石中发现美玉，塑造出一个个栩栩如生的艺术形象。他如鱼得水地两栖于新闻和文艺界，并两栖于戏剧与小说创作。他在电视台导演大量综艺节目的同时，不断有戏剧、影视和小说、散文、评论作品问世。这是极为难得的。

张文龙能取得上述宏富的成就，除了他有一副特别明亮的眼睛善于捕捉和积聚素材外，还有一个不可或缺的重要条件：勤奋。三十四年前，朱光潜先生曾对我说过："有些人天资颇高而成就平凡，他们好比有大本钱而没有做出大生意；也有些人天资并不特异而成就则斐然，他们好比拿小本钱做出了大生意。这中间的差别就在努力与不努力。"这是真理。张文龙有很高的智商，文学底子好，又肯努力，能吃苦，于是，"小本钱做出了大生意"。他作为上海文广新闻传媒集团综艺部的首席导演，由他主创并导演的各类文艺晚会和专题节目多达几千个。我在同他的交往中发现他还有一个特

点，就是做实事，不钻营，不愿为自己职级地位的升迁去应酬周旋、花费时间精力，这便是他能在做好大量电视台综艺节目的同时，挤出时间来创作出那么多的剧本和小说的秘密。

刊于 2016 年 10 月 24 日《文汇读书周报》

讲好"民国女神"的故事

——评新创中篇评弹《林徽因》

评弹好久不听了。陈云同志说过:"新书三分好,就要鼓掌。"近日听了上海评弹团的原创中篇评弹《林徽因》,我以为已有八分好,应给予热烈的掌声。

这部书以崭新的表现手法,讲好了一个"民国女神"的故事,展现了林徽因的传奇一生,展示了她的才情、恋情和爱国之情。故事是在一个绝色才女和三个真心爱慕她的杰出男人之间展开的,但却没有写成一个低俗的多角恋爱。编剧对林徽因和徐志摩、梁思成、金岳霖之间的感情描写和处理很正派,很感人,也很有分寸。《林徽因》告诉人们:对于感情应该十分珍惜爱护,爱一个人是长远的,一生一世的事情。因此爱得慎重,就会爱得恒久。三回书,环环相扣,完美地突出了林徽因的高尚情操和民族气节。

《林徽因》的创排,历经三年,四易其稿,一扫书坛上的一股"消沉"之气,别开了江南评弹的新生面。上海评弹团试图通过这部新书作为突破口,吸引一部分中青年进入评弹天地,这个目的,看来是初步达到了。《林徽因》赢得了口碑,也赢得了市场。评弹艺术已非老年人的专宠,兰心大戏院里座无虚席,黑发观众超过了白发观众。据说,已有外地的评弹团来购买了演出版权。

《林徽因》之所以获得巨大的成功,我以为在艺术上最值得注意的一点,是演员的表演充分体现了德国戏剧家布莱希特所提倡的"间离效果"的艺术魅力。黄佐临曾说过:"如果说布氏戏剧与中国戏曲有相似之处,那么江南评弹更接近布莱希特。"一个评弹演员,一会儿以第一人称的身份出现在观众面前,一会儿以第三者的身份发表一些评语、感想,跳进跳出,若即若离,说法之中现身,在现身中说法;观众也在动情中思考,在欣赏中共鸣。这就是布莱希特谋求戏剧的"间离效果"。

第一回《康桥别恋》开场,在极具华彩的舞台上,一桌两椅改为一桌四椅。黄海华饰刘海粟和梁思成,郭玉麟饰演金岳霖和胡适,陆锦花饰凌叔华,朱琳饰林徽因,坐在"太太客厅"里高谈阔论。他们用饶有兴味的说表,叙说了林徽因的感情生活的经历,重点是对徐志摩的初恋和告别。四位演员,六个角色,吴语软糯,夹叙夹评,一会儿叙事,一会儿化身角色,不断转换身份,不时跳进跳出。刘海粟转换成梁思成,金岳霖变成胡适,林徽因开场则端坐在观众面前,旁若无人,一声不响。原来,她是在客厅后面

房内准备演讲稿,继而听见大家对徐志摩和她的议论,忍不住出来说话。四个人物,忽而喝咖啡,忽而开国语,忽而说英文,苏州话、英文和普通话的组合,即是"江南评弹更接近布莱希特"的有力证明。

评弹演员用英语说书,跳出角色用普通话朗诵徐志摩的《再别康桥》诗句,也是"间离效果"的体现。说到动情处,林徽因转轴拨弦三两声,

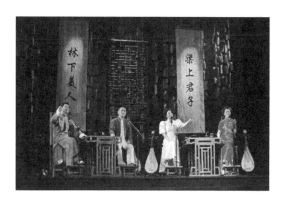

评弹《林徽因》剧照

已成曲调更有情,得知徐志摩遇难的消息,一曲"一身诗意千寻瀑,万古人间四月天",字清腔软、弹奏灵动、表演雅逸,表露了林徽因毅然割断与徐志摩的恋情后内心留存的隐痛。在第三回《毗邻而居》中,饰演美国友人费正清的演员毛新琳,用深沉苍劲的大段唱腔唱出了费正清对抗战前景的分析和对林徽因病情的关切,此时,饰金岳霖的高博文冷不丁地冒出了一句:"迭格外国人,张调唱得嘎好!"引来全场观众如潮的笑声和掌声。

《林徽因》突破了原有的评弹艺术生产模式,不仅第一次有了专门的舞美设计、服装设计,还开发制作衍生产品。舞台设计的全新概念,在保留评弹"一桌两椅"的传统形式下,加入了诸多与剧情相关的建筑元素,较好地衬托主要人物建筑专业的背景,颠覆了传统评弹舞台"大白光"。这些革新是成功的,是舞台艺术多元化的映照,增加了评弹的可视性。

说它"八分好",就是说,《林徽因》还有打磨和提高的空间。编剧窦福龙的唱词写得极好,既典雅华美,又顺畅易懂,可惜唱段少了一点。第一回,说表的时间占去一半,老听众感觉不过瘾;秦建国、高博文的演唱浓郁有味,希望他们能多唱几段,最好能有几段精彩的男女对唱。此外,像"梁上君子、林下美人"这样的肉里噱,也还可以多放几个,以增加其趣味性。

刊于2016年3月29日《新民晚报》

七

《深海》中的
深情

《深海》中的深情

——评话剧《深海》

我非常钦佩广东省话剧院的勇气。他们敢于弄险,把"中国核潜艇之父"黄旭华的故事搬上话剧舞台。他们在女院长杨春荣带领下,啃下了一块硬骨头,创作这样一部高大上的军事题材的话剧,真是大不容易。经过三年努力,广东省话剧院成功了!他们交出了一份出色的答卷。在10月底,给上海人民送来一台编剧、导演、表演、舞美、作曲都很出色的英雄主义的话剧《深海》。上海观众被深深地感动了,记住了这部话剧的主人公的名字:黄旭华。

《深海》的剧名富有深意。《深海》所揭示的,不只是首次在浩瀚南海进行的300米的极限深潜试验,也不只是表现了"共和国勋章"获得者的非凡贡献,而是展现了一个伟大的军事科学家的高尚灵魂。"深海"不仅是一个物质空间的概念,更是展现了主人公深广的心理空间和如同深海般的大爱情怀。由"深海"延伸而来的"深潜",除了表面意义的解读,中国自力更生制造的核潜艇游弋的深海,表明核潜艇作为国之利器纵横于大洋深处,虽然它充满了无穷的未知与巨大的风险,但是,这更是主人公施展抱负和雄心的广阔天地。黄旭华带领团队铸就的,正是埋藏于深海中的一座万里长城和一把锋利无比的利剑。因此,他是国家安全的坚强捍卫者,是当之无愧的国家和民族的脊梁。

为什么中国一定要制造核潜艇?黄旭华在戏里说过一段铿锵有力的话:"我想再强调一下,当原子弹出现之后,一个严峻的课题就摆在每一个世界大国领导人面前。那就是一旦遭遇敌方核武器第一波攻击时,陆地上所有的核基地全部被摧毁将是大概率的事。那么还有没有还手之力?有,这就是战略导弹核潜艇!如果我们在深海之中潜伏着哪怕就是一艘战略导弹核潜艇,我们就保有了对敌方实施核打击的能力。也正是因为有这个能力,敌方就轻易不敢触碰核按钮。一句话,核潜艇就是一个国家具有第二次核打击力量的国之重器。"正因如此,黄旭华在制造核潜艇面临各种困难时,表现出了勇往直前、万死而不辞的英雄主义精神。

由周振天(执笔)和陈萱编剧、黄定山导演的话剧《深海》,向观众准确地呈现了我国核潜艇研制和跨越式发展的数十年艰难历程,全剧的主调是弘扬爱国主义、英雄主义精神,戏的总体品格是崇高、坚挺、严谨、正气;但导演却不忘浓墨重彩又细致入微地描绘了黄旭华的内心深情。最动人的,是与妻子、母亲情感交融的几场戏,把他作为一

个有血有肉有情有爱的活生生的人，树立在舞台上。《深海》最可贵的，是艺术地表现了《深海》中的深情。

国家一级演员鞠月斌饰演黄旭华，同为国家一级演员的杨春荣饰演妻子李世英，两位艺术家演的这对知识分子夫妻是珠联璧合，可谓绝配。俄语专业毕业的李世英，明白丈夫从事的工作对于祖国的重要，一直相依相随，甘愿为他改变自己的一生。第七场戏，黄旭华在"文化大革命"初期被发配到养猪场去养猪，这是巨大的不公。妻子带着女儿来看望他，说："屈啊，旭华，你太屈了！""把你打成反动权威，把你发配到这养猪，我受不了！受不了！再不让我说，我就要疯了，就要疯了！"她卷起黄旭华的铺盖，想拉着丈夫一起离开这里，却发现被子里落下一堆研究核潜艇的资料。一个总设计师睡在又臭又脏的猪圈里，依然痴心不改地研究核潜艇。妻子难过地流下了眼泪。但是，黄旭华说："为了核潜艇我什么委屈都可以忍受。"他心中念念不忘的是毛主席的嘱托："一万年也要搞出核潜艇！"黄旭华对事业的忠贞不移，妻子对丈夫的关爱备至，在这场戏里表演得淋漓尽致。种种挫折并不能阻挡黄旭华研制核潜艇的坚强决心，在他的带领下，1970年底，我国终于自力更生研制成功第一艘核潜艇。

第九场戏，也是最感人的。黄旭华要亲自参加核潜艇深潜300米试验的前夜。极限深潜300米，意味着艇身每平方米要承受300吨的重压，任何一点细小的疏漏，都会造成舰毁人亡的后果。在1963年，美国王牌核潜艇"长尾鲨"号潜入大海不到200米处爆炸了，100多位官兵无一生还。这一惨剧，令全世界研制核潜艇的人提起潜入200米就胆战心悸；而明天，黄旭华领头研制的核潜艇却要深潜300米，而且他要亲自进艇……夜深了，妻子看见丈夫还伏在桌子上写东西，她知道他是在写遗书，黄旭华欲言又止，李世英忧心诘问；一对结婚30余载的恩爱夫妻，在生死考验的特定情境下发生了激烈冲突。丈夫对事业的恪尽职守，妻子对丈夫的担忧牵挂，在这场戏里，通过你来我往的语言，形成了至性至情的感人的戏剧力量，冲突合情而又合理，交流自然而有深度。台上的情感"交锋"，带动台下观众的无比感动。经过一场充满激情的推心置腹的对谈，妻子终于赞同丈夫的决定，含泪挥手送别。步步惊心的深潜300米啊！有黄总在现场，全艇官兵信心倍增。在接近极限之际，从280米起，以5米甚至1米一停顿的速度缓缓下沉。黄旭华的眼底、耳孔在超重压力下渗血了。但是，值得庆幸的是，试验终于获得成功！电话铃响了，妻子几次止步，想听电话又不敢拿起电话接听，后来喜极而泣，她再次放送柴可夫斯基的《第一钢琴协奏曲》，迎接丈夫的胜利归来。

这一场夫妻重逢的戏，演得真诚、激情而有分寸，观众在台下流着感动的泪水，为这对英雄伴侣的大义和深爱鼓掌庆贺。黄旭华和李世英，以一辈子的相守相知，相濡以沫，患难与共，忠贞不渝，践行了他们共同的誓言："无论是顺境还是逆境，无论富有还是贫穷，无论是健康还是疾病，无论青春还是年老，我们都风雨同舟。"上海戏剧专家认为，这两段夫妻对手戏，在演员表演和导演处理上，都达到了当今戏剧教科书级的水平。这是

话剧《深海》剧照

一个非常了不起和难得的高度评价。

最后，黄旭华和老母亲30年后重聚一场戏，同样是催人泪下、无比感人。饰演母亲的国家一级演员杨艺徽，在剧中戏份虽然不多，但她每一出场，都浑身是戏。1938年，母子在日本鬼子投下炸弹时被迫分离，黄旭华拿了母亲给的唯一一张火车票逃离汕头。母亲在这时给儿子留下了一把银梳子。一把银梳子是一个巧妙的道具，含有深刻的情意。

1988年，核潜艇深潜300米成功后，母子终于在老家相聚。儿子跪在母亲的脚下。但是，90多岁的母亲完全理解儿子30年没有音讯的原委。她说："儿子30年没回来，他在为国家做大事情……为国尽忠，就是最大的尽孝啊！"黄旭华听了这一番深明大义的话语，泪流满面，再次拿出银梳，要给母亲梳一梳头。但是，老母却接过银梳子，颤抖着轻柔地给儿子梳理斑白的头发，黄旭华跪着依偎在母亲身旁，观众也被深深打动了。抓住细节刻画人物的心理活动和抒发深层情感，正是《深海》能感动人心的艺术魅力所在。

最后值得一提的是，《深海》在视觉呈现上面，舞美设计周丹林和灯光设计胡耀辉融合了多媒体手段，在舞台上营造出了一场场精彩的、开阔宏大的场景画面，突破了传统舞台的概念；舞台空间构建质感厚重，圆形外框勾勒出潜水艇的横切面，钢梁、栏杆、大台阶，又可以自由灵动地转换时空，借助多层次的光影变化，突出戏剧悬念，给观众带来富有美感的视觉冲击。达到了导演黄定山的要求：在舞美上运用现代科技营造出多空间的表达，呈现黄旭华的日常生活以及神秘的水下核潜艇环境。现场的音效也增加临场感和心理力度。音乐或节奏强烈或内含深蕴的抒情性表达，对剧情的展开、气氛的渲染和意境的营造，都起到了烘托作用。

剧终，搞了一辈子核潜艇、如今已过90高龄的黄旭华，说了一番意味深长的话："正因为我们有了战略导弹核潜艇，拥有让敌人心惊胆寒的第二次核打击力量，从根本上提高了我们国家的战略安全！我们是热爱和平的民族，我们正致力于建立公平公正的世界命运共同体，所以希望我们的核潜艇永远默默藏身于深海，永远……"他能有如此博大的胸怀，正源于他心中对亲人、对祖国、对人民、对人类的深深的爱。黄旭华，不愧为一位值得中国人永远崇敬的大写的人！

《深海》，的确是艺术家们用心用情用力打造的一曲集思想性、艺术性、观赏性于一体的英雄赞歌！我相信它不但能立得住，而且一定留得下，走得远！

刊于2020年11月8日《新民晚报》

《等待戈多》中国首演在上海

1986年12月，在上海戏剧舞台上炸响了一声惊雷。荒诞派戏剧的代表作、法国剧作家贝克特的名剧《等待戈多》，由上海戏剧学院戏剧研究所导演理论进修班师生首次搬上中国话剧舞台，在长江剧场、上海戏剧学院实验剧场、上海交通大学等处公演8场。这台戏的成功上演，是上海文艺界解放思想、突破禁区、走向国际化所结出的一个硕果，也是改革开放大潮向戏剧文化领域的一次猛烈冲击。

《等待戈多》主题是深刻的："希望迟迟不来，苦死了等的人。"陈加林老师把它处理成一出闹悲剧，在演出风格上忠实于原作，保持"黑色幽默"的基调。演员大多有扎实的传统戏曲的基本功，四个主要演员在台上翻滚跌扑，增加了这出枯燥无味、无"戏"可看的戏的观赏性，增加了荒诞派戏剧夸张手法的表现力，也发挥了中国戏剧的民族特色。《等待戈多》公演是中国戏剧界的"破冰之旅"，是第一个吃"螃蟹"的尝试。此后，《秃头歌女》《犀牛》《椅子》《剧终》等荒诞派戏剧剧目，陆续在北京、上海上演。以探索性、实验性、先锋性为目的的小剧场戏剧、贫困戏剧、残酷戏剧、环境戏剧、论坛戏剧、沉浸式戏剧等多元样式的戏剧，也一一登上中国剧坛。

1986年上海戏剧学院演出
《等待戈多》海报

其实，上海戏剧学院对于荒诞派戏剧的关注，在改革开放之初的1979年、1980年就已经开始。戏剧界的思想解放，是从"东张西望"开始的。1978年，我国有一个高级别的戏剧代表团访问法国，对方招待观摩《秃头歌女》，看完了，大家都不说话，因为实在看不懂，郁闷了两三天。1979年，上戏师生出于对荒诞派戏剧的好奇，曾请戏文系主任魏照风老师的研究生、美国留学生贝白董排一部荒诞派戏剧来看看。她选了美国戏剧家阿尔比的《动物园的故事》翻译成中文，请上海青年话剧团的娄际成、施锡

来担纲出演。

　　尽管纯粹的荒诞派戏剧创作由于其内涵晦涩费解和表述形式无厘头，现已衰落，但是三十多年前上海戏剧工作者率先引进荒诞派戏剧所表现出的勇气和做出的努力，值得回忆和纪念。

刊于2018年12月2日《新民晚报》

陈明正点燃了中国探索性话剧的火把

——评话剧《黑骏马》

1986年3月，上海戏剧学院第一届内蒙古表演班的毕业公演剧目——反映内蒙古现代生活的话剧《黑骏马》正式在上戏剧场公演。

《黑骏马》是根据同名小说改编的散点式戏剧，写了一位迟归的骑手宝力格回到了养育他的内蒙古大草原，寻找失落的爱情的故事。

导演陈明正、龙俊杰在剧中综合融入了歌舞、音乐和诗，与蒙古族的能歌善舞相切合。还借鉴了象征主义、表现主义的手法，大量运用电子音乐、现代舞、意识流、幻觉、变形、时空交替、主观意识外化等现代戏剧的手法，为拓宽传统的话剧表现手法，提高中国的话剧水平做出了许多开创性的努力。

陈明正在《导演构思随想》中写道："生活在发展，社会在前进，现代审美意识在觉醒，旧的戏剧观念在更新。现代审美意识的开新，引起了我们改革精神的探索。"

《黑骏马》中的马，怎样走上舞台呢？马是蒙古民族的象征，也是剧中主要人物的象征。陈明正让小宝力格驯马，借鉴戏曲虚拟化的表演手法，让他站在舞台中心，手里没有马鞭，让他想象的"马"在他的周围四处奔跑，演员跟着"马"奔跑，跳上"马背"，用虚拟的舞蹈动作表现策马奔腾的场面，也是十分逼真。后来又用一群"马舞"来象征群马，一匹匹骏马穿过云雾，从远处走来，骑者从遥远的天际（舞台深处）驰骋而来，广袤的大草原显得更加开阔壮美……

舞台上生孩子怎样表演呢？陈明正用现代舞来表现母亲的阵痛；他还要求演员们躺在地毯上，让他们闭上眼睛，头脚抱在一起，然后一个一个地上缓缓地滚动，手、臂、腿、腰、头、颈整个身体的各个机体，每一个环节都在滚动，这象征着母体内蠕动的胎儿，再加上红光和强烈的音乐，组成了"生"的构思，使分娩的痛苦和幸福变成一种诗化的艺术。

在宝力格要进城学习与恋人"告别"一场戏里，导演也下了大功夫：两个热恋中的情人难分难舍，他们拥抱，他们抚爱，他们手牵着手走下山坡，望着黎明的云彩，分开，又拥抱在一起，他们用动作传递着如胶似漆的绵绵情意。

灯光专家金长烈对全剧的灯光也做了独特的处理。他把诗情和哲理的思考蕴涵于高度直觉的光影表象之中。最后一场在背景上出现了一个大大的浑圆的太阳，充满

着生命力的金色阳光普照大地，它象征着人间的友谊与博爱；在郁郁葱葱的草原上，时而出现一条迷漫的通向远方的道路，它又展示着人类对生活的追索，但路途又是十分曲折的。

这出戏有31场，有独白、有歌舞、有回忆、有现时，时空变换，人生交错。担任舞台设计的许惟兴老师带领学生做了七个设计方案和模型，最后导演选定了一个通台的斜平台，打上绿光，就显现出辽阔的大草原之美。这个平台一直延伸到观众席，增加了与观众的亲近感。又压低了天幕，变成"宽银幕"，造成无限深远广阔的视野。台上可以移动的土坡、牛车轮子、栅栏、篝火、巨石等的点缀，小写实大写意，使舞台简洁而不单调，空灵而自由。

戏剧大师黄佐临在看了《黑骏马》演出的当晚，给导演陈明正写了一封亲笔信："昨晚有机会欣赏了你导演的《黑骏马》，甚为激动。导演构思非常高超，将原著的诗意和哲理都能巧妙地体现出来，令我钦佩不已。随着这个构思，舞美、灯光配合得很妥帖，看上去很舒服。"信中还高度评价了内蒙古班学生的艺术才华，也表达了对他们的深切期待。

1986年7月，上戏内蒙古表演班的话剧《黑骏马》赴北京演出。在民族文化宫的首场演出就誉满京城，引起戏剧界的轰动，被誉为"最有探索精神，可列入中国话剧发展史的重要剧目"。中国戏剧家协会专门为《黑骏马》召开了专家座谈会。

中国剧协副主席刘厚生对这出戏予以高度评介："应该说不仅仅在内蒙古的话剧史上是一个开创性的作品，而且在中国当代话剧中是一个很出色的、很有影响的戏，是可以写进戏剧史的一次演出。"专家们认为，这个戏之所以受到广泛欢迎，主要是民族的传统审美意识和现代审美意识的高度完美的结合；是深刻的内容和完美的形式的有机结合。它不单是导演的戏剧，而且是演员的戏剧。它吸收了象征主义、表现主义等现代派的艺术手法，但仍不失为是一部优秀的现实主义作品。

中国剧协副主席、中央戏剧学院院长徐晓钟认为，这出戏从戏剧观念上开掘了戏剧的本质，赋予了新的语汇、新的面貌。这出戏既有形式美，又从哲理的高度揭示了内

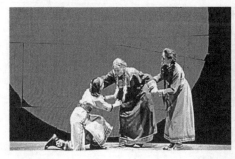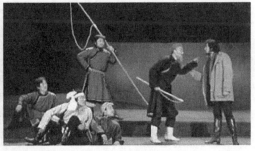

话剧《黑骏马》剧照

蒙古的民族精神。

这出戏的男女主角的扮演者宁才和旭日花,出色地完成了人物的塑造。宁才饰演的宝力格在序幕里重回阔别九年的大草原时,步履沉重;离家出走告别奶奶时绕蒙古包三圈,跪吻大地;回归草原在天葬沟里祭奠奶奶时,他匍匐大地,伸出双手,从心底里发出凄楚的呻吟,宁才说:"我在表演中甚至听到了自己的心跳"。旭日花的表演也相当出色。索米亚这个角色,不仅有年龄跨越大、时空变化快等难处,而且更难的是常常要在骤然之间完成人物的情绪和心态的转换,跨越悲和喜的界碑。旭日花在没有多少面部化妆的情况下,把年龄和心理跨度那么大的角色塑造出来,是非常不容易的。

宁才和旭日花现在成了全国影视界和内蒙古话剧界的顶梁柱。宁才在2005年给陈明正老师的一封信中写道:"不论是作为一个演员还是一个艺术工作者,我都为自己曾经主演话剧《黑骏马》而庆幸,话剧《黑骏马》点燃了中国探索性话剧的火把,对我而言是一次真正的艺术的陶冶。《黑骏马》对我影响很大很深,大到伴随终生。"

摘自本人所著的《雏鹰的记忆》(2007年出版)一书

重温斯坦尼,致敬契诃夫

——欣赏话剧《万尼亚舅舅》

上海话剧艺术中心推出俄罗斯著名作家契诃夫经典大戏《万尼亚舅舅》,由斯坦尼斯拉夫斯基的再传弟子、享誉世界的俄罗斯导演阿道夫·沙彼罗执导。在斯坦尼诞生150周年之际上演该剧,是上海戏剧界重温斯坦尼、致敬契诃夫的一件大事。

《万尼亚舅舅》是契诃夫19世纪末写的一部名剧,对中国戏剧界影响很大。早在20世纪50年代就曾在中国上演。剧中的主人公万尼亚舅舅当了一辈子供奉姐夫的"好人",暮年才意识到自己其实是当了一辈子的"傻瓜"。契诃夫通过展示万尼亚舅舅对姐夫教授崇拜的幻灭以及对叶莲娜爱恋的幻灭,天才地预言了人类将遭遇的精神危机和生活意义缺失的困境。契诃夫的戏剧往往表层矛盾冲突并不激烈,但具有深沉的意味和内在的张力,犹如一条波澜不惊的江河底下暗藏着潜流。此次上海话剧中心上演的《万尼亚舅舅》,忠实地再现了契诃夫的戏剧风格和斯坦尼的演剧精神。

《万尼亚舅舅》的演员阵营强大,表演满台生辉。吕凉主演万尼亚舅舅,在剧中有多次精彩的控诉令人窒息,最后竟向姐夫拔枪,通过语言、肢体和神情的表现,让人不得不佩服他对于契诃夫笔下的这个典型人物深刻的理解和深厚的表演功力;许承先饰演老教授,着墨不多,却把一个自私、乏味、自负、古怪的知识分子刻画得呼之欲出;丁美婷饰老教授年轻貌美的新妻子叶莲娜、吕梁饰演乡村医生以及陈皎莹饰演外甥女索尼娅,都从角色的内心出发,以准确的语言和形体来塑造"这一个"特定的人物,是斯坦尼体验派艺术的一次出色传承。尤其是陈皎莹的表演,把这个善良单纯的乡村姑娘渴望得到医生的爱情、暗恋多年而真正面对时紧张又充满期待的心情,试探遭拒后的失望痛苦,以及对后母从嫉恨到谅解,都表现得入木三分,获得上海戏剧界的专家们的一致好评。

老中青三代同台飙戏也是一大看点。两位年过七十的国家一级话剧演员曹雷和郑毓芝,戏份虽不多,表演却真切动人。曹雷饰奶妈。戏一开场,一个善良、忠心、勤劳而又饶舌的俄罗斯大娘马丽娜正与阿斯特洛夫医生闲聊着,手里不停地织着毛线。虽是"闲聊",听得出来,言谈中却充斥着潜伏的"危机"。奶妈仿佛是漫不经心的轻声细语,不用"小蜜蜂",却把每句"闲聊"都送到最后一排观众的耳朵里,足见其台词基本功的扎实。教授在洗脚时大发脾气那场戏,妻子和女儿索尼娅都对付不了他,奶妈

来了，她利索地蹲下身子，把教授双足一一擦干，扶他站起身来，把一个暴躁不安的教授安置得服服帖帖。曹雷用行动说话，俄罗斯大娘的韵味十足。

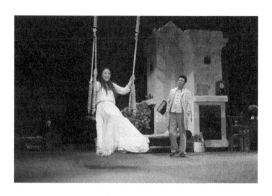

话剧《万尼亚舅舅》剧照

时年77岁的郑毓芝，在剧中饰演母亲一角。她是坐在轮椅上，由外孙女推着轮椅上场的，正在认真研读女婿的一本著作。她的上场亮相，气度不凡。虽然她上场台词不多，但一举手，一投足，一开口，精准地表现了一个有身份的乡村知识老太的形象。

全剧带有强烈的现实主义色彩。台上的木质家具和壁炉是写实的，劈柴是写实的，一盏吊灯精致而典雅，水管和水壶都可以流出水来，一台座钟被枪击中后成为一地碎片。雷电轰鸣、大雨如注、破旧的老房子漏水，奶妈和索尼娅不得不用盆桶来接雨水，都令人身临其境。观众从中领略到了模拟现实场景、创造生活幻觉的现实主义戏剧的精致和魅力。

舞台上有两架秋千从空中垂落而下，演员不时坐在秋千上荡来荡去。后来满台又挂下无数个秋千，是有象征意义的。它象征着生活的平庸、重复而缺乏意义。剧终，索尼娅又推着秋千，坐在秋千上的万尼亚舅舅含泪微笑着说："我们会休息的！我们会听到天使的声音，我们会看到镶着宝石的天空，我们会看到，人间所有的罪恶，我们所有的痛苦，都会淹没在充满全世界的慈爱之中，我们的生活会变得安宁、温柔，变得像爱抚一样的甜蜜。我相信，我相信……"灯光渐渐暗淡下来，万尼亚舅舅荡秋千的画面成为最后一个定格，给观众留下了无穷的遐思。

刊于2013年7月26日《新民晚报》

大爱也有声

——看话剧《国家的孩子》

广袤的草原，硕大的木轮勒勒车，高高悬挂的彩色经幡，天幕上一轮鲜红的太阳，《鸿雁》的歌声和音乐旋律在回荡……上海戏剧学院剧院的舞台上一派内蒙古大草原的景象，大型话剧《国家的孩子》刚从内蒙古献演载誉归来，近日再度在这里上演。从戏里到戏外，这出戏堪称是汉族和蒙古族民族团结的一曲美妙的颂歌。

50年来，上海戏剧学院曾为西藏和内蒙古培养了好几批自己民族话剧演员，受到中央的多次褒奖。话剧《国家的孩子》是上海戏剧学院表演系2012届内蒙古委培班的毕业汇报演出剧目。这是继1986年第一届内蒙古班学生演出《黑骏马》享誉中国剧坛之后的又一台好戏。该剧荣登第三届中国校园戏剧节专业组优秀剧目奖榜首，荣获上海市委宣传部重大项目优秀作品成果奖。

故事写了20世纪60年代初始，国家处于困难时期，饥饿威胁着全国的城市和乡村，上海、南京等城市的福利院人满为患，弃婴激增，孩子们嗷嗷待哺。周总理、乌兰夫与康克清共同组织了一场对幼小生命的紧急营救行动。三年中，内蒙古大草原敞开胸怀接纳了3 000多名南方的孤儿，这些孩子被蒙古族的额吉（母亲）和阿爸称为是"国家的孩子"。淳朴的牧民认为"国家"比天大，抚养"国家的孩子"是责无旁贷。话剧以这段历史为背景，讲述了上海孤儿小根被牧民巴特尔夫妇收养的故事。他的蒙古语名字叫温都苏（也是"根"的意思），幼时患有严重的腿疾，巴特尔变卖了祖传的镶银雕花马鞍，换来医药费，治好了孩子的腿疾，使他成长为一个健康的汉子。半个世纪之后，温都苏启程来南方认亲。

话剧《国家的孩子》由著名剧作家孙祖平根据蒙古族作家萨仁托娅的同名纪实文学作品改编，由龙俊杰任导演。孙祖平告诉我，自己被上述真实的故事深深打动，决心将其搬上舞台。他深入内蒙古体验生活，访问了好几个"国家的孩子"的原型，听到一个从没有生过孩子的蒙古族额吉，在收养了汉族孩子之后，居然有了奶水的故事。他把这个细节写进了戏里。他在创作剧本时，一边听蒙古族民歌《鸿雁》，写着写着常被蒙古族人民无疆的大爱感动得泪流满面，他说："我是怀着感恩的心情来写这个剧本的。"一部剧作家投入了真情的作品，八易其稿，终于获得了大成功

民族团结的深情在舞台上得到了动人的演绎。这出戏以温都苏的故事为主线，以

嘎鲁组织"国家的孩子"集体寻亲之旅做副线，两者交叉互动，增加了悬念，使一出正面歌颂民族团结的戏，有了意外的戏剧冲突，更有可看性。50年后，当年的南方福利院汉族男老师孟华当了院长，无意间揭开了嘎鲁身世的真相，原来她是孟华和另一位汉族女教师鸿雁相恋生下的女儿，被喇嘛院长所收养。嘎鲁也是一个"国家的孩子"。喇嘛院长和巴特尔一样，都为抚养"国家的孩子"无私地付出了自己的一切。孟华提出验血认亲，嘎鲁却拒绝接受喇嘛院长以外的父亲。

内蒙古表演班学生演《国家的孩子》，有其得天独厚的优势。因为是表现他们所熟悉的人和生活，舞台上的一草一木、一景一物、一个动作、一声叫唤，乃至一个眼神，他们都有生活的积累，因而在表演时放得

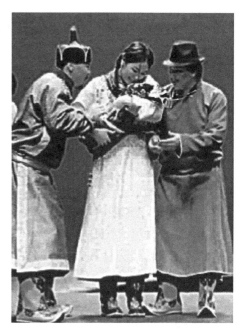

话剧《国家的孩子》剧照

开，民族特色鲜明。内蒙古表演班学生在舞台上的表演是一个完美的整体，他们配合默契。从主角到配角，以及十几位群众演员，表演一丝不苟，合作堪称完美。饰演温都苏的朝鲁门、饰演喇嘛院长的苏日雅、饰演敖根的卓拉、饰演巴特尔的诺敏达来，都有上佳的表演。特别值得一提的是饰演小温都苏的王莎莎，是个汉族女孩子，她的表演感情真挚感人，特别是演腿病治好后和巴特尔练习摔跤一场，透出一股不服输的倔劲。整台演出充满了青春的气息，传递着草原的深情，放射出人性的光辉。

温都苏在剧终时意味深长地说道："我就是草原上的一棵草、一棵树，而你们就是我生命的草原！温都苏永远永远爱你们！"这是一棵小草对内蒙古大草原发出的宣言。大爱也有言，大爱也有声。让我们永远记住这份无私的爱。

刊于《上海戏剧》2012年第11期

不虚南谪八千里，赢得江山都姓韩

——看话剧《韩文公》

韩愈不但是位列"唐宋八大家"之首的一位伟大的文学家，而且还是一位能干的清官。韩愈因上《谏迎佛骨表》差点送命，后被贬潮州任刺史，任职只有八个月，整个潮州呈现了一片风清气正、民心顺畅的新气象，并由此获得"海滨邹鲁，岭海名邦"的美誉。广东省话剧院11月中旬来沪演出的大型原创话剧《韩文公》，艺术地再现了这段著名史实。

韩愈说过："君子居其位，则思死其官。"做官当学韩文公。看完全剧，益信这一点。

习近平总书记2012年在广东考察时曾说过："我们决不可抛弃中华民族的优秀文化传统，恰恰相反，我们要很好传承和弘扬，因为这是我们民族的'根'和'魂'，丢了这个'根'和'魂'，就没有根基了。"话剧《韩文公》的排演，也是广东省话剧院贯彻习近平总书记的指示，为传承民族文化，挖掘本地历史资源所做的一次努力。2017年以来，该剧到全省巡演，连演58场，观众五万多人，深受广东各地干部群众的欢迎。最近到上海演出两场，也得到专家和观众好评。

一出成功的历史剧，应该尊重历史，艺术地再现历史的本质真实，遵循"大事有据，小事虚构"的原则进行创作。《韩文公》做到了这一点。它采用了珠串式的戏剧结构，以韩愈在潮州八个月所做的实事为珠，以其一心为国为民、造福百姓，正直忠诚的品格为贯穿线，讲述韩文公上任后，解救祭祀河神的女童，揭穿地方恶霸谎称建水神宫搜刮民财的真相；兴修水利，排涝灌溉，驱鳄患，兴农桑；礼贤下士，兴办乡学，开启民智，恢复诗书礼教；任用贤才，铲除奸恶，肃贪惩腐；计工抵债，赎释奴婢……韩愈受贬谪，爱女病故，心中的痛楚，可想而知。但他秉承"主政一方，上报国家社稷，下泽黎民百姓"的为官之道，抛却小我，倾尽全力，造福一方，功德无量，彪炳千秋。

珠串式的戏剧结构，其长处是可以将韩愈在潮州任职中的重大事件串联起来，从多个侧面介绍他为官一任，除害安良，造福乡民的政绩；但弄得不好，容易成为报"流水账"，每场戏都走过场。这出戏的编导注意到了这一点，精心编织了几场冲突激烈的"戏"，把它们有机地串联起来，韩愈则是中心人物，从而使戏有很强的可看性。如在江边智斗黄一秋解救女童一场，虽有"西门豹治邺"的痕迹，但因韩愈巧计设谋，戏剧冲突强烈，最后救下女童，大快人心，情节虽是虚构，但合情合理，为全剧开了个好头。

　　这出戏以文人的视角表述韩愈的为官之道，以唯美和诗意的形式铺排了一场"视觉盛宴"，对许多为官者而言，更是一次灵魂的洗涤。《韩文公》文辞优美，切合韩愈位居"唐宋八大家"之首的地位与身份。出演韩文公的演员黄力在剧中表演用心用情，正气凛然，刚肠嫉恶，爱民如子。他为恢复乡学与稚童在学堂废墟邂逅表现出的"爷孙"之情；在竹林茅屋里劝说赵德出山、重振乡学时，义正词严的正统儒家思想的诘问；在灵山禅院同老法师对于振兴佛教和佛学哲理的坦诚阐述，都非常精彩，也符合人物身份。剧末，韩愈临别视察乡学，满台学子大声朗读《师说》等韩愈名篇中的传世佳句，对观众加深认识韩愈的文学成就和思想品格也起了画龙点睛的作用。饰演大颠法师的演员王富国虽然戏份不多，但是沉稳、睿智，台词有厚重感，给人留下很深的印象。其他如演赵德、秦济、黄海天等配角的演员，也神形兼备，红花绿叶相映成趣，组成了一台好戏。

　　这出戏的主人公韩愈是个忠君爱民、勤政清廉的好官，更是一位大文学家，剧中的台词，颇见编导刘永来、杨昕巍的文学功力。韩愈三顾茅庐劝说隐居的进士赵德出山办学，说了几段慷慨激昂的话："你每日饱读经史子集、耳闻高山流水，难道你就没有想过，那些文脉气韵也可以鼓荡在潮州子弟的胸中吗？那上天入地的妙音也可以在夜晚从百姓人家的窗口飘然而出吗？""你刚刚说，穷则独善其身，达则兼济天下。你每日坐在这里，貌似魏晋风度、飘逸竹林；自称逍遥渔樵之人，整日与风浪为伴……你兼济天下的'济'都去那儿了？你连潮州都不济，何以济天下？你祖祖辈辈生活在潮州，你对潮州的山山水水有多少情感？对潮州的百姓又有多少情感？你扪心自问，你读的书经你的手、经你的身，传播给了几人？那上天入地的妙音，又播撒到了几分田地？圣贤之书，若不能生长在我泱泱中华大地的生灵身上；不闪烁在莘莘学子的渴求目光之中，是何圣贤之书？"这一席话，有情有理更有文采，说得赵德无地自容，心悦诚服地走出山林。

　　值得注意的是《韩文公》的舞美设计，受到了各方面人士的普遍赞美。它既古朴，又现代；既空灵，又丰富。舞美使用了七层全机械移动平台，可以根据需要左右前后移动，整剧舞台呈现简洁灵动、典雅而富有诗意。以潮州风景的水墨山水画长卷为天幕和侧幕背景，黑、灰、白的古画颜色基调，庄重古朴。舞台上随意变动的七层长条平台，配合简洁道具的切换，组合成舞台场景的任一空间：江水、江岸、码头、府衙、乡学堂、禅院、竹林、山路……借鉴了戏曲布景中的虚拟性、假定性和留白，抽象的造型想象，营造出一种流动的、诗化的意蕴，符合这个剧的风格和主人公的文人气质、正直禀性。灯光与舞台布景和剧情的完美融合，更呈现出强烈的视觉效果，为全剧大大增色。舞美设计的重要作用，在这出戏中得到了典型的艺术体现。

　　两个小时，说了韩愈在潮州为官一任所做的许多实事。但是，韩愈的执政不会是一帆风顺的。这一点似可以强化。特别是在与地头蛇黄海天等交手的过程中，反面人

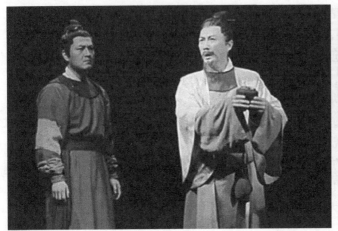

话剧《韩文公》剧照　黄力饰韩愈

物的力度，还可以进一步加强，甚至可以让韩愈受到某种挫折，增加一点斗争的曲折和反复，这样可以增强韩愈这个人物的厚重感。

剧终，唐宪宗下诏："潮州刺史韩愈，自赴潮州上任以来，勤政爱民，治鳄除暴，造福乡民，卓有政绩。即着韩愈量移袁州，上任袁州刺史。"韩愈在离开潮州时，饱含热泪和送行的百姓依依不舍徐步惜别。潮州百姓为纪念他的功绩，将苍山改名为韩山，江水改名为韩江。正所谓"不虚南谪八千里，赢得江山都姓韩"。一位好官，只要为百姓做了好事，人民永远不会忘记他。这个道理，古今皆然。

刊于2017年11月25日《新民晚报》

有情之人做无情之事

——评原创历史剧《大清相国》

康熙王朝,名臣辈出,有两个人身后并不寂寞。一个是被康熙皇帝称为"天下第一廉吏"的于成龙,另一个是最近出现在话剧舞台上、被康熙称为"几近完人"的陈廷敬,树立了有情之人做无情之事的清官形象。大型原创历史剧《大清相国》是一出反腐倡廉的历史剧,一出古为今用的好戏。上海话剧艺术中心把这位被历史尘封、让人敬重、值得后人学习的历史人物的故事搬上话剧舞台,再现了风清、气正、道德、自守的精神的努力,是值得称道的。

陈廷敬是一个大才子,一个成功的文化人,他最终以编纂《康熙字典》而青史留名。但是,史书记载得很少的,陈廷敬又是一个惩处贪官的骁将、一个除恶不留情面的清官、一个铁腕反腐的英雄。话剧《大清相国》做到了还原历史、关照现实。观剧之后,人们对于整敕吏治、严惩贪腐、重用并保护清官的康熙皇帝和正直秉公、重情重义、高才厚德的贤臣陈廷敬充满敬意。康熙赞扬陈廷敬是"有情之人做无情之事"。这个评价,我以为很贴切。

"有情之人做无情之事",就是力争做到陈廷敬主张的"治国先治吏","以法治吏"。史载,康熙二十四年正月二十四日,陈廷敬上《劝廉祛弊请敕详议定制疏》指出:"贪廉者,治理之大关;奢俭者,贪廉之根柢。欲教以廉,先使之俭。"剧中康熙起用陈廷敬反腐肃贪,密召其进宫,赠其一个"狠"字,表明了整治贪腐的决心。面对腐败成灾,陈廷敬做到了铁面无私,无情肃贪,不管是骨肉至亲,还是知己莫逆,一律用铁腕之力、无情之心来对付,用勇气和智慧来扳倒。陈廷敬反腐除贪手不软,虎狼丛中也立身。

话剧《大清相国》由洪靖惠根据王跃文同名长篇历史小说改编。一个年轻才女,写这样沉重的历史大戏,很不容易。她历时三年,做到了"大事不虚、小事不拘",在小说原作基础上,做了精细的戏剧加工。通过科考腐败案、山东百姓捐粮案、阳曲百姓捐建龙亭案、铜钱短缺钱法重理案、云南库银亏空案等系列案件为背景,多维地展现陈廷敬的品格和才干。《大清相国》写了陈廷敬的初心和理想,也写了他的孤独和无奈。

故事借用《四进士》的技法开篇,从写陈廷敬、张汧、郑恒、高士奇四个赶考的举子在京城同福茶馆里,赋诗明志、结拜兄弟入手。四人以"虎狼"为题,都写下了正气浩

然的诗句。盟词是："他日我若有幸为官，必当清正廉洁，绝不贪赃枉法，若违此誓，仁兄贤弟不用顾念结拜之情，人人得而诛之。"四名同科举子，踌躇满志，几年之后，都做了高官，但是，陈廷敬的这些昔日的好友们，却最终因贪腐和陈廷敬逆向而行，相继落马，两人被诛。真正不忘初衷、身体力行者，唯陈廷敬一人。

高士奇做官后改变了信念，指责陈廷敬说："这天大的乱子，地大的银子，人不为己天诛地灭，陈廷敬，要你多管闲事！"高士奇因屡受贿，圆滑苟营，最终被康熙皇帝贬退回籍。出身寒门、高中状元、立志"但求一线蝼蚁命，便敢只身斗虎狼"的郑恒，因卷入建龙亭贪污案而下狱，被判斩立决，陈廷敬在刑前赶到狱中和他见面，痛心疾首地说："这贪腐之路乃是不归之途，如今眼前无路，已无法回头。""一个龙亭案，饿死多少黎民，累累白骨，哀鸿遍野，致百姓于水火之中，你心何安啊？"郑恒于是在一张白纸上书写了"我本高洁"四个大字，以示悔恨。而忠厚耿直的张汧，却为妻舅索额图所累，渎职容贪，亏损云南库银三十余万两，这就是康熙年间震动朝野的张汧贪渎案。康熙帝让直隶巡抚于成龙等人前去会审此案，最后被判绞决。陈廷敬在皇上面前为张汧求情不成，只得满怀痛惜之情，拿着郑恒遗书"我本高洁"四字，到监狱为张汧送行。四个同期的知识分子，在贪腐成灾的乱世之中，三个都异化了，唯陈廷敬一人始终坚守初心、一生干净，得以立朝堂五十年不倒。

陈廷敬反贪无情，其实却是一个重情重义的人。他的心爱之人月媛成为张汧之妻，尔后，自己的女儿和月媛又因张汧案的牵连，遭流放宁古塔，其中的悲苦，只能默默隐忍。他的昔日好友，两人犯了死罪，一人成为政敌，内心孤苦更无以言说。郑恒和张汧受刑后，舞台上漫天飞撒、满地铺陈的白色纸钱，外化了陈廷敬祭奠故友知己的痛惜之情。"有情之人做无情之事"，这个铁腕人物的内心世界充满了寂寥与伤感，但他对自己为国为民严厉肃贪的行动，却从未后悔或动摇过。

上海话剧艺术中心为了排好这部戏，请中国国家话剧院副院长、著名导演王晓鹰执导。全剧节奏流畅，简繁得当，品相高尚。人物虽多，但各有个性，而且在剧中是发展的。情节构建跌宕起伏，戏剧矛盾一波接着一波，故事一个扣着一个，近三小时的演出，看着并不觉得冗长。演员阵容强大，除饰演老太监、索尼、鳌拜的是三位老演员外，以青年演员为主体。

《大清相国》虽然是以反贪为主旋律，但也没有削弱感情戏的成分。编剧为陈廷敬虚构了红颜知己月媛，并设计了"定情盟誓""退定续誓""诀

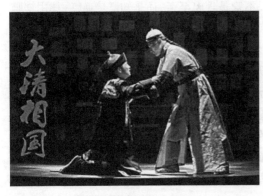

话剧《大清相国》剧照

别毁誓"三场戏。陈廷敬对月媛三次鞠躬，均是以"无言"诉有情，每次鞠躬的含义是不同的。第一次是两人定情时相知相许的情义；第二次发生在月媛跪求陈廷敬救自己丈夫张汧时，而陈廷敬什么也不能许诺，只能向她深鞠一躬；最后一次是月媛被流放宁古塔时，两人诀别，天长路远，死生茫茫，月媛心怀怨恨，陈廷敬愧疚难当，这最后一次长长的鞠躬作揖，更是苦涩尽在不言中。"四进士"中的其他三位的表演也各有鲜明的个性，给观众留下深刻印象。

有清一代不设相国之位。"大清相国"是康熙皇帝给陈廷敬的殊荣，也是他坚守初心、善作善成之所得。康熙皇帝对陈廷敬的评价是"几近完人"："清官多酷，陈廷敬是清官，却宅心仁厚；好官多庸，陈廷敬是好官，却精明强干；能官多专，陈廷敬是能官，却从善如流；德官多懦，陈廷敬是德官，却不乏铁腕。"康熙皇帝深知自己的老师是个至情至性的宽厚仁德之人，委派他去揪贪除贪，挥舞反腐的大刀，无情地砍向挚友亲朋，内心会有多么深刻的痛苦，所以真诚地拜谢道："廷敬先生，学生玄烨，代天下苍生，我大清万千的子民谢过先生。"有情之人陈廷敬，以社稷民生为重，毅然接过了整治贪腐的无情之刀。这场君臣交心的戏，也颇具张力，令人动容。

长篇小说《大清相国》的作者王跃文写道："陈廷敬曾被康熙皇帝赞为完人，但我并不相信世上真有这样的人。不过世人好为尊者讳，隐恶扬善又是古风，陈廷敬即便真有瑕疵，也无史料可供寻觅。……我写所谓历史小说，不自觉地就落入了这个窠臼。我其实是自愿陷入这种古典审美模式的，与其说是历史上的真实的陈廷敬，不如说我希望历史上真有这样的人物。"王跃文的意愿，也是今天广大老百姓的意愿。真希望在现实生活中多出几个陈廷敬这样的清官、好官。

刊于《上海戏剧》2016年第8期

中国话剧的高地

——欣赏北京人艺的七台演出

连续看了北京人艺来沪七部"看家戏"的演出，一个强烈的感受是：守望经典和革新探索并行不悖。他们的经典演出风格得到了完美传承，但这座传统的剧院同样充满了革新探索的活力。北京人艺首任院长曹禺在《论北京人艺演剧学派》一书序言中写道："北京人艺有很多经验，但在我看来，最重要的是艺术家们对戏剧艺术的痴迷热爱，对戏剧艺术锲而不舍、精益求精的治艺精神。"北京人艺这次来沪演出遵循曹禺的遗训，演出风格依旧。他们始终坚持话剧是"话"的艺术，坚持话剧是语言的艺术、文学的艺术，坚持话剧要有中国气派。他们坚守并不保守，革新又不媚俗。

欣赏北京人艺的来沪演出，自然不能不谈谈他们的保留剧目——《雷雨》。80岁的《雷雨》并不老，生命力依旧旺盛。在这版《雷雨》中，杨立新扮演的周朴园、张万昆饰演的鲁贵、龚丽君饰演繁漪、夏立言饰演侍萍等，他们的表演严肃认真，是守望经典的再现。有人认为，这版《雷雨》演员的表演没有"与时俱进"，我却认为这也是继承和演绎经典戏剧作品的一种方式。经典作品具有典范性、权威性；而经典戏剧作品并不是博物馆中的展品，应当"活"在舞台上。对于经典话剧作品的演绎，应当允许多元化。可以坚持按原来的样式演出；时代变化了，可做些适当的修改，甚至允许解构、拼贴。这版《雷雨》，继承了北京人艺前辈艺术家的表演特色，连舞台布景也完全按照原来的样式安排，也许这样的演绎，距离今天的青年观众会远一点。但是，这种执着和努力是难能可贵的，是需要有定力的。

北京人艺从2011年起实行制作人制度，这次来沪演出的五台小剧场作品是从中精选出来的，题材丰富，风格迥异，多姿多彩，但是每一台都具有深厚的文学底蕴，体现出饱满的人文情怀。剧情流畅灵动，舞美简朴机巧。《老爸开门》和《解药》是反映现实生活的。两出戏都只有两位演员。前者是一出社会问题剧。父亲是鳏夫，女儿是剩女，全剧通过女儿对父亲的每次"回家看看"，阐述当代人对生命、死亡、婚姻、爱情等诸多方面的不同看法，揭示了同社会发展并生且遗留的"精神"疾病；这出戏写的虽然是家长里短的事，可是情节并不枯燥，尤其是精彩的对话，调侃之中又略带心酸。饰演父亲的邹健表演极见功力，饰演女儿的于明加作为北京人艺第三代"蔡文姬"，饰演现代"剩女"一样独领风骚。两个演员、一间堂屋、搭积木式的简单布景，近两小时的演

出，自始至终吸引着观众。老人的孤独，希望再婚又担心再婚，得了重病后由恐惧颓伤到坦然平静；女儿找到爱人并怀有身孕后的喜悦，遭遇婚变后的痛苦，爱爸爸又常发生误会的复杂情感，都表现得丝丝入扣，非常细腻、准确、真诚而感人。《解药》是一出构思奇巧的戏，写两个成功的男人：一个房地产商和一个心理医生为了寻找心灵解药而相遇，展开了一场人情、人性的纠葛、搏斗和反转，直至最终的领悟和包容。李龙吟和杨佳音的表演松弛，通过大量的内心的表露，将一台男人调侃男人的轻喜剧演得活色生香，让观众和演员都觉得过瘾。特别是戏的结尾，演员跳出戏外，一番即兴发挥，更令观众拍手称好。结尾改换了戏剧情境，现实主义模式突然变成了一种有表现色彩、间离效果的演出，是导演的神来之笔。

《明枪暗箭》堪称一部缩小版《战争与和平》，没有实力的演员是站不住这个舞台的。它主打悬疑和推理，不靠笑点取悦观众，整个演出台下鸦雀无声。随着演员在台上唇枪舌剑，通过抽丝剥茧的推理，剧情逐层深入。主演王宁说："全剧五个角色之间传递的气场，就像五个人在传球，不能有一个人让球掉在地上。"《坏女孩的恶作剧》改编于诺贝尔文学奖得主拉美作家略萨的同名小说。"坏女孩"莉莉为获得更好的物质生活不断编造谎言，离开深爱她的"好男孩"。从秘鲁到巴黎再到伦敦，虽然她拥有了更多的财富，但却越来越堕落，越来越孤独……饰演"坏女孩"莉莉的蓝盈莹在剧中要从十几岁演到中年，年龄跨度很大，却不辱使命，坏得可惜，又坏得出色。

《燃烧的梵高》和《晚餐》取材于历史题材。善演小人物的王劲松此次首演主角，他以极富魅力的表演，展现了画家梵高充满激情的艺术人生。王劲松没有一味表现梵高的神经质与疯狂，而是张弛有度，把梵高的激情、伤感、单纯和可爱之处，自然地流露出来。梵高在舞台上燃烧，艺术之花在鲜血中绽放。梵高自杀的时刻来临时，伴随一生枪响，演员身后的多媒体迸发出刺眼的光芒，极大的渲染了悲剧氛围。当家花旦白荟一人饰两角，分身有术，诠释妓女茜恩和梵高幻想出的天使，把握得恰到好处。由当代希腊剧作家卡巴奈利斯编剧、中国古希腊戏剧专家罗锦鳞导演的《晚餐》，在布局上

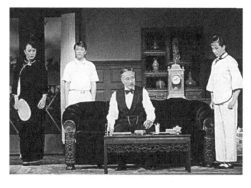

话剧《雷雨》剧照

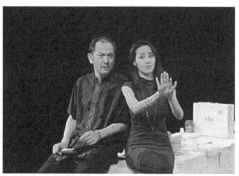

话剧《老爸开门》剧照

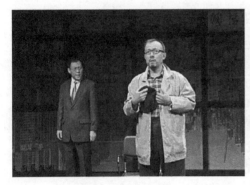 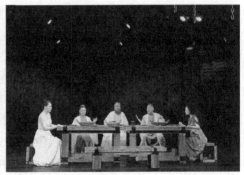

话剧《明枪暗箭》剧照　　　　　　　　话剧《晚餐》剧照

类似古希腊剧场的上海话剧中心三楼小剧场演出，整出戏表现出"高贵的单纯"的古希腊美学风格。以古希腊埃斯库罗斯的悲剧《阿伽门农》等三联剧为前情，以四个鬼魂和四个活人之间共进晚餐为主线，生者追述往事，恩恩怨怨；死者赤诚相见，往事成烟。通过一场阴阳两隔的家族晚宴表达了如下主旨：只有彻底消灭仇恨、贪婪和杀戮，才能获得灵魂的解脱，才能走向真正的宁静祥和。这对人类的文明发展具有永恒的意义。由张福元等八位实力派演员的精湛组合，在浓浓的夜色中，为观众提供了一席丰盛的悲剧晚宴。

　　北京人艺的这次来沪演出带来了一种新的文化气象。它包含了一种深厚的文化底蕴，一种虔诚的艺术精神，一种崇尚艺术的纯粹气度。这又是北京人艺建院62年来一以贯之的文化立场：始终有对世道人心变迁的忠实记录、对人性入木三分的挖掘、充满了艺术上的坚守与创新精神，值得上海演艺界认真学习。北京人艺仍然不愧为中国话剧的高地。

刊于《上海戏剧》2021年第8期

一幅古画背后的历史故事

——评话剧《富春山居图》

元代著名画家黄公望晚年结庐富春江畔,十年寄身寄情于山水之中。他在1347年始作《富春山居图》,画了四年才成,画成人去。这幅被列入"中国十大传世名画"之一的作品,存世660余年,经历元、明、清、民国,直至现代,风雨飘摇,屡遭劫难,转辗于世。

著名剧作家汪浩将这幅画的经历写成一部独特的话剧——《〈富春山居图〉传奇》,是有很高的文化品位的。他把黄公望、王蒙、倪瓒、无用师、沈周、吴问卿、乾隆、吴湖帆等重量级历史人物和大画家——请出来,登台亮相。这些人与画作的命运息息相关,引出了一个曲折动人的"中国故事"。

这出戏大事有历史依据,小事则不乏艺术虚构,又是一台有可看性的文人戏。

戏的视角独特,从画的传奇经历切入。大幕拉开,天幕上的《富春山居图》画卷缓缓展开,一边是《剩山图》,一边是《无用师卷》,中间断裂。这一幅纸本水墨画长卷,高一尺余,长约二丈,描绘了富春江两岸初秋的秀丽景色,峰峦叠翠,松石挺秀,云山烟树,沙汀村舍,江上一叶扁舟,布局疏密有致,变幻无穷,以清润的笔墨、简远的意境,把浩渺连绵的江南山水表现得淋漓尽致,达到了"山川浑厚,草木华滋"的境界。

《富春山居图》燃尽了黄公望生命的火焰,画作完成后,送给他的好朋友无用师。理由是:"无用是得道高僧,代表佛祖。谁敢与佛祖争画?"无用说:"子久赠《富春山居图》予我,然又不属于我。贫僧代为传世矣。"不过,无用"顾虑有巧取豪夺者",果然不幸而言中。在无用去世后,《富春山居图》还是流落到书画市场中去了。它被明代著名画家沈周以重金购得收藏,后沈周请人在图上题字,却被此人的儿子藏匿而失,沈周为此大病一场;后来,此图又出现在市场上,敦厚的沈周熟读于心,凭着记忆背临了一幅。

《富春山居图》在官员、收藏家和画商中兜了几个圈子后,到明万历二十四年,被著名书画家董其昌购得。但董其昌在晚年竟将此画以数倍的高价转卖给宜兴收藏大家吴之矩,吴之矩又传给儿子吴问卿,吴问卿将它视之为生命。明末天下大乱,盗匪横行,吴问卿在离家逃难时将这幅画一直带在身边,临死前,命家人将此画焚烧殉葬,虽被侄子吴静庵从火中抢救出,但画已被烧成两截。后人称长的一截为"无用师卷",短的为"剩山卷"。

乾隆年间,《富春山居图》被征入宫,时隔一年后,又一幅《富春山居图》入清宫。

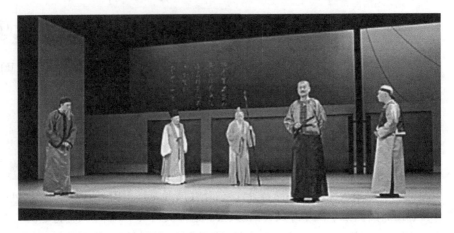

话剧《富春山居图》剧照

孰真孰假？自以为善于鉴赏书画的乾隆皇帝闹了一个笑话。其实前者"子明卷"是后人仿作；后者"无用师卷"才是黄公望的真迹。但乾隆皇帝认定"子明卷"为真，在假画上加盖玉玺，并和大臣在留白处赋诗题词；当真迹出现后，又碍于尊严，不愿认错，便将真迹当赝品留在宫中。礼部侍郎沈德潜说："我鉴定过许多《富春山居图》，只有一幅是真的，现在却被当作赝品收藏。这一点只能意会不可言传。"沈德潜不敢"犯上"，只好违心地说了假话。而宫中所藏的《富春山居图》真迹，只有大半幅。另外半幅真迹，遍寻而不得。

1938年，另半截《剩山图》，被近代画家吴湖帆从一位朋友的藏品中发现。他用一尊无价的商代青铜器与藏者交换而得。抗日战争时，日军听说吴家藏有古画，破门而入掠夺，吴湖帆"贡献"了一幅仿陈老莲的假画，使《剩山图》幸免流入日本。中华人民共和国成立后，吴湖帆毅然把《剩山图》捐献给了国家。

一幅画背后是一部历史。一幅画，饱含着世事沧桑。《富春山居图》烧成两段已有360年，现一分为二，长的《无用师卷》纵33厘米，横636.9厘米，藏于"台北故宫博物院"；短的《剩山图》纵31.8厘米，横51.4厘米，藏于浙江省博物馆，成为浙江博物馆的镇馆之宝。

这出戏的一个巧妙的艺术构思是，黄公望和无用师虽已故世，但他们的英魂在各个不同的历史时期，都现身于舞台一侧，参与叙说《富春山居图》的遭遇，评点不同人物对此画的态度，以及他们对艺术、金钱、名誉等不同目标的追求。有人为收藏名画倾其所有，有人用它生财；有人爱画如命，不惜让画与自己共存亡，有人以生命为国家保留艺术珍品。看这台戏，有渐入佳境之感，尤其是后面两场戏，特别富有戏剧性：一场是乾隆皇帝下江南，和沈德潜大学士鉴画，两人都已心知肚明，但都违心地将真迹认定为仿品；另一场是吴湖帆与日本鬼子斗智斗勇，保护了国宝。

　　这台戏虽说是"传奇"，却是有学问的、传承民族传统文化艺术的高雅戏剧，在当今戏剧舞台上不多见。戏由北京实力派青年导演李伯男执导，上海话剧中心的青年演员饰演一个个有名有姓的古人。戏的难度较大，人物、事件繁多，但矛盾冲突如中国绘画的散点透视那样不集中；名画《富春山居图》是中心视觉形象，必须让观众看清楚，但又不能抢戏……主创人员知难而进，把这个戏打造成一部知识性、艺术性、观赏性很强的作品，受到了大学生、知识分子阶层观众的欢迎。

　　如果说有不足，是戏的前半部分节奏较缓慢，不太吸引人；戏中台词文言文较多，即使用了字幕，理解都很吃力，何况仅靠听觉，大多数观众接受有困难。如能减少文言文，多用深入浅出的白话，剧场效果当更好。

刊于2016年10月14日《文汇报》

历史留给后人,更多的是沉思

——看大型历史话剧《大明四臣相》

历史留给后人的不仅是叹息,更多的是沉思。由肖留、陆军编剧,龙俊杰、郭宇导演的大型历史话剧《大明四臣相》,描写了在明朝这座帝国大厦的兴建、繁盛和坍塌过程中,从嘉靖到万历年间出现的三位丞相和一位名臣交会、遇合、斗争的这段风云变幻的历史。他们是敢于除奸的徐阶、误国乱政的严嵩、直言上书的海瑞、挥"鞭"天下的张居正。《大明四臣相》在交织着荣耀与耻辱、抗争与屈服、辉煌与衰落的历史进程中,构成了错综复杂的一台戏。

这部历史剧的一个最大的特点是符合历史真实,具有强烈的政论色彩。英国历史学家汤因比说过:"历史学家在社会里的工作,他们的职责一般只说明这些社会的思想,而不是纠正这些思想。"但是,我有一点补充:历史剧作家和历史学家的职责稍有不同,除了说明历史的真相之外,还有责任纠正人们对历史人物的某些偏见和误解,启发人们联系现实生活做深层次的思考。

话剧《大明四臣相》海报

《大明四臣相》对几位主角的评价证明了这一点。过去,我们对徐阶这个人物的认识,因受《海瑞罢官》的影响,都以为他是一个乡愿之徒,在致仕后大量买进田产、纵容子弟无恶不作。其实不然。徐阶是一个有作为的政治家。他在嘉靖朝任首辅期间,有谋略地扳倒了大奸臣严嵩。徐阶对张居正的教诲、对海瑞的营救,都展示了他的计谋和才干。但是,徐阶退居林下后,的确纵容子弟以权力生财,进账可观,弄得民怨鼎沸,成了乡民口中的"老匹夫""老奸贼"。其晚节不保,足以引起后世退下来的当官者自省。编剧没有对徐阶的功过一刀切,是其立意高明之处。饰演徐阶的演员于洋计谋多端,表演沉着老到,台词功力不凡,大悲大

喜,起伏进退,十分得体,多侧面地表现了这个权臣的多面的性格。

海瑞是个著名的清官。他是一个富有传奇性的人物,对他的生平行事,史家们颇有争议,但《大明四臣相》浓墨重彩地肯定了这位官阶仅六品的户部主事的上疏。嘉靖四十五年(1566年)二月,他向嘉靖皇帝上了一篇著名的奏疏,指出他是一个虚荣、残忍、自私、多疑和愚蠢的君主,举凡官吏贪污、税多役重、宫廷的无限浪费和各地的盗匪滋长,皇帝本人都应该直接负责。"然嵩罢之后,犹嵩未相之前而已,世非甚清明也,不及汉文帝远甚。"奏疏最有刺激性的一句话是:"盖天下之人不直陛下久矣。"嘉靖皇帝读罢奏疏,其震怒的情况自然可以想见。他立即下令把他抓来打死,但徐阶告诉皇帝,海瑞已抬来棺材进谏,嘉靖一怔,犹豫了,徐阶顺势进言:"这海瑞是一个一味刚直,不知变通的腐儒。陛下勿需理他。正如陛下所说,留下他的命,给天下的言官。"嘉靖皇帝给了徐阶一个面子,保住了海瑞的一条命。

极富戏剧色彩的是,海瑞在出任应天巡抚时,两度进徐府,对他的恩人却一点面子也不给,先是责令其退还侵占百姓的良田,继而发现徐阶儿子私下行贿的金砖,第二次来徐府,他秉公执法,不徇私情,显示了他的刚正不阿的品格,他提出欲抄家。但徐阶的背后,从朝廷到地方有一张巨大的关系网,徐阶和他的学生、当朝宰相张居正打过招呼。徐阶买通秉笔太监冯保,重贿吏科给事中戴凤翔,唆使他们参本海瑞。海瑞的行事也有缺点,用张居正的话来说:"此人整顿赋役,减轻百姓负担,澄清吏治,这些政绩可圈可点。然其自恃清廉,求治过急,缺乏通达,有不识政体之忧。"海瑞又扬言"宁屈乡官,勿屈平民",有点过头。万历皇帝也说他有点"迂戆"。因此,海瑞的罢官是必然的。饰演海瑞的是上海戏剧学院表演系的副教授王学明,身着红袍,一身正气,疾恶如仇,形神俱备。这个清官具有永远的魅力。

严嵩死有余辜,严嵩死了还要作恶。他以鬼魂的形式出现,这是导演龙俊杰别出心裁的安排。他时常对"宿敌"徐阶的举动提出质疑,并在"翻旧账"的时候,深挖徐阶做出各种选择幕后的真实动机。他向海瑞举报徐阶侵占民田20万亩。他对徐阶的恨,对海瑞的挑拨,都在阴森森的夜晚出现,增加了戏剧性和可看性。严嵩的鬼魂的出现,提醒我们:在今天,这样的"死老虎"依然所在多有,我们不可掉以轻心。但是,在剧中,这个鬼魂的出场次数似多了一点,虽然饰演严嵩的李传缨的表演和台词功力同样是很出色的,给人以难忘的印象。

张居正是徐阶的学生,他是万历朝的一代名相,当了十年的首辅。他从年轻时不愿写溜须拍马的青词演化为擅长谋身、善于自保,显现了一个当了大官后的变化。张居正在出任首辅之前,曾答应徐阶上台后,将免于徐家公子充军之苦。此事史有记载。《中国通史》载:"不久高拱去位,张居正为首辅,徐阶罪名化为乌有,'灾难'也彻底平息。"这是一代名相为政的一处败笔。《大明四臣相》特别写了这点"方便行事",对今天的为政者而言,也有一定的警示作用。

话剧《大明四臣相》剧照

　　这出戏几乎全部由上海戏剧学院的师生演出，一台清一色的男演员，演出了一台十分震撼人心、题材厚重又回味无穷的历史剧，殊为难得，值得一看。

刊于2016年8月13日《新民晚报》

一台学院派色彩浓重的好戏

——欣赏《护士日记》

阔别剧场很久，想不到重新走进剧场看的第一场戏，依然是到关闭了145天的上海戏剧学院实验剧场看话剧《护士日记》。

自2020年1月开始，一群黑天鹅悄悄地降临到我们国度的上空。更令人意想不到的是，新冠肺炎这群黑天鹅极快地飞遍了全世界的每个角落，难觅一方净土。近半年来在全球范围内蔓延的新冠肺炎疫情，对全人类的生命财产安全以及正常国际秩序带来前所未有的灾难。这场抗疫斗争，见证了人类文明的力量，勇敢不屈、恪尽职守和大爱精神，同时也折射出众生相中的恐惧焦虑、趋利避害和弥漫于生活中的种种社会病毒。

《护士日记》的编剧、著名剧作家陆军在1月底就坐不住了，2月1日凌晨便萌生了创作一部大戏的冲动。他以激情、致敬、忧患和思考，带着研究生袁香荷，用一周时间写出了剧本初稿。他写道："任何一个伟大的民族，在与人类文明进程相伴相生的天灾人祸殊死较量时，都不能仅仅以牺牲无数人的生命与尊严作为筹码，而是要由社会的科学、良知、秩序、担当与奉献的合力来共克时艰，决战决胜。"上海戏剧学院的师生们以一台有情怀的、感人的话剧，向与病魔斗争、救死扶伤的白衣天使们致敬，向精神病毒开战。

《护士日记》是2020年中国第一部反映抗疫题材的大型原创话剧，是一台具有浓重学院派色彩的话剧。上戏投入了全院的精英力量，以教授、艺术家和研究生团队的整体实力来呈现这台戏。全剧通过护士长董芳的一页页日记，歌颂了医护人员在抗疫中的无私和无畏，母爱和大爱，平凡中的崇高伟大；抨击了大打出手的医闹、高价贩卖口罩的代购、专注于发表论文而装病逃避上抗疫一线的专家等疫情中暴露出来的社会丑恶现象。舞美系主任伊天夫教授熟谙上戏实验剧场舞台设施和装备，他一身而三任：既是总导演，又把舞台设计、灯光设计一手包了，合三而一，这样就能在当代剧场艺术中统揽其独有的时空灵动的视觉艺术语言，通过虚实相生的诗化的舞台形象来自由流畅地传达剧本的精神意象世界。整个舞台被设计成一条长长的"时空隧道"，长廊的两侧各开设了几道可以开合自由出入的门洞，舞台的台板中间还有一个洞口，让代购小张钻进钻出，储存倒卖口罩等货色。开场时舞台背景和空中的斑斓色彩、大小不一

的海报、标语从后方喷涌而出；在剧情进展中，台口上方的小窗口打出三言两语的特定时代的网络文字，也是标新立异，起到了交代时代背景、反映社会舆论的作用。徐家华教授担任服装与造型设计，也动了不少脑筋。既要显示出医务人员服饰特有的共性，又不能都像"大白"那样蒙头遮面，包裹严实。戏里角色戴的口罩都是透明的，这也是一个创造。既戴了口罩；又不妨碍演员面部表情的展示和台词的清晰度。

　　演员队伍阵容的强大，在上戏历史上也是罕见的。表演系主任、博士生导师何雁教授，演一个派出所所长，只有教育董丽丽的半场戏；表演系支部书记王学明教授演一个儿女都在国外、患轻度阿尔茨海默病的葛老伯，时而清醒、时而糊涂；全国政协委员、国家一级演员、上海市朗诵协会副会长王苏，演一个坐在轮椅上的老太太，整场戏只有两句台词；还有优秀青年演员薛光磊饰演的正直细致的林医生，白玉兰表演艺术奖获得者李传缨演的精致的利己主义者赵教授，实力派导演、演员万黎明演的一心想发国难财的代购小张，都给观众留下深刻印象……他们的倾情加盟，如众星捧月，提升了整台戏的表演水平。担纲主演护士长董芳的是著名表演艺术家、国家一级演员刘婉玲，她对病人的温情体贴仁爱，她和女儿丽丽的一系列情感冲突，充内而形外的美，感人至深。刘婉玲的台词功夫独到，她在舞台上的每一句话，即使是很轻柔的，坐在剧场最后一排的观众，也听得清清楚楚。饰演董芳女儿丽丽的青年演员沈陶然，是去年刚毕业的上戏表演系毕业生，和老师们同台，虽然显得有些稚嫩，但满怀激情地演绎了一个女大学生从对母亲误解、叛逆、任性到懂事、明理、成熟的成长历程。

　　护士长董芳最后因感染新冠肺炎而不幸离世，丽丽接过母亲的接力棒，勇敢地报名去武汉第一线投入抗疫斗争。这样的结尾，给人以信心，给人以鼓舞，给人以力量。

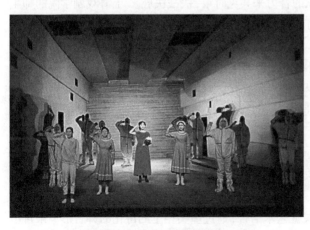

话剧《护士日记》剧照　刘婉玲饰董护士长

我们从董丽丽的转变，看到了新生代的成长和祖国的希望。护士日记还在写下去。护士日记还有更精彩的下文。特别不容易的是：这台大戏的排练合成，因为疫情防控的要求，由线上隔空对词到极短时间的上台合排，克服了许多意想不到的困难。这个戏剧本已改了六稿，通过这一轮演出，听取意见后，相信还会进一步提升。

刊于2020年6月21日《新民晚报》

喜怒哀乐众生相

——评话剧《盛夕楼》

由广州友谊剧院出品,于爽编剧,王佳纳导演的话剧《盛夕楼》,是一部生活气息浓郁的南派《茶馆》。它所反映的社会问题的丰富与多彩,夕阳下的暖意和温情,满台演员表演的精湛感人,引起了上海戏剧界的高度关注。

它以一种经典的中国话剧样式,呈现了当下老龄社会的生活情态。第一场大幕拉开,我的心就怦然而动。它的舞台设计与《茶馆》相近,虽已换了人间,换了人物,但舞台艺术之精妙,同样再现了曹禺对《茶馆》的评价:"这第一幕是古今中外话剧中罕见的第一幕。"听说这出戏在广州、顺德、中山、东莞等地上演,连演数十场而盛况不衰。导演王佳纳和一批著名广州话剧舞台艺术家在舞台上再现了剧本的全部光彩。

在青石板铺就的羊城西关小巷里,一间看似并不起眼的老派广式茶楼——盛夕楼,每日却客似云来,茶友满堂。在举盏品茗、遍尝美点之时,这里也上演着一幕幕纷杂的人间悲喜剧。

观众之所以热烈地欢迎《盛夕楼》,因为它应乎时代之变化、适合人情之需要。这出戏涉及当前社会生活的一个不容忽视的重大主题:人口老龄化。《柳叶刀》杂志曾发表一篇论文《老龄化人口:未来的挑战》。文章作者卡雷·克里斯滕森教授指出:"假如发达国家平均寿命在21世纪保持增加趋势,那么,多数2000年以后出生的法国人、德国人、英国人、美国人和日本人有望庆祝百岁生日。"我以为,2001年以后出生的上海人和广州人,到2100年庆祝百岁生日的人数,绝对不会比欧洲人和日本人少。人口老龄化涉及医疗、教育、就业、社会福利、政策制定、老年社会学研究等诸多问题。老年人越多,寿命越长,社会问题越严峻。有社会责任感的艺术家对于这个老年问题,自然不会漠视。

《盛夕楼》试图通过"小茶楼,大社会"的独特视角,围绕着茶楼老板"老知青"刘盛夕而展开,反映了当今老龄化社会的一系列现实问题:刘盛夕退休后利用祖上传下的老宅开了这间茶楼,不为赚钱,而以此作为老来的乐事,但他知青时代的恋人却来找他重续旧谊;退休前是局长的老陈内心有"故事",在茶楼凳子上才能睡着;挞叔的两个不孝儿子为图谋他的老房子而机关算尽;30年前丢了女儿的珍姨,像祥林嫂一样对人诉说:"为了和人家讨价还价8分钱,把3岁的苹苹弄丢了,她现在该有33岁6个月零

7天了"；老茶楼纳入市政动迁计划，很快要被拆；刘盛夕被诊断患了癌症晚期后，他的坦然面对和众人的不舍……一间老茶楼，成为社会的一个缩影，让观众在笑声和泪光中，引发一串串的反思。真可谓"一盅两件小茶楼，喜怒哀乐众生相"。

舞台上出现的一个个鲜活的人物，演绎着一段又一段鸡毛蒜皮的身边故事。嬉笑怒骂的语境，折射出酸甜苦辣的人生。它们虽然是人们所熟悉的，却蕴含着不尽的人间冷暖；它们虽然是普通的，却引起观众的共鸣，催人泪下。广东艺术家们的艰辛努力，受到上海观众的欢迎和赞赏，演出取得了意料之中的成功。

著名导演王佳纳是上海戏剧学院表演系53年前毕业的老校友。导演的手法是娴熟老到的，把并无多大关联的六七个不同的社会事件，都融入一盅两件的小茶楼里，以刘盛夕为中心而展开。戏剧节奏和冲突有起有伏，徐疾有致，戏剧情节有条不紊地展开，针脚十分细密，矛盾又一个个合情合理地得到解决。导演的手法是高明的、巧妙的。戏中有闹得不可开交的不孝儿子想变卖父亲老屋的激烈矛盾；又有舒缓的俄罗斯抒情歌曲《一条小路》穿插其间，让舞台上的人们回到了50多年前的那个我们都曾年轻的时代……话剧《盛夕楼》的成功，充分显示了导演的才能。

领衔主演、前广东省话剧院院长李仁义居然也是个老上海人，但却是第一次来上海献演话剧。因此，他们戏称"同上海有缘"。该剧主演囊括了四位国家一级演员在内的多位老中青杰出演员，饰演主角刘盛夕的李仁义是出演了数十部话剧与影视剧的老戏骨，还有禇智红、戈一、曲芬芬、李卫东等著名影视话剧演员。他们功力深厚，举手投足，谈笑风生，演绎着市井百态，使观众不像是在看戏，而是看你身边的最普通的阿叔、阿婆在交换对世道人生的看法。但是，剧中的人物的语言、神态、姿态，又都是艺术化了的。十多个人物都有个性，主要人物形象丰满而接地气，对白鲜活生动，通过演员入木三分的演绎，配合巧妙的情节设计，使该剧厚重而不失幽默，笑声中含着泪水，让观众在扑面而来的生活气息中，阅尽当下老百姓的欢乐与忧伤。

角色不分大小，每位演员的表演都惟妙惟肖。李仁义饰演年近七旬的刘盛夕，表演真切动人，性格豪爽仗义而富有人情味，声音洪亮厚重，语言有爆发力。动作自然松弛，例如手握戒烟烟斗和怒打挞叔的两个儿子、一人一记响亮的耳光，都是看似随意而实质上经过精心设计的。李卫东饰演黄老六，"江湖气"十足，却透出机灵和热忱，和李仁义的搭配，可谓珠联璧合，极富喜剧色彩。刘盛夕和江思瑶两个知青时代恋人的重逢，以及两人重演当年排练《雷雨》中一折的戏中戏，寓情于戏，很见功力。

舞美设计富有地方传统色彩，从建筑结构到窗棂家具的细节，将盛夕楼打造成典型的岭南小茶楼。布景虽只有一堂，但因导演的舞台调度和运用灵活多变，并没有让人产生审美疲劳。在陈局长向刘盛夕打开心扉，讲述10多年来压抑在内心的隐秘时，灯光暗下来，只有舞台左方老陈、刘盛夕两人在光区内，如同影视中的特写镜头，增强了两个老友交心的私密性。这也是独具匠心的一笔。

话剧《盛夕楼》剧照

　　如果要提一点不足，我认为，戏的"粤味"还不够浓。因为它是广州的茶楼，是一座南派的《茶馆》，光有一首广东歌曲穿插还不够。从茶馆的氛围到人物行为语言，希望再增加一点广东文化的味道。比如喝茶，广州人喝早茶有什么讲究，"一盅两件"的最佳搭配有哪些，粤菜点心的品种和特色等，以增添这出戏的地域色彩。此外，戏中医生摘取死者眼角膜救人造成的医患矛盾，情节如何设计得更合理些，还可斟酌。建议后面可以让眼睛复明的民工写来感谢信，以解开死者家属的心里疙瘩。不知编导以为然否？

刊于《上海戏剧》2017年第10期

让生命有尊严地逝去

——评话剧《生命行歌》

在近日举行的第29届白玉兰戏剧表演奖颁奖典礼上，81岁的刘子枫因在话剧《生命行歌》中饰演陈阿公而摘得主角奖。当上艺戏剧社袁东瑞社长搀扶着他上台领奖时，他动情地说："我从艺60年，在我所有获得的奖项中，这是第一座话剧表演艺术奖。我等了20年，我回归话剧舞台的夙愿实现了。"

《生命行歌》的题材是对老年人的临终关怀。由陆军教授和顾月云担任编剧，查明哲导演，伊天夫教授和潘健华教授分别担任舞美灯光设计、人物造型设计。话剧的主题新颖而接地气，呼吁社会对于一个个平凡而又珍贵的、即将离去的生命给予更多的关爱和尊重。

如今中国正快速步入老龄化社会，上海进入深度老龄化社会，失去生活自理能力、重病卧床老人日益增多。据民政部统计，我国老年人中约有18.3%为失能、半失能状态，总人数超过4 000万人。因此，如何关怀并帮助这个人群，成为一个重要的社会问题。

1967年，英国护士桑德斯创办了世界上第一家圣·克斯托弗临终关怀院。"你是重要的，因为你是你，你一直活到最后一刻，仍然是那么重要。我们会尽一切努力，帮助你安详逝去，但也尽一切努力，令你活到最后一刻。"镌刻于关怀院墙上的名言，最好地诠释了安宁疗护的价值观。但是，在我们国家，很少有艺术作品涉足这个题材。

《生命行歌》以上海市金山区卫镇社区卫生服务中心的安宁病房为考察对象创作而成。主创人员聚焦临终关怀这个现实题材，倾心倾情倾力地进行诗化的艺术表现，获得了成功。

死亡也是人类一个永恒的话题。印度诗人泰戈尔写道："生，如夏花之绚烂，死，如秋叶之静美。"但是，在现实生活里，许多人离开人世时，并不"如秋叶之静美"，而是充满了痛苦、悲哀和不安。话剧《生命行歌》选择了安宁病房作为戏剧的主要场景，这是编剧陆军独特的创意。让生命坦然、释然、安然、欣然地离去，正是作品所要传递的生死观。

《生命行歌》视角独特，用几个生动的人物形象探讨生命尽头的选择和尊严，带领观众感受终极患者们"生命最后一公里"的痛苦与欢笑。透过青年护士嘟嘟（胡可女饰）的工作日志，讲述了"舒缓医院"安宁病房里每一位病员的独一无二、悲欣交集的

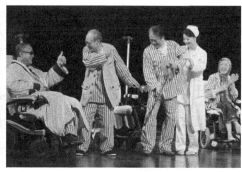

话剧《生命行歌》剧照

人生故事：曾经是评弹演员的黄阿婆，如今只能断断续续想起几句唱词，见人就问"侬是啥人啊"；孤独坎坷一生的陈阿公，入院时大发雷霆、拒绝治疗，念念不忘的是要带着尊严，"体面"地去见已逝的恋人，给她唱一支歌；曾当过抗美援朝志愿军的吴老伯，因自己成了儿孙的拖累而失去活下去的勇气；富豪高总在生命即将终结时，幡然醒悟人生诸多遗憾，并非金钱可以弥补；下岗工人许老伯生活贫苦，却无时无刻不想回到他那温暖的小家……他们用不同声调的深吟浅唱，唱出了一组起伏跌宕的生命行歌。

　　国家一级演员、81岁高龄的刘子枫全身心地饰演剧中的陈阿公。他将自己与角色融为一体，把一个饱经磨难、在边远山区执教一生、情感丰富的知识分子临终前的内心世界演绎得真实感人。陈阿公因命运坎坷、病痛折磨，刚进院时也脾气失控，但当护士嘟嘟请他帮忙做吴老伯的思想工作时，他立马"回归"一位教师的身份，入情入理地开导吴老伯；同时也使自己对人生旅程大彻大悟："长歌当哭，向死而生。夏花与秋叶，悲壮生死情。我要在生死路上——且行且歌，且歌且行！"刘子枫在舞台上的大部分时间都坐在轮椅上，但是形体束缚挡不住他内心澎湃的激情，他充分运用自己的才艺来塑造这个人物。在怀念乡村岁月时，声情并茂地唱起了陕北民歌《脚夫调》："三月里（那个）太阳红又红，为什么我赶脚人儿（呦）这样苦命。"他在哀悼英年早逝的洪护士长时，又当场挥毫，写下"生命行歌"四个苍劲有力的大字，赢得了全场观众的热烈掌声。80岁的上海戏剧学院教授安振吉饰演退伍军人吴老伯，以他情感逼真而饱满的表演和扎实的台词功力，展示了现实主义戏剧表演的本质。他听从陈阿公的劝说，强忍痛苦，以笑脸迎接儿孙的一段表演，令儿孙惊诧而欢愉，令观众唏嘘落泪。饰演洪护士的国家一级演员刘婉玲，虽然戏份不多，但她以真挚温情的表演，说明生命是一场旅行，感恩旅途中所有的遇见，感恩生命中所有的陪伴。

　　这出戏的舞美、灯光也具有强烈的学院派色彩。伊天夫出手不凡。因为舞美和灯光的精心铺排，多媒体的全方位运用，使这个直面人生死亡沉重话题的戏剧舞台，洒满了金色夕阳的温暖和余晖。

　　戏末，《生命行歌》的主题曲唱响了："离离原上草，一岁一枯荣。野火烧不尽，春风吹又生……"戏中的老人们陆续平静而坦然地缓步走向舞台深处，走向生命的尽头。观众眼中饱含着热泪久久不愿离席，沉浸在思索之中。

　　难得的是，这出戏的演员阵容实在强大。在本届白玉兰表演奖评选中，除刘子枫获主角奖外；还有安振吉获得了配角奖；上戏学生胡可女获白玉兰新人配角提名奖。一戏三奖，引人瞩目。其实，演许老伯的杨宝龙、演高总的马晓峰、演洪护士的刘婉玲、演黄阿婆的评弹演员刘敏，都是名演员，表演都非常细腻感人，才成就了一台好戏。此外，上艺戏剧社创排的另一出反映现实生活的《许村故事》，演村长的李传缨也获得本届白玉兰配角奖榜首。一个剧社，一年两台大戏，四位演员同时榜上有名，这不是偶然的巧合。英雄不问出处，上艺戏剧社为上海民营剧团树立起了一根高高的标杆。他们的经验值得总结和发扬。

刊于2019年4月14日《新民晚报》

正能量的梦幻诗

——评诗化话剧《漫长的告白》

日前，我看了徐俊导演，傅踢踢编剧的诗化话剧《漫长的告白》。它取材于法国著名剧作家埃德蒙·罗斯丹的经典悲喜剧《西哈诺》。这部戏是历史上最受广泛认可的法国戏剧之一。徐俊告诉我，2015年，他在以色列卡梅儿剧院看了《西哈诺》，两个多小时的希伯来语演绎，一句也不曾听懂，但依仗着对故事的熟知，依旧被深深地打动。四年后的今天，《大鼻子情圣》以本土化的改编呈现在上海的舞台上。徐俊在地中海边的遐想终于成为中国舞台上的立体真实。

《漫长的告白》是一个上海的爱情故事。故事发生在20世纪80年代的大学校园里。潘晓的"主观为自己，客观为他人"的来信、大学生张华跳入粪池舍己救人是否值得，都成为当时校园里热议的话题。剧中的几位青年的命运走向和际遇改变，书写出一段凝练着青春、理想、奉献和隐忍的漫长的告白。大学生们走出校门，有的人选择种植平凡，有的人选择收获崇高。国家的命运与个人的际遇紧紧交织，个人对爱情的悸动和理想的追索，流淌在山河家园的变迁里，崇高的理想在主人公的情愫表达里得到绽放升华。

《漫长的告白》告诉观众：真正的爱情，偶尔才出现。爱情是占有，更是成全。爱情并不自私，为了你的幸福，有人甘愿放弃自己的幸福。这是一种崇高的爱情。张志国、陈中行和方圆是大学的同学。方圆是张志国的女友，但陈中行也暗恋着方圆。张志国和陈中行在离开校园后，走上了战争的前线。在生和死的考验面前，在浴血奋战中，陈中行代志国写下了给方圆的最后一封情书，字里行间表达出自己的心声。信中写道："方圆，你是我眼波的温柔，你是我心里的不朽，你是我热爱这个世界的近乎全部的理由。"在信中，张志国又关照方圆："如果我不能给你想要的幸福，而别人可以，那我愿意躲起来，目送你们走向幸福的旅程。"这为戏的结尾留下了一个可喜的伏笔。

张志国在战场上英勇地牺牲了。陈中行虽然面容丑陋，却有着美丽的心灵，让人想起《巴黎圣母院》中的卡西莫多。这封信为志国代写的遗书，送到了方圆手中。陈中行从未向方圆吐露代写情书的秘密。他在方圆经历了十多年失去志国的痛苦之后，要求方圆拿出志国的那封最后的情书，自己再读一遍。方圆终于真正了解了陈中行，两人拥抱在一起，而此时的陈中行已生命垂危。方圆无限感慨："我爱上了一个人，却失去他两次。"人的外表固然重要，但内在的灵魂的接近，更能引起爱的共鸣。这就是

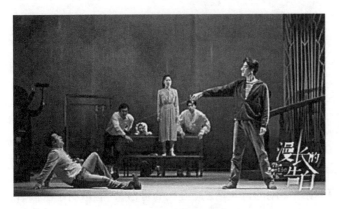

话剧《漫长的告白》剧照

这出戏的主题，也是打动了千万青年观众的原因。用正确的恋爱观引导青年的人生，让青年懂得爱情并非源自外在美，而是一种更为崇高的心灵美。这至今依然是戏剧家不可推诿的责任。

徐俊邀请在综艺节目《声入人心》中人气暴涨的音乐剧演员郑云龙饰演陈中行，是一个高明的选择。虽然音乐剧与话剧同为舞台艺术，但郑云龙从来没有演过话剧。他说："第一次演话剧，很开心，但是，台词是不是有点太多了！"充满了诗情爱意的台词，正是这出戏的艺术特色之一，也是赢得大批观众关注的原因。大段的台词是对郑云龙的戏剧功力的极大挑战，也是一次演技的磨炼。陈中行还有一个引人注目的大鼻子，他容貌丑陋却满腹诗书，才高自傲却内心柔软，他以细致的表演来诠释这个内心复杂的角色，点燃了一场势不可挡的熊熊的青春之火。

施泽浩饰演男二号张志国、秦子然饰演美丽动人的女一号方圆，也不负众望，演得十分出色。方圆表演细腻动人，从内到外都是美的。著名音乐人李泉婉转灵动、饱含情感的三首歌曲，贯穿全剧，为整部戏剧情推动与氛围营造起到绝佳的作用。

这部话剧具有很强的文学性。诗化的话剧具有独特的艺术魅力。许多台词都富有诗情画意。许多台词仔细咀嚼，具有无穷的艺术回味。如"总有些东西是不会变的，比如爱，写下来的不会，藏在心里的也不会。""世俗的爱，是千方百计地和喜爱的人在一起，这需要恒心和勇气，可一旦深陷进去，也会夹杂私欲和贪心。"这些近乎格言式的台词，给当代的大批青年观众以思想启迪。据悉，许多女观众能背诵这些台词。略有不足的是后半部分的情节交代略显仓促，使观众的情绪难以很快地扭转过来。

年轻观众就是戏剧的希望所在，戏剧艺术同样需要朝气。《漫长的告白》两者兼而有之。徐俊和制作人俞惠嫣的团队跨界主创获得了成功。《漫长的告白》的热演，也是民营剧团不断崛起的一个新的信号，值得关注。

刊于2019年5月6日《文艺报》

此美唯独上海有

——看话剧《永远的尹雪艳》

根据白先勇先生的同名小说改编，由徐俊导演的沪语话剧《永远的尹雪艳》，以一个传奇女子的传奇经历拉开了一幅上海20世纪40年代上流社会的风情画卷，展现了上海这座城市的绝世风华和文化底蕴。歌德说过："美其实是一种本源现象，它本身固然从来不出现，但它反映在创造精神的无数不同的表现中，都是有目共睹的。"看了这出戏，我深深感受到了艺术家们的创造精神和精心、精美、精致的舞台呈现，使观众得到了赏心悦目悦耳的美的享受。首先，此剧用上海话演绎，尽显沪语方言的特色和魅力，非常熨帖有味，真可谓："此美唯独上海有"！

演员的表演，当首推饰演尹雪艳的女主角黄丽娅。看得出，白先勇先生和导演徐俊为她的表演下了不少功夫。"千呼万唤始出来"，她在台上一亮相，就是精美极致、冷艳绝伦的化身。在小说里，作者一开始用这样的文字描绘尹雪艳的形象："她有一身雪白的肌肤"，"在台北仍旧穿一身蝉翼纱的素白旗袍"，"一径那么浅浅的笑着，连眼角儿也不肯皱一下。"现在，尹雪艳上场了。小说里的尹雪艳在舞台上活起来了。带着几分仙气的黄丽娅身着以翡翠点缀银丝镶边的月光旗袍亮相，轻摇一柄檀香扇，素净典雅、亭亭玉立、艳压群芳。她的的确确是上海独有的美人胚子，细挑的身材、削肩、水蛇腰、俏丽恬净的眉眼、雪白的肌肤、婀娜的步子，不张扬却动人心魄。更有吸引力的是她一举手、一投足总有世人不及的风情，加上那又中听、又糯软的标准上海话，矜持高雅、温情脉脉的神态，美得得体，美得素净，又美得醉人，美得超凡脱俗。应当说，演员不论从外貌还是气质上都是称职的。我稍感不足的是，尹雪艳是个能够迷惑所有接触过的男人的舞女，演员对她那精灵般的妩媚妖冶、巧于应酬、摄人心魄的韵致和魅力，以及二度遇到自己真心喜爱的徐壮图以后，最终又理智地拒绝他，心理、情感上的波澜起伏，表现略显不足。

几个配角演得实在好极了，众星捧月，各具风流。第一场，百乐门老板宣布尹雪艳为"舞国皇后"、招待各方来客的这场戏，是导演的刻意之作。《永远的尹雪艳》的开场有北京人艺话剧《茶馆》开场的韵味，一下子抓住了观众。熟悉旧上海的观众被勾起了怀旧情绪，不熟悉旧上海的观众也开了眼界。袁东饰演百乐门老板，八面玲珑、四方周旋，能把各色舞客都服侍得舒舒服服，开几句娴熟的英语，显示出一个"十里洋

场"中最高档的舞厅老板的身份，令人叫绝。扮演徐壮图、王贵生、洪处长三名男角的胡歌、黄浩、梁伟平，表演则是各有千秋、各尽其妙。胡歌演的徐壮图是交通大学的毕业生，一个品貌堂堂、风度翩翩的正派小生，而这个"情感上的钉子户"，初次见到尹雪艳后也动了心；到台北尹公馆再见面时已是结婚生子的成熟男人，但也越发魂不守舍，经历了一番情感上的折腾，演员表演得很真诚又很有分寸。黄浩这个每晚在"新闻坊"中准时露脸的好男人，摇身一变成了台上斜叼雪茄、说话结巴、却又挥金如土、被尹雪艳迷得失魂失态的棉纱大亨王贵生，为讨好美人，扬言要用金条搭天梯摘月牙儿插在她鬓发边，牛气冲天，乱掼"浪头"，给人印象极深。饰演财政局洪处长的是著名的上海淮剧王子梁伟平，这回的"转岗"也很成功。他为了能赢得尹雪艳，不惜休掉发妻，抛弃三个孩子，损失房产钱财，答应她的十个条件，一副有权有势有情有义的贪官派头。

四名上海麻将太太也是同中有异，表演各有巧妙不同，成了剧中一道别致的风景线。她们同样身穿精致的旗袍和玻璃丝袜、高跟鞋，都是老上海阔太太，但是境遇、胖瘦、腔调、神情又不相同。到了台北总忘不了上海的名店衣饰和特色菜肴小吃。在麻将桌上从来就管不住自己那张嘴，东家长西家短。一桌麻将从上海打到台北，叽叽喳喳的上海话也从上海说到了台北，虚拟的搓麻将动作中嫁接了舞蹈姿势，对老上海生活感伤怀旧的气场十足，令人时而忍俊不禁，时而唏嘘不已。

导演的精心，还体现在许多看似不重要的细节上。例如，尹雪艳在台北尹公馆再次见到徐壮图时，为他做了一碗"冰冻鸡头米"，使徐壮图感动至极。这是徐俊几年前同女作家程乃珊闲谈时，她曾提到过的一道上海点心，说："鸡头米就是芡实，因为壳太硬，用手剥时，指甲都剥坏了，所以特别贵。要加绵白糖才好吃……"这些都被用进戏里去了。没有对上海生活和语言十分熟悉、有研究的导演徐俊和编剧曹路生的精心操作，就不可能首创如此精致的沪语话剧。

《永远的尹雪艳》里的旗袍也是一大看点。香港服装设计大师张叔平在《花样年华》《一代宗师》等电影中设计的旗袍一直都为人们所津津乐道。这次为尹雪艳和上海麻将太太、舞女们度身定制的旗袍，同样是出手不凡。每一款式，每个装点，都体现出"精致"二字。尹雪艳旗袍的色彩以白色为基色，和雪艳的名字相匹配。白先勇说，有上海的文化和精致才能孕育出尹雪艳这样的人物。这句话可谓是一语中的。

年轻的舞美设计师徐肖寰此次崭露头角，舞台布景有不少可圈可点之处，尤其是第二、第三场国际饭店24层云楼的布景设计，颇具匠心，上层为尹雪艳与大亨、权贵幽会的主演区，同下层的舞厅相呼应。布景道具和人物造型的细节都一丝不苟展现了上海的繁华旧梦——奢华璀璨的水晶吊灯、留声机、桌椅等道具都严格按照老上海风情定制，20世纪三四十年代上海的衣香鬓影、灯红酒绿跃然台上。背景音乐也是精心制作，著名作曲家金复载的作曲，非常得体地散发出了上海20世纪40年代的风韵，尤其是40年代后期几支经典老歌的重现，《莫负今宵》《魂萦旧梦》《恋之火》《如果没有你》

话剧《永远的尹雪艳》海报　　　　黄丽娅饰尹雪艳、胡歌饰徐壮图

等,融入了繁星点点的十里洋场夜上海的天际,表现出当年中国其他城市所没有的精神风味,也传达出些许作者对往昔的追忆与失落感伤的情怀。

戏的不足之处,我以为有两点:一是"文化大革命"中百乐门演《白毛女》一节,过于具体化、漫画化、程式化了,显得与全剧的氛围不甚和谐;二是剧终尹雪艳又回来了,重新坐上"舞国皇后"的宝座。从时间上推算,她已50多岁,尹雪艳永远不老只是一种艺术想象,时隔30年,尹雪艳不可能不老。建议用虚化、象征的手法来表现"尹雪艳永远不老"。

刊于2013年5月7日《新民晚报》

淡淡的，却充满了温情

——看话剧《桃姐》

上海大暑，但观众看话剧的热情不减。据许鞍华同名香港电影改编的温情喜剧《桃姐》，连演九场，每天依然有七八成的上座率。

这并不是偶然的。上海已率先进入了老龄化社会，老有所养，成为当今社会生活的一大热点。进养老院，无疑成为养老的重要方式之一。该剧制作人王一楠和编剧兼导演周可都说，这不是一部演给老人看的戏，而是一部主要演给青年人看的老人戏。因为我们每一个人都会变老。父母的今天就是我们的明天。父母的遭遇就是我们的镜子。从某种程度上说，看今天父母遇到的困境，就是看未来老了后的自己。

话剧《桃姐》是一幅温情的老人社会风情图。舞台上一幢两层楼高的玻璃屋的布景，代表了一座人生的中转站，是一个非现实的诗意空间，具有一种象征意义。台下的观众可以一目了然地看到养老院中的众生相，老人们在这里的生活并不是悲悲切切的，并不是"三等公民"——等吃、等睡和等死。老年、衰弱、死亡，虽然是一个又一个沉重的话题，但处理得体，老年人的生活照样充满了情趣。

戏的内存——矛盾冲突不足，编导周可刻意把它做成了一部高度生活流表演的话剧。一大批上海的知名演员加盟这出原本平淡无奇的戏，使之成为一部"表演教科书"，平淡而有戏，充满了可看性。观众自然也会发现，虽然全剧笑声不断，但在温情中，仍有一丝淡淡的哀愁。因为每个人都会老去。

这出戏最引人注目的是演员的表演。"桃姐"由"舞台九色鸟"徐幸出演。桃姐原来是在一个人家辛勤工作了60年的保姆，被视为亲人。她中风出院后被送到养老院，在这里结识了一群性格各异的老人，和一群陌生人相互陪伴，度过了她人生的最后一站。这位73岁的老太太出场时虽带有中风后遗症，一条腿不听使唤，拄着拐杖，但风韵犹存，干净利索。她自立好强，豁达博爱，善解人意，对人生旅程的感悟充满了朴素的智慧和真理。她的声音依然温情甜美沉稳，她的神态和形象有一种成熟女性所特有的感人肺腑的从容恬淡之美。

在舞台上生活了第65个年头的泰斗级表演艺术家张先衡，在剧中饰演自视清高、愤世嫉俗的严校长，严校长名副其实，严而有情，严中有宽，张先衡演来不温不火，游刃有余。著名影视明星姚安濂饰演的老李，经历坎坷，因一次错误的决定，导致失去了亲

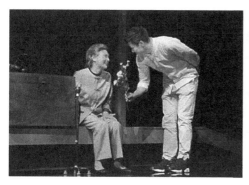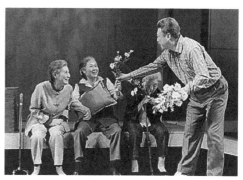

话剧《桃姐》剧照　徐幸饰桃姐、兰海蒙饰梁恩辉

情，他来养老院是一种自我放逐。他在戏里出现的常态是沉默，一共只有三段台词，但每一段台词出口，都是激情四溢、诗意盎然。李传缨饰演贪财多情又乐观善良的坚叔，活灵活现，讨嫌又可爱；刘婉玲饰演早年当过演员、虽已半身瘫痪但至今仍沉湎在对美和爱的幻想中的黛西；佘晨光饰演外冷内热、体贴专情的文化人老张；李宗华饰演固执好强、刀子嘴豆腐心的前居委会干部金阿姨，表演都极其自然，生活化，但每个细节又经过了认真设计，艺术处理。每人出场，一举手、一投足，都浑身是戏，真实、丰满、鲜活而感人。还有那个一直拄着拐棍、屈膝弓背、哆哆嗦嗦的痴呆的老太，从开场到结束，只有一句台词："回家，我要回家"，是一个贯穿全剧的小角色。著名话剧演员冯庆龄为了演这个角色，还特地到养老院去观察生活，为人物在胸前别一条大手帕，方便别人随时帮她擦口水；平时健步如飞、神采奕奕的她，在台上步履蹒跚、神情木然。满台演员的真情投入，与角色神形的高度"合二而一"，让观众充分享受到了经过严格训练的、功底扎实的学院派话剧表演艺术的魅力。

在人生的最后一站，《桃姐》告诉观众：最重要的是，要学会放下、宽容，对自己宽容，对别人宽容；要顺乎自然，坦然面对。除夕之夜，坚叔和老李、严校长三人没有回家。他们生活在一个"老年乌托邦"的世界里，高歌李白的《将进酒》一诗，借这种优雅而传统的方式，举起酒杯和酒瓶，抒发情怀、寻找欢乐和解除忧愁，他们虽然同吟一首诗，但各自的经历不同，感受也不同，声调、醉态、肢体、步履各不相同，但是都率真地以诗句来发泄被衰老和境遇所压抑的生命豪情。这一段戏，成为《桃姐》的一大亮点。

在这部五幕话剧中，每幕之前，都有一段剧组拍摄的如今生活在养老院中的老人们自述往事的录像，穿插其间，真切动人。它是一个现实空间，与用纪录片的方式参与舞台演出，通过屏幕播放，和舞台上的诗意空间的玻璃屋相照应，和戏中一位当纪录片导演的男主角身份相照应。屏幕上一名老妪自豪地说："我结婚那年，是请了筱丹桂来唱堂会的。"一言既出，台下轰动。因为筱丹桂是20世纪三四十年代的越剧名伶。这一笔，真实而有趣，也增添了这出戏的喜剧性。

这出戏中舞蹈的穿插，试图运用纯粹的肢体语汇来演绎人生历程和心理情感，体现了导演的匠心。但是，我觉得剧中的视觉形象已经非常丰富了，有些段落的舞蹈似乎可有可无，建议删减，能使戏更加精练流畅。

刊于2015年8月15日《新民晚报》

若即若离　不即不离

——观小剧场话剧《留守女士》

　　强调观众的参与是当代戏剧改革的一大景观，被誉为"当今才华横溢、最富有生气"的英国著名导演彼得·布鲁克说过："维系一切戏剧形式的唯一共同点是需要观众。可以毫不夸张地说：戏剧艺术的最后一个创作过程是由观众来完成的。"他认为观众看戏，就是观众参与一出戏。他说："'参与'是一个很简单的词，但要害也就在这个词上。""有了观众的参与……彩排便成了演出。"十年来，我国的戏剧家们向传统的剧场形式提出了挑战，为缩短舞台与观众的空间距离和心理距离、鼓励观众参与戏剧创作采取了多种创新的手法，让观众产生更强烈的临场感和参与感。有的恢复了古典舞台的样式，没有大幕和侧幕；有的将平台放在剧场中间，观众从四面包围舞台观看演出；有的采取在演出过程中请观众跟随演员不断变更环境的形式，有的演出仍然是镜框式舞台，则大大缩小剧场规模，只容纳二三百名观众，犹如在排练厅中看戏，演员念白、表演都极其生活化……上述种种革新演出形式的尝试，都收到了一定的成效。但是，就我近几年来看到的几部实验话剧而言，上海人艺的小剧场话剧《留守女士》，在处理观众与演出的距离这个接受美学命题上，我以为是最成功的。

　　《留守女士》在注意到缩短观众与舞台的距离，加强演员与观众的交流时，做到了若即若离、不即不离，使精湛的演出与观众的参与和谐、贴切地融为一体。

　　《留守女士》描述的是我们身边十分熟悉的朋友内心的痛苦欢乐，感情与理智的分离融合，对男女主人公情感变化的心理流程刻画得极其细腻、自然、可信。编、导、演似乎都无意编织故事，也无须营造场景，而是想与观众促膝谈心，追求心与心的沟通与同情。因此，在导演处理上，运用"黑匣子"小剧场演出的形式，总体上追求演出与观众的亲近感，缩短演员和观众的距离，这是准确的。加上有好几场戏是在酒吧中进行的，因此将"黑匣子"布置成酒吧的环境，观众既当"顾客"，又是"看客"，也觉得舒适自然。戏开场时，剧中的酒吧女经理丽丽邀请观众们到"舞池"中跳舞，使观众参与了演出而不自觉，但一曲终了，观众回到席位上，啜饮着汽水，又会意识到自己仍然是个观众。第一场，当我们观看发生在酒吧间里的这段戏时，距离非常近，几乎达到了身、心亲临其境的程度；而第二场的戏换到了乃川家的客厅里，距离顿时拉大了，观众冷静欣赏的心理成分也加强了……在整个演出过程中，绝大多数观众虽然始终未离开过自己

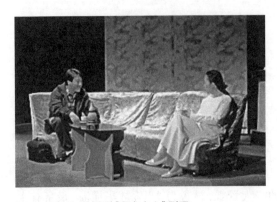

话剧《留守女士》剧照

的"席位"，但心理距离却被导演、演员和场景的变换拉锯似地不断进行着调整。又因为这种调节的幅度，总体上是被限制在若即若离、不即不离的近距离审美状态之内的，因此，观众在心理承受上并不感到难受和突兀。

对观众的"参与"，不能做表面的理解。理想的参与乃是本质的参与，心理和感情上的参与。德国戏剧家弗莱塔克说过："戏剧的任何一个巨大的效果，其最终原因并不在于观众消极接受印象的需要，而是在于观众心里不断要求创造制作的强烈愿望。戏剧诗人迫使观众进行再创造。人物、痛苦和命运的整个世界，观众必须在自己心里复活。一方面观众情绪高度紧张地接受印象，同时另一方面又在进行最强烈、最迅速的创造性活动。"强调从观众接受美学的角度来理解戏剧活动，无疑可以纠正传统美学的偏差，但如果把观众的三度创造强调到不适当的程度；甚至完全抛开剧本和演员的表演，把接受活动从戏剧活动的全过程中孤立出来，加以绝对化；或者把戏剧回归于集体游戏、原始仪式活动，那么，接受美学也会失去它的合理性，而陷入另一种片面性。诚如日本戏剧家河竹登志夫所说的："如果戏剧没有精当的内容和魅力，却为了强求观众参与而一味讨好观众，那只能使人扫兴。"

《留守女士》的成功之处，正在于它的"精当的内容和魅力"，既使观众自觉地做必要的参与，又不"强求观众参与"，分寸掌握得很好。演员和200名观众共处在一个一百平方米的"沙龙"之中。两位主要演员准确、细腻地表现出了一对留守女士和男士内心世界的期待、孤寂、失落、不安、激荡和羞赧，毫不造作，台词和"形体语言"都达到了炉火纯青的境界，因此一颦一笑、一个眼神乃至一个停顿，都深深地抓住了观众的心，观众与自己身边的戏中人喜怒与共。这种"参与"，是心灵的"参与"，是不露痕迹的再创造，导演虽没有要求观众离席走到演区去做这做那，然而直至戏结束了，观众似乎还沉浸在乃川和子东的感情旋涡之中。"黑匣子"亮了，观众们才意识到戏结束了。观众欣赏演员的表演，但是在整个演出过程中没有出现一次掌声，一声喝彩；直至散戏了，观众们才纷纷涌到台中，一睹演员的丰采，围着导演、演员交谈，最后完成了全剧第三层次的拓展。这说明在演出过程，观众被深深地感动了，与主人公的情感有了深层次的共鸣，但是，观众的参与又没有达到"失距"的状态，审美主体应有的自我意识仍然是清醒的。我认为这正是小剧场话剧所追求的恰当的审美心理距离，也是《留守女士》导演的高明之处。

刊于《话剧》1991年第9—10合期，并刊于陈明正主编《以镜照镜》第二辑

患难相助是双向的

——看实景音乐话剧《苏州河北》

在修旧如旧的上海犹太难民纪念馆看实景音乐话剧《苏州河北》,当两位中外女主演——演仙娜的孟囍和演小英的秦子然为前排观众递上一杯香喷喷的咖啡后,戏就演了。

反映犹太难民在上海的那段尘封的历史,如今重新回到了今人眼前。剧名《苏州河北》,因为在72年前,这里居住着数千名犹太难民。2015年8月27日,上海犹太难民纪念馆重新对外开放,一部名为《谢谢上海》的宣传片在这里首发。下至普通民众、上至总理内塔尼亚胡,一句简单的"谢谢",用中文、希伯来文、英文三种语言不停地表达着。

但是,我在这里要补充一句,患难相助是双向的,"谢谢"一语也是双向的。上海接纳了二战时几乎所有国家都不肯接受的面临大屠杀的犹太难民;但犹太难民也是知恩图报的,他们同样冒着生命危险,用自己的行动支持了中国人民的抗日斗争。《苏州河北》的剧情虽是虚构的,历史背景却是真实的。犹太店主自己艰难度日,却还是收留了从波兰逃难来沪的犹太音乐家伊萨克和从苏北过来取药品的新四军松耀,并一起和日本军官铃木斗智斗勇。观剧过程中,观众的反应正常,并没有因为间杂着大量英文而形成欣赏的阻隔。

《苏州河北》发生在一家犹太父女开的咖啡馆里。日军铁蹄下的上海苏州河北,既是犹太难民的逃生之地,也是新四军购置药品必经之道。松耀是新四军派来取救治伤员的药品的。他通过同乡、同志小英在这儿找到了栖身之地。仙娜发现了松耀的秘密,她于是必须做出选择:是追随铃木,还是保护松耀;是保全自己,还是挽救父亲。她毅然选择了后者。剧情,伴随着优美的中国民歌、犹太民歌和好莱坞音乐,扣人心弦地一层一层展开。70多年前,世界人民在欧洲和远东两个战场上英勇抗击法西斯,而从欧洲来到上海的犹太人把两个悲壮的故事连在了一起。

这出跨文化交流的话剧,三年前就曾在这里演出,由中外演员合演,中英文对照,双语同台,受到中外观众欢迎。两年前,我在马兰花剧院里看过美国导演搞的一版,感觉过于花哨;现在由编剧孙惠柱亲自执导,再回到犹太难民纪念馆的底层教堂里上演。这里面积不到200平方米,观众只能接纳百人,剧场虽小,天地很大。小剧场戏剧有其独特的妙处,演员和观众近在咫尺,也更具身临其境的历史沧桑感。戏改得简约流畅,

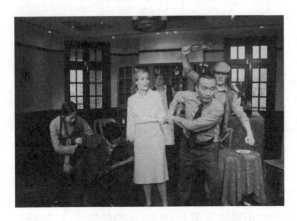

话剧《苏州河北》剧照

三个外国演员和四个中国演员合作默契，表演真切动情。饰演仙娜的孟囍来自加拿大多伦多，店主郭保罗则由一位来自英国曼彻斯特的青年话剧演员雅科夫扮演，演音乐家伊萨克的英国人柯宁翰则是上海戏剧学院的硕士研究生，他们的表演都很自然松弛，非常生活化。

七个角色均个性鲜明：铃木表面"绅士"，但好色好吃又阴险残暴；仙娜能歌善舞、敬爱松耀，又不得不同铃木周旋；小英清纯伶俐，民歌唱得好，她也深爱着松耀；松耀肩负重大使命，但不能暴露身份；郭保罗心地善良又爱憎分明，既要敷衍铃木又要保护女儿和松耀；地下党接头人密斯林，虽然只有几句台词，却显示出她的沉稳和机警。七个人物从大厅两边的三扇门里急匆匆地走进走出，构成了一台矛盾冲突尖锐的好戏。

戏的结局寓意深长：仙娜、小英和音乐家伊萨克联手，用酒瓶砸倒鹰犬铃木，心狠手辣的铃木最终像一条死狗一样躺倒在地，药品终于安全运走，店主郭保罗父女得以逃生。这是一个富有象征意义的结局。入侵中国和迫害犹太人的日寇法西斯的灭亡是历史的必然。坐落在上海犹太难民纪念馆对面的白马咖啡店如今重新开张营业，看《苏州河北》前后，到那里去坐坐，喝一杯咖啡，别有一番情趣。

编导孙惠柱告诉我，这是《苏州河北》驻场演出的第一季，将在上海犹太难民纪念馆连演30场，以此纪念反法西斯战争胜利70周年。接下来将去大学巡演，因布景道具简单，换场地不很困难。这一有识之举，将会受到中外观众的热烈欢迎。

刊于2015年9月12日《新民晚报》

在每一台戏里寻找"创新的珍珠"

陈明正教授从事戏剧教育60多年,桃李满天下。在表演教学之余,他又导演了70多台戏,获奖无数,成为我国改革开放以后的一位一流大导演,被誉为"海派戏剧的一面旗帜"。

陈老师将他去年出版的文集定名为《人性之美——我的导演艺术之追求》。这部书概括了他一生从事导演工作的要旨。这也是他导演各种艺术作品取得巨大成功的关键。令我感动的是,陈明正老师在这部皇皇大作出版之时,把我22年前发表在《戏剧艺术》上的一篇旧作(当时陈老师还不到70岁),作为全书的代序,放在最前面,这使我十分汗颜。但也说明了一点,我和陈明正教授的心是相通的。我和他的夫人蒋老师的心,也是相通的。

他说,取这个书名,起因是1985年他导演了《黑骏马》:"在《黑骏马》中,我看到了人,看到了本真的人,也看到了自身的矛盾。我三次到内蒙古牧区下生活,和牧民们在一起。他们纯真、正直、勇敢、潇洒、奔放,他们牧羊牧马,人和自然融为一体。那里的妇女更为朴实无华,她们夜以继日的劳动,照顾父母、丈夫、孩子、羊,她们不讲究吃、穿,没有更多的物质追求。"通过排这个戏,他在艺术思考的过程中产生了人生、人性、生活、自然、灵魂、爱、美、善、象征、诗化、哲思等概念。他的视野扩大了。他的思维方式变了,表现的形式和手段也变了。他进入了一个新的世界,说:"导演是探索人的灵魂的工程师,揭示人性之美成为我的创作的追求。"研究陈老师的导演艺术,我认为应该关注陈老师的这个主体思想。

陈明正老师生性善良,富有爱心。他坚持戏剧应当态度鲜明地开掘、表现人性之美。要陶冶人的心灵,给人以爱和美,把人的生命精神引导到正确轨道上来。看他导演的戏,可以感

《人性之美——我的导演艺术之追求》书影

受到他的大爱情怀和美学精神：对真、善、美的热情赞颂，对假、丑、恶的无情鞭挞。

　　陈明正老师在导演艺术上，高扬"海派戏剧"的旗帜，立足上海，东张西望，博采众长，兼收并蓄，为我所用，敢于创新。1986年为内蒙古班毕业公演导演的《黑骏马》无疑是点燃了中国探索性话剧的火把。《黑骏马》打开了一个新的艺术创造的天地。导演陈明正在剧中综合融入了歌舞、音乐和诗，与蒙古族的能歌善舞相切合。还借鉴了象征主义、表现主义的手法，大量运用电子音乐、现代舞、意识流、幻觉、变形、时空交替、主观意识外化等现代戏剧的新手法，以"拿来主义""为我所用"的开明、开放的胸怀，为拓宽传统的话剧表现手法，提高中国话剧的表现力和创造诗化的审美意境，做出了许多开创性的努力。

　　《黑骏马》取得了巨大的成功。黄佐临大师在看了《黑骏马》演出的第二天，给导演陈明正写了一封亲笔信："昨晚有机会欣赏了你导演的《黑骏马》，甚为激动……导演构思非常高超，将原著的诗意或哲理性都能巧妙地体现出来，令我敬佩不已。随着这个构思，舞美、灯光配合得很妥帖，看上去很舒服。"信中还高度评价了内蒙古班学生的艺术才华，也表达了对他们的深切期待。中国剧协副主席、中央戏剧学院院长徐晓钟认为这出戏从戏剧观念上开掘了戏剧的本质，赋予了新的语汇、新的面貌。这出戏既有形式美，又从哲理的高度揭示了内蒙古人民的民族精神。

　　陈明正教授是一位勇敢的开拓者，又是弘扬人性之美的践行者。唯有不断创新者才能不断有大成就，每一出戏到了陈老师的手里，总要在舞台上做一番"创新的独白"，创造出一种新的图式，令同行和观众耳目一新。他不满足已取得的成绩，总是在大胆的探索，尝试运用传统的、现代的、民族的、外国的、写实的、写意的，乃至先锋的、前卫的各种艺术手段，融合到自己的创作中去。他在主要运用斯坦尼学说进行戏剧创造和培养学生的同时，并不排斥布莱希特、梅耶荷德等学派，他对戏曲之美也十分倾心。他善于吸取剧组内青年教师乃至学生的金点子，往往成为剧中的闪光点。例如《白娘娘》最后一场"哭塔"，10条布幔从天而降，由10个赤膊的"和尚"每人各拉一条，围成塔形，慢慢转动……随着孩子的"我要妈妈"的喊叫声，雷峰塔轰然倒塌……这一闪光的创意，正是当年还是个留校不久的青年教师韩生出的金点子，陈老师马上采纳了，结果好评如潮。陈老师从善如流，激发了合作者的艺术创造热情。因此，谷亦安、范益松、韩生等青年老师都爱和他一起搞戏。他一辈子都在探索、创新，他一辈子都在超越自己。他晚年创作和教学中的创新精神，比起他的学生，学生的学生，毫不逊色。所以陈老师导演和指导的戏，每一台都要发掘创新的"珍珠"，他不愿意重复自己，决不因循守旧，使自己的艺术生命之树常青。他不但倾力教学，精心创作，勤于实践，而且笔耕不辍，他的厚重的理论总结文字，成为戏剧表导演艺术和戏剧教育的珍贵教材和精神财富。这一点，在表导演艺术家和老师中也是凤毛麟角。

　　他一辈子热爱戏剧，热爱戏剧教育，热爱上海戏剧学院，在表演教学、教书育人，尤

其是培养蒙古族戏剧影视表演人才等方面都做出了重大的贡献。2020年夏天,他因病住院。由于疫情关系,探视时间不能超过一个小时。我去看望的时候,他几乎三刻钟都在滔滔不绝地谈如何总结上戏表演系出人出戏的经验,要搞优秀教学剧目片段的回顾展演,要请杰出校友回来谈体会,要有紧迫感,要抢救式整理教学经验。他说:"我们上戏不仅在传承经典、用经典剧目来培养表导演人才方面是非常认真、非常用心的,例如1996年毕业大戏《家》两次晋京演出,获得好评;而且我们在开拓新的戏剧观念和形式方面,也是不拘一格、敢为人先的。陈加林老师20世纪80年代排演荒诞派戏剧《等待戈多》,就是全中国第一家;后来,张应湘等老师排《物理学家》《悲悼》等剧,都是领风气之先。我们出了多少全国一流的杰出校友,还创作了多少风格各异的优秀剧目……这些都值得总结啊!"直到医生发现他太激动了,不到一个小时就把我赶走。走出病房,我不禁想起了陈老师的老师胡导老师,年届90高龄时,还要到红楼四楼排练厅去看课,忍不住流下了热泪。熊佛西、朱端钧、吴仞之、胡导、陈明正……他们都是把自己的生命同上戏紧紧地联为一体的,这就是上戏代代相传的师者之道,一种"春蚕到死丝方尽"的高尚精神!

在2020年12月8日陈明正教授学术研讨会上的发言,
刊于《陈明正教授从艺七十周年表导演学术研讨会纪实录》

美醉了，《朱鹮》！

8月2日，上海歌舞团的原创舞剧《朱鹮》结束日本巡演回到上海。自5月31日起，《朱鹮》在日本连演57场，所到之处，皆受到了当地观众的热烈欢迎。从东京、仙台到大阪、名古屋、冲绳、静冈等29个城市，一票难求。即使是5 000人的大剧场，出票率也达100%。在东京两场演出，甚至出现"两人抽签买一张票"的场面。

朱鹮是日本的国鸟。它是一种多情的鸟，象征着幸福。在中国，朱鹮古称红朱鹭，老百姓又称它为"红鹤"，也是"吉祥之鸟"。要是它在谁家房前屋后的树上筑巢，就被认为是这里的风水好，主人家人品高，村民都愿意加入保护它的行列中。但是，人类在向现代化与城市化的快速奔跑中，不经意地造成了它的生存环境的恶化，生性胆小敏感的朱鹮生活繁衍所必需的蓝天净水和宁静自然的栖息生态，已经变得越来越狭小，越来越险恶了。朱鹮在世界各国相继灭绝。20世纪70年代，中国、日本和苏联的科学家花费大量精力寻找朱鹮的踪影，均一无所获，大家以为朱鹮的种群在世界上已灭绝。日本电视台还直播了最后一只朱鹮"阿金"之死。

有幸的是，1981年5月，中国科学家在陕西洋县发现了7只野生朱鹮。经中国、日本及韩国数十年合作，现在中国已拥有朱鹮3 000只。2010年世博会期间，上海歌舞团团长陈飞华在日本馆里看到朱鹮的影像，其高贵、美丽、动人的舞姿令他着迷，也激发了以此为题创作舞剧的灵感，以展示朱鹮的魅力。如今，美艳动人的朱鹮飞上舞台，踏着悠扬的音乐节奏向观众翩翩起舞，《朱鹮》向日本人民传递了对两国世代友好的美好祝愿，这部剧在日本受到热烈欢迎是在意料之中的。

这是一场唯美精致的演出，美到极致，美到醉人。全剧分古代与现代两幕。一开场，水墨画般的写意场景营造出宁静、祥和的农耕田园生活画卷，远古村民耕作于山野，与朱鹮同舞。24只朱鹮颔首提足，白色羽裙飞舞，舞姿灵动曼妙，别具典雅风情。舞剧对朱鹮和自然与人类的关系做了充满诗情的描写：妩媚的朱鹮之舞，温情的人鹮之谊，悲戚的朱鹮之死，人类的反思和朱鹮的复活……一幅幅唯美的画面，伴随着悠扬的音乐，呈现在观众面前。

一台舞剧可以没有台词、没有歌唱，却可以表达情感理念、引起共鸣。《朱鹮》的主题归结为剧终的两句话："为了曾经的失去，呼唤永久的珍惜。"舞蹈和音乐同样可以使

观者动容。诚如唐代学者杜佑在《通典》中所述："舞也者，咏歌不足，故手舞之，足蹈之，动其容，象其事。"著名编剧罗怀臻写的"剧本"，为"动其容，象其事"做了的重要设计："我们把朱鹮的命运放在人类文明的进程中，以古代、近代、现代三个时期来展现朱鹮坎坷的命运，展现人与自然关系的变化。"看来，罗怀臻和编导、编舞佟睿睿、音乐制作人郭思达四年的努力，达到了目的。

肢体语言可以用来生动展现人与自然的关系。美国著名舞蹈家邓肯说过："一个舞蹈家终于悟出他的身体仅仅是灵魂的再现；他的身体随着内心感受到的音乐，带着一种来自另一更深奥渊博的世界的表情而翩翩起舞。这是真正具有创造性的舞蹈家。"《朱鹮》的演员们通过肢体语言，呈现了朱鹮纯美、典雅、洁净、高贵的美好形象，彰显和启示人与自然界其他生灵平等和谐共处的理念，启发人类在科技高速发展的进程中对于保护自然环境、珍视青山绿水的思考。

领衔主演的一级演员朱洁静在轻盈而曼妙的身体里藏着一个高洁而不凡的灵魂。她善于体察角色的内心世界，对舞蹈语言的驾驭具有极其娴熟、流畅的功力。她追求完美主义。在创排期间，朱洁静每天被要求设计10个动作，从中筛选和提炼出最能代表朱鹮形象的造型。最终用大臂禁锢、小臂完成动作变换的一系列舞蹈代表动作，外化了朱鹮敏感而胆小的形象，表现了朱鹮的欢乐和面临困境时的悲哀。她和一级演员王佳俊的优美的双人舞，在若即若离之中，舞姿依然缠绵，依旧轻盈，却饱含了忧伤，一同感受着生存环境被破坏的生命之痛，也展示了细腻流畅的舞蹈技巧。他们的另一段双人舞，又展示了人与朱鹮之间的圆融一体，这种真挚情感已远远超越了人间爱情的境界，升华到了一种新的高度。

现代舞被融入传统的芭蕾舞中，为的是表达另一种思想和场景。在《朱鹮》的下篇，和开场时的气氛相反，舞台黑白相间，在影影绰绰之中，一群舞者穿着灰色服装跳着现代舞，他们神情黯淡，动作机械，让观众联想到人类所处的糟糕的环境和恶劣的空气。在工厂高楼林立、自然之美受到严重破坏的地球上，朱鹮消失了，只能留在人们的梦里，只能走到博物馆的橱窗里，根据标本想象朱鹮的美丽姿态；曾经与鸟相亲相爱过的年轻人，也在无助的寻找和思念中渐渐须发花白。人们是那么的无奈，又是那么的思念。现代舞的插入，使整台舞剧呈现了艺术的多元色彩。

以鸟类作为舞剧的表现对象在舞蹈中并不鲜见，在过去，既有芭蕾经典《天鹅湖》，也有民族舞《雀之灵》，但《朱鹮》用民族舞蹈的独特舞姿，提炼演化了朱鹮的"涉""栖""翔"等动作元素，与芭蕾舞艺术紧密地融合在一起，使它成为一部将西方芭蕾艺术和中国民族风格完美结合的舞剧精品。舞蹈演员们舞姿婀娜，神态优雅，将朱鹮的美丽与多情、欢愉和忧伤，刻画得神形兼备，伴随着悠扬的音乐，唯美的舞台令人仿若置身仙境。

在音乐设计上，《朱鹮》的主题旋律不仅动听，而且音乐形象和角色性格的配合，音

舞剧《朱鹮》剧照

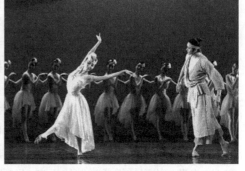
朱洁静（左）、王佳俊（右）

乐发展和剧情发展的结合，加强了戏剧性效果，引人遐想。这出舞剧的服饰按照朱鹮的形象做了精心设计。朱鹮身材高挑，一身羽毛洁白如雪，双腿细长，两个翅膀的下侧和圆形尾羽的一部分，都闪耀着朱红色的光辉，显得淡雅而柔美。后脑戴了一个柳叶形羽冠，像一顶女王的皇冠。在舞蹈时，演员头上的羽冠在微风中飘动，潇洒动人。她们身着一领白色的羽衣，裙子前短后长，后摆为淡红色，是朱鹮尾羽的写照。脚穿红色舞鞋，也是仿照朱鹮的红足。写意抒情的布景和灯光，与服装造型的完美结合，确实为这台如诗如画的舞剧加了分。

这里尤其要提及，《朱鹮》的群舞也极其出色，整齐划一的精致表演，几乎是无可挑剔。幕启那一场，24只美丽的朱鹮出现在池水一畔，她们翩翩起舞，步履轻盈、迟缓，表现了朱鹮的诗性气质和无忧无虑的生活常态。远远看去，舞台上仿佛真是一群活生生的朱鹮在舞动。演员上身前倾，双手合十，作啄食状，或点头，或转身，一举手，一投足，都是朱鹮体貌的艺术描绘。尤其是头部的轻点、转动等微妙动作，将朱鹮的灵动机敏和高贵矜持刻画得栩栩如生。此外，另有一片似为信物的羽毛，被寄予了浪漫的约定，袅袅飘在空中，与朱鹮的柔婉群舞相映成趣。在朱鹮从人间消失之后，这片飘浮在空中的羽毛，顿时化作为让人牵挂的鹮仙，这也是导演的成功的一笔。

如果说《朱鹮》有美中不足，我以为在下半场。尤其是人们去参观博物馆时，看到罩在玻璃柜中的朱鹮的实体标本。这样的呈现未尝不可，但是好像过于直白了，与全剧的风格也不太统一，似可做虚化处理，艺术效果也许更好一些。瑕不掩瑜，《朱鹮》不失为是我近年来所看到的上海自己原创的一台最美的舞剧。

刊于2017年11月10日《新民晚报》

红色经典的非常传承

——评芭蕾舞剧《闪闪的红星》

　　走进上海国际舞蹈中心大剧场，看上海芭蕾舞团上演的原创芭蕾舞剧《闪闪的红星》演出，我是带有几分疑虑的。因为前有同名电影，后有赵明导演、黄豆豆主演的舞剧，都是红色题材艺术的高峰之作；相隔20年后，赵明再以编导的身份，创作一台新版芭蕾舞剧《闪闪的红星》，能不能超越自己？这显然是一次巨大的挑战。但是，走出剧场，我的观感是：挑战成功，对红色经典做了非常成功的传承，大大超出我的审美预期。

　　舞台真美啊！阳刚雄壮与柔情诗意相间的舞姿，悠扬宏大似曾相识的旋律，耳熟能详优美动听的独唱，色彩丰富造型别致的服饰，糅合于一台，让新老观众视听感觉获得极大满足。它以超浪漫的舞蹈、音乐、服饰、舞台布景语汇，承载了芭蕾舞约定俗成的形式感，讲述了中国人民革命的本土故事。它抒发了坚定的革命信念，饱含着创作者对革命激情和家庭母子亲情、乡亲情义的歌颂，取得了爆破感的效果。

　　《闪闪的红星》舞出了一片芭蕾舞的新世界。它是正宗芭蕾，又是中国芭蕾；它是高雅的芭蕾，又是通俗的芭蕾；它是浪漫主义的芭蕾，又是现实主义的芭蕾。做到了芭蕾艺术民族化、中国故事世界化。

　　舞剧艺术的成功，关键是编导的结构艺术。赵明独辟蹊径，对原剧的结构进行了打散重组，从已成年的红军战士潘冬了的视角展开，以行军路上的种种与儿时记忆的交织，以诗化浪漫的舞蹈语言，时空交错、纵横自如地再现主人公潘冬子经受血与火的

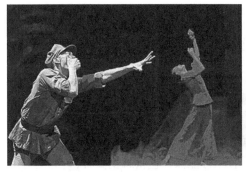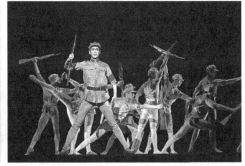

芭蕾舞剧《闪闪的红星》剧照

洗礼，从一个偎依在母亲身边的天真的孩子，成长为一名红军战士、共产党员的历程。舞剧分为觅、忆、火、誓、行、战等篇章，大小两个"潘冬子"在剧中频频"对话"，是赵明的绝妙的构思。它有创意，也有很大的难度。因为两个"冬子"在舞台上不好相处。但是，导演通过多次回忆式的闪回，构成了舞剧的特殊表达。今天和昔日，在回望中进一步沟通。冬子童年时在母亲和父亲的感染之下，心里就埋下了火种；每次行军，都犹如一曲变奏，剧情缓缓流淌；时隔多年后，冬子回忆往事，意识到：走上革命的道路是必然的、唯一的选择，为拯救更多的母亲、守护更多的家庭，坚定信仰，决心英勇奋战到底。

《闪闪的红星》保留了《红星歌》《映山红》《红星照我去战斗》等经典乐段。服饰、舞美、灯光设计则以中国江西的地域元素，与芭蕾舞诗意而浪漫的表达样式相融合，创造出唯美的独特的艺术语汇。吴虎生出演成年潘冬子，在剧中的戏份极重，几乎每个舞段里都有他的表演。为了使舞台上这一个红军战士形象更接地气，他放弃了传统芭蕾显现西洋王子高贵身份的身躯和头颅的程式，匍匐、下蹲、立正、跳跃、旋转、托举、劈刺、前行……动作刚毅、利落、帅气而有力度，塑造了一个英姿勃发的红军战士形象。伤愈复出的范晓枫饰演剧中勇敢坚定、不怕牺牲的母亲，强化并细化了芭蕾女性肢体动作和眼神的处理，在拿捏人物神韵和力度表达上下足了功夫，把一个母亲对儿子的挚爱，对丈夫和乡亲的真情，对党的忠诚，对敌人的仇恨，直至最后视死如归，表现得亲切而崇高。张文君出演的父亲，严庆辰扮演的小冬子，还有那个三十出头的吴彬出演可憎的胡汉三，都以个性化的舞姿和表情眼神，以无声的语言生动地演绎了剧情和人物的性格、心理，可圈可点，获得了观众的热烈掌声。

导演为塑造红军战士的形象，大大增加男舞者的舞段，专门设计了许多健、力、美相结合的典型动作，具有英武挺拔的雕塑感。在行走、埋伏、站姿、背枪、齐步走、急行军的过程中，战士们都要跳舞，是这部芭蕾舞剧的特色之一。男舞者们挎上步枪，舞步果敢坚毅、动作整齐划一，群舞有军队舞蹈的风格，也创造了一套新的芭蕾程式。

传统的女性芭蕾动作融入了该剧的独舞和群舞之中。象征红五星、映山红、竹林的女舞者，身穿深红色、粉红色、绿色、白色的芭蕾衣裙，色彩谐和，舞姿翩翩，起跳旋转，或分或合，或明或暗；她们被轻轻托起，又轻轻放下，胜似天仙下凡。羽纱覆盖的舞裙和笔挺的军装一柔一刚，相得益彰。

剧中，一个竹排在江中前行。雄浑的男高音歌声响起："小小竹排江中游，巍巍青山两岸走。雄鹰展翅飞，哪怕风雨骤……"青山绿水，一群身着淡绿色芭蕾衣裙的姑娘，和着歌声，翩翩起舞，象征着竹林的随风摇曳，青翠欲滴，勃勃生机，犹如一幅无比美妙的图画，看后令人久久不能忘怀。

担任该剧作曲的杜鸣对音乐也有全新的创作。音乐在每个场景和细节的艺术呈现中，充满了革命的浪漫主义和英雄主义。在尽可能保证芭蕾舞剧高雅、讲究的音乐语言和审美品位的同时，化入民歌的韵味，更接近中国人的欣赏口味，也更贴合该剧的

题材和特性。这部作品的音乐没有刻意运用繁复的作曲技巧，而是随着剧情的推进，让音乐汩汩流出。杨学进一曲女声独唱《映山红》，悲凉委婉，情深意浓，扣紧"潘冬子"的舞步，红星闪闪不止闪耀在历史的深处，更照耀着今日星空。

　　更值得一提的是这出舞剧的服饰，它为全剧大大地加分、增光添彩。把这样一个本土红色经典作品改编成芭蕾舞剧，既要把红色题材艺术化、把民俗题材现代化，又不能脱离观众对原作的基本认知，服饰设计的难度很大。担任过北京奥运会开幕式服饰设计师的李锐丁，原是一位舞蹈演员，对舞蹈服饰一向情有独钟。20年前黄豆豆主演《闪闪的红星》，赵明导演同他合作，造型设计就获得过大奖；这回，难度更高，他更使出了浑身解数，将时尚元素、芭蕾舞服饰形制汇入革命的、民族题材的舞剧里，使得舞台呈现非但没有违和感，反而更加斑斓绚丽，诗意盎然。红军战士的服装，从头到脚都是统一的灰白色，帽徽、领章、袖章上点缀的红色，显得格外亮眼。裤子造型特意将小腿的绑腿部位加长及膝盖，以艺术夸张来显示腿的修长，凸显芭蕾舞腿部动作之美。老百姓的服装也设计得极具现代感，连衣服上的每片补丁，都能变成芭蕾舞者舞动时飘逸的缎带。

　　剧中有一幕讲述当映山红盛开的时候，红军要回来了。"映山红"也成为一个重要的角色。"映山红"的群舞服装是芭蕾舞经典的Tutu裙，但李锐丁的设计区别于《天鹅湖》等传统芭蕾舞剧。裙子上的纱布，层层叠叠，做出灌木丛的效果，红色的纱布上有一些飞片，舞动时犹如映山红花朵朵盛开。裙子上没有一片纱布是对称的，但30多名舞者的服装细部做到完全一致，使舞台上的整体色彩保持均衡。另一场，当红军撤退，胡汉三的还乡团杀回来时，映山红的纱裙全部变成泼墨的灰色，具有极鲜明的象征意味。这样匠心独具的芭蕾服饰是世界上独一无二的。

　　芭蕾舞剧《闪闪的红星》首演获得成功，值得祝贺！但在剧情安排和视觉形象展示上，还有可以精雕细刻的打磨空间。积以时日，反复琢磨，有望成为红色经典舞剧作品中的又一座高峰，走出去，一定能赢得国际舞剧界的赞叹和喝彩。

刊于2018年11月4日《新民晚报》

每个家庭都值得一看的音乐剧

——评《妈妈再爱我一次》

由龚学平先生担任总顾问，上海视觉艺术学院、德稻教育机构、东莞塘厦松雷音乐剧剧团联合出品、制作的音乐剧《妈妈再爱我一次》，是一部看似悲情的题材却蕴藏无尽的暖意的好戏，是一部接地气、动人心的音乐剧。

这是每个家庭都值得一看的音乐剧。这也是每个做子女的不可不看的音乐剧。音乐剧《妈妈再爱我一次》，是根据同名台湾电影改编的，主创团队保留了原著中的亲情主线，突破性地将时间变换到当代、空间转换至上海，增加了爱情、友情等多条副线，构成了一部新创作的音乐剧。电影叙说的是孝顺孩子唤醒了母亲，而音乐剧则改成了一个逆子的故事。三年前，音乐剧制作人李盾从电视新闻里得知上海浦东机场发生的"刺母事件"，对他震动很大，他试着把它插入音乐剧中。这个"刺母事件"的插入，对于剧的思想内涵来说，开掘更深，有了一个质的升华。

尽管当今社会生活喧嚣，许多人的心态极为浮躁，为功名利禄而四出奔走，但这部音乐剧仍然给许多善良的人们一个感情宣泄的端口，激起了大爱无疆的波涛。这出戏对剧情做了颠覆性的修改，更为贴近当代中国的社会现实，更为触及时弊，更有教育意义。时下，大多数孩子出生于独生子女家庭，过多的溺爱可能播下悲剧的种子。"捧着怕你飞，含着怕你化，这样的爱却成了你的伤疤。"妈妈在法庭现场深情的吟唱让人揪心。一场悲剧发生后，在母与子身上将会留下难以愈合的伤痛。做母亲的可以宽容孩子的过错，但对子女而言，一旦伤害了母亲，将是一种永远难以弥补的遗憾。音乐剧《妈妈再爱我一次》要做的工作就是爱的拯救，不仅拯救孩子，要拯救母子亲情的崩塌，还要拯救全社会对青年人的教育方式。

上海人民熟悉的著名歌唱家周冰倩加盟饰演剧中"妈妈"一角。虽然她是首次接触音乐剧，但陌生并不能成为阻挡她前行的一道鸿沟。人无压力不能成器。女子虽弱，为母则强。周冰倩是中国歌坛的才女，被誉为"大陆的邓丽君"。一曲《真的好想你》唱红大江南北。她具有一种独特的嗓音，饱满而富有磁性的女中音，婉约缠绵，细腻动人。演小强的叶麒圣是上海视觉艺术学院大四学生，虽然缺乏舞台演出经验，因基本功扎实，理解力强，经过自己艰苦的努力，他也不负众望，和"妈妈"的配戏非常成功。

音乐剧不是清唱剧。周冰倩在剧中不仅要唱，而且要"做"——舞蹈。《妈妈再爱我一次》为了使舞更有特色，将妈妈设定为一位获得过拉丁舞大赛冠军的舞蹈演员，要通过许多舞蹈动作来叙述剧情。编舞唐顺昌来自香港，设计了许多难度很高的舞蹈动作。青年导演周可对主角妈妈的表演提出了更新的要求——悲情和热辣的结合。

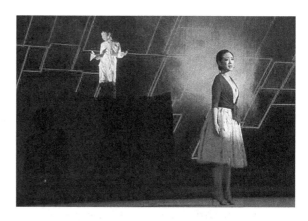

音乐剧《妈妈再爱我一次》剧照

热力四射的舞蹈，但要体现悲情的主调。在排练时，适逢上海百年未遇的高温。周冰倩又唱又跳，身上流着汗，眼中含着泪。思想上的压力，甚至肉体上的痛苦都可以成为精神上的兴奋剂。卓越的艺术成就只有用汗水加泪水才能换取。成功不负有心人，只会唱歌的周冰倩也学会了跳舞。周冰倩一改以往温婉柔情的形象，呈现了"火凤凰"的另一面形象。

音乐剧的舞台设计同样具有表情达意的功能，成为剧作意蕴的表现和传达的一个重要手段，把神奇的想象变为可以感知的现实。《妈妈再爱我一次》在夺刀一场戏中，美好的生活被无情地撕碎了，母子在共同抢夺一把刀时，儿子误伤了妈妈，此时舞台上出现了满台红光，妈妈缓缓倒地。化景物为情思，红光具有妈妈受伤的象征意义。当悔悟的儿子归来，却发现母亲已经痴呆了，冷色调的灯光洒满舞台，"子欲养而亲不待"的无奈与忧伤令人动容。这是灯光设计中成功的两笔。

出好的音乐剧，应当有几首能流行的歌。由香港金牌音乐人金培达为音乐剧打造的音乐，旋律非常感人。主题曲《妈妈再爱我一次》，可谓是催泪之作。小强刺母后被关进监狱里，忏悔了自己的所作所为，唱起这支主题曲，唱得荡气回肠、催人泪下，似曾相识的旋律与悲怆的歌词，打动了台下的每一个观众……全剧终了时，全场演员共唱《世上只有妈妈好》，观众重新唤起了目前尘封多年的记忆："世上只有妈妈好，有妈的孩子像块宝，投进妈妈的怀抱，睡梦里正在笑。"为该剧增添了"悲"情色彩，令观众回味无穷。

《妈妈再爱我一次》有望成为21世纪一部可以到国外演出的、具有长远生命力的音乐剧。

刊于2013年9月22日《新民晚报》

先喝了苦水，又喝到了甜水

——再评音乐剧《妈妈再爱我一次》

　　2013年11月，音乐剧《妈妈再爱我一次》（学生版）参加第四届中国校园戏剧节的展演，在来自全国22个省区市的33所高校的剧目中获得"中国戏剧奖·校园戏剧奖"专业组优胜奖的榜首。主演叶麒圣同学在荣获了2013年上海白玉兰表演艺术新人主角奖提名奖后，又获得"校园戏剧之星"的称号。上海视觉艺术学院获得了优秀组织奖。中国校园戏剧节是由中国文联、教育部、上海市政府三个单位联合主办，中国剧协、上海剧协、上海市文联、上海市教委等共同承办的国家级的校园戏剧节，在两年一届戏剧节上评出的"中国戏剧奖·校园戏剧奖"，是中宣部批准的国家级的文艺常设奖项，分专业组和普通组两类。上海视觉艺术学院表演学院成立不足8年，前三届校园戏剧节没参加。2013年是上海视觉艺术学院第一次在中国校园戏剧节亮相，全部角色均由表演学院学生担任。一开场的拉丁舞大赛群舞场面就热力四射，全剧的演绎十分完整流畅感人，主要角色和群众演员不但表演、歌舞俱佳，而且真情投入，剧终齐唱"妈妈再爱我一次吧"时，个个泪流满面。来自全国的专家评委和戏剧专业高校的观众也深受感动，对这场演出大加赞许。前三届专业组的优秀奖，基本上是中央戏剧学院、上海戏剧学院稳操胜券拿一等奖，想不到这次冒出了一匹黑马。这台戏整体展示了上海视觉艺术学院的教学成果，展示了学生的专业水平和精神风貌，使该校的表演学院一跃而进入同类学校的前列。

　　上海视觉艺术学院和德稻集团李盾音乐剧工作室等联合出品的中国原创音乐剧《妈妈再爱我一次》，改编自20多年前曾风靡大陆的同名台湾电影，分商业演出版和学生版两组，学生版是在商演版成功演出数十场以后，由校领导建议正式列入表演学院教学剧目的。经过大半年的努力学习排练，学生版到大学、监狱等地巡演，反响非常强烈。这次在全国校园戏剧节上，该剧领衔专业组的优秀剧目奖，学生们在专业上的提高更是突飞猛进，尚未毕业，已经有四五个同学被著名的专业院团相中。这是校企深度合作、文教结合、协同创新，以项目制教学出人出戏的一大成功实践。

　　《妈妈再爱我一次》讲述了一段母与子之间"爱"的故事，是一部反映都市家庭生活伦理的音乐剧。它在当代背景下讲述一位单亲母亲对被过分溺爱的独子的宽容与救赎。剧中插入了发生在2011年的"上海浦东机场留学生刺母事件"。母亲为了供小

强去日本留学，加倍工作，到处借钱，最后不惜变卖房产。3年过去，母亲盼星星盼月亮一样地盼望着小强回到自己身边，没想到等来的却是儿子要和女友一起去巴黎继续深造的消息。面对高额的留学保证金，母亲实在是无力承担，终于在小强回国问母亲要钱的时候，两人发生了激烈的争执，小强无意间将刀刺入了母亲弱小的身躯。法庭之上，面对公诉人的指控，社会舆论的谴责，小强无言以对，而作为"受害人"的母亲却站出来替儿子辩护，她的忏悔和求情令法庭上所有的人为之动容。母爱的宽容与伟大是一个永恒不变的主题，在看似悲情的题材中却暗藏了无尽的暖意。小强刑满出狱，见到的却是坐在轮椅上，不再说话也不再认识任何人的母亲。小强的爱能否唤醒妈妈，得到她的原谅？妈妈又能否再爱他一次呢？剧终给观众留下了深深的悬念。

《妈妈再爱我一次》于2013年4月在国内推出。由德稻集团著名音乐剧行家李盾策划，早在10年前就买下了改编版权，聘请国内音乐、戏剧专家金培达、梁芒、周可和韩国的舞美、灯光、多媒体设计师组建强大的主创团队进行打造。先后在北京、上海、广州、南京、哈尔滨等十几个城市巡演了130余场，因其题材反映当今青少年教育、母爱与法治等问题，舞台整体呈现精美感人，赢得了强烈的社会反响和观众共鸣。这出音乐剧以延续20多年前同名电影中《世上只有妈妈好》的主题旋律变奏后贯穿整台演出；"世上只有妈妈好，有妈的孩子像块宝……"熟悉的唱词，反复的歌唱，打动了每一位观众的心，成为戏中的催泪"神器"。巡演50多场后，在听取专家、观众意见的基础上，2013年暑假，曾集中一个月到上海视觉艺术学院对剧本、舞美、音乐等进行修改提高。这是一部我国本土的传递正能量的优秀音乐剧，接地气，暖人心，内涵精湛，艺术精美，制作精良，因此获得中宣部颁发的全国第13届精神文明建设"五个一工程"奖和2013年韩国大邱国际音乐剧节评委会大奖。

选择这个剧目作为音乐剧表演专业的教学剧目，在思想性、艺术性、审美的普遍性和久远性以及演技难度上都是比较合适的。加上学院与德稻集团紧密合作的关系，原剧组主要演员一对一地带教学生，不取一分钱的报酬，也使学生进入角色更快。主要角色如妈妈、奶奶、女友、犯人老大、记者等，都设了A、B角，有的甚至还配了C角，轮流到大学、监狱去演出，同学们饰演特定人物的机会多了，大家都不敢懈怠，个个卯着一股劲，投入排练的热情空前高涨。这次参赛演出的前两天，老师权衡再三，决定第一主角妈妈由B角蔡璐上，这对于A角周媛媛和B角蔡璐在心理素质和演唱发挥上都是考验，她们经受住了考验，不但发挥正常，配合也很默契。大家进入高规格剧场，到布景豪华的舞台上演出，有美妙的音乐、神话般的灯光烘托，真正感受到当一名戏剧演员的幸福和自豪。参加演出实践使学生得到全方位的提高，尤其是到监狱演出，个个犯人都流下了悔恨的泪水，有的甚至哭得昏死过去，离开时他们向演员深深鞠躬，这对师生们的心灵是极大的震撼，每个人都在问自己："我对得起妈妈吗？"

参加演出的学生高低年级都有，而且本来并不是以音乐剧演员的条件考进学校

的，有走路内八字的，有唱歌跑调的，有形体动作不协调、腰腿僵硬的，有身体太胖跳不动的，一下子进入这样一个大的音乐剧中扮演角色，是巨大的考验。音乐剧要求通过歌曲、台词、音乐、肢体动作等元素的同样重视和紧密结合，把故事情节以及其中所蕴含的情感表现出来。在《妈妈再爱我一次》中，有许多舞蹈场面，不但要跳拉丁舞，还要跳莎莎舞、现代舞、街舞，有时刚跳完了就要唱，常常上气不接下气，还必须带着感情演唱，真是难为他们了。学生版的排练老师名不见经传，连讲师还不是，要把整台戏像模像样地捏起来，感到压力很大。他们尽心尽力，为来自各个年级的学生做了大量的辅导和协调工作。黄豆豆、杭天琪等名师和美国教授克莱，最后都加入了指导老师队伍。经过大运动量的强化训练，同学们吃了很多苦，流了汗，流了泪，同时也都很珍惜这一次非常难得的机遇，感到自己"长大了"。

演青年时代小强的演员叶麒圣，是最早被李盾选中进入商业演出剧组的，当时才三年级，经过130多场的演出实践，摔打滚爬，已经是个演唱声情并茂的成熟演员了，在这次学生版排练演出中，发挥了小老师的作用，现在他已经被好几个国家级的大院团看中。他的成长，证明了一个戏剧演员，尤其是音乐剧演员，如果光是在教室里练声练舞，排排小品片段，自娱自乐，是培养不出来的。必须要参加正式演出，要见观众，要经过真正的舞台实践的磨炼。当然，选择比较成熟的、优秀的、难度适当的剧目，是首要的。《妈妈再爱我一次》所表现的题材，是学生同一代的人的故事，这使他们具有得天独厚的有利条件，易于体验和产生共鸣。所以说，选择这个剧目是明智的。

《妈妈再爱我一次》的成功，更重要的是在于摸索到了一条与众不同的培养音乐剧

音乐剧《妈妈再爱我一次》剧照

表演人才的新路——校企深度融合，文教结合，协同创新。一般戏剧院校的毕业大戏演出，往往要到高年级，而且，经费有限，制作不可能精良，能在学校的剧场里演个四五场就算不错了。而上海视觉艺术学院探索成立了以黄豆豆、杭天琪等明星为领军人物的声乐、舞蹈和表演三大中心和以著名制作人为核心的剧目制作运作平台。在具体实施中，以获得市场认可的音乐剧项目为引领和抓手，凝聚全世界最优秀的音乐剧行业专家，一手抓音乐剧项目的创作制作，一手抓人才培养教学科研，并在与以李盾为首的德稻音乐剧大师集群合作中教学相长，项目制教学与对外公演结合，让学生有几十场甚至上百场的演练机会，人才自然就出来了。2013年9月，首批20名来自全国各地的莘莘学子走进上海视觉艺术学院，开始为期四年的音乐剧表演专业本科学习。可以预期的是，在不久之后，上海视觉艺术学院可以创排出更多新的音乐剧，培养出更多才能全面的音乐剧新人。

在2013年12月上海视觉艺术学院年终总结会上的发言

流星一闪即逝，但留下了永恒光芒

——评话剧《浪潮》

最近，密集地观看了多台（部）红色革命历史题材的戏剧、影视作品。给我留下印象最深刻、看后心情最沉重、最为感动的，是上海话剧艺术中心为纪念"左联五烈士"牺牲90周年创作演出的舞台剧《浪潮》。

一

戏的一开场就别开生面，强烈地震撼着观众的心灵。年轻的编剧韩丹妮、肖诗瑶等和导演何念，把戏的重点放在追索"他们为何而死"的初心和信仰上。戏采取倒叙的手法，让"左联五烈士"的灵魂在舞台上相聚，倒叙了1931年2月7日那个彻骨寒夜他们被秘密枪杀、掩埋的惨烈过程；共同讨论一个生与死的重大问题，从"他们为何而死"的叩问，到"他们为何而生"的反思。

话剧《浪潮》编剧之一韩丹妮写道："他们到底为何而死？这个问题看似很简单，在白色恐怖年代，共产党人在见过那么多同志的鲜血之后，难道不知道自己随时可能会死吗？他们当然知道。正因为他们知道，这个看似简单的问题才拥有了更多的深意：他们明明知道走上这条路会死，为什么还是这样选择了呢？这才是本剧真正想要探讨的问题。"

编剧们研究了90多年前青年的思想状态，发现当时青年在觉醒后常常面临的一个问题：他们更加矛盾、更加痛苦、更加孤独。事实上，当青年人接触到新思想，年轻而单纯的头脑便立刻给新与旧划上一条分界线。但社会是复杂的，一旦他们成为少数的清醒者，就变成了众矢之的，由此他们开始孤独，从觉醒者变成了迷茫者，有的人选择了再次沉睡，有的人选择了背叛，只有真正敢于直面惨淡的人生和淋漓的鲜血，才是真正的勇士。"左联五烈士"，正是这样的一批勇士。

《浪潮》不是一部以传统方式表达的革命历史舞台剧，主创团队为观众，尤其是当代青年观众献上了一次直击心灵的、激发共情的视听体验。这是一次独特的穿越。编导在忠于史实的基础上，虚构出这些不屈的永生的灵魂在精神世界里的聚会。编导用

浪漫主义与现实主义相结合的手法，以五条分合自如、并举交叉的戏剧线索，编织五位二十来岁的青年烈士的感人故事，每位烈士的人生虽短暂，但都活得精彩、活得壮烈，戏的内涵和张力相当饱满。

烈士们的灵魂对话，意义十分深刻：它启迪年轻人懂得今天和昨天的联系，懂得"左联五烈士"尽管已牺牲了90年，我们对他们还是怀有不能忘却的纪念；懂得著名学者季羡林先生为什么对他的老师胡也频做出如此崇高的评价：是"夏夜流星一闪即逝，但又留下了永恒光芒的人物"。

舞台剧《浪潮》在一阵阵哗哗的水声中徐徐拉开大幕。舞台运用"水舞台"和铁架、铁索、升降悬浮板等设计元素，水波滚滚，与"浪潮"主题呼应，伴随着铿锵有力的台词，点出了《浪潮》这个剧名。"浪潮"是一个意象，象征着一代又一代先行者、弄潮儿的努力叠加。"浪潮"一词曾多次出现在"左联五烈士"的诗文中，因此剧本定下这一剧名，发人深省。

舞台上观众熟悉的人物不少，除了大先生鲁迅外，柔石和鲁迅笔下的人物：文嫂、春宝娘、祥林嫂、孔乙己、闰土、狂人、阿Q、华老栓等都以白色塑像的造型上场了，纷纷与作者对话，但舞台主要光束还是打在柔石、胡也频、李求实、冯铿、殷夫身上。这是完全正确的。因为他们是这个生死场的主角。生和死，对每个被捕者都是一场无比严峻的考验。低下头来，就可以获得释放；昂起头来，死神将把你拉走。在龙华监狱里，"左联五烈士"面对死亡的阴影，没有一个被死亡吓倒，没有一人低下自己高贵的头，而是挺身而出，临危难而不惧，挽狂澜于既倒。他们在敌人的屠刀下活出自我，在汹涌的浪潮中向死而生。李求实说："我们虽然在革命的低潮中死去，但我们的死势必会换来革命更大的浪潮。"殷夫说："也许在哥哥眼里，全无道理，但我明白，我们是因为信仰相聚，因为信仰而对旧世界举起了叛旗。"这就是信仰的力量。他们用信仰吹响了黎明前的"霜天晓角"。他们在黑暗中燃烧自己，用不屈的反抗行动体现了前哨战士的本色。这是一部有相当思想深度，又有高度艺术性、观赏性的党史教材。生活在今天的年轻

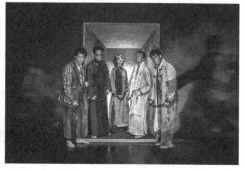

话剧《浪潮》剧照

人都应该走进剧场看看这部话剧。

<h2 style="text-align:center">二</h2>

　　导演何念不断突破传统的戏剧叙事方法，不断突破自我，在戏剧艺术的创新领域留下了痕迹。他努力践行着一个不变的理念：要让更多的年轻人走进剧场，看懂经典。他用剧中人物的生命故事来唤起年轻人的共鸣，让年轻观众感动，让年轻观众激愤。何念选择剧院里的五位实力派青年演员来演五位主角：钱芳饰冯铿、王梓饰柔石、刘炫锐饰李求实、陈山饰殷夫、程子铭饰胡也频。应当说，他们都用心用情用功地走进了烈士的心中，演出了激情，演出了个性。他们不负使命，出色地塑造了这五位青年英雄。

　　用浪漫主义的时空自由、意识流的手法说年轻人的故事，正是这台戏吸引青年观众的一个重要因素。写红色题材的作品，切忌空洞干瘪的说教，切忌戏不够、以杂七杂八、新颖炫目的技巧和形式来凑。最要紧的是要有人物的精彩的故事和饱满的情感。展现五烈士群像的戏并不好搞。只要去了解一下那段历史就知道，导致五位烈士牺牲的东方旅社事件，其实发生得非常突然，在历史上他们彼此之间的关系也很松散，这就使编剧们很难找到一个既符合史实，又具有戏剧性的集中事件。但是，《浪潮》的编剧们花了许多心力，细心挖掘五位烈士生前的故事，将五个人物塑造得有血有肉，有情有志。人物丰满了，立体化了，有个性了，他们也就真正站立起来了。在《浪潮》中，对柔石的文学成就、同鲁迅情如师生父子的亲密关系，有生动、厚实、形象化的表现；该剧丰富了殷夫和哥哥之间的情感与冲突的最感人的段落，加进了一个少年殷夫，朗读《别了，哥哥》这封著名的信，稚嫩的童声的加入，愈发催人泪下。关于殷夫之死，编导的神来之笔是：虚构了一个与殷夫同样21岁的二等兵王进财，是他开枪杀死了殷夫，是他为了得到五块大洋的赏钱（后来还被长官扣了三块）让八口之家能过个年，对着殷夫开了好几枪，卖了烈士们的血，连夜挖坑把24具尸体掩埋了……一个人因极度贫困而麻木不仁、唯命是听，违心地做了极大的错事坏事，在殷夫的遗作中，可以找到逻辑依据，所以，这个二等兵的角色的设立，并非完全荒诞无稽。殷夫和哥哥及王进财的灵魂对话，发人深省。

话剧《浪潮》海报

一些浑浑噩噩青年的傀儡人生和个人至上的利己主义者的奋斗人生；与同样21岁、衣食无忧、个人前程光鲜，却非要站在劳苦大众一边与统治者斗争不惜牺牲的革命者殷夫相比，人生观、幸福观、理想信仰抱负品格的对错高下立现分明。

全剧对冯铿、李求实、胡也频三位烈士走上革命道路的经历和情感心路历程，也大大地加以充实、丰富。如冯铿从小受姐姐素秋的影响，埋下了反叛封建礼教、争取妇女解放的种子，鼓励少女幼弟、妓女月仙这两个家乡女性觉醒，最后却遭恶势力迫害惨死的故事；李求实与施洋大律师、武汉工人兄弟在京汉铁路大罢工中的生死情义；胡也频与丁玲的爱情、与儿子的亲情故事等，都是很真实、很感人的情节，既有历史价值，又具有较强的可看性。在五段戏中，胡也频这一部分好像还有修改提高的空间。

<center>三</center>

五位主角因为都是作家，因而他们的语言应有自己的个性，富有文学性。在这部剧本中，人物的语言非常精彩，有许多台词做到了文学与哲理的结合，是格言式的，因而很能打动人。特别是最后一场，五位烈士发表的慷慨言辞。如冯铿说："人这一生，哪有不匆匆的，只看如何选择而已。事在人为，只要坚定前行！""太阳就要出来了。"胡也频说："我已经与我的爱人和孩子道别了。他们未因此沉湎于伤痛或愤怒，而是将我们的信仰薪火相传，以至生生不息。"柔石说："天理伦常，使有形之物终将消逝，但精神上的信仰不会断绝。""那时的中国，人人皆能受教育，人人皆可成才，人人尽展其才。"殷夫说："那时的中国，不再有婴儿被遗弃在路旁，不再有人为了五块大洋就出卖自己的心……公平和公道将成为每个人心中的戒尺。"李求实说："'革命之流'便如浩海人洋中美丽的浪潮，只在不住地起伏。我们在革命的低潮中死去，必将掀起未来更大的浪潮。"每一句台词，都是在展示了他们伟大而壮烈的青春之光后发出的肺腑之言，真诚、铿锵而富有诗意，全场观众无不动容，热泪盈眶，掌声不断。

这出戏还有一大成功之处，舞台呈现打破传统模式，主创大胆采用"水舞台"，把水作为一个重要的舞台元素，与"浪潮"主题呼应。浪潮起伏，水花飞扬，血光四射，在演员激情澎湃的表演和舞蹈下，在光影和音效的烘托下，观众的心和情被点燃了。数十根冰冷的铁架和铁链撑、吊起可以移动的九宫格似的表演空间，舞台构建是抽象的、写意的、多义的，总体上表现了那个压抑的、冷酷的、沉重的、悲剧的时代。

《浪潮》最吸引人的地方，是将话剧表演和现代舞蹈做了融合，以力与美展现出了一种浪漫激情的气氛。时而悲壮，时而感动，心痛又悲凉，崇敬又愤慨。"水舞台"融合话剧表演和舞蹈元素，带来震撼人心的感官体验。让演员们扮演的烈士们成为人间地狱的不屈的战士、黑暗社会中的反抗者。对观众来说，"水舞台"另有一层深意：水花

四贱,波浪滚滚,也是形象的喻义,把难于言状的激情和生命状态赋予水形。这也是对观众灵魂的一种洗涤。

愿"左联五烈士"的故事被更多的人熟知,愿五烈士的精神能与今天和未来的人们继续对话,愿清醒而奋进的人们充满力量!

话剧《浪潮》现在很好,期待将来更好!

刊于《中国戏剧》2021年第12期

不能忘却云间五颗闪亮的启明星

——评话剧《前哨》修改后的二轮演出

在中国现代文学史上，出现过一个五位青年左翼作家构成的烈士群体。他们的年轻的生命定格于1931年2月7日上海龙华。在纪念中国共产党建党100周年时候，我们不能忘却云间这五颗闪亮的启明星。他们的名字是：柔石、胡也频、李伟森、冯铿、殷夫。

在龙华监狱里，他们面对死亡的阴影，没有悲观彷徨，没有被吓倒止步，没有退却逍遥，而是挺身而出，临危难而不惧，挽狂澜于既倒。"左联五烈士"之死，用信仰吹响了黎明前的"霜天晓角"，他们在黑暗中燃烧自己，用不屈的行动体现了前哨战士的本色。上海戏剧学院院长黄昌勇长期从事"左联"研究，早在30年前便撰写过五烈士的评传。这一回，他花了大力气编了这出话剧。

不忘却，正是为了今天更好地纪念。2021年4月16日，《前哨》在上音歌剧院二度上演。

在2月7日五烈士牺牲90周年的纪念日进行首轮演出之后，剧组听取了各界人士的意见。除召开专家座谈会外，黄昌勇还单独听取意见25次。剧本修改重点，一是加强文献剧的文献性；二是进一步开掘内容，集中塑造好五烈士群像；三是舞台呈现更加贴切完美。现在看来，二轮演出初步达到了这个目的。修改后的《前哨》，继续将炙热的信仰和诚挚的信念带给观众，主要人物描写笔墨更浓重，和第一轮演出相比，展现了一个新的艺术高度。

修改后的话剧《前哨》，保留和发扬了原本较严谨的"文献性"的特色，讲述那个不能忘却的故事，语言和情节力求准确、言必有据，因其真实，而令人难以忘怀。修改版《前哨》的演出依然是青春的、诗化的、燃烧的、温暖的，有着人文气息，有着浓厚的学院派特色。《前哨》的另一个特色是一个"套嵌式双线"叙事结构，通过三个交错、叠加的时空，形成了自己的灵动的叙事逻辑，现在打造得更加顺畅。

扮演鲁迅的是上戏音乐剧专业的领军人、著名表演艺术家王洛勇。他不辱使命，形神兼备，由外至内，在舞台上成功地呈现了"这一个"鲁迅先生。王洛勇坦言："我演鲁迅的最大感受，是如何平衡鲁迅的两面——冷和热，热情与严肃，学术上的严谨和对年轻人的耐心。"平衡冷和热的两面，是很难处理的，但是，王洛勇通过和学生们做幽默

的讲话、和柔石等人吃饭、对谈等几场戏，以及他对五烈士之死的痛心愤慨，显示了他的冷和热的结合。

修改版对五烈士面对死亡即将来临的内心世界，进一步做了深度的开掘。袁弘饰演柔石，他的表演是柔中有刚，柔中有石，不露锋芒，始终平淡如水，是用真情实感来跟同台的演员、台下的观众交流和沟通。殷夫和他的哥哥对话的这段戏最动人。殷夫拒绝了在国民党中担任高官的亲哥哥的苦心劝说，在情和义的抉择中，毅然选择了后者，体现了一个年轻革命者决心为信仰而献身的大无畏精神。五烈士中唯一的女性冯铿，由上戏校友谢承颖扮演。作为上海话剧艺术中心的一位国家一级演员，她表示这次是回母校"交作业"。这次修改版，强化了她和柔石刻骨铭心、生死相依的革命感情。在临刑前他们有一段对话，意味深长。冯铿问："如果我们出不去，将来的人会不会知道，这里有过一朵小小的桃花呢？"柔石告诉她："知道不知道都没有关系。未来的花每年都会开放的。"90年的历史，为柔石的话做了最好的注解。墙外桃花墙内红，一般鲜艳一般红。剧终，五位烈士坐在石阶上，发表了对未来生活的美好憧憬，这一笔，增强了作品的思想厚度。

修改后的《前哨》，对有些内容做了必要删节。如穿插的《早春二月》的电影画面，与戏剧本身的美学气质和节奏不符，容易让观众出戏。现在去掉了这个电影片段，是明智之举。但是，这出戏看来还要舍得多做减法，开场后进戏太慢，若能砍去一些枝蔓，在主要人物的心理情感上更深入地挖掘，效果会更好些。如王教授同30年前的自己对话这场戏，一般观众很难看懂，也拖慢了戏的节奏，建议删去。

这一轮演出，在舞美和灯光上也进行了一些新的修改，极简的舞台布景、年代感很

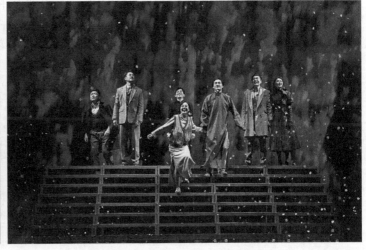

话剧《前哨》海报及剧照

强的电影场景和动人的音乐巧妙地融入了剧情。帮助观众沉浸入不同的特定的戏剧情景,增强了文献剧的历史感和戏剧效果。这出戏创造了一种话剧的新样式,转媒体、融媒体、电影片自然地插入,显现了一种新的戏剧样式的诗化之美。但是,有些冲击力极强的视觉艺术形式的介入,感觉还是多了一些。如何恰到好处地为表演服务,还值得好好打磨。

　　上海戏剧学院本身就是培养艺术人才的"前哨"。如今集中了那么多的校友、国家一级演员倾情创排《前哨》,另有大批师生的加盟,充分展示了学院派戏剧的实力和青春活力。既出了戏,又培养了人才。艺术院校的院长亲自投入创作,也是值得鼓励的。

<div style="text-align:right">刊于2021年4月25日《新民晚报》</div>

八

各地好戏

婺剧为何连中三元？

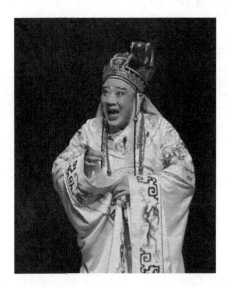

婺剧《遥祭香魂》剧照　朱元昊饰方辰

第25届白玉兰戏剧表演艺术奖获奖名单公布了。浙江婺剧团老生演员朱元昊荣获主角奖。至此，该团已连中三元。

3年前，29岁的婺剧旦角演员杨霞云夺得第23届白玉兰戏剧表演艺术奖主角奖榜首，青年旦角演员巫文玲获新人配角奖。前年，26岁的小生演员楼胜进入第24届白玉兰戏剧表演奖主角奖第三名。如今，著名老生演员朱元昊凭借在古装传奇剧《遥祭香魂》中饰演老太监方辰一角，又荣获第25届白玉兰戏剧表演奖主角奖，也名列前茅。在地方剧种中，这是极其罕见的艺术现象。

婺剧俗称金华戏，是浙江省主要戏曲剧种之一。与京剧200多年的历史相比，婺剧的历史更悠久，有400年之多。因金华古称婺州，1949年定名为婺剧。2008年6月，婺剧被列入国家级非物质文化遗产保护名录。京剧大师梅兰芳先生曾经称赞婺剧是"京剧的祖宗"。

婺剧在上海白玉兰表演艺术奖评选中连中三元不是偶然的。这是和浙江婺剧团注重戏剧人才的个性化培养分不开的。在那里，人才呈梯台形结构，各个不同年龄段的优秀演员一拨一拨成长。婺剧素有"文戏武唱"的特点。例如，折子戏《断桥》在别的剧种里都是文戏，而婺剧却有"唱死白蛇，做死青蛇，摔死许仙"之说，曾被周总理誉为"天下第一桥"，可见其在形体和武功方面的表现非常独特。所以，婺剧对演员的要求，除唱念做之外，还需要从小打下扎实的毯子功、把子功等"童子功"。浙江婺剧团的前辈艺术家、剧种传承代表人物，如郑兰香等，退休后不辞辛劳举办艺校，亲自培养接班人。杨霞云、楼胜、巫文玲等优秀人才都是从小在武义职校、兰香艺校打下的基本功。近些年，剧团更加自觉地通过与杭州艺术学校签订联合办学协议，定向举办婺剧班，对表演、音乐人才做前瞻性、整体性的培养。剧团和艺术院校联合办学，收获颇丰。

第一届婺剧班23名学员已多次在舞台上亮相,并在浙江省婺剧节、全国小梅花比赛中取得优异成绩。

对于正当盛年的婺剧名家,剧团则为他们度身编创新的代表剧目,让他们再攀登新的艺术高峰。这一届荣获白玉兰主角奖的老生演员朱元昊,从艺30多年,早已是婺剧名家了,素以塑造人物、体现人物心理见长,他的唱腔被誉为"戏曲舞台上难得的声音"。为进一步提升和弘扬他的表演艺术,剧团的"陈美兰新剧目创作团队"专门创排了历史传奇剧《遥祭香魂》,由他领衔主演老太监方辰。这个人物是独特的封建时代的怪胎,一个对太上皇愚忠、心灵扭曲直至丧失人性的老狐狸、老奴才。为了给唐明皇寻找杨贵妃死时失落的一只袜子,为了守住假袜子谎言的秘密,不惜戕害了一个个知道真相的人,最后自杀。这个性格乖僻的老太监角色,在婺剧舞台乃至中国戏曲舞台上都是独一无二的,难度很大。朱元昊的演唱融合了京剧麒派表演的精髓,令人折服,调动了唱腔、念白、形体、步履、手势、眼神等一切技巧,稳健、准确、有力而深刻地揭示了人物的心理过程,使他的表演才能在塑造这个新的人物身上实现了自我超越。尽管浙江婺剧团已经连续两年获得白玉兰主角大奖,但面对朱元昊的出色创造,今年评委们还是几乎无异议地投了他一票。陈美兰新剧目创作团队为婺剧中生代领军人物朱元昊度身打造新戏,投入了血本,也收获了大成功。

剧团还制定政策鼓励青年演职员积极参加艺术大专班学习,凡在职期间取得大专以上学历的,团里负担一半学费。此外,又把表演经验丰富、有组织领导才能的中年表演名家朱元昊等送到戏剧学院导演系高研班进修;把在戏曲唱腔上有特长的演员送到音乐学院进修声乐;鼓励音乐基础扎实并乐意改行作曲的青年演奏员进修音乐创作;还选送舞台灯光、音响、化妆、舞美设计等专业的演职员,到中国戏曲学院培训。在"送出去"的同时,又采取"请进来"的方式,定期或不定期地邀请国内戏曲名家讲学授课或现场指导。因此,近十年来,浙江婺剧团没有人才断层之虞。

如果说,半个世纪之前,郑兰香是婺江一支兰,现在则是婺江一条江兰桂飘香。在《大破天门阵》一折戏中,上台的女将竟有16位之多,满台芳菲,个个英姿飒爽。她们之中身手不凡者有好几位,个个都能演主角穆桂英。男青年演员如饰焦光普的陶永晶、饰许仙的楼胜、饰赵德芳的陈建旭,唱做俱佳,功夫了得,他们参加各种比赛个个都有希望获大奖。

演出场次多,同样是出人才的一个重要因素。据了解,浙江婺剧团每年有700多场演出,平均一天要演两场,演出人员处于满负荷的状态,有戏可演,自然出人。朱元昊、杨霞云、巫文玲、楼胜等,不过是其中几位佼佼者而已。他们的"中举"是理所当然的。"业精于勤荒于嬉",好演员是在舞台上滚出来的。剧团鼓励青年演员结合自身的特点丰富婺剧的表演艺术,鼓励在继承传统基础上的创新,因而他们来上海参评白玉兰奖,每次都给评委和上海观众眼睛一亮的感觉。

　　浙江婺剧团还采用各种方式把婺剧推向国内外，争取观众。这是我国地方剧种出国演出最多的一个剧团。近几年来，先后赴日本、新加坡、法国、奥地利、芬兰、厄瓜多尔、阿根廷、古巴和牙买加等30个国家演出，婺剧几乎掀翻了那里剧院的屋顶。浙江婺剧成为中国戏曲的一张名片。今年春节前，以浙江婺剧团为班底的浙江艺术团一行30人，又受文化部委派，前往南非、赞比亚、马拉维参加"欢乐春节"演出活动，连演八场，向非洲人民传播优秀的中国文化。去年2月，浙婺作为全国唯一应邀表演团体，赴台湾参加了首届海峡两岸文化遗产节和第8届"台湾·浙江文化节"，在南投和高雄演出73场，近8万观众观看了演出。自2012年始，该团在杭州举办的"婺剧周"活动，从周一到周五，每晚七点半免费向市民进行一个半小时的表演，为期一周，让更多的观众了解婺剧、喜爱婺剧。

　　戏曲要生存和发展，不能光吃老本，这样会坐吃山空。浙江婺剧团大胆突破了剧种的局限，对凸显和谐喜庆的元素和中华优秀文化的内容、形式和手段，兼收并蓄，挑选了《九节龙》《拉线狮子》等具有金华浓郁色彩的民间艺术；同时发挥武功特长，创排了融合婺剧传统功夫、武术、杂技于一体的创新节目《武术表演》，深受欢迎。他们花了大力气，主打精品折子戏，不断打磨，精益求精，挑选了《断桥》《过河》《天女散花》《三岔口》《挡马》《十一郎》等文武兼备的婺剧精品折子戏，以及《三五七》《徽调》《八婺鼓韵》等具有浓郁地方特色的婺剧音乐，优化放大中国戏曲绝技，融合杂技、武术、古典舞等元素，在表演上力求新拓展、新样式，走出了一条继承传统、不断创新的路。

　　为了充分发挥曾获国家级和省级会演最高奖的杨霞云、楼胜、巫文玲等新生代婺剧演员的模范作用，进一步提高尖子演员的艺术水平，着力培养更多的婺剧表演接班人，剧团举办了"青年演员婺剧表演专场"，除选取《断桥》《临江会》等几个经典折子戏外，专门请专家为以上几人编排《火烧子都》《虹桥赠珠》《双枪陆文龙》等两至三个新版婺剧折子戏（包括婺剧现代小戏）。同时，剧团领导抓住每一次能让演职员获得奖项和荣誉的机会，鼓励他们参赛、拿奖，提高他们的知名度。

　　简化舞美布景也是非常必要的。在国外和下基层演出，他们结合当地的欣赏习惯，放弃了国内大城市演出时的豪华的舞美场面，对演出道具进行了改良和创新，使之更加轻巧简洁，除了"九狮"外，其他所有道具均可随身携带，既减少运输成本，又保持婺剧本体的特色和韵味，达到返璞归真的效果。在传统戏前加演形式多样的歌舞、小品等节目，可以吸引一批从未观看过婺剧的青年观众，有效巩固了农村这一主市场。结合学校德育教育，创排课本剧、学生剧、主题宣传剧，把学生请进剧院，把戏剧带进德育课堂，有效扩大了新市场。

　　浙江婺剧团"人艺两旺"，在上海白玉兰表演奖评选中连中三元的成功经验，我以为值得上海各大国有和民营剧团研究和借鉴。

<div style="text-align:right">刊于《上海戏剧》2015年第4期、2015年5月2日《新民晚报》</div>

一出真善美结合的好戏

——评粤剧《谯国夫人》

2019年12月28日晚,由广东粤剧院、广州粤剧院合力创排的粤剧《谯国夫人》在广东粤剧艺术中心首演。这体现了粤剧界的精诚合作和团结协力打造精品的精神。

粤剧《谯国夫人》思想精深、艺术精湛、制作精良,是一出真善美结合的历史剧,值得高度肯定。冼夫人,了不起,舍小我,顾大局,平争斗,护太平。这出戏主题积极,弘扬了爱国爱民、和平统一的伟大民族精神。结构凝练、内涵厚重、好看好听、雅俗共赏。人物形象鲜明生动、视觉形象传统出新。

哲学家狄德罗说过:"真善美是些十分相近的品质。在前面的两种品质之上加上一些难得而出色的情状,真就显得美,善也显得美。"真是认识的价值,善是道德的价值,美是艺术的价值。粤剧《谯国夫人》集真善美于一体,因而格外难得。

《谯国夫人》是一出历史剧。历史剧的基本要求是忠实于历史的本质真实。《谯国夫人》做到了这一点。它的故事来源于本土历史名人。俚族千峒女首领冼英,一生经历了中国从南北朝直至隋初、从纷乱到统一的历史时期,身历三朝演进,保得两广平安。为促进地区社会和经济发展,为大中华南方的民族和睦,做出了杰出的贡献,深得民心,被尊为"岭南圣母",在我国历代都受到好评,是爱国主义的一个历史典范。

冼英的事迹载于《隋书》《北史》和《资治通鉴》。史载,她家世为南越首领,部落10余万家。她从小就很贤明,且多筹略,在父母家的时候,能抚循部众,也能行军用师,压服诸越,经常劝导亲族与人为善,而且用信义与本乡人结交。继任千峒大首领后,这位文武双全的女英雄,顺应人民的要求和愿望,致力于维护国家统一和民族团结,在乱世之际给岭南百姓带来了难得的安定。

周恩来总理曾赞扬冼夫人是"中国巾帼英雄第一人"。著名历史学家吴晗在1961年也向广东文艺界提出,你们为什么不写写冼夫人?现在广东粤剧院、广州粤剧院把这位杰出的历史人物搬上舞台,选取了她90多年人生轨迹中的几个重要的事件:接过象征权力的"扶南犀杖"继任首领、与汉族太守冯宝结为连理、在共同平息反梁叛军时痛失夫君冯宝、临危受命辅佐陈朝幼主、十万隋军压境时力排众议归顺隋朝等重要史实,展现了冼英"我事三朝主,唯用一好心"的仁爱大义。《谯国夫人》因其真,才能感人、服人;因其真,才立得住、留得下、传得久。

　　在《谯国夫人》中，我们可以看到这位千峒女首领做出一切重大决断，都是为黎民百姓，为天下太平，从"俚汉和合国祚安"出发，不意气用事。她劝导族人为善向上，以开放的胸怀学习中原先进的文化、生产、礼仪和法制，提升俚人的文明教养。她在处理和冯宝、达猛、陈霸先的关系中，都是重情重义、一诺千金。为维护梁朝，打伤了从小青梅竹马一心爱恋她的达猛；但后来又悉心为他疗伤，体现了对达猛的真诚情谊。

　　"岭南圣母"终其一生心血，谱写了一篇护国爱民、天下太平、万民向往、顺应历史潮流的壮丽史诗。雨果说："真实包括着道德，伟大包括着美。"由于"善"是这出戏的精神支撑，因而使得《谯国夫人》这出戏，自始至终贯穿着高尚的情操和鲜明的大义。

　　《谯国夫人》从编剧、导演、表演、音乐到舞美、灯光、人物造型等综合呈现，无一不讲究形式之美。美的最高理想要在与形式的尽量完美的结合里找到实现。看《谯国夫人》，我深切地感受到美是为真和善服务的，在舞台上以至美的艺术形式、极强的观赏性，努力显现作品震撼人心的思想力量。

　　《谯国夫人》主创团队力量超强。导演张平是当今我国著名的戏曲导演艺术家，编剧是著名剧作家王新生和资深粤剧编剧、撰曲家陈锦荣等，舞美总设计季乔是中国舞美界的翘楚。剧本干净，不拖泥带水，符合历史剧创作大事不虚、小事不拘的原则。导演把握戏的节奏和场面张弛有度、动静结合，尊重戏曲传统，又融入了现代戏剧手法。如第一场婚礼的戏，开头就不同寻常。以冯宝、陈霸先和达猛、冼英两组人物虚实相间的对手戏，把人物关系、矛盾冲突一下子抖开来，引发了观众迫切的期待。满台主要演员都是著名粤剧表演艺术家，集中了广东粤剧界精英。

　　5位主演全部是国家一级演员：荣获过梅花奖、文华奖、白玉兰表演奖的广东粤剧院院长曾小敏饰演冼英，"二度梅"获得者、广州粤剧院艺术总监欧凯明饰演陈霸先，梅花奖获得者、广州粤剧团团长黎骏声饰演华乃，两位广东粤剧院的当红文武小生彭庆华和文汝清分别饰演达猛与冯宝。用"星光熠熠、满台生辉"8个字来形容这台戏的演员组合，一点也不过分。满台演员的表演情绪饱满，活力四射。简而言之两句话：文戏感情充沛，武戏张力十足。唱得好听，打得过瘾，舞得美妙。粤曲重唱功，讲究声腔艺术。曾小敏的唱腔，以委婉柔和、清新味醇的风格在粤剧界独树一帜。文汝清的唱腔高亢挺拔、刚劲潇洒。

　　冼英和冯宝在许愿树前的一段对唱，互诉衷曲，情浓意深，抒发了这对伉俪，从原本互不相识，到相知、相敬、相爱、同心、同愿、同行的心路历程，十分感人。唱词凝练、文学性强。

　　粤剧的剧目以生旦戏为多，重唱轻做，文戏多于武戏，而曾小敏在《谯国夫人》中，则是集花旦、闺门旦、刀马旦、老旦于一身。她的唱，以情带声，嗓音圆润，行腔委婉细腻，让粤剧观众过足了戏瘾；打，又是触目惊心，身手不凡。曾小敏在剧中的表演为粤剧树立了一个文武双全、从少女英豪到百岁老妪的独特的旦角形象。她的出色演

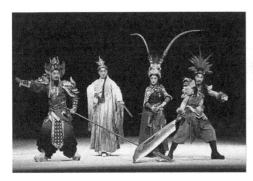
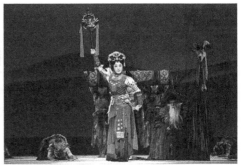

粤剧《谯国夫人》剧照　　　　　　　　　　曾小敏饰冼英

唱，使这台戏在思想性、艺术性、观赏性三方面，达到一个新的高度。欧凯明、黎骏声、彭庆华、文汝清四位名家的表演，同样是性格鲜明、唱做感人。黎骏声这样的头牌艺术家，在剧中饰演老臣华乃，是一片戏份不多的绿叶，同样演得光彩夺目。一段急急匆匆跋山涉水赶往岭南传达诏书的戏，唱做圆场，满宫满调，忽一跌扑，做功了得，颇具麒派京剧大师周信芳的神采，获得满堂喝彩！

《谯国夫人》的舞美设计令人瞩目，做出了很多新的创造和贡献。舞美设计的整体效果和人物造型的时尚元素的运用，遵循了"旧中出新，新而有根"的原则。舞美设计是传统的，又是现代的：舞台很空灵，简约虚幻，清逸朦胧，以深色调的流动的大块面和线条提纯了重峦叠嶂、沟壑纵横，颇具现代艺术感。舞台上有一棵具有象征意义的会变化的许愿树，此树非树，是神性的眷顾，精神的化身，终极的归宿，大爱的符号。再加上很有诗意和冲击力的灯光，为全剧增色许多。《谯国夫人》的音乐，除用大量的粤剧传统的曲调外，还加上了一些民歌和西洋音乐的烘托，也颇得体，听来更为悦耳。听说这出戏还在做精心的打磨，《谯国夫人》有望在中国粤剧史上成为又一个精品力作。

感谢广东粤剧院、广州粤剧院为一位伟大的少数民族女性留下了一部出色的好戏。

刊于《中国戏剧》2020年第3期

李白不虚长安行

——评新编秦腔历史剧《李白长安行》

　　大唐天宝元年，李白第二次入长安，奉召为翰林供奉入朝，一时风光无限。不到三年，随着皇上、贵妃对其的逐渐冷落，便离京而重返江湖。这是李白生命历程中一段最为闪光和转折起伏最大的时刻。李白此行，定然不虚；在这段岁月中，一定发生了许多故事。编剧阿莹以他对历史和戏曲双重研究者的眼光和笔力，写出了新编秦腔历史剧《李白长安行》。在尊重史实的基础上，进行了戏剧性的虚构：写李白献诗《清平调》，打动了唐明皇和杨贵妃；写他力主开放边关书禁，与李林甫等权臣的斗争；劝谏唐明皇成全举人薛仁和宫女花燕的爱情……这个动人的历史故事，被西安秦腔剧院易俗社搬上舞台，导演、演员、舞美、音乐的精美综合，令人耳目一新，获得喝彩声一片。

　　编剧阿莹在阅读《中国通史》中发现一个重要表述：开元年间，远嫁吐蕃和亲的金城公主向朝廷索求"四书"遇阻，朝廷怕典籍兵书流向西域外邦，对大唐不利。编剧把这件事和李白入长安联系在一起，借李白之言行，倡导开放边关书禁，成为戏的一个重要的主旨。此外，编剧还虚构了新科举人薛仁与宫女花燕原是一对青梅竹马的恋人，薛仁在12年前曾帮助过李白，这次却因抄录《史记》售卖给胡商而获罪。这出戏将天宝初年的一系列盛事和李白长安行编织在一起，在舞台上展示了唐明皇赐食七宝床、唐明皇击鼓、杨贵妃献霓裳羽衣舞、李白醉写《清平调》、翻译蛮书、代写国书、高力士脱靴等事件，又以贺知章、王维和李林甫的冲突作陪衬，大事有据，小事虚构，构成了强烈的戏剧冲突。略显不足的是剧中李林甫的形象比较脸谱化、简单化了，尚有可加工之处。

　　李白不断上书，最终唐明皇被李白的执着所感动，在杨贵妃的劝说下，释放薛、花二人，并同意开放书禁。《李白长安行》的最大的成功，就是表现了李白为促进丝路文化交流而不惜触怒权贵的高尚品格和开放胸怀，塑造了一位极富正义感和博爱亲民的诗人形象。

　　《李白长安行》这出历史剧既有唐风古韵，又有现实寓意，是一出秦腔的《曹操与杨修》。秦腔在唐朝就盛行了，但在流传至今的几千个剧本中，还没有整本讲述李白的故事。这次，李白来了，他以自己的一段浪漫经历，打造了"梨园之都"和"唐诗之城"相结合的一台大戏。这正是秦腔用本土艺术形式和与本土相关的历史故事为古都重

铸辉煌的一大艺术创造。它以长安的历史文化底蕴与丝路文化交流为背景，彰显大诗人李白的宽广正直的文人情怀，取得了很大的成功。

请73岁的上海昆剧团国家一级导演、中国戏曲导演学会副会长沈斌来担任总导演，也是西安秦腔剧院的一个大手笔。沈斌几十年来，先后导演过昆曲、京剧、越剧、淮剧、婺剧、绍剧、越调等剧种100多台戏。多次荣获文华大奖、文华新剧目奖、优秀导演奖、"五个一工程"奖等国家级艺术大奖。这一回，演员出身的沈导果然身手不凡，他的加盟使《李白长安行》上了好几个台阶。他扎在西安近两年时间，边排边改，前后共搞了三四稿。他把昆曲的细腻表演手法和精美唱腔融入秦腔中去。昆曲的乳汁丰盈了大秦之腔，形成南北文化的交汇融合。剧中第三场李白在翰林院里闷坐书房、对酒独酌的大段唱腔："声声暮鼓夜幕降，踏入朝堂路迷茫……但愿朝廷改弦张，鸿雁展翅飞天上。"抒发了他的苦闷而又不甘的心情。最后唐明皇同意解禁书典、重用薛仁、成就一对有情人的姻缘，李白却决心辞官回乡那一场戏，李白和唐明皇有大段对唱，一个要留，一个要走，唱出了两人不同的内心活动。李白看清了自己入朝只不过是为皇帝消遣助兴，并不能真正施展其经世报国之志、为国为民效力，最终决定辞官归隐。他唱道："江河湖海天涯路，走出翰林心磊落。上山去摘千颗星，下地去收万顷粮。从此大唐听我唱，鲲鹏展翅走天涯。"好合好散，留不住，不如放手让他走。唐明皇终于了解了这位才华横溢、仗剑天涯、豪情万丈的诗人的本意。他心有不舍但又大度地表态："我明白了，李爱卿的抱负在江畔，在山巅，在天涯……朕准你辞官，赐金放还。"正如该剧的主题歌所唱："长安挥墨三千丈，秦岭做案写诗章。请君为我侧耳听，天上飞歌绣盛唐。"

《李白长安行》填补了秦腔舞台李白从未担当主角的空白，体现出了"诗人精神的戏曲阐释"，用西安剧种演这位出生在中亚碎叶（今吉尔吉斯斯坦境内）的中国诗仙，是一个了不起的艺术创造。饰演李白的是易俗社青年演员屈鹏。总导演沈斌说："现在的年轻人跟戏曲的距离越来越远，也是有各种原因，如果有跟他们同时代的新演员出现，大家都有同代人的经历，距离就会拉近，所以戏曲舞台上必须要有年轻的血液和时代的风貌。"屈鹏作为一名80后，第一次在这部重要的戏中挑起了大梁，但他不负众望，刻苦努力，成功地饰演了恩格斯所说的"这一个""诗仙"的形象。屈鹏是老生演员，多扮演老成持重的角色，身段变化不大，现在演李白，要做到姿态飘逸，风度翩翩，放浪不羁，难度很大。他就观察其他剧种的小生老生怎么走路、怎么说话、怎么喝酒，后来导演对他说："你就放开演，用自己对李白的理解，来演你的李白，演出一个秦腔的李白。"为了寻找醉仙李白的感觉，导演让屈鹏学喝酒。屈鹏说："我平时不喝酒。"导演说："你不喝酒，你怎么能演好李白？你知道一个人醉酒的状态是什么样的？"屈鹏三杯烈酒下肚，感受的不是微醺，而是飘飘然，头重脚轻，脚似踩棉花的状态。这样，唐明皇宣他翻译康国粟特文时，李白醉醺醺地上场，一步三摇，表演非常真切，颇有几分昆曲《太白醉写》中蔡正仁老师的神韵。屈鹏的唱也好。他的唱腔高亢、粗犷、富有夸张性，又细腻、深刻，以情动

人。他善于从高亢激昂转为趋于柔和清丽，既保存秦腔原有的风格，又融入了昆曲和京剧的格调，后者的融合尽量不显露痕迹，非常难得。不过，我希望李白的唱段，还可以酌情增加一些，还可以加几段人们所熟悉的李白传世诗作的诵唱。

《李白长安行》的音乐舞蹈表演保留了秦腔原汁原味艺术风格。作曲、唱腔善于捕捉人物特征，每个人物腔调、板式都不一样，增强了秦腔音乐的性格化表达。饰演唐明皇的陈超武敲鼓助舞，节奏从慢到急，明快激烈，配以高宁宁饰演杨贵妃跳霓裳羽衣舞的舞姿蹁跹，展示了她的水袖功和腰腿功，体现了大唐贵妃的高贵和优雅。高力士的斟酒、脱靴，也尽显了戏曲的丑角之美。这三位演员对人物的多侧面性分寸感把握得也不错。一台青年演员挑起了大梁，洋溢着青春气息，后生可爱，令人欣喜，其中也渗透了沈斌导演两年时间的呕心沥血。

《李白长安行》的艺术特色，做到了"古不陈旧，新不离本"。在继承传统秦腔特色的基础上，融合现代舞台艺术理念，将各种传统唱腔、表演程式结合当代青年的审美情趣做了创造性转化，出现了许多创新的表演。新不离本，新而有根，指的是保留了秦腔的各种传统技艺，它依然是一部秦腔的传统大戏，让老观众看了过瘾，新观众看了"开眼"。

该剧舞美简约大气，让观众领略到了长安城所蕴含的历史积淀和文化魅力。从曲江池畔灯火辉煌，到兴庆宫内富丽堂皇，再到翰林院里水墨灵动，三大场景用古朴的造型、清丽的色彩，营造出具有独特意境的视觉感受。演员的服装不是传统古装戏的龙袍、官服，而是绣出写意的图案。李白的白色袍服上图案融入水墨元素，最外层罩着薄纱、镶嵌亮片，拂袖抬足潇洒飘逸，具有浪漫色彩、现代韵味。整个舞台的服装、道具、灯光效果呈现出了大唐盛世的感觉，据悉，该剧新做服装一百多套，演员头饰、鞋靴都是全新制作。这部新创大戏的乐队效果也非常震撼，把观众带入到起伏跌宕的剧情中去。

经过多次修改的《李白长安行》，现在以全新面目呈现在观众面前。我们完全有理由相信，它再经过精心打磨，可以载入秦腔的史册，成为秦腔的一部代表作。

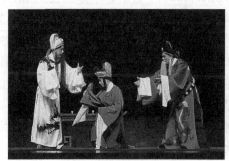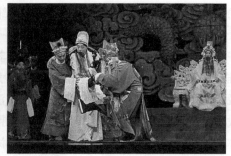

秦腔《李白长安行》剧照　屈鹏饰李白

在2019年7月2日易俗社《李白长安行》研讨会上的发言

生活永远在逻辑之外

——看黄梅戏《徽州往事》印象

《徽州往事》好看好听。"往事"并不如烟。因为舞台上的往事是明晰的。十多年前看过韩再芬来沪主演的《徽州女人》，一个终身独守空房的女子在心理、生理上所承受的折磨和痛苦，给我留下了心灵的震撼。此次，再看《徽州往事》，叙说了古老村落里另一位徽州女人不幸和曲折的遭遇，但《徽州往事》与《徽州女人》有很大的不同，即"这一个"女人的生命存在的方式是不一样的，体现了传统女性自我意识的觉醒。

在第16届上海国际艺术节的参演剧目中，黄梅戏《徽州往事》是原创戏曲剧目中的优秀作品，是一出精致的地域特色极强的大众戏剧，也是传统戏曲走向现代的又一次成功尝试。据说，这出戏到北京、广州、南京等大城市演出多场，出票率高达99%。这次来上海演出四场，同样是一票难求，可见其受欢迎的程度。

生活永远在逻辑之外。剧情的进展不断突转，充满悬疑传奇色彩。幕启时，腊月的深夜，更夫为女主人舒香送来喜信，离家十年在外经商的丈夫即将回来过年，阖府洋溢着浓烈的喜庆气氛。但是，灯光从大红转为冷色，妻子迎来的是丈夫汪言骅的死讯。埋葬了"丈夫"无头的尸体，自己又被官府判为"匪属"，押解途中逃脱后隐姓埋名，改嫁富商罗有光。而罗有光在接待其结拜兄弟时，却意外发现此人正是汪言骅。两位丈夫不是夺妻，却是置她的意愿不顾而相互让妻……在人生无常的背后，引入了当代思维，对世道和人生发出尖锐的质疑，这位不幸的徽州女人的觉醒与诉求化为严峻的"六问"，最后问自己："女人一世为谁忙？""女人一生为何忙？"并发出了对天下太平、社会稳定、生活安康的呼唤。

《徽州往事》给我最强烈的感受是在戏曲演绎方式上的大胆突破。导演王延松一改中国传统戏曲节奏太慢、叙事单一的弊端，运用现代戏剧艺术理念，吸收了音乐剧的结构和表现手法，但在唱腔和音乐上却坚守传统，因而十分吸引观众。《徽州往事》是通俗的，也是高雅的。这出戏真正做到了雅俗共赏。一部戏能征服普通观众有时比赢

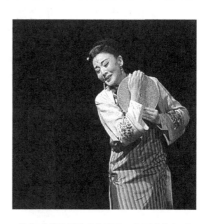

黄梅戏《徽州往事》剧照　韩再芬饰舒香

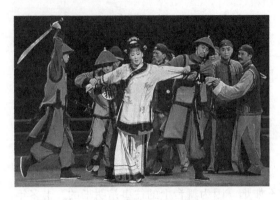

黄梅戏《徽州往事》剧照

得专家喝彩更重要。

一开场，舞台上的徽派民居元素和黑、白、灰色调，把观众带进了特定的地域、特定的民俗文化气息中，创造了一种静谧、古朴又有点神秘的意象，也象征了这出戏主角的不幸。五场戏中的每一场戏的结束，都留下了悬念，令人期待，因此，能紧紧抓住观众的心。中国的传统戏曲则多以道德的善恶分明来终结问题，《徽州往事》跳出这个窠臼，最后舒香因无爱情可言，愤而出走，她能走到哪里去？如烟似水，悲叹人生，给观众留下思索和想象的巨大空间。

韩再芬自称自己"是一个跑步的人"。在这出戏里，她跑得很快，但又跑得很稳，徐疾有致。加快剧情的节奏，不等于舍弃戏曲的唱和做，舍弃黄梅味，舍弃戏曲美学的本体特征。陈多教授在《戏曲美学》一书中，将戏曲美学的审美特征概括为16个字："舞容歌声，动人以情，意主形从，美形取胜。"韩再芬没有舍弃这个美学原则。当快则快，当慢则慢；该细腻处，依然细腻；该抒情时，依然抒情。她的演唱，把黄梅戏特有的"舞容歌声、美形取胜"，推上了一个适应现代观众审美需求的新的境界。序幕舒香读信的一大段黄梅调，表现她对爱情的渴望，传达出她的满心喜悦；第一幕"算账"的歌舞，四个账房先生拿起算盘的群舞，则是把音乐剧的手法融入了黄梅戏。第五场舒香和两个男人的三重唱，通过歌舞把三人的尴尬处境和复杂心态，生动地展示出来了。一出新戏，要在今天的舞台上站得住脚，必须坚持剧种传统特色，并创造新的程式美，坚持以美形取胜，《徽州往事》做到了这一点。

如果说这出戏还有不足之处。我以为，男女主角唱得还不过瘾。还应多几段抒发情感和揭示心理的精彩唱段，略微简化叙事过程，增加戏的诗情和韵味。原配夫妻的情感铺垫还不够，男主角汪言骅出场晚了些。女主角最后的出走，姿态过于昂扬，似乎应当是茫然、无助、无奈、悲苦，不知所终。

刊于2014年11月26日《新民晚报》

新不离宗，古不陈腐

——谈黄梅戏在新时期的再起

黄梅戏在全国近350个地方戏曲剧种中，是影响最大的五大剧种之一。中华人民共和国成立70年来，尤其是改革开放40年以来，好戏不断，才人辈出。它雅俗共赏，宜古宜今，小大由之。题材的包容性大，神话传说，帝王将相，草根百姓，都可以搬上黄梅戏舞台。在上海连续30年的白玉兰奖戏剧表演奖的评奖活动中，黄梅戏新创剧目、新老优秀艺术家参评的中奖率是比较高的。据统计，已有7位演员、9次荣获白玉兰主角、配角、主角提名奖（马兰、韩再芬、吴琼、夏圆圆、黄新德、王琴、马丁等）。评委们对每一次安徽来的黄梅戏参评，总是充满期待。不过，恕我直言，近些年黄梅戏在上海的影响力好像是减弱了些，令我们这些上海的黄梅戏迷有点着急。今天，我只能就自己看过的几台印象深刻的黄梅戏，谈一点感想。

在2019年上海小剧场戏曲节上，我看了由余青峰编剧，安庆市黄梅戏艺术剧院出品的《玉天仙》。我评价它是"简而精、小而深、古而新"。这出脱胎于《烂柯山》的传统题材的古装戏，新就新在用现代人的目光、用同情理解的态度看崔氏，用新观念来解释朱买臣的夫妻关系，颠覆了一个古老的、陈腐的、批判嫌贫爱富女人的故事；而它的音乐唱腔、表演程式、服饰化妆又不离黄梅戏本土，不断根脉传统，黄梅味十足。舞台上只有一张桌子，六把椅子，两根麻绳。总共六个演员，六个伴奏，除两个主角外，其他四个演员同时扮演多个配角和群众、各色人等。打鼓的、拉琴的，时而也进戏插几句对白，非常自由灵动。女主角夏圆圆以细腻走心的表演和优美动情的唱腔，获得了第29届上海白玉兰戏剧表演主角奖，全剧260句唱词，她一人唱了180句，感情激昂处，还毫不费力地唱出了传统黄梅戏中很少出现的高音C。71岁的黄梅戏著名表演艺术家黄新德、梅花奖得主王琴等，

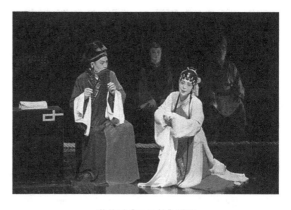

黄梅戏《玉天仙》剧照

为提携、扶植青年演员而甘当配角。这出戏表演形式是传统的，但是探索性、实验性强，思想内核和现代观念接轨，极简而又精妙的艺术呈现，赢得上海专家高度赞扬和新老观众的欢迎。在首尔第3届韩国戏剧节上也获得最佳大奖。据说，外出巡演时，每人提一个箱子就行了。

这台戏的成功，首先归功于编剧。余青峰挥动一把利斧，为崔氏彻底松绑。在这出戏里，对传统剧《烂柯山》中的崔氏（元杂剧中她原名玉天仙，一个颜如玉美若仙的不幸女人）的定位合乎情理，她与朱买臣共度了20年忍饥受寒的岁月，离开的原因，并非嫌贫爱富，而是不堪朱买臣的迂腐自私和懒惰，不堪天天为三餐忧心如焚，她辛勤劳动，只求能吃饱穿暖。这个做出"逼休"之举的叛逆女子，其实还是有情有义的人。在分手一月后，一个风雪严寒的黄昏，她发现朱买臣饿昏在路旁，马上灌酒施救，并给他留下一篮酒肉饭食。这一笔，把玉天仙形象塑造得更丰满，也是符合《汉书》中关于崔氏离开朱买臣后还时常接济他的记载的。剧终，玉天仙遭到朱买臣马前泼水之辱，却求死不得，使人联想无穷。小剧场黄梅戏《玉天仙》遵循"旧中出新，新而有根"的原则走出了一条新路，黄梅戏的历史上多了一出好戏。其创作成功的经验值得总结。

黄梅戏的地方色彩体现在新编历史剧《六尺巷》中。我在上海看过这出戏。安庆市黄梅戏艺术剧院从本乡本土的历史故事中选取题材，有独到的眼光。《六尺巷》是黄梅戏推陈出新、古为今用的一个范例。它的片段曾参与中央电视台2015年春节戏曲晚会的演出。"六尺巷"精神，不仅成为邻里之间和睦相处的典范，更是中华民族礼让为美、以和为贵的道德理念和为官者亲民之道的充分体现。这出戏既有地方乡土色彩，在思想上也有普遍的长久的教化意义。

黄梅戏发掘地域文化素材、打造地方名片的成功，同样体现在《徽州女人》和《徽州往事》的创演上。这两出戏写的都是徽州的"旧人往事"，但往事并不如烟，因为舞台上的人物和故事都是活生生的，是发人深思的。10多年前看过韩再芬来沪主演的《徽州女人》，一个终身独守空房的貌美心善的女子在心理、生理上所承受的折磨和痛苦，给观众极大的心灵和情感震撼。《徽州女人》以黑白灰版画为主调的舞台意象和以韩再芬为首的艺术家端庄大气、声情并茂、扣人心弦的演唱，刻画了封建社会中一个女人的生活悲剧，控诉了封建礼教对于人性的摧残。该剧曾荣获中国曹禺戏剧文学奖、第6届中国戏剧节6项大奖、

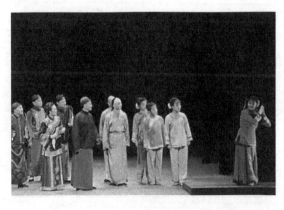

黄梅戏《徽州女人》剧照

第9届文华奖，韩再芬也获得第17届中国戏剧梅花奖、第11届上海白玉兰主角奖等大奖。10余年来演出达500余场，成为再芬黄梅艺术剧院的保留剧目和戏曲舞台上的经典剧目，也为新时期黄梅戏创造了一个高峰。

《徽州往事》是再芬黄梅剧院历时6年打造的又一台原创剧目，也诉说了古老村落里另一位徽州女人不幸和曲折的遭遇。该剧关注现代观众的审美习惯，以一个女人跌宕起伏的一生，讲述一个悬念迭起的、发人深省的故事。虽然，专家们对剧中设置过多的奇崛情节颇有争议，但是因其有悬念有突转，好看好听，观众很喜爱。自2012年底推出以来，该剧在全国巡演百余场，反响很强烈。应当说也是一台尚有提高空间的好戏。2015年，韩再芬凭借《徽州往事》获得中国戏剧"二度梅"。

现代黄梅戏《严凤英》的艺术创新也是成功的。严凤英是黄梅戏的代表和象征。素有"小严凤英"之称的吴琼，以她精湛动情的演唱，无穷的活力，演活了一个辉煌与坎坷交加的"黄梅仙子"严凤英。五年磨一戏，用诗意的片段展现严凤英的艺术成就以及人生感情，凸显了严凤英为追求艺术，在情感和理性之间进行的一次次挣扎和抉择。在第13届上海国际艺术节上，严凤英仿佛在激越豪放、悠扬动听的黄梅交响乐声中回来了！吴琼和黄梅戏名家黄新德等的合作取得了成功，主演之间的对手戏默契润滑。尤其是黄新德扮演的谢文秋，内涵厚重，神、形、唱均具沧桑感，功力不凡。

广大观众喜爱黄梅戏的一个最大理由是好听好学，易于流传。黄梅戏的唱腔最早是从民歌小调演化而来的，在170余年的发展历程中，形成了花腔、彩腔、主调三大腔调，尤以轻盈活泼的花腔最为丰富，据统计有69种。吴琼是黄梅戏与现代音乐嫁接的先行者。她把民歌和通俗唱法与戏曲中的特殊行腔巧妙结合，寻找出了最佳契合点。既传承了严凤英的婉转甜美的风格，又加强了现代音乐的张力。在《严凤英》的唱腔中，吴琼把现代声腔艺术融入其中，许多唱段表现出高亢、响亮、奔放的吞吐功力。戏的序曲"我会回来"和尾声"情丝难断"两段唱，都是在黄梅戏老调的基础上，揉入了歌剧咏叹调，成为歌化的戏曲演唱，亦歌亦戏，盐融于水，为新老戏曲爱好者所接受。这又说明黄梅戏的艺术包容性非常强大。

黄梅戏是"平民"的，它从《打猪草》《夫妻观灯》开始，就是"平民"的。这根平民的纽带不能断，它的民间气质不能丢。它的主要演出活动应该是下沉，沉到知音处，沉到人民中去，而不是一味追求上浮，争上领奖台，出现一奖到手、一戏丢手。新时期黄梅戏新作，从选题到剧本到演出，同样要下沉，沉到乡土文化历史的积淀之中，沉到生活的底层，要努力创作一批守本开新的立得住、留得下、传得开的优品、精品。这是黄梅戏在当下再起的根本出路。

现在，中央做出长三角联动发展的战略。安徽是文化大省，安徽戏剧界和我们上海戏剧学院有几十年的亲缘关系。希望在今后的联动发展中，安徽和上海戏剧界更紧密合作，从选题策划、剧本创作、导演到舞台呈现，上戏愿为黄梅戏的再起，出思想性、

艺术性、观赏性俱佳的高峰之作，助一把力。

欣逢盛世，中国戏曲遇到了历史上最好的时期。黄梅戏是深受广大群众欢迎的剧种，也是一个与时俱进的剧种。相信在省宣传文化部门的重视支持下，在艺术家、院团长们的努力下，在艺研院的指导下，黄梅戏振兴和发展的前景一定是无限美好的。

最后，提一点建议，希望有计划地多拍摄一批优秀的黄梅戏戏曲电影。近年来，在中央几位老领导的主持推动下，国家启动了京剧电影工程。以北京、上海为主，第一批《霸王别姬》《曹操与杨修》《勘玉钏》《萧何月下追韩信》等10部已完工，我们已看过几部，都拍得很精彩；第二批10部又完成了大半。上海越剧院9月份推出了越剧电影周，有8部越剧电影集结出品，上海剧协当红娘，与电影院线联合，几十家影院同时排片上映。《玉卿嫂》和《双飞翼》是新制作的。现代科技的发展，用3D或4K技术拍摄，长短镜头、俯仰特写，镜头凸显演员的表情、手势、步履，眼神的变化，从眼圈发红、眼中含泪到夺眶而出，观众都看得一清二楚，是舞台剧所不及的。电影、电视和新媒体与戏曲联姻，对戏曲艺术的继承、发展、普及、推广、传播是可以起到1+1 > 2的作用的。近年来，已有多部京剧和地方戏曲电影作品在各个国际电影节获得殊荣。其实，黄梅戏《天仙配》是全国戏曲艺术中拍成电影较早的一部。1955年，第一部黄梅戏影片《天仙配》公映，短短两三年的时间，就创造了国内放映15万场，观众达1.43亿人次的奇迹。加上影片《女驸马》，对黄梅戏走向全国，起了极大的推动作用。建议安徽和上海联合，多拍摄一些优秀的黄梅戏影片，并广泛发行放映，投入不多，影响却是广大而久远的，还能把艺术家最美好的舞台形象永远保留下来，功德无量。

刊于《新戏剧》2019年秋冬卷

古树四百年，繁花开满枝

——欣赏温州市瓯剧艺术研究院三台大戏

盛夏酷暑，在上海逸夫舞台却掀起了一股瓯剧热浪。瓯剧对上海观众来说是不熟悉的，但由温州市瓯剧艺术研究院院长蔡晓秋、副院长方汝将等率110多人的队伍、三台大戏来沪演出，其表演艺术水平之高，大大出乎上海观众的意外。剧场里掌声如雷，喝彩声此起彼伏，是对瓯剧这次来沪演出最好的回报和评价。在看完新秀版《白蛇传》后，很多观众直接去售票处排队购买次日青年演员主演的《狮吼记》戏票，不少观众连续看了三场演出。

演出反响如此的强烈，除了首场演出蔡晓秋一炮打响之外，另一个原因是瓯剧舞台上出现了一群靓丽的青春偶像，一批整齐的青年演员，共有28人，名曰"瓯三班"。2008年，由温州市文广局和教育局主办，瓯剧院和温州市职业中专联办，开办了瓯剧戏曲艺术专业班，从温州各县、市、区的中小学层层筛选，在三四百名考生中选拔了28演员。他们入学后，由瓯剧前辈担任专业指导老师，除言传身教外，还带学生去上海、杭州等艺术院校集训、深造，不仅让学生们学到更多的技能，还开阔了视野，成为瓯剧这一国家级非物质文化遗产最年轻的传承力量。

八年唱念岁月，八年做打人生，瓯三班硕果累累。28名青年演员，生旦净末丑，唱做念打舞，个个都了得。这次来上海，他们带来了瓯剧这个有400年历史古老剧种的艺术传承，带来了声容并茂和绚丽华彩。演员们虽然年轻，但已能镇得住舞台。原以为温州人做生意本事很大、闻名世界，想不到温州戏也这样好看好听，瓯剧演员这样亮丽出彩，一点不输于京、昆、越、婺、绍，令上海观众赞叹！

瓯剧起源于明代中叶，是流行在浙江温州一带的古老剧种。它以"书面温话"作为舞台语言，原称"温州乱弹"，为南戏一脉，在声腔表演上接近婺剧，又有自己的艺术风格，具有古朴、厚重、明快、细腻、优美的特点。这次来沪演出的三台大戏，《那年那秋》是蔡晓秋的个人戏曲专场，它以散文诗的形式，把传统瓯剧《玉燕记·磨房产子》《装疯》与移植剧目《百花赠剑》和昆剧《亭会》完美地串联在一起，叙述了蔡晓秋从事戏剧艺术20年的不凡历程，展示了她瓯、昆"两栖"的艺术才华。她善于从各种艺术样式中吸取营养，京之华彩、昆之细腻、越之灵秀，一一融化在自己的表演之中。通过这次专场演出，观众领略了蔡晓秋在舞台上柔美清丽的艺术魅力，感受到天生丽质、沉厚

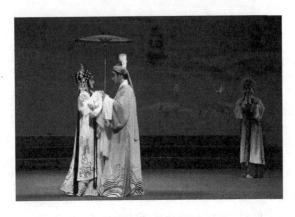

瓯剧《白蛇传》剧照

聪颖的蔡晓秋在瓯剧艺术上的提升和蜕变。

《白蛇传》和《狮吼记》两台大戏，均由平均年龄只有20岁的青年演员担纲出演，这是非常不容易的。瓯三班是温州瓯剧第三批进学校做订单式培养的学员。八年刻苦训练，老师尽心调教，瓯剧的新生代终于站到了舞台的中央，挑起了演出的大梁。台下吃得苦中苦，台上方有真功夫。二十而立，出人出戏。二十而立，一举成名。二十而立，可喜可贺。吴鑫、张大生、叶媛媛、翁翔、郑朝文、余立杰等，都是揣着本届浙江省"新松计划"青年演员大奖赛的金牌银牌登上上海逸夫舞台的。

《白蛇传》是一出最考验唱做功力的戏。年龄只有19岁的叶媛媛饰演白素贞，徐步出场，甫一亮相，就获得了一个碰头彩。随着剧情的进展，她的端庄动人的表演和清丽温婉的唱腔，完美地塑造了一个对爱情忠贞不移的女性（蛇仙）形象。《断桥》是全剧的一粒珍珠。锣鼓一响，演许仙的翁翔上场，琵琶与三弦齐飞，宽衣大袖的许仙失魂落魄地上台，又急又怕，又悔又慌，凄切切地唱道："逃出金山把妻寻……"边唱边跑圆场，为逃避小青的追杀，跌打滚翻，跌倒时甩出了一只靴子，马上来个抢背，把靴子接住。再金鸡独立，欲套靴子。只听得小青在幕内高声一喝，许仙吓得鞋子套不上，慌忙中把靴子夹在腋下一溜小跑，逃下场去。这些巧妙的技艺动作，用在此地是恰到好处。瓯剧的《断桥》也令我们开了眼界，它不亚于被周总理誉为"天下第一桥"的婺剧《断桥》；这个"满场飞"的许仙，一点也不逊色于婺剧《断桥》中那个"跌不死"的许仙。在《盗草》和《水斗》两场中，演白娘子的郑朝文和演小青的徐阳阳，武功不凡。小青一人应对8个神将扔出的16根枪，手接脚踢，从容自如，近10分钟无一失误，满台花枪飞舞，令人目不暇接，台下掌声四起，为瓯剧出了这样优秀的武旦而喝彩。

《狮吼记》则是一出从昆剧移植来的做工戏。吴鑫饰演陈季常，把一个怕老婆、受惊吓又有点小狡猾的懦弱书生演活了。《跪池》一折，在40多分钟的表演中，对严妻又爱、又怕，表面驯服而心底叛逆，这样一个既可怜又可笑的巾生角色，表演难度极高，但吴鑫认真向昆剧老艺术家汪世瑜和自己的老师方汝将学习，从人物的内心和性格出发，用极其生动传神的演技，把陈季常和妻子"爱而恶之"的关系，表现得很生动。尤其是苏东坡上场后，三人的对手戏，极具喜剧色彩，分寸拿捏得也比较准确。

瓯三班的青年演员，近年来还演出了传统大戏《杨门女将》和新编瓯剧《混天珠》

《奇巧案》等。《杨门女将》中18岁的杨蝶珊饰演佘太君，小老旦唱做俱佳、稳如泰山;《混天珠》是一台文武大戏，28名新秀整体上场，一批资深演员充当配角甚至龙套，衬托剧院的这批宝贝，显示了培养新生力量的良苦用心和高尚风格。

瓯剧新一代才人的涌出，是温州市重视地方文化名片、着力培养瓯剧人才的成绩；也是以院长蔡晓秋、副院长方汝将为首的院领导

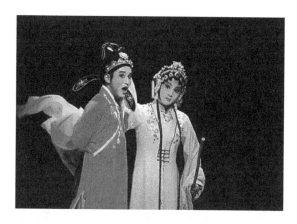

瓯剧《狮吼记》剧照

和艺术名家对学员们因材施教、精心栽培的结果。蔡晓秋说:"我是瓯剧的女儿，我愿意为了瓯剧的传承和发展，付出我毕生的追求。"在瓯剧圈内，蔡晓秋还有一个名字，叫"爱哭的院长"。听过她有些"哭"的故事，让我非常感动。2013年初，在杭州红星剧院，她为搭档方汝将竞争梅花奖做最后冲刺的专场演出。在谢幕时，她泪流满面，那是为方汝将"摘梅"成功、为瓯剧梅花奖实现零的突破而流下的激动之泪。正因为有这样的心胸情怀和艺术追求，蔡晓秋的身后才有这样一支优秀团队，支撑起瓯剧的枝繁叶茂和持续发展。她把培养青年一代视为己任，把每一个青年演员看作自己的弟妹，为瓯剧的薪火相传做出了不可磨灭的贡献。

古树四百年，繁花开满枝。我们从瓯剧艺术研究院来沪的这次成功演出中，不仅欣赏到瓯剧的独特风采，同时也看到了瓯剧这个古老剧种的美好未来。戏曲演员是必须通过师傅带徒弟、口授身教心传的方式培养的，武戏演员更需要从小苦练"童子功"。这10多年来，前有瓯剧老一辈艺术家孙来来、翁墨珊、章世杰、王奋扬、朱秋霞、陈玉莲等老师的扶持；后有蔡晓秋、方汝将等20世纪90年代毕业的瓯二班学员的坚守，成为瓯剧的主力阵容；现又有瓯三班青年演员的整体接班。后生可爱，后生可敬，后生可畏，前程无量。清代诗人赵翼写道:"江山代有才人出，各领风骚数百年。"温州市瓯剧艺术院有了这样一个人才梯队的构成，新的才人辈出，将保证瓯剧在未来半个世纪内不会断层。这个成就，是比三台大戏获得上海观众热情喝彩更为可喜的。

刊于《上海戏剧》2017年第8期

用现代人目光看崔氏

——评小剧场黄梅戏《玉天仙》

朱买臣休妻的故事，《汉书》中有传记载。这个因穷困潦倒被妻子逼休的男人，一朝发达，不念旧情。他对前妻崔氏马前泼水，留下了"覆水难收"的典故。它被经典传统戏曲《烂柯山》等多种戏曲作品演绎，流传2 000年。于是，崔氏成为嫌贫爱富的一个符号，在舞台上留下了长久的骂名。近二三十年来，也出现过几出同情乃至拔高崔氏的戏，如昆曲《痴梦》、越剧《风雪渔樵》等均有新意，而在这次上海小剧场戏曲节上，我看了安庆市黄梅戏艺术剧院的《玉天仙》，更觉惊喜。

多谢编剧余青峰写了一出好戏，用现代人眼光来看崔氏，用新观念来解释朱买臣的夫妻关系。他挥动一把利斧，为崔氏斩断麻绳，为崔氏彻底松绑。在元杂剧里，余青峰找到了崔氏的原名——玉天仙：一个颜如玉的天仙般美貌的不幸女人。余青峰此举可谓功德无量。该剧对玉天仙的定位合乎情理，她与朱买臣共度了20年忍饥受寒的岁月，离开的重要原因，并非嫌贫爱富，而是不堪朱买臣的迂腐、自私、懒惰，不堪天天为三餐忧心如焚。她辛勤劳动，只求能吃饱穿暖，其实"要的并不多"。

小剧场戏剧的思维方式是可以更灵动的，不受传统戏剧观念的束缚。这出戏虽然名曰小剧场戏剧，没有大制作，没有过度包装，其容量却十分厚重。它是中国戏曲的一次自我"回归"，是对朱买臣休妻的另一种合理诠释。这种探索是可贵的。余青峰为崔氏正名的创作获得了许多观众的认可。这出戏简而精，小而深，古而新。其表演形式十分传统，但内核和现代观念接轨。黄梅戏历史上从此多了一出好戏——《玉天仙》。

玉天仙这个角色不易演，因无前例可援，需要大胆的设想和艰巨的创造。年轻的国家一级演员夏圆圆不负重托，挑起大梁。她通过细腻的做功和优美的唱腔，把这个可怜而不幸的女人的心态，放大了给观众看。第一场玉天仙砍了两捆柴，步履蹒跚地走在山道上，见朱买臣只砍了两根柴，正在路边睡大觉。两人砍的柴加起来只够换回二两米。有人看他们可怜，送来一根玉米和一块番薯，朱买臣却抢过来吃了。玉天仙唱道："挨过一天天，忍了二十年。最难忍，他麻木不仁斯文扮，白日做梦青云间。"走投无路，与其饿死，不如分手。而朱买臣则回答说："托梦的说了，我今年四十九，明年五十就能做官。"两个人的日子的确是无法再过下去。玉天仙主动提出分手的"叛逆"行为，合乎人之常情。夏圆圆在这场戏中叙说悲苦，边唱边做，细腻动人，表现出她在

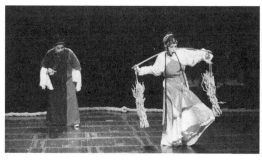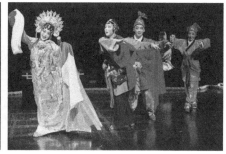

《玉天仙》剧照

贫困交加生活面前的无奈,表现出人生走投无路时的苦衷。

但是,玉天仙是一个有情有义的人。在《汉书》的记载中,这个做出"逼休"之举的女性,在离异后依然暗中接济前夫。第三折《路遇》,她和朱买臣分手一个月后,时值寒冬腊月,玉天仙回家祭灶,在路边发现朱买臣饿昏倒地。玉天仙赶紧给他灌了几口酒,救了他的命,朱买臣反而责怪玉天仙是"自作多情"。玉天仙叹息说:"你真是,鞭敲不痛一蚂蚱,雷打不醒一昏鸦。满口文章教化,内里劣根残渣。"玉天仙哀其不幸,留下一篮酒肉饭食而去。

玉天仙在整场戏中的唱做吃重。全剧260句唱词,夏圆圆要唱180句。她的唱,一如其名,珠圆玉润,清脆甜美,吐字清晰,唱腔中融入了多种黄梅曲调,韵味醇厚。夏圆圆还注重从人物感情出发,力求达到以情带声,声情并茂,具有耐人寻味的艺术魅力。感情激昂处,还唱出了传统黄梅戏中很少用的高音C,而且毫不费力。在多个不同的场次中,夏圆圆依靠自己绝佳的悟性和舞台感觉,完美地将在中国流传了2 000多年的故事人物以全新的面貌演绎。在首尔举行的第三届韩国戏剧节,《玉天仙》捧得最佳国际剧目奖。

黄梅戏又有了一位出色传承人。通过这出戏的出色表演,夏圆圆在众多黄梅戏青年才俊之中脱颖而出。尤其可贵的是,71岁的黄梅戏表演艺术家黄新德在剧中主演朱买臣。梅花奖得主王琴等一级演员都在剧中甘当配角。由于这几位名角的衬托,使夏圆圆这朵红花开得更加引人注目。

《玉天仙》的演出充分体现了小剧场戏剧的特色,还原了中国古典戏曲的原汁原味。全场两根麻绳、一桌六椅,六位演员、六位伴奏正面呈现的基本样态。其中四位演员同时扮演多个角色。全剧转换衔接自由流畅,打鼓的、拉胡琴的忽而也充当角色,插进一句对白。剧终,玉天仙求死不得,忍辱偷生,使人联想无穷。传统戏曲的实验性尝试令当代观众兴奋不已,黄梅戏走出了一条新路。

明智的转型

——评小剧场黄梅戏《薛郎归》

安庆市黄梅戏艺术剧院带来的小剧场黄梅戏《薛郎归》，是升格为中国（上海）小剧场戏曲展演的上海第5届小剧场戏曲节的压台戏之一。

《薛郎归》脱胎于传统京剧《红鬃烈马》，是继《玉天仙》之后，安庆黄梅剧院推出的第二部小剧场黄梅戏。这又是一出为封建时代妇女鸣不平的"旧中出新，新而有根"的好戏，再度尝试用现代眼光把王宝钏苦守寒窑18年的传统故事说给现代人听。《薛郎归》是一出"贫困戏曲"，以'小制作、大情怀、正能量'为出发点，尝试走一条黄梅戏现代表达的新路。

这种尝试无疑是值得肯定的。"贫困戏剧"是20世纪60年代波兰导演格洛托夫斯基创造的。1959年，他就任奥波尔的"十三排剧院"的经理和导演。在不少西方国家里，13是一个犯忌的数字，但格氏却以此为剧院命名。可见其反常规态度之坚决。"十三排剧院"只有84.5平方米的演出厅，三四十个座位。格氏认为，戏剧的要素唯演员与观众，其他都是可有可无的。他创立的新戏剧，名曰"贫困戏剧"，也称"质朴戏剧"，表现了一种状似"简单"的复杂性。他的著作《迈向质朴戏剧》成为不少欧美国家的戏剧教科书。

《薛郎归》貌似"贫困戏曲"。但是，内涵并不贫困。舞台是简单的，然而表演却是精美的；形象是质朴的，内涵却是深邃丰厚的；经过"精雕细琢"，做到了演唱"浅而能深，近而能远"。《薛郎归》一共五个演员，加一位鼓师，整个舞台还原了古戏曲的场面，六面白纸做的高低错落的墙（寓意人生乃是纸一张），是台上主要布景，著名黄梅戏表演艺术家黄新德再次放下身段，充当检场人，穿一领灰色长衫，手持一把折扇，不时插科打诨，唱念点穴。薛平贵归来时，玳瓒公主手捧"凤冠霞帔"上场，只是一张写了四个字的纸，检场人打开折扇，上书"没钱做道具"，点明了质朴戏剧的特征。"贫困戏曲"与小剧场戏曲在突出演员的表演上，有某种共通之处。观众不到百人，演员与观众面对面、心对心的交流，唱腔、表情、眼神、身段、水袖、台步都要更讲究、更精致才行。

《薛郎归》的呈现简约而精益求精。郑玉兰饰演王宝钏，夏圆圆演丫鬟，主仆二人，都是国家一级演员。《枯守》一折大段演唱，郑玉兰把对薛平贵的思念、等待的心声外化，边唱边舞，唱得声情并茂。最后一场王宝钏拿起父亲给她的一把金剪刀，唱了一

段《十八剪》，剪去了十八年的一切：
"第一剪，剪掉这天真烂漫；第二剪，
剪掉这飘彩翩翩；第三剪，剪掉这女
儿梦幻；第四剪，剪掉这情思绵绵；第
五剪，剪掉这苦苦思念；第六剪，剪掉
这痴心一片……十八剪，十八剪啊，剪
掉了，青灯孤盏，夜夜无眠，肝肠寸断，
度日如年。"字字句句，如泣如诉，悲
怨交加，催人泪下，长达80句的黄梅
戏唱腔，也让观众获得极大的审美满

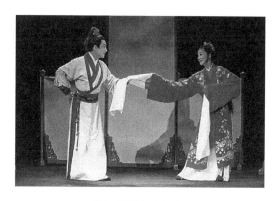

黄梅戏《薛郎归》剧照

足。全剧在检场人百感交集的吟诵中结束："王宝钏嫁给薛郎十八天，薛郎离开；王宝
钏苦守寒窑十八年，薛郎归来。大登殿后十八天，王宝钏郁郁而终……"引发了人们的
深思。

戏的结尾突破了观众熟悉的大团圆的常规。纸糊的六个墙面被扯裂，碎纸片纷
飞，似一场花葬。王宝钏梦醒之时，却是梦碎之时。《薛郎归》的外壳是传统的，但思想
却是现代的。编剧用当代女性的视角重新审视传统的王宝钏与薛平贵的故事，把现代
的思想观念融入古代故事中去，做到了"守正创新"，"旧不泥古，新不离本"。

安庆市黄梅戏艺术剧院连续两年选择走小剧场之路，是一次"明智的转型"。《薛
郎归》还有一个好处，即不完全等同于20世纪80年代的质朴小剧。它的舞台是有精巧
构思的，白纸糊的墙面，背后有不少人物剪影的戏，相当出彩。台上的人物、服饰化妆
还是讲究的，主演个个靓丽，唱做念舞一丝不苟，鼓乐丝竹简洁精准。但是，它又的确
是一出低成本的小剧场戏剧，整个演出团队只有10人，所有的服装道具仅装6箱，每人
拎个箱子，就可以出去巡演。余青峰等有识见的艺术家做"贫困戏曲"，目的是为了让
戏曲不再贫困，在表达戏曲本身艺术性与赢得观众欢迎之间寻找到了结合点。它不仅
丰富了剧目储备，且为青年演员提供了锻炼和施展才华的平台。《玉天仙》和《薛郎归》
都在韩国国际小剧场戏剧节获得最佳大奖，并巡演了数十场，好评如潮。我们高兴地
看到：活得下、演得了、站得久、走得出、传得远，这是戏曲的一条新的生存发展之道。

刊于2019年12月23日《新民晚报》

覆水难收心可收

看过许多剧种的《朱买臣》的戏,都是以"马前泼水拒妻"为结局。梁谷音的昆剧《痴梦》一折,崔氏那如痴似梦的神态、悔恨哀怨的眼神、披红挂绿的装扮,给我留下了难以忘却的记忆。但这回在上海小剧场戏曲节上看梨园戏《朱买臣》(残本),以"覆水难收心可收"为主旨,朱买臣最后接纳了赵小娘,实现团圆的结局,在戏曲界是独树一帜。

梨园戏是中国现存最古老的剧种之一。滥觞于宋元,鼎盛于明清,历史长达800年,被誉为"南戏活化石"。此次福建省梨园戏实验剧团遵循老艺人口述指导,复排《朱买臣》(残本)来沪演出,传承古乐遗风,保留宋元南戏余韵,修旧如旧至斯,实在难得一见。梨园戏洗去历史尘埃,成为当下人珍爱的精神文化瑰宝。3小时15分的演出时间不嫌其长,满台闽南俚语而不觉隔阂。

戏虽长,但好看有趣。戏中人物从装扮到语言,均有浓烈的闽南地域特色,尤其赵小娘一角,不同于其他剧种,更具乡土气息,至今民间仍流传有"乾埔(男人)不学百里奚,查某(妇人)不学买臣妻"一说。赵小娘既有刁蛮的一面,又有娇嗔的一面,有色厉内荏的一面,又有可怜可爱的一面。她并不是一个风骚下流的女子,在朱家极度贫困中苦熬13年,受妗婆挑唆,才逼朱买臣写下休书,后来也未重新嫁人,独自孤苦度日。在这个人物身上寄托了平民百姓的几分同情,也为最后的团圆埋下了伏笔。赵小娘姿态之多彩,心理之多变,是旦行中最难演的一个角色。被著名戏曲剧作家王仁杰誉为"天才的演员"的曾静萍,把这个人物演活了、演绝了。她浑身是戏:眼神、表情、手势、步态、形体、唱念、语调,处处细腻入微,有许多身段与敦煌莫高窟中的壁画人物形体有异曲同工之妙。难怪方亚芬、史依弘、梁伟平等戏曲表演名家,都不愿错失这个观摩机会。

赵小娘与朱买臣这两个人物间的对比感,贯穿全剧始终。隐忍与夸张、阳春与白雪、道德与欲望、高雅与俚俗……一个直白外露,什么都藏不住,脸上口中;一个含蓄内敛,话不说透,眉宇心间。《扫街》一折,是全剧的转折。朱买臣中了状元,出任太守,身着红袍,骑着高头大马,路遇扫街的赵氏。最不堪是重逢,往事涌上心头,如何应对这次重逢?朱买臣命人端来一盆水,马前泼水。他用这个行动告诉赵氏,一切已如覆水难收。这段泼水细节,相较《逼写》,两人的心情完全反了过来:赵小娘悔恨羞愧无言,而朱买臣犹如火山迸发。这一泼,是痛楚,是绝情。语言,乃至声音,在这里都是多余。

双方的表演毫无外化的渲染,极尽克制隐忍。这一段戏少了对过去的愤恨报复,而多了对《逼写》的不堪回首。朱买臣是如此,赵小娘亦是如此。

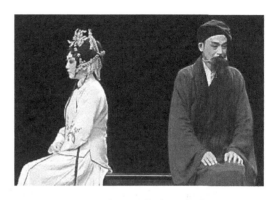

梨园戏《朱买臣》(残本)剧照

覆水难收心可收。那么,赵小娘又是怎样把朱买臣的"心"收回来的?这是观众非常关心的一个问题。戏之所以好看,也在于此。于是,有了《托公》一折。耆老张公和赵小娘,仅从身份、体貌、年龄上看就差距甚大,已然具备了极佳的对比效果。当年赵小娘不听张公苦劝,如今赵小娘倒过来哀求张公帮忙说合。这是一场从头到尾的对子戏。舞台上的张公如山,而小娘似水。前者稳重,后者灵动;前者正直仁厚,后者鲜活灵动,对比鲜明,场面十分好看。她刚面对张公时,迂回再三,几度因羞愧而难以启齿;为了说动张公,跪在地上起誓,人们正要听她说什么呢,一向口齿伶俐的她却故意糊里糊涂"混"过去了,引得满堂哄笑;她自己身无分文,却要请张公喝答谢酒;张公应允喝酒了,却先是"拖"后"混",还留下了一个在当地流传至今的"张公请张公"(向张公赊钱买酒,请张公喝酒)的典故……赵小娘大唱"是我错",请张公转告朱买臣我没有再嫁人。这一折戏,长达近45分钟,消解了戏剧"故事"的桎梏,嬉笑怒骂,机趣频出,终于说动了张公,愿意为她当说客,最后朱买臣、赵小娘两人终得谢花重开,缺月再圆。

《朱买臣》是梨园戏"嘴白戏"的优秀代表作。所谓"嘴白戏",不是方言话剧,即是主要靠对白演戏,不用大段唱腔来抒发人物感情,没有了曲调和伴奏,全靠演员高水平的念白功夫。戏曲界有句行话:"千斤念白四两唱",虽然夸张,但强调了念白之难。不但在于吐字归音要准确清晰,更在于对节奏徐疾、气息张弛、声调高低、音量收放的巧妙掌控。《逼写》《托公》《训董》三折戏,风格古朴风趣,语言生动诙谐,保存了许多闽南古谚语,念做俱佳,脍炙人口,在科诨、调侃中展现人物性格,给观众留下深刻印象。《训董》一折,虽说是"训",董和与董成叔侄两人的几番对话,却充满了谐趣,也显示了"嘴白戏"的说和做的特征。既是精心雕刻,又若浑然天成。

还值得一提的是,梨园戏的司鼓乐器很有特点,打鼓时将一只脚放在鼓面上,运用脚跟脚腕的压力变化,敲打出千变万化的鼓点节奏和音色,俗称"压脚鼓",堪称中国剧坛一绝。司鼓者还可以充当角色,和台上的演员直接对话,这在戏曲舞台上也是少见的。

作于2016年12月5日小剧场戏曲节观后

小人物的机智和温情

——欣赏绍剧《绍兴师爷》

浙江绍剧艺术研究院送了一台好戏到上海:《绍兴师爷》来哉!

绍剧是浙江省的三大剧种之一,原名绍兴乱弹,有着近400年的历史。"绍兴师爷"又是绍兴的著名土特产。文风炽盛、人杰地灵的绍兴是师爷的主要出产地。世间曾有"无绍不成衙"之说。绍兴师爷,和绍兴花雕酒一样出名。一个地方长官请到了一位好的绍兴师爷,可以佐官而治、巧解各种难题。但是,"绍兴师爷"又是略带点贬义的词儿。绍剧《绍兴师爷》中的骆师爷,则是一个有情有义、有温度有筋骨的正面人物形象,充满了小人物的智慧和温情,为"绍兴师爷"正了名。

这出戏由著名编剧陆伦章创作,基本情节均取材于绍兴师爷的趣闻轶事。以骆涛的人物经历为主线,以五个散点事件串联为结构,让观众在轻松愉快、趣味盎然的看戏过程中,领略了绍兴师爷的睿智、机敏、仗义、急人所难又不为利禄所动的性格。全剧显示出山阴寒士的风骨情怀,传递一种向上向善的价值观。

《绍兴师爷》是一出文人戏。五个故事,可分可合,密切连贯。剧中,小人物的聪明机智无处不在。机智是人的智商和情商的融合,机智是知识和经验的发酵。绍兴师爷虽是一个小人物,他的智谋却高人几等。在"智改奏章"一折中,新科状元为自己两个母亲争抢凤冠而发愁,骆涛巧妙地在他的奏章中改动一个字,把"争"字改为"让"字,一字之改,化解难题,皇帝深为感动,赐下两顶凤冠,皆大欢喜。周章为报杀母之仇愤而杀人一案,骆涛将判词由"情有可原,法无可赦",改为"法无可赦,情有可原",上下文一调,四两拨千斤,小周章死里逃生,骆师爷功德无量。

小人物的大智慧,还表现出临危不惧,向死而生。最后一场戏乾隆私访绍兴,下旨带骆师爷进京辅佐,骆涛心存畏惧,假装中风,称病推辞。皇上扮作医师上门探访,一眼识破:"师爷过谦了,病到如此模样,依然才思敏捷,滴水不漏。"乾隆要处置骆涛,骆涛坠入惊涛骇浪般的生死之考,莫知府也犯有欺君之罪,三人在舞台上有不同的表演。这场戏矛盾冲突尖锐,引人入胜。绍兴师爷又一次运用非凡的智慧化解了危机。乾隆决定用"抓阄"方式决定骆涛生死。聪明绝顶的骆涛猜出了皇帝的计谋:两个阄都是"死"。他面对盘中的两个阄,挑了一个,赶紧塞进嘴里吞下去,留下的阄,打开一看,是个"死"字(照理,吞进肚里的肯定是个"生"字),骆涛得以绝处逢生。乾隆大喜,夸奖

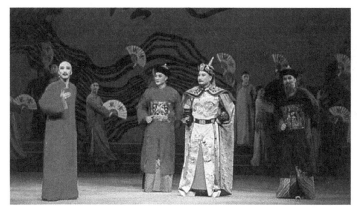

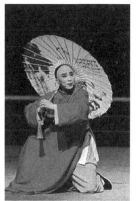

绍剧《绍兴师爷》剧照　　　　　　　　　　章立新饰骆涛

他"识力俱卓，才学兼优"，并说："以朕看来，师爷不是草，是树，是为社稷为朕遮荫的一片大树。"御赐钦封"遮荫侯"，让骆涛继续留在绍兴府中。平民百姓的智慧战胜了赫赫威严的皇上，观众开怀大笑，真是俗中见雅，雅俗共赏。

《绍兴师爷》落到著名导演杨小青手里，构思新颖，手法独到。她和编剧、演员一起努力寻找更加贴近人物情感和心理的表演样式，尝试运用现代戏剧元素，使绍剧在粗犷豪迈的外表下，更能细腻地表现人物的情感。第一场与第六场，各有一段骆涛与自己灵魂的对话。第一次灵魂出窍告诉观众：骆涛当师爷目的是"寻一只饭碗，解决温饱"；第二次灵魂出窍，是乾隆看中了骆涛，要以仪仗队接骆涛进京。骆涛和灵魂对话后，明白官场风险太大："若做了无根的浮萍，无线的风筝，没有根基，怎会长久？"夏枯草当不了灵芝，骆涛萌生退意。用现代派戏剧的表现手法，介入一出古装戏里，把绍兴师爷的内心独白，展现得淋漓尽致，则是一种成功的创造。

绍剧唱腔与秦腔有明显的渊源关系，唱腔高亢激越。本嗓演唱，刚健挺拔，稳重老沉，运腔委婉深沉，字正腔圆，别具一格。剧中多次运用了"海底翻"唱腔，几位主要演员的抒情唱段，音程跳跃大，可长可短，根据情绪，耍上拖腔，酣畅淋漓、荡气回肠，具有强烈的剧场效果，台下叫好声不断。

章立新、章金刚分别饰演骆涛和地方官莫太山，既突出了绍兴师爷"尽心佐治"的敬业、忠诚、智慧和民本思想，又揭示了官员复杂的内心世界和渴望留住辅政智者的软硬手段。在官员和师爷的主宾关系中，编导用喜剧的笔触来描绘"幕僚"的行事方式和道德操守，体现出师爷的机敏才智，既辅助了地方官员，又恪守人文精神。祝贺浙江绍剧艺术研究院开挖乡土题材，抓出一台地方特色鲜明的优秀作品，登上了上海的舞台。

刊于2018年12月9日《新民晚报》

大义铸大美

——欣赏上党梆子现代戏《太行娘亲》

本届国际艺术节好戏连台。其中有一台是晋城市上党梆子剧院的现代戏《太行娘亲》。

《太行娘亲》弘扬着人间的大义，剧本好、导演好、唱得好。这台好戏，是沪、晋两地艺术家精诚合作的结晶。上海的艺术家占了半爿天。编剧李莉、张裕是上海编剧名流，导演王青是上海京剧院的一级导演，舞美、灯光设计伊天夫和服装设计潘健华，都是上海戏剧学院的一流专家。他们用现代艺术的手法，包装一台从里到外、土气十足的上党梆子，烘托"太行山上一枝花"陈素琴的表演，使戏的演出特别感人。

上党梆子是山西四大梆子之一，流行于山西省东南部。上党梆子以演唱梆子腔为主，兼唱昆曲、皮黄、罗罗腔、卷戏，俗称"昆梆罗卷黄"，上党梆子具有粗犷、高亢的艺术特色。台步、身段都有淳朴古老的特点。上党梆子演现代戏《太行娘亲》，上党梆子好声腔，义薄云天情难忘。

上党梆子《太行娘亲》剧照

这是一出新时代的"搜孤救孤"。《太行娘亲》这部戏的创作可谓是挑战与机遇并存。挑战，因为之前已有很多类似题材的戏；机遇，是说"娘亲"题材是艺术创作的"富矿"，太行山成千上万英雄母亲缔造了哺育革命后代的摇篮。但是，李莉和张裕独辟蹊径，选择了"搜孤救孤"这个主题，塑造了一位因势推动、逐步成长、性格别致、与众不同的英雄母亲赵氏形象。她收养了王营长的儿子铁牛。王营长怕连累乡亲抱走铁牛，赵氏为保护铁牛和全村人的生命，与日本鬼子周旋之后，与自己的亲孙子铁蛋一起被活埋枯井，英勇就义。

国家一级演员、中国戏剧梅花奖获得者陈素琴饰赵氏。她多侧面地展示了这个人物的性格。在亲孙子铁蛋满月时，她无比喜悦，满台是笑，睡也笑、醒也笑、进屋笑、出门笑；但她在目

陈素琴饰赵氏

睹日本鬼子在后山沟残杀全村老小的惨状后，往家跑时，又转而显得无比慌张，跌跌撞撞，连走带爬，一进家门就倒下；对铁牛，始为拒绝接收，后为犹豫和接纳，到最后果敢地从王营长手里追回孩子，不惜牺牲自己的亲孙子而保护铁牛，她的思想在不断升华。这个转变过程是真实可信的、合理的，又极其感人的。陈素琴把一个连名字也没有的乡村妇女演活了。《太行娘亲》这出戏，可以称之为现代戏曲中一部新的经典作品。赵氏这个人物，在中国现代戏曲史的人物长廊中，将和杨子荣、李奶奶、阿庆嫂等人排列在 起，占有毋庸争议的一席。

陈素琴的梆子唱腔，高亢委婉，慷慨激昂，惊天动地，凄厉悲壮。唱到动情处，撕心裂肺，声震全场。且听赵氏怒斥日本鬼子冈村一段唱：

"骂一声小鬼子我把悲声放，哭天哭地我哭你娘！谁知你把良心丧，不敬老父不敬娘。抛妻别子来中国，凶残赛过杀人狂。你叫俺，怎共荣？怎和善？怎低头？怎忍让？只能报仇抢对枪！哪天你死在枪口下，我哭你娘，空喜欢、白期盼、白白养儿一大场！"这一段唱，一气呵成。伴以节奏激烈的音乐和铿锵的锣鼓，斥鬼子，恨满腔，声声泪，字字血，赢得如潮掌声。唱毕，赵氏朗声大笑，高高举起铁蛋，像铜铸铁浇般的，决然转身，跃入枯井。大悲之中见大义。大义铸造了一位新英雄。抗战时代赵氏救孤的故事，打动了台下每一个观众。

导演花了大功夫。第一场的铁蛋满月，一声"开席喽"，喜气洋洋，全场闹腾，虽然家家都穷，但穷日子照样凑来白水酒、野菜饼，互相劝酒；突然枪声响，鬼子来了，剧情

急转直下，场面由喜顿时转为悲。张伯抱着王营长的婴儿上场。两个用不同色彩衣包婴儿的命运，成为全剧的一条主线。道义、良心、喂奶、保护、抗争、跳井，各种人物的活动，都围绕着铁蛋和铁牛的生与死展开。导演紧紧抓住这条主线，让复杂多样的内心情绪同步在一个时间轴上向前滚动，铺排得很有戏剧性。剧情悬念不断，一环紧扣一环。山西的方言，一点也没有间隔观众对戏的理解。

这出戏的舞台布景和灯光也很有特色。阿庇亚说过："活的艺术意味着合作。"对于一个高明的舞台美术设计家来说，应当做到最大限度地发挥自己的潜能，又时刻记住自己的"身份"，恰如其分地表现自己。伊天夫做到了这一点。《太行娘亲》的近景是断崖岭的岩石，刀削斧劈的石块显示其坚韧的质感；远景是魏峨的太行山，衬托出当地百姓不屈的民族精神。伊天夫善于捕捉人物情绪变化的一刹那，使灯光成为演员表演的有力助手。剧终，赵氏抱着亲孙子跳井时，在漆黑的舞台上，一束血色红光照进枯井底，让奶奶唱了一大段深情悲壮、催人泪下的挽歌。赵氏在一片红光的映照下，托起铁蛋，犹如一尊不朽的雕塑，令人敬仰。大义铸大美。壮哉，赵氏！

刊于2018年11月18日《新民晚报》

小丫杠起了大旗

——评扬剧《花旦当家》和龚莉莉的表演

江苏著名剧作家袁连成接连写成了两部现代淮扬好戏:《鸡村蛋事》和《花旦当家》,都是"小丫扛大旗"的故事,生活气息、喜剧色彩甚浓。两出戏,也培养、提升、造就了两位青年女演员。前者是上海淮剧团的邢娜,后者是镇江市艺术剧院刚过而立之年的扬剧演员龚莉莉。

《花旦当家》是一部反映新农村建设的现代题材剧,聚焦于新农村建设如何兼顾文化遗产保护的问题。一片老村落,一座古戏台,一方戏窝子,300多年来,枕着长江的涛声,倚着金山的香火;如今一声令下,老村落将毁,古戏台将拆,戏窝子将逝,庄户人家的精神家园即将消失。怎么办? 这时,一个县剧团的小花旦演员徐徐向我们走来,一幅江南农村风情画的图卷缓缓打开。小花旦林小妹在一个有着300多年历史老村落的新农村建设过程中,以自己的担当精神和聪明才智,带领一群热爱演戏的村民,给我们讲述了一个保护"古戏台"的故事。

在上海举行的戏剧专家座谈会上,专家们对《花旦当家》给予了高度评价,认为这是一出接地气顺民心、思想观念正确、镇江地域特色和扬剧特色都十分鲜明的好戏。两年来30余稿的打磨,越磨越精,越改越好。犹如一盆味道浓郁又上档次的淮扬名菜,鲜美醇厚,质朴本色,但是做得极其精到细致,上得了宴会厅,又进得了平常百姓家。

《花旦当家》有三"味":有情味,有趣味,有韵味。"有情味",即是乡情乡愁,扑面而来,一个古戏台,包含了对故土文化的无限的眷恋。"有趣味",是故事生动、语言鲜活。剧中穿插了"三击掌""柜中缘""白娘子斗法海"等戏剧元素;唱词和念白运用了许多镇扬地区"下里巴人"的方言俚语,如

扬剧《花旦当家》剧照

"我家住在戏台旁,戏窝子就是我家乡,苦辣酸甜都要唱,唱过了月亮唱太阳","头发丝子炒粉条——乱上加乱","咸菜烧豆腐——有盐（言）在先","头如笆斗大,心似井水凉"……生动鲜活,通俗而不庸俗。"有韵味",是扬剧曲调的韵味悠长,流派传承脉络清晰,又有演员自己的发展,像扬剧大师金运贵传人姚恭林的金派姚腔,一开口,就获得满堂彩。三位著名表演艺术家姚恭林、王正东、许晴,甘当配角,倾力烘托抬举青年演员龚莉莉,也体现了老艺术家的高风亮节。整出戏是一台好人,矛盾冲突并不尖锐,但是台中台,戏中戏,非常好看耐看,妙趣横生,还是牢牢地抓住了观众。大俗大雅,俗中见雅,正是《花旦当家》这台轻喜剧的艺术魅力所在。

这里,我还想重点谈谈优秀青年演员龚莉莉的表演。

扮演主角林小妹的龚莉莉是一位优秀的扬剧青年演员,是80后的后起之秀,师承扬剧首朵"梅花"徐秀芳,她天生丽质,形象亮丽,但是过去在舞台上还没有唱过主角。两年前,镇江艺术剧院慧眼识宝,让她在这出戏中挑起了大梁,饰演一个"小丫扛大旗"的村官林小妹。对她本人来说,也是经历了一次演戏生涯中"小丫扛大旗"的机遇,她不负众望,演得有声有色,生气勃勃,光彩照人。

林小妹原本是剧团的小花旦演员,清纯活泼,无忧无虑,人见人爱。只因出生在古戏台所在地——江边村,当古戏台面临拆迁的紧急时刻,误打误撞当上了村委会主任。她爱家乡,爱唱戏,爱古戏台,聪明能干敢担当,性格豪爽倔强,有一股初生牛犊不怕虎的精神。这个人物的性格是多元的、丰满的,既有明媚天真的一面,也有调皮机智的一面;有过彷徨困惑的苦恼,更在关键时刻表现出果敢、坚持和魄力。她淳朴得像现代农村中身边的姐妹,又有"这一个"的独特色彩。龚莉莉通过唱腔、肢体、神态,点点滴滴地流露出她的特别之处,巧妙地表现了这一转变,给人以水到渠成、真实可信之感。这里特别要提出的是,龚莉莉扮演的"这一个"现代村官,一举手一投足、一跳跃一转身,都显示出戏曲程式的功底,动作很优美,而不是生活的照搬,她把扎实的戏曲基本功"化进"了当过花旦演员的小村官的言行举止之中,展现了戏曲程式之美,又符合特定的人物身份。

龚莉莉的唱,扬剧的韵味纯正而浓厚。龚莉莉唱的是高秀英派,在认真继承高派传统唱腔的同时,探索新的演唱方法。她的演唱讲究吐字软绵,喷口有力,以情带声,用声腔来塑造人物。她还扬弃了扬剧传统唱法中某些冷僻字的发音,改用"扬州普通话"来吐字,使唱腔既有扬州的地域性,又有现代扬剧的时尚性。她大胆地向编剧袁连成提出,借鉴淮剧踩板的唱法,学习淮剧《祥林嫂》中的"天问"唱段,改唱扬剧的推字大陆板,以达到淋漓尽致地抒发情感的效果。传统的推字大陆板,4字一句,最多推6句,而在《花旦当家》的三段核心唱段中,大陆板推字从6句增加到20多句,一气呵成,难度极大。这要求演员有咬字归音的功力、行腔运气的技巧,经过反复琢磨,刻苦磨炼,她终于将三大段20多句的推字大陆板,唱得字正腔圆、干净利落、节奏铿锵、声情并

茂。尤其是遇到资金缺口的难关,不得不忍痛变卖传家宝时的那一大唱段:"对着戏台双膝跪……",更是直抒胸臆,感人肺腑,一曲终了,赢得满堂的喝彩声。

龚莉莉承担了剧中大部分唱段,但她不忘提醒自己:唱得动听固然重要,观众喝彩固然开心,更重要的是展示人物内心,刻画角色形象。她的演唱,遵从"体验派"的表演原则,一切从人物出发,技巧为塑造人物、推进情节、揭示主题服务。她说:"形式不能大于(架空)内容"。她每演一场戏,都重新体验,努力把自己化身为人物。一个年轻的演员,能有这样的识见,坚持走这样的正路,值得肯定。在这出戏中,因为林小妹的形象与龚莉莉本人差距不大,所以,她的表演比较本色自然,清新质朴,得到了普遍的赞扬。正如她所说的:"一个演员在适合的年龄碰到一个适合的戏,饰演一个适合的角色,是一种幸运。"可贵的是,她没有在喝彩声中停止自己的脚步,又在下一部抗日戏中饰演一个寡妇,接受了新的挑战。她说:"我钟爱戏剧,我喜欢挑战,我相信明天。唱念做打,再累亦不悔;神光离合,理想我愿追。"这是非常难得的。

一位成熟的表演艺术家必须有一批自己的代表性剧目,塑造出若干个光彩照人的特色鲜明的舞台人物形象,并拥有一大批戏迷,以这个标准来衡量,龚莉莉还只是一颗耀眼的新星,她的艺术之路才起步。希望她继续努力,成长为扬剧第四代当之无愧的接班人。

《花旦当家》已荣获江苏省戏剧领域的多项大奖、演出了50多场,相信通过继续打磨提高,一定能锤炼成新时期扬剧现代戏中的一台看家戏,一出优秀的保留剧目。

刊于《上海戏剧》2015年第10期

一曲知民情、纾民怨的慷慨悲歌

——评大型秦腔现代剧《狗儿爷涅槃》

 脱胎于北京人艺经典代表作《狗儿爷涅槃》的同名大型秦腔现代剧，2016年12月初到上海演出两场，一票难求。它冲破了地域和方言的阻力，在上海舞台上刮起了一阵"西北风"。这是一曲吁民情、纾民怨的慷慨悲歌，是一出敢于揭示现实生活中农民苦难、沉痛反思中华人民共和国成立后近30年农村政策的好戏。话剧《狗儿爷涅槃》诞生于20世纪80年代，是一部被认为是北京人艺探索剧目中的"看家剧"，30年过去，宁夏秦腔剧院把北京人艺的看家剧接过来，改编成秦腔，让它唱起来，舞起来，"吼"起来，是需要巨大的勇气和智慧的。

 这出戏人物鲜活，震撼人心，接地气，吁民情，纾民怨。戏曲化程度高，剧种和地方特色强烈，编、导、演三方均达到很高的艺术水准，是戏曲现代戏的力作。

 《狗儿爷涅槃》涉及了土地问题以及农民命运的问题，在戏曲舞台上很少见到这类题材。故事取材自著名剧作家、北京人艺老院长刘锦云长年的农村生活。该剧讲述了一个庄稼汉三代人追求发家梦的故事。在解放前、土地改革、合作化和公社化以及"文化大革命"等历史进程中，一个农民朴素的"土地情缘""发家梦想"萌发了，又破碎了。狗儿爷的父亲遭地主祁永年逼债，为保住自家二亩地，活吞一只小狗崽，抱恨身亡。狗儿爷，也是个舍命不舍财的人，在战乱年头，不顾逃难的妻儿，冒着枪林弹雨捡割了祁家15亩好芝麻，媳妇却被炸死了，留下不满周岁的儿子；土改分田，翻身解放，地主家那座高门楼也分到狗儿爷名下。相亲再娶了个年轻美貌的媳妇，买马买车买地，喜滋滋的好日子才开头，忽然一声令下，土地、车、马全归了集体……狗儿爷疯了，媳妇也跟了别人。其子陈大虎欣逢改革开放年月，重拾发家梦，办了个白云石场，为修建大道，要拆掉土改胜利果实高门楼。狗儿爷在门楼下燃起一把大火，他的发家梦想在一生的苦苦追寻中"涅槃"，新一代的陈大虎再继续。梦未断，情未了，给观众留下了无穷的联想。

 编剧刘锦云亲手将话剧改编为同名秦腔，由原作者亲自改编极为罕见，堪称当代戏曲界的一段佳话。秦腔《狗儿爷涅槃》不是按照一人一事的传统戏曲结构来组织戏剧情节的，它将跨越半个世纪的祖孙三代的发家梦整合在一个舞台叙事之中，深刻体现了中国农民精神的传承与变异。作者怀着对中国农民的深切同情，将剧中人物的命

运和时代、民族的命运密切结合在一切。本剧选取了解放前、解放后和改革开放这三个重大的历史时期,重点描写狗儿爷的生命历程。秦腔相较话剧最大的不同在于运用庞大的歌队展现原作中通过台词来叙述的剧情。开场时,三组老腔乐队以热烈的群舞伴以雄浑的吟唱:"惊蛰化一犁,春分地气通。旱天打响雷,圆俺一个梦!"点出了戏的主题。这支主题曲贯穿全剧,开场时、再起时、临近末尾时的三次同样的吟唱,唱出了完全不同的情绪。它不仅增加了戏曲文本的诗意性,而且也起到了主题升华的效果,浸入农民生命的这些节气,是与纠结他们一生的土地梦紧紧相连的。

习近平总书记在庆祝中国人民政治协商会议成立65周年大会上的讲话中指出:"要坚持工作重心下移,深入实际、深入基层、深入群众,做到知民情、解民忧、纾民怨、暖民心。"这段话,虽然是对政协领导说的,但同样符合于对文艺工作者的要求。秦腔现代剧《狗儿爷涅槃》的主创人员,从多种角度去透视生活、直面历史,对我们几十年来的农村政策、中国农民的国民性和民族性进行剖析反思,赋予一个古老的地方剧种以深刻的思想力量和现代与传统融合的表现形式。秦腔现代剧《狗儿爷涅槃》也如"旱天打响雷",有历史的沧桑感,有饱满的人性关怀,有振聋发聩的震撼力,捶打着今天万千观众的心。

狗儿爷是中国千千万万农民的一个典型,他的遭遇是中国千千万万农民的一个缩影。他们渴望有一块地,一匹马,一辆车,几间屋,老婆孩子热炕头,过一种温饱的生活,当然也梦想通过勤劳吃苦发家致富。但是,这样一些合理的起码的人生追求,却不能得到,或是得而复失。发家梦破灭了,狗儿爷发疯了,他大声地"吼"道:"为什么非要死劲儿整治庄稼人?""分了地,翻了身,趴在地上亲又亲。身下的土还没捂热乎儿,敲锣打鼓归旁人。""想土地,盼发家,苦盼苦熬。离了脚下土,碎了发家梦,掏了心肝肺,断了美前程。"这样的生活情景和过程,对于经历过农村不间断的运动的人们来说,无疑是再真切不过的了。这些唱词,生动贴切而且深刻,有"泥土味",更有文学性和思想性,喊出了中国的"狗儿爷"们的心声,真正是"接地气""吁民情""纾民怨"的悲歌。狗儿爷的"怨"和"吼",他的不解和诘问,在今天依然值得听取。

秦腔《狗儿爷涅槃》使戏剧载体发生了改变,但不变的却是狗儿爷这个中国传统农民形象带给我们的心灵震撼及理性反思。话剧文本的深刻性,在这部秦腔作品中,完成了"戏曲化"的出色的转身。一个古老的剧种——秦腔,能如此呈现深刻的思想,能如此表现中国现代农民所遭遇的苦难与不幸,是需要一种深爱农民、敢于担当的精神的。我非常敬重导演张曼君和宁夏秦腔剧院的艺术家们敢于担当的勇气,他们再度选择演绎这个沉重的题材,呈现了戏剧家的良知历史责任感,一种"为民呐喊"的情怀。

秦腔现代剧《狗儿爷涅槃》在艺术上的成功,首先表现为扣人心弦的戏曲冲突设计。我虽然30年前看过话剧《狗儿爷涅槃》,但看了这台秦腔,感到在戏剧结构上、在

人物形象的创造上，不但不过时，仍然很新鲜，有一种历久弥新之感。李小雄出演该剧的灵魂人物和贯穿全剧的结构性人物——狗儿爷。他不仅戏份重、场次转换多、时间跨度大，而且表演难度极大。这个人物思想单纯、一根筋，但是经历复杂、坎坷，完全不是传统戏中相对简单的人物走向。他有简单质朴的一面，也有狡黠自私的一面；他有发财致富做地主的野心，也有遭受打击后疯癫凄凉的境遇。这个人物跳进跳出、经常转换，李小雄却能做到入心入脑、入情入理，表演得游刃有余。他是用心用情用灵魂来塑造人物的，充分发挥了秦腔独有的艺术特长，将狗儿爷对土地的极致化、极端化的情感表现得入木三分。在农耕社会里，土地是农民的根，是农民的命。农业合作化和人民公社化运动，使他失去了还没有来得及焐热的土地和大青马。在戏中，有狗儿爷两次脱裤子的细节。一个心心念念想发家的农民，拉屎都要拉到自家的田里，"肥水不流外人田"，却不料现在自家的田没有了，只好把裤子提起来。还有一次，是他疯了以后，要"割资本主义的尾巴"，把他辛辛苦苦种在自留地里的高粱全部充了公，他实在想不通，于是又准备脱下裤子证明自己的屁股上没有尾巴。这两个细节，虽然使观众发出了笑声，但是，心里却都在流泪淌血，是极其成功的一笔。

狗儿哥成了"好社员"，光荣花挂在他前胸。一束光照着狗儿爷，他手拿纸花伤心地唱道："离了脚下土，碎了发家梦，掏了心肝肺，断了美前程！拍一拍胶轮车，看一看菊花青。人眼马眼两相望，四行眼泪滴零零。"他发疯了！疯人看社会，疯人说了真话，疯人说出了真相，令人唏嘘，令人深思。

国家一级演员、梅花奖得主柳萍甘当配角，但很出彩。她年轻守寡，愿意嫁给大她11岁的狗儿爷，高高兴兴地趴在他厚实的肩背上，一边唱着"比坐花轿还舒坦"，一边憧憬着明天的美好生活，希望能同他"乐乐呵呵到百年"。但是，好景不长，狗儿爷疯了，一家人吃不饱肚子，只好晚上到地里偷玉米，被村干部李万江抓住。她的哀告、无助和委身、改嫁，心理情感的层次很清晰。这两场戏，柳萍的表演都十分精彩。剧终，

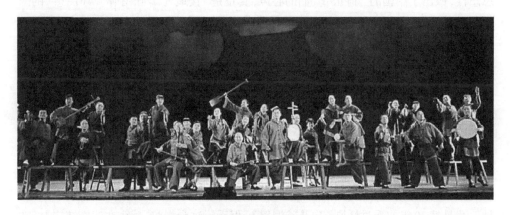

秦腔《狗儿爷涅槃》剧照

清醒过来的狗儿爷见到了老年的冯金花，他让李万江"领弟妹回家吧"。冯金花有大段唱腔："我不是鬼，我不是神，我不要庙，我不要坟，我是天生一女人！人世上，爷们儿苦楚苦不尽，为什么，娘们儿比爷们儿还要苦十分?"道出了一个不幸的农村妇女身心的伤痛，也催人泪下。秦腔现代剧《狗儿爷涅槃》的演出，全团一团火，全团一棵菜，每一个角色都克尽其职，全心投入，令观众无比感动。

李小雄饰狗儿爷、柳萍饰冯金花

秦腔《狗儿爷涅槃》是一出现代戏，但保留了戏曲的强烈的虚拟化、写意性的特征，体现了戏曲美学精神的传承、发展和创新。导演充分发挥道具的作用，一根马鞭代替了菊花青马，以虚代实，尤其是近20条板凳的运用自如，成为这出戏的一大艺术特色。长板凳这样一种农民生活中最普通的器物，在张曼君的创造下，在舞台上"活"起来了，具有极其丰富的想象力。它们忽而四脚朝天成为长势茂密的芝麻地，忽而摆平成为狗儿爷难以割舍的热土，忽而成为一张床，忽而成为戴光荣花的高台，忽而又成为疯癫的狗儿爷假想的媳妇。它们在开场和结尾时是打击乐的乐器，体现出西北高原上粗犷而热烈的舞台场面。金花与李万江结婚，狗儿爷又背着板凳躲在窗户根侧耳细听。屋内是李万江与冯金花新婚燕尔，屋外是疯癫的狗儿爷身背长条凳追忆背回金花的悲欣交集的演唱，这种真切的情景对比，给演员的表演和观众的想象，提供了广阔的空间。近20条板凳的运用，个体和群体，可谓是各尽其妙、极尽其妙。

秦腔《狗儿爷涅槃》是在古老的戏曲根枝上开出的现代新花，完成了从"戏在演员身上"到"戏在戏剧整体"的观念转换，调动各种现代艺术手段来构建精彩而完整的戏曲演出。场面转换、节奏的变化，非常自然流畅灵动；还将话剧中的暗场戏处理成明场戏，歌队与主角的表演融为一体，这种改造对戏曲现代剧目群众场面的处理，也有值得借鉴的地方。第七场狗儿爷听窗户根，第九场狗儿爷和冯金花重逢，特别成功。在戏剧结构和舞台呈现上，该剧又吸收了阿瑟米勒的《推销员之死》中"意识流"的手法，进行了可贵的探索，既高潮迭起，又行云流水。例如，狗儿爷和财主祁永年的矛盾、冲突、纠葛贯彻始终。祁的鬼魂不时出现在狗儿爷的身边，尤其是他发疯以后，在幻觉之中，地主老财阴魂不散，自己仍然被嘲笑，增强了人物的悲剧性，是现代手法融入古老的秦腔的成功尝试。但是，我感觉鬼魂的上场似乎多了一些，有时对戏的进展产生干扰。不知编导以为然否?

高亢粗犷的秦腔曲调唱腔的发挥，老腔歌队的出现，更让新老秦腔观众大呼过瘾，

剧场内数十次雷动的掌声，观众们眼里饱含的泪水，充分展示了戏剧演出独有的现场的共鸣和魅力。

苏联戏剧家梅耶荷德在1935年观看了梅兰芳剧团的演出后，曾兴奋地预言：几十年后，将出现西欧戏剧与中国戏曲的完美结合。这位天才戏剧家的预言，在80多年后中国秦腔现代剧《狗儿爷涅槃》的表现中，再次得到了体现。它做到了"西欧戏剧与中国戏曲的完美结合"。

刊于《中国戏剧》2017年第1期

长袖善舞说《行路》

绍兴小百花越剧团2016年9月来沪,再演田汉、安娥夫妇改编的名剧《情探》,由越剧表演艺术家傅全香的学生陈飞主演。陈飞是绍兴小百花的当家花旦,梅花奖得主,是越剧界难得的文武花旦。她在《情探》一剧中表演出色,我尤其欣赏的是《行路》这出折子戏的表演,文戏武唱,歌舞曼妙,太美了。

傅全香回忆说,50年前,安娥写完《情探》初稿后,重病在床,傅全香去探望,安娥向田汉指指床头的《情探》剧本,看看傅全香,示意田汉要为她修改好这个剧本。据说,田汉在飞机上,望着窗外景色,写下了"飘荡荡离了莱阳卫"这样一段情景交融的《行路》唱词。这出戏后来成为越剧傅派的代表作。

傅全香知道陈飞要演《情探》,告诉她要记住三个字:美、情、怨。要演一个心灵美、外形美、情重如山、怨深似海的敫桂英。

陈飞果然不负老师所望,她的《情探·行路》的表演被誉为"天下第一路"。《行路》一折,全长17分钟,边行边唱边舞,唱腔韵味浓馥、别具风格,强烈地表现了敫桂英的怨恨与愤怒。她的"云遮月"的嗓音和委婉俏丽、醇厚悠扬的演唱,她的奇妙的水袖功夫,已成为浙江各越剧艺校的教学范本。

在一声"飘荡荡离了莱阳卫"中,敫桂英身着一袭白色长裙,在满台烟雾中,神情恍惚、魂飘魄荡地侧身上场。她双手后垂,两条水袖前后摇曳地滑动,一出场就显现了凄切哀婉之美。

更引人注目的是陈飞的舞台绝活——水袖功夫,真可谓长袖善舞,在飘舞间诉说着人物的心语。七尺半的白绫,大大增加了表演的难度,各种动作经过精心的设计和组合,构成了变化万千的美妙的图画。

法国著名舞蹈家兼编导诺维尔说过:"手势——这是一支发自心灵的利箭,它会立刻发生作用,并且直接命中目标,但它必须是名副其实的利箭。"水袖是戏曲演员在舞台上表达人物内心情绪时放大、延长的手势。现在,让我们来看看,陈飞的水袖是怎样"发自心灵",又是怎样"直接命中目标"的。

陈飞唱道:"望北方,又只见狂涛怒水。原来是,黄河东去咆哮如雷。耳边厢,一声声摧人肝腑。"此时,两条水袖顺势撒开,上下转圈飞动,继而水袖又变成一个圆,把敫

《行路》剧照

桂英围起来，她在舞台上呈螺旋形地转了七圈，然后，两条水袖一齐朝后飞去，表现了波涛汹涌的黄河的"咆哮如雷"和"摧人肝腑"。接着，她把两只水袖先后交叉甩搭上双肩，做抱肩的动作，再加上云袖、甩袖、搭袖、卷袖、荡袖等一系列强烈的戏曲舞蹈动作，"诉说"着敫桂英痛彻心扉的悲愤。

水袖也可以表达演员的柔情。在捉拿王魁之前，敫桂英思想曾有反复。她想到，自己毕竟和王魁做了两年夫妻，于是向判官爷求情道："判官爷，许桂英，先去试探。他若还有人性在，我情愿收回（索命）。"此时陈飞的水袖又换了一种"语言"：将两条水袖收拢，左手的水袖卷起成麻花状，表示自己心情的纠结，右手的水袖轻轻地舞动，再将两条水袖一起甩到身后，向判官爷下跪。短暂的停顿，却是此时无声胜有声。这一支支从心灵深处射出的利箭，在台上台下激起了一阵阵的"感动波"，用美学的语言来说，叫作演员把角色不可见的心情通过可见的外部动作而"对象化"了。这种如书法中狂草般飞动的形式之美，不但给观众审美享受，更激起观众的共鸣。

陈飞《行路》的水袖功夫，迄今尚无人能够超越。

《女吊》的复活

——欣赏绍兴目连戏《女吊》

浙江绍剧艺术研究院近日来沪演出"绍兴目连戏专场",由《奈何桥》《调无常》《男吊》《女吊》《白猿救母》5折小戏组成,让上海观众开了眼界。其中有一出,是鲁迅先生在80多年前提到过的目连戏《女吊》。

鲁迅先生写道:"单就文艺而言,他们就在戏剧上创造了一个带复仇性的,比别的一切鬼魂更美,更强的鬼魂。这就是'女吊'。"这篇散文写于1936年9月,最初发表于《中流》半月刊。正是由于先生对包括《女吊》《调无常》《男吊》等折子的独到诠释,绍剧一直将其视为珍贵的文化遗产,未敢丢弃。

目连戏是我国传统戏剧中独特的一支。绍兴目连戏已有800多年的历史,自北宋沿袭至今,比昆曲还古老,被称为"戏剧始祖""戏剧活化石"。目连戏以佛教经典中"目连救母"的故事为题材,宣扬孝道善行和因果报应,有角色行当、唱念做打,尤其是穿插各种包容绝活、调侃的戏弄段子,使之更具观赏性,是融宗教与审美于一体的民俗化戏剧。因为它有大量讲述鬼神的戏,常在七月十五日中元节上演,以敬鬼神、消灾祸,民间称为"鬼戏"。曾有一二百个折子,最长可以连演七天七夜。在被基本禁演半个多世纪后,今天浙江省绍剧院对这一非物质文化遗产,进行抢救性传承,取得了初步的成功。

《女吊》写出身贫寒的玉芙蓉13岁被卖进妓院,鸨妈逼她接客,接不到客,就遭毒打,最后走投无路,悬梁自尽,魂魄不散。她在戏里回忆痛苦往事,悲愤呐喊,剧情全靠身段、水袖功夫和哀怨唱腔来表现。

当悲凉的嗜头响起,门幕一掀,神情恍惚、魂魄佚失的女吊玉芙蓉侧身上场。她的身子,轻轻荡荡,好像随时会随风飘起。她碎步疾行,越走越快,走路时,一只手在前,一只手背后,这是女吊的标志性亮相,叫作"茶壶形亮相"。她身着红黑相间的衣衫,长水袖拖地,长发蓬松,垂头、垂手,并杂以双肩轮流耸动的姿态,表示她的鬼魂身份。女吊是孤魂,没人给她烧纸,所以演出时,身上少了两串纸锭。穿红衣,因为绍兴有民间传说,非正常死亡的人,死前要穿红衣,为了保持心底的一点灵气。同时,她化作厉鬼准备复仇,红色较有阳气,和生人容易接近。红加黑的穿着,在舞台上对比鲜明,阴阳凸显,也成了女吊的复仇决心的表征。

开始出场时，女吊的脸是美是丑，观众还看不十分清楚。一头披散的乌黑长发，倒挂脸前。然后，绝活来了——她大力甩动长发，还有顺序，像写毛笔字：一撇，一捺，再一个弯钩，最后中间一点。鲁迅也看出了这一点："内行人说：这是走了一个'心'字。为什么要走'心'字呢？我不明白。"内行人——浙江绍剧艺术研究院院长朱燕回答了鲁迅的疑问，解释说："这是她提醒自己，心里念念不忘复仇。"戏的主旨，也在于这"最后中间一点"。

角色用重复分段的演唱讲述自己的悲惨身世和境遇，用面部表情展示了自己的复杂心态。在以流水般的碎步走圆场时，女吊以四句唱词，交代了自己的身世。演员的面部表情展示了自己的复杂心态：开始接客时，她的表情羞涩，继而变得冷峻，最后接不到客，鸨妈打她，她一脸愤怒。演员的水袖更是一支发自心灵的利剑，可以直接射中目标。水袖也会说话。青年演员杨炯用的是一双特别加长的五尺水袖，舞动更美，难度更高。长袖善舞，各种动作经过精心的设计和组合，构成了如同草书笔墨线条般变化万千的图画，给观众以赏心悦目的美的享受。如表现在妓院的生活，她用了一组水袖动作：左手一个冲水袖，使水袖直往上冲，表现了她的恨；再拉回水袖，一个上步，抛右水袖，注入了她的冤；接着，"啪"一下把水袖收回来，来一个风揽雪的水袖动作，继而双袖一绕，一抖袖，将水袖弹起来，表现她走投无路的心情。水袖功用得好，不仅是技巧的展示，更是与角色的心理情感同构的"有意味的形式"。

玉芙蓉被鸨妈打得全身上下鲜血淋淋。这个惨状，演员也用身段和水袖来说话。灯光昏暗，她被打倒在地，连续几个翻滚，又一跃而起，长袖变成两朵白色的莲花，不断旋转，不断飞动，一分钟几十个动作，使台下的观众仿佛听到了鸨妈的棍打声和玉芙蓉的惨叫声。演员再扬袖、收袖、翻袖、抛袖，继而双抛袖、双收袖，表示少女身心所受的巨大的痛苦。玉芙蓉在被迫悬梁自尽时，捧袖上前，右袖搭左肩，左袖背身，往右上两步，表现了"上天天无路，入地地无门"的绝望，在十几个飞动的扬袖和收袖的动作后戛然静止，这一连串变化莫测的水袖动作，伴随着一阵紧似一阵的鼓点，让观众感受到一种深触灵魂的、强烈的情感张力，令人震颤。紧接着，几句高亢激越的唱腔，"魂

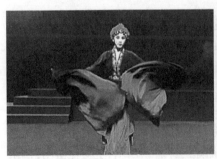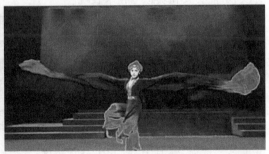

绍剧《女吊》剧照　杨炯饰玉芙蓉

魄不散恨难消,万丈怒火无处泄。有朝一日机会到,活捉鸨妈命归西。奴奴决不来饶你……" 戏到此结束。鲁迅常念叨明末文学家王思任说过的两句话:"会稽乃报仇雪耻之乡,非藏垢纳污之地!" 鲁迅引以为荣:"这对于我们绍兴人很有光彩。"反映报仇雪耻的《女吊》,是目连戏的光彩。《女吊》在今天的复活,同样使当代绍兴人很有光彩。

　　演《女吊》是一种绝活。27岁的优秀演员杨炯,在一出20分钟左右的独角戏中,完美地传承了传统的表演,以载歌载舞的表演模式,依托凄厉的 "嘻头" 声和沉闷的锣鼓声,呢喃、叙述直到呐喊,复仇情感得以酣畅淋漓的宣泄,造成特别强烈的艺术效果。这种动态的美虽然稍纵即逝,飘来忽去,但一经进入欣赏者的心扉,诚如鲁迅先生所说的是 "更美,更强的鬼魂",给人留下十分深刻的印象。绍剧《女吊》是一个古朴的经典,如今在立体化声、光、电的配合和交响化配乐的衬托下,其视觉和情感的冲击力绝非鲁迅先生当年看的草台戏可比,不变的则是观者的那份心理共鸣和情感认同。女吊并不可怕,反倒凄美动人,因而殊为难得。更有意义的是,目连戏这块濒临失传的戏剧活化石,经浙江绍剧艺术研究院的发掘,被精心保留了下来,真是做了一件大好事,功德无量。

刊于《上海戏剧》2015年第12期

一夜还原八百年

　　最近,首届中国四大古老剧种同台展演,我接连三个晚上看了十五折好戏,着实享受到了一场传统戏曲文化的盛宴,大过戏瘾!中国东南西北四方地域中具有代表性的古老剧种:800年历史的梨园戏、600年的昆曲、400年的山西上党梆子、300年的川剧,首次到上海同台展演。这是上海昆剧团团长郭宇的一个绝妙的创意。古戏薪传,南腔北调,和而不同,各显其美。上海逸夫舞台一夜还原八百年。这里名家荟萃,两度梅花奖获得者、福建梨园戏实验剧团团长曾静萍、重庆川剧院院长铁梅等20多位剧种的顶级演员,都演出了自己的拿手好戏,展示了中国传统戏曲文化遗产的丰厚底蕴和集聚效应。

　　上海昆剧团作为本次展演的东道主,似乎不愿过于突出本团的节目,三场演出中有两场的大轴戏,都让给了外地剧团,每场演出推出青年演员打炮,但安排的演出剧目则集中了上昆老中青三代10位演员的最强阵容:黎安、沈昳丽的《偷诗》、吴双的《刀会》、谷好好的《出塞》、刘异龙、梁谷音的《借茶》、计镇华、张铭荣的《扫松》、蔡正仁、张静娴的《乔醋》。中青年演员的精湛表现,表明昆曲事业后继有人;而老艺术家们功力非凡,都达到了当代昆剧表演艺术的高峰,尤其是他们搭档数十年,配合默契,丝丝入扣。《乔醋》一折,蔡正仁的官生,憨厚之态可掬,和张静娴演一对夫妻,妻子假装吃醋,对手戏珠联璧合,让观众忘记了他们的年龄。

　　川剧《醉隶》一折,展示了中国戏曲的丑角之美。这出戏写一个喝醉酒的皂隶,奉命邀一位名士到县衙饮酒赏月,对方另有约会不肯赴宴。醉隶变请客为捉客,闹出许多笑话。皂隶由川剧名家许咏明出演。他在舞台上塑造了一个憨厚、诙谐而又嗜酒如命的醉隶形象,把一个喝得烂醉的衙役表现得活灵活现。他醉眼迷离,各种醉步和醉态,跌跌撞撞,似倒未倒,妙不可言。许咏明虽已年过六旬,一招一式,依然身手矫健,台下笑声不绝于耳。"丑"到极致便是"美"到极致,醉隶的表演是明证。

　　吴艺华主演《裁衣》,是梨园戏《朱弁》的一折。通过裁衣缝衣这个生活细节,来描写媳妇对婆婆的孝顺。这个平凡不过的主题,通过艺术家的出色表演,典型地体现了传统戏曲出之贵实、用之贵虚、写意传神的艺术特征。演员手里并没有剪刀,但观众从演员的优美的剪裁动作里,分明"看见"了一把剪刀的妙用;媳妇手中也没有一针一

线，但观众同样"看见"了她在台上飞针走线，缝出了一件合身的新衣，穿在婆婆身上，透出了浓浓的暖意。虽然泉州话不大好懂，但演员的表演细腻迷人、姿态曼妙，让观众大饱眼福。

最令人难以忘怀的是上党梆子《杀庙》。主演是梅花奖得主陈素琴和上党戏剧院副院长郭孝明。这是《秦香莲》中的一折，也是来沪献演的三出梆子戏中最精彩的一折。《杀庙》和各种版本的《秦香莲》不同之处在于：增添了韩琪内心对杀与不杀香莲母子的反复和挣扎，秦香莲死与不死的哀求与拜谢，起伏冲突不断。身着一袭黑衣的秦香莲用大段唱腔与做功抒发内心、保护儿女。当她得知韩琪为不杀无辜而抽剑自尽时，无限悲愤，水袖飘飞，上下舞动，用立袖、扬袖、翻袖、旋袖等动作，表现了她的极度哀痛敬佩之情；大段高亢激越的唱腔，哭声如刀，剜人心肺，具有不同凡响的震撼力！

"古戏薪传"
——首届中国四大古老剧种同台展演海报

四大古老剧种同台展演的布景极其简单，只搭了一个象征性的古戏台，上写"古戏薪传"四个大字，舞台中摆一桌二椅。有时代表金殿官衙，有时是道观古庙，有时是山坡河流，有时又是城楼院墙。充分体现了"戏曲的布景都在演员身上"。演员在近乎是"空的空间"里，进行虚拟的表演，或坐或起，或骑马或行舟，或逐鹿猎场，或溜出空门，或单刀赴会，或哀怨出塞，都给观众留下了巨大的想象空间。

为了贯彻古戏薪传的宗旨，在每场演出前，都安排了四个剧种的乐队介绍。平时都在台下或台侧的乐师，现在被主持人白燕升请到了舞台中间。昆剧的笛子、梨园戏的压脚鼓和洞箫、川剧的帮腔和小锣、上党梆子的大鼓和锯琴，一一展示其妙。乐师们说话腼腆，演奏洒脱。尤其是梨园戏的压脚鼓，鼓师以雪白的袜子套脚，左脚压鼓，弄出与众不同的景、独一无二的声，为梨园戏增色许多。

上海作为一个现代化国际大都市，离不开高科技，离不开流行时尚，需要和国际接轨；但同时，更离不开经典，离不开本土，离不开民族文化的根。作为世博会的文化活动，四大古老的戏曲剧种在上海同台展演，好得很！

刊于2010年7月2日东方网

诗是心里燃烧起来的火焰

——欣赏《行板如歌》朗诵晚会

托尔斯泰说过："诗是人们心里烧起来的火焰，这种火焰燃烧着，发出热，发出光。"听了1月19日在上戏实验剧场举行的多媒体名家名作朗诵晚会——《行板如歌》，我的心仿佛也被燃烧了起来。

《行板如歌》的晚会题目来自柴可夫斯基的第一弦乐四重奏第二乐章《如歌的行板》。王蒙写过一个中篇小说，题目就叫《如歌的行板》。《行板如歌》朗诵晚会的风格，也是一首无限美妙的弦乐四重奏。行云流水，有板有眼，高昂低回，循环往复。它忧郁低沉，又单纯如话，弥漫如深秋的夜雾。这台朗诵晚会，有特别的妩媚，也有深沉的悲怆；有幽深的温柔，也有慷慨的激昂；有无奈的抑郁，也有美妙的抒情。

一首好诗的魅力是永恒的。《将进酒》是如此，《满江红》是如此，《为了忘却的记念》是如此，流沙河的《就是那只蟋蟀》也是如此。当光未然的名作——"哭诉我们民族灾难"的《黄河》终了，全场爆发出雷鸣般的掌声，体现了观众对这场朗诵晚会的热烈回响。

参加这台晚会集中了上海戏剧学院老中青三代的杰出的表演艺术家和中青年教师。他们的名字是：娄际成、张明煜、梁波罗、任广智、曹雷、俞洛生、高惠彬、宋怀强、王苏和刘婉玲等。他们虽然在这个熟悉的舞台上走了千百遍，但他们对这个舞台的向往，依然那般热烈如初，对艺术的倾心，依然那么执着如初。热烈而执着，正是《行板如歌》获得成功的两大基石。

诗人的本领，正在于他有足够的智慧，能从惯见的平凡事物中发现思想，从常见的现象中见出发人深省的哲学。年过八旬的张明煜手持一根拐杖作道具，徐步走来，用深沉的音调，缓缓朗诵臧克家的名作《有的人》："有的人活着他已经死了；有的人死了他还活着。有的人骑在人民头上：'呵，我多伟大！'有的人俯下身子给人民当牛马。有的人把名字刻入石头想不'朽'……"结果呢，老艺术家挥动手杖说："骑在人民头上的，人民把他摔垮；给人民作牛马的，人民永远记住他！"今天现实生活中的"有的人"，也不正是如此吗？

曹雷是我中学里的同学，如今步入老年，她的语言和表演功力更加炉火纯青。她朗诵的《老情书》，以一位农村老太太的朴实自然而有感染力的语言劝解整天哭泣的

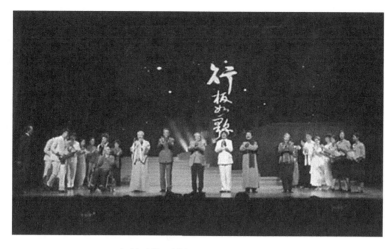

在《行板如歌》朗诵晚会上演员谢幕

儿子。儿子爱上了一位乡下姑娘，因要照顾身体不好的父母，不愿留在城里。老太太说："多好的姑娘啊！要我说，她留不下来，你跟过去不就完了吗？我要是你，有在这儿哭的功夫，早就买张飞机票找她去了。不仅要找她，你还要一个字一个字郑重其事地对她说：我！要！娶！你！"为了说服儿子，老太太最后从口袋里拿出了一样"法宝"———一封发黄的信，这是儿子的爸当年写给她的"情书"。曹雷又用一种甜蜜的声音念道："亲爱的刘雪同志，我不会说话，但我有句心里话要告诉你：'我想和你一起生活在一起，永远！'""听明白了吗？好好跟你老爸学着点！"曹雷的朗诵，声情神态真切，把一个平民老太的朴素而明朗的情感展现得可亲可信可敬，别具风采。

诗人最宝贵的东西是真挚。朗诵者最宝贵的东西也是真挚。王苏的《那一声"爹"》、刘婉玲的《有一个字》，都真情地叙说了一个神奇的字眼：爱。"生活表明，从心底里散发出的爱，就像手机里美妙的段子，被一次次转发，一次次拷贝。世界上最快能抵达人心的力量，不是奔驰，不是波音747，那是物质所不能为，那是唯有人所具有的最大的能源。你能，我能，我们都能，只能是爱。爱，让我们永远在一起。"爱就是充实了的生命。真挚的爱，能消解生活中的一切不幸。

高惠彬是国家话剧院的著名演员，上戏1965届的毕业生。他在西藏拍摄电视剧《孔繁森》时不幸受伤，下肢瘫痪。他从北京赶来上海，坐在轮椅上朗诵了塞缪尔·厄尔曼的名诗《年轻》，用铿锵有力的声音告诫人们："千万不要动不动就说自己老了，错误引导自己！年轻就是力量，有梦就有未来！"这也是一位身残志坚的老艺术家的心声，听者无不动容。宋怀强领衔朗诵的长诗《黄河》，为晚会压轴。宋怀强和七位上戏的同学，以无比高昂的激情和经过精心处理的声调，叙说了黄河的伟大坚强。它曾"抚育着我们民族的成长，亲眼看见这五千年的古国，遭受过多少灾难"；在抗战中，依然以

"排山倒海、汹涌澎湃"之势，"奔流着、怒吼着、叫嚣着"，激励着我们奋勇向前！

诗离不开生活，生活不能没有诗歌。诗言志，好诗是情于中而发于外。名家名作朗诵晚会的举办，对于提倡高雅艺术，净化人们心灵，弘扬真善美，起了一种示范作用。我希望这样的高水平的朗诵会，能多办几次。

刊于2017年2月18日《新民晚报》

英雄不问出处

——看央视诗词大会比赛有感

在央视第三季《中国诗词大会》最后一场总决赛中，我看到雷海为与对手在"飞花令"和"诗词接龙"环节过招，丰富的诗词储备量令人咋舌。在最后的比赛中击败彭敏、任自豪等实力雄厚的选手，一举夺得总冠军。我看完电视比赛的最后一场，也情不自禁为这位37岁的快递小哥（严格说是快递大哥）中了"状元"喝彩！

英雄不问出处，自学照样成才。看一看这个出身于湖南农村底层的"草根"雷海为的简历：在深圳当过电工，在上海当过餐厅传菜员，在建筑工地上当过拖电缆的小工，还做过电话和礼品销售、洗车工、保安……现是杭州一个外卖平台的外卖送餐员。和那些来自全国各地的选手相比，他实在是太普通、太不起眼了。他没有令人炫目的学历，没有读过大学中文系，没有书香门第的家庭背景，也没有名师的指点，但是，这并没有妨碍他在知识的海洋中遨游，没有妨碍他努力吮吸中国诗词的营养，14年的积累，14年的业余攻读，他终于脱颖而出，一飞冲天。

那么，他的丰厚的诗词知识是从哪里来的呢？他没钱买书，就经常去书店、图书馆看书，看一首就背一首，回家再默写下来。如果有个别字句有错漏，下一次再去对、再背、再默写。他买不起书，就向别人借书、抄书。送外卖的间隙，是他背诵唐诗、宋词的极好机会。到了晚上，工友们都玩手机游戏，他就静静地读诗。后来专职送外卖，他的碎片时间更多了。他说："送餐员其实挺孤独的，就是每天一个人送外卖。诗词能在上班路上陪伴我，不工作的时候也能陪伴我，始终不离不弃。"

这位年轻人如今积累了1 070多首诗词。他忙里偷闲在图书馆里查阅的唐诗宋词，他在每一个日晒雨淋后读过的元曲，他在手机上听过的专家授课，厚积而薄发，终于在强手如林、诗意盎然的《中国诗词大会》上绽放出来！主持人董卿评价道："你在读书上花的任何时间，都会在某一个时刻给你回报。"是的，世界大体是公平的。只要你愿意付出，总有一天会获得回报。

在比赛现场上，雷海为给人的强烈印象是从容不迫，处变不惊。这种谈定的表现，不是故意装出来的，而是发自内心的。他在和"超级选手"彭敏决赛时，劝勉自己：能够参加总冠军决赛，已是最好的了。因此，他能平静地应对每一道难题。最后，康震老师当场画出一幅画，要参赛者根据画意吟诵出一首诗，考官画出一间茅屋，还在墙面上

《中国诗词大会》第三季冠军　雷海为

画了一扇窗户，屋前一条河还没有画完，雷海为便应声而对说："何当共剪西窗烛，却话巴山夜雨时。"这首诗是唐代李商隐所作的《夜雨寄北》。考官十分惊讶地问：我的画还没有画完，你是如何猜出来的？雷海为回答道："我看您画的茅屋的窗户在西面墙上，就想到这首诗了。"雷海为对诗词的意境烂熟于心，加上他的沉稳，终于使他功成名就、一举夺魁。

雷海为中了"状元"，对我们许多学习条件比他好得多的学子来说，成了一个出色的教师。看过这场比赛的每一位观众，都不妨自问一下：我能够像雷海为那样，认定一个目标，14年如一日地下功夫，一直不放松地前行吗？

雷海为的夺魁赢得了场内外如潮的掌声和喝彩。"海为海为，平地惊雷。"快递小哥雷海为一举成名了！但他今天仍然蜗居在每月租金700元一个铺位的出租屋里，做一顿早餐吃两顿，利用送外卖的空隙时间读诗词、背诗词，打开手机App听专家讲课。《中国诗词大会》评委、南京师范大学郦波教授鼓励雷海为："海阔天空，大有作为。"将他名字中的两个字都用上了，至为贴切。雷海为的成功，让我想起了袁枚的一首励志诗《苔》："白日不到处，青春恰自来。苔花如米小，也学牡丹开。"这朵苔花，如今真的绽放得如牡丹般夺目了。我们祝福雷海为前程美好，也感谢他为千万个普通劳动者树立了以勤奋好学改变命运的榜样！

作于2018年4月9日

大美，白茹云！

　　我平时很少观看电视台的娱乐类、大赛类节目，但最近中央电视台的《中国诗词大会》节目，却使我一看便欲罢不能。连续看了10场比赛，最令我感动的是在第9场中，40岁的河北农妇白茹云的出色表现。

　　她与诗词最初的结缘，开始并不十分美好。她学中国诗词，完全靠自学。起先，是在看护弟弟时学的。她的弟弟8岁时，头脑里长了个瘤，发病时，他使劲地打自己的头，打得头破血流。白茹云试着给弟弟唱着背诗，弟弟听了，居然安静下来；再哭再打头，她就再背诗。6年前，她自己患了淋巴癌，在住医院进行化疗时买了本诗词鉴赏书，几次住院化疗，一边化疗一边看，把一本书读完了。每次去省医院治疗，拿不起45块钱坐直通车，为了节省24元车费，要换四趟车去省医院化疗。如今，她充满自信地站到了《中国诗词大会》的现场。白茹云的表现让人惊叹。她答对了全部的9道题目，拿下285分的高分。

　　白茹云回答的试题中，有一道题的正确答案是陶渊明的诗句："此中有真意"。"此中有真意"的真意，也以她出场时念的两句诗做了回答："千磨万击还坚劲，任尔东西南北风。"她在人生道路上，遇到了不少坎坷，遇到了"千磨万击"，但白茹云没有被击倒趴下，以自信和乐观，战胜了病魔。不但参加诗词大会的比赛，而且在百人团中脱颖而出。在赛场上，谈到自己的病，她面带笑容，平静地说："现在好了。"

　　白茹云没有读过多少书，更没有上过大学，没有名师的指点，她要为昂贵的治病费用而节约每一分钱。化疗，损伤了她的五官，耳朵听不清，眼睛老流泪，鼻子不通气，声带发音也不好，但这并没有妨碍她学习中华优秀文化的兴趣和决心。她从诗词中寻找到了人生的乐趣，参透了人生的哲理。她答对每一道题，要比健康的学子们付出的努力多得多。

　　白茹云的成功，又从一个侧面说明了中国诗词的确是一个浩渺的大海，它可以把各种各样的涓涓细流汇集在一起。从"颜值与才华齐飞"的花季少女，到学养渊博的研究生，从诗刊杂志的编辑，到山乡的中学老师，还有天真可爱的儿童。现在，农村妇女白大姐也融入了热爱中国诗词的洪流中。学习热爱古诗词，会使一个人的精神变得更加高尚优美。诗词注入白茹云的心灵，使她受到了一种悠远、洒脱、崇高、豪迈、自

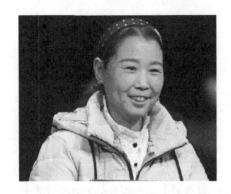

白茹云

信、大爱情怀的滋养,增添了战胜凶险的淋巴癌病魔的力量。

在答题的过程中,我特别赞赏白茹云的淡定、从容和自信。她答对了一道题,既不欢呼雀跃,也不喜形于色,只是微微一笑。这是一种跨过了所有障碍之后的一种自然的淡定和恬静。她用平常心来看待赛场上的胜与负。最后,白茹云以微小的差距败给了上海姑娘姜闻页,她还是笑嘻嘻的,真正做到了宠辱不惊。

在温暖的比赛现场,女选手们大多穿着单薄的衣裙上场,白茹云却穿着厚厚的羽绒服登台。她说,现在还处于带瘤生存状况,还是保险一点吧,身体重要,我已经不在乎美丑了。诚如主持人董卿所说,所有能看到的美,都是暂时的、表面的。白茹云,一个贫苦的、病魔缠身的中年农妇,敢于和年轻人、博士挑战,展现自己对诗词的热爱和积累。这才是大美!

这是当之无愧的赞美。质朴也是一种美。有一句关于女性风采和魅力的名言说:"虽不如花似玉,却能楚楚动人,令人倾倒。"看一看站在《中国诗词大会》赛场中央的白茹云,她不正是这样一个人吗?

刊于2017年3月23日《解放日报》

这个孔夫子很幽默可爱

——评相声集《子曰》

2017年上海曲艺界有两大新闻：一是评弹《林徽因》开英语，二是相声集《子曰》说孔子，都受到观众的欢迎。

由王干城编剧，赵松涛、高瑞主演的相声集《子曰》，在入围2016年上海市民营院团展演活动中"风生水起"。孔夫子走进相声剧场，表现出活泼、幽默、新潮、亲民的真实形象，让观众在笑声中接受《论语》的许多思想观念。这是一个大胆的创造。

我在进剧场前担心，相声原是一门地地道道的北方曲艺，现在要在台上花一个多小时，和观众聊"之乎者也"，孔子作为"万世师表"，他的学问是高深的，面对的观众绝大部分是年轻的上海人，他们能接受吗？然而，当身着汉服的两位演员一上场，张口说几句话，便逗笑了观众："孔子不仅是一位思想家、哲学家、教育家，还是一位相声表演艺术家。""孔老夫子给咱们相声行业留下了一本专业教材——《论语》。"何以见得？演员举例为证。相声里有绕口令："吃葡萄，不吐葡萄皮，不吃葡萄，倒吐葡萄皮儿。"《论语》里有："知之为知之，不知为不知，是知也。""人患人知不己知，患不知人也，不患人知不己知，患其不能也。知之者不如好知者，好知者不如乐之者。"怎么样？不也有点绕口令的味道吗？观众以笑声回答赵松涛的提问。

相声要在台上抖包袱儿。"包袱儿"，是相声最典型的艺术手段。没有好的"包袱儿"，不能叫好相声。但是，在《子曰》里，抖包袱儿可不是一件容易事。要引观众发笑，首先要让观众听得懂，因为孔子的话都是文言文，离开我们已有2 500多年；其次，要找出笑点；更重要的，抖包袱儿不能歪曲《论语》的原意。赵松涛的"包袱观"是："宁可少抖一个包袱儿，也绝不拉低艺术格调"。《子曰》做到了这一点。既要联系生活实际，又顺理成章地请孔子来说笑话。这需要高度的智慧和文化修养。如演员说孔先生最擅长表演"单口相声"："那会儿都是露天演出，在一个大院子里，栽了四棵杏树，来看孔先生的相声表演，有七十二位弟子，都是有闲的，买了VIP票，所以叫七十二闲人。"这是符合史载的。演员又利用"贤"与"闲"的同音，七十二弟子听孔子讲学，抖了一个包袱儿。观众听明白了，发出了会心的微笑。在介绍孔子的身世时，演员又论证春秋时代允许生二胎。理由是孔子有个外号：孔老二；其次，孔子名丘，字仲尼，仲，按照春秋时期长幼的排列次序是：伯、仲、叔、季，"仲"排行第二，说明孔子的确是

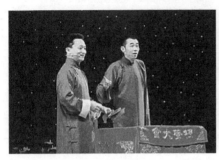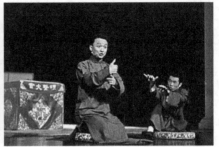

相声剧《子曰》剧照

老二。

　　《子曰》名曰相声集，由四集相声组成。第三幕的颜回、子路、子贡、冉我、宰我，则分别由不同的演员担任。在第二、第三幕前，有小演员的集体朗诵。这也是一种创新。在第二幕里，演员介绍孔子时，一字以蔽之：潮。怎么个"潮"法：他真实、他乐观、他爱交朋友，他是个快乐之上论者。论据是《论语》中的几段著名的文字："学而时习之，不亦乐乎？有朋自远方来，不亦乐乎？""兴于诗，立于礼，成于乐。"乐是多义的，既是快乐之乐，又是音乐之乐。演员用又用"余音绕梁，三月不知肉味"，说明孔子是爱唱歌的音乐发烧友，论证三个月不吃肉和唱歌，是最好的减肥方法。这些包袱儿都是很有味道的。

　　《子曰》以通俗易懂又生动有趣的语言介绍孔子的思想时，又纠正了过去有些人对孔子思想的误读。比如说，"父母在，不远游"，人们一直以为孔夫子反对子女旅游，但是，《子曰》告诉大家，这两句话后面还有一句："游必有方"——如果要出远门，必须要有一定的去处，要告诉父母亲出游的方位。这说明孔子不是一般地反对"父母在，不远游"。又如《论语》中说："当仁不让。"有人理解只要对自己有好处，就要努力去争取而不让给别人。演员纠正道："孔子的原话是当仁不让于师。意思是说面对有关仁义的事，即使对老师也不必谦让，应积极上前。"

　　《子曰》把高雅的国学文化的精髓，通过深入浅出的表演，对孔子的仁爱思想的阐述、对《论语》的许多重要观点的解释，是基本正确的。让观众在笑声中认识了幽默可爱的孔夫子。听完《子曰》，我为赵松涛的敢于弄险而感到兴奋，为演员们的智慧所折服。民营剧团的体制极大地发挥了有志于在上海普及相声的田耘社的创造性，《子曰》和当年姚慕双、周柏春的《宁波音乐家》有异曲同工至妙。看来，在上海说相声说了10个年头的赵松涛，坚信相声这枝"北花"不仅能"南移"，而且在南方土地上还能扎根、开花，长势喜人。

作于2017年5月8日

曾小敏，南国飞来的靓丽"头雁"

——评广东粤剧院来沪献演的三场文艺盛宴

中共广东省委宣传部和广东省文化旅游厅有魄力，有勇气，有自信，在"头雁"工程建设中，打出广东粤剧院院长曾小敏的旗帜，带领一众粤剧名家新秀，到全国各地巡演。2021年10月15日至19日，《我是曾小敏——"剧·说"交响演唱会》《白蛇传·情》《红头巾》来上海演出。唯美粤剧再度风靡上海滩，一票难求，这次曾小敏粤剧全国巡演在上海取得了成功。

曾小敏，是广东粤剧界"雁群"的"领头雁"。曾小敏，既靓丽，又聪明，著名昆剧表演艺术家梁谷音回忆，曾小敏跟我学一出戏，别人要学两个月，她三天就学会了，还全部改成了广东戏。曾小敏，德艺双馨，文武兼备，唱做念打舞，样样皆精。曾小敏，在舞台方寸之间，化身为一个又一个鲜活人物，为观众们带来一次又一次精妙的艺术享受，令人叫绝。曾小敏，这一只南国飞来的靓丽"头雁"，让上海人记住了这个好听的名字。

广东粤剧院带来的三场文艺盛宴，开创了粤剧"守正创新"的广阔天地。巡演，看来是一个把粤剧推向全国的好办法。好戏，名角，难得一见，不怕没有观众。巡演，将粤剧的种子播向全国各地，郑州、西安、银川、武汉、上海、宁波……所到之处，无不掀起粤剧热浪。巡演，现在作为一种文化"现象级"事件得到关注，引领地方戏曲冲出围城，打开了新的窗口，争取了新的观众，注入了新的活力。当然，巡演也是有风险的，要跑近十个大城市，这样一支庞大的队伍，上百个名演职人员，还有布景、道具、服装、乐器、音像设备，装台拆台，可不是闹着玩的。这次曾小敏粤剧巡演的巨大成功，经验值得总结。

一

岭南是一片面向大海、春暖花开的沃土，浩瀚无际的海洋成就了广府人开阔的心智、务实的品性和求新的胆识。粤剧是岭南文化的瑰宝。它既是艺术照进现实的一束五色斑斓的彩光，也是大湾区文化链接世界文化的一条无限美妙的通道。

广东粤剧院带来的三场文艺盛宴的成功，以"守正创新"的精神贯穿全程。"守正

创新"，指的是在继承传统戏曲的基础上，融合现代舞台艺术理念，将古老的程式，结合当代青年的审美情趣，做了创造性的出新。习近平总书记在十九大报告中提出，要"推动中华优秀传统文化创造性转化、创新性发展"。广东粤剧院的大受新老观众欢迎的演出，正是落实"创造性转化、创新性发展"的成功实践。广东粤剧院的转化、发展，成功在哪里？我试图对三场演出做一些综合分析。

粤剧三台大戏取得的演出成功，对上海戏曲界有一个重大启发，即传统戏曲一定要坚持改革，不被某些传统观念所束缚，不要缩手缩脚。在规范"守正"的基础上，从题材到技法，都可以有许多新的创造。在这次巡演的三出戏中，最值得注意的，是现代戏《红头巾》的出演。

粤剧《红头巾》是一部抒写女性史诗的剧作，深度挖掘20世纪初，广东佛山三水女性结群下南洋，戴起"红头巾"做苦力、谋生养家的特有历史现象，集中展现出一批自尊自强、吃苦耐劳、团结友爱的三水女性形象，具有浓郁岭南地域特征与文化特色。

《红头巾》是一部主旋律而又另辟蹊径的近现代题材的艺术作品。它使用散文诗体形式，表现一部叙事性的作品；用歌剧形式来探索创新现代粤剧。在歌舞化的表演形式中创造诗的意境，在寓言性的故事中寄寓诗化的情感，从而达到艺术的终极目标：追求至真、至善、至美。《红头巾》既为群像立碑，又创造了几个个性鲜活的女性形象，在诗意盎然中充满戏剧张力。

在《红头巾》中，我们看到了粤剧由传统向现代艰难转身的有益实践。但是，我们在这台歌剧形式感甚强的剧目中也感受到了鲜明的粤剧特征和浓郁的岭南地域特色，听到了曾小敏们的优美唱腔。

"晚黑挨过天光晒，一朝挨过云开埋，女啊——挨过今时，听日好起来。挨下也，挨下也——"这是曾小敏饰演的主角带好和姐妹们在剧中反复吟唱的一段地方色彩浓郁的歌谣。该剧还融入了现代舞蹈片段、流行时尚元素和佛山三水独特的文化元素。"船底舱""走难"等一系列女性群体舞蹈，舞狮、说唱、岭南传统建筑等特色元素，传递了浓郁的地域文化色调。三个招工头的说白和表演，展现了传统戏曲里的丑角之美；而尾声处三个报童用说唱的形式，播报1945年至1953年之间的重大新闻事件，也具有浓烈的现代性。这些歌舞化的运用都非常新颖，诙谐的表演、律动的节奏，调和了整个剧的氛围和观众的情绪。

有人认为，粤剧不适宜演现代戏。《红头巾》的创演实践，纠正了这种偏见。在突出群体题材的作品当中，《红头巾》是一个富有创造性的优秀剧目。《红头巾》将一个具有历史性话语的群体搬上舞台，用现代粤剧的手法展现，是一次成功的展示。曾小敏在舞台上塑造了一个自强自立、辛勤耐劳、善良仁爱的三水女人卢带好，散发着真、善、美的光辉。她是名副其实的"带好"。她"带好"了广东粤剧院的一支队伍，"带好"了一支红头巾队伍。在《红头巾》的舞台上，我看到了20多位女演员，那么整齐又那么年

轻，又各具风采，真是难能可贵。

　　此外，舞台上极简又不失诗意的舞美，剪影的构图，大写意小写实的风格，都令人感到空灵、大气而有意味。富有情感的南国底层女性群体表达，红头巾苦难多艰的异国遭遇和对新加坡建设、对家庭的特殊贡献，让不少观众由衷地佩服感动，并一掬同情之泪。

　　当然，《红头巾》因为是新创剧目，尚存在提高的空间。最大的不足是对一号人物带好如何从一个弱女子成长为"红头巾"新一代领导人的历程，表现还不够丰满。还有，对带好与阿哥的感情，前面铺垫不够；再到"冥婚"一场，我以为，浓墨重彩地歌颂女性忠贞守节的婚姻观念，是值得商榷的。戏的收尾部分若能干净利索一点更好。

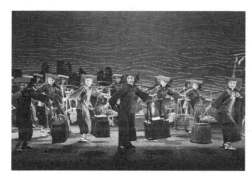

粤剧《红头巾》剧照　曾小敏饰带好、岑海雁饰惠姐

二

　　《我是曾小敏——"剧·说"交响演唱会》的成功，同样是粤剧"守正创新"的一次成功实践。通过交响音乐和粤剧结合，我们看到曾小敏在"守正"的基础上，转变思维，与时代脉络融合的精心追求。粤剧交响演唱会的举行，也是融合了戏剧观念转变和时代脉络的成果。

　　"剧·说"交响演唱会真不容易。曾小敏一人从头唱到底。它融合粤歌、粤剧电影、经典和新编剧目等元素，结合旁白、电影视频等多样的舞台形式，展现岭南传统文化在当代焕发出的勃勃生机。伴奏加进了交响乐，与民族乐器水乳交融，大大丰富了音响效果，既有岭南风情的吹拉弹唱，又使单纯的粤剧旋律增加了宽度和厚度，更有立体感，更有利于表达各种不同人物的不同思想感情的抑扬顿挫。

　　曾小敏以一袭飘逸白衣裙搭配了蓝色长绸带登场，一首温情粤歌《生命花开》开唱，与观众一起回顾去年抗击新冠肺炎疫情的壮举，深情地表达了对参与抗击疫情斗

争的所有人的敬意。随后在舞台上，曾小敏变换多个迥异的舞台造型，为观众接连呈献《白蛇传·情》《柳毅奇缘》《谯国夫人》等好戏片段，重现了她这些年来在舞台上成功塑造的多个经典形象，让观众全面地感受粤剧魅力。这是她10多年来取得的艺术成就的浓缩展现。整场音乐会展现了曾小敏以情带声的悦耳粤剧唱腔，跨行当、能文能武的艺术造诣。

许多上海新观众走进剧院后发现，粤剧原来这样好听，这样好看。老广东爱看，非广东爱看，青年观众也喜欢看。剧场里黑发观众大大超过了白发观众。据统计，年轻观众占七成以上。可以预言，今后剧场里的黑发观众将越来越多。这进而证明：理想的观众就在生活的周围，粤剧在各地寻找观众和知音的理想，并非是一种奢望和苛求。

三

粤剧的革新，新不离根。戏曲是一门唯美的艺术。梅兰芳先生说过："要在吻合剧情的主要原则下，紧紧地掌握'美'的条件。"曾小敏在继承粤剧的传统上，做到了梅先生所说的"紧紧地掌握'美'的条件"。《白蛇传·情》处处有美的呈现。它将现代都市气息和戏曲艺术追求紧密结合在一起，呈现出了传统戏曲的另一种美，让年轻观众在感受美、感受传统文化上达到了共情和共通。

梅兰芳先生所说的这个"'美'的条件"，在《白蛇传·情》中，主要在被强化了的一个"情"字上展开。忆情、钟情、惊情、求情、伤情、续情，一个浓得化不开的"情"字，贯串全戏，给观众情深意长的艺术享受。白素贞用精美的唱做告诉世人一个道理：人若无情不如妖，只要有情妖亦人。

《白蛇传·情》删去或淡化了一些情节，如行医、生子、合钵等，强调真情可以打破人、妖、仙、佛之间的隔阂，具有不可征服、不会泯灭的永恒性。《白蛇传·情》穿上了一套度身定制的华美而合身的旧款新装，提升了它的人文内涵，用了许多舞台艺术的创新手法，将古典作品用现代艺术包装起来。保持传统，指的是舞台表演保持戏曲歌舞性、写意性、虚拟性、程式化的艺术原则。

新版《白蛇传·情》以经典艺术珍品不可移易之"旧"，融当代艺术创造性发展之"新"。曾小敏克服了虚拟与写实结合之难。她演白素贞，眼波流转，柔情似水，行腔做念，打踢翻飞，便是处处地掌握了"美"的条件，同时亦凸显了个人的艺术风格，展现其多才多艺。

演好白娘子，需驾驭青衣、花旦、武旦各行当，因而《白蛇传》历来都是考验戏曲女演员功力的试金石。《水斗》一场，是《白蛇传·情》的典型场景。在传统戏《水漫金山》中，通常用兵器出手表现蛇精与天兵天将鏖战，用绸舞来表现白蛇作法。《白蛇

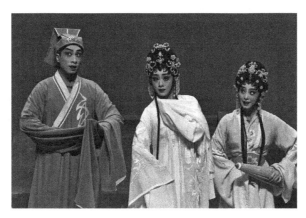

粤剧《白蛇传·情》剧照
曾小敏饰白素贞、文汝清饰许仙、朱红星饰小青

传·情》则另辟蹊径，曾小敏用她最擅长的长水袖表现水斗场景，非常形象地展现了拟蛇形态的延伸，突破了传统的表演形式。

请看她是如何甩水袖的。水袖是戏曲的一绝。水袖是一种无声的语言，水袖也是武器。这场戏一开始，曾小敏的七尺长水袖自由飞舞，忽而抛袖，忽而收起，忽而四处旋转，出现朵朵白云，忽而扬袖、翻袖，表现出白娘娘的急迫心情。继而她半腰着地，两脚踢枪，枪棒在空中飞舞，从容不迫地把四面飞来的长枪踢了回去，再站起身来作水袖挥舞，把敌手们一一打倒。写到这里，我想起了法国著名舞蹈家诺维尔说过："手势——这是一支发自心灵的利箭，它会立即发生作用，并且直接命中目标。"曾小敏的水袖，也是一支发自心灵的利箭，在水斗这一场戏中充分发挥了作用，水袖飞舞与双脚踢枪并列，刚烈中带着凄婉、伤痛与不甘，令人目不暇接，剧场里掌声与喝彩声爆棚了。这一场戏，既展示了曾小敏的绝技，继承了传统粤剧的特色，又有大幅度创新。这一段水斗的戏，可以会成为戏曲武打的经典教材！

曾小敏的演唱中既有古典审美情趣，兼有现代声乐概念，既有戏曲演员的千回百转，兼有西方歌剧中优秀女高音的特色。她的多情、细腻、悔恨、痛苦、凄美，感情充沛而丰富，眼神清亮而有力，深深地打动了剧场里的观众。加上文汝清、朱红星、王燕飞等著名演员的倾力合作，《白蛇传·情》在上海演出，一场戏竟获得了五六十次掌声！

《白蛇传·情》曲高而和众。它在音乐上也有独特的创新：将昆曲、弋阳腔、梆子、二黄等声腔吸收到其中，在其自身艺术发展的作用以及其他文化的相互融合下，逐渐形成内涵丰富且风格突出的曲调，体现其深厚的文化底蕴。开场伊始，"谁的情话，缠绵千年；谁的眼泪，模糊视线；谁的素手，凉夜相牵；谁的惆怅，害我失眠；谁的牵挂，永驻西湖边……"雅俗共赏、少长咸宜的唱词，悠扬婉转的旋律，将观众带入许仙与白素贞两人的故事中，与唯美雅致的舞台布景结合在一起，让观众置身于亦真亦幻、如诗

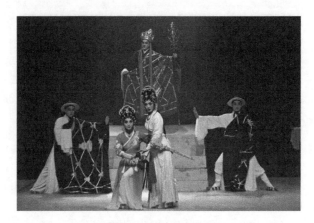

粤剧《白蛇传·情》剧照
曾小敏饰白素贞、朱红星饰小青、王燕飞饰法海

如梦的世界里。与此同时，这部作品一改传统戏曲乐队伴奏的模式，加入交响乐队配乐，使音乐更加厚重丰富，让不熟悉粤剧的上海观众大呼"好听"。

在《白蛇传·情》和《红头巾》中，我们看到粤剧舞台设计艺术之新之美。跟随情节而变换的灯光语言，也为戏的出情加了分。由于创作者们自觉地将古老的粤剧艺术贴近时代、贴近今天、贴近观众，《白蛇传·情》等剧获得今天青年人的喜爱绝不是偶然的。

四

什么是传统艺术的真正复兴？我以为，只有让广大的人民群众看到了戏，尤其是能吸引青年观众爱上戏曲，才能够使得古老的文化艺术绽放出新的活力，才是传统艺术的真正复兴。将优秀的戏曲作品拍成电影公映，是普及戏曲艺术的一种最有效的方式；地方剧种组团到全国巡演，也是一种有效的方式；更应当充分运用网络、视频、数字化等现代传播手段。这次曾小敏粤剧巡演能在南北各大城市如此火爆，离不开之前电影《白蛇传·情》的良好口碑。

被评为国家非物质文化遗产代表性传承人的著名粤剧表演艺术家丁凡一直随团巡演，鼎力扶持曾小敏，在首场演唱会上为她配唱《柳毅传书》的一折。他说："以前我们这代演员对上海这个码头很向往，但是，当时那个年代来上海演出，就打听上海哪个区广东老乡多，我们就去那里演出。只能照顾到广东老乡一解思乡之苦，但是对剧种形成不了影响力。随着时代发展，戏曲越来越国际化，我们传播手段也要跟上，要吸引青年观众一起来推广粤剧。"这一点，对上海的剧团同样很有启发。

在2021年10月20日广东省粤剧院《我是曾小敏》赴沪展演研讨会上的发言

晋剧皇冠上的一颗璀璨明珠

——赞新编晋剧《庄周试妻》

16年前，我在上海看过由晋剧女老生谢涛主演的《范进中举》，好评如潮，谢涛荣获白玉兰表演艺术主角奖。后来，她又以《傅山进京》《于成龙》等剧，先后获得中国戏剧文华奖和二度梅花奖，成为中国晋剧第一人。我对她创演的新戏一直怀有极大的期待。

新年伊始，我专程到太原市晋剧艺术研究院欣赏了他们推出的开年新戏《庄周试妻》。现任山西省戏剧家协会主席、太原市晋剧艺术研究院院长的谢涛，还是把"戏"看得比"天"大。这台出乎意料的好戏，以其超强的主创团队，现代的人文观念和品格，精美的戏曲艺术元素和形态，让古老的故事、古老的剧种大放异彩，走向高峰，受到专家和观众的高度赞誉、热烈欢迎。

这出戏无疑是著名剧作家徐棻为谢涛度身定制的，在其30多年前创作的《田姐与庄周》的基础上，加强了对庄周这个"半人半仙"角色的塑造，揭示他并未完全超凡脱俗，还是摆脱不了"人世规矩"，还有大男子主义的心态。他既有崇尚天然、无欲无为、自由洒脱的一面；但仍有七情六欲，有身为人夫的醋意猜疑，以致心理失衡情感失控的另一面。他可以施展法力，召来众仙，把坟土扇干，帮助小寡妇获得改嫁的自由，并潇洒放言："人死之后，灵魂升天而去。留下躯壳，化作泥土灰尘"；对妻子说："有朝一日，我若死去，你不必扇坟，便可以改嫁"。听上去，这是何等的通达，何等的大气！但一转眼，自发现"一花""一扇""一庙会"的蛛丝马迹后，立刻无法淡定了，他怀疑妻子移情别恋，妒火中烧，"嫉恨恼怒似狂浪"，不惜用仙术假装死去，并幻化楚王孙来求爱求婚，层层进逼，以试探妻子对自己的忠贞。尔后竟然使出逼迫妻子劈棺取脑救楚王孙的极端而残酷的绝招来……最终他虽然明白了"纲常道德之夫妻恩情"与"自然天性的男女恋情"相差甚远，决定对妻子放手，但还是酿成悲剧，变相逼死了无辜的妻子。田氏，这位被假道学戏弄，被"三纲五常""人世规矩"毁灭的真善美的女子，当她一步一步地向死亡之门时，观众为她痛惜，心在滴血。戏的不同凡响之处，还在于刻画了庄周的欲罢不能、矛盾纠结、反思悔恨，对自身人性弱点的审视和无奈。给人以更深沉的哲理思索。

戏的编、导、主演是当今我国戏曲最高水平的金三角组合。徐棻此次拿出来的晋剧剧本《庄周试妻》，是在自己的获奖川剧剧本《田姐与庄周》的基础上修改提高的佳作，针对谢涛这样顶级的晋剧老生表演艺术家的超强演唱功力，着力加强了庄周形象的立体

化塑造和心理挖掘，为这出已被许多剧种改编演绎的、以为女性翻案为主题的悲剧，加入了对人性弱点和人生荒谬的思辨。不是常规地演绎一个耳熟能详的离奇的寓言故事，而是深入地开掘人物的内心世界，加入人生哲理内涵，这就为古老的戏曲赋予了现代品格。

谢涛一人饰演庄周和楚王孙二角。分属须生和小生（雉尾生）两个行当，一个是洒脱超凡的圣贤君子，一个是风度翩翩的贵族公子；一个仙风道骨、老成持重，一个英姿勃发、情意浓浓。在前半段戏中，两个角色轮番上下场，瞬间转换，几乎没有喘息的时间。两个人物的反差太大了，不但是服装、盔帽、翎子、髯口、举止、步履、身段等外在形象，身份、性格、气度、表情、眼神、唱念、声腔等，都迥然不同。谢涛的表演以形传神、自然酣畅；唱腔念白以情带声、浑厚苍劲、高亢激越。她的演唱毫无卖弄技巧、哗众取宠之嫌，完全为塑造人物服务，达到物我两忘、炉火纯青的境界。

她饰演的庄周是第一主角，还要兼演真假楚王孙，两个多小时基本上都在台中央唱念做舞，戏份之吃重，在戏曲历史上是罕见的，观众心疼她太累了；她却完全胜任，演得顺畅过瘾。特别是后半场"试妻"的重头戏，庄周假死，幻化为楚王孙，假借楚王孙之形貌，传递庄周之心神，集真假、隐显、矛盾、猜疑、负疚、省悟、痛悔于一身，大段的激情演唱，大幅度又有控制的形体、吹髯、翎子功夫的展示，这段高潮戏，堪称戏曲表演的最高境界了。我不能不感叹谢涛的演唱和塑造人物的能力，已达到了教科书级的水平。

编剧对这台戏演出样式定位为"无场次现代空台艺术"。编、导、演、舞美、音乐，这个团队对中国戏曲艺术的美学手段是驾驭自如的，大家用心、用情、用力地打造这台戏。总导演曹其敬守本出新，着重在人物内心情感的变化、抒发、互动、升华上使劲。全剧风格与庄子崇尚的虚空、无为、自由、天然的美学原则相吻合。刘杏林的舞台处理极其简约质朴、古雅诗性、空灵自由。除去庙会路上一小段戏有阳光、山花、蝴蝶飞舞外，主色调是黑、白、灰，大道至简，突出演员的表演。导演把控全剧得心应手，情节结构干净、简繁得当、节奏流畅、张弛有致。戏曲程式手段运用丰富奇巧，为我所用，仿佛信手拈来，其实匠心独具。如谢涛三次在台上当众换装，人举杏枝表示红杏出墙，人推坟茔移动，草神风神的武功展示，点化纸傀儡为活人（童儿、花姑），生旦净末丑戴面具、踩跷、拄杖化为众老妇人，演员上场搬道具换景等戏曲的虚拟性、写意性、假定性、程式性、间离性手段，把这个哲理内涵深刻的悲剧，演绎得亦悲亦喜，亦庄亦谐，机趣盎然。

这台新晋剧，有精彩的传统晋剧锣鼓曲调和唱做念舞程式，也有既古又新的魔幻色彩，做到了好听好看好玩，雅俗共赏、老少咸宜。例如，庄周将两个篾扎纸糊的童男童女，点化成童儿和花姑的生动有趣的情节，原本是老戏《南华堂》中的一段，纸傀儡变成活人、活人再变回纸人，过程很可爱，两人既是庄周试探田氏的帮手，又不断提醒庄周，说出旁观者清的公道话和做一些浅显的富有哲理的评点。例如，花姑说："是你变成个美男子去引诱人家，人家还抵挡了好一阵。要是我呀，早就挡不住了。"童儿说："先生。这么好的女人，丢掉了可惜哟。""先生，戏演得过火了。怎么下台呀？""再说先生您吧。您

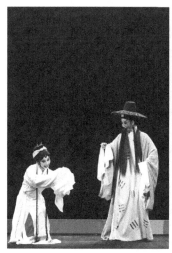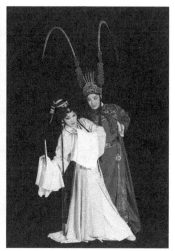

晋剧《庄周试妻》剧照
谢涛饰"庄周""楚王孙"、郑芳芳饰田氏

不但是个半仙,还是个鼎鼎大名的圣人。您天天说:无欲呀,无为呀,清净呀,自然呀,本性呀。哪知道遇见这种事儿,还是丢不开,放不下。弄得死去活来,也不知道弄清楚了没有。"……两个孩童的穿插,使戏显得更加有灵气、更热闹,也更厚实了。这段戏,在徐棻35年前创作的川剧《田姐与庄周》中就是神来之笔,现在用到该剧中更加精彩。可见,编导是熟谙中国传统戏曲之美的戏剧大家,对于其中的精华是爱不释手的。

这台戏的演员都倾情投入,可圈可点。值得一提的是,饰演田氏的青年演员郑芳芳表演相当出色,扮相俊美,嗓音甜润,唱做俱佳,眼神、表情、身段准确而精妙,真诚细腻地塑造了一个可爱可怜、本分隐忍的柔弱女子形象。她的水袖功夫了得,舞得美不胜收,为外化这个人物复杂丰富的内心情感加了分。

剧中还结合剧情需要,展示了许多传统的戏曲的技巧绝活,如风神的甩发功和毯子功,庄周的吹髯功,楚王孙的翎子功、扇子功,老妇人们的踩跷功……都比较自然地用在人物身上,符合"戏不离技,技不离戏"的原则,也是值得称道的。

曹其敬导演在大家的赞誉面前,说了一句非常朴素的话:"做这个戏,希望谢涛往前走,希望晋剧再往前走。"《庄周试妻》首演的亮相令人欣喜,曹导的愿望无疑已经达到了!这是一部立得住、留得下、传得开的优秀戏曲剧目,它古不陈旧,新而有根,在继承中创新、转化、发展。正如编剧徐棻所说:"是晋剧,但不是老晋剧;不是老晋剧,但一定是晋剧。"衷心希望对这一台品相极好的戏,进一步打磨提高,成为新时期传统戏曲的精品之作、高峰之作,走得更高更远!

刊于《中国戏剧》2022年第4期

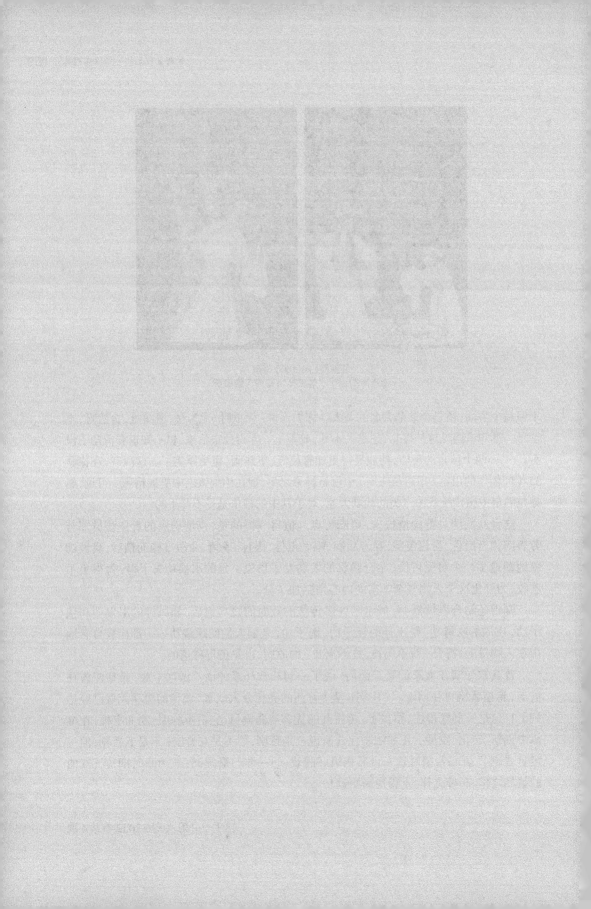

九

儿童剧
这朵花

儿童剧这束花应是五颜六色的

上海的孩子得"海"独厚，在儿童剧展演活动中能看到各种好看的儿童剧。这次展演的剧目，题材、内容和形式多样化，来自全国各地的17台优秀的儿童剧，形态各异，有话剧、歌舞剧、音乐剧、昆剧、京剧、滑稽戏，也有皮影剧、人偶同台表演。好看好听好玩，富有童趣，寓教于乐，令人耳目一新。孩子们与艺术家一道展开想象的翅膀，一道欢笑游戏，真是兴味无穷。

本届儿童剧展演适合的观众年龄跨度从2岁至16岁。参演剧目中有低幼儿童爱看的童话剧《小马过河》《大蒜头冲冲冲》；也有更多适合5岁至12岁孩子看的儿童剧，《花木兰》就有大型皮影戏和多媒体创意剧两种样式；话剧《加油，不完美小孩》《冲啊，足球》；滑稽戏《花季少年》；爆笑剧《图书馆奇妙夜》；多媒体科幻剧《恐龙工厂奇妙夜》；3D中国神话故事剧《女娲精卫》；音乐剧《命大福大的蛋宝宝》；京剧《关不住的小孩》；昆剧《三打白骨精》等。还有关注现实、反映民工子女和贫困儿童生活命运、题材内涵沉重的歌舞剧《田梦儿》和话剧《大顺子吼歌》；中国福利会儿童艺术剧院创作演出的儿童剧《泰坦尼克号》，则是著名历史事件和名作的童话版。儿童剧无疑应当以传递爱心、辨明是非、倡导美德、弘扬正义、传播正能量为主旨，对儿童的心灵浇灌真善美的甘霖，正如中福会上海儿童艺术剧院蔡金萍院长所指出："儿童剧不是儿戏，也不可儿戏"。但是在艺术表现形式上还是要力求多样化，实现舞台与小观众的互动，运用高科技与真人表演的完美融合，创造一个有童心、童真、童趣的艺术氛围，才能吸引孩子从电子产品转向剧场。

戏剧艺术作为艺术美的一种形态，它绝不是单一的，而是多样的。一部人类演剧史挺进的足迹便是从单一化转向多元化。多样化是艺术发展的潮流和吉兆，在美的创造中具有特别重要的意义。"多样化"在20

儿童剧《田梦儿》剧照

世纪80年代,曾是关于戏剧观问题讨论的一个重要议题,是启动中国戏剧改革的突破口,是冲破"左"的禁区的重要的精神武器。因为,"多样化"不仅是一个形式的概念,而是包括创作观念、表现方法、思想内容和形式手段等多方面的综合追求。30多年来,我国戏剧界出现繁花似锦的景象,已经证实了这样一点:不断创新和多样化的探索实践,是受到新一代观众欢迎的,也是符合戏剧艺术的发展规律的。

今天我们欣喜地看到,在儿童剧的创作和演出园地里,儿童剧的朵朵鲜花,也是五颜六色、千姿百态的。由于特殊的观众群体,儿童剧在艺术形式上则更要力求多样化,要简明易懂,饶有童趣,好听、好看、好玩。例如,《泰坦尼克号》用一群老鼠和猫在大难来临时的表现,举重若轻地折射了这场历史性大悲剧发生前后人类的众生相,其间还加入了魔术、舞会和狗乐队等趣味盎然的表演,精美的舞台布景和LED效果,又为这台儿童剧加了分;多媒体皮影戏《花木兰》则是将我国"非遗"保护项目——皮影戏与水墨动画多媒体结合,剧中有个威武而可爱的"保护神"白虎的形象;《小马过河》中真人扮演的各种动物与动画影视相结合,等等,这些艺术上的创新都深深地吸引了小观众。

其实,"儿童剧"是一个大概念,它的观众群有幼儿园小朋友、小学生,直至初中生,不同年龄段的小观众的兴趣点、兴奋点和心理生理特征乃至知识储备,差异很大,所以,儿童剧更应当多样化,才能适应不同年龄段的少年儿童观看。孩子们爱不爱看,坐不坐得住,能不能和演出呼应、互动,直接考验着剧目是否受欢迎。编演者最担心的莫过于,在演出时,小观众在剧场里乱跑甚至乱喊乱叫,那就证明孩子对这场戏不感兴趣。生活在当今时代的孩子,他们的视野和我们的儿童时代不同。现代的儿童从小接受了各种各样艺术作品的陶冶,他们已不再满足于传统的、写实的、单一的叙事和呈现方式了。在信息化时代长大的城市儿童眼界很宽,见识很广。所以儿童剧的创作、演出,也要跟上这个时代儿童的需要和审美习惯。

儿童剧面临的竞争不仅来自自身,更来自社会上其他适合孩子的活动。新媒体、网络互动游戏、3D影视、各种公益娱乐活动和商业广告活动,都在和我们争夺小观众。今天,如何进一步放开创作观念,活跃创作思维,充分发挥想象力,大胆融入多种艺术元素和舞台技术手段,成为儿童剧乃至所有舞台剧创作的一个重要议题。谁能够放得开手,谁就能够争取到更多的观众。从这次展演的剧目来看,创作者都注意了戏剧元素的创新和多种艺术样式的融合,尤其是科技含量的增加,多变生动、精致卡通、奇妙梦境的舞台,增加了儿童剧的美感和趣味,为孩子们点燃想象力,让孩子

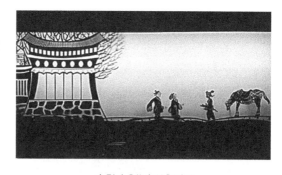

皮影戏《花木兰》剧照

们在观剧之中，不仅获得视听的欢乐，也获得了知识。这次的儿童剧展演中，我看到的多部儿童剧，现场连幼儿都能非常投入，看剧的动作由坐着看，到慢慢地站起来，甚至身体往前倾，有的情不自禁地站到座位上，并积极参与到和剧中角色的对话和互动之中。《小马过河》演出时，上台活动的孩子有五六十个。一天下午，我和奉贤区一所小学的中低年级学生一起看《田梦儿》，开始时场子里出奇地安静，后半场听到观众席里一片哭声，孩子们在欣赏台上精彩演出的同时，被演员们激情演绎的主人公故事深深感动，情不自禁地失声痛哭了。金坛华罗庚艺术团团长告诉我们，这部戏是根据当地一位美德少年的真实故事创作的，已经演了500多场，场场都是台上台下哭得稀里哗啦。我相信，这样的儿童剧，为孩子们幼小心灵灌注的一股立志、自强、奋斗、友爱、同情、善良的清泉，会影响他们一生。小朋友看戏时的这份真诚的感动和参与感，与隔着屏幕看动画片或玩网络游戏所获得的快感是完全不同的。这些剧目的灵动自由的展现样式，也让孩子们从小就认同了、接受了戏剧的本质是假定性的观念，体验了看戏具有现场性、互动性、体验性的特征。

　　祝上海儿童剧展演活动越办越好！

<div align="right">在2016年上海儿童剧展研讨会上的发言</div>

从《马兰花》到《巴黎圣母院》

上海马兰花剧场,是孩子们最爱去的地方之一。这个剧场是中国福利会儿童艺术剧院所属的剧场,专演儿童剧。马兰花剧场落成至今已12年了。剧场的舞台像一个五色斑斓的万花筒,不停地旋转,不断地出新,不断变换着剧目,不断变换着舞台的场景和角色。现在,让我们走进马兰花剧场,和孩子们一道,进去欣赏一下繁花似锦的儿童剧演出。

一

马兰花剧场因著名儿童剧《马兰花》而得名。《马兰花》是一部儿童神话剧。通过讲述马兰山下王老爹一家的故事,围绕着充满神奇力量的马兰花、马兰花的守护神马郎、一对孪生姐妹大兰和小兰,以及凶恶的老猫而展开。它歌颂了善良、勤劳、勇敢等美好品质,鞭挞了假、丑、恶。"马兰花,马兰花,风吹雨打都不怕,勤劳的人儿在说话,请你马上就开花。"这几句话,一代又一代传颂着。它告诉孩子们"幸福不会凭空而来,要靠自己勤奋创造"这个永恒的真理。

中国福利会儿童艺术剧院首任院长、作家任德耀根据同名童话故事改编成的童话剧《马兰花》,从1956年6月1日中福会儿艺成立首场演出至今,已演了62年。曾获1956年全国话剧会演演出一等奖、1954—1979年全国少年儿童文艺创作剧本一等奖。如今该剧的创作者已经逝世,首批演员也从年轻的姑娘小伙子成了白发苍苍的老太太老大爷。我在戴红领巾时第一次看的话剧,就是《马兰花》。一部《马兰花》,让我爱上了戏剧,为我一辈子与戏剧打交道奠定了基础。《马兰花》具有跨越时空的生命力,青春常在,直到今天,每次演出仍深受孩子们的喜爱。

马兰花剧场自2006年建成以来,上演了许多精彩的儿童剧。除《马兰花》外,再请读读下面这张戏目单:《地下少先队》《灿烂的阳光》《彩虹》《报童》《小八腊子流浪记》《白马飞飞》《超级拯救》《蓝蝴蝶》《爱和勇气的魔咒》《大红豆变变变》《炎帝三公主——精卫填海》《田螺姑娘》《泰坦尼克号》《巴黎圣母院》《丑公主》《金色美人鱼》

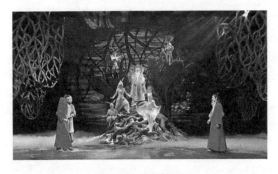

儿童剧《马兰花》剧照

《海的女儿》《皇帝的新衣》《小白兔》《雁奴莎莎》《斑点狗马鸣加》《成长的快乐》《森林运动会》《鼓舞》《爱吃糖果的大老虎》《爱玩游戏的小白狗》等等。题材和样式多元，有革命历史剧、现实题材剧、中外童话剧、神话剧、科幻剧、音乐剧、互动游戏剧，不拘一格。在一年一度、后来两年一度举办的国际儿童戏剧展演中，还会有许多外国和外省市的优秀儿童剧亮相，如俄罗斯的音乐人偶剧《小面包历险记》、波兰的《小红帽历险记》、澳大利亚的《垃圾大变身》、保加利亚的音乐剧《好奇的小象》和木偶剧《人猿泰山》、丹麦的人偶剧《调皮的鼹鼠宝宝》、日本的歌舞剧《冲绳灿灿》……这个剧场，300多个座位，一年要演165场，几乎座无虚席。孩子们看了好戏后乐而忘返，许多家长也兴致盎然地写下感言。为孩子们写戏的著名作家，还有欧阳逸冰、秦培春、秦文君、杜邨等。

二

儿童剧是戏剧艺术范畴中的一个特殊的门类。演出和观看儿童剧是一种特殊的社会教育和娱乐活动。它的独特的审美价值，对未成年人进行思想道德建设的重要作用，是其他任何文艺样式所不能取代的。中福会儿童艺术剧院的创办人宋庆龄曾对儿童剧的作用有如下经典性的论述："儿童是国家未来的主人，通过戏剧去培育下一代，提高他们的素质，给予他们娱乐，点燃他们的想象力，是最有意义的事情。"她特别指出："用戏剧点燃孩子的想象力。"

儿童剧在戏剧艺术中应占有不可或缺的一席。评价一个国家的文学艺术的发展，绝对不可能把儿童文艺的作用和价值排除在外。无论是丹麦的安徒生，还是德国的格林，都无一例外地为该国的文学发展奠定了强大的坚实基础，在世界文学史上占有光彩夺目的地位。在大力加强未成年人的思想道德建设的今天，我们绝不能容忍荧屏上的各种低俗搞笑的垃圾污染孩子们的心灵，不能容忍不健康的录像、卡通片、网络游戏，以及艺术作品中的色情、暴力镜头入侵儿童的眼球。祛邪需要扶正。扶正的办法之一，就是为未成年人奉献更多的儿童剧精品。

儿童剧并不像有些人所说的那么简单：只是"小狗小猫，蹦蹦跳跳"。一出优秀的儿童剧，寓教于乐，胜过上10堂德育课。中福会儿艺演出的《彩虹》，取材于当代中学

生的生活,为大城市与山区的孩子搭建了一道心灵的彩虹。剧中上海闹市与云南大山的场景变换灵动,还用上了视频通话,颇具时代感。观看了《彩虹》后,家长和孩子一起受到了教育。请看他们写的观后感:"雨再大也要出太阳,山再高也挡不住人往前走的路!坚强的孩子,勇敢的心!"观众对《蓝蝴蝶》(原名《大顺子吼歌》)的评价也很高:"我很喜欢看这部儿童剧,故事很感人。舞台灯光布景美丽,很酷。人物造型很可爱。小朋友难得认真看完了整出戏。中国福利会儿童艺术剧院的剧很棒。""大城市发展少不了农民工的贡献。关心留守儿童,爱护呵护他们的成长。"有一位从国外回来的妈妈说,每次回国,都必须去马兰花剧场看一次儿童剧,剧场环境设施都很适合孩子们,工作人员和蔼可亲,演出的节目也深受孩子们的喜爱。

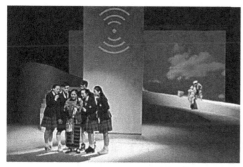

儿童剧《彩虹》剧照

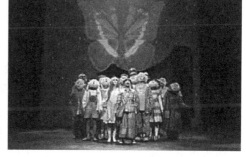

儿童剧《蓝蝴蝶》剧照

儿童剧特殊的教育作用,还可以从现代科学家的实验中得到证明。1935年,奥地利生态学家、诺贝尔奖获得者洛伦兹发现,小鹅孵出后的一两天内,愿意追逐它第一次见到的活动的物体,这个习惯还会保持下去。若在小鹅孵出的一两天,将其与母鹅或人隔开,那么再过一两天,无论母鹅或人与小鹅怎么接触,小鹅再也不会追逐母鹅或人了。洛伦兹把小鹅在一定时期内形成的反应叫作"印刻效应"。"印刻效应"对儿童来说亦然。少年儿童时期是一个人成长的关键时期。中国古代著名哲学家张载的"蒙以养正",就是洛伦兹的"印刻效应"的另一种说法。我们应当抓住启蒙教育的关键期,即指人生吸收新鲜事物、认识新世界的最佳起步时期,用"印刻效应"的理论,使用儿童剧这个富有童趣的工具,对未成年人进行寓教于乐的心智养育。

儿童剧无疑应当以传递爱心、辨明是非、倡导美德、弘扬正义、传播正能量为主旨,对儿童的心灵浇灌真善美的甘霖,诚如中福会上海儿童艺术剧院院长蔡金萍所指出:"儿童剧不是儿戏,也不可儿戏"。但是,在艺术表现形式上还是要力求多样化,实现舞台与小观众的互动,运用高科技与真人表演的完美融合,创造一个有童心、童真、童趣的艺术氛围,才能吸引孩子从电子产品转向剧场、走进剧场。

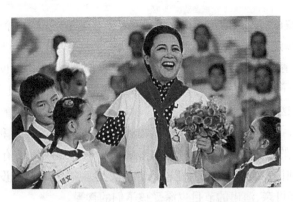

儿童剧《宋庆龄和孩子们》剧照　蔡金萍饰宋庆龄

<div align="center">三</div>

在大力加强对未成年人的思想道德教育的新形势下，发展儿童剧要有新思路，是摆在儿童艺术工作者面前的一个重大的课题。

我们不能满足于《马兰花》所取得的成就，不能吃老本，而要不断地创作新戏，艺术上也要不断地创新。现在对儿童剧的要求，不是比过去降低了，而是更高了，孩子们的眼界也更开阔了。这是势之所然。因此，我们要与时俱进，不断提高主创人员的思想和艺术水平。

我们欣喜地看到，在如今儿童剧的创作和演出园地里，儿童剧这簇花，正呈现出千姿百态、五颜六色。对于这个特殊的观众群体，儿童剧在艺术形式上则更要力求多样化，要简明易懂，饶有情趣，好听、好看、好玩。我们欣喜地看到，有艺术家尝试把世界经典名著卡通化，改编成孩子们喜爱的童话故事，获得了成功。

前几年中福会儿艺创作演出的儿童剧《泰坦尼克号》（杜邨编剧），则是著名历史事件和名作的童话版，是一出新时代的好戏。该剧用一群老鼠和猫在大难来临时的表现，举重若轻地折射了这场历史性大悲剧发生前后人类的众生相，其间还加入了魔术、舞会和狗乐队等趣味盎然的表演，精美的舞台布景和LED效果，又为这台儿童剧加了分。

儿童剧《泰坦尼克号》跳出了经典电影的框框，用小动物的视野演绎了普通人生命中的亲情、友情和爱情，表现了灾难来临时的人生百态。这是一部3岁以上儿童和成人都会为之吸引的精彩剧目。如果说，电影《泰坦尼克号》让观众记住的是一段刻骨铭心的爱情；那么，儿童剧《泰坦尼克号》让观众记住的是一群老鼠和三只猫在遭遇海难时的种种表现，最后让猫与老鼠这对天敌成为朋友。三条感情线让剧情变得更加丰满和完整，每一个观众都能在其中找到打动自己的情节和场景。

接下去，由杜邨编剧、中福会儿艺出品的卡通版《巴黎圣母院》，是继儿童剧《泰坦尼

克号》之后，又一台将世界经典名著儿童剧化的成功之作。孩子们在兴趣盎然的观剧过程中，记住了法国作家雨果的名字。儿童剧《巴黎圣母院》通过儿童喜闻乐见的动物化、卡通化、童话化的创作路径，让孩子们得以亲近经典、喜爱经典，长大后走进经典。

该剧简化了原著的故事情节和人物关系，淡化了涉及情欲、宗教的内涵，通过一个美妙有趣、明白易懂的童话故事，告诉孩子们：什么是正义，什么是邪恶？什么是善，什么是恶？什么是美，什么是丑？在剧中，这些观念不是说教式地灌输给小观众，而是提炼了原著中最基本的忠奸善恶、美丑正邪的精神元素，将主要人物化身为各种动物，通过这些动物的活动和表演来吸引儿童观众，提高孩子们的正义感和辨别美丑的能力。

貌丑心善的敲钟人卡西莫多，以一只丑陋畸形的大猩猩形象出现；美丽善良、能歌善舞的吉卜赛少女艾丝美拉达，化身为人见人爱的百灵鸟；阴险邪恶、道貌岸然的弗罗洛则变成了一只凶残狠毒的秃鹫，瞬间就点燃了孩子们的好奇心。一群绚丽斑斓、活泼可爱的小动物们——小山羊、蝙蝠王、蜗牛、臭屁虫、蚂蚁、刺猬、掘土鼹鼠，个个活泼可爱、充满正义感；大钟玛丽张口开导卡西莫多……构成了适合孩子理解的故事情节和人物关系，生动有趣又精彩迷人的演唱，深深地吸引了小观众们。最后，卡西莫多觉醒了，成长了，为营救艾丝美拉达，毅然把手中的正义之箭射向了对自己有养育之恩的恶魔弗罗洛。《巴黎圣母院》是一部优秀的儿童剧，同时又是一部出色的音乐剧。

有一位观众看后留言道：朋友们邀约带孩子一起欣赏中国福利会建院70周年献演剧目《巴黎圣母院》，走进剧院时，有一片绿地还有涂鸦墙，包括贴在墙上之前演出过的剧目海报，都很吸引孩子们的眼球，虽然剧院不是很大，但整体的效果很不错。这台儿童剧，是大人小孩都爱看的。

儿童剧的题材，开拓到对世界名著的改编，无疑是一个新的创造和提升。《泰坦尼克号》和《巴黎圣母院》的成功演出，为中福会儿艺的创作另辟蹊径，也构筑了两座新的艺术高峰。

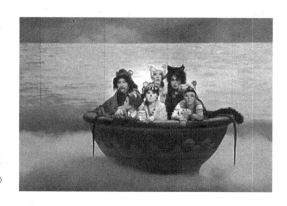

儿童剧《泰坦尼克号》剧照

四

有人问：现在手机的普及，电脑的普及，儿童剧到底有没有市场？我想，马兰花剧场建立以来12年的热闹场景，已做了肯定性的回答。

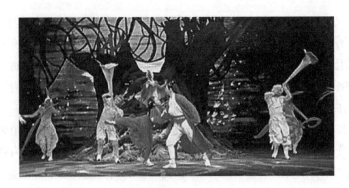

儿童剧《马兰花》剧照

这里，我还想提供一个数字，来继续讨论这个问题。

作为世界上人口最多的国家，中国仅儿童就有约3.6亿，它提供了强烈的需求和广阔的市场。前时，上海文化广播影视局曾有一个统计调查，上海演出市场演出场次连续第10年超过万场。有趣的是，上海人最爱看"轻歌舞剧"，占全年演出数量的70%以上；其次是儿童剧和杂技。儿童剧位居第二，这个数字是令人鼓舞的。

是的，儿童剧面临的竞争不仅来自自身，更来自社会上其他适合孩子的活动。新媒体、网络互动游戏、3D影视、各种公益娱乐活动和商业广告活动，都在和我们争夺小观众。尽管如此，和其他各种艺术样式相比，孩子们还是爱看儿童剧。因为在剧场看戏，能看到演员活生生的表演，看到舞台上美妙的布景和奇幻的灯光，特别是台上和台下互动交流，游戏性、参与性强，戏结束后，还可以上台和自己仰慕的演员合影留念，使小观众们非常开心。

孩子们单纯天真、爱憎分明、反应强烈，台上演员在笑，台下观众也笑得欢；台上演员伤心流泪，台下一片哭声；戏中的"小学生"下场时没拿书包，台下小观众大声提醒："别忘了书包。"当戏里的角色招呼小观众上台帮忙时，一下子呼啦啦跑上去几十个。这里，我还想纠正儿童剧观众对象在认识上的一个误区，即今天儿童剧的观众，不应只限于幼儿和小学中低年级学生，还应包括更多的未成年人，包括初、高中学生。当然，课业的负担，升学的压力，是中学生走进剧场越来越少的主要原因；适合中学生看的优秀儿童剧太少，也是一个因素。

儿童剧这束花的色彩，也应当是五颜六色、斑斓纷呈的。从《马兰花》到《巴黎圣母院》的历程足于证明：儿童剧现在依然具有广阔的发展空间。自党中央做出了一系列繁荣文艺的决策之后，儿童剧史无前例的春天来到了。在大力加强对未成年人的思想道德教育的新形势下，发展儿童剧大有可为。

刊于《上海艺术评论》2018年第2期

让孩子们记住雨果的名字

——欣赏儿童剧《巴黎圣母院》

由杜邨编剧、中国福利会儿童艺术剧院出品的卡通版《巴黎圣母院》，是继儿童剧《泰坦尼克号》之后，又一台将世界经典名著儿童剧化的成功之作。孩子们在兴趣盎然的观剧过程中，记住了法国作家雨果的名字。儿童剧《巴黎圣母院》通过儿童喜闻乐见的动物化、卡通化、童话化的创作路径，让孩子们得以亲近经典、喜爱经典，长大后走进经典。

这出戏简化了原著的故事情节和人物关系，淡化了涉及情欲、宗教的内涵，通过一个美妙有趣、明白易懂的童话故事，告诉孩子们：什么是正义，什么是邪恶？什么是善，什么是恶？什么是美，什么是丑？在剧中，这些观念不是说教式地灌输给小观众，而是提炼了原著中最基本的忠奸善恶、美丑正邪的精神元素，将主要人物化身为各种动物，通过这些动物的活动和表演来吸引儿童观众，提高孩子们的正义感和辨别美丑的能力。貌丑心善的敲钟人卡西莫多，在舞台上以一只丑陋畸形的大猩猩形象出现；美丽善良、能歌善舞的吉卜赛少女艾丝美拉达也化身为人见人爱的百灵鸟；阴险邪恶、道貌岸然的弗罗洛则变成了一只凶残狠毒的秃鹫，瞬间就点燃了孩子们的好奇心。一群绚丽斑斓、活泼可爱的小动物们——小山羊、蝙蝠王、蜗牛、臭屁虫、蝼蚁、刺猬、掘土鼹鼠，个个活泼可爱、充满正义感；大钟玛丽张口开导卡西莫多……构成了适合孩子理解的故事情节和人物关系，生动而有趣的表演，深深地吸引了小观众们。最后，卡西莫多觉醒了，成长了，为营救艾丝美拉达，毅然把手中的正义之箭射向了对自己有养育之恩的恶魔弗罗洛。

《巴黎圣母院》是一部优秀的儿童剧，同时又是一部出色的音乐剧。小动物们的舞蹈场面生动活泼，富有童趣。艾丝美拉达绕钟旋转的飞天舞蹈美妙动人；独唱和合唱结合，歌声甜美，旋律明快动听又通俗易学，唱词明白如话，朗朗上口，相信可以得到流传。一台演员年轻嫩稚，但都倾情倾力投入，充满了青春活力，三位主演尤其出色。整台演出体现了中福会儿艺的"一棵菜精神"。

蔡金萍导演熟谙儿童剧的规律，手法娴熟，把故事节奏的徐疾起伏、情绪气氛的张弛和场面的时空转换，同孩子们的接受心理完美地结合起来了。她把一席精美的法式西餐，改制成一桌适合儿童口味的中西结合的菜肴和点心，使中国孩子也吃得有滋有

儿童剧《巴黎圣母院》剧照

味。舞美设计和角色造型同样别有情趣。俄罗斯舞台美术师谢尔盖·拉沃尔，先后设计了《泰坦尼克号》和《巴黎圣母院》。与前者相比，这出戏的舞美设计更富有现代风格，内景吸取了中世纪教堂内部的立柱、拱门、钟楼等特征性强的结构元素，进行夸张和变形，而且用多层景片灵活拼装组合，易于搬迁和巡演。拉沃尔还兼任角色造型设计甚至海报等平面设计。角色造型别致传神，大猩猩卡西莫多、百灵鸟艾丝美拉达、秃鹰弗罗洛、掘土鼹鼠、小山羊、蜗牛等形象，色彩各异，外形和性格特征鲜明强烈，在灯光的渲染下，组合成一幅幅或明艳热烈，或抒情诗化，或深沉阴郁的风格化画面。拉沃尔说，动物就是人的感知，因此设计的服装要体现人物的性格特征。他既有奇思妙想，又有扎实功底。中国福利会儿童艺术剧院院长蔡金萍对他称赞有加："拉沃尔绘画功底好，人物造型能力强。他尊重剧本，有想象力，是有很高艺术造诣的舞台美术家，给我们打开了一扇窗。"这扇窗使中国的儿童剧通向了外部世界，具有了跨文化的国际视野。

如果要说有不足的话，我以为小动物的造型总体上夸张可爱，但有的动物形象特征还不明确，观众不易识别，最好在身上加个符号标志；卡西莫多手中的正义之箭，最后射向弗罗洛，救出艾丝美拉达，不必再痛苦犹豫，他应当加入善良的动物群体中；音乐声音有时太响，头一场小动物们的讲话被淹没了，个别的台词还不够清晰。全剧能否再加入一些抒情的音乐？

卡通版《巴黎圣母院》有望成为一部中国儿童剧的精品，有望走向全国、走向世界。

刊于2017年10月21日《新民晚报》

大难之下没有天敌

当《泰坦尼克号》即将被无情的大海吞没之际,船上只有一只救生艇,猫和老鼠这些原本大自然中的天敌,他们会做出怎样的选择?

出乎观众意外的是,他们选择了诚信、合作、互谅和担当。在巨大的灾难面前,猫和老鼠成了朋友。由中国福利会儿童艺术剧院出品的儿童剧《泰坦尼克号》,用卡通形式完成了主题的阐述和故事的演绎。儿童剧绝不是小儿科,绝不仅仅是"儿戏",小动物演绎了大道理,演绎了大难来临时的人生百态。

提到《泰坦尼克号》,所有人都会想起那部旷世浪漫的经典电影。儿童剧不仅借用了其中几个角色的名字,如杰克、罗丝、史密斯,而且蕴含的主题和精神也是一致的。讲述了在大灾难面前,动物之间的亲情、友情和爱情发生了怎样的震撼。这部儿童剧由剧作家杜邨编剧。他利用《泰坦尼克号》这一载体,叙述了三只猫和一群老鼠及四条狗在灾难面前的种种表现。猫和老鼠为何能跨越"种族"天敌的关系,而进行生死合作,这一点吸引小观众们看下去,很值得玩味。

仓皇逃命的老鼠杰克一家三口误上了豪华游轮泰坦尼克号,而追捕他们的布莱克是只野猫,出身虽卑贱却仗义守信、乐于助人;游轮上的贵族波斯猫优雅而有同情心;她的"男友"加菲猫自视高傲却贪生怕死。史密斯船长则是一只老老鼠,善良、能干而且有担当精神。游轮进水了,一只圆形的救生艇只能容纳十来只动物,船长从容不迫地指挥"妇女""儿童"逃生,把生的希望留给了杰克三口之家,留给了波斯猫,留给了笑笑鼠,自己却断后,最后被大海的波涛所吞没。杰克在大难临头时,尊奉"让妇女、儿童先上船"的经典语言,让妻子和儿子先上救生艇,自己愿当史密斯船长的水手。而加菲猫在老鼠面前是凶神恶煞,但事到临头,不惜男扮女装,逃进救生艇。四个狗乐师并没有放弃他们的工作,一直在忠诚地演奏,因为游轮是他们的"主人",演奏音乐是他们对每个乘客的誓约。戏结束时,上了救生艇的老鼠和猫得救了,成了亲密朋友。鼠宝和鼠妈的对话,让所有的观众陷入了沉思:"大难之下没有天敌。"

一部好的戏剧应该可以给孩子们一生的影响。儿童剧《泰坦尼克号》是我近年来看过的最出色的儿童剧之一。它告诉孩子们应当懂得怎样对待意想不到的灾祸。国家一级演员、中国福利会儿童艺术剧院院长兼导演蔡金萍说:"儿童剧在给孩子们讲珍

惜亲情、珍惜友情的同时，也应该适当地讲一些生与死。当你们走进剧场后，看到的不仅仅是一出戏，而是一个个鲜活的生命，在遇到危难时所做出的选择。"这个"不把儿戏当儿戏"的目的，我看是达到了。90分钟的演出，孩子们看得津津有味，不断和演员呼应。

舞台上的猫和卡通老鼠们是多才多艺的，不但要能载歌载舞，假面鼠还会变魔术，能从一块红布的破洞里取出一束又一束的大红花。一场加菲猫与老鼠们天敌之间的追逐游戏，在舞台上也是变幻莫测：假面鼠（张玥饰演）的戏法变得不错，一会儿出现在箱子的里面，箱子一转身，却完全消失了；它一会在这个箱子里露头，把箱子关上，却从另一只箱子里现身，让孩子们看得目瞪口呆。摇滚鼠（佟健军饰演）会弹吉他，能歌善舞。当老鼠船员们为欢迎杰克一家到来举行派对时，老船长带领群鼠们跳起了优美的华尔兹舞，舞姿翩翩，十分动人。野猫布莱克带着宠物猫波斯也参加了舞会，开始了猫和老鼠的和睦相处。当然，值得一提的是，导演和演员很重视猫和老鼠的形体动作特征，老鼠们双手往前扒的动作，成为老鼠演员的一个标志性的姿态，让小观众们过目不忘。

几位主演都演出了角色的个性，各尽其妙。三只猫不同的鲜明的个性，构成了全剧的矛盾冲突的主线。饰演野猫的王耀琦，表演和唱、舞的戏份吃重，但他表现得很出色、有力度；饰演波斯猫的洪艺格、饰演加菲猫的马小凯，角色的定位准确。三只猫的形神兼备的表演，给小观众们留下了深刻的印象。而杰克一家，三只老鼠——王海洋饰演杰克、李慧饰演露丝、杨馥菱饰演鼠宝，也演出了身处困境中夫妻、母子、父子间相互关怀的亲情，尤其是鼠宝演得可爱极了，杰克的形象塑造得比较丰满。时佳饰演船长史密斯，举止和语言有相当的分量。其他的各色老鼠和狗乐师们，虽然戏份不多，表演都很入戏，一丝不苟。我非常赞赏儿艺的这种"一棵菜精神"。

儿童剧《泰坦尼克号》的舞台布景巧妙地运用了高科技，实景与多媒体结合。精美的背景视频由俄罗斯专家莫基延科·季莫费制作而成，使孩子们有身临其境之感，最后泰坦尼克号轰然下沉的景象，更令小观众为之落泪。音乐和歌舞也很有特色，唱词孩子们一听就懂。服装把角色的性格特征甚至社会地位融入细节中，整体呈现出的服装除了尾巴以外并不特别夸张，与现实差距很小，主要通过演员的肢体动作表达角色性格，容易为小观众接受。

把世界名著改编成卡通版，儿童剧《泰坦尼克号》是一个具有开拓意义的成功尝试。杜郦找到了一个金矿。它证明了经典作品可以用童话剧的形式来介绍给孩子们。有了第一部的成功，必将有第二部、第三部。我期待着用动物来演绎《巴黎圣母院》《悲惨世界》《堂吉诃德》《妈妈咪呀》《音乐之声》等经典作品的卡通版儿童剧的问世。

儿童剧《泰坦尼克号》这台戏，用儿童喜爱的动物形象和故事传了人道主义博爱精神，赞扬善良、勇敢和担当，鄙视猥琐和势利，具有普世的、永恒的价值；角色形象生动可爱，舞台呈现又很精美。希望它能在演出中不断听取小观众的反映，再做些精

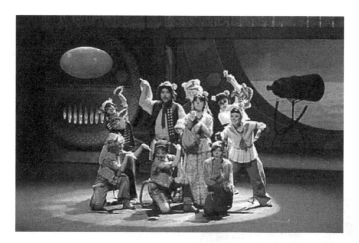

儿童剧《泰坦尼克号》剧照

细的修改打磨,有望成为儿童剧中的高原之作、保留剧目。我认为,如果把这出儿童剧送到世界各国去演出,相信会受到不同肤色的小观众的热烈欢迎。

如果要说意见的话,我建议最后野猫布莱克不要上救生艇,他应当和老鼠船长一起,在帮助"妇女儿童"逃生后光荣牺牲;而那只"男扮女装"贪生怕死的加菲猫,可以让他混上救生艇,但为猫鼠们所不齿,他猥琐地躲在角落里,低着头,没脸见鼠……当否?供参考。

刊于2016年3月24日《新民晚报》

在舞台上树立一代宗师形象

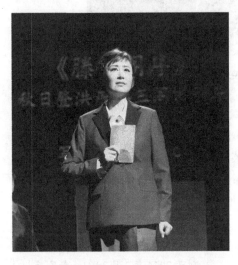

《师者之路》剧照

感谢中福会儿童艺术剧院打造了一台歌颂全国教师楷模于漪的好戏,树立了当代宗师的形象。

《师者之路》的基础相当好。编剧杜邨非常用心、用功、用情。他为写这出戏,查阅了大量材料,也采访了于漪老师,并做了艺术上的升华。因此,这出戏很真实,也有深度。

这出戏写出了于漪老师的"师者之路"。所谓师者之路,具体而言,就是育人之路、教学之路、爱生之路、奋斗之路、成功之路。她所走的这条路,对全国的教育工作者和家长都有启发。这位被授予"人民教育家"国家荣誉称号和获得共和国勋章的中国最优秀的语文教师的一生,既平凡,又不平凡。

这出戏,严格说不是一出儿童剧,而是一台有相当的思想深度、学术高度、艺术高度的雅俗共赏的话剧,老师、家长、初中以上的学生都可以看,而且看了都会很喜欢,很受教育。

《师者之路》做到这一点,就在舞台上站住了脚。它没有拼凑一些先进教师的事迹,也没有故意拔高这个人物,而是有血有肉地塑造了一位寓不平凡于平凡之中的语文老师的艺术形象。

《苏武牧羊》是我们小时候耳熟能详的一首高扬爱国主义精神的歌。用主人公孩童时代和小伙伴们在老师的带领下齐唱这首歌来开场,很感人,也奠定了主人公一生的思想基础——爱国主义的情怀和坚韧不拔的品格。

在2020年上半年新冠肺炎疫情严重的情况下,儿艺的演员们克服困难,认真排练。著名演员吴玉芳饰演中青年时代的丁涟(即于漪),努力在气质、举止、言谈、形象上跟

于漪老师吻合。蔡金萍院长演老年丁涟,回顾一生,串联全剧,语言平静而真诚。

我同于漪老师相识,感到她为人诚恳,不喜张扬,内敛沉稳,一丝不苟,有时特别较真。有一次,她请我去给青年老师讲课。我介绍了现当代艺术的种种现象,讲到艺术家对一些经典作品的解构颠覆。她在课后总结时,认真地对此一一进行匡正。已过了吃饭时间,她一定要把几篇经典原著讲解清楚,才放学员们去吃饭。

全剧以丁涟老师的三堂语文课和她接手乱班、教育辍学差生、帮助贫困学生完成学业等情节为主线徐徐展开,生动而感人地

《师者之路》剧照

显示出这位模范教师的勤学、钻研、爱心、智慧和她不断攀登的人生之路。

儿艺有儿童的表演培训班,不缺好的小演员。剧中几位小演员在台上放松自如,可爱极了。这是儿艺特有的优势。

总体上看,这出戏的前景很好,中福会儿艺的领导对基础教育、对教师特别有感情,有艺术家的良心和社会担当。于漪老师已经91岁了,一生"做教师,学做教师",获得荣誉无数。她开过2000多次语文公开课,每次有新意,听过课的人都说是"艺术享受"。中福会儿艺创作这个题材,走在了最前面。希望继续打磨提高,尤其是第三堂课的戏,需要做大的修改。相信这出戏的思想性、艺术性和观赏性会越来越提高。

刊于2020年11月27日《文艺报》

用儿童的眼光诠释、演绎经典名著

中国福利会儿艺近几年来致力于将世界经典名著搬上儿童剧舞台。以蔡金萍院长为首的主创团队，2019年在继卡通版《泰坦尼克号》和《巴黎圣母院》后，又打造了第三部——卡通版《悲惨世界》，均取得了非凡的成功，成为我国儿童剧花园中一束姿色独特的奇葩。这是一项具有创新性、开拓性的系列工程，在中国儿童剧史上是史无前例的。孩子们不仅需要《马兰花》《灰姑娘》《卖火柴的小女孩》，也需要《泰坦尼克号》《巴黎圣母院》和《悲惨世界》。中福会儿艺成功地做到了这一点。这除了有眼光、勇气和魄力外，还有智慧和创造。

经典作品之所以能成为经典，是因为它们有着不被岁月消磨的巨大文化价值的积淀，闪耀着永恒的人道主义光辉。它们在当下仍具有很强的教育意义。院长蔡金萍认为，一部好的戏剧作品可以给孩子们一生的良好影响。四年来，她出手做了一件在中国儿童剧史上破天荒的、别人不敢做的事情，就是和剧作家杜邨一起，把世界经典名著改编成儿童剧。他们是向自己提出挑战。将世界文学经典名著以儿童剧的形式生动有趣地展现给孩子们看，不仅能让他们更加直观立体、饶有兴味地接触世界经典名著，而且可以对孩子进行启蒙教育，让孩子们及早地走近经典，爱上经典；开发孩子的心智，借以传递爱心、辨明善恶、分清是非，倡导美德、弘扬正义。这是一件帮助少年儿童扣好人生的第一粒纽扣的莫大的好事。

但是，做好这件事又谈何容易！世界文学名著内容丰富厚重，思想深邃，具有特定的历史、地域、社会、宗教背景，往往人物众多、关系复杂，尤其是故事中爱情的成分往往很重。要将这些作品的精髓中最容易让孩子接受的东西提炼出来；精简故事情节，使之生动有趣；人物卡通化，把人的世界，变成动物世界。将重量级的名著改编成儿童剧，而且希望打破儿童剧观众年龄分层的特点，让低幼儿童也能看得懂，看得开心，受到启迪，要费多大的力气？明知山有虎，偏向虎山行。蔡金萍和她的创作团队，知难而进，破解了各种难题，三台戏都获得了成功！

蔡金萍曾是一位优秀的儿童剧演员。她以在《长发姑娘》中饰长发姑娘、《花木兰替父从军》中饰花木兰而名满天下，获中国戏剧梅花奖、全国儿童剧展演优秀表演奖、第三届话剧金狮奖。曾两次到上海戏剧学院深造。2015年9月15日获得"全国中青

年德艺双馨文艺工作者"荣誉称号。蔡金萍是演而优则仕,演而优则导。她从一众演员中脱颖而出之后,担任了中福会儿童艺术剧院院长兼总艺术总监。五年前,著名编剧杜邨提出做世界经典名著卡通版系列的大胆设想,这是一项他自称为"初生牛犊不怕虎"的探索。难度虽然大,但是杜邨的构想很巧妙、很有趣。蔡院长对这个弄险的创意立马予以支持。当《泰坦尼克号》剧本出来后,她自任导演。我们固然不一定强调"导演中心论",但是,一个新创作的好剧本,如果没有好导演作为总指挥在舞台上进行成功的二度创造,绝不可能成为精品力作。蔡金萍请来俄罗斯舞美设计师谢尔盖·拉沃尔担任舞台设计和服装设计,请著名音乐家徐坚强作曲,调动全院的优秀演员出场。2016年初,《泰坦尼克号》在舞台上初次呈现,就一炮打响,好评如潮。之后,一而再,再而三,接连登上了三座高山。三出世界经典名作逐一在上海的儿童剧舞台上屹立起来。这是一项系列工程,后面还有《堂吉诃德》等多部作品正在酝酿中。

"一棵菜"的精神,使蔡金萍和她的伙伴们成功了!中福会儿艺成功了!

蔡金萍团队成功的创作实践有力地说明:孩子们是看得懂而且喜欢经典文学名著改编的儿童剧的。儿童剧创作的题材可以大大开拓,不一定只局限于"儿戏",儿童剧也可以用世界经典名著来改编。中国儿童剧的历史将记住蔡金萍这个美丽的名字。

因此,研究一下蔡金萍和她的伙伴如何将世界文学名著搬上儿童剧舞台的成功经验,无疑是一项有意义的工作。

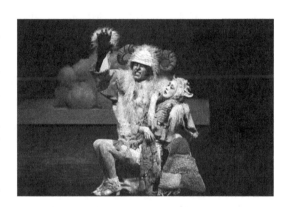

儿童剧《悲惨世界》剧照

一

先来谈谈儿童剧《泰坦尼克号》。

提到《泰坦尼克号》,所有人都会想起那部旷世浪漫的经典电影。这部凄美的爱情影片,被一拍再拍,脍炙人口。影片以1912年泰坦尼克号游轮在其处女启航时触礁冰山而沉没的事件为背景,讲述了处于不同阶层的穷画家杰克和贵族女子罗丝抛弃世俗的偏见坠入爱河,最终杰克把生命的机会让给了罗丝的感人故事。但是,儿童剧《泰坦尼克号》避开了它的爱情故事,而是借用了其中几个角色的名字,如杰克、罗丝、史密

斯,将故事移植到一群动物身上,观众所熟悉的人物变成了猫和老鼠。杜邨利用《泰坦尼克号》这一载体,叙述了三只猫和一群老鼠及四条狗在灭顶灾难面前的种种表现。猫和老鼠为何能跨越"种族"天敌的关系,而进行生死合作。一出儿童剧颂扬了在灾难面前的友爱亲情、责任和担当,鞭笞了自私傲慢和猥琐卑劣。从这一点生发开去,童趣盎然,吸引了小观众们看得津津有味。

儿童剧《泰坦尼克号》跳出了经典电影的框框,脱胎而不换骨。它用小动物的形象演绎了普通人生命中的亲情、友情和爱情,歌颂了灾难来临时的责任与担当。这样的改编是十分奇妙的,只有儿童剧的剧作家才能想得出。它成为一部三岁以上儿童和成人都会为之吸引的精彩儿童剧。如果说,电影《泰坦尼克号》让观众记住了一段人类的刻骨铭心的爱情;那么,儿童剧《泰坦尼克号》让小观众记住的则是一群老鼠和三只猫、四条狗在遭遇海难时的种种表现,最后让猫与老鼠这对天敌成为好朋友。亲情、友情和恋情三条感情线,让剧情变得更加丰满和完整,每一个小观众都能在其中找到自己喜爱的情节和场景。90分钟的演出,孩子们不断和台上的演员发出喜怒哀乐的共鸣。

大幕拉开,仓皇逃命的老鼠杰克一家三口误上了豪华游轮泰坦尼克号,而追捕他们的布莱克是一只野猫。布莱克出身虽然卑贱却仗义守信、乐于助人;游轮上的宠物猫波斯优雅而有同情心;她的"男友"加菲猫自视高傲却贪生怕死。史密斯船长则是一只老老鼠,他善良、能干、有威望,而且有担当精神。当游轮撞上冰山,进水后慢慢下沉,即将被无情的大海吞没之际,一只圆形的救生艇只能容纳十来只动物,怎么办? 应当把生的希望让给谁? 史密斯船长从容不迫地指挥"妇女""儿童"——逃生,把生的希望留给了杰克三口之家,留给了波斯猫,留给了笑笑鼠,船长自己却坚定地断后,最后泰坦尼克号下沉,船长和布莱克、杰克及四位狗乐师等可爱可敬的生命被大海的波涛吞噬了。鼠爸杰克在大难临头时,尊奉"让妇女、儿童先上船"的经典语言,让妻子和儿子先上救生艇,自己愿当史密斯船长的水手。而那只高傲的加菲猫,在老鼠面前曾经是凶神恶煞,但大难临头,却不惜男扮女装,偷偷地溜进救生艇。四个狗乐师没有放弃他们的工作,一直在忠诚地演奏,因为游轮是他们的"主人",演奏音乐是他们的本职工作,也是他们对每个乘客的誓约。

这部剧作的成功之处在于:在大难面前,猫和老鼠选择了诚信、合作、互谅和共同担当,成了患难之交的朋友。戏结束时,上了救生艇的老鼠和猫得救了,成了亲密朋友。鼠宝和鼠妈罗丝的对话,让所有的小观众陷入了对如下这句台词的沉思:"大难之下没有天敌。"

一点不错,大难之下没有天敌。动物世界能做到如此,人类世界更应如此。大难临头,首先想到的当是如何共渡难关,而不仅是自己的利害。儿童剧《泰坦尼克号》告诉孩子们: 应当懂得怎样正确对待意想不到的灾祸。蔡金萍说:"儿童剧不是儿戏。儿童剧在给孩子们讲珍惜亲情、珍惜友情的同时,也应该适当地讲一些生与死。当你们

走进剧场后，看到的不仅仅是一出戏，而是一个个鲜活的生命，在遇到危难时所做出的选择。"诚哉斯言！联想到2020年年初开始爆发的新冠肺炎疫情，据统计到2021年春夏之交，全球新冠肺炎确诊人数已超过两亿。对待这一凶险的天敌，世界各国只有守望相助，合力抗疫，才是正确的态度。绝不该忙于甩锅，以邻为壑。可见经典作品的生命力不朽。

舞台上的"猫"和"老鼠"们是多才多艺的。他们不但需要载歌载舞，更要模仿各种动物的肢体动作。老鼠双手往前扒的动作，成为老鼠演员的一个标志性的姿态，让小观众们过目不忘。一场加菲猫与老鼠们之间的追逐，在舞台上也是变幻莫测，活力四射。剧中还穿插了魔术、舞会和狗乐队等童趣十足的表演，音乐和歌舞很有特色，唱词孩子们一听就懂。假面鼠的戏法变得不错，能从一块红布的破洞里取出一束又一束的大红花；他一会儿出现在箱子的里面，箱子一转身，却消失了；他一会在这个箱子里露头，刚把箱子关上，却从另一只箱子里现身。孩子们看得目瞪口呆，开心极了。摇滚鼠会弹吉他，声音悦耳。当老鼠船员们为欢迎杰克一家到来举行派对时，老船长带领群鼠们跳起了优美的华尔兹舞，舞姿翩翩，优美动人。戏已看过几年，我对这个舞蹈场面，印象至今仍十分深刻。野猫布莱克带着宠物猫波斯也参加了舞会，开始了猫和老鼠的和睦相处。这一笔，为全剧的结局铺下了伏笔。

儿童剧《泰坦尼克号》的舞台布景巧妙地运用了高科技，实景与多媒体结合。精美的实体船台和背景LED视频使孩子们有身临其境之感，为这台儿童剧加了分。最后泰坦尼克号轰然下沉的景象，更令小观众们为之落泪。舞美设计师谢尔盖·拉沃尔，兼服装设计，匠心独具，拟人化的服装，除了尾巴以外，并不特别夸张，与现实差距很小，主要通过演员的肢体动作表达角色是什么动物，易为小观众接受；剧中动物们的服饰不仅兼具了识别度和现代感，同时在款式、材质等细节上也融入不同角色的特征、性格、身份和社会地位。例如老船长的制服和大胡子，波斯猫的毛皮大衣，加菲猫的绅士服装等，都有很强的符号意义。

二

卡通版《巴黎圣母院》，是继儿童剧《泰坦尼克号》之后，又一台将世界经典文学名著卡通化的成功之作。孩子们看了戏，记住了法国伟大的作家雨果的名字，也懂得了如何剥开外表分辨真正的美丑、善恶。

如果说，儿童剧《泰坦尼克号》的情节集中于一个大难临头挑战的故事；那么，儿童剧《巴黎圣母院》的故事情节，要比前者丰富复杂得多，人物更加多。摆在编剧和导演面前的难题更大，是如何将一席精美的法式大餐，改制成一桌适合儿童口味的中西

结合的美味简餐。

这台戏的主创团队，除了音乐作曲换了著名的作曲家金复载，其他成员基本上是《泰坦尼克号》的老班底。蔡院长重情义，有凝聚力，大家都愿意和她合作。

编剧杜邨用了许多功夫。这出戏简化了雨果原著的故事情节和人物关系，淡化了涉及情欲、宿命、宗教的内涵，通过一个美妙有趣、明白易懂的动物故事，告诉孩子们：什么是正义，什么是邪恶？什么是真，什么是假？什么是善，什么是恶？什么是美，什么是丑？在剧中，这些观念不是说教式地灌输给小观众，而是提炼了原著中最基本的的精神元素，通过化为动物的活动和表演来吸引儿童观众，提高孩子们的正义感和辨别美丑的能力。

貌丑心善的敲钟人卡西莫多，在舞台上以一只丑陋畸形的大猩猩形象现身；美丽善良、能歌善舞的吉卜赛少女艾丝美拉达，则化身为一只人见人爱的百灵鸟；道貌岸然、阴险邪恶的主教弗罗洛，则变成了一只凶残狠毒的秃鹫。这些动物的上场，瞬间点燃了孩子们的好奇心。其他一群绚丽斑斓、活泼可爱的小动物们——小山羊、蝙蝠王、蜗牛、臭屁虫、蚂蚁、刺猬、掘土鼹鼠，一个个活泼可爱、充满正义感；大钟玛丽张口开导卡西莫多……构成了适合孩子理解的故事情节和人物关系。生动而有趣的表演，深深地吸引了小观众们。最后，卡西莫多觉醒了，成长了，为了营救艾丝美拉达，毅然把手中的正义之箭射向了曾对自己有养育之恩的恶魔弗罗洛。

《巴黎圣母院》是一部优秀的儿童剧，同时又是一部出色的音乐剧。小动物们的舞蹈场面生动活泼，富有童趣。艾丝美拉达绕大钟旋转飞翔的舞蹈轻盈自由美妙，那是演员在杂技团老师指导下苦练飞天技巧的成果；独唱和合唱结合，歌声甜美，旋律明快动听又通俗易学，唱词明白如话，朗朗上口，完全可以流传开来。一台演员虽然年轻，但都倾情倾力投入，充满了青春活力，三位主演尤其出色。小观众们不但记住了雨果的名字，而且走出剧场，还在哼唱剧中的《我是一个百灵鸟》《丑人王》《秃鹫进场》等核心唱段。这证明儿童剧《巴黎圣母院》已经深入了孩子们的心田。

蔡金萍热爱孩子，熟谙儿童审美心理的特点。她导演儿童剧手法娴熟，善于把故事节奏的徐疾起伏、情绪气氛的张弛和场面的时空转换，同孩子们的接受心理完美地结合起来。

她要求舞美设计和角色造型也别有情趣。谢尔盖·拉沃尔继续为《巴黎圣母院》做舞台设计。与《泰坦尼克号》相比，这出戏的舞台设计更富有现代风格，内景吸取了中世纪教堂内部的立柱、拱门、钟楼等特征性强的结构元素，进行夸张和变形，而且用多层景片灵活拼装组合，易于搬迁和巡演。他还兼任角色造型设计，甚至海报等平面设计。角色造型别致传神。大猩猩卡西莫多、百灵鸟艾丝美拉达、秃鹫弗罗洛、掘土鼹鼠、小山羊、蜗牛等形象，色彩各异，外形和性格特征鲜明强烈，在灯光的渲染下，组合成一幅幅或明艳热烈，或抒情诗化，或深沉阴郁的风格化画面。艾丝美拉达身穿的材

质轻盈的裙装不仅美丽,而且突出了她的百灵鸟的空灵轻巧;蜗牛小白那个造型感极强的蜗牛壳,一扫笨重难看的模样,让这个慢吞吞的小家伙显得质朴纯真。

谢尔盖·拉沃尔说,动物就是人的感知,因此设计的服装要体现人物的性格特征。他既有奇思妙想,又有扎实功底。院长蔡金萍对他称赞有加:"拉沃尔绘画功底好,人物造型能力强。他尊重剧本,有想象力,是有很高艺术造诣的舞台美术家,给我们打开了一扇窗。"这扇窗使中国的儿童剧通向了世界经典文学宝库,具有了跨文化的国际视野。

三

选择以诚信和坦荡为主题的,还有儿童剧《悲惨世界》。孩子们不需要厚重的主题,更需要一个有助于他们成长过程中品格形成的动人故事。儿童剧《悲惨世界》做到了这一点。当然,成功的难度更大。

这是中福会儿艺创作的第三部世界经典系列的儿童剧。雨果最重要的传世小说《悲惨世界》,影响深远,曾以不同的版本被多次搬上银幕,后来又被改编成同名话剧、音乐剧、歌剧、舞剧于东西方多国舞台上演,中国戏曲学院还用京剧演绎过它,都深受广大观众喜爱。故事的主线围绕主人公苦刑犯冉·阿让的个人经历,融进了法国的历史、革命、战争、道德、哲学、法律、正义、救赎、宗教信仰等。在2019年岁末,中福会儿艺剧院里的马兰花剧场,一部精美绝伦的卡通版儿童剧《悲惨世界》横空出世,惊艳了上海的大小观众。

《悲惨世界》是一部凝重恢宏的史诗般的作品,有130万字,而一部儿童剧剧本也就1.3万字左右,等于只有原著容量的百分之一。雨果写到了法国大革命,写到了巴黎巷战,甚至写到了拿破仑的滑铁卢战役,但是,什么东西对孩子们来说是最有用的、最能接受的?什么东西是这部小说的精髓?儿童剧《悲惨世界》着重浓缩了这样五个字:诚实与坦荡。

这五个字又一次用动物的故事来演绎。全剧在时针的嘀嗒声中,12个造型不一的小动物在大红幕布内戴上面具,伴随着梦幻般的音乐进入了森林,一场假面舞会拉开全剧的序幕。突然间,一声凄厉的狼嚎声穿透音乐,一头狼闯入来了,两只眼睛露出凶光。他衣衫褴褛,显得极度饥饿与疲惫,就是逃犯冉·阿让。在他充满仇恨的眼睛里隐含了一个惊险而精彩的故事。

冉·阿让看到动物们惊恐的反应,唱出了自己的身世与对世界的仇视:"你们躲什么?因为我衣衫褴褛?你们跑什么?因为我浑身散发着臭味?我知道,你们都高高在上,你们从骨子里瞧不上我,排斥我,厌恶我,因为我是一个浸在泥水里,跪在烈日下的苦役犯。我只是为我那年幼的快饿死的妹妹偷一块肉吃,就被你们抓去服了苦役……

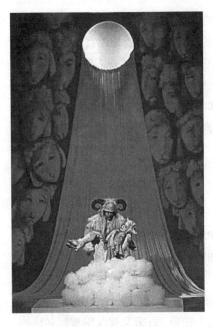

儿童剧《悲惨世界》剧照

对我而言,这是个悲惨世界。"这一段唱,解释了剧名的含义。

　　编剧杜邨把冉·阿让变成一只具有人类性格、情感的狼。他的性格是多面的,非常复杂:内心有残忍的一面,也有向善的一面。后来,在他饥寒交迫、走投无路时,遇到了仁慈的大白鹅主教米里哀,主教的宽恕、仁爱,不但让他脱离了险境,也深深地感化了他的心灵。有罪的狼冉·阿让从此改恶从善,造福羊群,成为羊镇的市长马德兰,受到市民的拥戴。在那个充满成见、危机四伏的社会里,冉·阿让不得不披上羊皮伪装自己。他帮助孤苦无助的单身母羊芳汀,解救了她的女儿小羊珂赛特。而警探猎犬沙威却一直追踪着他。正当沙威步步紧逼之时,传来了冉·阿让被抓的消息。可是,在法庭上,当证人们都已证实那个在押犯就是当年的冉·阿让时,真正的冉·阿让却站了出来,坦承自己是真正的冉·阿让,最后被沙威押回苦役场。冉·阿让唱起了《心坦荡路才坦荡》之歌:"你的诚实让你变得高尚,你的勇气让你显得悲壮。心坦荡路才坦荡,行走的路才会宽敞。"诚实和坦荡让他的内心脱离了苦役,精神品格升华了,获得公众更大的尊重。动物们从一开始见到冉·阿让如见瘟神般逃散,到最后全体到场为他送行。这个故事寓教于乐的意义是极为深刻的。

　　冉·阿让的故事告诉孩子们:一个人不管遇到什么样的挫折,做人一定要诚实和坦荡。在总导演蔡金萍的指导下,饰演冉·阿让的演员傅震华和张益群,以多面的性格、富有张力的形体动作和真情实感,成功地饰演了这样一个高难度的角色。执行导演张晶饰演的芳汀,也以善良、孤苦、无助、柔弱和母爱精神,深深地感动了小观众们。

四

　　儿童剧是戏剧艺术范畴中的一个特殊的门类。演出和观看儿童剧是一种特殊的社会教育和娱乐活动。它的独特的审美价值,对未成年人进行思想道德建设所起的重要作用,是其他任何文艺样式所不能取代的。儿童剧以孩子们喜爱的艺术形式,成为艺术教育中最易被儿童接受、最受欢迎的门类。中福会儿艺的创办人宋庆龄曾对儿童剧的作用有如下经典性的论述:"儿童是国家未来的主人,通过戏剧去培育下一代,提

高他们的素质，给予他们娱乐，点燃他们的想象力，是最有意义的事情。"她特别指出："用戏剧点燃孩子的想象力。"中福会儿艺的掌门人蔡金萍和她的合作者们，发挥非凡的想象力、创造力，把世界经典名著改编成儿童剧的尝试成功，我以为是实现了宋庆龄的"通过戏剧点燃孩子的想象力"的关照。

我国作为世界上人口最多的国家，据2020年统计，15岁以下儿童几近14.2亿总人口的三分之一。它提供了强烈的需求和广阔的市场。上海演出市场总的演出场次连续十年超过每年万场，有趣的是，据统计，上海人最爱看"轻歌舞剧"，占全年演出数量的70%以上；其次是儿童剧和杂技。儿童剧位居第二，这个数据是令人鼓舞的。

儿童剧面临的竞争不仅来自自身，更来自社会上其他适合孩子的活动。新媒体、网络互动游戏、3D影视、抖音、各种公益娱乐活动和商业广告活动，都在和我们争夺小观众，真正能进儿童剧剧场的孩子，是少之而少的。尽管如此，和其他各种艺术样式相比，孩子们还是很爱看儿童剧。因为在剧场看戏，能看到演员活生生的表演，看到舞台上美妙的布景和奇幻的灯光，特别是台上和台下有活生生的交流，游戏性、参与性强，戏结束后，还可以上台和自己仰慕的演员合影留念，使小观众们非常开心。

一出优秀的儿童剧，胜过几堂德育课。寓教于乐，这是一个非常有效的方式。儿童剧在整个戏剧艺术中应占有不可或缺的一席。评价一个国家的文学艺术水平的高低，绝对不可能把儿童文艺的作用和价值排除在外。无论是丹麦的安徒生，还是德国的格林，还是中国的任德耀，都无一例外地为本国的儿童戏剧文学发展奠定了强大的坚实基础，在世界文学史上占有光彩夺目的地位。在大力加强未成年人的思想道德建设的今天，我们绝不能容忍荧屏上的各种低俗搞笑的文化垃圾污染孩子们的心灵，不能容忍不健康的录像、卡通片、网络游戏，以及艺术作品中的色情、暴力镜头入侵儿童的眼球。祛邪需要扶正。扶正的办法之一，就是为未成年人奉献更多的儿童剧精品。致力于儿童剧工作是艰苦的，付出的辛劳多，但是因儿童剧的票价相对低廉，收入待遇不可能高。他们都"累，并快乐着"！正是从这一点来看，蔡金萍和几代中福会儿艺的编剧、导演、演员、舞美、音乐等艺术工作者们的努力，是值得特别称道的。已经问世的三部由世界经典名著改编新创的儿童剧，有望成为中国儿童剧的精品存诸于世。我期待这项系列工程继续下去，成为一串别具异彩的闪亮的珍珠长链。

作于2018年7月，载于《点燃童心——蔡金萍和她的儿童剧世界》
（2020年9月出版）一书

苔花如米小，也学牡丹开

—— 观中国福利会儿童艺术剧院系列绘本剧有感

2021年2月15日、16日下午，我连续观看了两场中国福利会儿童艺术剧院的绘本剧，十分满意。对在蔡院长领导下的、以张晶编导为首的绘本剧系列演出团队成果，其创造力、想象力感到惊喜。主要演员只有三四个，一人要饰演迥然不同的多个角色，而且角色转换非常快；布景也简洁、灵活，只用了小型的家用投影设备和桌布、窗帘、床单、钢管等简单的材料，却把五个有相当内涵的绘本剧演绎得活灵活现，舞台呈现简朴而不粗糙。台下的小观众们不仅看懂了，而且情绪高涨地与台上呼应。这是一支演出的轻骑队，今后可以很轻便地到幼儿园、小学、社区等基层演出，对演员和工作人员的锻炼非常大。总的来说是成功的，可以列为剧院保留剧目。

第一场，把《我有一盏小灯笼》和《牙齿，牙齿，扔屋顶》两个绘本互相穿插，以平行发展的方式来叙述山村小妞和上海弄堂小妞的故事。前一个绘本，描写了山村小妞艰难遥远的上学路程；手提小灯笼后的自信和无畏；一路上遇到小青蛙、小蜘蛛、小乌鸦、小松鼠、小刺猬和熊猫等"小伙伴"，一一加入快乐的团队；最后，刘老师来接她和同学进校，使小观众感到十分温馨。剧中的主题歌："天不亮，我就出发了。我独自穿越寂静的田野。小灯笼，我只要带着它，我就什么也不怕！"表现了一种不畏艰难的进取精神，主人公多次朗声高唱，歌曲简单、好听、好学，又阳光，易于传唱。许多小动物的形象可爱有趣，据说都是剧组成员自己制作的，更属不易。背景用投影打出了山路的崎岖和森林的深邃，舞台空灵，给演员表演提供了较大的空间。

第二个故事，写一个上海小妞的门牙掉了，要去找爷爷，教她怎样把掉下的牙扔上屋顶。她行走在熟悉的弄堂里，展示了上海老旧城区孩子们简朴、热闹而有童趣的游戏、玩耍生活，和睦而亲密的邻里关系；以及社会发展了，城市变化了，弄堂变窄了，要拆迁造新楼房了。正如小妞换新牙齿一样，这也是成长发展的好事。戏中出现的爆炒米花、磨刀剪、卖洋泡泡、卖小金鱼等的场景和回收电风扇、电冰箱、电视机的叫卖声，都让小观众感到新奇，老观众产生怀旧感。生活气息浓厚，有温度，有回味。

这两个小故事虽互不相干，但现在编织在同一台戏中，并不觉得违和。编导的想象力和演员的表演，值得大赞！音乐作曲和布景、灯光、道具，都应肯定。唯一感到值得探讨的，好像需要点明前一个剧中故事的年代，该是在21世纪初期及之前，应有个说

明。因为全国扶贫攻坚战役取得全面胜利，现在山区的孩子已不存在天不亮就出门翻山越岭去上学了。还有，沪小妞这颗掉了的门牙应是下面的，要早一点明确指出。

绘本剧《我有一盏小灯笼》剧照

第二台戏，由《礼物》《莲蓬和小鸟》《哼将军和哈将军》三个独立的绘本剧组成。虽然故事性不太强，但蕴含了具有普世意义的人生哲理，不但小朋友基本上能看懂，家长也看出了其中的意味。这一台戏的主要演员只有两女一男，但是撑起了全部角色：人物（今人、古人、男人、女人、老人、孩子、将军等）和动物（鳄鱼、鸟儿、蛇、老鼠等）、植物（莲蓬）。演员非常有朝气，表现力强，能运用丰富的表情、夸张的形体和不同的声音语调来表现各种角色。尤其是演哼、哈二将的两位演员，要有戏曲表演的身段和台步基础，有英武之气，还要配合默契，两个演员都不错。《莲蓬和小鸟》的两个演员有大量的舞

绘本剧《哼将军和哈将军》剧照

蹈动作，表现相依相偎的感情，也很感人。整台戏的投影、道具和真人的配合，可圈可点。如《礼物》中鳄鱼小嘴巴的张合。就是用演员的手臂摆动的，表演得很巧妙、生动。

此外，对这台戏，我还有如下几点建议：

1. 第一个绘本剧，表现了当一个人得到的不是自己想要的东西时，若能以宽容的态度对待不如意的事，换个角度，也许能化废为宝，生活可以变得更美好。在几个小故事的表现过程中创意不少，事件也很多，但整体的组合上显得有些匆忙，还可以再梳理一下。

2. 第二个绘本，小鸟第二年飞回来时，可以长成大鸟，并带回两只小鸟，而莲蓬已经长成了一大片。

3. 第三个绘本，最后母亲认自己的亲儿子一段，若能出来两个母亲，各自毫不犹豫地走向儿子，就更好了。

我看过这几个戏的绘本，都是名不见经传的年轻人的作品，而且内容非常简单。戏的主创人员大大丰富了绘本的内容和情节，让纸上的平面作品变成立体，活现在舞台上了。这样的小作品，也是儿童剧花园中的一种类型。"苔花如米小，也学牡丹开。"一个剧组，六七个人，提几个箱子，就可以到处演出。选择其中一些优秀的，还可以出国演出。小作品，小成本，大作为，大市场。我对中福会儿艺的绘本剧系列抱有很大期待。

刊于《儿童剧》2021年第2期

每个孩子都是天使

6年前，在上海市演出行业协会主办的第7届全国优秀儿童剧展演活动中，我作为评委观看了武汉人艺创排的《古丢丢》，至今留下深刻的印象。该剧在编、导、演等诸方面，都达到了我国儿童剧的最高水平。主演镇亚荆因出色地塑造了古丢丢这个独特的少年儿童形象，还获得第19届上海白玉兰戏剧表演主角奖。

《古丢丢》以独特的视角展现了一个傻气却善良的女孩丰富的内心世界。古丢丢和古嫣嫣是一对双胞胎，妹妹嫣嫣聪明漂亮，成绩好，家长和老师都喜欢她；姐姐丢丢却相对迟钝，成绩差，一直被家长、老师和同学所忽视。她不被关注、不被理解，但她却依然善良，看到妈妈很累，便偷偷地学脚底按摩、帮妈妈洗脚；希望听到妹妹在学校里能叫她一声姐姐；班里没人愿意担任劳动委员，她毛遂自荐……她渴望周围的人能关注她、重视她。全剧以古丢丢故意折断一盒粉笔来引起大家"关注"为主线，带出一连串故事，丢丢并没有因为大家不相信她就放弃努力，她决定每天不吃早饭，把钱省下来存进自己的小猪储蓄罐里，赔给老师一盒新粉笔。后来，在一次音乐比赛中，古丢丢顶替临时生病的妹妹上场弹奏钢琴，展示了自己不凡的音乐天分，为班级争了光。她终于被大家重视了，和同学们一起快乐成长。《古丢丢》这碗鲜美的"心灵鸡汤"滋养了孩子的心灵，滋养了家长、老师的大脑。让人们懂得这样一个平凡的真理：每个孩子都是天使，都应当受到重视和关爱。

《古丢丢》摆脱了一些儿童剧为突出教育意义而较少关注精神世界的痼疾，没有居高临下地教育孩子，而是让孩子在愉悦中接受，在接受中感悟，在感悟中提高。它以儿童的眼光看世界，走进人物的精神世界，用儿童的视角诠释了时代命题：尊重人、关爱人、认识人、理解人。

《古丢丢》情节简单但构思巧妙，演员的表演真切动人。这出戏不仅孩子爱看，家长也爱看。因为忽略他人和被他人忽略，人与人之间的冷漠，乃是当今一个具有普遍意义的社会问题。观众能从戏中找到自己的生命感觉，找到自己观念上的偏差，能带来思考、感悟和启示。它在上海演出时，有人做过统计，在一场戏中观众掌声达99次。从2008年初首演以来，已演出了1 000多场，深受欢迎。《古丢丢》获得了2008年首届中国优秀儿童剧展演周优秀演出奖，第7届上海（全国）儿童剧优秀剧目展演一等奖，

全国第11届"五个一工程"奖和第9届中国艺术节文华大奖特别奖。

儿童剧是戏剧艺术范畴中的一个特殊的门类。演出和观看儿童剧是一种特殊的社会教育和娱乐活动。它的独特的审美价值、教育功能,小观众在看真人活生生的表演时的兴奋和投入,那种热烈的互动的气场,是其他文艺样式所不能取代的。虽然儿童剧现在面临着艺术样式多元化的挑战,但是,和其他各种艺术样

儿童剧《古丢丢》剧照

式相比,孩子们还是爱看儿童剧的。一出《马兰花》,从1956年6月1日中国儿童艺术剧院成立首场演出至今,已有半个多世纪。该剧的创作者们已经故去,首批演员也从年轻的姑娘演成了白发苍苍的老太,但舞台上的《马兰花》仍青春常在,每次演出仍深受孩子们的喜爱。

面对着4亿儿童观众,需要出更多优秀的儿童剧。武汉人艺创排的《古丢丢》,被戏剧界誉为"30年来里程碑式的儿童剧",具有跨越时空的人性关怀的普遍价值。衷心希望在舞台上能出现更多《古丢丢》这样的儿童剧精品。

作于2008年6月2日

小星星，亮晶晶

——评广播剧《满天都是小星星》

今天已进入了读图时代，人们普遍重视视觉艺术。好的广播剧很少，少年儿童题材的广播剧尤其稀缺。近日，读到瞿新华新创作的广播剧剧本——《满天都是小星星》，感到是一个非常难得的好本子，故事生动感人，构思很奇巧，全剧充满了亲情爱心。

这出广播剧写了一个关爱患自闭症孩子的故事，作家独具慧眼，抓住了一个易为人们所忽视、却又是十分有价值的题材，具有很强的社会意义和教育意义。

随着现代科技的进步，人们逐步认识到自闭症也是一种病。患者沉浸在自己的世界里，不会表达情感，不能看着别人的眼睛说话，哪怕那个人是自己的亲人。他们有个好听的名字："星星的孩子"。因为他们天生孤独，有嘴不愿交流，有眼不愿对视，有耳不愿倾听，犹如天上的星星，一人一个世界。但在这个动人名字背后，是一个个沉重的家庭。如今，自闭症的发病率呈上升的趋势。每1 000人中就有6人得自闭症，全世界至少有6 700万自闭症患者。据杭州市杨绫子学校的统计，校内2 000多学生中就有45个自闭症的学生。这个社会现象很值得我们关注了。

《满天都是小星星》写了杭州某中学初一(2)班主任兼音乐老师孙老师，主动要求把自闭症孩子李曈调到自己带的班里来就读，耐心帮助他治疗病症，重新融入集体和社会的故事。孙老师只有32岁，但在初次和同学的见面会上，却很乐意地接受了学生送给他的"孙老爹"的绰号，一下子拉近了和学生们的距离，赢得了孩子们的喜欢。

这出广播剧虽短，却自始至终戏剧冲突不断，引人入胜。李曈第一次在班上做自我介绍，不理会同学们的交流，一直自言自语"猴子的屁股真的是红色的吗"；同桌的王子潇轻轻拍了他一下，他立即尖叫起来，后又发展到狠狠咬了王子潇一口。班上一半同学投票反对李曈参加音乐节目的排练，一批学生家长纷纷要求将李曈调离这个班。矛盾冲突逐渐升级，似乎是不可调和了。此时，剧作家设计了一场题为《成长》的家长会，让担任空姐的李曈妈妈出场，叙说了家庭的不幸遭遇，李曈三岁时，被诊断为患了自闭症。他的当飞行员的爸爸，只得辞职照顾儿子，煎熬数年后，终因心力交瘁，精神崩溃，投钱塘江自尽了。但李曈妈妈说："我是妈妈，就算全世界都放弃他了，我也不会放弃我的曈曈……"她的一席话深深地打动了许多家长，大家顿时理解了孙老师和家长的苦心，李曈的获救出现了转折。

广播剧《满天都是小星星》告诉全社会这样一个重要观点：自闭症不是不治之症，自闭症有康复的可能。到普通学校随班就读，进行融合教育，向他们伸出关爱的手，走进他们心里，许多患病的孩子是可以回归到我们的群体中来的。尤其值得注意的是，音乐是治疗自闭症患者的一个有效手段。许多自闭症儿童对儿歌都情有独钟，唱儿歌能很好地吸引他们的注意力，并可借助儿歌进行相关教学活动。如唱"一只青蛙一张嘴，两只眼睛四条腿"儿歌时，做相应的动作供儿童模仿与歌唱，可借助这首儿歌教他们认识嘴、眼睛和腿。德国有位名叫莱布尼茨的哲学家说过："音乐是心灵的算术练习，心灵在听音乐时计算着自己而不自知。"著名音乐家贝多芬也说过："音乐，尽管它千变万化，但归根结底是精神生活同感官之间的桥梁。"他们的上述论述在李瞳身上得到了应验，音乐发挥了奇妙的作用。孙老师为李瞳搭建了一座"精神升华同感官之间的桥梁"，李瞳的心灵世界在听音乐时，在和同学们一起唱歌时，逐步被阳光照亮和温暖。

奇迹终于出现了。孙老师坚持让李瞳和同学们参加集体唱歌活动和排练。精诚所至，金石为开。李瞳能张口唱歌了："鲜花曾告诉我你怎样走过，大地知道你心中的每一个角落……"歌声清澈纯净。"星星的孩子"终于张口对同学说"对——不——起"了，这是十分了不起的变化，他能和同学们交流了，渐渐地不再自闭了，在此同时，帮助李瞳的同学们也随之成长。虽然这条道路是曲折艰辛的，在学校音乐节的歌唱比赛中，李瞳还是出了大洋相，评委给初二（1）班打了零分，但是，可以预见的是，李瞳在老师和同学们的关爱导引下，一定能融入集体，成长为一个健康的人。

这出广播剧一共只有七个人物，却是个个鲜明生动，富有个性。李瞳的同桌、大块头王子潇，外号"巨无霸"；班长、女孩子朱鼓励，外号"朱古力"，都很有性格特点。孙老师这个人物塑造得最为感人。国外一个记者有一段形象的描述说："自闭症的人就像被困在机器人里的灵魂，他们的一生都无法逃脱。他们在各自的星球里独自生活，但无论多么不同，他们都需要被世界理解、尊重。也许，他们只是需要一个好导游，理解他们的星球，也帮助他们认识我们的地球，或许我们每个人都可以尝试做那个导游……"孙老师就是一位这样的好导游。他不仅自己做导游，还发动全班的同学都来做好导游，帮助自闭症患者理解我们的地球。孙老师以爱心、耐心，承受着巨大的压力，理解并感化李瞳，他运用音乐这把奇妙的钥匙，开启了李瞳的闭锁的心灵。

那么，为什么"孙老爹"愿意这样做呢？剧作家在剧终时揭开了一个秘密：原来孙老师从小也是一个"星星的孩子"。他的爸爸是一位大提琴手，留学归来后，对他从两岁半时就开始进行了早期干预，耗尽心血，一步一步把他从迷雾中带出，最后积劳成疾，过早地离开了人世。因此，孙老师一直默默地对天堂里的爸爸说："我有责任，让更多的人认识我们，也让我们认识这个美好的世界……"这一笔非常出色，也使这个人物的行动更为可信和感人。既揭开了"孙老爹"的爱心之谜，又增加了一个引领自闭症患者成功地走出封闭迷宫的生动例证。

广播剧以人物对话和解说为基础，要充分运用音乐伴奏、音响效果来加强气氛。人物对话是推动剧情发展的主要手段。广播剧要求语言个性化、口语化，富于动作性。《满天都是小星星》出色地做到了这一点。请读王子潇和李瞳妈妈的一段对话：

> 王子潇：李瞳妈妈，我不该夺下李瞳的小飞机，他正在自己的世界里翱翔，我不该惊扰他。李瞳咬我一口，也许是盖了个戳！
>
> 李瞳妈妈：什么盖了个戳？
>
> 王子潇：就是在旅游护照上盖戳啊！有这么一个戳，说明他认我这个哥们了，以后，我就可以自由出入他的星球了！

这段对话，很有童趣，也口语化，既化解了王子潇和李瞳的矛盾，而且展示了王子潇热情豪爽的性格和思想境界的提高。

这出广播剧的几处内心独白也写得很不错，能帮助听众了解剧情的进展和人物的真实思想、动作状态，尤其是自闭症患者独特的心理活动，心灵世界。李瞳在被王子潇碰了一下手时有几句独白："我讨厌别人碰我，他的手一碰到我，我就像是被针刺了一样！"（继续尖叫）李瞳的另一段独白是："我喜欢唱歌，像在草地上晒太阳，暖洋洋的，舒服得想飘起来。嗯，这样也不错。我好像越来越像地球人了，我要克服对地球人的恐惧……"两段独白，都有助于帮助听众了解这个自闭症孩子的心态。能写出精准的内心独白，作者在深入了解这些孩子不同寻常的思维、心理活动方面，是下了功夫的。唯其准确，才真实可信感人，才能对症下药找到治愈心病的良方，而不是仅仅停留在同情和怜悯的层次上。

《满天都是小星星》是一部思想水平和艺术水平都很高的广播剧。我建议作者将这出广播剧改编成舞台剧，相信能赢得更多观众的欢迎。

小星星，亮晶晶。感谢剧作家的爱心，希望有更多"星星的孩子"，能回归到地球上的孩子们中来。

作于2015年6月2日，刊于浙江人民广播电台《西湖之声》

孝与爱的泪水

——评儿童音乐剧《田梦儿》

第11届优秀儿童剧展演第一名剧目《田梦儿》日前在奉贤南桥影剧院上演。由江苏常州金坛华罗庚艺术团创演的这台大型现代儿童音乐剧,让孩子们不时欢笑,不时落泪。

这出戏以一位江苏美德少年为原型,讲述了乡间弃儿田梦儿,被一位老人捡拾收养,12岁时,跟随捡废品的"爷爷"进城求学的成长经历。戏的主题是"与爱同行"。剧情没有回避生活中的苦难,却充满了深深的爱,浓浓的情。有爷爷对两个弃儿的爱,有田梦儿对爷爷的爱,有同学们对田梦儿和老爷爷的爱,有田梦儿姐姐对山区儿童的爱……全剧通过调换座位、班级捐款、网吧围堵、爷爷失踪等情节,在不断的矛盾冲突中,展现了城乡孩子从隔膜到融合过程的纯美情感。演田梦儿的演员,气质很好,演唱真诚细腻,演出了这个乡下小姑娘的淳朴、倔强、自尊、孝心和几分土气,非常有个性,也非常天真可爱。

整出戏音乐节奏感强,全剧设置了由于种种误会造成的戏剧冲突。城市的生活一开始没有给这个乡下的"野丫头"带来快乐,学习跟不上,衣着土气,班上的同学瞧不起她。当她的爷爷被同学们叫作"破烂王"时,她非常生气,和同桌打了一架;全班举行爱心捐款,有的同学捐了100元钱,有的捐了30元,有的捐了20元……轮到田梦儿时,因为家里穷,她把爷爷给她的5元午饭钱捐了,却遭到不明真相的同学们嘲笑。中午,田梦儿去网吧,有同学说,她假装可怜巴巴的,学习那么差,还有心思上网吧?班长信以为真,发动大家去把她抓回来。在网吧里,发现田梦儿带着一个大包。班长扯下大包,里面几十个空饮料瓶散落在地:原来田梦儿来网吧捡空瓶,是想为爷爷分担一点辛苦。班长和同学们错怪了田梦儿,向田梦儿深深地鞠躬道歉,许多小观众看到这里,流下了眼泪。

该剧围绕"孝与爱"的剧情和立意,深深感动了戏里的"同学"和看戏的小朋友。在"爷爷失忆"这场戏里,"同学们"深情地唱道:"我是外婆手中的宝,小时候听她讲故事才睡觉;现在却嫌她唠唠叨叨,让外婆独守空巢……我们是爷爷奶奶手中的宝,他们为我们累白了头发累弯了腰,看着他们一天天变老。难道要到他们失去了记忆,我们才会懂得感恩和回报。"孩子们听到这里,想起自己的爷爷奶奶、外公外婆,都感动地哭了。

　　《田梦儿》的成功，让我感受到了儿童剧对孩子心灵的"印刻效应"。"印刻效应"，是现代科学家发现的。1935年，奥地利生态学家、诺贝尔奖获得者洛伦兹发现，小鹅孵出后的一两天，愿意追逐它第一次见到的活的物体，这个习惯还会保留下去。若在小鹅孵出后的一两天，将其与母鹅或人隔开，那么再过一两天，无论母鹅或人怎么与小鹅接触，小鹅再也不会追逐母鹅或人了。洛伦兹把小鹅在这个时期内形成的反应叫作"印刻效应"。儿童剧的"印刻效应"也体现在对孩子的启蒙作用中。儿童剧是孩子们的"第二课堂"，看一出优秀的儿童剧，给心地单纯的孩子留下的深刻印象和情感冲击，胜过课堂上的无数说教，甚至能影响孩子的一生。

　　剧终，爷爷的新房子造好了，田梦儿的学习成绩在同学们的帮助下上去了。台上的演员和台下的观众一起汇成春天的欢笑。"让我们与爱同行，分享成长的欢欣；让我们与梦同行，共写纯真的友情。"

<div align="right">刊于2016年12月3日《新民晚报》</div>

十

这里也是一片姹紫嫣红

这里也是一片姹紫嫣红

——《百花枝头》序

《百花枝头》这本书总结了上海民营剧团十几年来从小到大的成长历程，归纳了他们的成功经验和失败教训，填补了出版的空白，是一本很有价值的书。不仅从事民营剧团工作的朋友值得一读，各行各业的经营者、大学生的创业者都可以从这本书中获益。

一

在准备为本书写几句开场白的时候，我们应邀出席了2015第二届上海民营演艺产品营销交流会，令人眼界大开，对民营剧团目前的演出水平和营销策划有了更多的感性认识。

走入会场，最显眼的是竖立在桌上的大红色圆牌子"买方席"和蓝色圆牌子"卖方席"。这是一次典型的演艺产品交易会：一方卖艺，另一方买艺。舞台上不断展演各民营剧团最近出品的新作片段或音像资料，然后由各剧团的负责人向市、区两级公共文化配送单位和各大剧场、文化中心、民营演艺机构的负责人以及海外演艺机构代表等200余位人士推介自己的产品，有邀约意向者可举牌。

"开场演出"让人眼睛一亮。鼓槌刚落，呼啦啦从舞台两侧冒出6位鼓手和一群金发碧眼的外国男女演员。鼓点从中国风走向摇滚风。身着红裙的女演员和一身黑色

服装的男演员，亮出了音乐剧的歌舞架势，一边唱英文歌，一边跳爵士舞。中国鼓点，踩准了英文歌的节奏，会场气氛一下子沸腾起来……6名鼓手来自上海鼓鼓文化艺术团。接着，该团总经理上台介绍鼓乐，其身后的大屏幕出现了"演出基本人数：25人左右""需要舞台条件：一般""装台占用时间：3小时""档

期：6月至12月"等基本信息。待他说完，台下争先恐后"举牌"邀请出演。在余音缭绕中，上海演出行业协会会长韦芝拉着美国KMP演出经纪公司总裁克里斯多夫和美国洛杉矶西塔斯演艺学院艺术总监道格拉斯上场。她介绍说，正是由于克里斯多夫去年在首届交流会上看中了上海鼓鼓文化艺术团的鼓乐演出，并与之签约，该团的美国之行首站演出，将在美国西塔斯演艺学院开演。

　　好酒也要勤吆喝。艺术品的"吆喝"，不是一般意义上做广告，一定要拿出样品来让买方欣赏。这是别具一格的营销交流会，为民营剧团剧目的市场营销乃至走出国门搭建了平台，一举三得：卖家高兴，买家开心，中介方也得益。从在第二届上海民营演艺产品营销交流会上亮相的各个演出片段中，我们可以看出上海民营剧团有了新进展，也可以看出上海演出行业协会这个"娘家"所发挥的扶持引导作用。上海演出行业协会做到了服务与监管并重：除了帮助民营剧团在国内外打开剧目营销的市场外，还举办院团长、财会人员等专业培训班；为演员、经纪人、舞台美术工作者打通评专业技术职称的渠道；请专家为新创剧目把脉会诊；每年举

上海演艺协会会长韦芝

行优秀剧目展演、评奖活动；到市文广局争取每年数百万的专项资金；新老会长韦芝、蔡正鹤甚至花一两个小时耐心倾听院团长倒苦水……上海的民营剧团有"娘家"的疼爱，有了维护权益的靠山，有了艺术创作、行为规范的引导者和约束者，成长发育更加迅速、正常、可持续。

　　在这次演艺产品营销交流会上，人们可以看出，上海民营剧团这两年展演剧目题材之热门、内容之丰富、形式之多样，又上了一个新台阶，有了新突破和新跨越。题材接地气，及时反映生活，演出动人心，表现形式多样，是这次展演活动的特色。沪剧是本地的特色产品，照例引人注目，文慧沪剧团的《风雨同舟》，取材于发生在上海奉贤乡镇的真人真事，男主人公诚实、坚毅、仁爱的美德，演员质朴自然的演唱，赢得了观众的欢迎和赞赏。该剧2014年4月首演，一年不到，就演了80多场。勤怡沪剧团创排的《心的守望》，歌颂了上海知青到西北支教、至死不悔，还动员儿子接班的崇高精神。杨派传人郭懋琴声情并茂的大段演唱，让沪剧迷在大呼"过瘾"的同时，也被她所饰演的上海籍山村教师的心灵坚守深深打动。小戏《名画风波》和《"送礼"路上》，花开两朵，各表一枝。海派说唱《共圆幸福梦——美食大世界》单口群口合说，样式别致。其他品种有环境戏剧、音乐剧、滑稽戏、轻喜剧、音乐话剧、现代魔术小品、儿童剧、昆曲、民族音乐交响诗、海派说唱、配乐诗朗诵等，各有巧妙不同。徐汇燕萍京剧团的京歌剧

田耘社、高瑞《迷上海》

《爱之约》把京剧演唱与歌唱结合起来，中西合璧，古今交融，迈出了创新的步伐。相声在上海也有了一席之地，田耘社赵松涛和高瑞的《迷上海》，巧妙地把上海地名设计成谜语，使上海人听得入迷。

民营剧团还在表演形式上动足脑筋。上海虹影魔术团的现代魔术小品《欢乐家园》，在魔术中加入了故事和戏剧情境，变戏法变成了编故事、演戏剧。戏一开场，魔术师走进社区，居民们观看纸牌变成白鸽等节目，大家笑了；突然，一个小女孩哭了，她说两只小狗不见了，"东方魔女"严荷芝轻轻安慰她，帮助女孩找小狗，当小狗奇迹般地从先前展示过的"空"箱子里跑出来时，观众啧啧称奇。这则节目内容健康，以魔术为主线，创造了一个和谐欢乐、互帮互助的社区家园。交易会引人入胜，无怪乎上海话剧艺术中心总经理杨绍林（现任上海戏剧家协会主席）也在百忙中抽出时间，赶到现场来"领领市面"。

二

第二届上海民营演艺产品营销交流会的成果具有一种象征意义。它象征着上海的民营剧团进一步走向成熟，体现了上海舞台演出的勃勃生机。许多民营剧团原来是一张白纸，没有包袱，奋力前行，有时突然会冒出一个金娃娃。这对上海所有的国营院团来说，自然又是一次挑战。据统计，2015年，130家上海民营剧团中，近两年绩效高、发展势态良好的有30余家；生存发展比较稳定的，有七八十家。上海这几年每年演出超万场，其中民营剧团占了大半边天；从业人员也从6年前的1 035人发展到现在的6 085人，增加幅度达5.8倍。话剧《盗墓笔记》是网络小说和舞台剧的一个跨界和合作的典型。锦辉传播以300万元投资制作话剧《盗墓笔记》演出45场，获得3 000余万元票房，《盗墓笔记》晋升中国大剧场史上票房第五位。现在已经出台了《盗墓笔记3》，在情景光影呈现上，科技含量更高。2014年中国十大戏剧排行榜中，开心麻花有3部剧目入选。上海青年马戏团在杂技魔术情景剧《三毛流浪记》亮相世博会后，又新创剧目《上海光影》，在杂技、魔术和音乐的穿梭融合中讲述上海故事，获得国家艺术基金和上海文化发展基金会的资助。注册公司后，2015年在新三板正式挂牌上市，名称是"青年马戏"，成为中国马戏第一股。据悉，锦辉传播的股票2016年春天也在新三板

挂牌上市了。

民营剧团的春天到来了。这里也是一片姹紫嫣红。犹如山野溪头的迎春花、山茶花、映山红,虽是土生土长,但芳香独具,繁茂兴盛,敢和牡丹争艳。

一批知名演员举起民营剧团的旗帜。昆剧的张军,越剧的肖雅,现代舞的金星,爵士舞的扬扬,音乐家曹鹏、许忠、沈传薪、程寿昌、孔庆宝,沪剧的孙徐春、徐俊和王勤、杨音、孙彩芳、郭懋琴、"小王盘声"邱寅鹤,滑稽戏的徐世利、赵建新,女魔术师严荷芝,京剧的周燕萍等等,个个都是在各自艺术领域有建树、有声望的艺术家,他们先后组建民营剧团,标志着将有越来越多的大牌艺术家到民营剧团的旗帜下汇聚,上海的民营文艺表演团体已不再是草台班子的代名词,艺术队伍的构成正在发生可喜的变化。一支门类比较齐全、结构相对合理、综合素质不断提高的艺术骨干队伍在逐步形成。

站在上海看全国,我国民营剧团的发展趋势和影响实在不可小觑,国内其他省市亦然。浙江有民营文化表演团体670家,约占全国民营剧团总数的十分之一,从业者达2.12万人,每年演出21万场、演出收入约10亿元。广东民营剧团发展更加迅猛,目前有14个剧种,登记在册的有2 300多个团体,从业人员在30万以上。

创新,是上海民营剧团生存发展的根本。在经营模式和管理机制上的多元化的创新,是民营剧团的生命线,是民营剧团的灵魂。上海市老领导龚学平同志对新创办的学校和企事业单位提出十六字方针:"人无我有,人有我新,人新我特,人特我优。"许多民营剧团的成功,往往都遵循了这个原则。标新立异,与众不同,错位争先,就能在激烈的市场竞争中站住脚跟。炒炒冷饭,吃吃老本,小富即安,是没有大出息的。满足于小日子过得去,总有一天要被市场所淘汰。

2009年,"昆曲王子"张军跨出自主创业这一步时,得到过时任市人大常委会主任龚学平同志支持和指点。自从成立张军昆曲艺术中心的第一天起,在传承古老艺术的基础上,从内容到演出形式不断创新。他与国际音乐大师谭盾联手,推出了青浦朱家角园林实景版《牡丹亭》,又推出昆曲喜剧串烧《闺秘》、昆曲演出季《得失知寸心》《我是小生》《"水磨新调·Kunplug"张军新昆曲音乐会》等一系列新剧目,将昆曲这种古老的艺术,推到了一个全新境界。园林版《牡丹亭》还应邀到美国、法国演出。为此,张军被联合国教科文组织授予"和平艺术家"称号。

张军的巨大成功,尤其表现在2015年6月下旬推出原创昆剧《春江花月夜》,在上海大剧院首演3场5 000张票早早售罄,一票难求,观众冒雨观看,专家好评如潮,在戏曲演

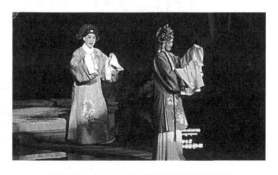

张军昆曲艺术中心园林版《牡丹亭》剧照

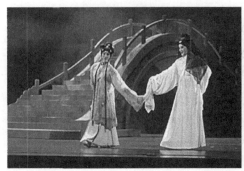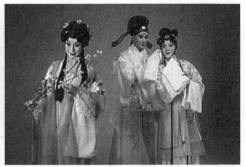

<p style="text-align:center">张军昆曲艺术中心昆剧《春江花月夜》剧照</p>

出市场实属罕见。首轮演出刚结束，国家大剧院和台湾等地的邀请已经纷纷发出……被称为"《春江花月夜》现象"。他那"让昆曲从高冷凄清的博物馆展台上走下来，活色生香，活在当下"的执着和努力，得到了回报。

荣获2015年民营院团展演优秀奖的话剧《青年客栈》，是上海现代人剧社为江湾体育场"创智天地"度身打造的一出环境戏剧，观众进入剧场，犹如置身于远离城市喧嚣的边陲小旅馆的客厅里，身旁的演员真诚地演绎着各色人生故事。几乎零距离的观演关系，让观众在"真实"的氛围中获得感动、共鸣和思考，该剧也深受青年白领们的青睐。

张余掌门的现代人剧社办得越来越红火，这两年有6部新创作剧目获得上海文化发展基金会的资助，反映上海60年变迁的喜剧《四个婚礼》还入选国家艺术基金资助项目。近几年承包经营上海市中心著名的新光影艺苑小剧场，被北京道略统计机构评为全国十强小剧场。目前，他们承包经营剧场的手已经伸到英伦。

<p style="text-align:center">现代人剧社话剧《四个婚礼》剧照</p>

我们从现代人剧社和张军昆曲艺术中心等优质民营剧团的发展势头中,还可以看出这样一种值得注意的趋势:若干年之后,在中国的民营剧团中,一定能涌现出与国营院团一比高下的著名剧团,涌现出一批知名艺术家。在20世纪中叶以前,我国的戏剧院团几乎都是民营的,梅兰芳、程砚秋、荀慧生、尚小云四大名旦剧团,都是民营剧团。姚慕双、周柏春,也是20世纪中叶在民营剧团里成名的。

在国外,音乐剧是一个100%市场化的领域,基本上和影视行业类似,各演出公司或者其他常设剧团机构,根据剧本需要,面向社会招募组建一个项目剧组,然后由这个项目剧组来制作并演出该剧目。美国电光火线剧团与哥比伊安舞蹈团联手,上演《丑小鸭·龟兔赛跑》,并运用哥比伊安著名的冷光木偶,在当年一举获得"美国观众投票最喜爱show大奖"与"评委最喜爱大奖"。这两个剧团都是私营的。因此,民营剧团绝不低人一等,民营剧团绝不是可有可无。从上海的情况看,它已开始露出强劲的发展势头,尤其是近两年,"黑马"不断跃出,昆剧《春江花月夜》;音乐剧《犹太人在上海》;沪剧《51把钥匙》《风雨同舟》《白衣柔情》;话剧《保卫理想》《阿拉是中国人》等叫好又叫座的好戏连台,以迅雷不及掩耳之势,在上海舞台上呈现出了强劲的扩张的态势。

三

从许多取得成功的民营剧团的经验来看,要有市场,先要有质量。有了质量,才能打开市场。要尽可能地为最广大的观众多演戏、演好戏。他们创排一出新戏不容易,不会仅仅着眼于拿奖,必须持续演几十场,甚至上百场。

上海勤苑沪剧团每年要演500场戏,团长王勤有过一天演3场经历。2014年的原创沪剧《51把钥匙》,反映了现实生活中老百姓最头疼的"看病难""看病贵"的问题,讴歌了优秀的社区家庭医生。这出戏被中共上海市委宣传部列为上海重大文艺创作项目给予资助,在2014年上海市民营剧团展演中荣获优秀奖榜首;在上海新剧目展演中,又获优秀演出奖和"中国梦"主题创作奖。王勤本人也因饰演严华医生一角,荣获上海白玉兰戏剧表演艺术奖主角提名奖。《51把钥匙》连演上百场,社会效益和经济效益并举,为剧团的发展和提升开辟了一片新天地。

文慧沪剧团经过7年的辛勤耕耘,不仅赢得了中宣部、文化部、国家新闻出版广电总局等单位颁发的大大小小许多奖杯,也赢得了老百姓的口碑,剧团的人气直线上升,2015年演出了272场。新创剧目《风雨同舟》《白衣柔情》《今生今世》等都获得好评。团长王慧莉非常重视作品的质量,每个戏都做得很讲究。她确信,戏的品格决定一个剧团的格局,只有坚持作品质量才有将来。她说:"文慧沪剧团拿出手的戏,一定要有

可与专业剧团媲美的质量。哪怕是为巡演方便制作的简约版，也都是花心思制作的，简约而不简陋。"

民营剧团的生机在于此，民营剧团的生计也在于此。制作人制度也是民营剧团发展的必由之路。制作人既可来自团内，也可来自团外，从题材内容、演出阵容、舞台形式到宣传方向，制作人的决策起着关键性的作用。花最少的钱，做最大的事，让团队资源得到经济合理的配置，让投资实现"利益最大化"，这是制作人制度的行事方式。现代人剧社是上海民营剧团中最早实行制作人制度的一个剧团。它运用社会化的运作机制，即以制作人、剧目策划、演出营销、舞台总监为主体的剧团模式，编导演均以戏签约、优化组合。现代人剧社成立以来，共演出了近120部思想新锐、形式多样的话剧和戏曲作品。目前在国内民营剧团中每年演出剧目排名第一，在全国话剧界演出剧目和场次数量上也名列前茅，仅排在国家话剧院、北京人艺、上海话剧中心三家国营剧团之后。《保卫理想》《国家安全》《四个婚礼》等主旋律作品，也是现代人剧社在创作题材上的突破，改变了人们对民营剧团演出题材多为轻浮调笑的印象。

安可艺术团团长孙峰，也是一位有识见的制作人。前几年创排了宣传义务献血的大型音乐剧《我在你的未来》，得到上海献血办的资助，因其舞台呈现良好，受到好评，后来进高校巡演，还进入文化广场演出。2015年为配合纪念抗日战争胜利70周年，他们又联合上海师范大学谢晋艺术学院，制作了原创话剧《阿拉是中国人》，以一条弄堂三户上海人家的故事为主线，唱响了一曲上海平民抗日的正气歌，拓展了抗战戏剧的题材。该剧主创班底强，制作精良，得到了上海文化发展基金会和徐汇区文广局的大力支持。7月份开始演出后得到好评，也可望演出数十场。孙峰自豪地说："这是民营艺术团屹立时代、引领潮流的有力尝试，我们力争为海派文化增光添彩"。

近平总书记在2014年的文艺座谈会上的讲话中指出："社会主义文艺，从本质上讲，就是人民的文艺。"民营剧团姓"民"，与普通民众有天然的血肉联系。上海的大多数民营文艺表演团体把演出的重点放在街道社区和学校、乡村，2014年，上海民营院团

安可艺术团音乐剧《我在你的未来》剧照

光是送戏到农村的演出场次就达到8 460场,占全市文艺院团下乡演出总场次的93%,观众171.4万人次,占全市文艺院团下乡演出观众数的82.2%。他们的新创剧目,大多都接地气、暖人心、扬正气,述说了普通老百姓关心的鲜活的故事。文慧沪剧团近两年创排的新戏《风雨同舟》和《白衣柔情》,都是取材于上海市郊的真人真事,请名家编导。两剧都受到基层群众的欢迎和好评,往往一天要演两场,团长兼主演王慧莉为此兴奋不已,也常常疲劳不堪。

上海市领导对民营剧团也很关爱。时任上海市人大常委会主任殷一璀领衔做过上海民营剧团生存发展问题的专题调研,到过好几个院团实地考察;前任市委常委、宣传部长杨振武连续两年出席民营剧团展演开幕式;前任市委宣传部副部长陈东还多次出席论坛和展演、颁奖等活动,发表热情洋溢的讲话。现任市委宣传部副部长、市文广影视局局长胡劲军上任后不久,就召集沪上知名民营剧团负责人座谈。他充分肯定上海民营剧团近年来的发展、成就和贡献,并鼓励民营剧团出新品力作,指出"你们是一支不可忽略的演艺创作生力军"。承诺要加大投入,设立扶持民营剧团创作的专项资金,组织剧作家为民营剧团开设"剧本会诊",孵化精品。为解决民营剧团缺乏排练场所的难题,还特别将白玉兰剧场设为社会剧团排练中心……这些实实在在的支持,使团长们倍受鼓舞。

大多数民营文艺表演团体面对的是平时难得有看戏机会的基层群众,往往演出场所和设施比较简陋,演出条件更艰苦,需要风尘仆仆来回奔波,付出更多的辛劳。在这方面,民营剧团的表现十分突出。2013年以沪剧为主体的上海民营地方戏剧团的演出场次达11 240场,几乎占全市全年演出总场次的三分之一。光是勤怡、勤苑和文慧三家沪剧团就演了1 480场。勤苑和文慧沪剧团、徐世利喜剧团等都荣获过中宣部、文化部、国家广电总局三部委授予的全国服务农民、服务基层文化建设工作先进集体奖牌。2015年,文慧沪剧团团长王慧莉本人还荣获中宣传部、中央文明办、教育部等12个部委联合授予的全国文化科技卫生"三下乡"先进个人奖。徐汇大众交响乐团每周三在徐汇社区文化中心排练交响乐,演奏中外名曲,晚上排练合唱,每逢双周五晚上还在这里举行周末亲民音乐会。这些活动全部免费对社区居民开放。亲民音乐会吸引了更多的群众,301个座位每次都坐得满满当当,没有领到座位票的自觉地站在走道上观看。阳光舞蹈团除参加奥运会、世博会、国际旅游节等国家级和部、市级重大活动的开闭幕式演出外,长期坚持到养老院、社区、学校等基层单位去进行公益演出和慰问演出,每年要演200多场。建团十几年来,累计已经演出了3 000多场。

200多年前,美学家黑格尔就说过:"艺术作品之所以创作出来,不是为了一些渊博的学者,而是为一般听众,他们须不用走寻求广博知识的弯路,就可以直接了解它,欣赏它。因为艺术是为全国的人民大众。"我国已故著名画家吴冠中也说:"不能成为下里巴人的艺术,是没有生命力的艺术。"看来,黑格尔赞扬的,吴冠中提倡的,正是我们

许多民营剧团所追求的。

　　民营剧团之所以亲民，其演出票价也有优势。由于目前国有院团在演出剧目和票价上还不够"亲民"，而民营剧团有很强的市场意识，用"按质论价"的原则制定票价，据不完全统计，民营剧团的票价，一般定在市民每月平均收入的3%—5%，这样的票价更易为普通观众所接受。随着文化体制改革的推进、文化政策的完善以及文化市场的更加成熟，民营剧团在这方面的优势还将充分体现出来。可以预期的是，民营剧团的创作演出对社会的影响会越来越大。

四

　　上海民营剧团近年来为繁荣本市文化市场，丰富城乡居民文化生活，满足广大群众多样化的文化需求做出了重大贡献；但从全局来看，还存在不少问题，失败的教训也很多，而且更值得关注。首先，个别民营剧团的经营管理者，缺乏市场意识，选择题材不接地气，剧目制作贪大求全，市场运营缺位滞后，结果造成演出几场即草草收兵，损失惨重。其次，少数民营剧团人员老化，人才匮乏，良莠不齐，演出剧目陈旧，质量不稳定，逐渐被市场所淘汰。还有不少民营剧团尚无品牌意识，即便有较高质量的剧目，缺少宣传，不善推广，在演出市场上丧失竞争力。在上海的民营剧团的队伍中，还是存在一些"草台班子"，打拼一阵以后，就偃旗息鼓了。大浪淘沙，新陈代谢，当然，这是正常的现象；可惜的是，个别由名演员领衔的剧团，曾经创造了辉煌的业绩，近年来却遇到人才、资金、经营等种种问题，又缺乏强有力的团队支撑和有效的应对策略，陷入了困境，当家人知难而退，看来一时难以重整旗鼓，殊为可惜。

　　诚然，民营剧团面临的最大的困难依然是资金不足。为了加快民营剧团的发展，近几年，市里设立了政府扶植民营文艺表演团体创作演出的专项资金，每年拨专款500万元支持民营剧团，用于补贴下基层演出，举行新剧目展演和演艺产品交易活动，奖励创排优秀剧目，办培训班等。市文化发展基金会对民营文艺表演团体的资助项目也有所增加。但是，我们认为这点资助还是太少了，与他们在上海演出市场所占的份额和国家对民营文艺表演团体大力扶植的要求相比，是不相称的。就拿沪剧来说，上海的公有制剧团只有国家级的上海沪剧院和区级的长宁沪剧团、宝山沪剧团3家，而民营沪剧团就有近10家，运营得比较稳定的有文慧沪剧团、勤苑沪剧团、彩芳沪剧团、勤艺沪剧团、新艺华沪剧团等。他们的演出场次多，质量比较高，而且都在努力创排新剧目，培养年轻人才。市财政5年不变的每年500万元资助，对于130家剧团来说，实在是杯水车薪。如果放在同一个天平上评判，以相同标准衡量，民营文艺表演团体眼下确实很难与国有文艺院团竞争，很少有得到资助的机会。我们认为，对生存发展条件远不

如国有文艺院团的民营文艺表演团体在创作演出、人才队伍建设上应给予更大力度的支持。最近,欣闻上海市文广影视局已经决定今年为民营剧团增加300万元的专项扶持资金,还会逐年有一定数额的递增,这对于上海民营演艺事业的健康成长和发展,无疑是利好的消息。希望增长的幅度能更大一些。

民营剧团要发展,还应当鼓励和引导民间资本进入文化领域,鼓励有实力的民营企业加盟和投资民营剧团。一方面是近年来全国民营演出团体纷纷入驻上海,另一方面是资本进入演出市场,这将是未来两年上海演出市场发展的突出特点。2010年初成立的文慧沪剧团由上海著名企业家王慧莉个人注入资金兴办,并自任团长。其前身为经营困难、濒临解

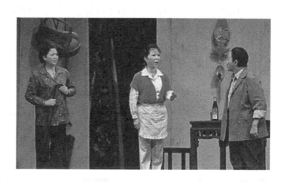

文慧沪剧团沪剧《风雨同舟》剧照

散的民营志勤沪剧团,经过7年的努力,已逐渐显示出独特的风格和优势,而且经济运行也进入了良性轨道。

上海著名企业恒源祥集团为表导演艺术家徐俊建立了恒源祥戏剧发展公司,大力支持他不急不慌地做"有灵魂"的戏剧,先后创排了《尹雪艳》《大商海》等剧目,舞台呈现都很精致;2015年又投入巨资创排纪念反法西斯战争胜利70周年的音乐剧《犹太人在上海》,该剧加上获得上海文化发展基金会重大项目的资助,如虎添翼了。这出反映上海在二战期间敞开胸怀接纳犹太难民佳话的音乐剧,9月3日抗日战争胜利70周年纪念日在文化广场首演,中国和以色列演员同台用中英文双语演唱。5场演出,座无虚席,好评如潮,很快就被确定为当年上海国际艺术节开幕式演出剧目。

上海锦辉传媒实施股份制。董事长孙徐春信心满满地说:"锦辉是股份制演艺产业机构,我们有剧团、有剧场,还有演出经营机构。"民营剧团可以实行股份制;一出戏

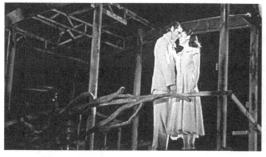
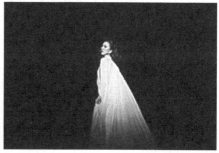

音乐剧《犹太人在上海》剧照

的投排、上演也可以实行众筹制，有利共赢，风险共担，使剧社的经济实力越来越大，可以做更多的与文化产业相关的工作。锦辉传媒的做法，看来是一条可行之路，这方面的经验值得总结推广。我们希望市里能抓紧制定相关的鼓励政策，吸引众多企业家来投资演艺事业。

2015年是民营剧团大放异彩的一年。正因为体制机制的灵活，民营剧团上演的反法西斯和抗日戏就有《犹太人在上海》《阿拉是中国人》等好几台，还有沈传薪掌门的大众乐团的专场音乐会，张新刚领导的阳光舞蹈团参加演出的大型史诗剧《血色丰碑》等，红红火火。上海文艺界有识之士说："在今年纪念世界反法西斯战争和中国抗日战争胜利70周年的文艺演出中，上海民营剧团异军突起，很出彩，很给力！原创剧目质量之高，演出场次之多，社会影响之大，都令人刮目相看。"加之2015年春天张军主创昆剧《春江花月夜》演出的轰动效应，民营剧团在上海戏剧界的地位得到了迅猛提升。

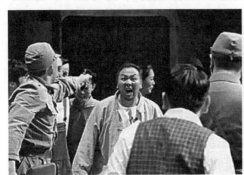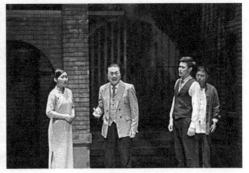

话剧《阿拉是中国人》剧照

上海的民间演艺活动也在规范有序地发展。继2015年3月第一批8位街头艺人获得上海演出行业协会批准颁发的演出许可证以后，6月1日又有第二批8位艺人"持证"定点上岗，而且大多年轻并具有大学学历，还有海归人士，有的本身有稳定的职业，在街头表演主要是出于业余爱好。在公园和大商厦门前的广场上，常能见到他们活跃的身影。第三批14位艺人9月份已在长宁区持证上岗；第四批的报名审批工作也完成了。11月，还举办了全国首届"街头艺术联展"活动。据悉，至今经过严格审批获得演出许可证的街头艺人已有46位。上海市演出行业协会专门制定了持证上岗街头艺人表演必须"定时、定点、定式"等10多项职业约定。这一系列既大力鼓励又严格规范的做法，在全国都是首创，已有100多家中外媒体进行了报道和评议。我们欣喜地看到，上海也会像巴黎、伦敦、纽约、巴塞罗那等艺术氛围浓郁的大城市一样，街头路边照样艺术活力四射。

上海是一个国际大都市，上海是一个"海"。上海的民营剧团，可以说是得"海"独

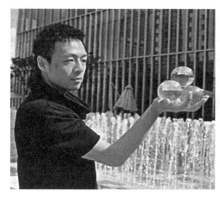

厚。海纳百川，有容乃大。可以预期的是，上海的民营演艺事业，在经过若干年之后，一定能取得比今天更令人瞩目的成绩。

又记：

上文写就以后，因全书结构做了重大调整，书稿正式送出版社时，又过了半年。半年来，上海民营演艺事业继续取得丰硕的成果。为此，再作一点补充。在4月至5月份举行的2016年上海民营剧团展演和上海市新剧目会演活动中，除音乐剧《犹太人在上海》、昆剧《春江花月夜》两部2015年已享誉戏剧界的优秀作品获奖之外，一批原创的接地气、吁民情、有人缘的现实生活题材作品又脱颖而出。展演的17个剧（节）目中，有14个是反映社会现实的原创作品。现代人剧社的《汇贤坊》（反映石库门旧房动拆迁和历史建筑保护），文慧沪剧团的《白衣柔情》（歌颂上海金山医院伤口造口师蔡蕴敏），勤苑沪剧团的《亲人》（歌颂爱民如亲人、精准扶贫的农村干部），王勤与勤苑两家民营沪剧团合作的《泖田新故事》（塑造了一位新型的现代家庭农场责任人）等，都受到观众和专家好评，被认为"潜力较大"，已列入上海市的优秀创作孵化扶持项目。《亲人》还获得了国家艺术基金的资助；《汇贤坊》剧本获得第30届田汉戏剧奖剧本一等奖。张军昆曲艺术中心，为纪念莎士比亚和汤显祖两位戏剧大师逝世400年，创排当代昆剧《我，哈姆雷特》，10月中旬将正式上演。张军尝试一人集生、旦、净、丑四个行当于一身，兼饰哈姆雷特、奥菲利亚、老王鬼魂、掘墓人四个角色，与四位音乐人合作，以小剧场实验戏剧的形式演绎这台莎翁的传世经典作品。

上海持证上岗的街头艺人，经过演出行业协会的严格考核，已经通过了6批，现有102人活跃在静安、长宁、徐汇等中心城区。最近第7批正在报名审批之中。

2016年初夏的北京戏剧舞台还迎来了"恒源祥戏剧"演绎的"上海三部曲"，保利大剧院从6月10日到18日连续六场上演徐俊导演的作品：音乐剧《犹太人在上海》、沪语话剧《永远的尹雪艳》、话剧《大商海》。北京、上海、香港乃至中央媒体都对此事件做了热情的报道，高度的评价，称赞恒源祥戏剧追求"有品质、有美学高度、有灵魂的戏

剧"；是"以工匠精神，守护舞台剧的'金羊毛'"；"文化视野宏阔，写实写意兼备"。中国文化报6月21日以整版篇幅进行介绍，总编辑赵忱还发表署名文章，称："上海恒源祥戏剧发展有限公司是中国民营公司中志存高远、实力雄厚的戏剧公司，我们国家正在日益注重经济与文化发展的民间力量，恒源祥戏剧正是新生而有力的力量。"这是很有识见的。据悉，《犹太人在上海》已被美国百老汇选中，12月上旬，剧组将登上百老汇的剧场，有望签约驻场演出，基辛格的侄孙女在剧中饰演犹太女青年瑞娜一角。明年是中以两国建交25周年，以色列驻华大使也正式向该剧发出了演出邀请。

　　赵忱的文章最后说："恒源祥戏剧不可小觑。"我认为，上海的民营演艺团体，从整体上看，更"不可小觑"。据悉，锦辉传媒的《盗墓笔记》系列，至今已到30多个大城市巡演了500余场，在全国话剧院团剧目运作中首屈一指，创造了奇迹。锦辉和现代人剧社等不但精心打造自己的"支柱剧目"，还雄心勃勃准备向影视领域拓展。

　　目前许多民营剧团都信心满满，憋着一股劲，努力创排新戏，培养新人，在可持续发展的道路上奋力前行，争取艺术和市场双丰收。天时、地利、人和，上海民营演艺剧团遇到了大展宏图的好时机，祝福他们前程似锦。

<div style="text-align:right">载于上海交通大学出版社2017年4月出版的《百花枝头》</div>

船小好调头

百花枝头春意闹。2019年一年一度的上海市优秀民营院团展演,昨起在全市各个剧场上演一个月,共有16台剧目40场演出,集中展现民营院团的年度佳绩。其中有两个数字,特别引起我的注意:

一是上海各民营院团已占据市场的90%演出场次,民营剧团演出场次占上海半边天一说,现在不够用了,过时了;二是现实题材、红色题材超过剧目总数的三分之二,上演剧目热气腾腾,反映世情民意,没有那种稀奇古怪的宫廷钩心斗角,没有那种老掉牙的无病呻吟,充分体现了文艺作品的现实主义的价值。

从2019年上海市优秀民营院团展演的剧目来看,上海的民营剧团的确做到了一年一个样。今年比去年,又有大不同。题材之热门、内容之丰富、形式之多样,又上了一个新台阶,值得我们刮目相看。

请看今年赢得白玉兰戏剧表演主角、配角和新人提名三项大奖的话剧《生命行歌》,这是由成立仅两年的民营院团上艺戏剧社出品的优秀剧目,成为这次展演的首演剧目。《生命行歌》展现的主题新颖而接地气,呼吁社会对于一个个平凡而又珍贵的、即将离去的生命给予更多的关爱和尊重。

为什么2019年上海市优秀民营院团展演揭幕选择这个戏?为什么选择在金山文化馆剧场上演?这是因为话剧《生命行歌》取材于金山区的一家安宁医院。制作人袁东毕业于上海戏剧学院表演系,其主业原是影视广告。话剧《生命行歌》脱胎于一场"先进事迹报告会",聚焦的其实是以临终关怀为主要目的的金山区一家安宁医院里的护士、志愿者等。当时,袁东只是被告知:"希望你来拍一部展现先进事迹的微电影。"所以他做了大量采访和资料搜集。当他来到安宁医院,看到200多面锦旗时,心中震撼不已:"通常都是上午大殓,下午家属就送来锦旗——这一类锦旗都不是医院里常见的那种'妙手回春',而是'谢谢一路陪伴'……"于是,袁东他决定改换门庭,改做话剧,而且要做出色的话剧。话剧《生命行歌》选择了安宁病房作为戏剧的主要场景,让生命"坦然、释然、安然、欣然"地离去,成为作品所要传递的"生死观"。这也成为著名编剧陆军独特的创意。

话剧《生命行歌》取得的高品位的成就,标志着上海民营剧团又出现了一个质的

飞跃。上艺戏剧社不鸣则已，一鸣惊人；不飞则已，一飞冲天。一年出了两部好戏，另一部话剧《许村故事》同样出手不凡，演村长的李传缨也获得本届白玉兰配角奖榜首。一个剧社，两台好戏，四位演员同时榜上有名，这是白玉兰评奖历史上所罕见的，却落在一个名不见经传的上艺戏剧社手里，足以发人深思。民营剧团现在不是一叶扁舟过大江，不再是草台班的代名词。如今，有的民营剧团有自己打造的剧场，有的民营剧团有一支强大的演员队伍。他们得到了上海一批著名戏剧专家的支撑，有的民营剧团还有专业的编剧作者。可以毫不夸大地说，这里也是一片姹紫嫣红，这里也是繁花似锦。

这次展演的优秀民营院团的剧目，还有新东苑沪剧团上演的沪剧《啊，母亲》和上海文慧沪剧团的《心归何处》，音乐剧《乡愁》等，都是现实主义题材的佳作，还有儿童剧《智送鸡毛信》等红色题材，为广大少儿观众所喜爱。他们投入不多，产出很快，收效极大。他们取得的成就，向我们的所有国有院团提出了挑战。

这届上海市优秀民营院团展演，还有一种象征意义。它象征着民营剧团正在进一步走向成熟，体现了上海舞台的勃勃生机。因为他们大多是一张白纸，没有包袱，奋力而行。迎春花、山茶花、映山红，虽是土生土长，但芳香独具，繁茂兴盛，敢和牡丹一争高下。我们向获得成功者致以热烈的祝贺。

民营剧团的最大优势在于船小好调头。机制灵便，很少计划经济的限制，可以发挥个体的积极性。出现一个伯乐，很快有一群人附议。发现一出好戏，几个负责人一碰头，便可拍板决定。这里没有"剧本旅行"，没有多层次的议而不决，没有不负责任的推踢。剧作者受到尊重，不会成为《玉堂春》里的"苏三"。决定投排，选定演员，筹集资金，很快上演，赢得了市场，也赢得了观众。

上海是一个国际大都市，上海是一个"海"。上海的民营剧团，可以说是得"海"独厚。上海的民营剧团有一个好的"娘家"——上海演出行业协会的支持。海纳百川，有容乃大。可以预期的是，在经过若干年后，上海的民营演艺事业，一定能比今天取得更为瞩目的成就。

有人说，上海民营剧团已占上海艺术演出市场的半边天。现在一看数据，不止了。上海民营剧团已经占了上海演艺文化领域的大半边天了！目前上海国有文艺院团有18家，区级3家，而在沪注册的民营院团已有273家。其中活跃的院团有七八十家，已经从"求生存"走上了"求发展""求提高"的良性循环道路，每年演出数量超过一万场，为满足广大社区乡镇群众的文化需求做出了重大贡献。特别值得赞扬的是，出现了一批有志气、有担当、有追求、有水平、有远见的剧团掌门人，每年都肯下本钱请业内专家帮助策划创作新剧目，上演新戏。国家艺术基金、上海文化发展基金资助的项目也逐年增加。出现了一些质量上乘，或基础好、值得孵化提高、有望成为优品和保留剧目的新戏。经过连续几年自强不息的打拼，上海民营剧团扩大了声誉，打响了品牌，地位大大提升，令人刮目相看。

近8年来，上海民营院团每年举办展演活动。报名参演的剧目，由最初拼拼凑凑五六台，到现在每次报名100多部，最后由专家筛选出正式参演剧目10多台，质量大多可以与国有院团的新创剧目相媲美。2018年还有一个令人惊喜的变化，是展演名称由以往的"上海市民营剧团优秀剧目展演"改为"上海市优秀民营剧团展演"。请不要小看这个名称的更改，不要小看"优秀"两字的搬家，它意味着入围展演的门槛大大提高。上海市演出行业学会会长韦芝说，过去，有的民营剧团凑齐一台演出节目都很困难，如今，参加演出的院团要看品牌，评委对剧目质量也提出了越来越高的要求。

上海市民营剧团新创剧目题材之热门、内容之丰富、形式之多样、制作之精良，一年上一个新台阶，每年都有新突破和新跨越。往往突然会冒出一个金娃娃。2015年是上海民营剧团发展的一个高峰。这一年展演，出现了两台在全国受到重视和好评的剧目：张军的昆剧《春江花月夜》和徐俊导演的音乐剧《犹太人在上海》。《犹太人在上海》被选为"2015年中国上海国际艺术节"的开幕演出剧目，还走进了纽约百老汇，成为百老汇驻场演出剧目。同期上演的还有现代人剧社的话剧《汇贤坊》、勤苑沪剧团的《51把钥匙》、安可艺术团的话剧《阿拉是中国人》等。这是上海民营剧团的大面积的成功，也可以认为是民营剧团发展的第一次高潮。第二次高潮则是2018年，又出现了一批好戏：文慧沪剧团的《四月歌声》、勤苑沪剧团的《遥遥娘家路》、徐俊导演的音乐剧《白蛇惊变》、开心麻花的话剧《老友记》、安可艺术团的大型音乐剧《我在你的未来》、光启剧社的《长脚雨》、张军昆剧《水墨新调》、彩芳沪剧团的《担当》、小韦伯儿童艺术团的《花木兰》，鼓鼓文化艺术团的鼓乐专场8个作品也很有特色，水平也很高。三年一个跃进，其潜力和发展势头实在是不可小觑的。每年展演后，不但评奖，还有专家评点，开出修改提高的良方。

更值得注意的是，2016年，经上海演出行业协会推荐，上海民营剧团有两位掌门人——张军和徐俊，被评为"文化部优秀专家"。而这一年全上海被评为"文化部优秀专家"的，只有3位。民营剧团占了三分之二。"英雄不问出处。"民营剧团绝不是草台班的代名词，它们虽然不是国有体制内的院团，但是拥有国家级的专业艺术人才！徐俊、张军、张余、孙徐春等现在经常出现在各种重要的戏剧类评审活动的评委席上，和资深大学教授、知名戏剧家们平起平坐。其实，纵观一部中国戏剧史，20世纪50年代之前，除了部队文工团外，所有的剧团都是民营的。梅兰芳、周信芳、袁雪芬……哪一个不是民营剧团的团长出身？民营剧团的发展壮大、健康成长是改革开放的成果和趋势，也是文化艺术繁荣昌盛的一大标志。

打造优秀剧目和建立品牌是民营剧团的立身之本、强身之举。有作为，方能有地位。有作为，才能获得生存的空间和社会的承认。地位是对作为的一种认可和回报。在市场竞争中，剧团是要靠实力说话的。一出戏要有市场，先要有质量。有了质量，才能打开市场，才能树立起品牌，才能有长久的生命力。上海的民营剧团在演出行业协

会这个娘家的呵护、支持、帮助、调教下，抱团取暖，大家憋了一口气，扎根基层，努力出新戏，演好戏。他们不是一团散沙，而是以演出行业协会会长、副会长、理事为核心，团结了一批热爱戏剧、痴迷戏剧的追梦人，通过每年举行新剧目展演活动，促进大家你追我赶，创排新戏。并聘请了沪上一批戏剧资深专家，评审、孵化剧本，评点剧目，评奖培训，帮助团长们提高，因此展演的评奖也具有权威性。协会还为优秀人才评职称、进户口、申报奖项和文化基金、推销剧目（甚至到海外）等出力，所以真正成了民营剧团的主心骨、娘家人。

上海著名企业家王慧莉创立的文慧沪剧团，经过10年的辛苦经营，运用民营企业的经营原则和成功经验来管理剧团，把保证艺术质量和创排新戏放在首位，不仅赢得了中宣部、文化部、民政部等单位颁发的许多奖状奖杯，也赢得了老百姓的口碑。新创的接地气、暖人心、正能量的剧目《风雨同舟》《白衣柔情》《绿岛情歌》等都获得好评，邀约演出的订单不断，一年要演出300场，经济效益也逐年提升。新创排的歌颂上海解放前夕地下党情报工作者英勇斗争事迹的沪剧《四月歌声》，被选为今年民营展演的开幕大戏。修改打磨后，列入2020年纪念上海解放70周年的剧目，在赴长三角和晋京展演中，也获得好评。团长王慧莉说："文慧沪剧团拿出的戏，一定要有可与专业剧团媲美的质量，哪怕是为巡演方便制作的简约版，也要简约而不简陋。"她还说，现在剧团各方面都进入良性循环了，自己忙得很开心。

但是，民营剧团搞出了基础好的作品以后，如何进一步提高，加工打磨成优品，乃至精品，是一大难题。他们创排一台新戏不容易，一般来说，戏合成了，上演了，观众欢迎，得了奖，就定型了，最好一直演它几十场，上百场。戏停下来，要改剧本，要换人，要重新做布景，谈何容易！例如勤苑沪剧团的《51把钥匙》，具备了相当好的基础，但想再提高为优品，需要换演员，团长下不了决心，资金也是大问题。这恐怕需要市里有关部门下决心来统筹才行。为了加快民营剧团的发展，这几年来，上海市设立了政府扶助民营文艺团体创作演出的专项资金（已从500万增加到800万，当然还太少）；有的区还设立了配套扶持基金；市文化基金会对民营剧团新创作和修改提高作品的资助项目也逐年有所增加；上海促进文艺发展的"文创50条"，还专门把支持民营剧团的发展和举办优秀剧目展列入其中。这些都是实实在在的支持。但是，对于生存发展条件远远不如国有文艺院团的民营剧团，在创作演出、资金资助和人才队伍等方面的大力扶持，仍是当务之急。当然，民营剧团要发展，还要鼓励民间资本进入文化领域，鼓励有实力、有见识的民营企业家投资民营剧团。这是另一个话题了。

在2019年10月上海优秀民营剧团展演总结表彰大会上的发言

有作为才能有地位

有人说，上海民营剧团已占上海艺术演出市场的半边天。现在一看数据，不止了。上海民营剧团已经占了上海演艺文化领域的大半边天。目前上海国有文艺院团有18家，区级3家，而在沪注册的民营院团已有270多家，而且剧种齐全。每年演出数量16 000多场，占上海全年演出场次的60%，为满足广大社区乡镇群众的文化需求做出了重大贡献。上海的民营剧团经过35年的艰难前行、大浪淘沙，其中活跃的、发展稳定的院团有七八十家，已经从"求生存"走上了"求发展""求提高""创品牌"的良性循环道路。

特别值得赞扬的是，上海的民营剧团出现了一批有志气、有担当、有情怀、有追求、有水平、会经营的剧团掌门人。他们是一群戏痴、追梦人。他们把剧团打造得像模像样，有了正规的团部和根据地，有了稳定的演出场地，有了基本的演职员队伍，有了自己的保留剧目，而且每年都肯下本钱请业内专家帮助策划创作新剧目，上演新戏，国家艺术基金、上海文化发展基金资助的项目也逐年增加。出现了一些质量上乘，基础好、值得孵化提高、有望成为优品和保留剧目的新戏。经过连续几年自强不息的打拼，上海民营剧团演出质量大大提高，扩大了声誉，打响了品牌，在上海演艺界的地位大大提升，令人刮目相看。

近8年来，上海民营院团每年举办展演活动。报名参演的剧目，由最初拼拼凑凑五六台，到现在每次报名100多部，最后由专家筛选出正式参演剧目10多台，质量大多可以与国有院团的新创剧目相媲美。2018年还有一个令人惊喜的变化，是展演名称由以往的"上海市民营剧团优秀剧目展演"改为"上海市优秀民营剧团展演"。不要小看这个名称的更改，不要小看"优秀"两字的搬家，它意味着入围展演的门槛大大提高。上海市演出行业协会会长韦芝说，过去，有的民营剧团凑齐一台演出节目都很困难，如今，参加演出的院团要看品牌，评委对剧目质量也提出了越来越高的要求。

上海市民营剧团新创剧目题材之热门、内容之丰富、形式之多样，制作之精良，一年上一个新台阶，每年都有新突破和新跨越。往往突然会冒出一个金娃娃。2015年是上海民营剧团发展的一个高峰。这一年展演，出现了两台在全国受到重视和好评的剧目：张军主演的昆剧《春江花月夜》和徐俊导演的音乐剧《犹太人在上海》。《犹太人

在上海》被选为"2015年中国上海国际艺术节"的开幕演出剧目，还走进了纽约百老汇，成为百老汇驻场演出剧目已指日可待。同期上演的还有现代人剧社的话剧《汇贤坊》、勤苑沪剧团的《51把钥匙》、安可艺术团的话剧《阿拉是中国人》等。这是上海民营剧团的大面积的成功，也可以认为是民营剧团发展的第一次高潮。

第二次高潮则是2018年，又出现了一批好戏：文慧沪剧团的《四月歌声》、勤苑沪剧团的《遥遥娘家路》、徐俊导演的音乐剧《白蛇惊变》、开心麻花的话剧《老友记》、安可艺术团的大型音乐剧《我在你的未来》、光启剧社的《长脚雨》、张军的昆剧《水磨新调》、彩芳沪剧团的《担当》、小韦伯儿童剧团的《木兰从军》等，鼓鼓文化艺术团的鼓乐专场8个作品也很有特色，水平很高。三年一个跃进，其潜力和发展势头实在是不可小觑的。每年展演后，不但有评奖，还有专家评点，开出修改提高的良方。

民营剧团绝不是草台班的代名词，它们虽然不是国有体制内的院团，但是拥有国家级的专业艺术人才。徐俊、张军、张余、孙徐春等代表人物现在经常出现在各种重要的戏剧类评审活动的评委席上，和资深大学教授、知名戏剧家们平起平坐。民营剧团的发展壮大、健康成长是改革开放的成果和趋势，是同民营经济的快速发展同步的，也是文化艺术繁荣昌盛的一大标志。

打造优秀剧目和建立品牌是民营剧团的立身之本、强身之举。有作为，方能有地位，才能获得生存的空间和社会的承认。地位是对作为的一种认可和回报。在市场竞争中，剧团是要靠实力说话的。一出戏要有市场，先要有质量。有了质量，才能打开市场，才能树立起品牌，才能有长久的生命力。上海的民营剧团在演出行业协会这个娘家的呵护、支持、帮助、调教下，抱团取暖，一批执着的追梦人憋了一口气，扎根基层，努力出新戏，演好戏。他们不是一团散沙，而是有组织、有章程、有规矩，以演出行业协会会长、副会长、理事会为核心，团结了一批团长和艺术家，通过每年举行新剧目展演活动，促进大家你追我赶，创排新戏。他们聘请了沪上一批资深戏剧专家，评审、孵化剧本，评奖评点，培训团长和艺术骨干，因此展演的评奖具有权威性。协会还为优秀人才评职称、落户上海、申报奖项和资助基金、到海内外推销剧目、调解矛盾纠纷等出力，所以真正成了民营剧团的主心骨、娘家人，享有很高的威信。

上海著名企业家王慧莉2010年创立的文慧沪剧团，经过9年的辛苦经营管理，把保证艺术质量和创排新戏放在首位，不仅赢得了中宣部、文化和旅游部、民政部等单位颁发的许多奖状奖杯，也赢得了老百姓的口碑。新创的接地气、贴现实、暖人心、正能量的剧目《风雨同舟》《白衣柔情》《绿岛情歌》等都获得好评，邀约演出的订单不断，一年要演出350场，经济效益也逐年提升。新创排的歌颂上海解放前夕地下党情报工作者英勇斗争事迹的沪剧《四月歌声》，被选为今年民营展演的开幕大戏，在赴长三角和晋京展演中也获得好评，修改打磨后有望列入明年纪念上海解放70周年的剧目。团长王慧莉说："文慧沪剧团拿出的戏，一定要有可与专业剧团媲美的质量，哪怕是为巡

演方便制作的简约版,也要简约而不简陋。"她还说,现在剧团有38个人的业务骨干基本队伍,各方面都进入良性循环,自己忙得很开心。

民营剧团搞出了基础好的作品以后,如何进一步提高,加工打磨成优品,乃至精品,是一大难题。他们创排一台新戏不容易,一般来说,戏合成了,上演了,观众欢迎,得了奖,就定型了,最好一直演它几十场、几百场。戏停下来,要改剧本,要换人,要重新作曲、做布景,谈何容易。这需要市里有关部门看准了苗子,下决心来统筹才行。为了加快民营剧团的发展,这几年来,上海市设立了政府扶助民营文艺团体创作演出的专项资金,已从500万增加到800万;有的区还设立了配套扶持基金;市文化基金会对民营剧团新创作和修改提高作品的资助项目也逐年有所增加;上海促进文艺发展的"文创50条",还专门把支持民营剧团的发展和举办优秀剧目展演列入其中。这些都是实实在在的支持。但是,对于生存发展条件远远不如国有文艺院团的民营剧团,在创作演出、资金资助和人才队伍等方面的大力扶持,仍是当务之急。

民营剧团要发展,还要鼓励民间资本进入,鼓励有实力、有识见的民营企业家投资民营剧团。与文慧沪剧团的情况有点类似的,是上海闵行区新东苑沪剧团。团长沈慧琴原来是沪剧演员,20世纪90年代她转业做房地产企业很成功,现在重新回到沪剧舞台上,并用"文化养老"帮助老年人。她不惜重金建造了一个"慧音剧场",请中国台湾101大厦的设计师来设计。新东苑沪剧团还有自己的编剧、演员和乐队,并邀请沪剧表演艺术家参与演出,进行指导,使演出水平有了大幅度的提高。去年上半年演出歌颂河长制的《河道清清》,下半年演出由上海戏剧学院陆军教授编剧的《啊,母亲》,都获得了较好的社会反响。我们对这个团的前景也很看好。希望有更多的像王慧莉、沈慧琴这样的热爱戏剧的企业家加盟民营剧团。

刊于2019年1月29日《文艺报》

民营剧团敲响了
2020年上海剧场演出的开场锣鼓

民营剧团和国营院团相比，虽然坐落在"西厢"，但"西厢"和"东厢"相比，也占了半边天。当前上海民营院团的景象，可以用"活色生香"四个字来形容：活力四射，色彩斑斓，生机勃勃，香味浓郁。上海民营剧团已经占了上海演艺文化领域的大半边天。目前上海国有文艺院团有18家，区级剧团3家，而在沪注册的民营剧团已有270多家，而且剧种齐全。每年演出数量16 000多场，占上海全年演出场次的60%，为满足广大社区乡镇群众的文化需求做出了重大贡献。上海民营剧团的作用不可小看。

上海的民营剧团经过35年的艰难前行、大浪淘沙，目前活跃的、发展稳定的院团有七八十家，已经从"求生存"走上了"求发展""求提高""创品牌"的道路。近六七年，是上海民营院团真正走向主流演出市场和自身运作良性循环的关键几年。上海演出行业协会统领全局，长袖善舞，扶强助困，办事公道，有亲和力、凝聚力，享有很高的威望。上海民营剧团每年都举行展演，已经坚持了八年，总体演出水平是一年高过一年。展演邀请的评审专家包含了前上海市委宣传部主管文艺的副部长，前两任的上海戏剧学院院长，上海演艺集团总裁，前上海国际艺术节艺术总监，知名东方学者等，其中好几位是上海白玉兰戏剧奖的评委，极具权威性。今年6月开始的民营剧团的展演活动，碰到了百年未遇的新冠病毒在中国和全世界的肆虐，文化、演出、旅游活动几乎处于停摆的状态，许多国家院团都无法进行正常的排练演出，民营剧团遇到的压力和种种困难，更是令人难以想象。但是，大家憋了一口气，化压力为动力，化危为机，今年报名参加展演的剧团热情之高、剧目题材之亲民、舞台制作之精良，都大大出乎意外之外。不但带动了上海的演出市场，而且出现了一批思想性、艺术性和观赏性统一的基础很好的原创红色革命历史题材和接地气、开心锁的现实题材作品。如纪念"左联五烈士"之一柔石的沪剧《早春》，歌颂赴武汉抗疫的医护人员的沪剧《玉兰花开》，歌颂在建设美丽新农村进程中无私奉献的党的基层干部的《银杏树下》，歌颂复旦大学毕业生到远郊支教扎根的话剧《一诺千金》，反映老旧公房居民盼望加装电梯的滑稽戏《悬空八只脚》，抗日悬疑推理话剧《绝境》等。从剧本、导演、演员、音乐和舞美呈现的整体综合水准来看，不输于国家院团。国家一级演员杨音饰演柔石，减肥瘦掉了15斤。新东苑沪剧团为表现上海医疗队赴武汉抗疫的紧急情势，把直升飞机也搬上了舞台。展

演后，沪剧《早春》、滑稽戏《悬空八只脚》入选了上海市委宣传部"纪念建党百年优秀剧目"重点扶持的项目之列；有的进入"学习强国"视频；有的在媒体上好评如潮。

民营剧团展演敲响了今年上海演出市场的开场锣鼓。今年尽管受到疫情影响，6月份，剧场只能坐三分之一的观众，在抗疫防控形势严峻的情况下，上海民营剧团展演了全部剧目，而且剧目质量依然普遍提升，呈现出近几年来最好状态。2020 上海优秀民营院团展演，11 台剧目由于质量都达到水平线以上，专家评委认真打分排序，报到市文旅局，实在难以割舍，索性全部剧目获优秀奖，这也是前所未有的佳绩盛况。

特别值得赞扬的是，上海的民营剧团出现了一批有志气、有担当、有情怀、有追求、会经营的剧团掌门人。他们是一群戏痴、追梦人、实干家。他们把剧团打造得像模像样，有了正规的团部和根据地，有了稳定的演出场地，有了基本的演职员队伍，有了自己的保留剧目，而且每年都肯下本钱，请业内专家帮助策划创作新剧目，打造新戏。协会组织专家评审、孵化剧本，评奖评点，培训团长和艺术骨干，出现了一批基础好、值得孵化提高、有望成为优品和保留剧目的新戏。得到国家艺术基金、上海文化发展基金资助的项目也逐年增加。经过连续几年自强不息的打拼，上海民营剧团演出质量大大提高，扩大了声誉，打响了品牌，出人出戏，在上海演艺界的地位大大提升，令人刮目相看。真是"英雄不问出处"，有志者事竟成。

八年来，上海民营院团每年举办展演活动。报名参演的剧目，由最初拼拼凑凑五六台，到现在每次报名 100 多部。如今年，最后由专家筛选出正式参演剧目 11 台，而且 11 台剧目中有 10 台是原创的现实题材和红色革命题材，整体质量可以与国有院团的新创剧目相媲美。从 2018 年起，还有一个变化，是展演名称由以往的"上海市民营剧团优秀剧目展演"改为"上海市优秀民营剧团展演"。不要小看这个名称的更改，不要小看"优秀"两字的搬家，它意味着入围展演的门槛大大提高。上海市演出行业协会会长韦芝说，过去，有的民营剧团凑齐一台演出节目都很困难，如今，参加演出的院团要看品牌，评委对剧目质量也提出了越来越高的要求。这次来南京参加展演的两台剧目：昆曲《玉簪记·琴挑》和话剧《一诺千金》，是今年 11 台优秀剧目中的两台。

沪剧在上海具有最广泛的群众基础，许多市郊乡镇都活跃着由沪剧爱好者和退休演职人员组织的社团，下基层的演出活动很红火；但要创作新剧目和提高质量，也遇到种种困难。上海演出行业协会领导看到了这些开放在田头溪边的野菜花的勃勃生机，为了促进它们健康成长，便伸出援手帮一把。协会千方百计筹措经费，争取市委宣传部、市文旅局支持，还到处化缘，拨出经费，在举行民营剧团展演的基础上，又举办了"沪剧月"，演出了 10 台沪剧节目，全部是原创的主旋律新剧目，寓教于乐，受到了农村观众的热烈欢迎，也引起了地方文化部门的重视，促进了一些小剧团的成长。有作为，才能有地位。地位是对作为的一种认可和回报。在市场竞争中，剧团是要靠实力说话的。有了质量，才能打开市场，才能树立起品牌，才能有长久的生命力。大多数民营院

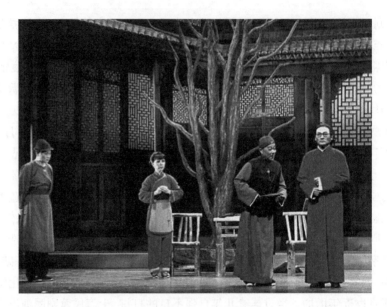

沪剧《早春》剧照　杨音饰柔石

团将创作视为强化生存基础的途径，认识到必须以自身不断创演优质的舞台作品来获得话语权。

近五六年来，上海民营院团的一批批优秀原创剧目在舞台上发光发热，有的入选了重大文艺创作题材和国家艺术基金资助项目，甚至被选为上海国际艺术节开幕式大戏。每年的上海民营院团优秀剧目展演，成为一项不断涌现新品、优品的品牌活动。

上海市演出行业协会是政府主管部门链接民营院团的平台助手与沟通渠道，协会领导主动作为，创造了多个"全国第一"。上海民营剧团在演出行业协会的呵护、支持、帮助、调教下，抱团取暖，一批执着的追梦人胸怀大志，扎根基层，努力出新戏，演好戏，育新人。他们不是一团散沙，而是有组织、有章程、有规矩。以演出行业协会会长、副会长、理事会为核心，团结了一批团长和艺术家，通过每年举行新剧目展演活动，专家评奖评点、办骨干集训班，形成了你追我赶，水涨船高的良好局面。协会还为优秀人才评职称、落户上海、申报奖项和资助基金，助推演艺产品"走出去"弘扬中华优秀文化艺术，调解矛盾纠纷等出力，所以真正成了民营剧团的主教练、主心骨、娘家人。被有识之士称赞是"上海第二文旅局"。

相信随着改革开放国策的延续，长三角一体化方针的落实，我们长三角民营剧团的发展，将会出现一个崭新的蓬勃发展的局面。我们现在是一家人。让一家人手拉手，肩并肩，奋力前行！

在2020年11月30日沪苏两地民营院团专题交流会上的发言

十一

艺文"万花筒"

《城市节日》序

本书的书名是《城市节日》，这就是说，每年的10月中旬至11月中旬，上海这座国际化的大都市都会迎来一个盛大的节日——上海国际艺术节。在这一个月的时间里，上海人民以不同的方式出席一场国际文化的盛宴，饱尝世界艺术的各种美味佳肴。本书作者以生动而优美的文笔，记述了17年来上海国际艺术节走过的这段不平凡历程，总结其主要经验，这是一本很有价值的书，也是一本有可读性的书，是一本文化产业方面的重要参考读物。作者方军是上海戏剧学院创意学院的领导，是一位艺术学博士，她在繁忙的院务和教学工作之余，花费了两度寒暑，以一己之力，采访当事人，阅读资料，观看演出录像，并参考对照了国际知名艺术节的盛举，撰写成这本书，是难能可贵的。

中国上海国际艺术节，现在已经登上了世界最著名的艺术节的宝座。它充分体现了上海这个国际大都市的软性的综合文化能力。这种软性的综合文化能力包括了文化欣赏能力、文化参与能力、文化融合能力、文化推广能力、文化消费能力，甚至是城市文化个性的塑造能力。经过17年的努力，上海国际艺术节的"双向化"趋势越发明显，艺术节所应具备的中外文化交流的功能内涵得到全面的体现，上海的"海纳百川"的海派文化特色更加浓烈。上海成了名副其实的全世界文化的"大码头"，每到秋高气爽时节，群贤毕至，大师咸集，世界一流的艺术团体和演员纷至沓来，以能到上海来一展身手为荣。

《城市节日》书影

上海国际艺术节的举办成功，不能不提到创始人龚学平同志。1999年，时任上海市委副书记的龚学平接受文化部领导的委托，同意承办中国上海国际艺术节，并提出一年办一届的设想。他认为，这样做符合当今世界上的大型国际艺术节的普遍规律，而且每年举办

更有利于艺术节尽快形成品牌与辐射力。但是,在创办时,可以说是"三无":一无经费,二无知名度,三无经验。但是,"无"可以生有,"无"是一种"倒逼","无"可以打破"等""靠""要"的思维定式;"无"是一张白纸,白纸上可以画最新最美的图画,可以充分发挥想象。龚学平同志在举办之初还指出,建立这样一个艺术节是一项具有创新意义的工作,也是推进文化产业发展的重要举措。他希望通过上海国际艺术节中心的建设,走出一条"以节养节、良性运作、发挥优势、不断发展"的创新之路。现在,从本书的记述可以看出,这个目的已经实现了。

十年树木。上海国际艺术节办了17年,已长成为一棵参天大树。可以毫不夸张地说,上海国际艺术节已成为全世界最优秀、最有影响的艺术节之一。上海这座城市的文化影响力因此大大增强。许多国际知名的艺术团体从"你要他来"到"他自己要来",欲罢不能。国内各地的剧种、艺术样式也以到上海国际艺术节参演为荣。他们不是奔着奖来,而是冲着这座平台而来,冲着这个"节"的招牌而来。他们都希望到上海来"露一手"。上海国际艺术节在荟萃世界名家名剧的同时,也为全国各地的稀有地方剧种搭建了一个平台。很多地方戏的新编剧目就在这一平台上一炮打响,从此走向全国乃至世界。晋剧《范进中举》和主演谢涛的成名,便是一个好例。

上海国际艺术节已成为一张有影响的中国和上海的文化名片,也成为海派文化的一个新品牌。上海国际艺术节既有世界一流的经典之作,又有大量的原创作品;既有交响乐、歌剧、芭蕾等典型的西方文艺样式,也有戏曲这样代表中国文化符号的民族艺术形式。艺术与艺术之间的对话,不仅是增进相互了解的有效途径,也是新构想、新创意、新合作产生的推动力与孵化器。诚如文艺评论家毛时安所说:"它体现了上海文化积极主动创新的战略思维,为国家承担文化'引进来,走出去'的任务,并使之成为国家文化战略大构想的一个重要的部分。它体现了一个新兴社会主义大国的文化传播交流的充分自信。"

上海国际艺术节的创办,也是国内文化市场的培育以及文化产业发展的一种"试水"。第一年的"试水"的结果,就取得了意外的成功。上海国际艺术节在资金筹措方面,采用了国际上的艺术节的通用模式,发动社会方方面面的力量,并撬动文化市场的杠杆,形成了政府、企业、社会资金多元化参与的格局。尔后,上海国际艺术节的举办越来越完善,越办越好,为城市文化的发展摸索积累新的成功的经验。这些经验,可供其他新办的文化产业运作时参考。

上海国际艺术节的核心内涵是创新。创新是艺术创作的灵魂,也是艺术节的灵魂。17年来,国际艺术节一直坚持文化创新,每年都要推出原创作品和委约作品在艺术节进行首演。年年有出新,年年有变化,观众年年有期盼。这也是上海国际艺术节有着越来越强的生命力的秘密。中外委约的新作品在艺术节上的演出,每年都会给观众带来不同的精彩。推出原创新作,也是上海国际艺术节的文化责任和文化追求。随

着影响不断扩大，上海国际艺术节推出很多原创剧目，有些还是在上海国际艺术节上首演的作品。17年来，上海国际艺术节上演的中外作品有820余台，其中国内在上海国际艺术节首演的优秀剧目有200多台。回顾上海国际艺术节的成长，我们不能忘记在办节的领导岗位上一干就是14年的总裁陈圣来和副总裁韦芝，他们白手起家，运筹帷幄，奔波劳顿，风尘仆仆，把一生中最好的时光都奉献给了艺术节。他们的后继者王隽、刘文国等，都功不可没。

上海国际艺术节的一个最大的特色是"开门"办节和"走出去"办节。它不满足于在剧场里表演几十台节目或举办若干场展览。上海国际艺术节为自己设立了"艺术的盛会，人民大众的节日"的定位，这就要求让更多的普通市民都来参与。这样做的最大的好处是解放艺术，不是把艺术束之高阁、藏于深闺，而是要拆除藩篱，将演出推至大众中去，为更多的上海市民创造体验、参与、享受艺术的机会。因此，传统的音乐厅、剧场不再是艺术节唯一的选择，公园、广场、社区、学校、车站，甚至是不同寻常的场地，都是艺术节可能的展示地。对演出场所的颠覆，对艺术灵感的释放，国际名家的走向普通大众，从某种程度来说，赋予艺术更大的活力，使上海国际艺术节成为名副其实的城市节日。以2014年第16届上海国际艺术节为例，期间共推出近3 000场内容丰富、形式多样的群文活动，参与人次超过450万。这一数字远远超过了上海国际艺术节每年大约16万的剧场演出观看人次。

始于2001年的"天天演"活动，一直沿袭至今，成为上海国际艺术节著名品牌项目之一。更值得注意的是，"天天演"持续时间长，几乎贯穿整个艺术节始终；艺术节参演团体和艺术家大规模介入；群众自发参与，形成业余与专业同台表演的格局。"周周演"群众系列活动，将演员与市民、艺术性与群众性融合到了一起。南京路世纪广场上的"天天演"，表演者有一半是参加艺术节的各国专业团队，注重国际性，凸显世界风情。这也是世界各国的艺术节所罕见的，也可以说是具有中国特色的国际艺术节。

因此，国际艺术节成为一次对全民普及美育的极好机会。蔡元培先生是中国近代教育史上将德、智、体、美这"四育"并列的第一人。1917年他在《新青年》杂志上发表一篇题为《以美育代宗教说》的文章，指出：美感能为人们创造意境，通过这种意境，人们就能达到实体世界。"天天演"则为创造意境提供了一个五彩缤纷的"实体世界"，让上海观众大开眼界，能陶冶性情，培养"高尚纯洁之习惯"，提高市民的文化素养。上海观众说，这是一种特有的福气。

上海国际艺术节"开门办节"，还有一个重要的形式，就是"艺术节进校园"，开展艺术教育活动。参加上海国际艺术节的著名艺术家杨丽萍、谭盾、林怀民、蔡国强、沈伟、田沁鑫等都曾在艺术节期间走进大学校园，让师生在获得艺术审美的同时，能有更多的机会深层次了解艺术的奥秘，近距离接触艺术家，乃至亲身体验艺术创造的愉悦。上海同济大学芭蕾专业学生观摩了瑞士贝嘉芭蕾舞团《生命的诱惑》的彩排之后，该

团艺术总监亲自为学生进行讲解,部分学生还获得了登台与贝嘉芭蕾舞团演员配舞的机会。师生们激动地说:"如果没有上海国际艺术节的平台,谁也不敢想象能与世界级名团如此近距离地亲密接触。"年逾九旬的指挥家曹鹏赞扬上海国际艺术节说:"我很庆幸看到艺术教育在上海大幅提升。"曹鹏的庆幸,也从另一个侧面说明了上海国际艺术节的成功。

　　随着时间的推移,上海国际艺术节的叠加效应已强烈地显现出来,文化部和上海市政府对它越来越重视,支持的力度也越来越大了。老领导龚学平曾说过一句掷地有声的话:"上海有信心持之以恒地把国际艺术节越办越好!"希望传承上海国际艺术节接力棒的领导和艺术家,都能记住这一句话。

载于上海交通大学出版社2016年3月出版的《城市节日》

非常人做成非常事

——《破冰之旅——上海大剧院的建造与经营》序

被誉为"水晶宫"的上海大剧院的建成，是改革开放以来上海市文化大决策的一大成功。俞璟璐教授试图从文化产业发展的角度，写就《破冰之旅——上海大剧院的建造与经营》一书。它诠释大剧院是如何以其独具特色的建筑造型、高雅华丽的艺术剧场氛围、国际一流的舞台设施，特别是在当时背景下敢于突破常规，以市场化经营理念来发展上海演艺事业的意义和启示，总结经营的特色和成功之道，是一次非常有意义的尝试，也是很有价值的探索。

我读这本书，一个最强烈的感受可以归结为一句话：非常人做成非常事。建造大剧院，需要勇气，也需要智慧。这本书以流畅动人的文字告诉我们：什么叫改革？改革就是敢于做前人没有做成的事，破釜沉舟，顶着压力干，敢想敢做敢担当；什么叫海派？海派就是调动一切可以调动的力量，想尽一切可以想的办法，是千方百计，而不是一方一计；什么叫拼搏？拼搏就是没有假日，只有工作日。总览全书，人们不难发现：这是一支具有高度文化自觉的领导团队，在当时沉闷的计划经济的体制内，借经济转型之动力，冲破各种阻力，终于完成这座标志性的文化建筑。

写这样一本造楼和叙述经营之道的著作，不免容易流于枯燥乏味。但是，作者没有囿于技术的叙述和数字的记录，而是花了很多笔墨写人物，写建设过程中的许多动人的事。有人物、有故事，一本原来作为文化产业学科的教材，现在变成很有可读性的读物。每一个到大剧院看过演出的观众，都不妨读一读这本书，也许都会有收获。

《破冰之旅——上海大剧院的建造与经营》记录了一连串闪闪发光的名字：龚学平、乐胜

《破冰之旅——上海大剧院的建造与经营》书影

利、钱世锦、方世忠、张哲。他们是一群特殊的人,齐心协力,做了一件特殊的事。在建造大剧院的过程中,在每一个名字的后面,都有许多感人肺腑的故事。如在大剧院开工后不久,就遇到了1995年的亚洲金融风暴。没有资金,一切豪言壮语都是苍白的。是顶着压力、另辟蹊径;还是下马,等待下一次机会? 时任副市长的龚学平选择了前者。他说:"我们不放弃,也不能放弃。"面包总是会有的。9亿元的资金,经过挖空心思的努力,终于落实到位。上海大剧院的工程投资开创了不靠政府财政拨款,而由上海广电局自筹资金解决的先河。这是一大创造,也是一大突破。知难而上也是一种机遇。广电局抓住了这个机遇,也为后来的经营留出了巨大的空间。

同样值得一提的,是丁绍光先生创作的巨幅壁画《艺术女神》入户大剧院的故事。这幅壁画长6.4米,高4.4米。大剧院挂这样一幅巨幅壁画,也开创国内大型剧院之先河。在原法国夏邦杰建筑设计所的方案中,并没有留出任何大型壁画的墙面,在一楼剧场两边的入口处有一面墙,面积约是现要放的壁画的三分之一。当时二楼、三楼的过道已建好。怎么办? 时任市委副书记的龚学平果断做出决定:把二楼过道敲掉,把一楼进剧场的两侧遮墙也敲掉,留出足够的空间。龚学平问丁先生:"这样可以了吗?"丁先生深受感动地说:"好,我一定好好创作,画出最好的作品。"这一敲,敲出了这位世界级的艺术家一生中尺幅最大的优秀作品;这一敲,也敲出了力求完美的精神状态。

丁绍光先生的慷慨捐赠又树立了一个良好的风气:艺术家的公益行为显示了自己的社会责任。敲掉二楼过道的魄力和丁绍光先生的义举,还有一个意外的收获:五年后,另一位旅法的艺术大师朱德群为之心动,主动请缨为大剧院创作一幅《复兴的气韵》。这幅画至今仍挂在剧院大厅正面墙上,吸引着千千万万观众的目光。以巢引凤,文化聚心,两者都是好例。俞璟璐女士亲自参与了这两件事,并以充沛的感情、优美的文笔把故事记载了下来,夹叙夹议,今天读来依然是非常吸引人的。

《破冰之旅——上海大剧院的建造与经营》另一重要内容,是总结了大剧院走市场化道路的运营经验。"设计即建设,建设即经营""让建设者管理,以市场养文化""走自负盈亏的道路"等理念,在当时都是超前的,非议不少,成功的案例却没有。但实践证明,这些理念和实践是符合文化产业的发展规律的。前人没有做过,不等于今人不能做。今人一旦付诸实施,就成了大剧院的精彩一笔。上海大剧院的成功的经营成就,在上海的文化企业事业体制改革和转型中发挥了引领作用,在上海的文化发展史上具有重要的示范意义。

后面这些篇章虽因题材所限,加之数字较多,读起来不如前半部那样顺畅、感人,但对于研究文化产业的学子而言,《破冰之旅——上海大剧院的建造与经营》的后半部分,却是一份非常宝贵的教材,有重要的学术价值和史料价值。

载于交通大学出版社2014年8月出版的《破冰之旅》

在宣纸上展示另一种舞台人生

——《粉墨梨园——张忠安戏画集》序

继关良、韩羽、马得之后，广西又出现了一位戏曲人物画画家，他就是广西京剧团原团长、国家一级舞台美术设计师、广西舞台美术学会会长张忠安。

自2007年以来，张忠安的戏曲人物画喷涌而出，成为画坛一绝。在他的笔下，有挂帅的穆桂英、捉鬼的钟馗、醉酒的杨贵妃、挡马的杨八姐、抗倭的壮族巾帼瓦氏夫人、十八相送的梁祝、游园的杜丽娘、大闹天宫的美猴王、盗御马的窦尔墩、双下山的色空、本无……脸谱头饰、凤冠霞帔、蟒袍靠旗、刀枪剑戟、团扇云帚、翎子厚底，应有尽有。这些戏画既抓住人物"亮相"的瞬间神态，又展示武打翻腾跌扑、投枪舞绸的"动感"，情景交融，画出了生旦净末丑之美，集诗书画之大成。7年多来，张忠安的戏曲画作品曾在全国各地及新加坡、印度尼西亚、澳大利亚、法国等多个国家展出。他的《杨贵妃》和《王昭君》分别于2009年、2010年入选世界艺术圣殿法国卢浮宫画展。《钟馗临风图》获2009年中国—东盟艺术盛典特别金奖。

戏曲人物画是中国画的一个独特品种。张忠安笔下的戏曲人物主要来自京剧和桂剧。观赏张忠安的戏曲人物画，给我一个最突出的印象是动态美。动态的美是最美的。德国著名美学家莱辛说过："我们回忆一种动态比一种单纯的形状或颜色，要容易得多，要生动得多。"杜甫在《观公孙大娘弟子舞剑器行》一诗中写道："昔有佳人公孙氏，一舞剑器动四方，观者如山色沮丧，天地为之久低昂。"书法家张旭看了公孙大娘舞剑而悟笔法，书兴大发，写出了龙飞凤舞的草书。舞剑有强烈的动态美和节奏感，激发了书法家的创作灵感。

张忠安作戏画也是如此。《长坂坡·赵子龙》，手持一杆银枪，鹞子翻身，旋转飞舞，身处于白色光圈的包围之中，线条灵动，全身功夫了得。同样旋转飞动的是《穆桂英》，画家笔下的这位女帅，身上的靠旗、头上的翎子，都在剧烈地打转，因转速过快而全身显得模糊，唯脸上神色自若，这幅画仿佛是一位摄影家抢拍的一张特写剧照。《挡马·杨八姐》则另有一功，画家抓住乔扮男妆的杨八姐挡马的动作的瞬间，左足金鸡独立，右足作挡马状，头微侧，双手胸前并举，不尽的动感，衣袂荡漾，有风拂面，有言似语，表现出英姿飒爽的那股劲。张忠安的戏画，抓住了戏曲演员表演中的最动人瞬间，精、气、神凝聚于程式化的手、眼、身、法、步中，千人千面，百戏百态，美不胜收，充分地

体现了中国戏曲的那种"只可意会,不可言传"的特殊神韵。

表现戏曲人物的神态美,最重要的是画他的眼睛。眼睛可传神,眼睛可表现人物的性格。周信芳在京剧《四进士》中饰演宋士杰,在公堂上说出那句令贪官胆寒的念白:"不多不多,三百两"时,那一双眼睛饱含了许多潜台词。一位外国艺术家看了周信芳的演出后,惊讶地说,想不到世界上还有这样善于用眼神表演的演员。关良画《鲁智深醉打山门》,笔下的鲁智深动作简单拙稚,唯有一双眼睛,透出无限醉意,令人过目不忘。

因此,注重眼神的描摹与刻画,是张忠安戏曲人物画的一大特色。他的《钟馗》全部都是黑色线条,手持利剑,异常狂放,怒目圆睁。一对双目,白多黑少,闪闪发光,两道浓眉和满脸的黑须上扬,更增添了怒目的气势。史书历来描写钟馗长得丑,历代画家画钟馗时也把他画得很丑,但张忠安画钟馗不突出他的丑,而是把他画成一个威武的男子汉,铁肩担道义,利剑驱邪恶,一对眼睛,目光如炬,势不可挡,能把人看穿,把鬼看瘫,视像上具有强烈的冲击力。画《杨贵妃》,也特别在眼睛上下了功夫。杨贵妃集三千宠爱于一身,通过描摹她的一双漂亮的丹凤眼,把她的高贵、娇艳、雍容、妩媚、含情的特殊神韵表现出来了。画面的色彩对比鲜明,艳而不俗,线条流动恰到好处而止。演员用眼神、表情、身段和歌唱表演,张忠安用笔墨表演,同样取得了绝妙的效果,中外人士纷纷和她摄影留念。

张忠安笔下的每个人物都是活的。一个个生旦净末丑的角色,在急管繁弦、檀板声声中呼之欲出。看他的画,感觉不是在赏画,而是在剧院里直面别具一格的激情演出。张忠安的戏画色彩浓郁,水墨恣肆,线条简畅,气韵生动,情动于衷,整个画面充满剧情的想象和锣鼓点的回响。他既是画家,更是导演。他在创作每一幅作品时,努力把画中的人物按照所处的环境、地位、情景、情绪和潜台词表达出来。演员的表情要通过眼神、嘴角动态来表现。张忠安在作画时,反复望着剧中的人物,剧中的人物也望着画家,当彼此成为熟悉的朋友,画中人要开口说话了,画家方才动笔。

做到这一点,张忠安有其独特的优势。他懂戏、爱戏、进戏,编、导、演、舞美,各项全能。既懂戏,又会画,厚积薄发,终成一家。诚如戏剧理论家谢柏樑评价他的戏画所言:"现在是懂戏的不懂画,懂画的不懂戏,懂戏又懂画的没几个人,张忠安是其中的佼佼者。"著名京剧表演艺术家刘长瑜称张忠安是"内行画京剧,非常有情"。他的戏画高于戏、美于戏,比舞台上的人物更典型、更强烈,渲染得体的色调和灵动传神的眼睛结合在一起,赋予人物清丽素逸之风神,抒人情之曼妙、深沉、健朴、朗润,含有回味无穷的妍丽和简畅。他能把舞台人物画得如此活灵活现,除技法过硬之外,更因为他熟谙戏曲表演之三昧,演员的一招一式,最精彩处在何处,都成竹在胸。这里特别值得一提的是《桂剧名伶》系列戏画。27幅作品几乎囊括了清末以来历代桂剧当红名角儿的戏台形象。如林秀甫、小飞燕、庆丰年、天辣椒、小金凤、桂枝香、六岁红、蒋金凯、熊兰

芳、露凝香、蒋金亮、南瓜子等桂剧表演艺术家的拿手好戏，文武昆乱，生旦净丑，亦庄亦谐，形神兼备。在全国所有地方戏曲剧种中，桂剧是第一个有名伶画传的，它是一条桂剧史的画廊。在国家启动非物质文化遗产保护措施后，广西桂剧被列入"非遗"。张忠安凭着一个艺术家的良知和责任感，认为历史不应淹没这些桂剧名角的功绩，不为名利地为桂剧名伶树碑立传，画展后把《桂剧名伶》系列作品捐赠给广西壮族自治区图书馆永久收藏，以免"相见时难别亦难"。这是很了不起的。

他的戏曲人物画是中国的水墨画，但多用西画的表现手法。他以国画的传统用笔改造了西画的线条，又运用西画的光影技法，中西结合，独具一格。他对西方艺术的态度是为我所用，有所取舍，并统一于自身对中国文化的继承上。他的戏曲人物画，既适宜远观，也适宜近品。因为远观和近品各有其妙。诚如波兰艺术家维泰洛所言："远距离就是美，因为远距离使刺眼的部分显得不那么突出。然而，如果形式有着微妙的特点，如果形象结构使线条显得高贵的话，那么，近距离就是更美了。"由于近几年来问津戏曲的观众越来越少，张忠安戏曲人物画所具备的艺术价值和学术价值越发显得珍贵。

我和张忠安相识于30年前。他从广西来到上海戏剧学院舞台美术系进修，我当时在系里工作，他是演员出身，性格开朗，为人热心仗义，学习也特别努力，我们成了好朋友。进修结业后，他每次到上海出差，都来看我。后来，他当了广西京剧团团长，重任在肩，也大显身手，创排新戏，巡回演出，把个原本差一点被撤销的剧团搞得有声有色。"梨园弟子白发新"，7年前，他从团长的岗位上"退"了，但他退而未休，成为一位成就卓著的专业画家，确实是戏曲界一位难得的人才。

我历来认为，对于艺术家而言，是没有什么退休的。他不过是换了一个舞台演出而已。创作戏曲人物画，是他几十年戏剧艺术生涯积累的一种爆发。张忠安说："别人作画是作画，我作画是演出。"张忠安把自己的艺术舞台延伸到笔墨纸张、线条色彩上。在他的笔端，生旦净末丑，纷至沓来，手眼身法步，一一再现。他对于笔墨的枯湿虚实和无限自由的写意，充分发挥了他的个性，也真正释放了他的个性。他用浓墨重彩在宣纸上展开了另一种舞台人生，更加潇洒自在，不亦快哉！

载于广西人民出版社2014年出版的《粉墨梨园——张忠安戏画集》

女导演也是半边天

——《她的舞台——中国戏剧女导演创作研究》序

中国戏剧女导演创作研究,这是一个饶有兴味的课题。因为这是一项前人所未做过的工作。作为舶来品,西方戏剧漂洋过海来到中国,才100多年。女导演在中国的话剧史上,是一个为数不多的群体。半个多世纪以来,有影响的,只不过十几人,但这十几人,对于中国戏剧的贡献极大。这个女导演群体的成就,令人瞩目。孙维世、陈颙、张奇虹、林荫宇、陈薪伊、曹其敬、苏乐慈、雷国华、查丽芳、王佳纳,还有近两年来比较活跃的青年导演田沁鑫……她们以女性的细腻敏锐的感知力、诗性思维的想象力、爱憎情感的爆发力,搭建了一个大放异彩的女性言说的舞台。但是,对于这一群体在中国戏剧史上的地位和价值,至今缺乏认真的理论研究。诚如顾春芳所说:"戏剧的主流研究中存在着'女性缺失'的现象,近现代戏剧史以及话剧通史中,关于女编剧、女导演,关于其对中国现代戏剧的整体意义的归纳尤为模糊和黯淡。"

由于历史的原因,在中国戏剧史研究上,过去多数理论家把目光放在男性的导演身上。一部中国戏剧史,尤其是20世纪70年代末以来,女导演拥有不可或缺的一席。正是从这一点来看,顾春芳以青年女学者的身份研究这个课题,不但顺理成章,而且立意有过人之处。美国理论家戴维·史密斯说过:"艺术家的工作指向它未知的世界。不管把它叫作发明、发现或探索,它必须超越现有艺术引人注目的东西。"(《美国艺术家随笔》,第199页)《她的舞台——中国戏剧女导演创作研究》的出版,有着填补空白的意义,是"超越现有艺术引人注目"的。

《她的舞台——中国戏剧女导演创作研究》这部著作的完成,历时七年之久。本书的研究并没有照搬西方女权主义理论,而是从中国戏

《她的舞台——中国戏剧女导演创作研究》
书影

剧舞台的现实出发,借用了一点西方妇女学关于社会文化性别的概念,把重心放在对中华人民共和国成立后出现的女导演身上,全景式地展示这个特殊群体的舞台艺术成就,尤其是改革开放30年来具有标志性的成就,并做了美学理论上的梳理和提升。作者从对女导演代表作舞台呈现的赏析研究出发,进而追溯她们共同的人文情怀、母爱精神、艺术理想,对真善美和人性自由的激情弘扬,对假丑恶的无情鞭挞,对仁爱忠义的由衷敬仰,对卑琐贪婪的厌恶鄙视;同时,对她们各自突出的艺术成就和个人独特的美学追求与风貌,做了追根溯源的分析研究,因而使得本书的理论价值得到了升华。

但是,这项研究又是异乎寻常的艰难,因为导演艺术是一门活的艺术,导演艺术之美是存活于排练和演出过程中的,它具有"瞬间性"和"不可重复性"。导演是二度创作者,是舞台综合艺术的统领者,导演创作与剧本、表演及舞美、灯光等各个部门的创作融为一体,无法从演出整体中剥离开来。如果离开了导演的现场活动,很难对她的创作做出准确切实的评价。作者是学导演出身的,后又研究戏剧美学,深谙个中真谛。于是,她多次到排练场,观看了一些作品的排练和首演,以最亲近的方式感受女导演的创作状态,欣赏她们驾驭全局的指挥家风采,了解她们的技巧招数。这些活的第一手材料的获得,无疑使她的研究工作有了新鲜感,有了新的突破。作者对这些鲜活材料进行剖析,做出论断,很有说服力。

这样说,并不等于否定书面材料的价值。顾春芳自然懂得,导演自己总结的文字材料,同样是研究工作重要的铀矿。在这方面,她也做了许多艰巨的努力。著名导演陈颙生前为她寄来了唯一的、珍贵的导演笔记,帮助她较为准确地把握本人导演创作的核心。雷国华也帮助作者获得了上海话剧中心艺术档案室里的第一手资料。顾春芳抽出了大量的时间,对每一个研究对象都做了深入细致的访谈,并以演出录像和导演对剧本的选择、解释、分析、导演阐述、排演笔记等资料作为研究的主要依据。把感受导演的创作状态和深入分析导演的书面总结材料结合起来,使研究工作不只是停留于作品的导演艺术特色的一般介绍和泛泛而谈,本书对女导演的创作有许多真知灼见,其源盖出于此。

《她的舞台——中国戏剧女导演创作研究》从剖析女性戏剧导演的典型作品入手,从被忽略和被轻视的事实之中,发掘其真实的意义和价值。全书22万字,14章42节,有概括,有分论;有全景,有特写;谈共性,论个性;有理论,重实例,将中国话剧女导演们缔造的舞台辉煌,全面系统地载入了史册,是一次对中国话剧女性导演群体的成功检阅。更难能可贵的是,作者理清了一条中国女性导演美学观念嬗变的脉络,寻找具有民族特色的审美构成的精神内核。著作规避了政治性和社会性的评论,而是从戏剧美学的角度展开研究,特别是注重结合中国传统美学进行分析、归纳、梳理。这本著作也为戏剧美学增添了一笔宝贵的财富。

顾春芳作为一名青年女性学者,以其使命感、才智和热情,撰写了这本篇幅宏大的

理论专著,为当代戏剧理论研究开辟了一个崭新的角度。这本著作虽然是对女性导演所作的研究,但却从一定意义上反映出中国话剧的走向和变化,这也是本书的价值所在。

　　特别值得一提的是,她为这个研究课题耗费了七年的时间和心血,从一个姑娘变成一个妈妈,她初为人妻,又初为人母,在授课、读博、写作、抚育幼子的繁忙和辛劳中,始终抓住这个课题不放,数易其稿,需要有何等的毅力和艰辛,需要有多少超过常人的付出!在学术界浮躁之风盛行之时,作者能持之以恒、虚心踏实地治学,以七年之久,不断深化自己的研究成果,殊为难得。

　　《论语》中说:"三十而立。"顾春芳年过三十,就撰写这样一部有分量的作品,是值得庆贺的。她是一个才女,又勤奋好学,追求卓越。前些日子,她参与了由我主编的《戏剧美学教程》中好几个章节的写作,她的出色表现,使我最终决定给她加上副主编的头衔。她不满足已经取得的成绩,去年下半年,她又到北京大学做访问学者,师从叶朗教授研究美学,进一步提高自己的学养。顾春芳副教授风华正茂,在她的面前,还有很长的路要走。我祝福她在戏剧与美学研究的道路上,留下更多坚实的脚印。

<div style="text-align: right">

载于上海远东出版社2011年7月出版的
《她的舞台——中国戏剧女导演创作研究》

</div>

《阿楠说戏3》序

我在《阿楠说戏2》序的文末,写过这样的话:"我期待着郭楠先生为潮剧艺术做出更大的贡献,期待着第三本《阿楠说戏》的出版。"

现在来了,《阿楠说戏3》来了。阿楠命我再在第三本书前写几句话,我照例从命,说一点感想。

2008年末,郭楠从广东潮剧院副院长岗位上退休,可是,钟爱潮剧事业的他,舞台上妙曼动人的歌舞、剑拔弩张的打斗、生旦净丑的表演,并没有从他心中"退休"。他与潮剧打了一辈子交道,从台上到台下,从演员到导演,他的身份和角色虽有几度变化,但不变的是他对潮剧的钟爱。他怎么舍得和潮剧告别?他怎么舍得和他的合作伙伴分手?他还有许多事情要做。《阿楠说戏3》就是他退休以来为潮剧事业做出的新贡献的汇集。

纵观本书的内容,我有一点强烈的感受:一位勤奋的、有才华的艺术家,一位把自己的生命与热爱的事业联系在一起的人,不会让宝贵的时光白白浪费在无聊的闲扯上,不会在退休后无所作为。车到站了,副院长可以不做,戏不可以不导;大会上不讲话了,文章不可不写;行政权力没有了,发现好作品不能视而不见,学习、研究和导演的权力不能放弃。因为写作和编剧、导演的本领还在自己的手里。由于摆脱了行政事务,时间多出来了,可以在这几个方面进一步有新的作为。《阿楠说戏3》的出版,就是一个证明。《阿楠说戏3》,也是他的新的艺术创作的一个硕果。不做官了,文章照样好写;不做官了,谈戏的文章可以结集出版。这也为我们这些做过艺术领导工作,尔后离开了艺术领导岗位的人,树立了一个生动的榜样。

郭楠先生和我虽然不常见面,但通过手机和电脑,我们还是经常沟通信息的。他已年过七旬,但我感受到,在他身上,保持着那种才子气息与学者风度的结合,保持着一种强烈的进取和研究精神。他不放过每一个研究潮剧艺术的机会,不放过每一部有价值的作品,也不放弃对青年编导的培养。他始终在为振兴潮剧出点子、想办法。他的心,始终和潮剧联系在一起。

阿楠自称一辈子只做了一件事,那就是"为保护潮剧这一国家非物质文化遗产而不懈努力着"。阿楠说:"一定要让更多优秀剧目走上舞台,走进更多人的心里!"这就

是大贡献。他是一位勇敢的开拓
者，一位用心的艺术创造者。他的
审美的眼光是很灵敏的。每一出戏
到了他的手里，总会在舞台上做一
番"创新的独白"，创造出一种崭新
的图式，来几下子出其不意的导演
手法，令同行和观众耳目一新。我
们可以看出，无论是在潮剧繁荣的
昨天，还是在潮剧相对寂寞的今天，
他钟爱潮剧舞台的心没有变。60年
来，他见证了潮剧艺术在艰难中前

郭楠为青年演员说戏

行、在改革中新生、在时代的呼唤下不断攀登的全过程。

在郭楠的导演艺术作品中，我们不时可以发现这样一种现象：他几乎在每一出戏中，都有即兴式的、灵感式的火花爆发，都有几处神来之笔，使观众看后情不自禁地叫好。这些神来之笔从何而来？据我的观察，乃是他长时期的深厚的艺术积累的"薄发"，任何突如其来的灵感，事实上不能替代长期的功夫。用车尔尼雪夫斯基的话来说，灵感"是一个不喜欢拜访懒汉的客人"。

《阿楠说戏3》中有他一段他退休后的编导年表，这张表也是一位退休艺术干部的贡献表。它充分说明了郭楠的的确确"为保护潮剧这一国家非物质文化遗产不懈努力着"。导戏是他生命中不可缺少的一部分。原上海市委宣传部部长、著名学者王元化说，脑子一直用才不会荒废。王元化退下来后，领导找他谈话，建议他去这里去那儿，王元化说："我哪儿也不去，回家读书。"10年后，他说："要是没有这十年的读书，那我现在也就是道听途说，发发牢骚，我也就不是现在的王元化。"

郭楠从领导岗位上退下来后，也是哪儿也不去，依然留在剧场里看戏导戏，依然编、导了一批好戏。其中有潮剧经典传承剧目；新编古装剧目；为适应农村广场演出而改编的上、下集剧目；潮剧《名家名剧名段》DVD专辑；省、市大型潮剧演出晚会；市群众文化剧、节目；还有一批话剧作品。

看看他退休后的编导年表中近40个剧、节目的名称，就可以知道工作量是不小的。每一台戏和晚会，都饱含着他的滴滴心血。他立足汕头，目光四射，东张西望，兼收并蓄，为我所用。还有许多成绩，这里不一一列举了。勤于思考、勤于工作已成为郭楠健康长寿的生命密码。在潮剧史上，我们应当记住导演艺术家郭楠的名字。

导演要在潮剧界立住脚跟、取得"老大"的地位，是不容易的。因为中国戏曲有史以来，是不设导演的。直到20世纪30年代，程砚秋先生专程到欧洲去考察戏剧，回来后，写了一个考察报告。他呼吁，要出好戏就要有导演，导演的权力应该高于一切，这

个问题应引起中国戏剧界的重视。程砚秋的呼吁，逐渐引起了中国戏曲界的重视。越剧的袁雪芬率先建立了导演制，许多本来没有导演的戏曲团体也相继建立了导演体制。郭楠少年时期有扎实的表演功底，20世纪70年代起逐渐转行当导演，还到上海戏剧学院导演系进修，成为潮剧20世纪50年代由郑一标、吴峰等建立的潮剧导演制的接班人之一。

为什么戏曲也要有导演？人们常说，戏剧艺术是演员的艺术，戏曲更是角儿的艺术。在上海戏剧学院进修过的郭楠，认识到导演是戏剧演出这项综合的艺术工程的组织者和指挥员，是真正的"老大"。整个演出的创造过程，是在导演的完整统一的艺术构思下、组织和领导下进行的。所有艺术部门，包括编剧、演员、布景、服化、道具、灯光、音乐音响等等，都要服从导演，和谐一致地共同体现演出的思想，实现艺术追求。在《阿楠说戏3》中就有许多这样的实例。郭楠说："导演需要擅于在实践中创造和总结""导演要有丰富的想象力""戏剧是综合的艺术，要以多种形式演绎故事。"郭楠在艺术创造的实践中积累了丰富的经验。这里，我向他再提出一个建议，是否可以在已有的丰厚积累的基础上，在理论上做些总结，写出一部潮剧导演方面的专著，填补这方面的空白。如果阿楠能把这件事做好了，造福后人，对于今后潮剧的发展，更是功莫大焉。

2020年10月12日下午，正在广东考察的习近平总书记来到潮州古城。他强调，潮州是一座有着悠久历史的文化名城，潮汕文化是岭南文化的重要组成部分，是中华文化的重要支脉。潮绣、潮雕、潮塑、潮剧以及工夫茶、潮州菜等都是中华文化的瑰宝，弥足珍贵，实属难得。习近平总书记在视察中特别提到了潮剧。潮剧是广东三大剧种之一，有"南国奇葩"的美称。潮剧在国内主要流布在广东东部、福建南部、台湾、香港、上海，以及东南亚、美国、加拿大、法国、澳大利亚等讲潮州话的华侨、华裔聚居的地区。此外，这几年党中央多次要求加强戏曲事业的发展。时下，是中华人民共和国成立以来潮剧发展的最好的历史时机。潮剧要把更多的注意力放到现实生活中去，创作出更多传播正能量的作品。

可以预计，未来将是全国戏曲的一个史无前例的大发展时代。潮剧不要错过这个大发展的机会。作为一位著名的潮剧导演，我相信，阿楠还有机会大显身手。因为有抱负有本事的艺术家是不会真正"退休"的。

载于《阿楠说戏3》

世界，也可以这样表现

三度获得普利策新闻奖的托马斯·弗里德曼写过一本震动世界的名著——《世界是平的》。"世界是平的"，并不是说地球现已改变了它的物理形态。作者揭示出当今世界正在发生的深刻而又令人激动的一个变化——全球化的趋势。它以高科技发展为动力，在地球各处勇往直前，世界也因此从一个球体变得平坦。

那么，世界究竟是什么含义呢？据说，"世界"这个词的中文来源于佛教。"东、西、南、北、东南、西南、东北、西北、上、下为界；过去、现在、未来为世。"简而言之，"古往今来曰世，上下四方为界"；用现代的语言来解释世界：世界是时间和空间的四维的总和。

用艺术作品来表现世界，诚然又是多种多样、五花八门的。古往今来许多艺术家，为人类文化留下了许多精品。一部人类的艺术史，也可以说是一部表现和描绘世界的历史。

最近，我看了《世界——2008·曲丰国作品展》，又使我对世界有了新的认识：世界，在抽象艺术中的表现，居然可以这样绚丽多彩，变幻无常，又这样生机盎然，意气谐和。世界是安静的，世界又是多变的。世界是灿烂的，世界又是苍茫的。世界是平和的，世界又是躁动的。这批抽象画的作品，既表现了画家心目中的世界，又为每个观众介绍了一个无穷回味的世界。

这个以"世界"为主题的画展，是青年抽象艺术画家曲丰国在张江当代艺术馆的首次个展。自20世纪90年代初以来，他以独特而执着的绘画语言和风格努力探索，创立个性化的视觉图式，用垂直和水平的粗细浓淡相间的长线条以及斑驳隐约的色块痕迹做绘画的符号语言，表现时间的经久流逝以及留下

《世界——2008·曲丰国作品展》海报

的遗痕,终于自成一家。原来线条只是表现时间的方向是有序的,并不间断地流逝;现在曲丰国的画笔下,又有了空间视觉上的突破。1999年在上海青年美术大展上荣获大奖,2000年又入选上海国际双年展,于是这位年轻憨厚的上海戏剧学院绘画教师在抽象艺术领域中崭露头角。

抽象派的画好懂吗? 抽象艺术一度被称为"未知之域"的探险。但经过十几年的刻苦探寻,曲丰国吸取外国现代抽象派画家之精髓,注入中国画的写意笔墨和生动气韵。他运用抽象的细密而富有韵律的线条组合,明暗相间,浓淡相杂,虚实结合,色调相宜,为外像与内涵增加了一个寥廓的中介,为精神理想披上了一层雾纱云幕,增益了艺术作品的生命感、朦胧感、深邃感。抽象的线条蒙在各种不同色调的"色晕"上,展示这个五色缤纷、气象万千、生机勃勃、纷繁复杂、瞬息万变的大千世界。曲丰国获得了成功,未知之域转化为已知之域。

这次展出的作品,色调丰富而明艳,精细规则整齐的荧光彩色线条和随意泼洒流淌而成的、偶发性的、意象化的底图,和而不同,组成了无声的乐曲,吟诵着四海风云、浩瀚时空。在他的作品中涌动着内在的热忱和博爱,交织着迷惘、静穆和思索,是存在和虚无相间的一种巧妙组合。他把法国的最新颜料泼在画布上,任其流淌,颇像国画中洒脱的泼墨山水;再精心画上犹如一道细密竹帘般的线条,一半天成,一半人工,创造出独特的具有极其强烈的视觉冲击力的作品,显示出画家的创新和成熟,体现出画家对生活的挚爱和思考。张江当代艺术馆馆长李旭指出:"艺术家在对飞速发展的城市生活形态展现个人化体验的同时,也暗中表达了他对'世界'这一时空观念的形象化理解。"是为至评。

2008年5月14日雅昌艺术网专稿

《无终的对话——胡项城作品展》前言

天下本无边,艺术更无际。全球疫情尚在全世界蔓延之时,由中国美术馆举办《无始无终的对话——胡项城作品展》,展出20余件作品,是一次非常有意义、有价值的展出。

自2020年早春二月开始,一群黑天鹅悄然降临我们这个星球的上空。更令人意想不到的是,新冠肺炎疫情极快地飞遍了全世界的每个角落,各国应对措施不同,疫情蔓延也各不相同,现已难觅一方净土。但是,中国著名画家胡项城先生宅在家里,却没有放弃自己对艺术生命的追求。抗击疫情的斗争进一步激发起他的创作欲望。室内小天地,创作大世界。他在自己的认知范围内,依然强烈地感受到了生命的力量与物理的力量在涌动。两者之间无始无终的对话,激起一片片水花涟涟,产生了有独特价值的艺术作品。

出生在20世纪50年代、毕业于上海戏剧学院的国际艺术家胡项城,是师者、思者、匠者,更是一名学者、艺者、行者。他是1996年上海(也是中国)首届双年展的策划者和把关人之一,2000年至2012年上海双年展的学术委员会的委员,也是城市规划、乡村建设、江南水乡保护方面的专家。他的各种身份在他的作品中呈现为不同的角色和特色。艺术家30多年来,一直往返于东京、上海、西藏和非洲部落之间,这些独特的艺术经历演化成色彩和雕塑的元素,存在于艺术家的血液里,存在于作品的呈现之中。

本次画展以油画、雕塑为主,是他大半生,尤其是今年疫情发生后的代表作。时间跨度长达40多年。胡项城1977年从上海戏剧学院毕业后,先后旅居我国西藏和日本、非洲,最后把工作室建在上海。早在20世纪70年代末80年代初,他就开始了后印象主义抽象及装置观念等试验性创作,受到了中国美术界的关注。他是我国现代主义创作的一位标杆性的画家。他在研究世界各种艺术流派时,始终以一种独立创造的心态从事创作。他的绘画与装置作品曾50余次展出于上海双年展、意大利威尼斯国际雕塑装置展、日本横滨三年展、巴西圣保罗建筑双年展等国际性展览和个展中。此外,胡项城的艺术工作延伸到对于传统习俗文化的积极保护领域。他在上海青浦区的金泽镇、朱家角西镇、小西门等老城区还做了传统建筑的保护规划设计实验。记得早在20世纪90年代,他就上海急需注意保护城市老建筑风貌的问题,郑重地写信给时任市领导,要我在市人代会上当面转交。他认为,当代艺术家介入社会,不应当仅停留在提出问题的层面,更重要的是积极参与和找出解决问题的途径,表现了一位爱国艺术家的远见和担当。

从具象到抽象，这是艺术创作一个不可避免的变化和飞跃。抽象与具象是人们理解、表现事物的不同方式。抽象艺术重经验之外的生命感受，是通过抽象的色彩、线条、色块、构成来表达和叙述人性的艺术方式。抽象艺术有其独特的自在性和自由性追求。就其价值层面而言，它凸显了这种特殊的艺术先进性、先锋性、前卫性，它不迎合大众、不追逐商业、不取悦权威、不随波逐流。抽象艺术作品既有强烈的符号化的表述，又有材料感觉和精神意义，两者是统一不可分的。抽象艺术给予艺术家的主体意识、情感以极大的活动空间，可以发挥更大的主观想象和更深的哲学思考。胡项城的创作，鲜明地表现了这一点。

1972年创作的水粉画《老家在浙江》，是他正式接受专业训练前的习作，表现了对乡土生活的热情向往。朴素健康的劳作、宁静的生活，和谐的生态，成了后来画家在上海郊区开展乡村建设的原动力。《宇宙山水与蓬莱岛系列》，是胡项城和他的妻子吴娟芳近期合作创造的，由油画、丙烯、混合材料组成。这一组后现代主义的作品，虽然无逻辑、无故事，但同样呈现了鼓舞人们抗击疫情的时代精神。蓬莱仙岛是中国人心中对美好生存环境的一种憧憬。其实，蓬莱仙境虽是人们的乌托邦理想的愿景，也能在人间发现，宇宙山水可以化为人间仙境。作品向观众表白，面对宏大无常的宇宙，我们必须保持谦卑的心理，开宽胸怀、同舟共济，才能获得相对持久的安定。

大疫当前，更需要充满激情的鼓劲。胡项城深信，艺术对于人们心灵治愈、宽慰、重拾力量，能起一定作用。他的作品中有少量附贴的毛线织物。编织曾是人类最古老广泛的艺术活动，是家园的片断象征。妻子的毛线编织物包裹着旧房拆除后留下的门牌，与海岛山村风景混为一体，意欲维护人赖以生存的最后的家园。人们在疫情宅家时期的无奈，经过艺术家的深情创作，又使我们重新认识家庭才是组成社会的真正核心，需要精心呵护。

在胡项城这次展出的作品中，我们随处可以看到碎片和粗线条的灵活和有机的运用。色彩和材料的碎片，每一个断面和每一种破碎，都记录着时间的腐蚀。无论是过

《鱼·生命体·不息》雕塑（装置）

胡项城　　　　　　　　　　　《鸣相酬》(大型装置)

去、当下与未来,历史的记忆只能以部分碎片的形式残剩下来。因此,我们无法知道全面的真相。胡项城将这些蛛丝马迹隐藏或显现在作品的内里,唤起我们对人类的起源,和对未知做出种种思考。

现代艺术也是可以看懂的。抽象作品的背后,有着鲜活而丰富的内容。胡项城创作的许多作品的寓意,并没有"超然"于物外,而用了一些稚拙和精妙的艺术手法,表现他对这个世界的理念。《鱼·生命体·不息系列》用废弃物做成的鱼,提示人类克服生态危机,必须从现状开始。鱼是一种生生不息的生命体。在中国古代半坡遗址陶盆等图案中,已经记录了鱼是带领人们走出黑暗困境、克服危机的象征;在中外各地,鱼都是吉祥物,它们是生物的生存、活力与希望的信号。鱼儿以各种不同的姿态,游弋于各种雕塑作品的上端和明清建筑旧窗棂的上端,这是一种古今时空的交融与延续,又是一种仰望和祈愿……

四幅西藏组画《生息》是画家40年前久居西藏后的作品,散发着莫名的神秘的气息。如在人与牦牛间的一个橘红色的圆与半圆的光点;藏女头上的绿松石的装饰物,都是超出了人与物的关系、与非现实相关的通灵之物,它们是点睛之笔,在整幅画面的色调上,也产生了强烈的冷暖明暗对比,意味深长。

胡项城不模仿任何已有的创造,努力在视觉空间内,以个性鲜明的独创的艺术语言及符号,来完成画家对世界对生活的生命体验。

抽象艺术追求的是更大的精神自由,它不仅在视觉上给人带来惊喜,更重要的是它在精神世界里产生意义。胡项城的作品构思悠远深邃。他表现生活世界,没有做任何不必要的美化和纹饰,而是每一次都在急进中揭示出历史的吊诡和复杂。即使它意味着在矛盾的骚动中工作,而矛盾和骚动,恰恰是他最喜爱的艺术表现手段。他的作品并不带有甜味,也毫无意愿取悦观众,但值得细品。

它们无言,但说出了一切。

2020年10月15日起中国美术馆胡项城作品展前言

一部简约系统的艺术史工具书

——评《中华艺术史年表》

曾任中国美术出版总社社长、人民美术出版社社长的汪家明先生最近在《文汇报》上写了一篇文章,题目叫《三次与张光宇"同行"》。文章开头写道:"做出版,最郁闷的事情之一,就是做了好书卖不出去……这样的事情碰到过几次,其中之一就是张光宇的书。"

张光宇是一位被遗忘的艺术大家。汪家明先生1998年与他相遇,至今23年,三次与他同行。第一次,2012出版了《西游漫记》和《现代设计》,各印5 000本;第二次,2015年出版了《张光宇集》,因价格不菲,加上受众面小,只印了600套。汪家明先生退下来后,心犹不甘,想张光宇的作品本来就是老百姓喜闻乐见的,既然是大众文化,就不一定求全,第三次由《民间情歌》《西游漫记》和《水泊梁山英雄谱》,外加一本名家回忆张光宇的小册子,三加一,装在一个书盒里,名为《张光宇小集》,非常可爱,大受欢迎。

《中华艺术史年表》书影

由此可见,"叫好不叫座"现象在出版界是普遍存在的。能做到像《张光宇小集》那样,叫好又叫座,那是最好;但是,有些"叫好不叫座"的书,因其有独特的史学或学术价值,有条件也应当出,这是文化、出版事业之所需。

最近,我读到由广西师范大学出版社出版的一本《中华艺术史年表》,434页,29万字。开本不大,但容量极大,汇聚了中国上自远古下迄清朝末年的艺术成果和艺术家,包括音乐、舞蹈、戏剧、曲艺、书法、篆刻、绘画、雕塑、建筑、园林等十大门类。这是做了一件吃力又讨好的实事。广西师范大学出版社有眼力、有识见,敢于出版这样一本集学术性、知识性、实用性、普及性于一体的艺术史工具书,功德无量。

《中华艺术史年表》是一本很准确、很简约的

艺术史学工具书。以纪年为纵向脉络，横向汇总了某一年代的各门类艺术成果、重要艺术事件和艺术家，资料翔实全面，作品条目内容精准，条分缕析地展现了我国传统艺术的生长轨迹及辉煌成就。全书系统性强，便于检索，既可作为专业艺术类院校的参考工具书，也可作为普通读者了解我国传统艺术的入门图书。读者可以通过年表把握某种艺术形式、某类艺术品的主要脉络，提纲挈领地获得概览；更能在纪年的框架下，对某个历史时期的艺术成就有整体把握。一书在手，十分方便，随时可以向它请教。比如，你想查一下汉代著名舞蹈家赵飞燕是什么时候去世的，检索书后附的"帝王后妃索引"就可以查到书中对她的简介：赵飞燕是汉成帝的皇后，公元前1年，汉哀帝时被废为庶人，自杀而死。要了解明代大画家董其昌，查一下"人名索引"，居然书中从第224页到323页的100页中有25个页面里多处提到他的经历和著名画作，可谓"大全"了。更可贵的是，年表还记录了明末清初芜湖铁匠汤鹏以铁片、铁线为材料创作的铁画，这是一位名不见经传的民间艺人，也登上了这部"年表"之大堂。书中类似的不同行当的艺匠有多位，可见编著者对民间艺术的重视。

在"人名索引"中，有伏尔泰、巴赞、利玛窦、郎世宁、普契尼等20多位外国人，他们都是对中外艺术交流做出过重要贡献的。如法国学者伏尔泰早在1754年就把中国元曲《赵氏孤儿》改编成《中国孤儿》在巴黎上演了。书中还特别记载了朝廷和地方官禁戏之事，如清康熙十年，"禁唱秧歌及在城内开设戏馆"；雍正十三年，"禁当街搭台悬灯演唱夜戏"；道光十六年，"重申盛京（今辽宁沈阳）禁演戏"；宋光宗绍熙五年，"禁演南戏《赵贞女蔡二郎》等"；元至正十八年"敕令禁宫外演《十六天魔舞》"……这也是编著者的独到的眼光。

编著者为李晓和古川父女二人。李晓是上海艺术研究所研究员，上海戏曲学会副会长，曾任上海艺术研究所理论室主任、常务副所长；古川是上海话剧艺术中心艺术室副主任李古川。李晓是一位研究中国艺术史的大家，著有《中国艺术史》（合著）、《上海话剧志》（主编及撰稿）、《中国昆曲》《京昆简史》《昆曲文学概论》等多部著作。《中国艺术史》2001年著成，由上海华东师范大学出版社出版。在著书的同时，他摘录积累了许多关于艺术史的材料，继而编《中华艺术史年表》，这本是顺理成书的事。在女儿古川的协助下，他对自己原先编制的年表，扩大了收编范围，小心查证，以他对艺术史的思考，精心比较选择材料，花了多年心血，完成这本《中华艺术史年表》可谓是水到渠成。

材料的准确性是编纂年表的基础。编著这本年表的参考文献有近百种。除正史"二十五史"《中国戏曲通史》《中国绘画史》《说剧》等不可或缺外，编著者还参考了日本学者青木正儿著的《中国近代戏曲史》、唐人张怀瓘撰的《书断》、宋人郭若虚的《图画见闻志》、沙孟海编的《中国书法史图录》等著作和出土文物报告，可见这本年表的材料丰厚、基础扎实。此外，编著者在文后另附相关的"人名索引""帝王后妃索引"，

也是独具匠心。

著名历史学家顾颉刚先生曾说，有志于史学的人多，希望多编著史学上的工具书籍，如年表、人名字典等类的著作。编写表谱类工具书，是一项繁重而枯燥的任务，文字要求准确精练，内容宏富。现在，李晓父女两位大将加盟工具书的作者队伍，潜心静气地为盛世修史（中国艺术史）的工程做出了贡献，我衷心向他们致敬！

刊于2020年9月11日《中国艺术报》

一个艺文"万花筒"

——评《文化审美研究的海派情怀》

近日收到沈鸿鑫先生新著《文化审美研究的海派情怀》,93万字,近250篇,四大编,厚厚一册,开始有点犹豫,但打开一读,竟被深深吸引,欲罢不能。这是一个美丽的艺文"万花筒",五颜六色,杂而不乱,广而不浮,有知识,有理论,有故事,有趣谈,不但情趣盎然,而且严谨准确,读后受益匪浅。

上海是西方文化输入的一个窗口,中西文化在这里交会遇合是势之所然,而中西文化的交合,首先通过艺术。上海文化有一种海派文化,即包含着海纳百川,兼收并蓄,独树一帜的寓意。继20世纪初海派美术之后,周信芳独创的海派京剧,雄踞上海剧坛数十年。

长于研究周信芳的海派京剧艺术的学者沈鸿鑫,几十年来在文化艺术实践的海洋中辛勤地捡拾鲜活的珊瑚、珍珠、海螺、贝壳,他以海派情怀和海派方式研究海派文化艺术,路子越走越宽,特色极为鲜明。近三年来,他每年捧出一部海派艺术研究的巨作,这部《文化审美研究的海派情怀》,是他继《海派戏剧研究的时代印记》和《海派曲艺研究的历史帆影》两本专著后的又一大成果,凝聚了他50多年来从事文化艺术研究和写作的心血。毛时安先生为这本书作序赞扬道:"沈鸿鑫应该是一位积极有为的海派学者,他做出了一个海派学者的学问气象";"有情怀温度的研究";"有开阔的文化视野和广泛的文艺兴趣"。我很同意这个评介。

海派情怀,包罗万象。谈书画,谈园林,谈影视,谈戏文,谈曲艺,谈乐舞,谈诗词,谈篆刻,谈名胜,谈古迹,谈耍帽翅,谈碧螺春,谈双面绣,谈写市招,谈盲人阿炳,谈文化名人,谈风物美食,谈四小名旦,谈香港现代版电影《新红楼梦》中林黛玉坐汽车进贾府,谈周信芳早年拍电影骑真

《文化审美研究的海派情怀》书影

马,谈张大千画老虎,谈金陵塔无关金陵,谈鲁迅怎样吃螃蟹,谈易卜生三部戏剧的"连锁反应"……谈古论今,谈天说地,无所不谈,是谓"乱谈"。其中有长篇大论,也有几百字的短文,嘈嘈切切错杂弹,大珠小珠落玉盘。"乱谈"虽是杂谈,却不是戏说,而是杂而有文,杂而有味,杂而精准。沈鸿鑫端出四道大菜,每道大菜中有几十种精致的小菜,色香味俱全。

全书既充满海派情怀,又是作者认真做学问的积累。功夫在书外,精妙在发现。请读一篇短文《戏剧界的两本奇书》:一本是《录鬼簿》,另一本是《戏剧资本论》。前者是一本以剧作家为研究中心的戏曲史论著作。作者是元代后期戏曲散曲作家钟嗣成,他在该书序言中说:"我自己也是鬼,我只是想使已死和未死之鬼,得以流传久远,并引导后来作者超过前人。"作者结果如愿以偿。《戏剧资本论》是日本著名评论家坂本胜在20世纪30年代创作的一个剧本,以马克思《资本论》第一卷内容为主干,用戏剧形式来阐释,共37场,出场人物150人,这的确是戏剧史上一本不可多得的"奇书",可惜没有上演。《戏剧资本论》的中译本于1949年4月由神州国光社出版,冒着杀头危险的译者是费明君。这里,我再补充一点,费明君此君极有才华,遭遇却十分不幸,曾任华东师范大学中文系副教授,1955年因"胡风集团骨干分子"被捕,七个子女都是文盲,"四人帮"粉碎后屡经申诉,才得以彻底平反。这两篇短文都是"戏海拾珠",让读者增长了见识。

全书文章离不开文化审美。美学欣赏,是这本艺文论集的一条明晰的主线。全书虽形似"乱谈",却有见解,有思考,娓娓道来,显示了作者深厚的美学修养。作者充当了一位美学家和读者之间的"红娘",在读者兴味与艺术欣赏两方面做了搭桥的工作。文与质兼备,思考与文采并重,深入浅出,雅俗共赏,是本书的一大特色。

郑板桥有言:"我有胸中十万竿,一时飞作淋漓墨。"我将诗句改两个字,移赠沈鸿鑫先生:"我有胸中十万书,一世飞作淋漓墨。"不知妥否?

在2020年4月上海市剧协沈鸿鑫新作研讨会上的发言

耐得寂寞方能大有作为

——在胡妙胜教授研讨会上的发言

胡妙胜教授于1952年进上海戏剧专科学校初级班（即附中），1957年毕业于上海戏剧学院，留校工作至今，与上戏结缘将近70年。他是一位和新中国同步成长的舞台美术家、戏剧理论家。我是1960年进上海戏剧学院当预科文化教员的，和胡老师相识相交60年，其间我们在学院党政岗位还合作共事过一段时间，对他是比较了解的。

胡妙胜教授一辈子做舞台设计，教舞台设计，研究舞台设计理论，著书立说，硕果累累。这次出版的《胡妙胜文集》，共有七本，分量沉甸甸的，我放到磅秤上称一下，竟重达十斤三两，冠名"重量级著作"，是实至名归。胡老师探究舞台设计理论，他的学生，他学生的学生，在上海戏剧学院至今无人能出其右。我们为胡老师在这一领域学术研究的高度和深度感到自豪，但是，更希望有人能后来居上。

他的《演剧符号学》，把西方的符号学引入了中国戏剧舞台空间研究领域。《演剧符号学》是舞台艺术中符号论的开山之作，奠定了胡妙胜教授成为中国"戏剧符号论之父"的地位。他将符号学引入舞台设计研究，对戏剧舞台上复杂的艺术形态，用各类符号形式做了条分缕析的排列和组合，为21世纪戏剧艺术造就了一个新的思维空间，使我国的舞台设计理论研究得以与世界同步、对话。

胡妙胜教授的《舞台设计学》则是一部舞台设计美学研究的扛鼎之作。在全国的舞台美术界，大设计家有很多，但务实者多，务虚者少；长于设计者多，善于做理论总结者少，肯抽出时间来著书立说者，更是凤毛麟角；舞台设计获奖者不乏其人，而舞美理论著作获奖者屈指可数。即使是很少的舞台设计理论著作，大多停留在操作层面上的设计原理的总结，少有整体舞台设计理论的构建和创造。这方面，胡妙胜教授是一位出类拔萃者，一位卓有建树者。他是全国舞台美术理论界的一面旗帜。

近几十年来，舞台美术在戏剧舞台、大型演艺活动乃至多种会展、环境布置中的作用越来越重要，地位越来越突出，从具象到抽象，林林总总，五花八门。但是毋庸讳言，其中有些设计虽然名曰标新立异，却昙花一现，缺乏足够生命力。出奇者，不一定就能制胜，因为新奇的东西未必就是成功的创造。出新的舞美设计要想具有久远的生命力，则要求导演和舞台美术工作者，有足够的美学理论的修养。

我认为，《舞台设计学》是学习舞美设计和从事舞美实践的一本必读的书。对于舞

台设计，不仅要"阅"，更需要"读"；不仅要动手去做，更要用心去阐释、去领悟。从这个意义上说，上戏各个专业的学生学一点舞台设计美学是完全必要的。从事戏剧制作者，若能总结自己的创作经验，上升到理论则更好。实践证明，只有善于用美学理论来指导自己的创作，而不是把理论作为舞台设计实践的对立物，才能具备国际化和现代化的视野，才能具有不断地超越自己的自觉，使得自己的艺术创造经得起时间和观众的考验。

胡妙胜教授以戏剧理论和舞台美术的研究作为自己毕生的事业。他博览群书，刻苦自学外文，靠查字典，如饥似渴地学习钻研古今中外尤其是20世纪国外各种哲学、社会学、美学、艺术理论，尤其是对结构主义、符号学、建筑学、心理学等特别感兴趣，以此为工具来研究戏剧空间。他说："为舞台设计构建一个系统的理论框架，对我来说，这几乎是耗去我毕生精力的目标。"现在的研究成果证明，他的毕生精力的耗费是值得的。

"文化大革命"以后20多年，胡老师厚积薄发，先后出版了五本舞台设计方面的理论专著：《充满符号的戏剧空间》《戏剧演出符号学引论》《阅读空间——舞台设计美学》《舞台设计ABC》等，登上了我国舞台设计整体理论研究领域的高峰。他注重用理论指导创作，又以创作实践丰富自己的理论研究，如此循环往复，终于在全国舞美界成就一家之说。他指出："戏剧的演出和观赏是一个事件。""舞台设计是在戏剧演出活动中，对空间、时间、意义和交往的组织。"有人说，这样的理论研究未免有点枯燥乏味。当然，理论研究不免是枯燥的，但是枯燥不等于乏味。从另一方面看，做理论研究必须耐得住寂寞，板凳需坐十年冷。现在科技发达以后，查资料、写文章比过去要方便一些；但是搞理论研究还是不热闹的，非常冷清的。耐得住寂寞才能大有作为，耐得住寂寞方能大有收获。胡妙胜教授的一辈子出色的成就，再次证明了这一点。

胡老师的《舞台设计学》的独创性，在于第一次提出了四位一体的戏剧空间论。这就是说，戏剧空间是一个由动作空间、审美空间、知觉空间、交往空间组成的四位一体的多层面结构的空间，是一个"半网络系统"，这四重"空间"又你中有我，我中有你，不可割裂。这在舞台美术理论研究园地相对荒芜的境况下，实在是一种非常难能可贵的发现。这部作品将在戏剧美学的历史上留下浓重的印记。

美学研究，特别是戏剧美学的研究，切忌大而空，切忌理论脱离实际，切忌言不及义。胡妙胜教授本人既是一位理论家，又是一位舞美设计家。他在理论上进行艰苦探索的同时，又为许多名作做了舞美设计。如《雷雨》《泰特斯·安得洛尼克斯》《亨利四世》《清宫外史》以及歌剧《仰天长啸》等。他的舞美设计课，以理论指导学生作业，尤其是毕业创作剧目的设计，也丰富了他的艺术实践。他既动脑，又动手；既有理论思考，又有艺术实践，这样写出来的理论著作，就不是空对空的、故弄玄虚的。由于他的著作能联系戏剧创作的实际，并引用了国内外近现代戏剧舞台上的许多经典实例，对

胡妙胜　　　　　《舞台设计初阶教程》书影　　　　《舞台设计ABC》书影

它们的方法与技巧用最新的美学理论加以说明,从而使其论述论著不但具有现代感和学术高度,而且也使抽象的理论阐述,能在艺术实践的土壤中落地开花。

还值得一提的是,胡妙胜教授不仅是一位戏剧理论家、舞美设计家,他还是一位画家。他在带学生外出写生时,作了一批水粉风景画,这也是胡老师的舞美生涯中的一道小小的风景。在《胡妙胜文集》附录中,收了60多幅绘画作品,为深奥的学术著作增添了美妙的、静谧的、诗意的色彩,也显示出他的绘画功力和艺术修养。

胡老师一直把教书育人视作自己最大的乐趣。编写的《舞台设计初阶教程》《舞台设计ABC》是他数十年教学经验的总结,有理论,更有丰富的学生作业范例,是很受欢迎的颇具科学性、实用性的教材。如今,胡妙胜教授桃李满天下,在全国各地都有"胡门子弟"。他退休24年,在近两年因病住院治疗之前的20多年中,每周依然坚持三四个半天为研究生和本科生上课,他一辈子没有离开讲坛。这一点,特别值得我们认真学习。衷心祝福胡老师早日康复,重返他钟爱的讲坛!

在2020年11月27日上海戏剧学院胡妙胜教授学术研讨会上的发言

顾春芳有幸，北大也有幸

——读《戏剧学导论》

参加今天的研讨会，我的心情很复杂。我是顾春芳到北大做访问学者和师从叶朗教授做博士后的主要推荐人，既为顾春芳在北大取得如此卓越的成就而高兴，为北大的识见、善于引进人才而高兴；又为上海戏剧学院流失了这样一位才女而深感惋惜。树挪死，人挪活，是玫瑰总要绽放的。顾春芳既懂戏剧表演，又懂戏剧理论，又懂导演，还能编剧，一张桌子四条腿，有了四条腿，才稳稳地撑起"戏剧学"这张大桌子。这样的人才在戏剧界是不可多得的。有的人是懂理论而不能创作，有的人是会写戏而不懂表导演，有的人是懂戏曲而不懂外国戏剧。顾春芳是一位难得的通才。她到北大仅4年，在教学、理论研究、戏剧创作等方面，均脱颖而出。她还任北大剧社的艺术指导，排出了好戏。她是有幸的，北大也是有幸的。北大发现了顾春芳，毫不迟疑地引进。这种敢于引进和大胆使用人才的气魄，令人钦佩。顾春芳在北大这块丰厚的学术土壤中茁壮成长，取得的成绩，令戏剧界瞩目。

顾春芳是上海一家重点中学的毕业生，知识比较全面，文字表达能力强，有诗情，有才情，艺术感悟力强，口才也好。22岁留校后不久，就写出30万字的《戏剧交响》，一下子崭露头角。后来在36岁那年，又写成44万字的《她的舞台——中国戏剧女导演创作研究》，填补了我国戏剧史上对于女导演群体及她们导演的作品研究领域的空白。

顾春芳（北京大学艺术学院教授、
博士生导师）

其间与张仲年教授联合主编《导演艺术论》，合作写成《黄蜀芹和她的电影》。3年前，顾春芳与我合作主编的《戏剧美学教程》出版，她撰写了其中表演、结构、语言、体裁等5章（全书共12章），收集了近百张照片。当然，上面这些研究成果，也为她写作《戏剧学导论》提供了丰厚的积累和准备。到北大做访问学者和博士后之后，厚积薄发，不但听课、学习，而且课上得好，还发表了多篇论文刊登在北大学报和其他学术刊物上，今年春节回上海，又捧出了《戏剧学导论》这本沉甸甸的大作。这样的学术高产，对一个40岁不到的女老师兼年轻妈妈来说，十分不易。

《戏剧学导论》，是名副其实的戏剧学的全面导论，55万字，容量大，包含了戏剧形态（纵向：从古代直到今天，横向：戏曲、话剧、歌剧、舞剧、音乐剧、肢体剧等）、戏剧本质特性、流派、功能、表演、文学、导演、空间等戏剧学的方方面面，论史结合，述评交融，图文并茂，没有学究气。她在写作中融入了自己对戏剧的热爱之情，吸收了古今中外戏剧在呈现形态和理论研究方面的许多新材料、新成果，融会贯通，为我所用，成一家之言。用比较生动的语言写学术著作，成为本书的一大特色。顾春芳到北大后，又增加了美学底蕴，用中西融合的哲学美学观点来剖析戏剧本质特征和千姿百态的戏剧现象，是许多旧的戏剧学研究所不及的。这部著作的学术性总体上是严谨的，引用中外参考书目有221本之多，几乎国

《戏剧学导论》书影

内能看到的戏剧理论、戏剧美学、导演学论著，她都找来看了，足见其用功之深、用力之勤。在学术界浮躁之风日上的今天，顾春芳在10多年学术积累的基础上，花了4年写成本书，更值得赞扬。

作者对现代西方戏剧的研究也下了相当功夫的。比如，她引用的荒诞派戏剧、质朴戏剧、象征主义戏剧、表现主义戏剧、存在主义戏剧、后现代戏剧的代表作，选材精当，分析有见地。并不是就戏剧论戏剧，而是结合美学、文学、戏剧人类学、戏剧社会学、戏剧文献学和戏剧教育学等做比较研究，有所发现。作者不是局限于戏剧文学的本体进行研究，而是将戏剧学的研究扩展到表导演艺术和戏剧演出空间等各个领域。作者还联系我国当代戏剧取得的最新成果作研究，对现当代派的各种戏剧作品有介绍，也有批评，摆脱了戏剧学研究脱离实际、高堂讲经、隔靴搔痒的弊病。其中第四章《戏剧流派》、第六章《戏剧表演》和第七章《戏剧文学》，我认为写得最有新意。美国演员斯特拉斯伯格的"方法派"、巴赫金的"丑角地形学"和谢克纳的"人类表演学"等被列入戏剧学进行研究，本身就是一大创造。这些论述，视野开阔，观念新颖，分析在理。比如，在第七章的"戏剧的叙事类型及其美学源流"这一节中，追溯了"戏剧体戏剧"和"叙述体戏剧"的哲学、美学渊源，在于亚里士多德与柏拉图关于"模仿"的观念的差异，这是有相当深度的。我认为，《戏剧学导论》可以成为我国高校戏剧学的一部有分量的教材。

这部著作配了350多幅图片，极其清晰。当今进入读图时代，视觉时代，本书又是论述戏剧这门视觉形象感极强的艺术，有些戏剧问题，如戏曲脸谱、程式，皮娜·鲍什的

舞蹈剧场，环境戏剧，多媒体戏剧，观演空间的变化等，用文字说明很费劲，而一张照片就形象地说明了问题，所以我认为书中的图片也是重要的学术组成部分。选用的中国剧照大部分是从剧院团或导演处直接收集的第一手资料。照片本身有学术价值，又增加了可读性和欣赏性。如黄佐临在1987年导演的实验戏剧《中国梦》剧照，乃至1959年导演的《大胆妈妈和她的孩子们》的剧照，都弥足珍贵。美国女性主义戏剧《阴道独白》，在上海至今未能公演，找到剧照殊为不易。德国表现主义戏剧家毕希纳的《沃伊采克》为演出空间营造了表现主义的总体风格，这张剧照也是前所未见，很说明问题。《戏剧学导论》有这么多精彩清晰的图片配合，也是作者煞费苦心之举。（也有极个别选得不够理想的，如京剧《廉吏于成龙》的剧照，主角于成龙的形象未出现。）

此书也有不足。比如，第三章《戏剧意象》，对戏剧美的本体问题进行思考归纳，研究戏剧美学上的两个问题："戏剧意象"与"演出意境"。这一章对中国传统美学中的"意象""意境"的概念做了阐述，大量运用中国古典诗词和绘画为例，联系一些戏剧导演的创作成果进行佐证，作为论文发表是有特点的；而在本书中显得突兀。建议在论述戏剧的本质、特性、形态和表导演、剧本结构、舞台美术、演出空间等问题时，把这一学术观点融入其中，不一定单独列章。又如对"戏剧特性"的归纳，以假定性、现场性、时空交融三点来概括，是不是准确，好像还值得讨论。还有"女导演"一节，特别介绍了中国的女导演群体，这虽是她的一个研究成果，但好像也不必单列一节来写。现代女编剧也不少，是不是也要列一节来写呢？因为，在中国，女戏剧家并不代表女性主义戏剧。以上这些粗浅的意见，仅供参考。当然，瑕不掩瑜，有一点值得商榷之处，不会掩盖本书取得的整体成就。

顾春芳教授取得如此丰厚的成就很不容易。在她的同龄人中间，是出类拔萃的。这也是出成果的最佳年龄段。我们没有她那么幸运。我到北大进修时，已近40岁了，正好和她一样年龄。但我们在前半生经受了太多的干扰和磨难，自己在学术研究上的努力也不及她。顾春芳现在风华正茂，一帆风顺，有那么好的得天独厚的条件，希望她要十分珍惜这些条件。在她的面前，还有很长的道路要走，相信她不会满足于自己取得的成就。我祝福她在戏剧与美学研究道路上，不断出新成果，为人类的戏剧文化史留下更多坚实的脚印。

在2014年9月北京大学艺术学院《戏剧学导论》研讨会上的发言

倡导教育戏剧

——读《教育戏剧的探索与实践》

　　进行教育戏剧的实践，培养教育戏剧的人才，倡导教育戏剧的普及，在我国是一项有意义的尝试。张生泉教授主编的《教育戏剧的探索与实践》（中国戏剧出版社出版）一书，将有关教育戏剧的论文、专家评述、实践报告、经验总结，分门别类收集起来，为我们探索、研究这个课题，提供了有价值的佐证和材料，是一项具有开拓意义的工作。

　　关于教育戏剧的理念，张生泉在《论"教育戏剧"的理念》一文中指出："在教师或导演（组织者）有计划地指导下，以人的活动天性为依据，大量采用即兴表演、角色扮演、模仿、游戏等方法进行，让参与者在彼此互动的接触中发挥想象、表达情感，掌握一定的表演技能和心智能力，增进美感。"此论在我国戏剧和教育两大领域中都颇有新意。书中收录的孙惠柱、范益松、张生泉、李婴宁等教授专家的论文，在教育戏剧的理论研究上都达到了很高的水平。对教育戏剧的内涵、模式、意义、功能，以及戏剧院校可以为此发挥的作用，做了全面而深刻的论述。本书还选编了十一篇调查报告，如《京剧进课堂》《教育戏剧让高中课堂活起来》《大学校园的心理剧实验》等，也提供了教育戏剧实践的最新资料，很有说服力。

　　教育戏剧起源于欧美。近40年来，在欧美发达国家有了长足的发展。他们都把教育戏剧作为普通教育的重要组成部分。相比之下，我国的进展比较缓慢。在20世纪50年代中期，我在上海复兴中学读书时，学校有话剧兴趣小组，我也参加了活动，从此使我对戏剧产生了浓厚的兴趣，不料我竟和戏剧打了大半辈子的交道。通过话剧兴趣小组这个摇篮，复兴中学还培养出了好几位话剧表演艺术家，如祝希娟、曹雷等。可惜的是，自我们那位钟情于教育戏剧的朱健夫老师不幸被打成右派后，我的母校好像再也没有培养

《教育戏剧探索与实践》书影

出戏剧名家了。

当然，提倡教育戏剧，着眼点主要并不在于培养戏剧家。如果能在中小学就开设教育戏剧课程，让学生扮演各种戏剧角色，演绎人生百态，弘扬正义，鞭挞丑恶，正是对人生的一种体验，可以帮助他们进一步认识社会、感悟人生。校园戏剧不仅能培养学生的审美能力，而且通过戏剧实践活动，可以让学生在一个配合默契的集体中面对观众进行艺术活动，借以感悟集体智慧和团队精神。教育戏剧对学生的角色意识和合作意识的培养，是其他艺术形式所不可替代的。

著名教育家蔡元培说过："吾人急应提倡美育，使人生美化，使人的心灵寄托于美，而将忧患忘却。于学校中可实现者，如音乐、图画、旅行、游戏、演剧等，均可去做。"这里，蔡元培把"演剧"，即教育戏剧，作为美育的内容之一。近十几年来，学校美育虽已受到重视，但艺术教育的内容仍是音乐加美术的传统模式。许多中学生被分数压得透不过气来，自然无暇在校园里参加演戏活动。当然，从事戏剧教育的师资的奇缺，也是教育戏剧未能在美育中占有毋庸争议的一席的重要原因。

可喜的是，近几年来，随着"大戏剧"观念的推广，与教育戏剧相关的艺术教育、社会表演等专业已经在上海戏剧学院正式开办，并有了好几届本科和研究生毕业，大学生戏剧骨干和中小学教师的戏剧培训班也在上戏举办了多期，校园戏剧活动正蓬勃开展。最近，上海市大学生话剧节刚落幕，全国范围的第二届中国校园戏剧节又在上海开幕。来自全国各省市的高校话剧团和专业艺术院校的表演团体云集上海，进行展演和论坛活动，共有25台剧目在上海各个高校和各大剧场内上演，展现了当代高校校园戏剧的整体面貌。我盼望乘着《教育戏剧的探索与实践》一书的出版和校园戏剧节举办的好势头，有越来越多的大中小学都来重视教育戏剧。

刊于2010年11月28日《新民晚报》

读懂樊锦诗

——读顾春芳新著《我心归处是敦煌》

对樊锦诗，我是充满了敬意的。一个北大历史系的毕业生，1963年毕业后，甘愿充当"莫高窟的守护人"，一做就是57年。她把生命的华彩和价值完全付与敦煌的千佛洞，留下了自己的光影。我和樊锦诗年龄相近，同一年上大学，心相通，情相近。早在1985年，我到敦煌拜访过她，还请她到上海戏剧学院为老师们做过报告，加之沪剧《敦煌女儿》看过多遍，因此我自以为很了解她。

日前收到一本书:《我心归处是敦煌》。这是樊锦诗口述的自传，由北大教授顾春芳撰写。我一口气读完，在我面前呈现了一位立体的、真切的、活生生的樊锦诗。这本书加深了我对这位"敦煌女儿"的认识。因是自述体，加上顾春芳文情并茂的写作，读来特别亲切感人。这本口述自传内容真实而丰富，最令我感动的是，在她的背后有一位伟大的男人支撑着她。樊锦诗和彭金章用一生的行动实现了自己的诺言:"相识未名湖，相爱珞珈山，相守莫高窟。"在分居18年后，彭金章为了樊锦诗，为了家庭，毅然放下自己对于商周考古的教学和研究，1986年从武汉大学来到敦煌，从零开始，在敦煌北区石窟的考古中做出了填补空白的重大贡献，经过10多年的发掘和研究，撰写了考古报告，并正式出版了《敦煌莫高窟北区石窟》三卷本，找到了自己生命的第二春。

莫高窟的建造，史传在366年。东晋有位名叫乐僔的和尚，从中原远游到敦煌。天色已晚，他就地躺下休息，不经意地朝三危山方向望一眼。这一望，乐僔和尚顿时目瞪口呆。据《圣历碑》载:"忽见金光，状有千佛，遂架空凿险，造窟一龛。"这里所写的金光，就是传说的"佛光"。有意思的是，樊锦诗也见过佛光。那是在1995年夏天雨后的一个傍晚，因莫高窟前河发洪水，为保护洞窟，她带领警卫战士在宕泉河边抗洪。在

《我心归处是敦煌》书影

樊锦诗与顾春芳合影

垒沙包过程中，忽见宕泉河东的三危山上空出现了一大片金灿灿的光，金光照不到的山丘黯然变成黑色。一会儿金光不见，湛蓝的天空中又出现了两条相交的长虹。樊锦诗自述道："这是我从未见过的神奇景色。这样的佛光许多人一辈子都没有见到过，这也是我唯一见到过的一次。"乐僔和尚见到了佛光，立志在莫高窟造窟；樊锦诗也见到佛光，更坚定了她一生一世做莫高窟的守护人的决心。这也许是偶然的巧合。人生的不确定性，有其必然的因素，也有其偶然的因素。樊锦诗见到了佛光，是一种自然界难得一见的奇异景色，但这中间，也蕴含着她立志守护莫高窟的必然。

樊锦诗在敦煌遇到的艰辛，真是苦不堪言。天寒地冻，饮用水是苦的，冬天要破冰取水，住的是土坯房，吃的是"老三片"：土豆片、萝卜片和白菜片。樊锦诗在自述中，曾坦言自己有几次想离开敦煌，但最后还是选择留下。这样的自述是坦诚的。她刚到敦煌，只要回想起上海、北大的生活，就有一种失落感。这种失落感差点把她拖下抑郁的深渊。为了抗拒深渊，她说"我必须学会遗忘"。她把姐姐送给她的小镜子藏起来，不再天天照镜子，直到现在也不愿意照镜子。她在敦煌生下第一个儿子，因丈夫不在身边，带了一些碎布到医院，儿子出生好几天，还光着屁股包在她的棉袄里。儿子长到七个月，她去上班，仍把宝宝捆绑在床上。有一天，她下班回到宿舍，发现儿子跌落在煤堆上，脸上沾满了煤渣。因为敦煌的四月天气还比较冷，屋里还需要生火炉。没想到孩子滚到了煤堆里，幸亏没有滚到炉子上。我终于发现，在"敦煌女儿"耀眼光环的背后，竟有如此多令人落泪的辛酸。

有人问樊锦诗：幸福是什么？她回答道："一个人找到了自己活着的理由，有意义活着的理由，以及促成他所有爱好行为来源的那个根本性的力量。正是这种力量，可以让他面对所有困难，让他最终可以坦然地面对时间，面对生活，面对死亡。"这段话，可以帮助人们理解，樊锦诗为什么愿意一辈子留在敦煌。因为她还说过："我是敦煌这棵大树上的枝条，我离不开敦煌，敦煌也需要我。"这句话，也为樊锦诗的幸福观做了具体的诠释。

在敦煌研究院的一面墙上，写着一句话："历史是脆弱的，因为它被写在纸上，画在了墙上；历史又是坚强的，因为总有一批人愿意守护历史的真实，希望它永不磨灭。"樊锦诗就是这批坚强的人中的一个杰出代表。

樊锦诗是一个高尚的人。她捐出了自己所有个人获得的奖金，用于敦煌的保护。她从来不留恋美食和华服，她穿衣服只求舒适便可，一件结婚时制办的外套穿了40多年，里子全磨坏了，也舍不得扔；吃饭必须餐餐光盘，不仅要求自己，也要求所有和她一起吃饭的人；酸奶喝完了，用清水把酸奶瓶子洗干净，回去当药瓶子用……有人问她："你为什么这样省？"她回答道："我经历过困难的日子，现在日子好过了，也不应当铺张浪费。"我看到这些细节，不禁为之动容和共鸣。

《我心归处是敦煌》的书名起得好，一言总结了樊锦诗在莫高窟坚守57年，全身心与敦煌融合，不可分离。全书有40多万字，写了樊锦诗平凡而伟大的一生，总结了石窟的保护和与管理、石窟考古的研究以及近期数码敦煌的成果，还有樊锦诗的年表。这是研究樊锦诗的第一手宝贵材料，更展现了樊锦诗和几代莫高窟人的精神之光。

撰写者顾春芳是北京大学艺术学院的教授、博士生导师。原是上海戏剧学院教师，8年前到北大做博士后研究，作为人才留在北大任教。她在学术研究上勤奋耕耘，成果累累，出版了不少专著，2018年还出版了诗集《四月的沉醉》，受到专家学者的好评。顾春芳遇到樊锦诗，这是天意和天缘。正如樊锦诗所说，过去有很多人要为她写传，她都一一拒绝，直到遇见顾老师。她们两人闭门畅谈了10天。为了保证书中所写的关于敦煌艺术、历史、藏经洞文物、壁画保护等内容的准确性，顾春芳又查阅了大量敦煌学的论著和画册，下了大功夫，历时四年，最后由樊锦诗亲自校订，共同完成了这部有价值的自传。近几天得到消息说，这本书被腾讯新闻"华文好书"评为今年10月榜的第一名，绝不是偶然的。

刊于2019年11月25日《新民晚报》

沪剧第一史

——评《沪剧与海派文化》

30多年来，国家一级编剧褚伯承先生专做一件事：研究沪剧，写了不少论著。2020年4月，他又出版了一本《沪剧与海派文化》，24万字，将沪剧这张"上海的名片"的正反两面、前生今世、高低起落，介绍得一清二楚，论述准确而新颖。这本书，可谓是沪剧第一史。

著名学者、褚伯承的同班同学余秋雨为这今本书写了序，对于褚伯承的努力，余秋雨以华美而形象的文字评介："他是一名晚风下的守护者，秋霜下的扫野人。据我所知，这样的人物在全国各剧种中已经不多。他长年累月地收集、访问、评论、介绍，使沪剧的艰辛吟唱有了一道忠诚不移的'回音壁'，而砌成这道'回音壁'的材料，则是一位书生大半辈子的生命。"构筑这道"回音壁"的砖石，是这位沪剧史家一块一块地捡来的。更重要的，它为中国戏曲史和沪剧研究学术论著填补了不可或缺的空白。

《沪剧与海派文化》书影

《沪剧与海派文化》对沪剧历史的介绍，让我这个看过无数沪剧的老观众开了眼界：原来沪剧历史并不短。和京剧做一比较，京剧从徽班进京1790年算起，至今有230年的历史，而沪剧艺术实实在在是上海土生土长的地方剧种，最初发端于浦江两岸的农村，称为花鼓戏。此说在晚清的历史记载中找到根据。"刊刻于清代嘉庆十八年（1813年）的青浦人诸联在《明斋小识》一书写道：'花鼓戏传未三十年。'"这证明青浦的花鼓戏在徽班进京时就有了，不过当时还只是活跃在乡镇的以说唱新闻为主的小戏。褚伯承先生梳理了沪剧的起源和生长、发展的历史。花鼓戏经过一百多年的传承，改为本滩；1914年本滩易帜，改称申曲；直到1941年，申曲才更名为沪剧。

本书收集的材料详尽而生动。有史料，更有许多贡献卓著的代表性人物，这些演员大多是上

海人民所熟知的,因而有很强的可读性。书中以真实详尽的历史材料,说明了"沪剧生存发展始终和上海这座城市的命运紧密关联。作为一种舞台呈现,沪剧的兴衰又和海派文化的潮起潮落牢牢地捆在一起"。20世纪30年代,申曲有过盛极一时的辉煌,出现了四大班社竞演沪上的热闹局面。由筱文滨领衔的"文月社",后改名为"文滨剧团",号称"申曲托拉斯",曾三进大世界。主要演员阵容强大,有一串弹眼落睛的名单:丁是娥、石筱英、杨飞飞、顾月珍、筱月珍、小筱月珍、凌爱珍、汪秀英、赵春芳、解洪元、邵滨孙、王雅琴、王盘声等,该团演职员竟多达220人。筱文滨既要登台演出,又要唱电台、唱堂会。最忙的时候,他一天要唱7只电台、15只堂会,为了赶时间,只能每天写好一张节目单,写明每档活动的时间地点,不时翻看,以免误时。他开始自备一辆三轮车,由于嫌速度慢,改叫强生出租车,后来干脆自己买了一辆旧汽车,专门用来赶场子。

当年为何能这样受欢迎?因为它的时装剧成为一面靓丽的海派文化旗帜。"陈独秀提出过中国戏曲应'除富贵功名之俗套'的主张",还提出了改造中国戏曲的两项要求:一是"宜多编有益风化之戏",二是"采用西法"。从申曲到沪剧都接受了这个建议,剧目多贴近生活,惩恶扬善,因而这个剧种虽有起伏,但老百姓始终对它不离不弃。近一个世纪以来,沪剧一直保持着自己的亲民的风范。《陆雅臣卖娘子》成为筱文滨的代表作,一曲"叹五更"听得观众回肠荡气。

《沪剧与海派文化》的研究还告诉我们:沪剧现代戏引领沪剧出了一批传世之作。中华人民共和国成立后,《罗汉钱》唱响了沪剧现代戏的第一声春雷;《芦荡火种》中的阿庆嫂成为全国观众家喻户晓的典型;爱华沪剧团原来名不见经传,因创排了《红灯记》,为现代京剧移植而名扬全国;朱端钧导演《星星之火》,把话剧和西洋歌剧的一些元素手法引入沪剧,"隔墙三重唱"是打开人物心灵窗户之创举;《雷雨》经精心改编,成为沪剧舞台上久演不衰的保留剧目。曾是京剧《龙江颂》编剧组长的余雍和,加盟于上海沪剧院,创作《一封终于发出的信》,用赵丹的话说,"这个戏把沪剧的品位提高了好几格"。此后余雍和一发而不可收拾,《张志新之死》《姐妹俩》《牛仔女》不仅大大丰富发展了沪剧艺术的表现力,而且为它在知识分子和青年观众中找到了知音。他创作的《一个明星的遭遇》,有对人生哲理的寻求和对历史的深刻反思,改编成电视连续剧《璇子》更是风靡全国。一曲《金丝鸟在哪里》的插曲,在浦江两岸街头巷尾传唱,茅善玉的名字遂为天下人知。书中有较大的篇幅写了茅善玉的成长、灵气、锐气、韧劲、艺术创造力和成就,担任院长18年,为沪剧院出人出戏,呕心沥血;还参加了13台大戏的演出,塑造了革命战争年代的优秀共产党员黄英、顾绣创始人露香、《姐妹俩》中的辛蓉、董梅卿、繁漪、瑞珏、樊锦诗等一系列光彩夺目、各具特色的人物形象,并获得中国戏剧"二度梅"的殊荣。

书中还深情回顾了英年早逝的筱爱琴。人们不能忘记她为沪剧事业做出的巨大贡献。筱爱琴在《罗汉钱》中饰艾艾、《杨乃武与小白菜》中饰演毕秀姑、《星星之火》

中饰演杨桂英、《雷雨》中演四凤、《江姐》中饰演江雪琴等艺术形象,唱腔和表演都富有极强的艺术感染力。《星星之火》中的隔墙三重唱是沪剧史上最成功的创造,这是筱爱琴和导演朱端钧反复探究采用的新的形式。筱爱琴与扮演小珍子、双喜的演员的默契配合,抒发了母女、姐弟骨肉之间相逢而不能相聚的悲惨情怀,这段唱深深地打动了观众的心,几十年来在舞台上始终盛演不衰。筱爱琴如果不是40岁时在"文化大革命"中受迫害离世,她在艺术上一定能取得更大的成就。

　　书中对表演艺术家马莉莉在艺术上的不断自我超越,也做了精到的评述。马莉莉两次演李铁梅,继而演张志新、韩英、宋庆龄等英雄人物和正面人物而不同凡响,曾被誉为"英雄花旦"第一人;其实马莉莉饰演《雷雨》中的繁漪、《日出》中的陈白露、《雾中人》中的白灵等角色也是非常出色的。她演的陈白露,被曹禺先生称赞为"是自己见过的演陈白露最出色的女演员之一"。而《雾中人》中的白灵,是一个蒙冤受屈30年的志愿军女俘。马莉莉对这个特殊角色的创造,注重向人物内心世界深层次的挖掘,实现了自己艺术道路上的第三次飞跃。饰演白灵的成功,使她荣获1989年首届上海白玉兰戏剧表演艺术奖主角奖榜首。之后,她主演《风雨同龄人》,1993年又荣获第11届中国戏剧梅花奖。1999年,因在《宋庆龄在上海》中成功塑造宋庆龄的形象,荣获全国映山红戏剧节演员一等奖。

　　在20世纪90年代,中年演员陈瑜的崛起同样引人注目。从《清风歌》到《明月照母心》,她主演的戏每一个都打响。两届白玉兰戏剧表演艺术奖主角奖、两届文华表演奖、第9届戏剧梅花奖和全国戏曲现代戏会演优秀艺术奖等一顶顶光灿灿的桂冠,接连不断地戴到陈瑜头上,她成为上海戏剧界在世纪之交的近20年之中获得奖项最多、奖级最高的演员。这也是沪剧界引以为荣的骄傲。

　　沪剧唱腔的流派众多,形成了邵派、王派、丁派、解派、杨派、石派、袁派等,同样是因为海派文化善于吸取融汇各种艺术营养。邵滨孙曾拜周信芳为师,在自己的唱腔中融入了京剧的麒派,形成宽洪醇厚、苍劲丰满的邵派,成为沪剧中最有张力的男声唱腔。解洪元曾被观众称为"申曲皇帝",他的唱腔中同样吸取了京剧唱腔。他将当时的京剧小生泰斗夏福麟的舒展大方、浑厚有力的演唱,吸收到自己的沪剧演唱中去,打开了自己表演的新天地。杨飞飞的"杨八曲",又移入一般女腔不用的"道情腔",低回深沉、悲切哀怨,传唱了半个多世纪,令人百听不厌。王盘声在《碧落黄泉》中的"志超读信"一段,采用赋子板的形式,在声腔运用上,因为写信人是女子,读信人又是男人,因此不单纯地运用女腔或男腔,而是在男腔基础上渗入女腔,男女腔的混合运用,这是一个创举。一曲"志超读信",使王盘声一曲走红。袁滨忠的唱腔融合了王派和邵派长处,潇洒飘逸、柔中带刚,并善于借鉴其他剧种的曲调,30多岁就形成了自己鲜明独特的艺术流派,深受观众热爱。可惜的是这位前程无量的沪剧表演艺术家,同样在"文化大革命"中遭受摧残,英年早逝。

　　一个剧种的辉煌，主要是靠传承不息、群星璀璨的艺术家的光芒造就的。作者对沪剧老中青三代表演艺术家30多人的艺术成就，从筱文滨、丁是娥、石筱英、解洪元、邵滨孙、杨飞飞、王雅琴、王盘声、袁滨忠等前辈艺术家，到马莉莉、汪华忠、韩玉敏、沈仁伟、陈瑜、茅善玉、孙徐春、吕贤丽、陈甦萍、华雯等著名艺术家，再到朱俭、吉燕萍、王丽君、程臻等后起之秀，都做了详略不一的中肯评介。对沪剧院小字辈洪豆豆、钱莹、王祎文、金世杰、丁叶波、王森等"小荷才露尖尖角"的新秀，也勉励有加，寄予厚望。更难能可贵的是，作者在书中为唱腔设计万智卿先生专门写了一节——"幕后金丝鸟，一片赤子心"，总结了他在沪剧音乐创作方面的艺术成就，赞颂他是"良曲有情扶三代"。

　　沪剧从20世纪50年代初起就重视聘请著名的电影、话剧导演来提升剧种的艺术品格。张骏祥、应云卫、朱端钧、陈薪伊等大导演，都执导和指导过沪剧名作。朱端钧先生曾用"明白晓畅"四字概括沪剧的特征，这一独特的海派文化城市美学风格，使沪剧之花深受上海普通城乡观众喜爱。虽经历雨雪风霜，遭遇过艰难危机，如今却得以遍地开放，越开越茂盛，越开越鲜艳。《雷雨》《挑山女人》已拍成精美的电影，《家·瑞珏》也被国家文化和旅游部选中拍摄电视片。上海沪剧院2019年被授予全国首家"中国戏曲学会推荐优秀院团"，茅善玉荣获上海文学艺术杰出贡献奖……喜讯连连。作者对数十家民营沪剧团的崛起和发展，也抱有殷切期望，称他们是"春在溪头荠菜花"，已成为沪剧演出市场的生力军。这本书倾注了褚伯承先生30年收集、梳理、研究沪剧史的心血，写作风格也同沪剧这个剧种一样，具有明白晓畅的特点，写人叙事准确生动，可读性强，雅俗共赏。对于中国戏曲史、沪剧史来说，这本著作的出版是值得庆贺的。

刊于《上海戏剧》2020年第4期，本文简约版刊于2020年6月14日《新民晚报》

三位护花使者

在上海戏剧家协会的直接领导下，上海市文联、文广影视局、文化发展基金会等单位共同栽培了一朵有色有香的花——上海白玉兰戏剧表演艺术奖，盛放于改革开放新时期，飘香于戏剧再度走向繁荣的时节，至今已有27年。它在黄佐临、袁雪芬等著名戏剧家的倡导、主持下，以洁白、公正、民主称著于世，威望也越来越高。它为弘扬我国戏剧文化事业，激励戏剧表演艺术人才成长，催生当代戏剧表演艺术大家，起了很大的作用。

在谈到上海白玉兰戏剧表演艺术奖这朵芬芳的鲜花时，首先应当肯定这个奖项的创始人赵莱静和历届领导的严格把关。这里，我还要特别感谢的是，上海戏剧家协会的三位护花使者：陈剑英、沈兴莹和卫星宇。

她们三位，似是"小人物"，是最基层的工作人员，但在26届白玉兰戏剧奖的评比活动中，作用是不可或缺的。历届评委们都称道她们认真、细致、负责的工作。

陈剑英老师可谓是一位名副其实的活到老、干到老的老同志。1954年，陈剑英老师还是一个年轻的姑娘，就到上海剧协工作，和刘厚生老师同事过。她头上没有乌纱帽，在"干事"这个岗位上，一直干到80岁。我认识陈剑英老师时，她已退休了，返聘在《上海戏剧》杂志和上海白玉兰戏剧表演艺术奖办公室工作。她是吴兴（湖州）人，说话乡音很重，和我的先生吴兴人（笔名）是同乡，因而我对她印象特别深刻。

陈剑英老师在上海剧协工作了近50年，她几乎把自己的毕生精力，都投入到她所热爱而又熟悉的戏剧刊物编务、评奖演出和研讨会会务等具体工作中去。她是白玉兰评奖办公室的一部"活字典"，一本小簿子里记满了上海乃至全国戏剧家、剧团、剧场的地址和联系电话。她对戏剧界的情况如数家珍，发出去的观摩和会议通知，从来没有一张退回来的。谁有不清楚的事，都愿意向她请教。每年有近百场报奖的戏，申报演出、组织评委观摩、召开座谈会，等等，工作勤勤恳恳、任劳任怨、从不计较个人得失。在每次戏的演出之前，我看到她总是早早地来到剧场门口，恭候着专家们的到来。当年地铁线路少，末班车也结束得早，戏散场后，她往往要换几辆公交车，回到浦东张江的住处。

她的个人生活经历很不幸。在20世纪70年代，丈夫因病去世，她只有40多岁，辛

辛苦苦把四个孩子抚养长大，1998年上半年和下半年，一双儿女又相继因病离世。中年丧夫，老年丧子，人生悲苦，莫过于此。但陈剑英老师是一位坚强的女性，她挺过来了，忍受悲痛，依然一丝不苟地投入到许多繁杂的事务工作中。她用繁忙的工作来消解生活的不幸。剧协领导也体谅她的处境，一直返聘她到80岁。她依依不舍地正式离开她心爱的工作岗位后没几年，84岁时不幸患心脏病去世，为她送行的人从全国各地赶来，挤满了一个大厅，和这位平凡而高尚的女性做最后的诀别。

在陈剑英老师离开白玉兰奖办公室前，把白玉兰评奖办公室工作的接力棒交给了21岁的沈兴莹。她成为陈剑英老师的"关门弟子"。从第15届白玉兰戏剧开始，基本上能独立工作了；六年后，从上海大学社会学系毕业的卫星宇，应聘加盟白玉兰奖办公室，成了沈兴莹的同事。陈剑英认真工作的精神在新一代身上有了出色的传承。她们同样把白玉兰奖办公室的工作做得很尽心尽力。她们热爱这份工作，把年纪大的评委视作自己的长辈，满怀敬重和爱戴，她们的工作越做越好，获得了评委们的一致好评。

沈兴莹和卫星宇细心周到地为评委们服务，令人感动。滑稽戏老艺术家童双春80多岁了，每次看戏，办公室派专车接送，安排看戏座位时，总是在靠近走道的最边上的一席，因为他的腰不太好，坐的时间长了往往一下子站不起来。小沈、小卫则在剧场的后面等着，甫一散场，她们便急忙上前扶童老师起身，然后搀着他，慢慢走出剧场、送上车。童双春为表示感谢，常常从口袋里摸出两粒悠哈奶糖，分送给两位姑娘。她们叮嘱司机送童老师到家后一定要扶他上六楼。对有些高龄体弱的评委，她们则根据住址路线合理安排车辆，顺路的两三个评委拼一部车。周本义和计镇华老师生病时，她们还代表剧协上门探望。沪剧艺术家马莉莉和我的家比较近，每次散戏，她先生开车来接，马莉莉总是带我一起上车回家，小沈、小卫得知后，就把我和马老师两人看戏的座位排在相邻，方便我们在散场时一道走。她们还把每场戏的结束时间，事前询问好，及时告知马莉莉老师，便于她先生及时把车开到剧场门口，不要过早或迟到。她们工作作风之细致体贴，由此可见一斑。

现在，随着现代科技的进步，请评委看戏除了送戏票、电话通知外，她们还为有手机微信的评委建立了一个群，反复提醒不要忘记。有的剧场交通不便或路程较远，为保证评委们准时到场，她们会预订面包车，让大家到文联集中上车。大家被她们的敬业周到的工作精神所感动，不管严寒酷暑，三九三伏，评委们只要人在上海基本上无人缺席。每当我们踏进剧场大门时，总看到她们和陈剑英老师一样，早早地等候在大厅里，笑眯眯地为我们递上说明书，并小声嘱咐，哪个演员报什么奖，请多关注。

小沈和小卫原来很少看戏，特别是戏曲，看得更少，现在也成了戏迷。尽管她们的工作很辛苦，待遇也不高，但她们爱上了这一行，乐此而不疲。现在，她俩已能独当一面地工作，每年全国几十台戏，从接受剧团申报、剧目资料审查、通知评委、发放戏票说明书、接送高龄评委、统计评委看戏次数，直至一年两次的集中评议、最后投票、新闻发

布、举行发奖演出大会,她们都认认真真、踏踏实实地做事,从不多言多语。

　　她们在这个评奖办公室的岗位上当新娘、做妈妈,喜事连连,小沈还成了两个大胖儿子的妈妈。我们大家衷心感谢这对姐妹花多年来周到而贴心的服务,一直为无以回报而感到内疚。前年,在小卫结婚发喜糖后,我提议表示一点心意,串联了30个评委,每人送100元钱,大家一致同意,不少评委还认为太少了。文联党组新老书记宋妍、周渝生同志也参加了,我还附了一封简短的祝福信,分别送给了小卫和小沈。

　　三位护花使者,站在白玉兰戏剧奖这朵花的背后,为它开得越来越瑰丽而默默地奉献。我们真诚地向她们致敬!

<div style="text-align:right">刊于2016年10月13日《新民晚报》</div>

十二

往事追忆

上戏之父

——怀念上海戏剧学院老院长熊佛西

　　2020年是熊佛西先生诞生120周年。熊佛西担任上戏院长长达19年,是上戏任院长时间最长的一位。他离世虽已有半个多世纪,但是,上戏的师生对这位我国现代戏剧的开拓者之一,一直怀有深深的敬爱。熊佛西是我国现代著名的戏剧活动家、剧作家、导演和戏剧教育家,同时也是颇有建树的戏剧理论家。广大师生们都尊称他为"上戏之父"。在上戏校园里,矗立着他的一尊铜像,铜像的对面,还有一座以他的名字命名的历史建筑——"熊佛西楼",它不仅代表了对这位著名戏剧家的怀念,也是上戏历史的见证和精神的象征。

　　熊佛西1947年1月任上海市立实验戏剧学校(上海戏剧学院的前身)校长,筚路蓝缕,艰辛备尝。中华人民共和国成立后,历任上海戏剧专科学校校长、中央戏剧学院华东分院院长、上海戏剧学院院长。他担任校长时期的老校友们,都自豪地、风趣地称自己是"佛"门子弟。2015年12月1日,上海戏剧学院校庆70周年,来自全国各地的校友云集校园,竟多达3 000余人,其中有几位年过八旬的"横浜桥"(剧专)时期老校友,由家人推着轮椅前来。他们来学院后的第一件不约而同的事,就是到佛西楼前的老院

2019年8月,作者(左)同第一届西藏班老校友白珍(右)向老院长熊佛西塑像献哈达

长铜像前鞠躬、行礼、献花。

熊佛西在他40多岁时，留着胡须，身着一领长衫，文艺界的朋友和学校师生们都尊称他为"熊佛老"。他热情如火，胸无城府。说一口略带江西口音的普通话，声如洪钟；与人相交，以心换心；做事业则艰危不惧，意志坚定；爱校如家，爱生如子。他65岁就因病驾鹤西归，我参加了在万国殡仪馆举行的追悼大会，规格之高、出席人数之多是空前的，赶来送别的文艺界人士和学校师生员工，在万航渡路上排了几百米的长队，给我留下了一辈子难忘的印象。

1945年11月，在时任上海市教育局局长顾毓琇的鼎力支持下，上海市立实验戏剧学校成立。一年后，国民党的上海市参议会议长潘公展在参议会发表讲话，称"建立戏剧学校是用闲钱办装饰品"，剧校应该停办。熊佛西勇敢地在报刊上发表文章，驳斥"裁撤剧校"的种种谬论，而文化界知名人士郭沫若、茅盾、吴祖光、赵丹、白杨等171人联名发表公开信抗议，学校的存亡处于风雨飘摇之中。校长顾仲彝被逼走了，田汉、洪深等力举熊佛西任校长，他又一次在风波中挑起了这副重担。然而他面临的是专制统治、社会黑暗、扣发经费、不给校址、通缉学生等事情接踵而来。1946年12月1日，在校庆一周年聚餐时，全校师生每人吃一片黄连，以示含辛茹苦、艰难办学的决心。一个多月后，在这危难之际，熊佛西毅然出任上海戏剧实验学校校长，惨淡维持，艰苦备尝。熊佛西和大家一样穷困潦倒，和师生团结苦干，靠每周举行公演卖艺得来的几文钱，买点山芋熬稀饭糊口度日。日寇侵华期间，熊佛西在动乱中创办了四川省戏剧教育实验学校。形势的急剧变化催生了他的新理念："戏剧在战时是锋利的战争武器，在平时是有力的教育工具。"学生在白色恐怖之下演爱国戏，他怕特务捣乱，居然怀揣手榴弹在剧场门口站岗。

上海解放前夕，阴霾笼罩，风声鹤唳，而剧专的地下党组织却很活跃。有的学生参加进步活动，在舞台上骂蒋、宋、孔、陈，上了黑名单，时时有被捕危险。每当此时，熊校长会悄悄地通知他们赶紧离校，到苏北解放区去，并资助路费。他对带班的老师说："我们学校是藏龙卧虎之地，对进步师生，要一律加以保护。"有天晚上，二楼校长室的灯光还没有熄灭，有人敲门，进来的是地下党员陈白尘。这位进步教师因受特务跟踪而难回住所。熊佛西得知后，毫不犹豫地留下了他，他让陈白尘在小床上睡了一夜，而自己却一夜未合眼，和衣坐在椅子上等候到天明。不久，原四川省立剧校学生、地下党员屈楚从重庆关押处逃出来，乘船来沪。身无分文的屈楚找到了熊佛西，他二话没说，从拮据的生活费中拿出两块大洋，塞进了屈楚的口袋。这是他一贯的原则，早在四川省立剧校当校长时，训育主任发现一位学生读《资本论》，没收了他的书。熊佛西听后，便以校长的名义命令他把书还给学生。他不是一个革命者，做这些事，完全是出于对人的尊重，看不得那些践踏人权、剥夺人的信仰、思想和行动自由的举动在学校里出现。

1949年5月，上海解放后，上海市军管会派了代表黄源，带着"文字第一号"命令来接管学校，当众宣布："这所学校，国民党不要，我们共产党要，而且一定要办好！"熊佛老听后，热泪盈眶，霍地一下站了起来，激动地表态："我现在手里还藏有几根金条，本来是留着万一学校经费断绝时救急的，现在把它献出来，交给人民政府。"足见熊佛老对共产党、对人民政府的一片至诚。中华人民共和国成立后，他呕心沥血带领学校从专科升格为本科大学，从四川北路横浜桥的弹丸之地，搬进了华山路630号，成为我国培养话剧、影视艺术人才的最高学府。

熊佛老很早谢顶，圆圆的脸，鼻梁上夹一副深度的阔边近视眼镜，常常身着长衫或中山装，足登圆口布鞋，晚年还拄一根手杖，在校园里走来走去。他走进教学大楼，如果排练厅、教室里有师生在排戏、排小品，或开班会，他都会进去坐坐、看看、听听，当场评点几句。他对学生充满了爱，口口声声称学生为"我的孩子们"，并称自己是个"老顽童""老天真"。他在散文《不息的琴声》中写过："我从不以'老大'自居，他们也把我看作他们中间的一个。我爱他们的天真，活泼，直率，热情，尤爱他们那种特有的青春气息和声响。"他与"孩子们"心连心。

我有幸接触和感受到熊院长晚年的风采和人格魅力。在同老教师和老校友的交谈中，听到不少感人肺腑的故事。这里记述几件事，作为对老院长的纪念。

我自1960年大学毕业到上戏工作，开始担任预科的文化教员和学生辅导员，20岁不到，也忝列"孩子们"的圈子。他在校园里遇到我，对我说得最多的一句话是："戴平，你要管好这些小孩子们。"晚上，学生有时看戏以后兴奋得睡不着觉，在宿舍里大声争论，惊动了住在一墙之隔的熊院长，他知道我平时也住在学生宿舍，就走到阳台上，对着学生宿舍楼大声喊："戴平，你快管管你的学生，叫他们早点睡觉！"我一面应答，一面跑下楼去；这时，学生们也听到了熊院长的声音，已经乖乖地把灯熄了，有的调皮学生还会装出打呼噜的声响。第二天一早，他在校园里见到我，很认真地表扬我说："你不错嘛！孩子们都听你的话。"

熊佛西走在校园里，遇到学生，总爱问长问短："你叫什么名字啊？在哪个系读书？"然后拍拍学生的肩膀，勉励几句。有时候，在前门刚见过的学生，转到后门时又遇到了，他还会重新问一遍，学生又认真地做了回答。这个同学提醒说："熊院长，您刚才在前门口已经问过我了。"熊院长不好意思了，哈哈大笑说："哦，见过了！见过了！"还当场向她保证："如果下次再忘记，我送你一个鸡蛋（在60年代困难时期，一个鸡蛋还是很珍贵的）。"事后，这个学生兴奋地说："这下子，熊院长一定记住我了。"

他对家庭贫困的学生尤其关爱。有的学生没有经济来源，他用自己的薪水供他们完成学业；有的学生没有蚊帐，他自己掏钱给买蚊帐；有时学生食堂缺粮食，他将自己家里的存粮送到食堂。著名的舞台美术专家周本义1950年从常州到上海来找工作，看到上海剧专招收舞台技术科学生的广告，便去报名了。熊校长对他说："学这个是要

吃苦的。"周本义说："吃苦我不怕，不过我交不起学费。"熊佛老听说后，答应免去他的全部学费，天冷时，还送给他一套棉衣裤和棉被，使周本义感动不已。他学习勤奋，并担任了学生会工作，表现突出。1954年周本义被公派到苏联列宁格勒列宾美术学院留学，学成回国，许多艺术院校争相聘用他，他别的地方不去，只愿回到上戏工作。有一次熊院长生病，周本义去看他，熊院长恳切地对他说："你一辈子不要离开戏剧学院。"周本义答应了。为了这句承诺，周本义放弃了多次调动的机会，在上戏工作了一辈子。不久前，年近九旬的周本义教授提及这件事，依然泪流满面。他说，没有熊院长对我的关爱，就没有我周本义今天的一切。

1954年夏天，位于四川北路横浜桥的上海剧专招生。当时，陈茂林是华东师大附中高三学生，家离剧专很近。那天，他陪一位同学去报考，自己也跃跃欲试。只见前面坐着一排考官，考试照理要朗诵作品、唱歌……陈茂林说，自己是无锡人，当时乡音很重。考官要他朗诵一篇作品，他便用带着无锡口音的普通话背诵了一篇寓言《狼和小羊》。因为要注意普通话的发音，表达有点紧张呆板，加上个头不高，不够帅气，考官们对他兴趣不大。只见旁边靠窗坐着一位胖胖的秃顶的老师，站起身来，眯起厚厚的镜片后面的一双近视眼，打量了他一番，要求他用无锡方言来讲述这个寓言。陈茂林来劲了，用地道的无锡话，非常放松地、绘声绘色地把故事讲了一遍，活灵活现，诙谐动人，配上生动的表情动作，表现力特别强。考官们个个笑得前俯后仰，于是陈茂林顺利地被录取了。这位胖胖的秃顶的老师，就是熊佛西院长。陈茂林入学后，勤奋学习，成长为一个杰出的演员和表导演的出色教师。他在电视剧《上海一家人》中饰演的老裁缝，成为脍炙人口的经典形象。陈茂林老师生前曾感慨地对我说："如果没有熊佛老的慧眼，没有他为我'解放天性'，我陈茂林进不了上海戏剧学院。"

熊佛老爱学生，但对学生的严格，也是出名的。曹雷和我是复兴中学的同学，在上戏我们又相遇了。曹雷告诉我，她在排毕业剧目《玩偶之家》时，熊佛老亲自执导，曹雷饰演娜拉一角，她事先看了很多书，做了不少案头工作。谁知生活上大大咧咧的曹雷，第一次排练，就被熊院长抓住了。他大声地训斥："曹雷，你怎么可以穿着短裤进排练室？"其实，她穿的是裙裤，但熊院长不允许，何况排的是19世纪易卜生的戏，这样的穿着与角色距离太远。曹雷吓得赶紧从红楼四楼的排练厅跑回宿舍去换装。以后排练再也不敢马虎。这顿批评使曹雷终身受益，她永远记住了：一个演员应当对艺术有一种一丝不苟的敬畏态度。

后来，熊院长又要求曹雷从形体上寻找人物的感觉，首先要她学会穿高跟鞋。那个年代，高跟鞋是很少的，为了练习，曹雷只能到淮海路的旧货商店去觅高跟鞋，天天不离脚。有一回排戏，她穿了双布鞋，熊院长硬是逼着她立刻去换掉，一点商量的余地都没有。在台词上，熊院长同样要求有美感，并且要把人物关系、语言背后的潜在意思准确地表达出来。有一次，仅仅是为了娜拉的一句与好朋友告别的话，他觉得曹雷没

有说出与那位朋友关系的密切程度，让她反复说了整整一节课。课间休息时，曹雷还在不停地练，后来，熊佛西觉得可以了，才拍拍曹雷的背说："现在休息，不许再练了，回去好好想一想，想明白了，就会说对了。"

熊佛西总是说，在舞台上，站着就该是雕塑；动着就该是舞蹈。当然我们都懂得这话不能从字面去理解，他是形象地说明艺术要高于生活。

著名话剧表演艺术家胡庆树是上戏的高才生，1955年毕业，后来担任武汉话剧院院长。他先后在《雷雨》《清宫外史》《贵人迷》《同船过渡》等剧中塑造了鲁贵、李莲英、汝尔丹、高爷爷等个性鲜明的舞台艺术形象。他曾因在莎剧《温莎的风流娘儿们》中成功地扮演福斯塔夫，被黄佐临称赞："武汉有个福斯塔夫"。但是，胡庆树在当学生时，起初台词说得不好。1953年夏天，胡庆树那个班排练胡可的《战斗里成长》，胡庆树饰演营长，台词老是说不清楚，坐在一旁的熊佛西一遍又一遍地纠正他，但胡庆树却不以为然。熊院长一下子从座位上站起来，快步走到胡庆树面前，向他深深一鞠躬，又行了一个中国传统的大礼，沉痛地说："我对不起人民，对不起党！招收了你这么一个学生！"胡庆树和同学们顿时惊呆了，连忙把熊院长扶起来，齐声说道："请熊院长放心，我们一定努力。"熊佛西血压高，他涨红了脸对同学们说："你们都是一颗颗珍珠，掉在灰堆里啦！我要把你们一颗颗捡起来，擦得亮亮的！"他顿了一下又说："话剧，话剧，话说不好是不行的！一个戏的演出，相当大的比重是靠舞台语言，把人物的性格、动作、思想、语言，有感染力地表现出来，才能收到预期的社会效果。所以，话剧演员必须要有深厚的语言基本功和娴熟的语言技巧啊！"

从此，人们发现，每天清晨，在校园的墙角边，胡庆树总在大声地念绕口令，朗读台词，不管阴晴雨雪，也不管春夏秋冬。胡庆树发愤苦练语言基本功，终于成就为一位顶级的话剧表演艺术家。42年后，1995年12月1日，身为武汉话剧院院长的胡庆树专程回母校参加50周年校庆，他来到熊佛西的铜像前，深深三鞠躬，含着热泪向恩师献上了一束红红的康乃馨。

爱生如子，严格以求，是慈父，更是严师，这是熊佛老留给我们最重要的一笔教育遗产。在我的记忆里，每次学院开大会，熊院长上台时，学生们会情不自禁站起来向他欢呼。

熊佛老把学院当作自己的家，把每位老师和工作人员都看作自己的亲人，特别是对那些学校的工友，不管是看门的、敲钟的、开车的、烧饭的、扫地的，还是花匠、水电工、木工，每逢过年，他总要请大家到家里吃一顿饭。理由是：辛苦一年了，吃一顿团圆饭，表示我对大家的谢意。

熊佛老也碰到过苦恼事。在1952年知识分子思想改造运动中，他的检讨写了多次都通不过。无奈，只好请几位"高手"代写一份，在全市大会上，熊佛西读检讨书，居然声泪俱下，会后，这份"检讨"还全文登上了《大公报》。这件事后来被陈毅市长知道

了,大发脾气说:"你们把那些文学家、艺术家、老教授整得晕头转向,还整哭了,就不对头了!"而学院另一位教师则没有那么幸运,被错划为右派后,适逢他要结婚,此事被熊佛老知道后,向党组织求情:能不能让他结婚后,再给他"戴帽子"。这个意见被接受了,使他的家庭得以完整保存,可见熊佛老待人之厚道。

熊佛老是我国现代戏剧的开拓者之一。他一生创作了27部多幕剧和16部独幕剧,有7种戏剧集出版,撰写了《写剧原理》《戏剧大众化的实验》等理论专著三种,还导演过数十部中外剧作,被誉为"中国的易卜生"。熊佛西戏剧理论的核心是:戏剧是大众的艺术。围绕这个核心,他对戏剧进行全面考察,在戏剧本体上强调动作,在戏剧美学特征上倚重"趣味"和"单纯",在戏剧功能上致力于社会教育,增强民族凝聚力。他的戏剧理论具有视野开阔、注重实践、社会时代感强等鲜明特征。他宣告"当看戏是消遣"的时代已经过去,戏剧应当在现代生活中。"戏剧是推动社会前进的一个轮子,又是搜寻社会病根的X光镜。"

熊佛西院长工作照

熊佛西一生的主要心血放在戏剧教育事业上。他爱学生,学生也一直以爱戴和思念来回报他。尽管熊院长已逝世55年,但他所创导的"家园精神"和戏剧精神却永生常青。上戏华山路校区红楼正对大门的墙面上,用金字镌刻着熊佛西院长的话:"培养人才的目标首先应该注重人格的陶铸,使每个戏剧青年都有健全的人格,是一个堂堂正正的'人'——爱民族、爱国家、辨是非、有志操的'人',然后他才有可能成为一个伟大的艺术家。"

这是他对世世代代上戏人的殷切期望。他的名字,就是上海戏剧学院办学传统的标志;他的音容笑貌永远活生生地留在我们的记忆里。

刊于《档案春秋》2020年第2期

听陈茂林忆熊佛老

　　3月14日,上海戏剧学院著名表导演艺术家、教育家陈茂林老师与世长辞,享年83岁。
　　陈茂林的一生奉献给了表导演教育事业和影视事业。一辈子在上戏教书,先教表演系,后教导演系,执教50余年,培育了无数话剧和影视表导演人才,桃李满天下。中影集团总裁江平、著名导演熊源伟、周小倩、著名演员郭达等都是他的学生。他在电视剧《上海一家人》中饰演的老裁缝形象,脍炙人口。开追悼会那天,上百名校友们从全国四面八方赶来,连走道上都挤满了人。他的老学生、宁波电视台导演梁山,受过重伤,左手左脚都残废了,这天却用一只右手和一条右腿,硬是自驾汽车从宁波开到上海,来送别恩师。
　　2017年12月22日冬至那天,我曾到田林东路他家去探望。他显然事先认真做了准备,在两张纸上写了好几个关于戏剧教学的大问题,如学生毕业公演要多演经典剧目,列出了10多个中外经典剧目,还写了一些他所亲历的校史故事的题目,其中"熊佛西"三个大字特别醒目。
　　茶几上摆满了水果和点心,他的夫人、著名表演艺术家郑毓芝告诉我说,是一大早他坐着轮椅,由阿姨推到街上亲自去买来的,令我十分感动。陈老师那天精神很好,一再念叨熊院长是他的伯乐、恩师,并兴致勃勃地给我讲了好几个熊院长的故事。
　　1954年夏天,位于四川北路横浜桥的中央戏剧学院华东分院(即上海戏剧学院前身)招生。当时,陈茂林是虹口区华东师大附中高三学生,两校离得很近。那天,他陪同学去报考,自己也跃跃欲试。只见前面坐着一排考官,考试照理要朗诵、唱歌……陈茂林说,自己是无锡人,当时乡音还很重。考官要他朗诵一篇作品,他便用带着无锡口音的普通话背诵了寓言《狼和小羊》。因为要注意普通话的发音,表达有点紧张呆板,考官们好像对他兴趣不大。只见旁边靠窗坐着的一位胖胖的秃顶的老师,站起身来,眯着厚厚的镜片后面的一双近视眼,打量了他一番,居然要求他用无锡方言来朗诵这个寓言。陈茂林来劲了,用地道的无锡话,非常松弛地、绘声绘色地把故事讲述了一遍,诙谐动人,配上生动的表情动作,表现力特别强。老师们个个笑得前俯后仰,于是顺利地被录取了。陈茂林入学后,勤奋学习,成长为一个杰出演员和表导演教师。他感慨地对我说,没有熊佛老的慧眼,没有他为我"解放天性",就没有我陈茂林的今天。

陈茂林入学后，勤奋学习，成长为一个杰出的演员和表导演专业的出色教师。他在电视剧《上海一家人》中饰演的老裁缝，成为脍炙人口的经典形象。

电视剧《上海一家人》剧照　陈茂林饰老裁缝(左)

熊佛老当院长，把每一位学生都看作自己的孩子，口口声声称学生为"孩子们"。他走在校园里，遇到学生，都爱问长问短。传说有一次，他在学校后门口见到一个女学生，亲切地问她叫什么名字、是哪里人、那个系的、读几年级，然后说："很好，很好，好好学习！"女孩很感动。熊佛老在校园里兜了一圈，走到前门，正巧又遇到这个学生，他可能忘记了，几乎同样的问题，再问了一遍。这个同学又一一回答，并提醒说："院长，您刚才在后门口已经问过我了。"熊佛老不好意思了，当场向她保证："如果下次再忘记，我送你一个鸡蛋(20世纪60年代困难时期，一个鸡蛋是很珍贵的)。"

熊佛西爱学生，但是不溺爱，不放松。他对"孩子们"是非常严格的。著名话剧表演艺术家胡庆树是上戏的高才生，1955年毕业，后来担任武汉话剧院院长。他先后在《雷雨》《清宫外史》《贵人迷》《同船过渡》等剧中塑造了鲁贵、李莲英、汝尔丹、高爷爷等个性鲜明的舞台艺术形象。他曾因在莎剧《温莎的风流娘儿们》中成功地扮演福斯塔夫，被黄佐临称赞："武汉有个福斯塔夫"。但是，胡庆树在当学生时，起初台词说得不好。1953年夏天，胡庆树那个班排练胡可的《战斗里成长》，胡庆树饰演营长，台词老是说不清楚，坐在一旁的熊佛西一遍又一遍地纠正他，但胡庆树却不以为然，心里想，你自己的普通话也不怎么样，还带有江西的口音，对我的要求却这样高。熊院长一下子从座位上站起来，快步走到胡庆树面前，向他深深一鞠躬，又行了一个中国传统的大礼，沉痛地说："我对不起人民，对不起党！招收了你这么一个学生！"胡庆树和同学们顿时惊呆了，连忙把熊院长扶起来，齐声说道："请熊院长放心，我们一定努力！"熊佛西血压高，他涨红了脸对同学们说："你们都是一颗颗珍珠，掉在灰堆里啦！我要把你们一颗颗捡起来，擦得亮亮的！"他顿了一下又说："话剧，话剧，话说不好是不行的！一个戏的演出，相当大的比重是靠舞台语言，把人物的性格、动作、思想、语言，有感染力地表现出来，才能收到预期的社会效果。所以，话剧演员必须要有深厚的语言基本功和娴熟的语言技巧啊！"

从此，人们发现，每天清晨，在校园的墙角边，胡庆树总在大声地念绕口令，朗读台

词，不管阴晴雨雪，也不管春夏秋冬。胡庆树发愤苦练语言基本功，终于成就为一位顶级的话剧表演艺术家。42年后，1995年12月1日，身为武汉话剧院院长的胡庆树专程回母校参加50周年校庆，他来到熊佛西的铜像前，深深三鞠躬，含着热泪向恩师献上了一束红红的康乃馨。

陈茂林老师有一肚子关于熊佛老和上戏的故事。那天在他家里我建议学院派人帮助他整理出来。不料，时隔三月不到，他就永远离开了我们，把一肚子故事也带走了。谨作此文……

刊于2018年4月19日《新民晚报》

上戏之魂

——朱端钧先生诞生110年纪念

2019年是中国话剧诞生110周年，恰好也是上海戏剧学院朱端钧副院长的110年诞辰。朱端钧是中国话剧的先驱者，也是上海戏剧学院表导演教育体系的奠基者，被誉为"上戏之魂"。他虽然离开我们近40年了，但其精神风范一直成为一代代上戏师生一脉相传、永不泯灭的戏剧理想和灵魂。

我在上海戏剧学院工作57年，最敬重的师长有两位：一位是老院长熊佛西，另一位就是副院长、教务长兼表演系主任朱端钧。

朱端钧先生是明末著名学者朱

朱端钧先生在教学

舜水的后裔。1907年生于浙江余姚一个士大夫家庭。1921年就读于上海南洋中学。1926年入圣约翰大学，次年转复旦大学外国文学系，阅读了大量古希腊悲剧和莎士比亚、易卜生、王尔德、萧伯纳等人的剧作，并参加辛酉剧社活动，热爱戏剧的感情与日俱增，下决心以戏剧作为自己的终身事业，认为"终于找到了一条我要走的路"（引自朱端钧《札记》）。1929年毕业后留校任助教，参加了由洪深先生主持的"复旦剧社"，并与洪深一起参加左翼戏剧家联盟。从1928年到1933年，他的第一个戏剧高峰与复旦剧社紧紧联结在一起，1933年执导演出洪深代表作、被称"农村三部曲"之一的《五奎桥》，由袁牧之主演，轰动了当时上海文艺界。26岁的朱端钧一举成名。

1938年，在上海沦为"孤岛"的险恶环境下，他积极参加了由中共地下党于伶等同志领导的"上海剧艺社"，任导演及演出主任，导演了《夜上海》《生财有道》《妙峰山》等戏，以戏剧作武器，向敌人展开了不屈的斗争。1941年太平洋战争爆发后，他在华艺、同茂、大中等剧社导演了《云彩霞》《大地》《钗头凤》《家》等10多出戏，被誉为"孤岛四大导演"之一。1941年他应邀到周信芳主持的"移风社"导演曹禺名剧《雷雨》，

周信芳也参加演出，饰周朴园，朱端钧和周信芳合作，双方都表示受益良多，这也是话剧史上的一段佳话。在孤岛剧运期间，他那"自然、平淡、深远"的戏剧导演个性已经形成，同时还撰写了不少影剧评论。1982年10月，夏衍同志在病中为《朱端钧戏剧艺术论》写序，评价朱端钧先生的贡献说："朱端钧同志认真地、脚踏实地为中国新兴的话剧事业尽瘁了半个世纪。他主要的贡献是默默地、坚持不懈地为话剧运动做奠定基础的工作。"

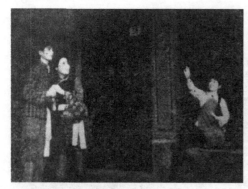 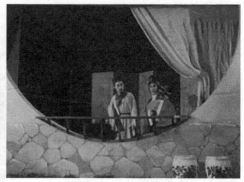

沪剧《星星之火》剧照：杨桂英与小珍子的"隔墙对唱"　　　　　1959年《关汉卿》

　　朱先生的学养和人生的境界，用他自己的两句话来概括："以社会的精神引渡为念，以大众的喜闻乐见为念。"他一生导演了近90部戏剧，数量之多，质量之高，风格之多样，很少有人可比肩。戏如其人。坎坷的戏剧之路，造就了他强大而从容的内心，也造就了他的作品深沉含蓄下的悠长回味。中华人民共和国成立后，他导演过话剧《雷雨》《战斗的青春》《上海屋檐下》《关汉卿》《桃花扇》《甘蔗田》《吝啬鬼》《曙光》，以及沪剧《星星之火》《江姐》《蝴蝶夫人》，越剧《秋瑾》等精品佳作；探索建立了中国戏剧表导演教育体系，并培养了新一代戏剧艺术人才。焦晃、胡伟民、陈明正、李家耀、娄际成、曹雷、王复明、蒋维国、熊源伟等一批著名的话剧表导演艺术家，都是朱先生的门生。焦晃回忆起朱先生时非常激动："我们这些今天在艺术上有所成绩且得到观众认同的上戏学生，都离不开朱先生的栽培。"著名导演陈明正认为："黄佐临先生和朱端钧先生是上海话剧艺术的开拓者，他们的人格力量和艺术成就可谓是上海话剧文化的杰出代表。"如今，我们上海戏剧学院中心的一个剧场，被命名为端钧剧场，还树立了朱端钧先生的汉白玉半身塑像。

　　我1960年到上戏工作时，朱端钧先生不过50多岁，面容清癯，儒雅斯文，风致清朗，时常身着一领飘逸的长衫，宁静淡然，似乎有一种"仙气"，一副眼镜后面目光平和沉静而睿智含威，师生们都仰望他，尊称他为"朱老夫子"。他和院长熊佛西的风格不一样，一个热情如火，一个恬淡似水。熊佛老在校园里遇见一位同学，总要问长问短，

问你是哪里人、读哪个专业、几年级了，然后拍拍他的肩膀，勉励一番；但过几天，又碰到这位同学，依旧问你是哪里人、读哪个专业、几年级了，再叮嘱几句。朱先生遇到熟悉的老师同学，点个头，微微一笑，颇有学者风度。但朱先生并不难以接近。1965年秋天，我任学院团委副书记，兼做《文汇报》通讯员，曾在《文汇报》的第一版头条地位发表了一篇报道，介绍了我们学院戏文系三年级师生贯彻毛主席关于教育改革指示的实践。朱端钧先生在校园里看到我，特地停下来，笑眯眯地对我说："昨天《文汇报》上的文章是你写的吧，写得很好啊！"面对这位我一向抱着"高山仰止"敬畏心理的校领导的夸奖，有点难为情，我喃喃地回答："我是学着写的，写得不好……"就红着脸跑开了。

有一次，他为学生排一出戏，其中有个团支部书记的角色，这位演员表演比较火爆。朱端钧先生对她说，团支部书记，不都是咋咋呼呼的人，我看，我们学校的团委书记戴平的性格就很谦虚，很平和嘛！那个同学后来把朱先生的话告诉了我，我暗自佩服他善于观察人，并运用身边的人和事来启发演员。

朱端钧先生是一位学者型导演的典范。他有学贯中西的知识结构，有丰厚的古典文学和人文科学的素养，有健全的独立的人格，有严谨的治学态度和治学方法。他的导演思想强调"现实主义和浪漫主义的结合"，他的作品既有民族意蕴，又有世界视野；讲究生活的"体验"，又非常重视舞台的"体现"。他导演的戏自然生动，内涵丰富，不过分雕琢，但经得起细细品味，被冠以"诗化的现实主义"风格。在表演教学上，他尊重斯坦尼斯拉夫体系，主张演剧应遵从生活，追求人物内心体验，设身处地去体会角色的感情；但又强调表演的基本功，主张进行元素训练。著名表演艺术家曹雷毕业公演的剧目是《桃花扇》，演女主角李香君。"当年我水袖啊身段啊都练得很好，但朱先生跟我说，你缺一点青楼女子的特点。那时候，我们这些学生哪懂什么是青楼女子啊！"曹雷回忆道。朱先生就启发她：你记得不是演给观众看，而是演给你对面的公子看，要吸引这个公子，要让他注意你，要把眼神递到他那儿去。接受了朱先生的指点，曹雷演李香君，果然增添了青楼女子的风韵，受到高度赞扬。

1959年夏秋，朱先生同时导演了话剧《关汉卿》、沪剧《星星之火》和越剧《秋瑾》。这三出戏剧种不同，风格各异，内容也千差万别。这三出戏都是作为中华人民共和国成立10周年的献礼剧目，要在国庆节同一天上演。在排练期间，朱先生从这个排练场赶到那个排练场，日夜奔忙，赶场子排练，但没有一分钱的"导演费"收入。这时，"朱老夫子"已52岁了，但他似乎有用不完的精力，三出戏都达到了高水平，获得了一致的好评。

朱先生的导演艺术力求出新。在排演《钗头凤》时，在他提议增加序幕，朗诵陆游的诗"死去原知万事空，但悲不见九州同……"，台上每次念出，台下观众无不为之动容。著名演员焦晃回忆朱先生的教导时，动容地说："朱先生曾讲过，演员艺术家如果一天不去寻求新形式，那这一天就是虚度。"朱先生导演戏剧作品，善于借鉴各种剧种的表演艺术，融会贯通，多有创造。在话剧《桃花扇》里，他借用川剧里"帮腔"的手

法，表现人物的内心活动，这些"帮腔"的唱词，都是他自己写的，文辞很优美，深化了戏的意境。

他导演沪剧《星星之火》，其中第三场，杨桂英和小珍子、儿子的隔墙三重唱，唱出了杨桂英对女儿和女儿对母亲的痛切思念之情，也唱出了小珍子"妈妈啊，快来救我出火坑"的强烈呼唤。其中特别动人的是，当得知小珍子被东洋婆打死后，舞台上一个长长的停顿，杨桂英从噩梦中悠悠地苏醒，慢慢地轻声清唱："迢迢千里到上海，见儿一面难上难，好容易今朝有幸母女会，谁知道见面顷刻永分开。"这四句唱词，也是朱先生亲自写了加上去的。隔墙三重唱，借鉴了外国歌剧，将中国戏曲美学的时空自由、心灵交流外化的特征，发挥到了极致，也是对沪剧表演的巨大突破（在这之前，沪剧最多只有二重唱）。9分钟的三重唱，具有极强的感染力和戏剧效果，一时脍炙人口，成为沪剧史上革新的经典，至今传唱不衰。一出朴实无华、满台破衣烂衫、穷愁悲愤、表现工人生活和反抗的戏，能够处理得如此有声有色、感人肺腑，在很大程度上应归功于导演和演员表演的创造。他导演沪剧《蝴蝶夫人》，追求"诗化写实主义"的含蓄、隽永、清丽的意境，使这部沪剧舞台上的外国戏充分戏曲化，满台诗情画意。王元化先生评价他的导演艺术时，引用他欣赏的陆游的诗句："天机云锦用在我，剪裁妙处非刀尺。"至为贴切。

朱先生平时不苟言笑，说话慢条斯理，从不高声训斥人，而是以他的才学识见，赢得师生的敬重。他貌似冷峻严肃，却像"热水瓶"一样，怀有一颗仁爱慈祥的灼热的心。2017年去世的老校友邵宏来，生前曾经多次声泪俱下地回忆过一件事，令听者无不动容。他1952年毕业，1957年在青岛话剧团当演员时，被打成右派分子。1958年，剧团排演《敢想敢做的人》，他出演反面人物，在戏里接受批判，而且演出结束，只能在后台打扫化妆间和厕所。年底，这个戏到上海巡演，就在上戏的剧场里演出。戏结束了，掌声响起，他没有"资格"面向亲爱的母校老师和学弟学妹们谢幕，只好一个人默默地在冰冷的化妆间里打扫清理，真是百感交集，心如死灰。突然，化妆间的棉门帘掀开了一条缝，"邵宏来同学在吗？"随着一句亲切的问话，朱端钧先生已经站在他的面前了，还问道："谢幕时，别的人都看见了，我就是没有看见你啊！你还好吗？"停了一会儿，朱先生轻轻地说："快过年了，上我家坐坐吧。"邵宏来见到父亲般的朱教务长，顿时泪如雨下……这股暖流，支撑他熬过了漫长而孤寂的寒冬。20年后，1978年，他被朱先生选调进上戏表演系师资进修班，后来又在《南昌起义》《开天辟地》《开国大典》《血战台儿庄》等影片中饰演陈独秀、李宗仁，因形神兼备而声名鹊起。邵宏来逢人便说："我的命运转机，是朱端钧先生带给我的。"

在"文化大革命"中，朱先生受尽了折磨。他是作为上海戏剧学院头号反动学术权威被最早"揪出来"的。他被批斗、戴高帽、剃阴阳头，被拳打足踢，被迫打扫厕所，人的尊严被糟蹋到无以复加的地步。我很难想象，像他这样一位文弱的清高的老知识

分子是怎样挺过来的。但是,朱先生坚强地挺过来了。他对于真理怀有一种坚定的信仰,对中国的未来没有失去信心。在批斗大会上,造反派要求他认罪时,他总是不紧不慢地说:"我相信现实主义,我相信合情合理。"戏剧学院的"狂妄大队"提出了"老朽滚蛋"的口号,并组织对"老朽"的批斗,但回到"劳改队",他的脸上并没有表露出灰心和失望。他说:"今天看来,我们这些人似乎是老了,朽了,但我想即使是一根朽木,也还可以给人生火嘛!"朱端钧用自己执导过的话剧《夜上海》(于伶编剧)中的一句台词自勉:"艰难地活下去,别拣一条容易走的路,出卖了自己的灵魂。"以此面对这个失去理智和人性的时代对他的迫害。

为了朱先生,我也吃过苦头。记得在"文化大革命"初期,1966年8月的一天上午,在学院今天的端钧剧场门前,我正在学院的主干道上看大字报,一群同学跑来告诉我:"有人要给朱先生戴高帽子。"不一会儿,随着嘈杂的人声,我看到十几个红卫兵押着朱先生从教学大楼那边过来,一边喊着口号,一边要给他戴高帽子。只见朱先生脸色苍白,他的眼中露出一丝惊恐和无助的神情,我则投去同情的一瞥。当时,我也不知从哪里来的勇气,跳到路边一把椅子上,高声喊道:"同学们,毛主席教导我们,要文斗,不要武斗!"我这一叫,引来许多师生的响应,顷刻间,"要文斗,不要武斗!"的口号此起彼伏,围观的学生分成两派辩论起来……不一会儿,贴出两张大字报,一张是指责我"压制革命群众运动",另一张则是支持我的,两张大字报后面各有上百人签名,白纸接了一张又一张,拖到地上,成为大字报栏中一大景观。直到1967年1月6日上海戏剧学院造反派夺权的恐怖之夜,我也被揪上了台,有人大叫:"戴平不让我们给朱端钧戴高帽子,我们现在就给她戴高帽子!"于是,捆绑、涂墨、头上套废纸篓,连续折腾了好多天。后来,我这个"老保"被以"四个面向"之名,赶出戏剧学院长达8年之久。

十年动乱结束了,朱先生的心情之高兴是无法用言语来形容的。他非常振奋,亲自参加招生,给学生上课,给教师艺术团重排《雷雨》,修订教学大纲,筹小表演师资进修班……他在燃烧着自己的生命,分秒必争,想在有生之年,为复兴中国的戏剧和戏剧教育多做一点工作。当时,上戏的表导演教学百废待兴,他年届古稀,身体不好,但是精神矍铄,忙得不亦乐乎。

我和朱先生重新见面在1978年秋天。是年9月,我回到了阔别多年的上海戏剧学院,开始在戏文系办公室工作。在校园里见到朱先生时,他已经手提拐杖了,身边有两个青年教师搀扶。我恭恭敬敬向朱院长鞠了一躬,他亲切地微笑点头,表示欢迎我回到学校,但没有来得及交谈。

1978年11月初,文化部在我院召开"话剧表演艺术教育座谈会",总结建国17年戏剧表导演教学的经验教训,涉及对斯坦尼斯拉夫体系的重新评价,以及建立我们民族的表导演体系等问题。全国50多位表导演专家和教师云集我院,黄佐临、朱端钧、夏淳、梁伯龙、胡庆澍、路曦、郑雪来、吴仞之、李超等20多位话剧界人士做了精彩发言,

这是一次拨乱反正的会议，在戏剧表导演教育史上有重要意义。会议成立了秘书组，我被借去工作，白天参加会议，晚上整理发言材料。5日上午，我有幸聆听了朱院长的专题发言。7日晚上，天气阴冷，我和表演系的姚家征老师在院长办公楼的一个亭子间里，对着一台老式钢丝录音机，专心地整理朱端钧先生的发言。录音机上两个圆盘旋转着，传出朱先生那慢条斯理、温文尔雅但又旗帜鲜明地反对极"左"路线的讲话声。当时的工作条件只能是放一句、停一下，记录下来，再放下一句，所以整理的速度极慢，不知不觉，到了晚上11时。朱先生的声音仍在徐徐传出：

"从重新排演《雷雨》中体会到，曹禺写剧本不是像'四人帮'鼓吹的那样'主题先行'，他的主题是要'追认'的！只能说是'主题后行'。那么，什么是先行呢？是人物。有了人物，就有了人物生存的时代，就有了人物的思想感情，人物关系，人物的行为，矛盾冲突……戏的主题在后。""写人物，刻画性格，是文学的根本。"

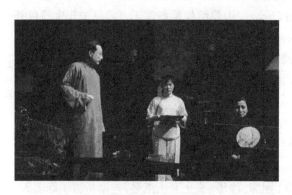

1978年上戏教师艺术团演出《雷雨》剧照

《雷雨》中的人物关系，不应当拔高鲁大海；应当把繁漪作为值得同情的人物来塑造；至于戏的主角，曹禺说：'我这个戏是八仙过海。'所以，我以为，这八个角色每个人都可以成为主角，周朴园也可以考虑做主角。有'人性论'色彩的命运悲剧这条线也不错。这个恰恰是观众所要看的东西，假如拿掉这些，观众就不爱看。"为此，他感叹道："我们思想解放不容易啊！"

关于斯坦尼斯拉夫斯基的"从自我出发"的观点，朱先生说："我觉得，'从自我出发'这样一个讲法，不仅是符合体验派的讲法，对于表现派也同样是适用的。戏曲演员尽管有程式，但是他还要体验角色，因此他也必须从自我出发。""所以，'从自我出发'就是从实际出发，这个实际，不仅是演员的躯体、声音，还必须包括他的思想、感情、情绪、生活积累等。否则，就是割裂了。"这个问题只讲了600多字，但是，言简意赅，观点鲜明。

39年前的这篇演讲，如今已成绝响，今天听来，也许不那么振聋发聩，但那是在"文化大革命"刚结束不久，十一届三中全会尚未召开，"两个凡是"的枷锁仍然桎梏着人们的思想，"以阶级斗争为纲"这根弦还绷得紧紧的，"人性论"作为"资产阶级文艺理论"的核心，仍然是一个"禁区"。朱先生敢于公开为"人性论"辩护，是要有极大的勇气的。

令人意想不到的是，在近6 000字发言稿整理接近尾声时，忽然有人来报告："下午

朱院长离开《雷雨》排练场时突发心脏病，送华东医院，因抢救无效刚刚去世了。"听到噩耗，我惊呆了，顿时泪水模糊了双眼。他还有许多急迫的工作要做，怎么能这样匆忙地离开我们了呢？上戏师生听到这个消息，都哭着往华东医院跑去。

朱端钧先生雕像

朱先生是在1978年11月7日深夜去世的，而且是在为上戏表演系教师执导复排话剧《雷雨》的现场猝然倒下的。他曾多次说过："今后我死也要死在排演场。"原以为这只是他在表述为艺术献身的心愿，谁知竟一言成谶。该剧的副导演魏淑娴老师记忆犹新："那是1978年11月7日下午，演员都没走，他刚走出排练厅就倒下了，再也没起来。"夜深了，我和姚家征老师意识到，在我们耳际回响的朱端钧先生的声音，是这位学贯中西的智者弥足珍贵的遗言，是他留存在这个世界上最后的声音！我们忍着悲痛，含着泪水，把录音连夜整理成文，又仔细地校对一遍，第二天一早送文印室打印。8日下午，当我把整理打印出来的朱先生的发言稿送到座谈会的各位代表手中时，红楼303教室会场里响起了一片抽泣声。

于伶在朱先生逝世的第二天作《哭端钧同志》诗曰："折磨历尽剩余哀，剧苑忍看劫后灰。今日君应含笑去，于无声处听惊雷。"端钧先生过世39年了，放眼看今日的剧坛，已经百花盛开，"今日君应含笑去"，是说得一点不错的。

今天，当文化大发展大繁荣成为时代的重要命题，再回望一代宗师朱端钧的艺术思想和学养，对于后进者来说，也许可以从中获得很多的教益。

这个高尚伟大的艺术之魂，值得我们永远怀念。

刊于《档案春秋》2017年第9期

陈钧德教授，你在哪里？

2019年9月19日，时入初秋。陈钧德教授在上海鸿美术馆举行了生前最后一次画展——《海上·秋韵——陈钧德作品展》，展出了30余幅纸本油画作品，描摹了上海各处的金秋景色。画展第五天，秋色正浓，西风渐来，他走了。

陈钧德

《帝王之陵》

虽然我很了解他的病情，但对于他这样快离开人世，还是缺乏足够心理准备。我和陈钧德先生相识35年，他给我留下最深刻的印象是他的笑声和率真。这位色彩大师是一位性情中人，为人和他作画的大块色彩一样，红黄蓝白分明。他打来电话，先自报家门"陈、钧、德"三个字，应对以后，便是"哈哈哈"朗声大笑。他对艺术、对朋友的心胸是敞开的。他最高兴的事情之一，是和我先生对谈，两人性格相似，放言无惮，有一次，从艺术谈到社会，从社会谈到人生，从人生谈到装假牙，长谈竟达一个小时。

三年多前，他不幸罹患顽疾，但性情不变，处之泰然，开朗如旧。谈起作画，照样谈笑风生。谈到治病，总是信心满满。他告诉我，最近要到美国或香港去就医，有医生为他提出了新的治病方案；他还告诉我，在美国找到了一种新的靶向药物，一月要到那里

去就诊一次。飞行劳顿，也习惯了。下了飞机，照样作画。7月间，我和他通电话，询问他的病情，他还是一如往常，情绪饱满，用爽朗的声音告诉我，又找到一种新药，请我放心。说完，朗声大笑。不过，通话结束时，补了一句话，8月底之前不给大家打电话了，专心治疗，以后再联系。当时，我心头掠过一抹阴影，但是总相信他这个充满生机活力的人，会闯过险关。等过了8月底，再去他那洒满阳光的画室叙谈。

令人欣慰的是，2017年8月22日，陈钧德绘画艺术大展在北京中国美术馆举行。对于中国美术馆，陈钧德并不陌生，在一个甲子的从艺生涯里，他见证了太多前辈、恩师们在此办展，只是这一次，主角换成了自己。这是一次高规格的展出。中国美术馆推掉了许多重要的展出，把场馆留给陈钧德教授。展览场面恢宏，展出布面油画60多幅，纸本油画棒作品20余幅，以及青年时期速写及素描作品20幅，由中央电视台《焦点访谈》的主持人劳春燕担任主持嘉宾。中国美术馆馆长吴为山致开幕词。靳尚谊、詹建俊专门写来贺信。我也应邀到北京出席了开幕式。展厅里嘉宾如云，人头攒动，观众一直站到大门外，上海戏剧学院的北京校友就来了五六十个。81岁的陈钧德那天情绪很高，他向中国美术馆捐献了五幅精品，陈钧德教授从吴为山馆长手中接受了中国美术馆永久收藏的荣誉证书。他虽重病在身，仍神采奕奕，不失一位上海老艺术家的风度。开幕式后举行了高规格的学术研讨，将近三个小时，陈老师也坚持到最后，并致了四个字的答词："唯有努力！"还右手握拳用力挥了一下。知名美术评论家邵大箴先生评价陈钧德："他的画总让人眼前一亮，在当代中国画坛，油画家陈钧德是一位特立独行的人物，不论在什么情况下，都潜心钻研艺术，投入绘画创作。语言的严谨而自由，是陈钧德油画艺术最重要的特点。"画展取得了极大的成功。北京和上海各大媒体都做了大篇幅的报道。陈钧德感到很开心，我也为他高兴，希望这次大展能缓解他的病情。

陈钧德作为一位教师，对青年学生充满了关爱之情。2000年春天，他教一个"油画创作进修班"，带他们去山东写生，手把手地指导学生画出了一批作品。进修班结业，陈老师鼓励大家在学校教学楼大厅开一个写生汇报展，并为这个展览起名《心景》。陈老师又有一个惊人之举：自己出面邀请了张培础、韩生等一批著名画家和画廊朋友来看画展，并当场鼓动他们收藏学生的习作。他说："这几个学生将来都是大画家，你们现在不买，错过了机会。"大家被他的豪情所打动，纷纷购买学生的画。我也花了500元钱，买了一幅点彩的人物风景画。汇报展共售出10多幅作品。对初出茅庐的学子来说，这真是莫大的鼓舞。

2017年5月23日上午，陈钧德艺术研究室成立，81岁的艺术家和18岁的懵懂少年，又一次真诚携手，举行了取名为《陈爷爷和熊孩子们》的画展，陈老师提供了5幅作品压阵。他高兴地说："我非常喜欢《陈爷爷和熊孩子们》这个展览的主题，因为它反映了一种天真烂漫、真诚向上的艺术态度。"

《有过普希金铜像的街》

陈老师和我们一家人的关系密切。我们两家原本住得很近，隔一条延安西路南北相望。新年来到，我们会互赠礼物。我送去一束鲜花，他则把自己的作品制成的挂历，亲自送上门来。女儿邵宁听说陈老师去世，心情很悲痛，因为十多年前，陈老师访问俄罗斯，是她做的翻译。陈老师来到红场，眼睛一亮，二话不说，席地而坐，拿出速写本，旁若无人地画起速写，这就是大画家的风范。次年，邵宁的《重返俄罗斯》一书将出版，请陈老师作一幅画，他慨然应允。时隔三天，亲自送来一幅莫斯科的街景速写。儿子邵竞想起陈老师的帮助，也很难过。他在读初中时，经常到上戏舞美系随徐明德、张培础老师学画，观摩陈老师作画，多次得到他笑眯眯的指点。报考上大美院前夕，陈老师表扬邵竞作画态度认真，并告诉他说："作画是一件非常有趣的事情，一定要自己被景物打动。如果没有感觉，就不要死命地去画。"这几句话，对于他以后在美术学院学校及毕业后做好书籍设计、视觉设计工作，帮助很大，影响了他的一生。

最令人难以忘怀的是，陈先生在重病之中，仍不愿放下自己的画笔。只要精神稍微好些，他一早就出门写生。后来，大幅油画画不动了，只能用油画棒画小幅的风景；长路走不动了，让儿子开车把他送到目的地。写生成为他生命之火燃烧的全部动力。在几次接受手术和药物治疗后，只要能站起来走动，他就要拿起画笔，在原来的画作上进行修改。精神再好一点，则到室外去写生。2016年12月，他在写给我的一封信中说："尽管自己大病一场，但对'新'总满怀激情与憧憬，前天，挡不住街上银杏色彩的诱惑，竟然拖着'静养'的病体去画了一幅，众人评价说'不减当年锐气'，半年余后能动笔的我，内心有些宽慰了。"他是为油画而生的，一生和油画相伴。他每天作了几小时的画，便欣慰地对家人说："今天没有白活，否则是废人一个。"

陈先生生前对朋友留言："你们要是找不到我，我就是写生去了。"如今谁要找陈钧德教授，请仰望天空，直上重霄九，你们不难发现，他正在天堂里兴致勃勃、津津有味地写生，画面一定更动人，更五色斑斓！

刊于2019年10月28日《新民晚报》

泪洒遗墨

敬爱的刘厚生老师离开我们已两年多了。他一生为中国和上海戏剧事业做出了杰出的贡献,在戏剧人的心中留下了不尽的哀思。我的手头一直珍藏着一张他逝世前不久留下的遗墨。每看到它,禁不住热泪盈眶。这是老人家的生命之火在即将熄灭前夕,依旧为戏剧而摇曳燃烧的珍贵印痕,激励着后人。

刘厚生老师原来在上海领导戏剧工作多年,后调往北京,但他一直关心上海的戏剧事业,把自己看成是"上海人"。上海出了好戏、开研讨会,请他来指导,直到90多岁,还是有请必到。蔡金萍院长说:"每次到

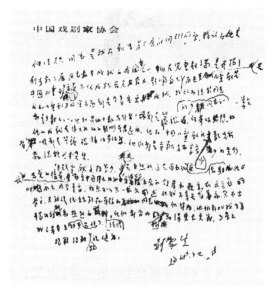

发言稿

北京看刘老,一进门,他就高兴地说,上海来人了,我家里来人啦……"

2018年10月17日下午,在文艺会堂,由上海戏剧家协会和中福会儿童艺术剧院联合主办"托起明天的太阳——纪念中国儿童戏剧的开拓者任德耀先生诞生100周年研讨会",会上,儿艺院长蔡金萍和上海、北京的戏剧界人士纷纷发言,缅怀任院长对中国儿童剧事业的卓越贡献。到近尾声时,从北京专程赶来的中国话剧艺术研究会和中国儿童戏剧研究会顾问沈玲女士发言,她带来了刘厚生老师在医院病床上亲笔写成的发言稿,委托她代读,并展示了原稿。据沈玲说,98岁高龄的厚生老师已经住院很长时间,每天昏睡的时间长,清醒的时候少,这篇发言稿是分几次断断续续写成的。听后,我感动极了,特拍下这张照片留作纪念。

刘厚生老师拼尽全力写下的文字,虽然歪歪扭扭,但是思路清晰,评价精准,满怀深情。全文如下:

刘厚生

任德耀同志是我在剧专第三届的同班同学（按：两人曾是南京国立剧专同学，1937年入校，同窗三载，在抗日战争烽烟中随学校入长沙，奔重庆，转江安）。我认为他是剧专前三届同志最有成就的成就者之一。他在儿童剧方面是开拓了中国儿童剧，在剧作方面不仅成就最高最大、影响最大的少数同志之一，而且是在儿童剧艺术和儿童剧事业等方面都是有着突出成就。我认为德耀同志都是少数人之一。他和其他少数先行者一样，都是褴褛者，任劳任怨。他的成就是伟大的，他的影响是深远的。他和中国儿童剧的少数先行者一样都是筚路褴褛，任劳任怨。他们都是贡献多而享受少的先行者，德耀尤其突出。

德耀贡献多，（得到的）报答少，这是自然的。这是因为他长期受共产党的指导，长期受中国伟大的女杰宋庆龄和党的领导和教育。在这方面时间很久，内容丰富，我原可以写一篇长文阐述，但我不幸长期养病，写不出长文，只能请德耀所在单位的同志们帮助，他们都比我有（更）丰富的材料和热烈的精神，他们都会比我写得更长更好。事实上，我已经在写信动员了。

抱歉抱歉！敬祝健康！

刘厚生

　　厚生老和任德耀先生既是老同学又是一辈子的至交。1947年初，任德耀初进宋庆龄领导的中国福利会基金会，后来筹建儿童剧团，是刘厚生和黄佐临推荐的，一干就是近50年。所以，厚生老对任院长在中国儿童剧事业方面的奋斗历程、生死以赴和成就贡献了如指掌，也心怀敬意。1991年7月，他曾为《任德耀剧作选》作过一篇4 000字的长序，回顾了两人50多年的戏剧人生和情谊；高度评价任德耀剧编导《马兰花》《小足球队》《宋庆龄和孩子们》《魔鬼面壳》等"作为（儿童剧的）一块重要里程碑"的剧作，提升了中国儿童剧的整体水平；深情颂扬他"一头栽到儿童剧园地，就把自己当作一颗种子扎根下去，沉迷其中近半个世纪，终于取得如此辉煌的成就"。最后，还祝贺他刚刚荣获第二届话剧金狮奖，热切地"希望他再写出十个到二十个精彩的儿童剧来"。这篇序写得内容充实，文情并茂。可惜的是，1998年12月，任院长就因患白血病而永远离开了他所钟情的儿童剧事业。

　　春蚕到死丝未尽。摆在我眼前的这篇不足400字的稿子，是厚生老在重病缠身不久于人世的情况下应约写就的。这位睿智的老人原准备写一篇长文纪念好友，有一肚子的话想写，但力不从心，每天清醒的时间越来越短，握笔的手已经不听使唤了，可以

想见写作过程之艰难，他心里有多么难受！我初见这篇原稿时，就心感不祥。如今，翻捡遗墨，一字一句，反复辨认，反复研究，禁不住泪湿衣襟。但是，我又似乎听到了两位老人在天堂里讨论上海儿童剧取得的新成就，发出了朗朗的笑声。

后 记

　　本书是继《聆听戏剧行进的足音——戴平戏剧评论选》出版后的第二本戏剧评论选。它集纳了我从2012年以来担任上海白玉兰戏剧表演艺术奖评委、监督员和上海演出行业协会顾问期间，发表在北京和上海等各地报刊上的170多篇剧评。这是我退休生活的又一小结，也记录了我8年多来看戏、评戏的文字痕迹。书名《戏海拾贝》，旨在说明，戏海广袤无垠，这些长长短短的文字，不过都是一些戏海里捞上来的小小的贝壳，它们虽然没有多少色彩，拾起来集在一起，可供对戏剧有兴趣的朋友欣赏。有人称我是"戏剧表扬家"，但我以为，对于好戏，"表扬"没有什么过错，创作演出一个戏不容易，充分肯定成绩也是剧评工作的一个重要内容；我在这些文章中，在研讨会上，也指出了不足，但由于各种原因，报纸上发表时往往被删除了。在集子里，尽量恢复旧观，也为"戏剧表扬家"正名。拙著出版前，有一个我非常看好的出色的青年演员、上海戏剧学院的校友，受到了法律制裁，我不得不忍痛割爱，把评论他主演的戏的两篇文章删除了。不过来日方长，相信他不会因此而沉沦，后半生仍能有所作为。

　　《戏海拾贝》在编辑出版过程中，得到了上海戏剧学院领导和学术委员会、科研处、舞美系、老教授协会的大力支持。这里，特别要感谢舞台美术系青年教师庄兆法，他在繁忙紧张的工作之余，抽出时间，为拙作收集、编排，并配入300多张剧照，为本书增色许多。

　　上海交通大学出版社的崔霞和马丽娟两位资深编辑，为本书做了认真的编审。在《上观新闻》做视觉设计的儿子邵竞，为本书做了封面设计，虽然是自家人，也要提及并表示感谢。

<div align="right">2021年9月1日</div>